Dürer Holbein Grünewald

Dürer Holbein Grünewald

Meisterzeichnungen der deutschen Renaissance aus Berlin und Basel

Öffentliche Kunstsammlung Basel, Kupferstichkabinett

S|M Kupferstichkabinett der Staatlichen Museen zu Berlin
P|K Preussischer Kulturbesitz

Diese Publikation erscheint anlässlich der Ausstellung
»Dürer – Holbein – Grünewald. Meisterzeichnungen der
deutschen Renaissance aus Berlin und Basel«
vom 14. Mai bis 24. August 1997 im Kunstmuseum Basel
und vom 5. Juni bis 23. August 1998 im Kupferstich-
kabinett der Staatlichen Museen zu Berlin – Preussischer
Kulturbesitz

Herausgeber:
Öffentliche Kunstsammlung Basel, Kupferstichkabinett,
und Kupferstichkabinett, Staatliche Museen zu Berlin –
Preussischer Kulturbesitz

Gestaltung:
Gerhard Brunner
Lektorat:
Ute Barba
Satz:
Fotosatz Weyhing, Stuttgart
Gesamtherstellung:
Dr. Cantz'sche Druckerei, Ostfildern-Ruit

© 1997 Öffentliche Kunstsammlung Basel,
Staatliche Museen zu Berlin – Preussischer Kulturbesitz,
die Autoren und die Photographen

Erschienen im
Verlag Gerd Hatje
Senefelderstrasse 12
D-73760 Ostfildern-Ruit

isbn 3-7757-0669-0 (Verlag)
isbn 3-7204-0104-9 (Museen)
Printed in Germany

Umschlagabbildung:
Hans Holbein d.J., Bewegungsstudie eines weiblichen
Körpers (Die sogenannte Steinwerferin), um 1535, Basel,
Kupferstichkabinett, Inv. 1662.160 (Kat. Nr. 25.26)

INHALT

VORWORT 7
Alexander Dückers, Dieter Koepplin, Katharina Schmidt

DÜRER – HOLBEIN – GRÜNEWALD 9
Meisterzeichnungen der deutschen Renaissance
aus Berlin und Basel
Christian Müller

DAS BERLINER KUPFERSTICHKABINETT 17
Zur Herkunft der altdeutschen Zeichnungen
Hans Mielke, 1994

DAS BASLER KUPFERSTICHKABINETT 19
Christian Müller

KATALOG DER ZEICHNUNGEN 23

1 Martin Schongauer 25
2 Ludwig Schongauer 35
3 Meister des Hausbuches 40
 (Meister des Amsterdamer Kabinetts und Meister der
 Genreszenen im Hausbuch)
4 Wilhelm Pleydenwurff 46
 (Meister des Stötteritzer Altars)
5 Veit Stoss 48
6 Wolfgang Katzheimer 51
7 Bernhard Strigel 53
8 Hans Holbein d. Ä. 58
9 Hans Burgkmair d. Ä. 86
10 Albrecht Dürer 91
11 Matthias Grünewald 176
 (Mathis Nithart oder Gothart)
12 Hans Baldung, genannt Grien 195
13 Hans von Kulmbach 226
14 Hans Schäufelein 235
15 Hans Springinklee 240
16 Peter Vischer d. J. 242
17 Lucas Cranach d. Ä. 246
18 Albrecht Altdorfer 262
19 Wolf Huber 282
20 Hans Fries 295
21 Hans Leu d. J. 300
22 Urs Graf 307
23 Niklaus Manuel Deutsch 320
24 Ambrosius Holbein 337
25 Hans Holbein d. J. 343

VERZEICHNIS DER ABGEKÜRZT ZITIERTEN
LITERATUR 419

VORWORT

Nicht selten geniessen grosse Kunstsammlungen heute in den Museen anderer Länder, anderer Kulturen oder entfernt liegender Städte temporäres Gastrecht. Sie vermögen dann für einen begrenzten Zeitraum lokale Präsentationen zu ergänzen und zugleich für ihr ständiges Domizil zu werben.

Anders als ein solcher »Besuch« kann sich die Zusammenarbeit zweier Institutionen gestalten, wenn ihre Bestände gemeinsame Kerngebiete mit doch unterschiedlichen Gewichtungen aufweisen. In einem solchen Falle erlaubt es die Verschränkung des Materials bisweilen, ein Thema repräsentativ, wenn nicht gar in idealer Form darzustellen. Auf einer derart glücklichen Voraussetzung durften die Kupferstichkabinette Berlin und Basel ihre jetzige Zusammenarbeit aufbauen. Unter dem Titel »Dürer – Holbein – Grünewald. Meisterzeichnungen der deutschen Renaissance aus Berlin und Basel« wird eine bedeutende Epoche der Zeichenkunst in einem breiten Panorama und auf höchstem Qualitätsniveau entfaltet. Nur in grossen zeitlichen Abständen und für kurze Dauer lassen sich lichtempfindliche Werke auf Papier öffentlich zugänglich machen. Um so erhellender ist es, dass sich die Stärken der Basler Sammlung im Bereich der Zeichnungen des 15. und der ersten Hälfte des 16. Jahrhunderts – Holbein, Baldung und die Schweizer Graf und Manuel – einmal mit den vielfältigeren Schwerpunkten des Berliner Kupferstichkabinetts verbinden lassen: Dürer, Grünewald, Altdorfer, ja überhaupt die führenden Künstler von Schongauer bis zu Wolf Huber sind hier zu nennen. In vielen Fällen, wie bei Hans Holbein d.Ä. oder Baldung, ergänzen sich die Bestände auf denkbar schönste Weise; bei manchen Meistern erlaubt das Zusammenführen der Sammlungen den Vergleich engverwandter Werke.

Im Kunstmuseum Basel bildet diese Ausstellung den festlichen Auftakt der Veranstaltungen, mit denen die Öffentliche Kunstsammlung der 500. Wiederkehr des Geburtstages von Hans Holbein d.J. gedenkt; in Berlin wird sie ein Jahr später die Eröffnung des Neubaus der Gemäldegalerie begleiten.

Nie konnte das Basler Publikum bisher in solcher Fülle und Qualität Werke von Dürer, Grünewald und Altdorfer bewundern, nie vermochte man in Berlin die Eigenart der oberrheinischen Zeichner so ausführlich kennenzulernen. So dürfen sich die Veranstalter heute freuen, die besonderen Voraussetzungen für eine gute Zusammenarbeit an ihrem nobelsten Gut zur Bereicherung ihres Publikums genutzt zu haben.

Ausstellung und Katalog, wie sie nun vorliegen, sind das Ergebnis intensiver gemeinsamer Aktivität. Ging die Anregung zu der insgesamt 180 Werke umfassenden Ausstellung von der Direktorin der Öffentlichen Kunstsammlung Basel aus, so wurde sie von dem Direktor des Kupferstichkabinetts in Berlin in ausserordentlich grosszügiger Weise beantwortet. Die Spezialisten in den Kupferstichkabinetten vertraten von Beginn an die Auffassung, dass die einmalige Gelegenheit das Optimum verlangt.

Während in Basel Herrn Dr. Christian Müller die Organisation und Gesamtbetreuung der Ausstellung sowie die Herausgabe und wissenschaftliche Bearbeitung des Kataloges oblag, sei unter den Berliner Kollegen Herr Dr. Hans Mielke an erster Stelle genannt; bis zu seinem Tod im Frühjahr 1994 war er für die altdeutschen Meisterzeichnungen des Berliner Kupferstichkabinetts verantwortlich. Als Herr Dr. Dieter Koepplin und Christian Müller im Februar 1993 die Arbeit mit den Kollegen des Berliner Kupferstichkabinetts aufnahmen, durften sie, Blatt für Blatt von Hans Mielke begleitet, die Hälfte der Berliner Exponate auswählen, darunter die zahlreichen Zeichnungen Dürers und Altdorfers von höchster Qualität. Nach Hans Mielkes frühem Tod übernahmen in Berlin Frau Renate Kroll und Herr Dr. Holm Bevers die Betreuung des Projekts. Mit ihnen zusammen haben Christian Müller und Dieter Koepplin 1995 die zweite Hälfte der Berliner sowie die Basler Exponate ausgewählt und so das Konzept der geplanten Ausstellung abgerundet. Die wissenschaftliche Katalogbearbeitung besorgten – abgesehen von einzelnen Überschneidungen – für die Basler Bestände Christian Müller, assistiert von Frau Irene Schubiger, sowie Dieter Koepplin und für die zahlreicheren Berliner Zeichnungen das dortige Team: Renate Kroll, Hans Mielke, Holm Bevers, Prof. Dr. Fedja Anzelewsky sowie Dr. Stefan Morét.

Sowohl in Basel durch Herrn Paul Berger, Frau Caroline Wyss und den für Spezialfälle hinzugezogenen Herrn

Erwin Oberholzer als auch in Berlin durch Frau Eveline Alex und Frau Cordula Severit sowie Herrn Reinhard Wittich konnten manche Blätter restauriert und von den Unterlagepapieren abgelöst werden, was eine Bestimmung der Wasserzeichen ermöglichte.

Für das Zustandekommen der Ausstellung haben wir vielfältigen Dank auszusprechen. Er richtet sich an Herrn Dr. h.c. Ernst Beyeler, dessen Idee es 1992 war, mit der Präsentation seiner Sammlung in Berlin gleichzeitig eine gute Kooperation zwischen den Staatlichen Museen zu Berlin und der Öffentlichen Kunstsammlung Basel zu befördern. Sowohl der Rat der Stadt Basel, der Regierungsrat und die Kunstkommission als auch die Stiftung Preussischer Kulturbesitz stimmten dem Projekt zu und stellten entsprechende Mittel zur Verfügung. Dafür danken wir namentlich dem Vorsteher des Erziehungsdepartements Basel-Stadt, Herrn Regierungsrat Stefan Cornaz, und den Kommissionspräsidenten, Herrn Prof. Dr. Frank Vischer und Herrn Prof. Dr. Peter Böckli, sowie dem Präsidenten der Stiftung Preussischer Kulturbesitz, Herrn Prof. Dr. Werner Knopp, und dem Generaldirektor der Staatlichen Museen zu Berlin, Herrn Prof. Dr. Wolf-Dieter Dube.

In Basel machte die grosszügige finanzielle Hilfe der CREDIT SUISSE | PRIVATE BANKING durch Herrn Jörg H. Schwarzenbach sowie Herrn Dr. Alfred Barth die Ausstellung und den Katalog in der heutigen Form erst möglich. Auch die bereitwillige Unterstützung der PRO HELVETIA Schweizer Kulturstiftung stellte eine deutliche Hilfe dar, für die wir uns ihrem Direktor, Herrn Prof. Dr. Urs Frauchiger, und dem Leiter Abteilung Visuelle Künste, Herrn Dr. Christoph Eggenberger, sehr verpflichtet fühlen. Der Paul Sacher Stiftung Basel und der Schola Cantorum Basiliensis verdanken wir ein Begleitprogramm mit Musik aus der Zeit, namentlich Herrn Dr. Ulrich Mosch und Frau Dr. Regula Rapp.

Der Dr. Cantz'schen Druckerei sowie dem Verlag Gerd Hatje, Ostfildern-Ruit, danken wir für die gute Zusammenarbeit am Ausstellungskatalog, besonders Herrn Bernd Barde und Frau Annette Kulenkampff sowie Frau Ute Barba, die das Lektorat besorgte, und Herrn Gerhard Brunner, der die Gestaltung vornahm.

Unsere grösste Verbundenheit gilt allen Mitarbeiterinnen und Mitarbeitern in unseren Häusern, die das Projekt begeistert mitgetragen und verwirklicht haben.

Alexander Dückers Dieter Koepplin Katharina Schmidt

Dürer – Holbein – Grünewald

Meisterzeichnungen der deutschen Renaissance aus Berlin und Basel

Christian Müller

Gemeinsam veranstalten die Kupferstichkabinette der Öffentlichen Kunstsammlung Basel und der Staatlichen Museen zu Berlin – Preussischer Kulturbesitz eine Ausstellung von Werken ihrer Sammlungen. Beide Kabinette sind wegen ihrer reichen Bestände auf dem Gebiet der altdeutschen Zeichnung international bekannt.

Eine Auswahl von 25 deutschen und schweizerischen Künstlern des 15. und 16. Jahrhunderts mit insgesamt etwa 180 Zeichnungen gibt einen Überblick über die Zeichenkunst der deutschen Renaissance. Die jeweiligen Schwerpunkte der beiden Sammlungen – Berlin mit Dürer, Basel mit Holbein – ergänzen sich in idealer Weise. In der Ausstellung werden deshalb auch die Zeichnungen beider Kabinette nicht räumlich getrennt, sondern zu einer Gesamtschau zusammengeführt.

Die komplexer werdenden Inhalte religiöser und profaner Bilder in der Zeit nach 1400 und die wachsende Bedeutung des bürgerlichen Auftraggebers in den erstarkenden Städten, dies besonders ausgeprägt in den Niederlanden, machten es erforderlich, in grösserem Masse als bisher Zeichnungen zur Vorbereitung von Bildwerken aller Gattungen einzusetzen. Der am Oberrhein tätige Martin Schongauer wurde nach der Mitte des 15. Jahrhunderts zum wichtigsten Vermittler niederländischer/burgundischer Kunst, besonders der eines Rogier van der Weyden. Martin Schongauer, Albrecht Dürer und Hans Holbein d.J. sind die einflussreichsten Künstler der Zeit zwischen 1470 und 1530. Matthias Grünewald steht ihnen an Bedeutung nicht nach. Doch anders als die genannten ist er nicht auf dem Gebiet der Druckgraphik tätig geworden, und er nimmt mit seinen vorwiegend religiösen Bildern eine Sonderstellung ein. Denn nicht nur Malerei und Zeichnung, sondern auch die Druckgraphik spielen in dieser Zeit eine hervorragende Rolle, letztere vor allem mit dem Aufblühen des Buchdrucks Ende des 15. Jahrhunderts in den Zentren des Humanismus und durch die Verbreitung illustrierter Schriften während der Reformation. Beide Gattungen emanzipierten sich jedoch schon früh aus ihrer unmittelbaren Zweckgebundenheit.

Im 15. und frühen 16. Jahrhundert treten Handwerker und Künstler aus ihrer Anonymität heraus. Persönlichkeiten werden fassbar, die sich als Künstler begreifen und kritisch über sich, ihr Handeln und die Natur reflektieren.

Dass die deutsche Renaissance nicht erst in der Zeit um 1500 beginnt, also vor allem mit Albrecht Dürer – an deren Ende hat man gerne Hans Holbein d.J. und Hans Baldung als Prototypen manieristischer Kunst gestellt –, lassen hinsichtlich des Naturstudiums und der bildhaften Durcharbeitung schon die Zeichnungen des um 1445 geborenen Martin Schongauer erkennen. Von ihm sind drei Zeichnungen aus Berlin und eine aus Basel in der Ausstellung zu sehen (letztere wird freilich in jüngster Zeit als Werkstattarbeit eingestuft).[1] Schongauers Zeichenstil, für den Häkchen und sich überkreuzende Strichlagen charakteristisch sind, wurde für die deutschen Zeichner, für Dürer und Künstler in dessen Umfeld, vorbildlich. Er hat seine technischen Voraussetzungen in der Goldschmiedekunst und im Kupferstich. Martin Schongauer monogrammierte seine Stiche und trug damit zur Verbreitung seines Namens bei. Nicht nur diese Kupferstiche, sondern auch die Zeichnungen, die wie die Madonna mit der Nelke (Kat. Nr. 1.1) präzise und detailreich durchgearbeitet sind, besitzen eine bildhafte, finale Qualität. Man kann sich fragen, ob solche Zeichnungen noch Vorarbeiten für Stiche waren oder nicht selbst schon als von Sammlern oder Künstlern gewünschte Kunstwerke geschaffen wurden. Zugleich besassen sie modellhaften Charakter, waren Vorbilder in der Werkstatt des Meisters, wie zahlreiche Kopien nach Zeichnungen Schongauers belegen (solche sind zum Beispiel in grösserer Zahl im Amerbach-Kabinett zu finden). Wir wissen, dass der junge Dürer 1491 den von ihm verehrten Meister in Colmar aufsuchen wollte. Schongauer war jedoch kurz vor dem Eintreffen Dürers gestorben. Dennoch hatte Dürer Gelegenheit, bei den Brüdern Schongauers Zeichnungen und Drucke zu sehen. Einige konnte er erwerben, unter ihnen vielleicht die Zeichnung der Pfingstrose, die Fritz Koreny Schongauer zugeschrieben hat.[2]

Der am Mittelrhein zwischen 1470 und 1500 tätige Hausbuchmeister, der seinen Namen nach den Zeichnungen im sogenannten Hausbuch im Besitz der Fürsten zu Waldburg-Wolfegg erhielt, lässt sich nicht nur zeitlich,

sondern auch wegen eines verwandten Interesses an profanen Themen und der Verbreitung seiner Arbeiten in einem druckgraphischen Medium an die Seite Schongauers stellen. Daniel Hess hat in jüngerer Zeit erneut versucht, die Zeichnungen im Hausbuch mindestens zwei verschiedenen Künstlern zuzuweisen.[3] Der »Meister des Amsterdamer Kabinetts«, so genannt, weil sein druckgraphisches Werk fast ausschliesslich im Amsterdamer Kupferstichkabinett aufbewahrt wird, zeichnete im Hausbuch mit grösster Wahrscheinlichkeit nur die Planetenbilder Mars, Sol und Luna. In seinen Drucken verwendete er die Technik des Kaltnadelstiches, die der Zeichnung nähersteht als der Kupferstich. Charakteristisch für diese Technik sind die Modellierungen in häufig parallel verlaufenden feinsten Strichen, die bei Verdichtungen zu tonigen Werten führen können. Die Silberstiftzeichnung desselben Meisters im Kupferstichkabinett Berlin mit dem Liebespaar (Kat. Nr. 3.1) weist ganz ähnliche Qualitäten auf. Der Künstler strebte mit seinen Kaltnadelstichen, von denen er offenbar jeweils nur sehr wenige Exemplare druckte, möglicherweise eine Vervielfältigung seiner Zeichnungen an, die bei Sammlern und in höfischen Kreisen gesucht und geschätzt waren.[4]

Hans Holbein d. Ä. (um 1465–1524) wird gerne als ein Künstler gesehen, der den spätmittelalterlichen Traditionen verbunden blieb, als ein Künstlerhandwerker also, der sich aber dennoch dem Neuen nicht völlig verschloss. Aus seiner grossen Malerwerkstatt, der er in Augsburg vorstand, werden im Kupferstichkabinett Basel zahlreiche Zeichnungen aufbewahrt. Besonders charakteristisch sind die zum Teil grossformatigen Altarvisierungen, von denen in der Ausstellung zwei Beispiele zu sehen sind. In Basel und in Berlin wird eine grosse Zahl von Silberstiftzeichnungen aufbewahrt, fast alles Seiten aus mehreren Skizzenbüchern, die zumeist vollständig aufgelöst wurden. Diese Zeichnungen, darunter einzelne Natur- und Pflanzenstudien, dann aber Bildnisse, sind häufig in unmittelbarem Zusammenhang mit Werken der Malerei, vor allem religiösen Tafelbildern, entstanden. In den wenigsten Fällen sind sie Vorarbeiten für gemalte Porträts, wie dies später bei seinen Söhnen Ambrosius und Hans Holbein d. J. der Fall sein wird. Vielmehr dienten sie zur Individualisierung von Personen, die auf religiösen Tafelbildern dargestellt wurden, und zur Verlebendigung der Bildnistypen, die eine spätmittelalterliche Werkstatt gewöhnlich als Motivvorrat besessen hatte.

Neben Hans Holbein d. Ä. war Hans Burgkmair in Augsburg der führende Künstler. Er rezipierte in grös-

serem Masse italienische Kunst und war nach Italien gereist. Burgkmair (1473–1531) hatte seine Ausbildung bei seinem Vater Thoman Burgkmair und bei Martin Schongauer erhalten. Seine Zeichnungen, die entweder mit energischem Federstrich vorgetragen oder mit Kreide und Kohle ausgeführt sind, stehen oft in unmittelbarem Zusammenhang mit Altarwerken, oder es sind Einzelstudien für druckgraphische Blätter. Burgkmair schuf ein umfangreiches druckgraphisches Werk. Zahlreiche Holzschnitte und Buchillustrationen entstanden im Auftrag Kaiser Maximilians. In Burgkmairs Arbeiten lässt sich der souveräne Umgang mit der Formensprache der Renaissance erkennen.

Matthias Grünewald (1475/80–1528), Maler religiöser Tafelbilder, war vor allem im Raum Frankfurt und in Mainz tätig. Er ist mit neun Zeichnungen in der Ausstellung vertreten. Innerhalb des entwickelten Spektrums stellt er eine Besonderheit dar, was seine Zeichentechnik und seine vorwiegend religiösen Gemälde mit teilweise schwer zu deutenden ikonographischen Formulierungen angeht. Er bevorzugte die für grossformatige Studien geeignete Technik der Kreidezeichnung, die zusätzlich Höhungen mit weissem Pinsel aufweist und dadurch eine ausgesprochen malerische Wirkung hat. Mit ihnen bereitete er häufig in Einzelstudien seine grossen Altartafeln vor. Im Unterschied zu Schongauer und Dürer kennen wir von Grünewald keine Druckgraphik; seine Zeichnungen scheint er weitgehend in den Dienst der Malerei gestellt zu haben.[5] Über Grünewalds Ausbildung ist nichts bekannt. Gelegentlich hat man ihn mit Hans Holbein d. Ä., dann mit Dürer in Verbindung bringen wollen. Neben seiner Tätigkeit als Maler trat er als Wasserkunstmacher und Brunnenbauer sowie als Werkmeister und Bauleiter in Erscheinung, letzteres am Aschaffenburger Schloss. Seit 1516, also nach Vollendung des Isenheimer Altars, stand er in Diensten des Kardinals Albrecht von Brandenburg, Erzbischof von Mainz und Magdeburg. Wahrscheinlich trat er 1525 aus dem Hofdienst aus und zog nach Frankfurt am Main. Matthias Grünewald starb 1528 in Halle.

Renaissancekünstler im umfassendsten Sinn ist der in Nürnberg tätige Albrecht Dürer (1471–1528). Dies betrifft seine Beschäftigung mit antiker und italienischer Kunst, das Studium der Natur und seine kunsttheoretischen Überlegungen. Auf den Leistungen Schongauers aufbauend, machte er diese Errungenschaften durch sein umfangreiches druckgraphisches Werk verfügbar. Angesprochen ist damit die Verbreitung mythologischer The-

men, die dem Betrachter von Zeichnungen, Drucken und Werken der Malerei – neben den religiösen Bildwerken – neue Möglichkeiten der Selbstreflexion boten. Von Dürers technischen Leistungen auf dem Gebiet des Holzschnittes und des Kupferstiches soll hier nicht die Rede sein. Die Zeichnung, deren Techniken Dürer auf allen Gebieten, von der Kompositionsskizze bis zur bildhaft abgeschlossenen Reinzeichnung, souverän beherrschte, kann selbstverständlich nur einen unzureichenden Begriff von Dürers Schaffen geben. Der grosse Umfang seines zeichnerischen Nachlasses lässt aber erkennen, dass die Zeichnung bei ihm eine sehr grosse Rolle im Schaffensprozess und bei der Vorbereitung von Werken spielte, aber auch in der kontinuierlichen Arbeit an künstlerischen Fragestellungen. Eine Besonderheit bildet schon Dürers frühes Selbstbildnis von 1485 in der Graphischen Sammlung Albertina in Wien, das ihn als 13- oder 14jährigen zeigt. Der Sohn des Goldschmiedes Albrecht Dürers d. Ä. strebte schon bald eine Ausbildung zum Maler an, die er in der Werkstatt Michael Wolgemuts erhielt. Spätestens hier wurde er mit Kupferstichen Martin Schongauers vertraut und bekam Kenntnis von den Drucktechniken, vor allem dem Holzschnitt. In der Werkstatt Wolgemuts entstanden die zahlreichen Illustrationen für die Schedelsche »Weltchronik«, an denen Dürer möglicherweise Anteil hatte (siehe Kat. Nr. 10.3). Seine frühen Reisen, die sogenannten Wanderjahre, führten ihn unter anderem 1491 nach Colmar, wo er Martin Schongauer aufsuchen wollte, der jedoch unmittelbar vor Dürers Eintreffen gestorben war. Um 1491/92 ist er in Basel nachweisbar, offenbar war er angezogen von dem hier blühenden Buchdruck. Er schuf zahlreiche Holzschnitte für Basler Offizinen, am bekanntesten und ausgereiftesten wohl die Illustrationen zu Sebastian Brants »Narrenschiff«, das 1494 bei Johann Bergmann von Olpe erschien. Durch Zufall hat sich eine grosse Zahl von Holzstöcken erhalten, die für eine illustrierte Ausgabe der Komödien des Terenz vorgesehen waren. Diese Stöcke wurden grösstenteils nicht geschnitten, so dass sich die Vorzeichnungen von der Hand Dürers erhalten haben (Kat. Nrn. 10.4.1–10.4.12). Schon vor seiner ersten Italienreise, die er im Herbst 1494 antrat, wurde Dürer mit Werken italienischer Kunst bekannt. Zeichnungen nach Stichen Andrea Mantegnas mit mythologischen Themen verdeutlichen, welches Interesse Dürer diesem Bereich entgegenbrachte (Graphische Sammlung Albertina, Wien, W. 59f.). Dürers Landschaftsaquarelle, die während der Venedigreise entstanden, gehören nicht zuletzt ihrer malerischen Wirkung wegen zu den beeindruckendsten frühen Naturstudien. In den Arbeiten von Wolfgang Katzheimer, der Ende des 15. Jahrhunderts als Hofmaler der Bamberger Bischöfe tätig war, könnte hierzu eine Parallele gesehen werden (Kat. Nr. 6.1). Die Funktion dieser Zeichnungen, der zum Teil farbig ausgearbeiteten Kostümstudien und der Landschaftsaquarelle, ist nicht immer klar zu definieren. Zwar wirken sie wie Werke, die an sich schon den Charakter abgeschlossener Kunstwerke haben, und daher so modern – dies vielleicht besonders, weil Dürer sie mit Datum und Monogramm versah –, doch nutzte er sie ebenso als Vorlage in Werken der Druckgraphik und Malerei und damit in traditionellem Sinn. Dies scheint – nicht nur bei Dürer – ein Charakteristikum der Zeichnung zu werden, die sich aus der reinen Zweckgebundenheit eines Arbeitsentwurfes zu befreien beginnt. Eine Besonderheit kann jedoch in Dürers Verhalten gesehen werden, seine Zeichnungen, darunter Studienblätter, die beispielsweise zur Vorbereitung von Altargemälden entstanden, zu signieren, so die Studien auf grün grundiertem Papier für den um 1509 entstandenen Heller-Altar (Kat. Nr. 10.22). Die daran erkennbare Haltung des Sich-Rechenschaft-Ablegens und des Selbstbewusstseins findet eine unmittelbare Entsprechung in den schriftlichen Äusserungen Dürers.

In seinen mit wissenschaftlicher Akribie betriebenen Proportionsstudien – die weibliche Aktstudie und der sogenannte Aeskulap sind nur zwei Beispiele aus einer grossen Zahl von Zeichnungen (siehe Kat. Nr. 10.13f.), die Dürer in diesem Zusammenhang anfertigte – kommt das neue Interesse an der Kunsttheorie zum Ausdruck, das durch die Auseinandersetzung mit italienischer Kunst gefördert wurde. Hier kann der erste Kontakt schon vor der zweiten Italienreise in Nürnberg erfolgt sein, vermittelt durch den dort eine Zeitlang tätigen Jacopo de'Barbari. Dürers zweite Italienreise, die er von 1505 bis 1507 unternahm, führte ihn zunächst wieder nach Venedig. Hier schuf er unter anderem das Rosenkranzbild für die Kapelle der deutschen Kaufleute. In dieser Zeit scheint er sich besonders auch mit Fragen der Perspektive beschäftigt zu haben.

Zwischen 1512 und 1515 führte Dürer mit seiner Werkstatt umfangreiche Aufträge für Kaiser Maximilian I. aus, genannt sei nur die aus 192 grossformatigen Holzschnitten bestehende Ehrenpforte Kaiser Maximilians. Mit den Randzeichnungen im Gebetbuch des Kaisers, die möglicherweise Vorarbeiten für Holzschnitte waren, wurden die damals führenden Künstler beauftragt, neben Dürer

Hans Baldung Grien, Albrecht Altdorfer, Hans Burgkmair, Jörg Breu d. Ä. und Lucas Cranach d. Ä. Für den Kaiser entwarf Dürer auch kunsthandwerkliche Gegenstände, schliesslich Figuren für dessen Grabmal in Innsbruck. Zwischen 1520 und 1521 unternahm Dürer eine Reise in die Niederlande, dieses Mal begleitet von seiner Frau. In Antwerpen nahm er die Ehrungen der dortigen Künstler entgegen. In den letzten Lebensjahren stellte Dürer eine Reihe seiner theoretischen Schriften fertig. 1523 schloss er die Studien zur Proportion ab. 1525 erschien die Unterweisung der Messung und im Todesjahr 1528 das erste der vier Bücher menschlicher Proportion.

Hans Baldung (1484/85–1545) war der bedeutendste Künstler im Umkreis Dürers. Nach seiner Lehrzeit in Schwaben war er ab 1503 als Geselle in Dürers Werkstatt tätig und leitete diese von 1505 bis 1507. Zu Dürers Mitarbeitern gehörten damals Hans Süss von Kulmbach, der von etwa 1500 an in Dürers Werkstatt arbeitete, Hans Schäufelein, der etwa gleichzeitig mit Baldung in die Werkstatt eintrat und sich ab 1515 in Nördlingen niederliess, und Hans Springinklee (Kat. Nrn. 13–15). Noch vor dieser Zeit, um 1502, ist Baldungs gezeichnetes Selbstbildnis im Kupferstichkabinett Basel entstanden (Kat. Nr. 12.1), sehr wahrscheinlich ohne Kenntnis von Selbstbildnissen Dürers, die gattungsgeschichtlich als Vorstufen gesehen werden können. Es gibt in eindrucksvoller Weise eine Vorstellung von dem Selbstbewusstsein des jungen Künstlers, der nicht mehr aus der Tradition einer spätmittelalterlichen Malerwerkstatt hervorgegangen war, wie sie die Werkstatt Hans Holbeins d. Ä. noch darstellte. Aus einer Familie mit humanistischer Bildung stammend, trat er mit den Intellektuellen seiner Zeit, mit Ärzten, Juristen und Theologen, in Kontakt, war aber dennoch als Maler religiöser Altarwerke tätig. Zu den bedeutendsten Aufträgen aus seiner Freiburger Schaffenszeit gehört der Hochaltar des Freiburger Münsters. Im Basler und im Berliner Kupferstichkabinett werden einige frühe Federzeichnungen Baldungs aufbewahrt, welche einerseits die Nähe zu Dürer spüren lassen, andererseits aber das Temperament und den eigenständigen Charakter des noch jungen Künstlers. Dessen sprühende Energie, die in dem vergleichsweise hohen zeichnerischen Aufwand der frühen Zeichnungen zum Ausdruck kommt, findet während der Arbeit am Freiburger Hochaltar, an dem die Werkstatt Baldungs beteiligt war, zu einer Klärung und Beruhigung, die sich in den häufiger verwendeten Parallelschraffuren mit vergleichsweise offener Struktur äussert.

Früh schon und zum erstenmal wohl in seinem Selbstbildnis schenkte Baldung der Technik der Helldunkelzeichnung grosse Aufmerksamkeit. Das Spektrum der Themen, mit denen sich Baldung in Malerei, Zeichnung und Druckgraphik – vorwiegend Holzschnitte, darunter früh schon solche in Helldunkeltechnik – befasste, lässt sich mit dem Dürers vergleichen. Ein besonderes Interesse schenkte Baldung der Darstellung des Todes, des Makaberen und dem Thema der Hexen, Bereichen also, die an der Grenze der menschlichen und gesellschaftlichen Existenz angesiedelt waren. Dies ist ebenso bei seinen Bildnissen spürbar, wenn er einzelne Charakterzüge der Dargestellten besonders herausarbeitete.

Die Meister der Donauschule – genannt seien hier deren prominenteste Vertreter Albrecht Altdorfer und Wolf Huber, die jeweils mit bedeutenden Zeichnungsgruppen in der Ausstellung vertreten sind – repräsentieren einen Stil, der sich in den südöstlichen Regionen des Reiches, in Wien und Niederösterreich ausprägte und deshalb die Bezeichnung Donaustil oder Donauschule erhielt. Albrecht Altdorfer (um 1480–1538) ist ab 1505 in Regensburg nachweisbar. Er war tätig als Maler, Zeichner, Kupferstecher, Zeichner für den Holzschnitt und als Baumeister. Der um 1480/85 geborene Wolf Huber lebte in Passau und war dort Hofmaler der Fürstbischöfe.

Für die Entwicklung dieses sogenannten Donaustiles spielte Lucas Cranach d. Ä. (1472–1553) eine Rolle. Verbindendes Element zwischen diesen Künstlern ist das Interesse an dem Thema der Natur. Einen Aspekt hoben sie besonders hervor, nämlich deren Wildheit und Unzivilisiertheit, weswegen die Darstellung des Waldes besondere Beachtung fand. Das Verhältnis von Mensch und umgebender Natur erhält ein anderes Gewicht als beispielsweise bei den Meistern, die um Albrecht Dürer tätig waren. Die Natur und ihre Kräfte scheinen unmittelbar wirksam zu werden. Perspektive, getreue Wiedergabe einer bestimmten Landschaft und die adäquaten Grössenverhältnisse der einzelnen Motive werden noch stärker zu subjektiven Faktoren. Die Menschen sind von den Kräften der Natur ebenso ergriffen wie die knorrigen Zweige und Äste der Bäume, von denen häufig lange Flechten herabhängen. Die Landschaften Hubers, die im Vergleich zu Altdorfer naturgetreuer erscheinen, werden gelegentlich – wie bei dessen Burg bei Aggstein – von grossen Sonnen und unwirklich anmutenden Lichterscheinungen überstrahlt (Kat. Nr. 19.5). Die Menschen treten in Beziehung zu diesen Kräften, wie zum Beispiel bei dem Liebespaar von Albrecht Altdorfer, das sich

in einem Kornfeld niedergelassen hat, geborgen in der wuchernden Natur. Nicht überraschend ist es deshalb, dass die Figuren Altdorfers keinem Schönheitsideal im Dürerschen Sinne entsprechen. Stärker als bei Wolf Huber entfaltet der Federstrich bei Altdorfer ein kalligraphisches Eigenleben. Mit Vorliebe zeichnete er auf farbig grundierte Papiere in Helldunkeltechnik, was zur Steigerung der bildhaften Wirkung der Zeichnungen und zu einer Intensivierung der Wiedergabe des Lichtes beitrug. Diese Zeichnungen sind nicht, wie gelegentlich bei Dürer, Studien, die im Hinblick auf ein Gemälde entstanden. Vielmehr handelt es sich um bildhaft abgeschlossene Werke, die wie kleine Bilder – zum Teil schon in der Werkstatt in mehreren Exemplaren hergestellt – veräussert werden konnten. In den Jahren kurz nach 1500 erfreute sich diese Zeichentechnik grosser Beliebtheit.

Der 1472 geborene Lucas Cranach war zwischen 1501 und 1504/05 im Kreis der Humanisten um Conrad Celtis in Wien tätig und wurde 1505 kursächsischer Hofmaler in Wittenberg. Die während der Wiener Jahre entstandenen Zeichnungen auf Papieren mit farbigem Grund können Altdorfer beeinflusst haben. Von Cranachs zeichnerischem Werk hat sich nur wenig erhalten, sein Frühwerk ist so gut wie unbekannt geblieben. Während seiner Wiener Zeit schuf er die Schächer am Kreuz, Zeichnungen auf rötlich getöntem Papier. Sie gehören zu den Vorarbeiten einer frühen Kreuzigungsdarstellung (Kat. Nr. 17.1.1 f.). Solche mit Rötelkreide vorbereiteten Papiere sind eine weitere Möglichkeit, eine malerische Wirkung zu erzielen und durch zusätzliche Weisshöhungen besonders weich und differenziert zu modellieren. Häufig lassen Cranachs Zeichnungen die Tendenz zur Bildhaftigkeit erkennen. Charakteristisch erscheint der durch seinen grosszügigen Farbauftrag den Betrachter unmittelbar ansprechende Bauernkopf von etwa 1525 (Kat. Nr. 17.4). Es handelt sich um eine Studie, die vielleicht im weiteren Zusammenhang mit einem seiner Tafelbilder für Kurfürst Friedrich den Weisen entstanden ist, auf denen höfische Jagdszenen dargestellt sind.[6]

Zeichnungen und druckgraphische Arbeiten der Künstler der sogenannten Donauschule strahlten künstlerisch nicht nur bis nach Nürnberg aus, wie etwa die Zeichnung von Hans Springinklee erkennen lässt (Kat. Nr. 15.1), sondern auch bis zum Gebiet des Oberrheins.[7] In den Landschaften agieren häufig Menschen (Landsknechte, Einsiedler) oder dämonische Wesen (Hexen und Wilde Leute). Eine Verwandtschaft besteht in einer Vorliebe für die Helldunkelzeichnung. Einzelne Motive der Land-

schaften, zum Beispiel die Darstellung charakteristischer Baumformen, wie vor allem zottige Bäume mit herabhängenden Flechten, und die Neigung, die objektive Raumstruktur aufzugeben, lassen auf einen Einfluss der Meister der Donauschule schliessen beziehungsweise eine verwandte Haltung erkennen. Bei Baldung tauchen solche Motive schon früh in Holzschnitten und Zeichnungen auf. Von ihm liess sich zunächst Hans Leu d. J. stilistisch und thematisch beeinflussen. Später scheint er direkteren Kontakt zu Zeichnungen von Albrecht und Erhard Altdorfer erhalten zu haben.

Im Werk Urs Grafs sind Reflexe zu spüren, die auf Werke der Meister der Donauschule zurückgeführt werden können. Vermittler hierfür könnte Hans Leu d. J. gewesen sein. Grafs Martyrium des hl. Sebastian (Kat. Nr. 22.4) zeigt in dem materiell ähnlich erscheinenden Körper des Toten und dem abgestorbenen Baum, an dem er hängt, schliesslich in dem assoziativen Nebeneinander von herabhängenden Zweigen und langem Haar des Toten ein kalligraphisches Zusammenspiel, das sich mit Zeichnungen Albrecht Altdorfers vergleichen liesse. In Zeichnungen Urs Grafs finden sich gelegentlich ähnliche Lichterscheinungen, wie sie Wolf Huber verwendete, so in Grafs Zeichnung mit einer Allegorie der Fortuna von 1516 (U.X.102; siehe Abb. S. 14).

Die meisten Zeichnungen des aus Solothurn stammenden und dort um 1485 geborenen Urs Graf, der ab 1511 in Basel nachweisbar ist, sind als selbständige Werke, nicht als Arbeitsvorlagen entstanden. Es sind sehr persönliche Zeugnisse des Künstlers, die er zumeist für sich behalten zu haben scheint oder nur einem sehr begrenzten Kreis in seiner engsten Umgebung zugänglich gemacht hat. Darauf lässt jedenfalls die Tatsache schliessen, dass die meisten der in Basel aufbewahrten Zeichnungen aus dem Amerbach-Kabinett stammen, wohin sie über wenige Zwischenbesitzer aus dem Nachlass des Künstlers kamen. Dies überrascht etwas, denn Graf hatte sich als Goldschmied ausbilden lassen und war in Basel als Münzeisenschneider tätig. Ausserdem entwarf er zahlreiche Holzschnitte, hauptsächlich für den Buchschmuck. Seine ausgeprägte Neigung zu kalligraphischem und dynamischem Linienspiel äussert sich nicht nur im Bereich des Ornaments, sondern wird ein Grundzug seines Zeichenstils. Graf hatte mehrfach an Kriegszügen teilgenommen und befasste sich in seinen Zeichnungen immer wieder mit diesem Themenbereich. Er tat dies vordergründig in erzählerischer anekdotischer Weise, nahm dann jedoch oft schonungslos und sarkastisch einzelne Erscheinungen

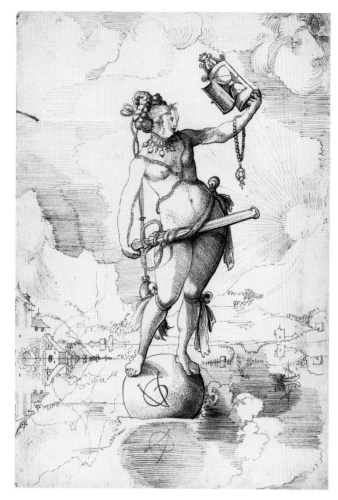

Urs Graf, Allegorie der Fortuna, um 1516

und Auswüchse dieser Tätigkeit aufs Korn oder idealisierte sie. Die Auseinandersetzung mit Kupferstichen und Holzschnitten Dürers und Baldungs, dann mit Stichen italienischer Künstler bereicherte sein Vokabular, und dies nicht nur auf dem Gebiet des Ornaments. Sie bildeten gelegentlich den Hintergrund seiner Allusionen und Allegorien, die um die Themen von Liebe und Triebhaftigkeit kreisen.[8]

In Themen und Stil verwandt, sind die Zeichnungen von Niklaus Manuel Deutsch, von denen ebenfalls eine grosse Gruppe im Kupferstichkabinett Basel aufbewahrt wird. Manuel zeigt jedoch gegenüber Graf ein gemässigteres Temperament. Niklaus Manuel Deutsch (1484–1530) wurde zunächst vermutlich in Bern als Glasmaler ausgebildet und ist als Künstler erst ab 1507 fassbar. Er war tätig als Maler von Altartafeln und Bildern mit profanen Themen, als Zeichner und Entwerfer für den Holz-

schnitt. Erste Zeichnungen sind um die Mitte des ersten Jahrzehnts des 16. Jahrhunderts nachweisbar – als Maler tritt er erst 1515 in Erscheinung. Wie der etwa gleich alte Graf nahm Manuel an Feldzügen teil. Wohl als Folge der Reformation ist er ab 1520 nicht mehr als Maler tätig. 1523 wird er Landvogt von Erlach und ist tätig als Diplomat und Schriftsteller. Eine Besonderheit stellen die sogenannten Schreibbüchlein von Manuel dar. Es handelt sich um kleine, beidseitig zumeist mit dem Silberstift bezeichnete Holztäfelchen, die die Funktion von Musterblättern beziehungsweise eines Musterbuches hatten und als späte Ausläufer jener spätmittelalterlichen Tradition gelten können. Sie konnten einem Auftraggeber vorgelegt werden und besassen Vorbildfunktion in der Werkstatt Manuels (Kat. Nrn. 23.5–23.5.6).

Hans Holbein d. J. (1497/98–1543) ist zwischen 1515 und 1530 in Basel und am Oberrhein neben dem etwa 15 Jahre älteren Hans Baldung die dominierende Künstlerpersönlichkeit. Er wird unmittelbar nach seinem Eintreffen in Basel 1515 mit seinem etwas älteren Bruder Ambrosius als Maler und Zeichner tätig. Der hier blühende Buchdruck hatte beide angezogen, und so entwarfen sie schon bald zahlreiche Holz- und Metallschnitte für Basler Offizinen. Nicht nur auf dem Gebiet der Zierleisten und Titeleinfassungen, die Holbein mit antikisierenden Motiven ausgestaltete, sondern auch in der Gattung des am Oberrhein verbreiteten Scheibenrisses sowie der grossformatigen Wandmalereien leistete Holbein Massgebliches. Sein Interesse an der Wiedergabe von Architekturen als bildgestaltendes und rahmendes Element prägte diese Gattungen. Seine Fassadenmalereien in Luzern und Basel waren bis ins 17. Jahrhundert hinein im süddeutschen und schweizerischen Raum für viele Künstler vorbildlich (Kat. Nr. 25.3, Kat. Nr. 25.7). Die Zeichentechnik Holbeins setzte bei den Gepflogenheiten der Werkstatt des Vaters an, in der Hans und Ambrosius wohl ihre erste Ausbildung erfahren hatten. Dort erlernten sie das Zeichnen mit dem Silberstift und – dies gilt vor allem für Hans – die Technik der lavierten Federzeichnung, die in der Werkstatt des Vaters besonders für die grossen Altarvisierungen eingesetzt wurde. Beide Techniken beherrschte er von früh an mit grosser Souveränität. Dies zeigen überzeugend die beiden Silberstiftzeichnungen für das Doppelbildnis des Basler Bürgermeisters Jakob Meyer zum Hasen und seiner Frau von 1516 (Kat. Nr. 25.1 f.), die frühesten Scheibenrisse von 1517 und 1518 in Braunschweig und Basel. Von etwa 1520 an lassen sich keine grossen stilistischen Veränderungen mehr beobachten.

Eine Besonderheit hinsichtlich der Technik und des Charakters stellt die Gruppe der Helldunkelzeichnungen aus den Jahren um 1518/21 dar, die wohl keine Entwürfe waren, sondern bildhaft abgeschlossene Arbeiten (Kat. Nrn. 25.4–25.6). Es war vermutlich der Mangel an Aufträgen, der Holbein dazu brachte, sich schon bald auf die Suche nach neuen Auftraggebern zu machen. Im Vorfeld der Reformation in Basel, die erst 1529 zum Durchbruch gelangte, hatte er wohl deutlich weniger kirchliche Aufträge erhalten. Um 1524, nach seiner Frankreichreise, verwendete Holbein für seine grossformatigeren Bildnisstudien schwarze und farbige Kreiden. Er muss hierzu nicht notwendigerweise von Jean Clouet angeregt worden sein, wie häufig angenommen, doch ist es durchaus möglich, dass er dessen Zeichnungen, die in dieser Technik ausgeführt sind, während seiner Frankreichreise kennengelernt hat. Holbein gebrauchte sie für die zahlreichen Bildniszeichnungen, die er während seines ersten Englandaufenthaltes und danach ausführte. Sie bildeten oft die direkte Vorlage für ein Gemälde oder wurden unmittelbar auf den vorbereiteten Malgrund übertragen. Während seines zweiten Englandaufenthaltes verwendete er häufiger ein rötlich getöntes Papier für diese Studien. Holbeins Ruhm als Bildnismaler gründet hauptsächlich auf seiner späteren Tätigkeit in England. In dieser Gattung fand seine Begabung zur schnellen Erfassung einer Person und ihrer wesentlichen Charaktereigenschaften vollkommene Bestätigung. Dennoch blieb er den schon in Basel gepflegten Aufgaben treu. Er entwarf grossformatige Dekorationsmalereien sowie zahlreiche Goldschmiedearbeiten. Von grosser Faszination sind die skizzenhaft angelegten Entwürfe für Heinrich VIII. und Anne Boleyn, unter anderem für Tischbrunnen (Kat. Nr. 25.32). In diesen Entwürfen wurde gelegentlich ein Endpunkt in der Entwicklung der deutschen Zeichnung gesehen, auch ein Gegenpol zu den mit Schraffursystemen und kalligraphischen Elementen arbeitenden Künstlern vorwiegend Dürerscher Prägung. Für Holbein bleibt jedoch bei aller Freiheit des Striches dessen Gegenstandsbezogenheit charakteristisch.

1 Koreny 1996, S. 128 ff.; siehe Kat. Nr. 1.4.
2 Koreny 1991.
3 Hess 1994.
4 Hess 1994, S. 27.
5 Schade 1995, S. 321–329.
6 Schade 1972, S. 33 ff.
7 D. Koepplin: Altdorfer und die Schweizer, in: Alte und Moderne Kunst, 84, 1966, S. 6–14.
8 Siehe hierzu Andersson 1978.

Das Berliner Kupferstichkabinett

Zur Herkunft der altdeutschen Zeichnungen

Hans Mielke, 1994[1]

Keimzelle des Bestandes an deutschen Zeichnungen im Berliner Kupferstichkabinett ist die Sammlung von Matthäus Merian d.J. (gestorben 1687), Sohn des berühmten Topographen, die vermutlich der Grosse Kurfürst Friedrich Wilhelm erwarb. Nachweisbar sind die rund 480 Blätter allerdings erst im Besitz König Friedrich Wilhelms I., doch hat dieser sparsame »Soldatenkönig« ganz sicher kein Geld für die Kunst geopfert. Vertreten waren in dieser Sammlung Zeichnungen aller Schulen, unter den Deutschen auch so Hochkarätiges wie das Liebespaar des Hausbuchmeisters (Kat. Nr. 3.1), Altdorfers toter Pyramus im Walde auf dunkelblau grundiertem Papier (Kat. Nr. 18.7) oder die schönste Zeichnung Schäufeleins, das Bildnis eines Bärtigen. Doch im ganzen gesehen war die Sammlung preussisch ärmlich, und den Rang, den die Berliner Sammlung heute hat, gewann sie allein aus den planvollen Ankäufen späterer Zeit. Wie wenig selbstverständlich das ist, macht ein Blick auf die grossen Sammlungen in Wien, Dresden oder München bewusst, die dem jeweiligen fürstlichen Erbe viel mehr verdanken. Die umfangreiche Schenkung des Grafen Lepell an den König brachte 1825 die erste Grünewald-Zeichnung. Das 1831 gegründete öffentliche Kupferstichkabinett gewann schlagartig wirkliche Bedeutung, als es 1835 die circa 50 000 Blätter und Bücher umfassende Sammlung des Generalpostmeisters von Nagler erwerben konnte, die vor allem auf deutsche Kunst, Zeichnungen wie Drucke, spezialisiert war: Blätter des 15. Jahrhunderts, Schongauers Madonna mit der Nelke (Kat. Nr. 1.1), vier erstrangige Dürer-Zeichnungen und das Fragment des Gedenkbuchs (Cim. 32), in dem er unter anderem über den Tod der Mutter schreibt; hinzu kamen 70 Silberstiftbildnisse Hans Holbeins d. Ä., die damals noch als Werke Dürers galten, zwei Grünewald-Zeichnungen, Baldung, Altdorfer – eine unvergleichliche Fülle der Namen, auch kleinerer Meister bis ins 18. Jahrhundert. Beim Kontrollieren der Herkunft der deutschen Zeichnungen taucht keine Sammlung auch nur annähernd so häufig auf wie die von Naglers. Er interessierte sich für die Werke der Künstler bis in seine unmittelbare Gegenwart (Hackert, Rosenberg). In den folgenden Jahrzehnten wuchs die Sammlung der deutschen Zeichnungen im Berliner Kupferstichkabinett kontinuierlich weiter. 1844 ersteigerte man grosse Teile der Sammlung Blenz, darunter die Kohlezeichnung eines Marienkopfes von Dürer und die Kopie seiner toten Blaurake von Hans Hoffmann. In der Sammlung Pacetti, die im gleichen Jahr erworben wurde und grundlegend für den Reichtum italienischer Zeichnungen in Berlin ist, befand sich auch eine so bedeutende deutsche Zeichnung wie Wolf Hubers Gouache einer Voralpenlandschaft. Von Karl Friedrich von Rumohr, einem Ahnherrn der modernen Kunstwissenschaft, stammt unter anderem das Papiermodell eines Flügelaltärchens von Lucas Cranach (Kat. Nr. 17.3). Ein weiteres Blatt (das vierte) von Grünewald kam 1856 ins Kabinett mit der Sammlung von Radowitz, die der König vollständig erwarb. Der erste bedeutende Ankauf Wilhelm von Bodes im Jahr 1874 galt der Sammlung des in Utrecht geborenen und tätigen Barthold Suermondt in Aachen, durch den alle Schulen, besonders die Niederländer, Zuwachs erhielten, doch ebenso die Deutschen: das Liebespaar von Altdorfer, ehemals Cranach zugeschrieben (Kat. Nr. 18.1), die einzige Bildniszeichnung von Hans Holbein d.J. in Berlin, drei Blätter von Dürer, ein männliches Bildnis in Deckfarben von Lucas Cranach d.J. Schon im folgenden Jahr, 1875, kaufte Bode auch die überwiegend auf deutsche Kunst spezialisierte Sammlung des in Hannover verstorbenen Oberbaurats Bernhard Hausmann, mit Ausnahme der Dürer-Zeichnungen, die im Besitz der Erben blieben.

1877 erfuhr das Kabinett eine einzigartige Bereicherung: Der Direktor Friedrich Lippmann konnte in Paris bei dem Sammler und Händler Hulot 35 Dürer-Zeichnungen von höchster Bedeutung für Berlin sichern, darunter die Drahtziehmühle, das Tal von Kalchreuth bei Nürnberg (Kat. Nr. 10.10), Pinselstudien für den Heller-Altar, den 93jährigen Alten und andere Blätter von der niederländischen Reise, schliesslich den hl. Markus, der die Münchner Aposteltafeln vorbereitet (Kat. Nr. 10.37). Hulot hatte die kostbare Sammlung zehn Jahre zuvor bei dem Wiener Händler Alexander Posonyi erworben, der sie in vielen Jahren zusammengetragen hatte, gleichsam als ob er den Schaden lindern wollte, den die Albertina (Hüterin des Dürerschen Nachlasses) während der Napoleoni-

schen Besetzung Wiens durch gewissenlose Kustoden erlitten hatte, die aus den überreichen Zeichnungsbeständen zur eigenen Bereicherung schamlos verkauften. Das Erstaunliche ist, dass Berlin auch nach diesem ungewöhnlichen Zuwachs durch die Sammlung Posonyi-Hulot weiterhin aufmerksam auf Dürer-Zeichnungen im Handel achtete: Im gleichen Jahr 1877 wurde auf der Pariser Versteigerung der Sammlung Firmin-Didot das Bildnis der Mutter erworben, zusammen mit zwei Silberstiftzeichnungen aus dem Skizzenbuch der niederländischen Reise; die hl. Apollonia 1880 aus der Sammlung J. C. Robinson (Kat. Nr. 10.33); der in Venedig 1505 gezeichnete Baumeister 1882 (Kat. Nr. 10.19); die Silberstiftzeichnung des Laute spielenden Engels und der hl. Paulus, Pendant des obengenannten Markus, 1890 bei Mitchell; im gleichen Jahr die Quelle im Wald (Kat. Nr. 10.11) und die Ruhe auf der Flucht bei Klinkosch (Kat. Nr. 10.25); das herrliche Frühwerk der Madonna mit eingeschlafenem Joseph in der Landschaft 1899 von Rodrigues (Kat. Nr. 10.5); das Kohlebildnis Pirckheimers (Kat. Nr. 10.17) 1901. Nach derartigen gezielten Erwerbungen einzelner Blätter oder kleinerer Gruppen glückte 1902 wieder der Ankauf einer umfangreichen Sammlung von Zeichnungen (fast 3500 Blätter), die die Bestände aller Schulen auf höchstem Niveau bereicherte: die des Berliners Adolph von Beckerath. An deutschen Blättern brachte sie eine Vielzahl von Namen: Strigel, Cranach, Huber, vier Blätter von Dürer, darunter die Proportionsstudie des Aeskulap (Kat. Nr. 10.14). Auf der Versteigerung der Sammlung des Freiherrn von Lanna, Prag, 1910 in Stuttgart erwarb man wieder deutsche Blätter von allerhöchster Qualität: zwei Zeichnungen Altdorfers auf braun grundiertem Papier, die hl. Margarete und den hl. Georg; den Apostelabschied von Jörg Breu; die Schächer am Kreuz, Frühwerk Cranachs d. Ä. (Kat. Nr. 17.1.1 f.); die sächsische Prinzessin, von Cranach d. J. in Deckfarben gezeichnet; Hexen von H. Franck; Blätter von Urs Graf, Wolf Huber, Hans Schäufelein (Kat. Nr. 14.1); vom Hausbuchmeister ein doppelseitig bezeichnetes Blatt (Kat. Nr. 3.2); vier Zeichnungen von Dürer. Der Erste Weltkrieg bewirkte naturgemäss eine Verminderung des Zuwachses. Genannt sei Dürers Bildniszeichnung des Jakob Fugger (leider schlecht erhalten) aus dem Besitz A. von Wurzbachs, 1916 erworben. Die gewichtigste Bereicherung des Kupferstichkabinetts nach dem Kriege ist Max J. Friedländer zu danken, der 1925 von der Frankfurter Familie der Savigny einen Klebeband mit deutschen und niederländischen Zeichnungen erwarb, in dem

sich sechs eigenhändige Werke Grünewalds befanden, darunter die besonders eindrucksvolle hl. Dorothea (Kat. Nr. 11.3). Bedenkt man die Seltenheit von Zeichnungen dieses Künstlers, so ist der Ankauf ein ebensolcher Glücksfall wie der des Dürer-Konvoluts von Posonyi-Hulot knapp fünfzig Jahre zuvor. Berlin wurde zur weitaus reichsten Grünewald-Sammlung, zumal 1926 noch eine Zeichnung hinzukam und Friedrich Winkler 1938 zwei weitere aus der Sammlung Ehlers in Göttingen erwarb. Schliesslich wurden drei bisher unbekannte Werke im ehemaligen Ostteil Berlins entdeckt, die in einer Bibel eingeklebt waren (Kat. Nr. 11.1). Aus der Ehlers-Sammlung kamen noch andere bedeutende altdeutsche Zeichnungen, so von Veit Stoss (Kat. Nr. 5.1), Zasinger, Holbein d. Ä., Huber und Dürer. Die Dürer-Zeichnungen bei Ehlers, die 1875 nicht mit der Hausmann-Sammlung verkauft worden waren, hatte Winkler, der bedeutende deutsche Dürer-Biograph, offenbar stets im Auge behalten, um sie dann in zwei Etappen, 1935 und 1952, in die Berliner Sammlung einfügen zu können. Darunter befanden sich drei Aquarelle, ein Silberstiftbildnis Pirckheimers (Kat. Nr. 10.17) und die Pinselzeichnung eines weiblichen Aktes auf blauem venezianischem Papier, die 1506 in Venedig entstanden war (Kat. Nr. 10.20). Mit dieser Eingliederung der Blasius-Bestände ins Berliner Kabinett endete, offenbar endgültig, jene fruchtbare Form des Sammelns der alten Zeit, in der sich immer wieder die Möglichkeit geboten hatte, bestehende Sammlungen vollständig zu erwerben, was jedesmal bedeutete, dass viele hundert oder gar mehrere tausend Blatt mit einem Schlag in die eigene Sammlung flossen. Der mühsamere Brauch der heutigen Zeit ist es, sich gezielt von Einzelankauf zu Einzelankauf vorzutasten. Altdeutsche Zeichnungen erscheinen besonders selten auf dem Kunstmarkt, doch glückte noch 1974 der Ankauf von Dürers Aquarell des gefesselten Christus an der Geisselsäule, und mit dem stehenden Ritter Ottoprecht, einem Ahnherrn der Habsburger, der im Innsbrucker Grabmal Kaiser Maximilians als Bronzefigur anwesend sein sollte, gelangte 1987 die letzte bekanntgewordene Dürer-Zeichnung in die Berliner Sammlung.

1 Wiederabdruck des Textes, erschienen in: Handbuch Berliner Kupferstichkabinett 1994, S. 82 ff.

DAS BASLER KUPFERSTICHKABINETT

Christian Müller

Etwa zwei Drittel der 2000 Altmeisterzeichnungen im Basler Kupferstichkabinett stammen aus der Sammlung des Basler Juristen Basilius Amerbach (1533–91). Das Amerbach-Kabinett ist eine der ersten Sammlungen nördlich der Alpen, die nicht fürstlicher Initiative entsprang, sondern dem Interesse eines humanistisch gebildeten Bürgers. Neben einer umfangreichen Bibliothek umfasste sie Skulpturen, Gemälde, Zeichnungen, druckgraphische Blätter, Goldschmiedemodelle, Werkzeuge, Münzen und Naturalien. Der Ankauf des Amerbach-Kabinetts durch die Stadt Basel im Jahr 1661 bewahrte die Sammlung vor der Abwanderung in den Amsterdamer Kunsthandel und vor der Zerstreuung. Mit der Übergabe an die Universität 1662 und der Einrichtung im Haus »Zur Mücke« am Münsterplatz 1671 wurde sie schon bald der Öffentlichkeit zugänglich.[1]

Amerbachs Sammeltätigkeit scheint um 1562 eingesetzt zu haben. Darauf lässt die Aufstellung der Kosten schliessen, die sein Neffe, Ludwig Iselin, nach Amerbachs Tod vornahm. Im April 1562 hatte Basilius seine Frau und den gerade erst zur Welt gekommenen Sohn verloren. Auch sein Vater, Bonifacius Amerbach (1495–1562), starb noch in diesem Monat. Möglicherweise liessen diese einschneidenden Ereignisse seine Neigungen nun stärker zum Vorschein kommen. Die umfangreichsten Erwerbungen nahm Amerbach wohl in den Jahren zwischen 1576 und 1578 vor. In dieser Zeit liess er sich durch den Architekten Daniel Heintz in seinem Haus »Zum Kaiserstuhl« an der Rheingasse in Basel, das er 1562 bezogen hatte, eine Kunstkammer einrichten: das eigentliche Amerbach-Kabinett. Hier waren die Zeichnungen in zwei Kästen geordnet untergebracht. Damals entstanden die ersten Inventare, in denen er Teile seiner Sammlung sorgfältig aufzuführen begann.

Amerbach interessierte sich besonders für die Zeit des 15. und frühen 16. Jahrhunderts, in der es am Oberrhein eine reiche künstlerische Produktion gegeben hatte. Zu den wichtigsten Namen in seiner Sammlung gehören Ludwig Schongauer, Hans Holbein d. Ä., Hans Baldung Grien, Hans Leu d. J., Niklaus Manuel, Urs Graf, Ambrosius Holbein und Hans Holbein d. J. Ausser von Hans Bock d. Ä., mit dem Amerbach freundschaftlich verbun-

den war, der für ihn arbeitete, ihn gelegentlich beriet und ihn noch 1591 porträtierte, finden sich in den Beständen des Basler Kupferstichkabinettes erstaunlich wenige Zeichnungen aus der zweiten Hälfte des 16. Jahrhunderts, die mit Sicherheit aus dem Amerbach-Kabinett stammen. Weder Hans Brand, noch Virgil Solis, noch Jost Amman und Tobias Stimmer sind unter den Amerbach-Provenienzen zu finden. Auch Joseph Heintz d. Ä., dem Sohn des Baumeisters Daniel Heintz und späteren Hofmaler Kaiser Rudolfs II. in Prag, scheint Amerbach keine grosse Aufmerksamkeit geschenkt zu haben. Sein antiquarisches Interesse richtete sich bei den Zeichnungen eindeutig auf eine vergangene Periode, deren Kunstschaffen er höher einschätzte als das seiner eigenen Zeit. Obwohl er sich zuweilen um Zeichnungen von Raffael, Michelangelo oder Tizian bemühte und diese mit der Hilfe von Joseph Heintz oder Ludwig Iselin zu erwerben versuchte, fiel sein Blick naturgemäss immer wieder auf das Gebiet des Oberrheins und die hier tätigen Künstler, die ihm namentlich oder persönlich bekannt waren oder mit denen seine Familie in Kontakt gestanden hatte, wie zum Beispiel Albrecht Dürer, Hans Baldung, Hans Holbein d. J., Jacob Clauser, Hans Hug Kluber, Hans Bock d. Ä. und andere.

Der Blick auf das Naheliegende und das Erreichbare wurde sicherlich beeinflusst von den verhältnismässig geringen finanziellen Mitteln, über die Amerbach verfügte. Doch er verstand es, Gelegenheiten, die sich ihm boten, zu ergreifen und Kontakte zu Künstlern und deren Nachkommen zu pflegen. Eine grosse Anzahl von Zeichnungen konnte Amerbach in Basel aus Nachlässen von Künstlern erwerben, die an der Pest gestorben waren. 1578 erwarb er sehr wahrscheinlich von Rudolf Schlecht, der mit einer Enkelin des Goldschmiedes Jörg Schweiger verheiratet war, dessen Werkstattnachlass. Im Pestjahr 1578 starb der Basler Maler Hans Hug Kluber (geboren um 1535/36), von dessen Witwe Amerbach eines der Skizzenbücher Hans Holbeins d. Ä., Zeichnungen von Kluber und anderen Künstlern erwarb. Auch der Basler Glasmaler Balthasar Han (geboren 1505) starb im selben Jahr an der Pest. Er besass vielleicht Teile des Werkstattnachlasses von Hans Holbein d. J., die Amer-

bach möglicherweise zu diesem Zeitpunkt an sich bringen konnte. Auf ähnliche Weise sind wohl die zusammenhängenden Zeichnungsgruppen anonymer oberrheinischer Künstler des späten 15. und frühen 16. Jahrhunderts in seinen Besitz gekommen.

Diese Umstände erklären in mancher Hinsicht den Charakter der Sammlung, ihre Schwerpunkte und ihre Lücken. So fehlen, wider Erwarten vielleicht, Zeichnungen von Martin Schongauer, doch waren diese damals anscheinend schon nicht mehr verfügbar. Amerbach gelang es jedoch, die grösste Sammlung von Zeichnungen Hans Holbeins d. J., die aus der Basler Schaffenszeit und aus seinem Aufenthalt in England stammen, zusammenzutragen, ausserdem zahlreiche Zeichnungen Hans Holbeins d. Ä. sowie fast das gesamte zeichnerische Werk der Schweizer Urs Graf und Niklaus Manuel. Eine weitere Gruppe bilden die Zeichnungen von Hans Baldung und seiner Werkstatt. Amerbach erwarb gewöhnlich nicht nur einzelne herausragende Zeichnungen aus diesen Nachlässen, sondern in einigen Fällen das gesamte Inventar der Werkstätten, bevor es weiter zerstreut wurde oder in andere Hände gelangen konnte. Nur so ist es zu erklären, dass sich in seiner Sammlung neben eigenhändigen Arbeiten dieser Künstler eine grosse Zahl von Zeichnungen aus deren Werkstatt und Umfeld finden. Die grossen Zeichnungsgruppen Amerbachs umfassen nach Zahlen etwa 50 Zeichnungen von Hans Holbein d. Ä., 12 von Hans Baldung, von Urs Graf etwa 115, von Niklaus Manuel etwa 70, von Hans Holbein d. J. etwa 220 (mit dem »Lob der Torheit«, das 82 Randzeichnungen zumeist von Hans Holbein enthält, und dem sogenannten Englischen Skizzenbuch).

Im Unterschied zur ausführlichen Auflistung der antiken Münzen und Medaillen geben uns die Inventare Amerbachs nur wenig konkrete Hinweise auf einzelne Zeichnungen; Amerbach führte sie, nach Künstlern geordnet, zumeist summarisch auf. Hingegen gibt uns der Briefwechsel mit Jakob Clauser eine gute Vorstellung davon, mit welchen Mitteln er bisweilen versuchte, einzelne Objekte in seinen Besitz zu bekommen. Um nicht selbst als Interessent in Erscheinung zu treten, versuchte er das mit Randzeichnungen der Brüder Hans und Ambrosius Holbein versehene Exemplar des »Lobes der Torheit« von Erasmus von Rotterdam mit der Hilfe des Zürcher Malers zu erwerben, den er als Mittelsmann benützte. Auch wenn wir über den Ausgang der Bemühungen Clausers nicht genau informiert sind, zeigt der Eintrag im Inventar D von 1585/87, dass Amerbach schliesslich zum Ziel kam.

Zeichnungen von Künstlern, die ausserhalb dieser Kunstlandschaft arbeiteten, finden sich nur gelegentlich und in geringer Zahl, so etwa von Albrecht Altdorfer und Wolf Huber. Amerbach versuchte Zeichnungen von Dürer zu erwerben, was ihm aber nur in einem Fall, dem Affentanz (Kat. Nr. 10.36), gelang. Er besass jedoch, vielleicht war ihm dies nicht bewusst, beinahe 140 Zeichnungen auf Holzstöcken, die der junge Dürer während seines Aufenthaltes in Basel, um 1492, für eine illustrierte Ausgabe der Komödien des Terenz angefertigt hatte (Kat. Nrn. 10.4.–10.4.12). Die Publikation kam nicht zustande, weshalb die Stöcke, die vielleicht im Auftrag seines Grossvaters, des Druckers Johannes Amerbach entstanden waren, zumeist ungeschnitten liegengeblieben.

Die erste Erweiterung der Basler Sammlung erfolgte 1823 durch die Übernahme des »Museums Faesch«. Der Jurist Remigius Faesch (1595–1667) hatte sich ähnlich wie Amerbach eine Art Kunstkammer oder Raritätenkabinett aufgebaut und in seinem Privathaus am Petersplatz in Basel untergebracht. Er nannte seine Sammlung »Museum« und formulierte hierüber eine theoretische Schrift, die »Humanae Industriae Monumenta«, an der er von 1628 an bis kurz vor seinem Tod arbeitete, Korrekturen und Veränderungen vornahm.[2] Zeichnungen spielten in seiner Sammlung eine eher untergeordnete Rolle. Tilman Falk schätzt den Umfang auf circa 220 bis 230 Blatt.[3] Neben Scheibenrissen – hauptsächlich noch des 16., dann des 17. Jahrhunderts –, die auf die Basler Glasmalerfamilie Wannenwetsch und den Berner Hans Rudolf Lando zurückgehen, besass Faesch einige wenige Zeichnungen des 15. Jahrhunderts und als wichtigste Gruppe die aus Familienbesitz ererbten Bildniszeichnungen Hans Holbeins d. J. für das Doppelbildnis des Basler Bürgermeisters Jakob Meyer zum Hasen aus dem Jahr 1516 und für die Darmstädter Madonna (Kat. Nr. 25.15).

Remigius Faesch hatte testamentarisch verfügt, dass das Museum geschlossen erhalten und jeweils von einem männlichen Nachkommen mit dem Abschluss eines Dr. iur. verwaltet werden sollte. Wenn diese Bedingung nicht mehr erfüllbar sei, dann solle es der Basler Universität und deren Sammlungen übergeben werden, was dann 1823 nach Rechtsstreitigkeiten geschah. Durch die Übernahme des Museums Faesch wurde jedoch der Charakter der Sammlung alter Zeichnungen nicht neu geprägt.

Mit dem Legat des Malers und Kunsthändlers Samuel Birmann (1793–1847), der 1844 seinen gesamten Besitz der Universität vermacht hatte, einschliesslich der noch auf die Kunsthandlung Birmann & Söhne zurückgehen-

den Bestände, kam um 1858/59 vor allem eine grosse Zahl druckgraphischer Werke des 17. und 18. Jahrhunderts in die Sammlung des Kupferstichkabinetts sowie eine Mappe mit 57 älteren Zeichnungen. Neben einigen Blättern des 15. Jahrhunderts und Scheibenrissen verdient unter ihnen eine Kreidezeichnung von Hans Baldung Grien besondere Erwähnung (Kat. Nr. 16.1).[4]

Im 19. Jahrhundert waren planvolle Ankäufe nicht möglich. Erweitert wurde die Sammlung durch gelegentliche Geschenke. Hervorzuheben sind die des Basler Ratsherrn Peter Vischer-Passavant (siehe Kat. Nr. 10.23) und die Stiftung der Baslerin Emilie Linder.

Im 20. Jahrhundert, nachdem die Sammlung von eigenen Konservatoren beziehungsweise Leitern des Kupferstichkabinetts betreut wurde, konnten Zeichnungen gekauft werden, darunter Werke von Jost Amman, Lucas Cranach d. Ä., Urs Graf, Ambrosius Holbein und Hans Holbein d. J., Hans von Kulmbach, Daniel Lindtmeyer und Niklaus Manuel. Durch Geschenke wurde die Sammlung weiter bereichert. Als Gönner sind zu erwähnen: Dr. Tobias Christ, Robert von Hirsch, Heinrich Sarasin-Koechlin und Dr. Edmund Schilling. Aus dem Vermächtnis von Edmund und Rosy Schilling kam 1996 Tobias Stimmers Zeichnung von Phaeton auf dem Sonnenwagen in die Basler Sammlung.

Mit der CIBA-Jubiläums-Schenkung von 1959 erhielt das Basler Kupferstichkabinett seinen bedeutendsten Zuwachs in jüngerer Zeit. Sie umfasste 15 erstrangige Zeichnungen von Martin Schongauer (jetzt seiner Werkstatt zugeschrieben, Kat. Nr. 1.4), Hans Fries (Kat. Nr. 20.1), Albrecht Dürer (Kat. Nr. 10.29), Hans Schäufelein (Kat. Nr. 14.3), Hans Baldung Grien, Hans Springinklee (Kat. Nr. 15.1) und Albrecht Altdorfer (Kat. Nr. 18.9). 1984 schenkte die Firma Ciba-Geigy dem Kupferstichkabinett eine weitere Zeichnung, das Bildnis eines jungen Mannes, damals noch für ein Werk Hans Holbeins d. J. gehalten und heute als Arbeit von Ambrosius Holbein angesehen.

Nur vereinzelt konnten weitere Erwerbungen auf dem Gebiet der älteren Zeichnungen vorgenommen werden. Als Depositum der Gottfried Keller-Stiftung und erworben mit Mitteln des Vereins der Freunde des Kunstmuseums und des Kantons Basel-Stadt, kam 1976 die Bildniszeichnung eines Mannes mit Barett und Pelzkragen von Urs Graf ins Kupferstichkabinett. Ebenfalls mit Sondermitteln konnte 1978 eine Bildniszeichnung desselben Künstlers aus der Sammlung Robert von Hirsch erworben werden (Kat. Nr. 22.1).

1 Siehe Ausst. Kat. Amerbach 1991, Beiträge/Gemälde/Goldschmiederisse/Objekte/Zeichnungen.
2 Siehe Major 1908, S. 26 ff.
3 Falk 1979, S. 24 ff.
4 Falk 1979, S. 27 f.

Die Autoren

Fedja Anzelewsky (F. A.)
Holm Bevers (H. B.)
Dieter Koepplin (D. K.)
Renate Kroll (R. K.)
Hans Mielke (H. M.)
Stefan Morét (S. M.)
Christian Müller (C. M.)

Die Katalogtexte von Hans Mielke (H. M.) wurden von
Ursula Mielke überarbeitet.
Die Katalogtexte von Fedja Anzelewsky (F. A.) zu Dürer
wurden von Stefan Morét (S. M.) dem Schema dieses
Kataloges angepaßt; einige wurden von ihm überarbeitet
(F. A./S. M.).

Katalog
der Zeichnungen

1 Martin Schongauer
2 Ludwig Schongauer
3 Meister des Hausbuches (Meister des Amsterdamer
 Kabinetts und Meister der Genreszenen im Hausbuch)
4 Wilhelm Pleydenwurff (Meister des Stötteritzer Altars)
5 Veit Stoss
6 Wolfgang Katzheimer
7 Bernhard Strigel
8 Hans Holbein d. Ä.
9 Hans Burgkmair d. Ä.
10 Albrecht Dürer
11 Matthias Grünewald (Mathis Nithart oder Gothart)
12 Hans Baldung, genannt Grien
13 Hans von Kulmbach
14 Hans Schäufelein
15 Hans Springinklee
16 Peter Vischer d. J.
17 Lucas Cranach d. Ä.
18 Albrecht Altdorfer
19 Wolf Huber
20 Hans Fries
21 Hans Leu d. J.
22 Urs Graf
23 Niklaus Manuel Deutsch
24 Ambrosius Holbein
25 Hans Holbein d. J.

1
MARTIN SCHONGAUER
(Colmar um 1450–1491 Colmar)

Maler und Kupferstecher. Einer der bedeutendsten spät-
gotischen Künstler vor Dürer. Über sein Leben ist wenig
bekannt. Lehre als Goldschmied beim Vater Caspar in
Colmar. 1465 Eintragung in der Leipziger Universitäts-
matrikel als Student. Danach in Colmar tätig; 1489 Bür-
gerrecht in Breisach. Vom malerischen Werk, das die
neuesten Errungenschaften der niederländischen Malerei
hinsichtlich Figurenbildung und Landschaft in einer für
Deutschland bislang unbekannten qualitativen Form auf-
nimmt, ist nur noch wenig erhalten: die Madonna im
Rosenhag (Colmar) mit dem Datum 1473, der Orlier-
Altar (Colmar), drei kleine Kabinettbilder (Berlin, Mün-
chen, Wien), ausserdem als Spätwerk die schlechterhalte-
nen Fresken vom Weltgericht in Breisach. Von höchster
Güte und grossem Einfluss ist das Kupferstichwerk mit
religiösen und profanen Darstellungen. Schongauer syste-
matisierte und perfektionierte das Schraffensystem des
Stiches, und er war der erste, der alle seine Stiche mit
einem Monogramm versah. Schon zu Lebzeiten genoss er
hohen Ruhm in weiten Teilen Europas, auch durch die
Verbreitung der Stiche. Seine Gemälde sollen bis nach
Italien und Spanien gelangt sein. Albrecht Dürer reiste
eigens nach Colmar, um den bewunderten Meister (der
bei seinem Eintreffen 1491 schon verstorben war) zu
besuchen. Schongauer war stark schulbildend am Ober-
rheingebiet. Viele Zeichnungen, die einst als seine Werke
galten, sind Arbeiten von Nachfolgern. Das bekannte
zeichnerische Werk umfasst keine 20 Blätter.

1.1
Die Muttergottes mit der Nelke, um 1475–80

Berlin, Kupferstichkabinett, KdZ 1377
Feder in Braun; Spuren eines Quadratnetzes in schwarzer Kreide
227 x 159 mm
Kein Wz.
Ecken beschädigt

Herkunft: Slg. von Nagler (verso Sammlerstempel Lugt 2529);
erworben 1835

Lit.: Lippmann 1882, Nr. 76 – Lehrs 1914, Nr. 4 – Bock 1921, S. 77 –
Rosenberg 1923, S. 27 ff. – Parker 1926, Nr. 8 – E. Buchner: Martin
Schongauer als Maler, Berlin 1941, S. 98 ff. – Baum 1948, S. 45 ff., S. 60 –
Winzinger 1953, S. 26, S. 29 – Winzinger 1962, Nr. 33 – Rosenberg 1965,
S. 401 – F. Anzelewsky, in: Kunst der Welt 1980, Nr. 6 – Ausst. Kat.
Schongauer Berlin 1991, Abb. 66 – E. Starcky, in: Ausst. Kat. Schon-
gauer Colmar 1991, Nr. D29 – J. P. Filedt Kok: Rezension der Schon-
gauer Ausstellungen in Colmar und Paris, in: Burl. Mag., 134, 1992,
S. 203–206, S. 204 ff. – H. Mielke, in: Handbuch Berliner Kupferstich-
kabinett 1994, Nr. III.11 – Koreny 1996, S. 139 ff.

Der ausgewogenen, bildmässigen Komposition und subtilen
Ausführung wegen Martin Schongauers schönste erhaltene
Zeichnung – und ein Hauptwerk der nordischen Zeichen-
kunst vor Dürer. Die Feder dient hier nicht nur der Erfas-
sung der Strukturen, sondern auch der genauen Wiedergabe
von Lichtreflexen auf Körpern und Gegenständen. Das
Licht fällt von links herein; mit strichelnden Federzügen
sind die beleuchteten Partien modelliert: die von den Knien
herabfallenden Gewandpartien Marias, der Körper des Chri-
stusknaben, das Gesicht der Muttergottes. Mit dichten
Schraffen sind dagegen die der Lichtquelle abgewandten, der
Figur Marias Halt verleihenden Gewandabschnitte rechts
aufgebaut. Wunderbar ist das wechselhafte Spiel von Licht
und Schatten in den lang herabwallenden Haaren der Mut-
tergottes und am Blumengebinde beobachtet, der Schlag-
schatten, den der rechte Arm auf den Leib des Knaben wirft.
Klar ablesbar ist Schongauers Zeichenweise: Mit feinsten
Linien wurden zunächst die Umrisse vorskizziert. Die Stri-
che des ersten Gerüstes sind dort sichtbar, wo Schongauer
bei der weiteren Ausarbeitung von ihnen abwich: seitlich
links vom Kopf und von den Schultern Marias, am Mittel-
und Zeigefinger ihrer rechten Hand, am rechten Fuss des
Knaben und am darunterliegenden Tuchzipfel sowie an den
auf dem Boden sich ausbreitenden Gewandzipfeln links und
rechts. Dann zeichnete er Konturen und Binnenmodellie-
rung mit der breiteren Feder ein, deren weiche Striche fast an
Pinselzüge erinnern. Einzelne Umrisslinien und Schraffen-
lagen wurden zum Schluss verstärkt. Die Kombination von
zarten Strichen und Häkchen mit kräftig anschwellenden
Parallel- und Kreuzschraffen erinnert an die Stichelführung
von Schongauers Kupferstichen. Eng verwandt, auch in
Thema und Komposition, ist der Stich *Madonna auf der
Rasenbank* (Lehrs 36; siehe Abb.).

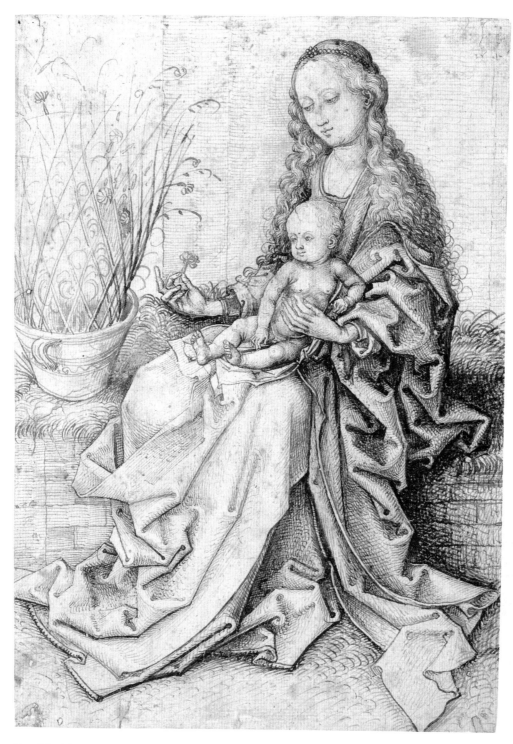

Kat. Nr. 1.1

Das Thema der Muttergottes auf der Rasenbank war besonders am Oberrhein sehr beliebt. Die Rasenbank verweist auf den Hortus conclusus (verschlossener Garten) als Symbol für die Jungfräulichkeit Mariä. Auf Schongauers Zeichnung ist mit zarten Strichen als Hoheitszeichen ein Vorhang hinter Maria angedeutet. Sie hat gerade eine Nelke gepflückt, die als Symbol des Kreuzesnagels galt. Schongauer hatte das Thema bereits in seinem grandiosen Colmarer Gemälde *Maria im Rosenhag* von 1473 aufgegriffen, das stilistisch ganz im Banne Rogiers van der Weyden steht. Auch die Formung der lieblichen Gesichtszüge Marias auf der Berliner Zeichnung zeugt vom prägenden Einfluss der Madonnentypen des grossen niederländischen Malers auf den oberrheinischen Künstler in seinen Anfangsjahren. Die Berliner Nelkenmadonna dürfte einige Jahre nach dem malerischen Hauptwerk entstanden sein – wie die Wiener Tafel mit der Hl. Familie und der Stich *Madonna auf der Rasenbank* gegen 1475 bis 1480.

Winzinger und andere Autoren beurteilten unser Blatt wegen seiner vollendeten Ausführung als autonomes Kunstwerk, aber es lassen sich zahlreiche Gebrauchsspuren feststellen, die auf eine Entwurfszeichnung hindeuten. Alle vier Ecken weisen Beschädigungen und Löcher auf, die offensichtlich von Nageleinstichen herrühren. Wurde die Zeich-

nung als nachzuahmendes Musterblatt in Schongauers Werkstatt aufgehängt? Ausserdem sind deutlich die Spuren eines mit schwarzer Kreide eingezeichneten (zeitgenössischen?) Quadratnetzes zu erkennen, gewöhnlich ein Hilfsmittel für die Übertragung einer Komposition auf einen anderen Bildträger. Bereits Rosenberg, Buchner und Baum schlossen eine Funktion als Vorzeichnung für ein Gemälde nicht aus. Rosenberg wies in dem Zusammenhang auf Schongauers Täfelchen mit der Hl. Familie im Wiener Kunsthistorischen Museum hin (siehe Abb.), das hinsichtlich der Bildung der Gewanddraperien und der Gesichtstypen Übereinstimmungen mit der Zeichnung zeigt; auch die Masse sind nahezu identisch, wenn man berücksichtigt, dass das Berliner Blatt auf allen vier Seiten beschnitten worden ist (Gewandzipfel und Blumengebinde links, Gewandzipfel unten). Falk (Ausst. Kat. Schongauer Colmar 1991, S. 100) stellte zu Recht fest, dass Schongauer häufig Kompositionsentwürfe angefertigt haben dürfte, von denen gezeichnete Kopien und Werkstattrepliken Zeugnis ablegen. Vorbereitende Studie könnte auch die Nelkenmadonna gewesen sein. Anklänge in Komposition und Stil zeigt die kleine Tafel *Muttergottes im Garten* aus dem Umkreis Schongauers in der National Gallery, London (Baum 1948, S. 60, Abb. 195). *H. B.*

Zu Kat. Nr. 1.1: Martin Schongauer, Hl. Familie, um 1475–80

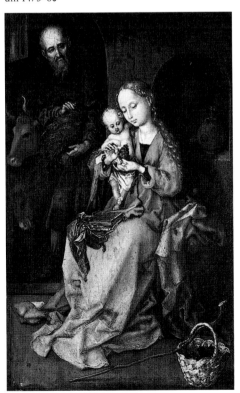

Zu Kat. Nr. 1.1: Martin Schongauer, Madonna auf der Rasenbank, um 1475–80

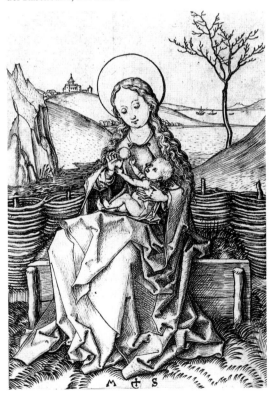

Martin Schongauer

1.2
Die hl. Dorothea, um 1475

Berlin, Kupferstichkabinett, KdZ 1015
Feder in Graubraun und in hellerem Braun
175 x 165 mm
Kein Wz.
Ecke l. o. ergänzt; spätere Einfassungslinien in Schwarz

Herkunft: alter Bestand

Lit.: Bock 1921, S. 77 – Rosenberg 1923, S. 36 – Winzinger 1962, Nr. 37 – Rosenberg 1965, S. 401 – Ausst. Kat. Dürer 1967, Nr. 1 – E. Starcky, in: Ausst. Kat. Schongauer Colmar 1991, Nr. D30 – Koreny 1991, S. 595 – Ausst. Kat. Schongauer Berlin 1991, Abb. 67 – Koreny 1996, S. 142 ff.

Zu Kat. Nr. 1.2: Martin Schongauer, Madonna im Hof, um 1475–80

Schongauers *Muttergottes mit der Nelke* (Kat. Nr. 1.1) eng verwandt ist die Darstellung der hl. Dorothea, der vor ihrer Hinrichtung ein himmlischer Botenknabe mit einem Körbchen voller Äpfel und Rosen aus dem Garten des himmlischen Bräutigams erscheint. Die zeichnerische Ausführung ist ähnlich fein, auch hier werden subtilste Lichtreflexe auf Kleidern, Gesichtern und Haaren allein mit dem Mittel der variabel geführten Feder wiedergegeben. Die Zeichnung wurde in der Literatur unterschiedlich bewertet. Von Bock 1921 zunächst als eigenhändig katalogisiert, anerkannte Rosenberg *Die hl. Dorothea* in seinem grundlegenden Werkverzeichnis der Schongauer-Zeichnungen von 1923 nur als Werkstattarbeit. Zu einförmig fand er die hell beschienenen Gewandpartien der Heiligen modelliert. In seiner Besprechung von Winzinger 1962, der das Blatt als eigenhändig akzeptiert hatte, blieb Rosenberg (1965) bei seiner früheren Meinung. Aber was er tadelnswert fand, ist das Ergebnis der überlegten zeichnerischen Durchführung Schongauers, denn in hellem Licht tritt ein Stoff, der glatt herabfällt, ohne allzu grosse Formgebung in Erscheinung. Ausserdem fällt bei genauer Betrachtung auf, dass feinste Strichlagen, durch spätere Lichteinwirkung etwas verblasst, für eine zarte Modellierung der Gewanddraperien unterhalb der Knie sorgen. Rosenberg kritisierte auch den ungelenken, in die Fläche geklappten Arm der Heiligen. Aber er ist geradezu ein Indiz für die Eigenhändigkeit: Vergleichbare Arme und Hände finden sich öfter in Schongauers Stichen (zum Beispiel *Wappenhalterin*, Lehrs 97). Die Zeichnung trägt, zuletzt von Koreny eindringlich betont, in jeder Hinsicht Schongauers Züge. Für seine Autorschaft sprechen auch die kräftigen Kreuzlagen in den linken Gewandpartien, die denen der *Muttergottes mit der Nelke* gleichen. Trotz der braunen Tinte, die sich von der graubraunen Tinte der restlichen Zeichnung farblich absetzt (es gibt auch feine Strichelungen in Hellbraun in anderen Partien des Gewandes!), sind sie nicht von späterer Hand, wie Starcky vermutete. Charakteristisch ist darüber hinaus die Vorskizzierung der Komposition mit feinsten Linien, die sichtbar geblieben sind, wo es

bei der folgenden Ausführung Abweichungen gab (unterhalb der Füsse des Knaben).

Hinsichtlich Stil, Komposition und Gesichtstypen gibt es enge Parallelen mit dem Kupferstich *Madonna im Hof* (Lehrs 38; siehe Abb.); verwandt ist auch das Schraffensystem. Die über den Blattrand reichenden Linien des Strahlenkranzes sowie die fragmentarischen Gewandzipfel unten und rechts belegen, dass die Zeichnung erheblich beschnitten worden ist. In welchem Verhältnis die Figuren einst zum umgebenden Raum standen, dürfte aus dem Vergleich mit dem Stich zu erschliessen sein.

Einige Autoren sahen in dem Lichteinfall von rechts einen Hinweis auf die mögliche Funktion als Stichvorlage. Auch unter den Stichen des Colmarer Meisters gibt es aber Arbeiten, bei denen das Licht von rechts kommt (etwa *Johannes der Täufer*, Lehrs 59; *Apostelfolge*, Lehrs 41–52), und zudem ist es fraglich, ob Schongauer seine Kupferstiche in dieser Weise vorbereitete.

Winzinger datierte spät, Koreny stellte die Zeichnung zu Recht in das Frühwerk Schongauers. Sie mag etwas früher als die Nelkenmadonna entstanden sein und könnte wie diese als Entwurf für eine Bildtafel gedient haben.

Das geschmeidige, reiche Tonwirkungen erzielende System von Strichlagen, das ohne Beispiel in der Schongauer vorangehenden deutschen Zeichenkunst ist, beeinflusste den Zeichenstil des jungen Dürer ganz erheblich. *H. B.*

Kat. Nr. 1.2

Martin Schongauer

1.3
Mann mit Pelzmütze, um 1480

Berlin, Kupferstichkabinett, KdZ 4917
Feder in Braun
104 x 71 mm
Kein Wz.
M. u. von fremder Hand Schongauers Monogramm in schwarzer Tinte:
M + S
Ecke r. o. ergänzt; spätere Einfassung in schwarzer Tinte

Herkunft: Slg. Firmin-Didot (verso Sammlerstempel Lugt 119);
Slg. J. P. Heseltine (verso Sammlerstempel Lugt 1507); Colnaghi,
London; erworben 1913

Lit.: Catalogue des Dessins et Estampes composant la Collection de M.
Ambroise Firmin-Didot, Paris, Hotel Drouot, 16.4.–12.5.1877, Nr. 41 –
Original Drawings chiefly of the German School in the Collection of
J. P. H. (=Heseltine), London 1912, Nr. 31 – Lehrs 1914, Nr. 7 – Bock
1921, S. 77 – Rosenberg 1923, Nr. 21 – Baum 1948, S. 45 – Winzinger
1953, S. 30 – Winzinger 1962, Nr. 27 – Rosenberg 1965, S. 400 – Ausst.
Kat. Dürer 1967, Nr. 2 – E. Starcky, in: Ausst. Kat. Schongauer Colmar
1991, Nr. D26 – T. Falk, in: Ausst. Kat. Schongauer Colmar 1991, S. 99 –
Ausst. Kat. Schongauer Berlin 1991, Abb. 68 – H. Mielke, in: Handbuch
Berliner Kupferstichkabinett 1994, Nr. III.12 – Koreny 1996, S. 128 ff.,
S. 139

Kat. Nr. 1.3

Der mit grossen Augen aus dem Blatt schauende Mann
scheint nach dem Leben gezeichnet zu sein; dazu passt auch
der lockere, jedoch treffsichere Strich, der selbst feinste Fal-
ten auf der Stirn und um die Augen sowie die Bartstoppeln
wiedergibt. Alles atmet den Hauch des direkt Beobachteten.
Winzinger schloss nicht aus, dass Schongauer sich hier selbst
porträtiert habe, eine These, die durch nichts bewiesen ist.
Auch die Vermutung, es liege eine Naturaufnahme vor, ist
fraglich, da das Blatt zu einer Gruppe verwandter Kopfstu-
dien gehört, deren Gleichförmigkeit und Typisierung nicht
an die Wiedergabe konkreter Personen denken lässt. Es han-
delt sich um neun Brustbilder von Orientalen und jungen
Mädchen (Winzinger 1962, Nrn. 18–26; Ausst. Kat. Schon-
gauer Colmar 1991, Nrn. D11–D13, D15, D18–D22). Alle
diese Blätter, das Berliner eingeschlossen, haben das gleiche
Format und tragen, bis auf eine Ausnahme, ein altes, aber
nicht authentisches Schongauer-Monogramm in schwarzer
Tinte. Fünf Blätter werden im Louvre aufbewahrt; sie stam-
men aus der Sammlung Everhard Jabachs, die 1671 vom
französischen König angekauft wurde. Der Namenszug
Schongauers muss also, da er auf allen Zeichnungen iden-
tisch ist, vor der Abtrennung einiger Blätter von der Jabach-
schen Gruppe aufgetragen worden sein, das heisst vor der
Mitte des 17. Jahrhunderts. Alle Kopfstudien stammen dem-
nach aus derselben Quelle, deren Ursprung letztlich in der
Werkstatt Schongauers zu suchen sein dürfte. Rosenberg
kannte nur die beiden Blätter von Basel (Kat. Nr. 1.4) und
Berlin. Winzinger publizierte 1953 die gesamte Gruppe und
versuchte, ihren Originalzustand zu rekonstruieren. Aus
einer alten Kopie im Basler Kupferstichkabinett (Falk 1979,

Nr. 53), die den gleichen Kopf wie ein Blatt im Louvre (Win-
zinger 1962, Nr. 18) zeigt, jedoch zusammen mit einer ande-
ren Kopfstudie, schloss er auf eine ursprünglich paarweise
Anordnung auf grösseren Papierbögen. Er vermutete, dass
es sich um Reinzeichnungen nach verlorengegangenen Sil-
berstiftarbeiten eines Skizzenbüchleins handelte. Wenig zu
überzeugen vermochte Winzingers These, dass diese Kopf-
studien in Spanien ausgeführt worden seien.[1]
Bei aller Einheitlichkeit der Blätter hinsichtlich Format, äus-
serem Erscheinungsbild und Monogramm fällt auf, dass der
Berliner *Mann mit Pelzmütze* sich von den anderen Kopf-
studien unterscheidet. Während diese wie nach dem gleichen
Schema ausgeführt und insgesamt Typen zu repräsentieren
scheinen, liegt die Betonung bei jenem viel entschiedener auf
dem Porträthaften, Individuellen. Koreny hat überzeugend
dargelegt, dass die Ausführung der Berliner Zeichnung der-
jenigen der anderen Arbeiten überlegen ist. Der Strich der
Feder ist feiner und variabler, weiss die Stofflichkeit der
Gegenstände (Pelzkragen, Pelzmütze!) überzeugend wieder-
zugeben. Von allen Blättern dieser Gruppe wird man nur das
Berliner Schongauer zuweisen können, bei den anderen
Köpfen dürfte es sich um Werkstattwiederholungen han-
deln. Eine gemeinsame Herkunft aller Studien aus ein und

demselben Musterbuch ist jedoch wahrscheinlich. Vergleichbare Physiognomien finden sich zum Beispiel auf dem in einer Kopie überlieferten Kompositionsentwurf *Das Urteil Salomons* in Weimar (Winzinger 1962, Nr. 73).

Der eine Generation nach Schongauer tätige Hans Holbein d. Ä. ist einer der ersten, von dem wir Porträtzeichnungen kennen (Kat. Nr. 8.6 ff.). Ob auch der *Mann mit Pelzmütze* seines Vorgängers das Bildnis einer konkreten Persönlichkeit wiedergibt, ist schwer zu entscheiden. Man sollte aber bei dieser Frage bedenken, dass wir Schongauer die früheste bekannte Pflanzenstudie verdanken, die nördlich der Alpen entstanden ist.[2] *H. B.*

1 Zu der umstrittenen Spanienreise Schongauers siehe F. Koreny:
 Notes on Martin Schongauer, in: Print Quarterly, 10, 1993,
 S. 385–391, S. 386; F. Anzelewsky: Schongauer in Spanien?, in:
 Schongauer-Kolloquium 1991, S. 51–62.
2 Koreny 1991.

Martin Schongauer – Werkstatt

1.4
Kopf eines bärtigen Orientalen, um 1480–90

Basel, Kupferstichkabinett, Inv. 1959.101
Feder in Braun
104 x 69 mm
Kein Wz.
M. u. von späterer Hand das Monogramm Schongauers in schwarzer Tinte: *M + S*

Herkunft: Fr. Lippmann; Slg. Freiherr von Lanna, Prag (verso Sammlerstempel Lugt 2773); Gutekunst, Stuttgart, Auktion 67, II, 6.5.–11.5.1910 (Slg. Lanna), Nr. 502; Artaria, Wien; Slg. Fürst von Liechtenstein, Wien; Walter Feilchenfeldt, Zürich, 1949; Geschenk der CIBA AG Basel, 1959

Lit.: Schönbrunner/Meder, Nr. 1287 – Lehrs 1914, Nr. 23 – Rosenberg 1923, Nr. 18 – Baum 1948, S. 46 – Winzinger 1953, S. 30 – Schmidt 1959, S. 10 – Winzinger 1962, Nr. 21 – Rosenberg 1965, S. 400 – Hp. Landolt 1972, Nr. 9 – Falk 1979, Nr. 49 – A. Châtelet, in: Ausst. Kat. Schongauer Colmar 1991, Nr. D13 – Koreny 1996, S. 128 ff.

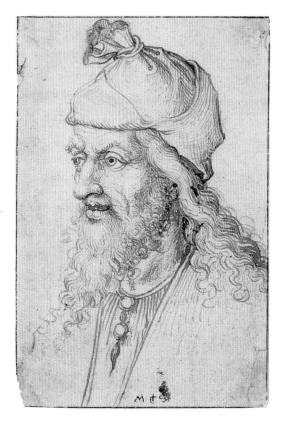

Kat. Nr. 1.4

Das Blatt gehört zu der Gruppe von Köpfen mit Orientalen und jungen Mädchen (vgl. Kat. Nr. 1.3), die erstmals Winzinger Schongauer zuschrieb. Bereits Rosenberg (1965) äusserte in seiner Rezension zu Winzinger Bedenken gegen die Zuschreibung dieser Gruppe an Schongauer und liess nur zwei Zeichnungen als eigenhändig gelten: den Berliner Kopf (Kat. Nr. 1.3) und den vorliegenden Basler Orientalen. Erst Koreny lehnte alle diese Kopfstudien – mit Ausnahme der Berliner – als Arbeiten Martin Schongauers ab. Während der *Mann mit Pelzmütze* sich durch individuelle, porträthafte Gesichtszüge auszeichnet, erscheinen die Physiognomien der Orientalen und Mädchen recht stereotyp und schematisiert.

Die dynamischen, geschmeidigen Federstriche beim Berliner Kopf registrieren alle stofflichen Feinheiten (Haut mit Falten und Bartstoppeln, Pelzmütze und so weiter), wohingegen bei den restlichen Köpfen die Linienführung schematischer und trockener ist. 31

31 Schongauer benutzte gewöhnlich ein an seine Kupferstiche erinnerndes, fein modellierendes Schraffensystem. Auf dem Basler Kopf jedoch liegen die Kreuzlagen schematisch und flach auf Hals und Nacken, ohne der runden Form des Halses Plastizität zu verleihen. Der Zeichner dieses Blattes – und der anderen Brustbilder –, der in Schongauers Werkstatt gearbeitet haben muss, orientierte sich nicht nur im Kopftypus eng am Colmarer Meister, sondern auch im Zeichenstil, ohne dass er dessen subtiles Strichwerk zu erreichen vermochte. Koreny wies zu Recht hin auf die enge Verwandtschaft dieser Studienköpfe mit den Köpfen vom Colmarer Dominikaner-Altar aus der Werkstatt Schongauers. *H. B.*

Martin Schongauer – Werkstatt

1.5

Schnecke, Schlange, Eidechse und Frosch, um 1495

Berlin, Kupferstichkabinett, KdZ 695
Feder in Schwarz; Spuren von grüner Aquarellfarbe
217 x 184 mm
Wz. oberhalb M. r. (angeschnitten): Kardinalshut (ähnlich Briquet 3404, aber andere Stegbreite; dieselbe Stegbreite und Hutgrösse zeigt das Papier der Durchzeichnung von Dürers Proportionsstudie einer Frau in der Hamburger Kunsthalle)[1]
Erläuterungen zu den einzelnen Darstellungen mit dickerer Feder in Braun; dabei Blatt in verschiedenen Richtungen beschrieben. Über der Schnecke: *den schnecken dy groß/vnd ander zwey ie einen/cleiner dan der andre;* r. neben der Schnecke: *an d[er] hornly/stat sol newrt/dy kolben gezagt/werden;* mit derselben Feder die langen Hörner mit den Augen gestrichen und dunkle Kolben direkt auf dem Kopf angebracht. Über der Schlange: *item dy schlang halb als/groß vnd darnach zwu/andre ie eine cleiner/dan dy ander;* unter der Schlange: *das maul umb ein/zwechenvinger offen.* Über der Eidechse: *item das edexlen dy groß vnd zwey/ander ie ein cleiner dan der ander;* unter der Eidechse: *item dy fuß auf/gensfus gemacht;* mit derselben Feder nachträglich an allen 4 Füssen Schwimmhäute angegeben. Unter dem Frosch: *item der frosch auch dreij/vnd der grost halben wek/als groß als der vnd /dy fus auch auf gensfus gem[acht].* Am Rand l.: *item dy poslen sollen alle gestracks sein nicht verpogen;* am Rand r.: *XXVIIII wochen tragend frawen/zu lassen zu der habt oder auf/der rechten hant bej dem daumen.*
Verso von späterer Hand bezeichnet: *Burgkmair*
Blatt an allen Seiten ungleichmässig beschnitten; ehemals zweimal gefaltet (einmal waagerecht mit der bezeichneten Seite nach aussen, einmal senkrecht), wodurch die untere Blatthälfte mit dem Frosch zur Aussenseite wurde; diese stark braunfleckig; l. u. am Rand eine Leimspur (?); verso l. o. Leimreste

Herkunft: Slg. von Nagler (verso l. u. Nachlassstempel Lugt 2529); erworben 1835 (verso Stempel des Kabinetts Lugt 1606)

Lit.: H. A. Schmid, in: TB, 5, 1911, S. 252–258, bes. S. 255 – Rupé 1912, S. 65–67 – Bock 1921, S. 18, Tafel 21 – E. Schilling: Hans Burgkmair the Elder (1473–1531), in: Old Master Drawings, 11, 42, September 1936, S. 36, Anm. 1 – Halm 1962, S. 153, Anm. 52 – F. Winzinger: Unbekannte Zeichnungen Hans Burgkmairs d. Ä., in: Pantheon, 25, 1967, S. 12–19, bes. S. 14, Anm. 5 – T. Falk: Naturstudien der Renaissance in Augsburg, in: Jahrbuch der Kunsthistorischen Sammlungen in Wien, Bd. 82/83, N. F. 46/47, 1986/87, S. 79–89, bes. S. 84, Anm. 18, Abb. 74

Heinrich A. Schmid machte als erster auf die Zeichnung aufmerksam, weil er glaubte, der Frosch entspräche demjenigen auf Burgkmairs 1518 gemalter Altartafel *Johannes auf Patmos* in der Münchner Pinakothek.[2] Rupé sah in den vielen handschriftlichen Notizen einen weiteren Beweis für die Urheberschaft Burgkmairs. Hätte er jedoch die umfangreichen Beschriftungen der kleinen aquarellierten Federzeichnungen, auf denen sich Burgkmair 1497 als Bräutigam und 1498 als Hochzeiter darstellte,[3] zu Rate gezogen, hätte er bemerken müssen, dass diese nicht von derselben Hand stammen.
Die Art der Federzeichnung – die präzise Strichführung mit spitzer Feder, die Zartheit des Tintenstriches und das Her-

ausarbeiten der markanten Partien mit stärkerer Feder – findet man auch bei anderen Burgkmair zugewiesenen Zeichnungen wieder,[4] ebenso scheint die Markierung des Bodens durch kleine, aus parallel geführten Strichen gebildete Schattenpartien typisch für den Künstler zu sein.
Burgkmair war 1488 Lehrjunge bei Martin Schongauer in Colmar. Die beschriebene Zeichenweise dürfte er in der Schongauer-Werkstatt erlernt haben.
Die Tierzeichnungen entstanden nicht nach lebenden Modellen, wie die sorgsame Ausführung mit der Feder ohne erkennbare Stiftvorzeichnung verrät. Die Schnecke müsste aufgrund ihres posthornförmigen Hauses eine Tellerschnecke sein, das heisst eine in Teichen und Tümpeln lebende Wasserschnecke, die im Gegensatz zu den Landschnecken mit spiralig hochgewundenem Haus ungestielte Augen hat und nur zwei Fühler. Die Vermischung der Merkmale von Land- und Wasserschnecken und die unverständige Darstellung ihres Körpers, der aus einem linksgewendelten Haus wie aus einem Füllhorn hervortritt, zeugen von fehlender Naturbeobachtung. Offenbar musste sich der Zeichner mit einem leeren Schneckenhaus als Studienobjekt begnügen. Bessere Voraussetzungen hatte er dagegen für die Darstellung der Schlange, deren charakteristische Fortbewegung des wurmförmigen Rumpfes er ebensogut erfasste wie die typische Kopfbildung der Natter. Die ornamentale Windung des vorderen Teils des Leibes spricht dafür, dass ein totes Tier als Modell benutzt wurde. Ohne ein solches ist auch die detailgenaue Wiedergabe der lebhaften Eidechse kaum möglich. Das gezeichnete Exemplar wirkt merkwürdig ausgezehrt, so dass an ein getrocknetes Tier gedacht werden muss, wie es von der Volksmedizin in damaliger Zeit gern verwendet wurde. Während das Schuppenkleid mit seiner Zeichnung und der hornplattenbewehrte Kopf richtig wiedergegeben wurden, genauso wie die kurzen, etwas nach aussen stehenden Beine, deren Zehen mit scharfen Krallen ausgestattet sind, wurde doch deren Zahl entgegen der Natur von fünf auf drei reduziert. Auch für den etwas eingefallen wirkenden Frosch dürfte ein getrocknetes Tier als Studienobjekt gedient haben. Der Zeichner fasste seine Studienergebnisse dann in der vorliegenden Reinzeichnung zusammen. Dass in ihm tatsächlich Burgkmair zu sehen ist, hat schon Tilman Falk 1986/87 bezweifelt.
Rupé sah die Zeichnung als Schülerarbeit an, die vom Meister korrigiert und beschriftet wurde. Die Beschriftungen lauten sinngemäss:
Schnecke:
»Die Schnecke in dieser Grösse/und zwei andere je eine/kleiner als die andere.
Anstelle der Hörner/sollen nur die Einzugsstellen der Hörner gezeigt werden.«
Schlange:
»Ferner die Schlange halb so/gross und danach zwei/andere je eine kleiner/als die andere.
Das Maul einen fingerbreit offen.«

Kat. Nr. 1.5

Eidechse:
»Ebenso die Eidechse in dieser Grösse und zwei/andere je eine kleiner als die andere.
Ferner die Füsse wie Gänsefüsse (mit Schwimmhäuten).«
Frosch:
»Desgleichen der Frosch, auch drei (Frösche)/und der grösste halbwegs so gross wie dieser und/die Füsse auch wie Gänsefüsse.«
Links am Rand:
»Ferner sollen die Tiere die rechte Form haben und nicht deformiert sein.«
Rechts am Rand:
»29 Wochen schwangere Frauen/zu häupten zu lassen oder auf/der rechten Hand beim Daumen.«

Die Bemerkungen scheinen von einem Goldschmied zu stammen, der für eine plastische Umsetzung nicht sinnvolle Details abänderte und seine Absprachen mit dem Auftraggeber notierte. Während sich die linke Randbemerkung auf die gewünschte Ausführung der Vorlagen bezieht, offenbart die rechte den Verwendungszweck der Erzeugnisse als Amulette.[5] Der alemannische Dialekt des Schreibers und der in der Schongauer-Werkstatt gepflegte Zeichenstil verweisen auf eine Entstehung des Blattes am Oberrhein im Umkreis von Martin Schongauer und seiner drei als Goldschmiede tätigen Brüder Caspar, Paul und Jörg.

In der Frits Lugt Collection des Institut Néerlandais in Paris befindet sich ein Studienblatt mit vier Tieren (Eidechse, Schmetterling, zwei Frösche) und einem Metallknauf.[6] Es wurde mit dunkelbrauner Feder gezeichnet. Die auf der Pariser und der Berliner Zeichnung dargestellten Frösche ähneln sich sehr, obwohl beide Zeichnungen kaum von einer Hand stammen. Dies deutet auf eine gemeinsame Herkunft aus einer Werkstatt. Das mit anderer Tinte auf dem Pariser Blatt angebrachte Monogramm Dürers veranlasste dazu, dessen Werk nach Froschdarstellungen abzusuchen. Tatsächlich begegnen uns solche in zwei Versionen auf den beiden Zeichnungen *Madonna mit den vielen Tieren* in Wien[7] und Paris[8]. Darüber hinaus zeichnete Dürer 1513 einen Frosch als Illustration zu Willibald Pirckheimers lateinischer Horus-Apollon-Übersetzung.[9] Diesen erweist seine Gestalt als Abkömmling derselben oberrheinischen Werkstatttradition, der auch das Berliner Blatt verhaftet ist. *R. K.*

1 E. Schaar, in: Master Drawings, 34, 4, 1996 (in Vorbereitung).
2 Der Frosch auf der Münchner Tafel ist stärker von oben gesehen als der auf der Berliner Zeichnung, wodurch von seinen beiden angezogenen Hinterbeinen die Schenkel in Erscheinung treten wie auf einem Studienblatt in der Collection Frits Lugt im Institut Néerlandais in Paris, das aus Dürers Umkreis stammt (vgl. Anm. 6). In Kat. Nr. 47 seines Buches »Albrecht Dürer und die Tier- und Pflanzenstudien der Renaissance«, München 1985, die Hoffmanns Hasen inmitten von Blumen zum Gegenstand hat, verweist Koreny auf eine Detailstudie, einen Frosch von Hoffmann in der Graphischen Sammlung des Museums der Bildenden Kunst in Budapest. Er ist laut Koreny »in diesem Blatt mit Eidechse und Schnecke verbunden, genauso wie im erwähnten Johannesaltar Burgkmairs, dessen Frosch

er – ein merkwürdig zufälliges Zusammentreffen – in erstaunlicher Weise gleicht.« Folgt man G. Goldmann (Münchner Aspekte der Dürer-Renaissance unter besonderer Berücksichtigung von Dürers Tier- und Pflanzenstudien, in: Jahrbuch der Kunsthistorischen Sammlungen in Wien, Bd. 82/83, N. F. 46/47, 1986/87, S. 179–188), so ist der Frosch auf Burgkmairs Altartafel sogar erst eine Hinzufügung aus der Zeit der Dürer-Renaissance. Burgkmair malte nur drei Vögel und die Eidechse.
3 Damals Kunstsammlung des Benediktinerstiftes Seitenstetten/Niederösterreich, heute Wien, Graphische Sammlung Albertina, Inv. Nr. 3127/28, 157 x 73 bzw. 154 x 74 mm; Erstveröffentlichung von H. Röttinger: Burgkmair im Hochzeitskleide, in: Münchner Jahrbuch der bildenden Kunst, 3, 1908, 2. Halbbd., S. 48–52.
4 Siehe *Wahrsagende Zigeunerin und Marktfrau*, Stockholm, Nationalmuseum, Inv. Nr. NM 132/1918, Feder fast schwarz, 215 x 318 mm.
5 Schnecken schätzte man als Tiere, die vor dem bösen Blick bewahren. Schlangen – getrocknet und pulverisiert oder zu Asche verbrannt – spielten eine Rolle bei der Behandlung von Augenleiden, ebenso ihre selbst abgestreifte Haut. Eine Schlangenhaut, auf den Leib einer Gebärenden gelegt oder um ihren Leib gebunden, sollte die Geburt erleichtern. Eidechsen waren in Deutschland und Frankreich als Glücksbringer bekannt. Frösche galten als Teufelstiere, die in gedörrter Form oder als Amulett in Gestalt eines Frosches alles Böse von ihrem Träger abhalten sollten. In der Frauenheilkunde spielten sie eine grosse Rolle. Noch 1659 wurden in der Hanauer Kirchenordnung die Hebammen angewiesen, keine Krötensegen zur Erleichterung von Geburten zu gebrauchen. Im Mittelalter hielt man die Gebärmutter für ein selbständiges Wesen, welches im Körper des Menschen umherzuwandeln vermag. In Süddeutschland, den Alpenländern und im Elsass wurde sie als Kröte angesehen, die beissen, kratzen und schlagen kann, wobei sie im Körper ihres Opfers auf- und absteigt. Die erkrankten Frauen suchten an Wallfahrtsstätten Heilung und stifteten, so sie erfolgt war, in Altbayern und Österreich eine silberne oder wächserne Kröte. Im Elsass brachten ehemals unfruchtbare Frauen am Veitstag, dem 16. Juni, eine eiserne Kröte in die Veitskapelle bei Zabern. Siehe: Handwörterbuch des deutschen Aberglaubens, hrsg. unter Mitwirkung von E. Hoffmann-Krayer u.a. von H. Bächthold-Stäubli, 10 Bde., Berlin/Leipzig 1927–42.
6 Strauss 1494/8; F. Winzinger: Besprechung von W. L. Strauss: The Complete Drawings of Albrecht Dürer, in: Pantheon, 39, 4, 1981, S. 372–374, bes. S. 372; F. Anzelewsky: Pflanzen und Tiere im Werk Dürers. Naturstudien und Symbolik, in: Jahrbuch der Kunsthistorischen Sammlungen in Wien, Bd. 82/83, N. F. 46/47, 1986/87, S. 33–42, bes. S. 34f., Abb. 25; K. G. Boon: The Netherlandish and German Drawings of the XVth and XVIth Centuries of the Frits Lugt Collection, 3 Bde., Paris 1992, Bd. 1, S. 485 f., Nr. 281, Bd. 3, Tafel 302 (Dürer-Schule).
7 Wien, Albertina, Inv. 3066 (D 50): Frosch in der rechten unteren Ecke, nach links gewendet. Vgl. Strauss 1503/22; Koreny: 1985, S. 114, Kat. Nr. 35 mit Farbabb.
8 Paris, Musée du Louvre, Inv. 18603, datiert 1503: Frosch in der rechten unteren Ecke, nach rechts gewendet. Vgl. Strauss 1503/23; Ausst. Kat. Dessins Renaissance germanique 1991, Nr. 38.
9 Nürnberg, Germanisches Nationalmuseum, Hz 5494. Vgl. Kataloge des Germanischen Nationalmuseums Nürnberg. Die deutschen Handzeichnungen, Bd. 1: Die Handzeichnungen bis zur Mitte des 16. Jahrhunderts, bearbeitet von F. Zink, Nürnberg 1968, Nr. 61, Abb. S. 85; Strauss 1513/12.

2
LUDWIG SCHONGAUER
(Colmar [?] um 1450–1494 Colmar)

Maler, Kupferstecher und Zeichner. Bruder des weitaus berühmteren Martin Schongauer, künstlerisch von diesem abhängig. Über Herkunft, Leben und Werk ist fast nichts bekannt. Mögliche Lehrzeit in Colmar bei Caspar Isenmann; 1479 erste Erwähnung in Ulm, wo er das Bürgerrecht erhält und heiratet. 1486 Mitglied der Malerzunft in Augsburg; nach Martins Tod 1491 Übernahme von dessen Werkstatt in Colmar. Eine Ausbildung als Goldschmied und Kupferstecher wie bei seinem Bruder ist in Zweifel zu ziehen: Man kennt nur vier monogrammierte und jeweils als Einzelexemplare überlieferte Stiche, ausserdem ist die Stichelführung ziemlich schematisch und ungeübt. Auch der Umfang des zeichnerischen Werkes ist sehr klein. Über den Charakter seines malerischen Œuvres herrscht noch weitgehend Unklarheit.

2.1
Liegender Hirsch, um 1490

Basel, Kupferstichkabinett, U.VIII.98
Feder in Braun über Vorzeichnung in hellerem Braun
145 x 104 mm
Kein Wz.
R. u. von der Hand des Basilius Amerbach beschriftet *Antiq. inon.*

Herkunft: Amerbach-Kabinett

Lit.: Burckhardt 1888, S. 84 – Falk 1979, Nr. 42 – A. Châtelet, in: Ausst. Kat. Schongauer Colmar 1991, Nr. L5 – C. Müller, in: Ausst. Kat. Amerbach 1991, Zeichnungen, Nr. 11 – D. Müller: Zur Ludwig Schongauer-Problematik, in: Schongauer-Kolloquium 1991, S. 307–314, bes. S. 310, Anm. 21 – Koreny 1996, S. 144

Ludwig Schongauers zeichnerische Hinterlassenschaft, erstmals von Daniel Burckhardt in Erinnerung gebracht, befindet sich zum überwiegenden Teil im Basler Kupferstichkabinett (Falk 1979, Nr. 38–45, vielleicht auch Nr. 46–48). Von weiteren Zuschreibungen an ihn überzeugt die von Winzinger publizierte Zeichnung *Wilde Leute zu Pferd* in St. Petersburg.[1] Das vorliegende Blatt schliesst sich eng an die Stiche Ludwigs an, besonders an die *Liegende Kuh* (Lehrs 2; siehe Abb.). Vergleichbar ist die Betonung der Umrisslinien sowie die Art der Modellierung mit Parallel- und Kreuzschraffen, die beim Stich, bedingt durch das sprödere Material, härter und schematischer ausfallen, bei der Federzeichnung dagegen zart und elastisch geführt sind. Kennzeichnend für beide Arbeiten ist auch die Bildung der Tierschädel mit ihren menschlich erscheinenden Augen. An eine Zuordnung dieser Zeichnung und der mit ihr verbundenen Werke an denjenigen Künstler, von dem die Stiche stammen, braucht nicht gezweifelt zu werden. Schon Basilius Amerbach fasste die Basler Arbeiten durch seine Aufschriften *Antiq. inon.* (unbekannter alter Meister) als Gruppe zusammen. Ein ganz charakteristisches Merkmal seiner Zeichenweise ist auch die überall gut erkennbare Vorskizzierung in meist heller, rötlich-brauner Tinte.

Falk verwies auf die grosse Nähe zu den Darstellungen liegender Hirsche auf gedruckten Spielkarten vom Meister der Spielkarten aus der Mitte des 15. Jahrhunderts; ein nahezu identisches, ebenfalls seinen Kopf umwendendes Tier geben Hirsch-Drei, Hirsch-Vier und Hirsch-Neun wieder.[2] Es handelt sich bei der Zeichnung also nicht um eine Naturstudie, sondern um eine der Bildtradition entlehnte, musterbuchartige Darstellung. Die gelöschten Linien allerdings, die am Kopf und am Geweih sichtbar sind, belegen, dass Ludwig Schongauer seine Vorlage nicht nur sklavisch nachzeichnete, sondern zu einer eigenen Formenbildung finden wollte. Und er hauchte diesem überlieferten Motiv Leben ein, indem er die Stofflichkeit des Tierfelles mit den Mitteln der variierenden Federführung subtil wiederzugeben verstand.

H. B.

35

Kat. Nr. 2.1

Zu Kat. Nr. 2.1: Ludwig Schongauer,
Liegende Kuh, um 1490

1 F. Winzinger: Altdeutsche Meisterzeichnungen aus sowjetrussischen
Sammlungen, in: Pantheon, 34, 1976, S. 102–108, bes. S. 104ff.;
J. I. Kusnezow, in: Zeichnungen aus der Ermitage zu Leningrad.
Werke des XV. bis XIX. Jahrhunderts, Ausst. Kat. Berlin (Ost),
Kupferstichkabinett der Staatlichen Museen, 1975, Nr. 5; A. Châtelet,
in: Ausst. Kat. Schongauer Colmar 1991, Nr. L3.
2 M. Geisberg: Das älteste gestochene deutsche Kartenspiel, Strassburg
1905, Tafel 9, Tafel 11; M. Geisberg: Die Anfänge des Kupferstiches
(Meister der Graphik, 2), Leipzig 1923, Tafel 2.

LUDWIG SCHONGAUER

2.2
Vorbereitungen zur Kreuzigung Christi, um 1490

Basel, Kupferstichkabinett, U.VIII.22/23 (= U.XVI.10)
Feder in Schwarz über Vorzeichnung in grauer (linke Hälfte) und
brauner Tinte (rechte Hälfte)
212 x 297 mm (zwei Teile aneinandergesetzt; der zum rechten Blatt
gehörende freie Mittelstreifen vom linken Blatt um 3 mm überklebt)
Kein Wz.

Herkunft: Amerbach-Kabinett

Lit.: Burckhardt 1888, S. 45ff. – Glaser 1908, S. 167ff., S. 187, Nr. 3 –
K. Bauch: Dürers Lehrjahre, in: Städel-Jahrbuch, 7–8, 1932, S. 80–115,
bes. S. 104ff. – P. Rose: Wolf Huber and the Iconography of the Raising
of the Cross, in: Print Review, 5, 1976 (Tribute to Wolfgang Stechow),
S. 131–141, bes. S. 133ff. – Falk 1979, Nr. 44 – A. Châtelet, in: Ausst.
Kat. Schongauer Colmar 1991, Nr. L2 – C. Müller, in: Ausst. Kat.
Amerbach 1991, Zeichnungen, Nr. 12 – Koreny 1996, S. 144 – H. van
Os: Mediteren op Golgotha. ›O devote siele slaet dyn gemerck hierop
dinen bruidegom‹, in: Bulletin van het Rijksmuseum, 44, 1996,
S. 361–380, bes. S. 370ff.

In den Evangelien wird nur von der Kreuzigung berichtet, aber nicht von den Ereignissen, welche dieser vorangingen, nachdem der das Kreuz tragende Christus den Berg Golgatha erreicht hatte. Im Spätmittelalter entstand das Bedürfnis, sich auch diese letzten Leidensstationen zu vergegenwärtigen, die der Gläubige im Sinne der »imitatio Christi« innerlich nachvollziehen wollte. Der Verlauf von Christi Passion fand beispielsweise eine Erweiterung um Bilder, die die Vorbereitung zur Kreuzigung und das Annageln ans Kreuz zeigen. Das Motiv der Kreuzigungsvorbereitung wurde häufig verknüpft mit dem Andachtsthema des Christus in der Rast, wo Christus entkleidet und verlassen auf dem Kreuz sitzt (vgl. Kat. Nr. 25.5). Dergestalt zeigt ihn auch die vorliegende Zeichnung. Um Christus herum aber werden die Vorbereitungen für die Kreuzigung und die Kreuzaufrichtung getroffen. Ein Mann bohrt Löcher in den Kreuzesbalken, ein anderer hackt das Erdreich für das Versenken des Kreuzesstammes auf. Kriegsknechte würfeln um Christi Rock (diese in der Bibel erwähnte Szene wird gewöhnlich bei der Kreuzigung dargestellt), eine Gruppe jüdischer Schriftgelehrter und Soldaten beobachtet das Geschehen, rechts sitzt Pilatus zu Pferde und diktiert einem Schreiber den Text für die verspottende Kreuzesaufschrift. Inmitten der Feinde Christi erkennt man die heiligen Frauen mit Maria und Johannes, die als einzige teilnehmen am Leid des Herrn.

Der freie Mittelstreifen, der die Darstellung in zwei zusammengehörende Hälften teilt, deutet darauf hin, dass es sich hier um einen Entwurf für die Aussenseiten von Altarflügeln handelt. Wiedergegeben ist der zugeklappte Zustand der Seitenflügel. Als Mittelbild dürfte in geöffnetem Zustand eine Kreuzigung vorgesehen gewesen sein. Als Vergleich bietet sich zum Beispiel ein Triptychon des Holländers Cornelis Engebrechtsz. von circa 1520 an, das auf seiner Mitteltafel einen vielfigurigen Kalvarienberg enthält, während die Aussenseiten der Flügel bei geschlossenem Zustand eine über beide Bildhälften reichende Darstellung der Vorbereitung zur Kreuzigung zeigen.[1]

Seit jeher wird auf die starken Schongauerschen Elemente der Zeichnung hingewiesen. Sie betreffen sowohl die Figurentypen als auch die Kompositionsanlage, die an Martin Schongauers Stich Kreuztragung Christi (Lehrs 9) erinnert. So wurde das Blatt entweder dem oberrheinischen Künstler selbst oder seiner unmittelbaren Umgebung zugewiesen. Glaser erwog als Autor Hans Holbein d. Ä., der hier wohl nach einer Vorlage Martin Schongauers gearbeitet habe. Burckhardt, Bauch und Rose vermuteten als Vorlage eine Tafel aus einem verlorenen Passionszyklus Martins. Erst Falk schrieb das imposante Blatt Martins Bruder Ludwig Schongauer zu. In dessen zeichnerischem Œuvre, das vor allem Tierdarstellungen umfasst (Kupferstichkabinett Basel; Falk 1979, Nrn. 40–45), bildet es durch sein grosses Format und seine religiöse Thematik eine Ausnahme. Dennoch überzeugt die Zuschreibung. Sowohl die Basler Tierzeich-

nungen als auch die *Vorbereitungen zur Kreuzigung Christi* lassen eine ähnliche feinlinige Vorskizzierung in heller, rötlich-brauner Tinte erkennen, deren Farbton von der weiteren Ausarbeitung deutlich abweicht. Enge Übereinstimmungen bei den Proportionen der Figuren, den Kopftypen sowie den Faltenbildungen der Gewänder bestehen ferner zu der *Kreuzabnahme* (siehe Abb.), einem der vier von Ludwig Schongauer monogrammierten Kupferstiche (Lehrs 1; Ausst. Kat. Schongauer Colmar 1991, Nr. L1). Die gleichen unflexiblen, etwas starren Kreuzlagen, die charakteristisch für Ludwigs Stichmanier sind, findet man auch auf den Beinkleidern der um Christi Rock würfelnden Knechte. Der auf eine schmale Raumzone begrenzte, übereinandergeschichtete Bildaufbau und die Figurentypen lassen sich darüber hinaus sehr gut in Verbindung bringen mit zwei Tafeln aus einem Passionszyklus im Metropolitan Museum of Art, New York, die jüngst Koreny versuchsweise Ludwig Schongauer zugeschrieben hat (Koreny 1996, S. 145, Abb. 39 f.). Die Basler Zeichnung *Vorbereitungen zur Kreuzigung Christi* dürfte für weitere Zuschreibungen an Martin Schongauers unbekannten Bruder ein Schlüsselstück bleiben. *H. B.*

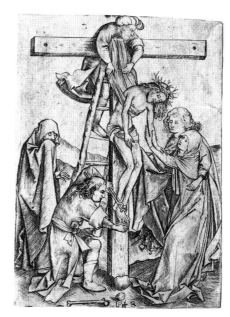

Zu Kat. Nr. 2.2: Ludwig Schongauer,
Kreuzabnahme, um 1490

1 Vgl. J. P. Filedt Kok: Over de Calvarieberg: Albrecht Dürer in Leiden, omstreeks 1520, in: Bulletin van het Rijksmuseum, 44, 1996, S. 335–359, bes. S. 348, Abb. 17 f.

Kat. Nr. 2.2

3
MEISTER DES HAUSBUCHES
Meister des Amsterdamer Kabinetts und Meister der Genreszenen im Hausbuch
(tätig am Mittelrhein um 1470–1500)

Sammelname für verschiedene, mindestens aber zwei Künstler, die an der Ausmalung des sogenannten Hausbuches, einer illustrierten Handschrift mit Darstellungen der Planetenkinder, von höfischen Genreszenen sowie Kriegsgeräten im Besitz der Grafen zu Waldburg-Wolfegg, beteiligt waren. Demjenigen Künstler, der früher als Urheber aller Zeichnungen im Hausbuch galt, schrieb man ausserdem 89 Kaltnadelstiche, die frühesten Erzeugnisse dieser Technik, verschiedene Tafelbilder, Glasgemälde, Miniaturen, Holzschnitte sowie Zeichnungen zu. Aufgrund der stilistisch verwandten Holzschnitte in Bernhard von Breydenbachs »Peregrinationes in Terram Sanctam« (Mainz 1486) hielt man lange an der Identifizierung des Hausbuchmeisters mit dem Mainzer Maler und Holzschneider Erhard Reuwich fest.

Nach heutigen Erkenntnissen lassen sich im Hausbuch mindestens zwei verschiedene Künstler festmachen: 1. der Meister des Amsterdamer Kabinetts – benannt nach den seltenen Kaltnadelstichen, die fast vollständig im Rijksprentenkabinet Amsterdam aufbewahrt werden –, von dem ausserdem drei Bilder von Planetenkindern (Mars, Sol, Luna) im Hausbuch sowie die Silberstiftzeichnungen in Berlin (Kat. Nr. 3.1) und in Leipzig stammen; 2. der Meister der Genreszenen, der die restlichen Planetenkinder, die zahlreichen Genreszenen im Hausbuch sowie verschiedene Miniaturen und Zeichnungen schuf, darunter wohl auch das Berliner Blatt, das Ereignisse von Maximilians Gefangenschaft in Brügge zeigt (Kat. Nr. 3.2).

Weiteren Künstlern im Umkreis dieser Meister schreibt man Gemälde und Glasbilder zu, die zuvor als Werke des Hausbuchmeisters galten. Abgesehen von feinen stilistischen Unterschieden zwischen den Arbeiten des Meisters des Amsterdamer Kabinetts und denjenigen des Meisters der Genreszenen, bleibt festzuhalten, dass beide Künstler am Mittelrhein, im Raum Mainz/Heidelberg, tätig gewesen sein müssen, und zwar im höfischen Milieu. Verbindendes Element ist ausserdem die Vorliebe für die Schilderung höfischen Lebens und dessen Wertvorstellungen. Die dahinterstehenden Persönlichkeiten bleiben aber trotz herausragender Qualität ihrer Werke rätselhaft. Ausserhalb der Entwicklung des systematischen Kupfer-

stiches stehend, sind die Kaltnadelstiche des ersten Meisters wahrhaft unkonventionelle künstlerische Erzeugnisse (vielleicht eines dilettierenden Höflings), die auch Albrecht Dürer faszinierten.

MEISTER DES HAUSBUCHES
(MEISTER DES AMSTERDAMER KABINETTS)
3.1
Stehendes Liebespaar, um 1480–85

Berlin, Kupferstichkabinett, KdZ 735
Silberstift über Vorzeichnung mit Blei- oder Bleizinngriffel auf dünn grundiertem, weissem Papier
195 x 135 mm
Kein Wz.
R. o. von fremder Hand in grauem Stift beschriftet *1342;* M. o. in roter Tinte *297*

Herkunft: Slg. Matthäus Merian d. J. (rote Numerierung *297* M. o. von dessen Hand); Slg. König Friedrich Wilhelm I. (verso Sammlerstempel Lugt 1631)

Lit.: Lippmann 1882, Nr. 51 – M. Lehrs: Bilder und Zeichnungen vom Meister des Hausbuches, in: Jb. preuss. Kunstslg., 20, 1899, S. 173–182, bes. S. 180 – Bossert/Storck 1912, S. 45 – Bock 1921, S. 71 – Graf zu Solms-Laubach 1935/36, S. 42 ff. – K. H. Mehnert, in: Ihle/Mehnert 1972, bei Nr. 31 – Dreyer 1982, Nr. 3 – J. P. Filedt Kok, in: Ausst. Kat. Hausbuchmeister 1985, Nr. 121 – K. H. Mehnert, in: Museum der bildenden Künste Leipzig. Meisterzeichnungen, Leipzig 1990, bei Nr. 1 – H. Bevers, in: Handbuch Berliner Kupferstichkabinett 1994, Nr. III.20 – Hess 1994, S. 24 ff., S. 143, Nr. 3 – D. Hess: Das Gothaer Liebespaar. Ein ungleiches Paar im Gewand höfischer Minne (Fischer kunststück), Frankfurt am Main 1996, S. 36 ff.

Der schöngelockte Jüngling, nach höfischer Mode elegant gekleidet, wendet sich liebevoll seiner ebenso hübsch herausgeputzten Dame zu. Während er sie keck anschaut, richtet sie ihren Blick schamvoll zu Boden. Es scheint, als wolle die junge Frau dem Mann gerade seinen federgeschmückten Hut überreichen, vielleicht im Sinne einer Minnegabe als symbolisches Zeichen für ihre Zuneigung und Treue. Enge motivische Übereinstimmungen bestehen zu bestimmten Kaltnadelstichen vom Meister des Hausbuches, vor allem zu einer Darstellung mit einem sitzenden Liebespaar (Lehrs 75; siehe Abb.), sowie zu dem als Brustbild ausgeführten Gothaer Liebespaar, dem einzigen bis heute bekanntgewordenen Gemälde dieses Künstlers (Hess 1996). Seine Liebesszenen tradieren, wie Moxey und Hess gezeigt haben,[1] in ihrer zarten und lyrischen Stimmung das ritterlich-höfische Minneideal vergangener hochmittelalterlicher Zeiten, das der Adel am Ausgang des Mittelalters wieder aufgriff. Für den Bildtypus unserer Zeichnung könnte man Vorbilder in mittelalterlichen Handschriften anführen, etwa Miniaturmalereien in der »Manessischen Liederhandschrift« (Heidelberg, Universitätsbibliothek), einer Sammmlung von Minne-

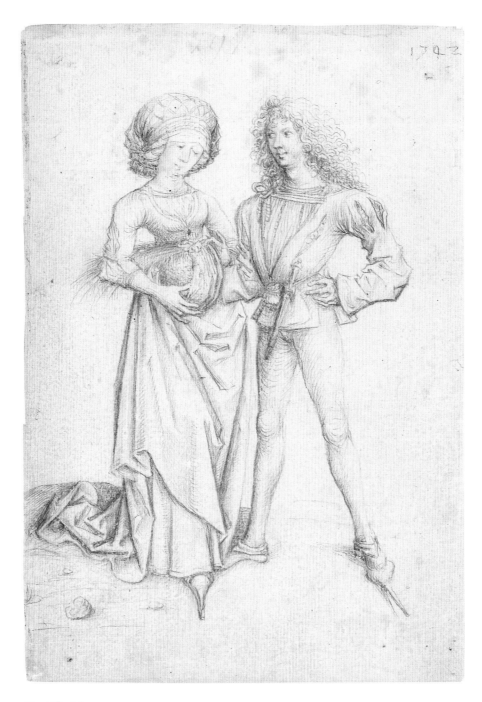

Kat. Nr. 3.1

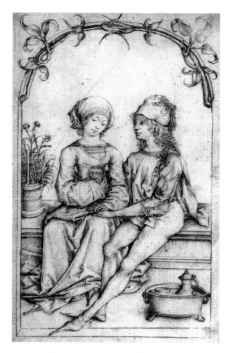

Zu Kat. Nr. 3.1: Meister des Hausbuches,
Das Liebespaar, um 1485

liedern aus den Jahren 1315 bis 1330, wo einzelne Minne-
dichter stehend neben ihren Damen gezeigt werden. Graf zu
Solms-Laubach wies zum Vergleich hin auf ein in ähnlicher
Pose dargestelltes Paar in der Ulmer Aesop-Ausgabe von
1477. Hinsichtlich Thema, Technik und Zeichenstil ist das
Berliner Blatt einer Silberstiftzeichnung in Leipzig sehr ähn-
lich, die ein Liebespaar in Rückenansicht zeigt. Vergleichbar
sind auch das Format (die Leipziger Arbeit dürfte oben und
unten um je etwa einen Zentimeter beschnitten sein) und die
Papierstruktur, was darauf hinweist, dass beide Werke zur
gleichen Zeit entstanden sind, vielleicht sogar zu demselbem
Skizzen- oder Musterbuch gehört haben.
Mit dem Silberstift, der als Unterlage ein grundiertes Papier
oder Pergament benötigt – bei den Blättern in Berlin und
Leipzig ist diese Grundierung auffallend dünn, so dass die
Papierstruktur durchscheint –, liess sich ein weiches, toniges
Strichbild erzielen. Der Hausbuchmeister modellierte mit
feinen parallelen Strichelchen unterschiedlicher Länge, ge-
rade oder leicht gebogen geführt. Konturen und schattige
Stellen akzentuierte er mit kräftigen Linienbündeln. Die Sil-
berstiftzeichnungen gleichen hinsichtlich ihres zarten Strich-
bildes den Kaltnadelstichen des Meisters. Die These von
Hess, dass die druckgraphischen Arbeiten, die nur in sehr
wenigen Exemplaren überliefert sind, ein Ersatz für die von
höfischen Liebhabern und Sammlern geschätzten Zeichnun-
gen waren, ist überzeugend.

Die Berliner Zeichnung blieb im Gegensatz zu dem ver-
wandten Leipziger Blatt im unteren Bereich unvollendet.
Ansätze zu einer Modellierung des Bodens mit dem Silber-
stift finden sich nur links hinter der Gewanddraperie, zwi-
schen der Dame und dem Jüngling sowie unter dessen spit-
zen Schuhen. Deutlich treten aber unter UV-Licht die
Linien einer Skizzierung für den Boden mit daraufliegenden
Steinen zutage, die mit einem anderen Zeichenmittel ausge-
führt und später gelöscht wurden. Hiervon haben sich zwei
waagerechte Striche in grauer Farbe zwischen den Beinen
des jungen Mannes erhalten. Denselben grauen Stift
benutzte der Zeichner auch für die Vorzeichnung der Figu-
ren, wie einige Linien an den Beinen des Jünglings und am
Kleid seiner Begleiterin deutlich erkennen lassen. Es dürfte
sich hierbei um einen Blei- oder Bleizinngriffel gehandelt
haben, das übliche Instrument für derartige Vorskizzierun-
gen im Spätmittelalter.[2] Die von Hess beschriebene Ritzung
entlang den Konturen ist eine Folge des Zeichnens mit dem
Bleigriffel, der die Neigung hat, sich scharfkantig in das
Papier einzudrücken. Ob es sich auch bei den grauen Um-
risslinien auf der Leipziger Zeichnung, die eher an Pinseler-
gänzungen erinnern, um eine Vorzeichnung handelt, müsste
noch genauer untersucht werden.
Wie das Gothaer Liebespaar dürfte die Berliner Zeichnung
um 1480 bis 1485 entstanden sein. Die enge motivische Ver-
wandtschaft beider Arbeiten legt den Verdacht nahe, dass
der Meister des Hausbuches seine Zeichnungen nicht nur als
Sammlerstücke geschaffen hat, sondern auch für den eigenen
Gebrauch als Musterblätter, als Vorlagenmaterial für andere
Werke. Konrad Hoffmann wies darauf hin, dass offenbar
auch die Leipziger Zeichnung als Vorbild für Figuren der
Planetenkinder des Sol im Hausbuch Verwendung fand.[3]

H. B.

1 K. P. F. Moxey, in: Ausst. Kat. Hausbuchmeister 1985, S. 65–79;
 Hess 1996.
2 Meder 1919, S. 72ff.
3 Hoffmann 1989, S. 58; Bossert/Storck 1912, Tafel 12.

MEISTER DES HAUSBUCHES (MEISTER DER GENRESZENEN IM HAUSBUCH?)

3.2
Maximilian beim Friedensbankett in Brügge 1488, um 1500

Verso: Maximilian bei der Friedensmesse in Brügge 1488, um 1500
Berlin, Kupferstichkabinett, KdZ 4442
Feder in Schwarzbraun; verso: Feder in Schwarzbraun
275 x 190 mm
Kein Wz.
Verso r. u. das Datum *1511* von späterer Hand; darunter vermutlich ein ausradiertes falsches Dürer-Monogramm

Herkunft: Slg. Freiherr von Lanna (verso Sammlerstempel Lugt 2773); Auktion Gutekunst, Stuttgart, Nr. 67, 6.–11.5.1910, Nr. 27; erworben 1910 von Amsler & Ruthardt, Berlin

Lit.: A. Warburg: Zwei Szenen aus König Maximilians Brügger Gefangenschaft auf einem Skizzenblatt des sogenannten »Hausbuchmeisters«. Vorbemerkung von Max J. Friedländer, in: Jb. preuss. Kunstslg., 32, 1911, S. 180–184 – Bossert/Storck 1912, S. 46 – Bock 1921, S. 71 – Graf zu Solms-Laubach 1935/36, S. 33 ff., S. 57 ff. – Ausst. Kat. Dürer 1967, Nr. 7 – J. P. Filedt Kok, in: Ausst. Kat. Hausbuchmeister 1985, Nr. 124 – Hoffmann 1989, S. 47 ff. – Hess 1994, S. 50 ff., S. 147, Nr. 6

Ein Jahr nach dem Erwerb der bedeutenden Zeichnung im Jahre 1910 erschien ein Deutungsversuch ihrer beiden Darstellungen von Aby Warburg, dem Begründer der ikonologischen Methode in der Kunstgeschichte. Warburg interpretierte die Szenen als Momentaufnahmen vom letzten Tag der über vierteljährigen Haft König Maximilians in Brügge 1488. Durch seine Heirat mit Maria von Burgund 1477 hatte Maximilian die Erbschaft über die burgundischen Niederlande erlangt, wurde aber von den aufständischen flandrischen Städten nicht als Landesherr anerkannt. Als Maximilian 1488 die niederländischen Stände zur Unterstützung seiner Politik nach Brügge einberief, wurde er dort am 1. Februar von der Bürgerschaft gefangengesetzt. Seine Demütigung ging so weit, dass er der Hinrichtung einiger seiner Ratgeber zusehen musste. Erst am 16. Mai, nachdem er weitgehende Zugeständnisse an die regionalen Privilegien gemacht hatte, wurde er freigelassen. Chroniken berichten, dass der habsburgische König, der zukünftige Kaiser, das Abkommen mit den flandrischen Städten auf dem Marktplatz feierlichst beschwor. Zu diesem Zweck hatte man dort einen Altar errichtet, auf dem kostbare Reliquien standen, unter anderem diejenigen des Stadtheiligen St. Donatian. Weiterhin wird von dem anschliessenden Friedensbankett im Haus des Jan Caneel erzählt. Diese beiden Ereignisse sind Warburg zufolge hier festgehalten. Die (heutige) Rückseite zeige die Messe auf dem Brügger Marktplatz im Beisein des in einem Zeltraum sitzenden Maximilian. Die Vorderseite gebe das festliche Mahl wieder mit dem unter einem Baldachin thronenden Maximilian, umringt von Mitgliedern der Brügger Bürgerschaft. Der junge Mann mit dem über die Schulter geworfenen Tuch wird als Mundkoch des Königs gedeutet.

Warburgs Interpretation, der die meisten späteren Autoren folgten, besticht zunächst: Eine bildnismässige Ähnlichkeit des langhaarigen jungen Mannes auf beiden Blattseiten mit Maximilian ist nicht von der Hand zu weisen. Ausserdem stimmen die gezeigten Szenen weitgehend überein mit den in den Chroniken erwähnten Ereignissen. Selbst die Kopfbedeckung des Königs beim Festmahl scheint der überlieferten Beschreibung zu entsprechen. So mag der Inhalt des Dargestellten richtig erfasst sein – Zweifel hingegen erregt die These, dass es sich hier um die unmittelbare Niederschrift eines dem Geschehen beiwohnenden Augenzeugen handeln soll, was Warburg durch den lockeren, skizzenhaften Strich, den »eigentümlichen Augenblicksstil«, untermauert sah. Bereits Max J. Friedländer äusserte verhaltene Bedenken in seiner Vorbemerkung zu Warburgs Artikel, als er aus stilistischen Gründen einer späteren Datierung um 1500 zuneigte. Ausserdem kann man einwenden, dass beide Kompositionen, wie Graf zu Solms-Laubach und Anzelewsky gezeigt haben, ältere Bildmuster der franko-flämischen Buchmalerei tradieren, also einem feststehenden Repertoire für Darstellungen von fürstlichen Personen bei Tisch und bei der Messe folgen.[1] Konrad Hoffmann äusserte grundlegende Bedenken an der Art und Weise, wie einige Interpreten unseres Jahrhunderts, verleitet durch den skizzenhaften, flüchtigen Zeichenstil des Künstlers, das Werk des Hausbuchmeisters einstuften, nämlich als direkte, ungefilterte Schilderungen der ihn umgebenden Lebenswelt. Sollte hier also tatsächlich Maximilian 1488 in Brügge gezeigt sein, so wird es sich eher um eine aus der Erinnerung oder nach einer Erzählung wiedergegebene Begebenheit handeln. Auch Warburgs Einwand, eine mögliche Illustration für eine Chronik des ständig an seiner legitimistischen Selbstdarstellung bastelnden Maximilian sei wegen der für ihn demütigenden Situation auszuschliessen, kann entkräftet werden. Hoffmann betonte bereits, dass überstandene Feindesanfechtungen sich besonders für die Stilisierung eines Helden eigneten. Ausserdem sei angemerkt, dass Maximilians Sekretär Marx Treitzsaurwein in seinem Text zum »Weisskunig« von 1514 auf die Brügger Gefangennahme eingeht.[2] Und in der »Historia Friderici et Maximiliani,« einer in Wien als Handschrift überlieferten Lebensgeschichte von Kaiser Friedrich III. und seinem Sohn, verfasst von dem Humanisten Joseph Grünpeck um 1510 bis 1515, gibt eine Zeichnung des Historiameisters (Albrecht Altdorfer?) just eine Szene von Maximilians Gefangenschaft wieder. Hier wird sogar gezeigt, wie er der Hinrichtung seiner Ratgeber auf dem Brügger Marktplatz zusehen muss.[3]

Eine Einordnung der Zeichnung in das Werk des zweiten Hausbuchmeisters ist aufgrund des flüchtigen Federstrichs schwierig. Dennoch gibt es Berührungspunkte mit der Berliner Studie von drei Männern im Gespräch (Ausst. Kat. Dürer 1967, Nr. 8), die von demselben Meister wie die Gen-

reszenen im Hausbuch stammen dürfte. Hier wie dort findet man die gleichen knittrigen Hände mit offenen Fingerkuppen, ähnliche Gesichtstypen und eine auffallende Modellierung mit grosszügigen Parallelschraffen. Eine Zuschreibung des Berliner Blattes mit Maximilians Brügger Gefangenschaft an diesen Künstler könnte trotz weiterbestehender leiser Zweifel erwogen werden, wie es auch Hess tat. Es dürfte kurz vor 1500 entstanden sein, vielleicht im Hinblick auf eine Lebensgeschichte Maximilians als Entwurfsskizze für eine Miniatur oder eine Holzschnittillustration. *H. B.*

1 Graf zu Solms-Laubach bildete als Vergleich eine Miniatur von Jean le Tavernier aus dem Jahr 1457 ab, die Philipp den Guten in einem provisorischen Zelt vor einem Betpult sitzend während einer Messe in einem Kapellenraum zeigt. Anzelewsky (in: Ausst. Kat. Dürer 1967, Nr. 7) machte aufmerksam auf verwandte Darstellungen fürstlicher Festgelage etwa beim Monat Januar in den Kalenderillustrationen der »Très riches Heures« des Duc de Berry. – Sind nicht auch auf der Rückseite der Berliner Zeichnung im Hintergrund Andeutungen von Pfeilern zu sehen, die einen Chorraum abschliessen? Dann wäre keine Messe auf einem offenen Marktplatz gezeigt, wie Warburg sagt.
2 Kaiser Maximilians I. Weisskunig, hrsg. von H. Th. Musper in Verbindung mit R. Buchner, H. O. Burger und E. Petermann, Stuttgart 1956, Bd. 1, S. 366.
3 O. Benesch/E. M. Auer: Die Historia Friderici et Maximiliani, Berlin 1957, S. 123, Nr. 30, Tafel 30; vgl. allgemein zur »Historia« Mielke 1988, Nr. 30.

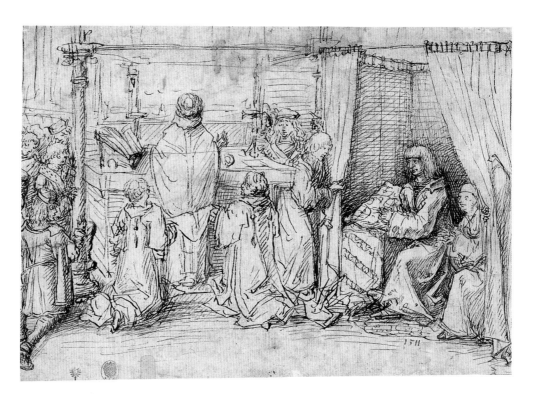

Kat. Nr. 3.2: Verso

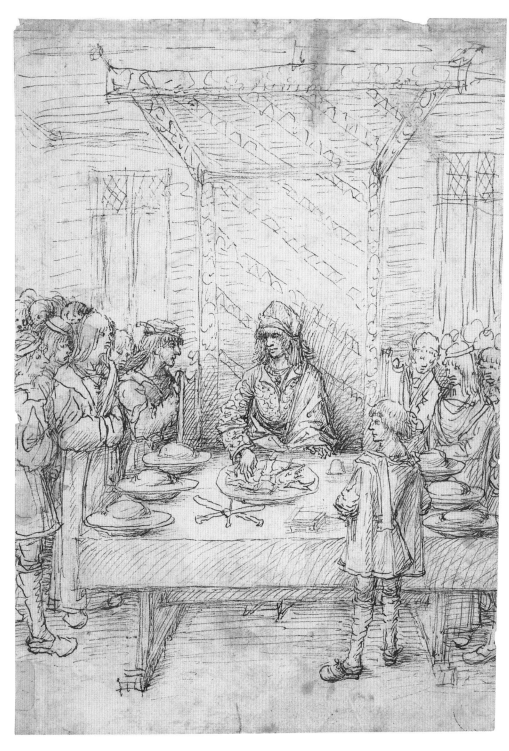

Kat. Nr. 3.2

4
WILHELM PLEYDENWURFF
Meister des Stötteritzer Altars
(Nürnberg um 1460–1494 Nürnberg)

Maler und Reisser für den Holzschnitt. Sohn des Nürnberger Malers Hans Pleydenwurff. Mitarbeit in der Werkstatt des Michael Wolgemut, bei dem auch Albrecht Dürer lernte. Prägende Mitwirkung an den Holzschnitten von Hartmann Schedels »Weltchronik« (Nürnberg 1493) und vom »Schatzbehälter« (Nürnberg 1491). Die ihm zugeschriebenen Tafelbilder stehen in der spätgotischen Tradition Nürnberger Malerei und zeigen starke Einflüsse der altniederländischen Kunst. Umfang und Art des Werkes sind insgesamt noch wenig erforscht.

WILHELM PLEYDENWURFF
(MEISTER DES STÖTTERITZER ALTARS)
4.1
Entwurfsskizzen zu einem dreiflügeligen Altar mit Christus am Ölberg, Kreuzigung und Auferstehung Christi, um 1480–90

Verso: Skizze zu dem stehenden Mann rechts unter dem Kreuz, um 1480–90
Berlin, Kupferstichkabinett, KdZ 1031
Feder in Braun; an einer Stelle (Christusfigur auf linkem Flügel) mit schwarzer Feder übergangen; Spuren von schwarzer Kreide und graublauem Pinsel; verso Feder in Braun
210 x 315 mm
Kein Wz.
Einzelne Farbangaben auf den Gewändern in brauner Tinte *grien, w* und weitere; verso r. u. alte Numerierung in brauner Feder *37*
Ecke r. o. ergänzt

Herkunft: Slg. König Friedrich Wilhelm I. (verso Sammlerstempel Lugt 1631)

Lit.: Zeichnungen 1910, Nr. 138 – Bock 1921, S. 78 – F. Winkler: Ein spätgotischer Altarentwurf im Kupferstichkabinett, in: Jb. preuss. Kunstslg., 60, 1939, S. 212–216 – Ausst. Kat. Dürer 1967, Nr. 9 – W. Schade, in: Ausst. Kat. Deutsche Kunst der Dürerzeit, Staatliche Kunstsammlungen Dresden, 1971, Nr. 459–461 – Dreyer 1982, Nr. 4 – H. Mielke, in: Handbuch Berliner Kupferstichkabinett 1994, Nr. III.17 – Ein Aufsatz zum Stötteritzer Altar von F. Anzelewsky erscheint in den Mitteilungen des Germanischen Nationalmuseums

Friedrich Winkler konnte die Zeichnung, die im Katalog von Bock einem Künstler aus dem Umkreis Martin Schongauers zugeschrieben worden war, als Vorzeichnung zu dem Flügelaltar in der Kirche von Leipzig-Stötteritz bestimmen. Der Altar, ein Werk der Nürnberger Malerei, wurde von Werner Schade zutreffend dem Umkreis der Lehrer Albrecht Dürers zugeordnet. Anzelewsky hat in einer Studie, die sich zur

Kat. Nr. 4.1: Verso

Zu Kat. Nr. 4.1: Wilhelm Pleydenwurff, Stötteritzer Altar, um 1480–90

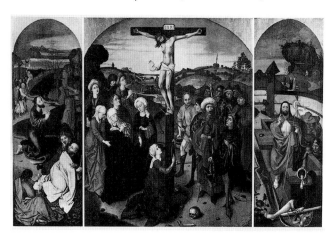

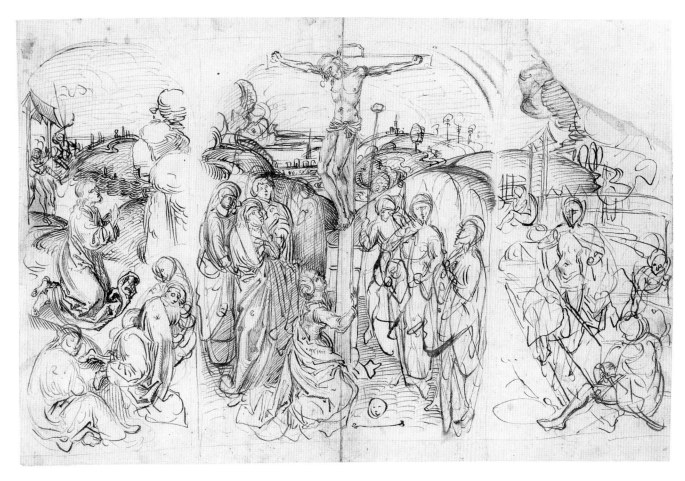

Kat. Nr. 4.1

Zeit im Druck befindet, anhand eines sorgfältigen Vergleichs mit den Holzschnitten der Wolgemut-Werkstatt nachgewiesen, dass Michael Wolgemuts Stiefsohn Wilhelm Pleydenwurff den Stötteritzer Altar geschaffen hat. Von besonderer Bedeutung war dabei die Darstellung der Nürnberger Burg von der Nordseite auf der Mitteltafel des Stötteritzer Altars, da sie stilistisch eng mit einer Anzahl der Veduten in der Schedelschen »Weltchronik« zusammengeht, während der Figurenstil sich vor allem auf Illustrationen des »Schatzbehälters« wiederfindet. In beiden Fällen handelt es sich dabei um jene Arbeiten, die heute übereinstimmend Wilhelm Pleydenwurff zugeschrieben werden.

Der Zeichner hat offenbar an der linken Seite mit dem Gebet am Ölberg begonnen und diese Szene recht detailliert ausgeführt. Auch bei dem Mittelbild arbeitete er die linke Seite einschliesslich des Kreuzes noch verhältnismässig genau aus, während er bei der rechten Hälfte bereits flüchtiger wurde und die rückwärtigen Figuren nur noch durch aufrecht stehende Ovale angibt. Die Auferstehung für den rechten Flügel deutete der Zeichner dann nur noch in groben Zügen an, wobei der Auferstandene und der vorderste Grabwächter etwas präziser herausgearbeitet wurden. Diese Arbeitsweise zeigt an, dass es sich um eine reine Entwurfszeichnung und nicht – wie man vermuten könnte – um ein Modello handelt, das dem Auftraggeber vorgelegt werden sollte.

Die gleiche Deutung legt auch die Figur auf der Rückseite nahe, die bei den Vorbereitungen zu dieser Ausstellung zum Vorschein kam. Es handelt sich um den Mann am Rande der Kreuzigung, ihn hat der Maler fast an der gleichen Stelle wie auf der Vorderseite nochmals in etwas klarerer Form dargestellt. *F. A.*

5
VEIT STOSS
(Horb am Neckar um 1445/50–1533 Nürnberg)

Bildschnitzer, Bildhauer, Kupferstecher und Maler. Neben Tilman Riemenschneider bedeutendster deutscher Bildhauer seiner Zeit. Die Stationen von Leben und Werk sind recht gut dokumentiert. Abstammung offenbar aus einer Familie von Goldschmieden. Lehrzeit wohl am Oberrhein, vielleicht in Strassburg bei Nicolaus Gerhaert. Um 1476 in Nürnberg erwähnt. 1477 bis 1496 in Krakau tätig; zahlreiche Auftragswerke für Adel und Kirche in Polen. Hauptwerk dieser Jahre: der vielfigurige Marienaltar in Krakau (1477–89), gewaltigster Schnitzaltar der Spätgotik. Ab 1496 wieder in Nürnberg ansässig. 1503 wegen Urkundenfälschung gebrandmarkt und eingekerkert. 1507 in Ulm Audienz bei Kaiser Maximilian; geplant war offenbar eine Mitarbeit Stoss' am Grabmal Maximilians in Innsbruck. Hauptwerke der Nürnberger Zeit: der Englische Gruss in St. Lorenz (1517/18) und der Bamberger Altar (1520–1523). Stoss' plastische Bildwerke sind von einem hohen Realitätscharakter sowie einem ungewöhnlich expressiven Ausdruckswillen bestimmt. Typisch sind die reichen, kurvig ausschwingenden Gewanddraperien seiner Figuren. Seine Virtuosität im Umgang mit Holz und Stein war schon zu Lebzeiten berühmt und brachte ihm auch Aufträge aus Italien ein; Giorgio Vasari nennt Mitte des 16. Jahrhunderts ein Bildwerk von ihm ein »Wunder in Holz«. Vom malerischen Werk sind nur die Tafeln des Münnerstadter-Altares (um 1504/05) erhalten. Überliefert sind ausserdem zehn Kupferstiche – erhalten jeweils in nur sehr wenigen Exemplaren, eigenwillige, experimentelle Erzeugnisse der Druckkunst – sowie fünf Zeichnungen.

Veit Stoss

5.1
Darbringung im Tempel, 1505

Berlin, Kupferstichkabinett, KdZ 17653
Feder in Braun
114 x 178 mm
Kein Wz.
L. u. mit Bleistift von späterer Hand *53;* verso in brauner Tinte signiert und datiert *feyt stwos 1505 in* und mit der Hausmarke des Künstlers versehen
Ecke l. u. beschädigt

Herkunft: Slg. Campe (r. u. Sammlerstempel Lugt 1391); Slg. Ehlers; erworben 1938

Lit.: E. Baumeister: Eine Zeichnung von Veit Stoß, in: Münchner Jahrbuch der bildenden Kunst, N. F. 4, 1927, S. 386–388 – E. Schilling: Nürnberger Handzeichnungen des XV. und XVI. Jahrhunderts (Die Meisterzeichnung, 3), Freiburg im Breisgau, 1929, Nr. 8 – F. Winkler: Altdeutsche Meisterzeichnungen aus der Sammlung Ehlers im Berliner Kupferstichkabinett, Berlin 1939, S. 11 ff., Tafel III – F. Winkler: Die Sammlung Ehlers, in: Jb. preuss. Kunstslg., 60, 1939, S. 21–46, Nr. 13 – G. Arnolds: Altdeutsche Meisterzeichnungen. Neuerwerbungen des Berliner Kupferstichkabinetts, in: Pantheon, 23, 1939, S. 57–62 – G. Török: Eine unbekannte Veit Stoß-Zeichnung (Anmerkungen zum Problem der Bildhauerzeichnung und zur Bedeutung des Bußzettels), in: Acta Historiae Academiae Scientiarum Hungaricae, 17, 1971, S. 63–76, bes. S. 69 – Ausst. Kat. Dürer 1967, Nr. 11 – F. Koreny: Die Kupferstiche des Veit Stoß, in: Veit Stoß. Die Vorträge des Nürnberger Symposiums, München 1985, S. 141–168, bes. S. 148 ff. – J. Rowlands: A Charcoal Drawing by Veit Stoss, in: Festschrift to Erik Fischer. European Drawings from Six Centuries, Kopenhagen 1990, S. 295–298, bes. S. 297 – G. Seelig, in: Handbuch Berliner Kupferstichkabinett 1994, Nr. III.23

Zeichnungen von Bildhauern der deutschen Spätgotik sind sehr selten; von Tilman Riemenschneider beispielsweise hat sich keine zeichnerische Arbeit erhalten. Was man kennt, sind einige wenige Altarrisse beziehungsweise Visierungen, Gesamtentwürfe von Altären in reinen Umrissformen. Von Veit Stoss, dem grössten deutschen Bildhauer neben Riemenschneider am Anfang des 16. Jahrhunderts, ist immerhin eine Handvoll Zeichnungen überliefert: zwei flüchtige Skizzen einer Anna Selbdritt in Budapest,[1] die Federskizze *Hand mit dem Heilsspiegel* (ehemals München, Kunsthandel), der Riss für den Bamberger Altar in Krakau sowie das vorliegende Blatt.[2]
Die *Darbringung im Tempel* ist bildmässiger ausgeführt als die anderen Arbeiten. Auffallend ist das lockere, etwas krause und unbeholfene Liniensystem von langen Parallelschraffen, dichten Kreuzlagen sowie kurzen gebogenen Strichen. Hinsichtlich der graphischen Struktur gibt es direkte Parallelen zu den seltenen Kupferstichen des Stoss, zum Beispiel *Christus und die Ehebrecherin* (Lehrs 2). Auch sie lassen das strenge, systematische Schraffengebilde eines Schongauer vermissen. Die Erklärung liegt auf der Hand: Stoss war gelernter Bildschnitzer, ungeübt sowohl in der mühsamen Grabstichelarbeit der Kupferstecher als auch in der

Federführung der Maler. Kurzum, er war ein Dilettant in den Linienkünsten. Wozu dann aber die vorliegende Zeichnung? Zunächst mag man an eine Vorlage für einen Stich denken. Aber die Spontaneität und direkte Ausdruckskraft der Stiche von Stoss sprechen für eine Bearbeitung der Platten ohne zeichnerische Vorstufen. Sowohl bei den Stichen als auch bei unserem Blatt ist die Komposition reliefmässig gebildet: Die Figuren stehen in einer schmalen, nach hinten begrenzten Raumzone. Charakteristisch ist der Mangel an perspektivischer Genauigkeit. Der Raum ist in leichter Aufsicht (Altartisch!), der Durchblick links in jäher, steiler Verkürzung gezeigt. Das alles dürfte mit den spezifischen Problemen der Reliefkunst zusammenhängen, eine der Malerei gleichkommende illusionistische Raumdarstellung zuwege zu bringen. Stoss' Zeichnung könnte als Studie für eine plastische Arbeit entstanden sein, freilich in anderer Absicht als die in reinen Umrissen gegebene Krakauer Werkzeichnung von 1520 bis 1523, gedacht zur Vorlage bei einem Auftraggeber. Das Blatt ist rückseitig signiert, datiert und mit dem Zeichen des Stoss versehen (siehe Abb.) Ungewöhnlicherweise befindet sich die Aufschrift (von gleicher Tinte wie das Recto) genau in der Blattmitte in einem von dünnen Hilfslinien eingerahmten Bildfeld, deren Schnittpunkte Einstichlöcher aufweisen. Bei Betrachtung unter UV-Licht verfärbt sich dieses Feld zudem dunkler als die restliche Papierfläche. Hierfür dürften Klebereste verantwortlich sein, vielleicht auch Spuren eines früheren Siegels oder eines hier angenähten Zettels. Berücksichtigt man, dass Zeichnungen Teil von Vertragsverhandlungen zwischen Bildhauer und Auftraggeber sein konnten, dann mag es nicht ausgeschlossen sein, dass auch unser Blatt der Beurkundung eines Vertrages über ein Relief dienen sollte.[3]

H. B.

1 Z. Takács: Federskizzen von Veit Stoß, in: Mitteilungen der Gesellschaft für vervielfältigende Kunst, Beilage der »Graphischen Künste«, 25, 1912, S. 27–30 (noch ohne Kenntnis der Berliner Zeichnung).

2 Die Zuschreibung einer Kreidezeichnung mit dem Kopf der Muttergottes an Stoß (Prag, Národni Galeri) durch Rowlands 1990 überzeugt nicht.

3 Der Vertrag zwischen Stoss und dem Nürnberger Karmeliterkloster über den Bamberger Altar zum Beispiel beinhaltet die Entwurfszeichnung (Visierung) als Teil der Vereinbarung. Es heisst dort, beide Seiten hätten mit ihren »bethschofften« (Siegeln) den Vertrag »zu warer urkundt und sicherheit« besiegelt. Vgl. M. Loßnitzer: Veit Stoß. Die Herkunft seiner Kunst, seine Werke und sein Leben, Leipzig 1912, S. LXI, Nr. 132a.

Kat. Nr. 5.1

Kat. Nr. 5.1: Verso

6
WOLFGANG KATZHEIMER
(nachweisbar circa 1465–1508 in Bamberg)

Maler, Glasmaler und Zeichner für den Holzschnitt in Bamberg, dort urkundlich durch Tätigkeiten für den fürstbischöflichen Hof erwähnt. Verschiedene Tafelbilder und Glasgemälde durch die Hofzahlamtsrechnungen überliefert, ferner 22 Holzschnitte zu der von Hans Pfeyll in Bamberg herausgegebenen »Halsgerichtsordnung«1507. Stilistisch der gleichzeitigen Kunst Wolgemuts und Pleydenwurffs im nahegelegenen Nürnberg verwandt. Über Art und Umfang seines Werkes herrscht wenig Klarheit.

6.1
Ansicht vom Benediktinerkloster St. Michael in Bamberg, um 1480–90

Berlin, Kupferstichkabinett, KdZ 15345
Feder in Braun; aquarelliert; Spuren einer Vorzeichnung mit schwarzer Kreide
278 x 437 mm
Wz.: Hohe Krone, vgl. Briquet 4894/4895
Verso alte Aufschrift *das barfußer closer vnd Sant...*

Herkunft: 1935 angekauft von der Herzoglichen Anstalt für Kunst und Wissenschaft in Gotha

Lit.: F. Winkler: Tätigkeitsbericht des Kupferstichkabinetts April 1934–März 1935, in: Berliner Museen. Berichte aus den preussischen Kunstsammlungen, 56, 1935, S. 79–85, bes. S. 85 – M. Müller/F. Winkler: Bamberger Ansichten aus dem XV. Jahrhundert, in: Jb. preuss. Kunstslg., 58, 1937, S. 241–257 – H. Muth: Aigentliche Abbildung der Statt Bamberg. Ansichten von Bamberg aus vier Jahrhunderten, Bamberg 1957, S. 32, S. 43, Nr. 3 f. – F. Anzelewsky: Eine spätmittelalterliche Malerwerkstatt. Studien über die Malerfamilie Katzheimer in Bamberg, in: Zs. Dt. Ver. f. Kwiss., 19, 1965, S. 134–150, bes. S. 140 – Ausst. Kat. Dürer 1967, bei Nrn. 12–14 – K. H. Mehnert, in: Ihle/Mehnert 1972, bei Nr. 34 – Wood 1993, S. 209 ff. – H. Mielke, in: Handbuch Berliner Kupferstichkabinett 1994, Nr. III.22

Im Verlaufe des 15. Jahrhunderts wird die Landschaft zu einem Thema der Kunst. Auf Gemälden mit religiösen Darstellungen findet man nun zunehmend statt des Goldhintergrundes Ausblicke auf Stadt und Land. Eine der ersten wirklichkeitsgetreuen Wiedergaben schuf der Schweizer Konrad Witz 1444 mit dem prächtigen Blick auf den Genfer See in dem *Wunderbaren Fischzug*. Eine führende Rolle in der Ausbildung dieser Bildgattung in Deutschland kam offenbar Franken zu. Hier, in Nürnberg und im benachbarten Bamberg, entstanden die frühesten Landschaftsaquarelle, sowohl aus der Phantasie geschöpfte als auch topographisch genaue Ansichten. Und hier brachte der Nürnberger Humanist Hartmann Schedel 1493 seine berühmte »Weltchronik« mit Holzschnittillustrationen von Stadtveduten heraus. In diesem geistigen Klima malte auch der junge Dürer um 1490 seine ersten Landschaftsaquarelle.

Eine Gruppe von sechs aquarellierten, teilweise beidseitig ausgeführten Zeichnungen im Berliner Kupferstichkabinett mit Ansichten von Kirchen und Gebäudeanlagen vom Domberg in Bamberg wird traditionell dem in der fränkischen Stadt tätigen Wolfgang Katzheimer zugeschrieben. Diese Zuordnung beruht auf motivischen Übereinstimmungen mit Gemälden. Die *Ansicht vom Michaelskloster vom Rosengarten aus* (KdZ 15344 verso) taucht in fast identischer Weise auf in der *Kreuzigung* von 1485 in Nürnberg, St. Sebald, und die *Ansicht der ehemaligen Kaiserpfalz* (KdZ 15346) ähnelt in weiten Teilen der Hintergrundszenerie auf der *Feuerprobe der hl. Kunigunde*. Die sachliche und detailgetreue, perspektivisch etwas unbeholfene Erfassung der Bauten auf Zeich-

Kat. Nr. 6.1

Zu Kat. Nr. 6.1: Wolfgang Katzheimer, Ansicht vom Michaelsberg, Detail, um 1480–90

7
BERNHARD STRIGEL
(Memmingen 1460–1528 Memmingen)

Maler, aus einer schwäbischen Malerfamilie abstammend, wahrscheinlich Sohn des Malers Hans Strigel d. J. zeitlebens in Memmingen tätig, wo er mehrere öffentliche Ämter bekleidet. Erste Arbeiten nachweisbar seit den späten 1480er Jahren, stilistisch noch abhängig von dem schwäbischen Maler Bartholomäus Zeitblom. Kontakte zum Hof Kaiser Maximilians I. 1515 und 1520 Reisen nach Wien; 1520 als kaiserlicher Hofmaler erwähnt. Seine in grosser Zahl erhaltenen, vorwiegend religiösen Altartafeln stehen in der Tradition der spätgotischen schwäbischen Malerei des 15. Jahrhunderts, zeigen teilweise Einflüsse durch die ältere niederländische Malerei, bleiben aber weitgehend unberührt von den neueren malerischen Errungenschaften Dürers und der Meister der Donauschule. Bedeutender und zeitlebens geschätzter Bildnismaler (Porträt der Familie Cuspinian, Wien; Bildnisse Kaiser Maximilians). Nur wenig mehr als zehn Zeichnungen, darunter auch Entwürfe zu erhaltenen Altarbildern, sind bekannt.

nungen und Gemälden könnte durchaus für ein und denselben Künstler sprechen, da aber die Autorschaft der Tafeln nicht endgültig gesichert ist, bleibt auch die Zuschreibung der Aquarelle hypothetisch. Winkler stellte gewisse Unterschiede in der Ausführung der Blätter fest und dachte an zwei oder drei verschiedene Hände. Alle Arbeiten dürften jedoch aus einer Werkstatt stammen und als Mustervorrat für Landschaftshintergründe auf Gemälden gedient haben.

Das vorliegende Blatt weicht von den anderen Ansichten ein wenig ab durch den reizvollen Gegensatz von nur locker skizzierten, nicht vollendeten zu sorgfältig durchgestalteten Bildteilen. Auch ist die um atmosphärische Stimmung bemühte Kolorierung hier zarter und subtiler als bei den anderen Arbeiten. Der Zeichner dürfte, wie die Vorzeichnung erkennen lässt, vor Ort zunächst mit schwarzer Kreide die wesentlichen Umrissformen eingetragen haben, bevor in der Werkstatt die Aquarellierung hinzukam. Er stand am rechten Ufer der Regnitz und blickte über den Fluss hinweg auf die Fachwerkhäuser am jenseitigen Ufer mit dort ankernden Booten und auf den von Bäumen bewachsenen Hügel mit dem Michaelskloster. Weder die Häuser der Schiffersiedlung noch die Wirtschaftsgebäude des Klosters haben sich erhalten, abgerissen ist auch die gotische Kapelle links von der Abteikirche. Eine Ansicht vom Michaelsberg aus anderem Blickwinkel (KdZ 15344 verso) zeigt das auf unserem Blatt merkwürdigerweise nicht wiedergegebene Dach der romanischen Kirche (siehe Abb.).

Winkler datierte die Katzheimer-Blätter früh (1480–75), eine etwas spätere Entstehung ist zu erwägen. Verwandte aquarellierte Landschaftsaufnahmen aus gleicher Zeit befinden sich unter anderem in Leipzig und in Malibu.[1] *H. B.*

1 K. H. Mehnert, in: Ihle/Mehnert 1972, Nr. 34; G. R. Goldner/
 L. Hendrix: European Drawings, 2: Catalogue of the Collections,
 The J. Paul Getty Museum, Malibu 1992, Nr. 126.

BERNHARD STRIGEL

7.1
Ungleiches Paar mit Teufel und Amor, 1503

Berlin, Kupferstichkabinett, KdZ 4256
Pinsel in Schwarz, schwarzgrau laviert; mit dem spitzen Pinsel weiss
und rosarot gehöht auf grauviolett grundiertem Papier
225 x 176 mm
Kein Wz.
M. o. mit dem Pinsel in Weiss beschriftet . DISCITE . A . ME . QUIA .
NEQUAM . SV(M) . ET . PESSIMO . CORDE . 1503 .
Zahlreiche Knicke und Flecke im Papier; Bereibungen; r. u. kleine
ergänzte Fehlstellen

Herkunft: Slg. Rodrigues; erworben 1903

Lit.: Zeichnungen 1910, Nr. 165 – Handzeichnungen, Tafel 93 – Bock
1921, S. 87 – Parker/Hugelshofer 1928, S. 30 – Parker 1932, S. 28 –
Winkler 1947, S. 49 ff. – Otto 1964, S. 30, Nr. 97 – Rettich 1965, S. 209
ff. – A. Shestack: A Drawing by Bernhard Strigel, in: Master Drawings,
4, 1966, S. 21–25 – Rettich 1967, S. 104 ff. – A. G. Stewart: Unequal
Lovers. A Study of Unequal Couples in Northern Art, New York 1977,
S. 86 ff., S. 98, Nr. 61 – Falk 1978, S. 222 – H. Mielke, in: Handbuch
Berliner Kupferstichkabinett 1994, Nr. III.26

Eine junge, modisch zurechtgestutzte Frau und ihr Begleiter,
ein bärtiger, zahnloser Alter, werden von einem nackten
Knaben fortgezerrt, der wohl auf den Liebesgott Amor
anspielt (nur die Flügelchen freilich fehlen ihm). Seinem
Werben folgend, gewahrt das Paar nicht den Teufel, der auf
seinen Schultern hockt. Dessen Geschlechtsteil ist entblösst,
ein deutlicher Hinweis darauf, dass das Vergnügen, zu dem
der Amorknabe einlädt, verdammenswerten Charakters ist.
Strigels Darstellung gehört in den Themenkreis des unglei-
chen Paares, der am Anfang des 16. Jahrhunderts in der
deutschen Kunst ausserordentlich beliebt war, besonders in
der Druckgraphik. In drastischer und humoristischer Weise
wird die Mesalliance von jungen Frauen und greisen Lüstlin-
gen, aber auch von Jünglingen und alten Weibern vor Augen
geführt, selten ohne moralisierende Verurteilung. Ein damit
verknüpftes Motiv bildete häufig die käufliche Liebe, so
auch bei Strigel: Das schöne Mädchen hat den Alten nicht
nur seines Dolches, nach damaliger Auffassung ein Zeichen
von Männlichkeit, sondern auch seines Geldsacks beraubt.
»Lernet von mir, denn ich bin leichtfertig und von Herzen
schlecht«, warnt die lateinische Aufschrift. Beide, sowohl die
Dirne als auch der Lüstling, könnten die Worte sprechen,
gerichtet sind sie an den Betrachter des Blattes. Volksprach-
liche Aufschriften überwiegen in Darstellungen des unglei-
chen Paares. Strigels Blatt bildet eine Ausnahme, woraus
man schliessen kann, dass es für einen humanistisch gebilde-
ten Besitzer bestimmt war. Dafür spricht auch, dass es durch
die sorgfältige Helldunkelausführung auf grundiertem Pa-
pier (das durch die späteren Beschädigungen viel von seiner
einstigen Wirkung verloren hat) als eigenwertiges Bild Gül-
tigkeit besitzt. Trotz der moralisierenden Aussage ist ein
humoriger Unterton nicht zu übersehen. Auch Erasmus von

Rotterdam zog in seinem »Lob der Torheit« mit beissendem
Spott über die ungleiche Liebe her. Komisch wirkt auf Stri-
gels Zeichnung das ungelenke Liebeswerben des Lüstlings;
und wie eine Karikatur des Alten mutet die Fratze auf dem
Schenkel des Teufels an.
Die Zeichnung gilt als frühestes erhaltenes Beispiel für eine
Darstellung des ungleichen Paares ausserhalb der Druckgra-
phik. Das Motiv des zur körperlichen Liebe drängenden
Amorknaben, dessen Gestalt einem italienischen Renais-
sancestich entlehnt sein dürfte, bildet eine Ausnahme in der
Ikonographie des Themas und belegt Strigels Rang als eigen-
williger Bildschöpfer.
Von Bernhard Strigel, dem im schwäbischen Memmingen
tätigen Hofmaler Kaiser Maximilians I. (dessen Antlitz uns
durch mehrere Gemälde Strigels überliefert ist), gibt es nur
wenig mehr als zehn Zeichnungen. Keine dieser Arbeiten ist
signiert, Strigels Autorschaft aber kann durch die stilistische
Nähe zu seinen Gemälden als gesichert gelten. Das Berliner
Blatt zeigt alle für den Memminger Maler typischen Merk-
male: die weiten, kurvig geschwungenen Umrisse der
Gewänder mit den langen, röhrenförmigen Falten, die starke
Betonung der dunklen Umrisslinien, die mit den Glanzlich-
tern in Weiss und Rosarot (Rosahöhungen sind ein typisches
Stilkennzeichen für Zeichnungen aus dem württembergi-
schen Schwaben, vgl. Kat. Nr. 12.1) kontrastieren, die etwas
ungelenken, in die Fläche gezwungenen Bewegungen. Auch
die Gesichtstypen lassen sich in Strigels Gemälden wieder-
finden. H. B.

Kat. Nr. 7.1

BERNHARD STRIGEL

7.2
Der ungläubige Thomas, um 1520

Berlin, Kupferstichkabinett, KdZ 5548
Pinsel in Schwarz, grauschwarz laviert: mit dem Pinsel weiss und rosa-
rot gehöht auf rot eingestrichenem Papier; Einfassungslinien in
schwarzer und weisser Tusche
379 x 272 mm
Kein Wz.
M. u. (schwach sichtbar auf einem Täfelchen) ein Monogramm *AG* und
das Datum *1524* von späterer Hand; verso in brauner Tinte von späterer
Hand *Quinting Mesius von Antorff/Inventie*

Herkunft: Slg. Mayor (r. u. Sammlerstempel Lugt 2799); Slg. von
Beckerath; erworben 1902

Lit.: Zeichnungen 1910, Nr. 197 – Bock 1921, S. 95 – Parker/Hugels-
hofer 1925, S. 39ff. – Ausst. Kat. Dürer 1967, Nr. 94 – Otto 1964, S. 52,
Nr. 99 – Rettich 1965, S. 213 – Rettich 1967, S. 106 ff.

Mit tiefer Ergriffenheit ist der Apostel Thomas im Moment
des Gewahrwerdens seines irrgläubigen Zweifels an Christi
Auferstehung wiedergegeben: »Danach sagte er zu Thomas:
Lege deinen Finger hierher und sieh meine Hände an und
gib deine Hand her und lege sie in meine Seite und sei nicht
ungläubig, sondern gläubig! Thomas sprach zu ihm: Mein
Herr und mein Gott! Da sagte Jesus zu ihm: Weil du mich
gesehen hast, Thomas, darum glaubst du. Selig sind, die
nicht sehen und doch glauben« (Johannes 20, 27–29).
Von Bock wurde die Zeichnung unter die unbekannten Mei-
ster der oberdeutschen Schule (Augsburg?) eingeordnet. Par-
ker und Hugelshofer schrieben sie überzeugend Strigel zu.
Stilistisch lässt sie sich gut mit Gemälden des Memminger
Malers von circa 1520 in Verbindung bringen. Als Vergleich
bieten sich zum Beispiel die Tafeln vom ehemaligen Isny-
Altar in Berlin und Karlsruhe an (Otto 1964, Abb. 102–105).
Hier wie dort findet man bauschige Draperien mit langen,
kurvigen Mantelsäumen sowie kräftige, knorrige Figuren.
Übereinstimmend gebildet sind die muskulösen Beine und
klobigen Füsse des auferstandenen Christus unserer Zeich-
nung und des Christus der Entkleidung vom Isny-Altar in
der Berliner Gemäldegalerie (siehe Abb.). Gut vergleichbar
sind ebenfalls die Gesichtstypen. Auch die Anordnung der
Figuren auf einem schmalen, bühnenartigen Raum – auf der
Zeichnung wirkungsvoll erreicht durch die schwarze Wand
aus kräftigen Pinselstrichen, die links abrupt an die helle
Bodenfläche stösst –, ist typisch für Strigel. Seine Zeichen-
manier, ablesbar auch an seinen anderen Arbeiten, wird
bestimmt durch die Herausmodellierung der Formen vom
Dunklen ins Helle. Auf getöntem Papier werden zunächst
mit dem Pinsel (über skizzierender Feder?) in Grauschwarz
die Umrisse eingetragen, dann erfolgt die Binnenzeichnung
mit breiten, grauschwarzen Lavierungen, darauf werden die
weissen und rosaroten Höhungen für die beleuchteten
Gewandpartien beziehungsweise das Inkarnat gesetzt.

Unser Blatt dürfte als Muster (Modello) für den Auftragge-
ber einer nicht mehr vorhandenen Altartafel gedient haben.
Darauf weist die sorgfältige, malerische Durchführung hin,
die einen zutreffenden Eindruck von der Gesamtwirkung
eines Gemäldes vermittelt. Ein weiteres Indiz sind die leicht
beschnittenen, rahmenden Einfassungslinien in Schwarz und
Weiss; dass sie nicht, wie so häufig, von späterer Hand stam-
men, ist deutlich. Sie sind mit derselben Tusche wie die
Zeichnung ausgeführt, und die Darstellung geht nicht über
sie hinweg. Hinzuweisen ist in dem Zusammenhang auch
auf einen überlieferten Vertrag zwischen Strigel und dem
Kloster Salem von 1507, der belegt, dass der Maler seinen
Bestellern zunächst Entwurfszeichnungen (Visierungen) zur
Ansicht vorzulegen pflegte.[1] *H. B.*

1 Der genaue Text des Vertrages abgedruckt bei K. Obser: Bernhard
Strigels Beziehungen zum Kloster Salem, in: Zeitschrift für die
Geschichte des Oberrheins, N. F. 31, 1916, S. 167–175, S. 169; vgl.
auch Parker/Hugelshofer 1925, S. 43.

Zu Kat. Nr. 7.2: Bernhard Strigel: Entkleidung Christi, um 1520

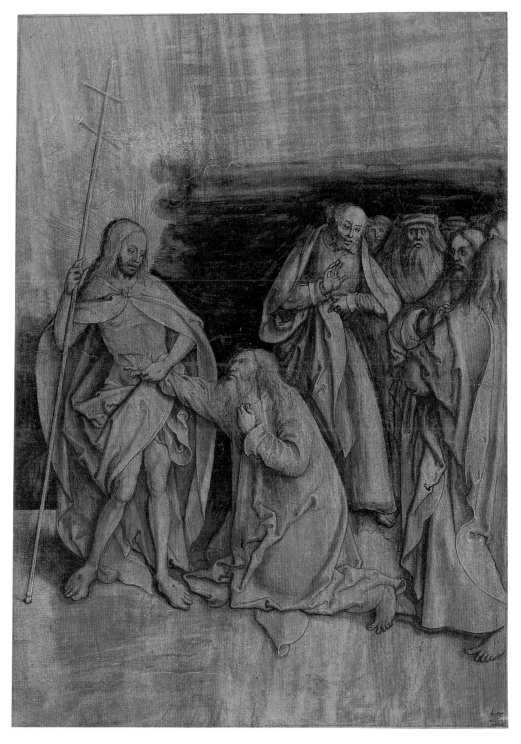

Kat. Nr. 7.2

8
HANS HOLBEIN D. Ä.
(Augsburg um 1460/65–1524)

Über die künstlerische Ausbildung, wahrscheinlich in der Gegend von Ulm und im Rheinland, ist wenig bekannt. Maler vor allem religiöser Tafelbilder und von Porträts, Zeichner für Goldschmiedearbeiten, Glasmalereien und den Holzschnitt. Seine Werke zeigen den Einfluss niederländischer Malerei, besonders Rogier van der Weydens, und vermutlich reiste er auch in die Niederlande. Von 1490 an mit mehreren Unterbrechungen in Augsburg tätig, wo er bis etwa 1515 lebte (Altartafeln St. Afra, 1490). 1493 kaufte sich Holbein ein Haus in Augsburg und wird als Bürger von Ulm genannt; vermutlich war er vorübergehend Bürger dieser Stadt während der Arbeit am Weingartner Altar (mit dem Bildhauer Michel Erhart, Kathedrale Augsburg, 1493). Geburt der Söhne Ambrosius um 1494 und Hans um 1497/98. Ab circa 1495 leitete er eine grosse Werkstatt, mit der er unter anderem 1501 in Frankfurt am Main tätig war (Altar in der Dominikanerkirche). 1502 schuf er mit den Bildhauern Gregor Erhart und Adolf Daucher die Altartafeln der Dominikanerkirche in Kaisheim. 1499 und 1504 malte Holbein je eine der Basilikatafeln (Basilica Santa Maria Maggiore und Basilica San Paolo fuori le Mura, letztere mit Bildnissen von Hans d. Ä., Ambrosius und Hans d. J.) für das Katharinenkloster in Augsburg (siehe Kat. Nr. 8.11). Um 1509/10 hielt sich Holbein für den Altar der Klosterkirche Hohenburg im Elsass auf. Nach Augsburg zurückgekehrt, schuf er 1512 den Katharinenaltar und 1516 den Sebastiansaltar, vermutlich beide für das Dominikanerinnenkloster in Augsburg. Nach 1516 ist Holbein in Isenheim nachweisbar. 1519 malte er den sogenannten Lebensbrunnen im Auftrag eines Augsburger Kaufleute-Ehepaars. In den Jahren vor seinem Tod wird er immer wieder in Augsburg erwähnt. Gestorben ist er 1524 an unbekanntem Ort.

Hans Holbein d. Ä.
8.1
Zwei Gruppen der Hl. Sippe, um 1495

Basel, Kupferstichkabinett, U.VII.99a
Feder in Braun, graubraun laviert; Grund mit deckendem Blau ausgearbeitet
127 x 82 mm
Wz.: nicht feststellbar
Aufgezogen; Papier etwas fleckig

Herkunft: Amerbach-Kabinett (aus U.VII)

Lit.: Woltmann 2, S. 68, Nr. 59 – His, S. VIII, Tafel XXXV – Glaser 1908, S. 188, Nr. 13 – Lieb/Stange 1960, S. 81, Nr. 77 – Falk 1979, Nr. 148

Die farbige Ausarbeitung des Grundes, die Lavierung und die Einfassungslinien lassen die beiden Zeichnungen sehr bildhaft erscheinen. Sie lassen sich mit Visierungen für Altartafeln vergleichen, die jedoch zumeist ein grösseres Format aufweisen (siehe Kat. Nr. 8.3 f.). Es könnte sich also um modellhafte kleine Wiedergaben von Tafelbildern handeln, wie sie in mehreren Beispielen aus der Werkstatt Holbeins überliefert sind. Ihnen verwandt sind Darstellungen in Musterbüchern, die zum Arbeitsmaterial einer Werkstatt gehörten. Das Kupferstichkabinett Basel bewahrt Zeichnungen mit Szenen aus dem Leben Mariä und Christi auf, die noch kleineren Bildfeldern einbeschrieben sind. Sie stammen von Holbein selbst oder werden seiner Werkstatt zugewiesen (Falk 1979, Nr. 149; siehe Abb.). Die meisten Autoren datieren diese Zeichnungen, die im Strich freier wirken und möglicherweise etwas später anzusetzen sind, noch vor 1500. Unter anderem spricht auch die punktförmige Darstellung von Augen, Nase und Mund für eine frühe Datierung. Die in Umrissen angedeuteten Konsolen oben und unten könnten zum Rahmen beziehungsweise zum Gehäuse eines Altars oder eines Epitaphs gehören.

Zu Kat. Nr. 8.1: Hans Holbein d. Ä., Szenen aus dem Leben Mariä und Christi, um 1495

Kat. Nr. 8.1

Nicht eindeutig identifizierbar ist die Szene in der oberen Zeichnung, auf der eine Frau mit vier Kindern wiedergegeben ist. Sie wird begleitet von zwei Männern, die links und rechts neben ihr stehen und sich den auf ihrem Schoss sitzenden Kindern zuwenden. Möglicherweise ist es Maria Kleophas mit ihren Kindern, die von ihrem Vater und ihrem Mann begleitet wird. Doch auch die beiden Männer lassen sich nicht eindeutig benennen. Der eine könnte Kleophas sein, der einmal als ihr Mann, dann aber auch als ihr Vater bezeichnet wird (Johannes 15, 25). Ihre Kinder waren Jakobus d. J., Simon Zelotes, Judas Thaddaeus und Barnabas. In der unteren Szene ist die hl. Anna Selbdritt wiedergegeben: Anna, die Mutter Marias, mit dem Christuskind auf dem Schoss, an ihrer Seite die kleiner wiedergegebene Maria sowie Joachim (links) und Joseph (rechts). *C. M.*

Hans Holbein d. Ä.

8.2
Skizze eines Springquells, um 1500

Basel, Kupferstichkabinett, Inv. 1662.203
Feder und Pinsel mit Weiss, Grau und Hellgrün auf grau grundiertem Papier
104 x 132 mm
Kein Wz.
An allen Seiten beschnitten; die oberen Ecken abgeschrägt und auf Papier aufgezogen; mehrere senkrechte Risse und Brüche

Herkunft: Amerbach-Kabinett (ehemals U.XVII.106)

Lit.: Woltmann 2, S. 72, Nr. 105 – Glaser 1908, S. 207, Nr. 222 – Ausst. Kat. Holbein 1960, Nr. 54 – Lieb/Stange 1960, S. 88, Nr. 134 – Falk 1979, Nr. 169 – Bushart 1987, S. 22, Abb. 11 – T. Falk: Naturstudien der Renaissance in Augsburg, in: Jahrbuch der kunsthistorischen Sammlungen in Wien, 82/83, 1986/87, S. 83

Die Zeichnung stammt aus dem sogenannten Englischen Skizzenbuch Hans Holbeins d. J. Dieses kleine Buch trägt jedoch zu Unrecht die Bezeichnung Skizzenbuch, denn es handelte sich um einen Klebeband, der wahrscheinlich erst im 19. Jahrhundert angelegt wurde. Er enthielt hauptsächlich kleinformatige Entwürfe Hans Holbeins d. J. aus der Zeit von dessen zweitem Englandaufenthalt, daneben aber auch einige Zeichnungen anderer Künstler, so auch von Hans Holbein d. Ä., die irrtümlich in diesen Zusammenhang gebracht worden waren. Der Band wurde zu Beginn des 20. Jahrhunderts vollständig aufgelöst. Die darin aufbewahrten Zeichnungen stammen mit grösster Wahrscheinlichkeit aus dem Amerbach-Kabinett. Dieser Zusammenhang spricht für die Möglichkeit, dass der Springquell von Hans Holbein d. Ä. stammen könnte, obwohl sich unmittelbar vergleichbare Zeichnungen in seinem Werk nicht nachweisen lassen. Hans Holbein d. J. kommt aus stilistischen Gründen als Autor kaum in Frage; er schuf zwar ebenfalls Helldunkel-

zeichnungen, keine aber mit einer farbigen Ausarbeitung.

Auf dem allseitig beschnittenen Blatt ist eine Quelle dargestellt, über der sich wie bei einem Springbrunnen vier Wasserstrahlen erheben, die in zwei – kleinen Seen ähnlichen – Wasserbecken und auf das umgebende Land fallen. Sehr genau sind die Bewegung des Wassers, die Wellenbildung und die Spritzer beim Auftreffen der Strahlen und des sich ergiessenden Quells beobachtet. Der Zeichner legte grossen Wert auf die Wiedergabe des Spieles von Licht und Schatten und der sich auf dem Wasser ergebenden Reflexionen: Im Hintergrund, mit dem Pinsel nur angedeutet, wird ein Baum sichtbar, dessen Stamm sich im Wasser davor spiegelt. In weiche Schatten getaucht ist auch die Uferzone der Seen. In unmittelbarer Nähe des Quells und links vorne an einem Felsen verwendet der Zeichner dünn aufgetragenes Grün, ein naturalistischer Zug, der für die Technik der reinen Helldunkelzeichnung ungewöhnlich erscheint. Ganz im Vordergrund schliesslich schwimmen zwei Fische im Bach, den das abfliessende Wasser bildet.

Auf der rechten Seite endet die Darstellung abrupt und wird begrenzt durch einen nicht bearbeiteten Streifen, auf dem oben ein Wappen mit steigendem Löwen angebracht ist. Das Tier erscheint noch einmal ohne Wappen darunter. Auf der linken Seite verliert sich die Darstellung in Andeutungen. Besonders hier entsteht der Eindruck des Unfertigen. Es dürfte sich um eine Studie handeln, die sich vielleicht mit

Zu Kat. Nr. 8.2: Geertgen tot Sint Jans, Die Anbetung der Könige, Detail, um 1480

Kat. Nr. 8.2

anderen auf einem grösseren Blatt befunden hatte. Das Wappen verweist auf den Zusammenhang entweder mit einem bestimmten Auftrag oder aber einem Gemälde, nach dem Holbein den Springquell gezeichnet haben könnte. Vor allem die Begrenzung der Darstellung rechts spricht dafür, dass Holbein nicht selbst eine Studie nach der Natur anfertigte, sondern sich eine Art Modell schuf, zum Beispiel für eine Landschaftsdarstellung im Hintergrund eines Gemäldes. Die Landschaft auf seiner *Anbetung der Könige* (Kat. Nr. 8.5) liesse sich auch im Grössenmassstab vergleichen. Eine ähnliche Quelle findet sich zum Beispiel in einer Nebenszene der um 1480 entstandenen *Anbetung der Könige* des Geertgen tot Sint Jans. Das Gemälde wird in der Sammlung Oskar Reinhart am Römerholz in Winterthur aufbewahrt (siehe Abb., Detail).

Einer unmittelbaren Studie nach der Natur näher steht die Silberstiftzeichnung mit vier Rosenzweigen im Kupferstichkabinett Basel (Falk 1979, Nr. 167). Holbein interessierte sich hier nicht nur für die botanischen Einzelheiten, sondern auch für ihre räumliche Präsenz, die durch das Licht hervorgerufen wird.

Die zeitliche Einordnung der *Skizze mit dem Springquell* erscheint aufgrund der schmalen Vergleichsbasis schwierig. Die Zeichnung könnte jedoch um die Wende des Jahres 1500 entstanden sein. C. M.

HANS HOLBEIN D. Ä.

8.3

Entwurf für den linken Orgelflügel des Klosters Kaisheim: Die Geburt Christi, um 1502

Basel, Kupferstichkabinett, U.III.12
Feder in Braun, graubraun laviert; bläulich schimmernde Weisshöhung auf dem Gesicht der Maria und am Kopf des Esels
349 x 181 mm
Wz.: Waage im Kreis, darüber Stern (verwandt Briquet 2542)
Auf dem von Engeln gehaltenen Blatt *Gloria in excels...*; auf dem Türgiebel *ALELVIA* (mehrfach); darunter Wappen der Zisterzienserabtei Kaisheim
Waagerechte Falte oberhalb der Mitte; Papier etwas fleckig

Herkunft: Amerbach-Kabinett

Lit.: His, S. VI, Tafel XIX – Glaser 1908, S. 190, Nr. 34 – L. Baldass: Niederländische Bildgedanken im Werke des älteren Hans Holbein, in: Beiträge 2, 1928, S. 167 – Lieb 1952, Bd. 1, S. 248, S. 401 – Lieb/Stange 1960, S. 80 f., Nr. 76 – Ausst. Kat. Holbein 1960, Nr. 25b – H. Werthemann: Die Entwürfe für zwei Orgelflügel von Hans Holbein d. Ä., in: Öff. Kunstslg. Basel. Jahresb. 1959/60, S. 137 ff. – P. H. Boerlin: Die Orgelflügel-Entwürfe von Hans Holbein d. Ä., in: Öff. Kunstslg. Basel. Jahresb. 1959/60, S. 141 ff. – Landolt 1961 MS, S. 51 f., Anm. 71 – T. Falk: Notizen zur Augsburger Malerwerkstatt des Älteren Holbein, in: Zs. Dt. Ver. f. Kwiss., 30, 1976, S. 11, Anm. 31 – Falk 1979, Nr. 162 – Bushart 1987, S. 26, Abb. 13 – Ausst. Kat. Amerbach 1991, Zeichnungen, Nr. 29

Siehe den Kommentar zu Kat. Nr. 8.4.

Kat. Nr. 8.4: Verso

Hans Holbein d. Ä.

8.4

Entwurf für den rechten Orgelflügel des Klosters Kaisheim: Die Anbetung der Könige, um 1502

Verso: Die Geburt Christi (Skizze), um 1502 (?)
Basel, Kupferstichkabinett, U.III.11
Feder in Braun, graubraun laviert; verso schwarze Kreide oder Kohle
343 x 181 mm
Wz.: Waage im Kreis, darüber Stern (wie Kat. Nr. 8.3)
Am Giebel bezeichnet *PVER NATVS IN BETLAHEM*; im Giebelfeld Wappen des Abtes Georg Kastner (1490–1509) von Kaisheim
Waagerechte Falte oberhalb der Mitte; Papier etwas fleckig

Herkunft: Amerbach-Kabinett

Lit.: His, S. VI f., Tafel XX – Glaser 1908, S. 190, Nr. 35 – L. Baldass: Niederländische Bildgedanken im Werke des älteren Hans Holbein, in: Beiträge 2, 1928, S. 167 – Lieb 1952, Bd. 1, S. 248, S. 401 – Lieb/Stange 1960, S. 80 f., Nr. 76 – Ausst. Kat. Holbein 1960, Nr. 25a – H. Werthemann: Die Entwürfe für zwei Orgelflügel von Hans Holbein d. Ä., in: Öff. Kunstslg. Basel. Jahresb., 1959/60, S. 137 ff. – P. H. Boerlin: Die Orgelflügel-Entwürfe von Hans Holbein d. Ä., in: Öff. Kunstslg. Basel. Jahresb., 1959/60, S. 141 ff. – Falk 1979, Nr. 163 – Landolt 1961 MS, S. 51 f., Anm. 71 – Bushart 1987, S. 13, Abb. 14 – Ausst. Kat. Amerbach 1991, Zeichnungen, Nr. 30

Die am linken beziehungsweise rechten Rand ein- und ausspringenden Konturen nehmen auf die Gestalt des Orgelgehäuses Bezug. Ähnlich wie bei einem Flügelaltar waren zu seiten der Orgel bewegliche Flügel angebracht, welche geschlossen werden konnten. Sie hatten die Aufgabe, das Instrument vor Staub, anderem Schmutz, aber auch Tieren zu schützen. Sowohl die Aussenseiten als auch die Innenseiten der Flügel konnten bildlichen Schmuck tragen. Verschiedenes – wie die nach innen perspektivisch sich verkürzenden Bildelemente, die Wiedergabe von Rahmen als Begrenzung der Bildfelder nach aussen und die chronologisch stimmige Abfolge der Szenen von links nach rechts – spricht dafür, dass die Entwürfe für die Innenseiten der Flügel bestimmt waren, die bei geöffnetem Zustand zu sehen waren. Die Orgel befand sich also in der Mitte von beiden Darstellungen. Boerlin führt Beispiele dafür an, dass *Die Geburt Christi* und *Die Anbetung der Könige* als Szenen, die von der Ankunft des Erlösers handeln, im 15. und frühen 16. Jahrhundert häufiger auf Innenseiten von Orgelflügeln dargestellt waren. Sie konnten beispielsweise als bildliches und ideologisches Gegengewicht zur Wiedergabe des Opfertodes Christi auf einem Altar gesehen werden.

Die Orgelfügel waren für die Klosterkirche des Zisterzienserklosters Kaisheim bei Donauwörth bestimmt. Aus der um 1530 von Johann Knebel d. Ä. verfassten Chronik des Klosters geht hervor, dass Abt Georg Kastner im Jahr 1502 eine neue Orgel erbauen liess (siehe Boerlin, in: Öff. Kunstslg. Basel. Jahresb., 1959/60, S. 141). Georg Kastner, dessen Wappen sich oben auf der Zeichnung mit der Anbetung der Könige befindet, leitete die Geschicke des Klosters von 1490–1509. Er dürfte Holbein um 1502 mit den Entwürfen und der Ausführung beauftragt haben. Orgel und Flügel haben sich nicht erhalten. Sie befanden sich vor der Westwand der Kirche auf einer Empore über dem Haupteingang. Unmittelbar zuvor hatte Holbein für die Klosterkirche den Hochaltar mit sechzehn Flügelbildern ausgeführt (heute München, Alte Pinakothek, siehe Kat. Nr. 8.6).

Der Charakter der Zeichnungen und einzelne ikonographische Details kommen Holbeins grosser Altarvisierung mit der Anbetung der Hl. Drei Könige nahe (siehe Kat. Nr. 8.5). Das Motiv des die Füsse des Christuskindes küssenden Königs findet sich ebenfalls dort. Die Körperhaltung dieses Königs ist von der Anbetung der Könige auf dem Montforte-Altar des Hugo van der Goes angeregt, den Holbein während einer Reise durch die Niederlande gesehen haben kann (heute Berlin, Gemäldegalerie; siehe Kat. Nr. 8.5). Beide Zeichnungen, der Entwurf für die Orgelflügel (1502) und *Die Anbetung der Könige* (um 1504), erfüllten im Grunde die gleichen Aufgaben. Es handelt sich um lavierte Federzeichnungen, die sehr präzise ausgeführt sind. So konnten sie dem Betrachter beziehungsweise dem Auftraggeber eine gute Vorstellung von den Themen und der Komposition vermitteln. Zeichnungen dieser Art bildeten auch die Grundlage für die Ausführung, bei der gewöhnlich die Werkstatt Holbeins beteiligt war.

Im Charakter ganz verschieden ist die Zeichnung auf der Rückseite der Anbetung, die skizzenhafte Züge aufweist. Mit schnellen, sich wiederholenden und korrigierenden Strichen sind die Figuren und die Architektur in Umrissen angelegt. Es könnte sich um einen Entwurf für eine Darstellung der Geburt Christi handeln. Da sich unmittelbar vergleichbare Zeichnungen von Holbein nicht erhalten haben, kann ihm diese jedoch nur mit Vorbehalt zugewiesen werden.

C. M.

Kat. Nr. 8.3

Kat. Nr. 8.4

Hans Holbein d. Ä.

8.5
Die Anbetung der Könige, um 1504

Basel, Kupferstichkabinett, Inv. 1662.217
Feder in Braun und Schwarzbraun, graubraun laviert; Korrekturen
und vereinzelte Höhungen in Deckweiss; aquarelliert (Landschaft) in
gelben, grünen und blauen Tönen
386 x 537 mm (einzelne Bildfelder 384 x 264 mm beziehungsweise
382 x 261 mm)
Wz.: auf dem rechten Blatt Hohe Krone mit Kreuz; darüber Blume,
etwa Piccard 1961, XIII, 22 (Oberitalien, Bozen, Schwaz und andere
1492–1505)
Die beiden Blatthälften jeweils unten mit H bezeichnet
Aus zwei Teilen bestehend; fest auf altes Papier aufgeklebt und durch
einen weiteren Bogen (des 18. Jahrhunderts?) doubliert; senkrechter
Riss durch die Mitte; auch waagerechte Knickfalte und kürzere Einrisse;
Blautöne im Hintergrund zum Teil verblichen

Herkunft: Amerbach-Kabinett (aus U.II)

Lit.: Photographie Braun, Tafel 75/76 – Woltmann 2, S. 67f., Nr. 57 –
His, S. Vf., Tafel VIf. – Glaser 1908, S. 57f., S. 123, S. 168ff., S. 189,
Nr. 33 – H. Kehrer: Die Heiligen Drei Könige in Literatur und Kunst,
Bd. 2, Leipzig 1909, S. 240f. – C. Glaser: Die Anbetung der Könige des
Hugo van der Goes im Berliner Kaiser-Friedrich-Museum, in: Zs. f. bil-
dende Kunst (Kunstchronik), 25, 1914, Sp. 233ff. – L. Baldass: Nieder-
ländische Bildgedanken im Werke des älteren Hans Holbein, in:
Beiträge 2, 1928, S. 163f., S. 172 – Schmid 1941/42, S. 15, S. 23 – Schil-
ling 1954, S. 12, Nr. 5f. – Beutler/Thiem 1960, S. 59f. – Lieb/Stange
1960, S. 23, S. 80, Nr. 74 – Landolt 1961 MS, S. 52 – Ausst. Kat. Amer-
bach 1962, Nr. 19 – F. Winkler: Das Werk des Hugo van der Goes,
Berlin 1964, S. 19ff., S. 198 – Ausst. Kat. Holbein d. Ä. 1965, Nr. 74 –
D. Koepplin, in: Das grosse Buch der Graphik, Braunschweig 1968,
S. 101 – C. Eisler: Aspects of Holbein the Elder's Heritage, in: Fest-
schrift Gert von der Osten, Köln 1970, S. 154 – Hp. Landolt 1972,
Nr. 16 – F. Koreny, in: Ausst. Kat. Bocholt 1972, S. 56f., S. 62f. – Falk
1979, Nr. 164 – Bushart 1987, Abb. 63f. – Ausst. Kat. Amerbach 1991,
Zeichnungen, Nr. 31

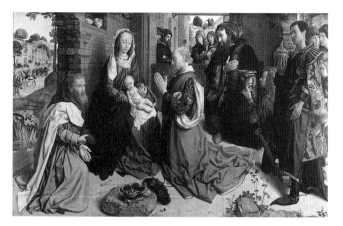

Zu Kat. Nr. 8.5: Hugo van der Goes, Die Anbetung der Könige,
Montforte-Altar, um 1470/75

Die beiden grossformatigen Zeichnungen von Hans Holbein
d. Ä. waren Entwürfe für die Aussenflügel eines Altars. Die
Zeichnungen sind etwa gleich gross und weisen jeweils eine
Einfassungslinie auf. Der Künstler selbst hat sie vielleicht in
einem Abstand von etwa 12 Millimetern nebeneinander auf
einen Bogen Papier aufgeklebt. Der Zwischenraum war für
die Rahmen vorgesehen, welche beide Tafeln einfassen soll-
ten. Links bildet Maria mit dem Kind, rechts die hohe Figur
des Mohrenkönigs das dominierende Motiv. Der in demuts-
voller Haltung wiedergegebene Joseph und der vor dem
Kind kniende König entsprechen einander formal. Auf bei-
den Seiten setzen die hinter den Hauptfiguren aufragenden
pfeilerartigen Wandteile der Architektur zusätzliche Akzen-
te. Übergreifende Bildelemente betonen jedoch den Zusam-
menhang, so die als Ruine wiedergegebene, in einzelnen
Formen an eine romanische Kirche erinnernde Architektur.
Das im Zerfall begriffene Gebäude könnte eine Anspielung
auf die Synagoge, die Alte Kirche, sein, vor der Maria mit
dem Christuskind als Ecclesia, als Neue Kirche, sitzt. Kulis-
senartig grenzt sie die Hauptszene im Vordergrund von der

Landschaft dahinter ab, in der die Ankunft der Könige mit
ihrem Gefolge zu sehen ist. In der Mitte, räumlich am tief-
sten und auch am weitesten entfernt, nähert sich ein vollbe-
setztes Segelschiff dem Land. Links ziehen Reiter aus dem
Gefolge auf einem schlangenartig sich windenden Weg, der
schliesslich durch die Ruine hinter der Brüstung hindurch
nach rechts führt, wo die Könige Caspar, Melchior und Bal-
thasar durch ein Portal die Bühne betreten haben. Seit dem
15. Jahrhundert, zunächst in der Buchmalerei, dann auch in
der Tafelmalerei, wurde einer der Könige, einmal Balthasar,
dann Caspar, als Schwarzer wiedergegeben.
Der Charakter der beiden Entwürfe entspricht Reinzeich-
nungen. Es handelt sich dabei nicht um erste Entwürfe, in
denen der Meister unter Umständen skizzenhaft zeichnete,
sondern um bildhaft ausgearbeitete, die der angestrebten
Fassung schon sehr nahe kommen. Einerseits gaben sie dem
Auftraggeber eine gute Vorstellung vom Aussehen des Wer-
kes und erlaubten es deshalb, Änderungswünsche zu
berücksichtigen (solche mit weissem Pinsel ausgeführten
Korrekturen sind zum Beispiel an der Mauer links und am
Dachansatz rechts oben zu erkennen), andererseits waren sie
Arbeitsvorlage für die Werkstatt, die zumeist an der Aus-
führung grosser Altartafeln beteiligt war. Diese Aufgaben
setzten jedoch der zeichnerischen Freiheit Grenzen: Ein-
zelne Falten der Gewänder wirken wie mit dem Lineal gezo-
gen. Mehrmals sorgfältig überzeichnete und dadurch akzen-
tuierte Linien tragen zur Vergegenwärtigung der Gewand-
und Körperstrukturen bei. Mit der hinzukommenden Lavie-
rung, das heisst der modellierenden Ausarbeitung mit dem
Pinsel und der Kennzeichnung von Licht- und Schattenzo-
nen, erhalten die Figuren schliesslich ihre räumliche Präsenz.
Bei unserer Visierung fällt auf, dass Holbein lediglich im
Hintergrund, in der Landschaft, Farbe einsetzte, die Archi-
tektur und die Figuren im Vordergrund jedoch weitgehend

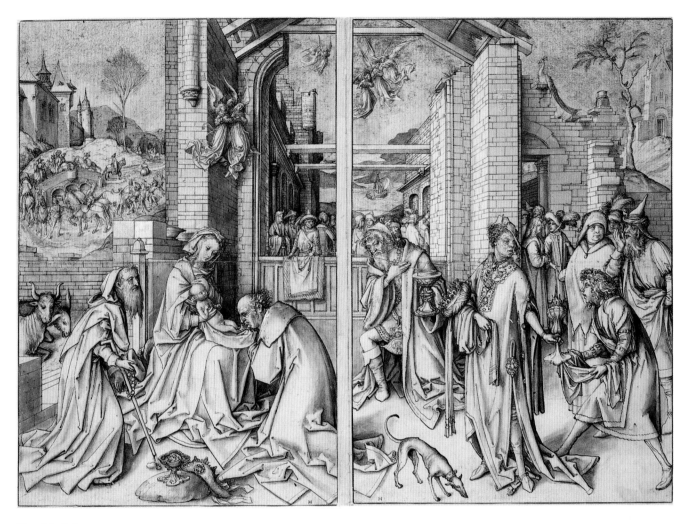

Kat. Nr. 8.5

monochrom liess. Die Farbigkeit der Landschaft trat ursprünglich wesentlich stärker in Erscheinung – sie ist heute durch Lichteinwirkung verblasst. Diese Abstufung erlaubt nicht nur eine deutlichere Differenzierung zwischen Vorder- und Hintergrund, sondern bietet zusätzlich die Möglichkeit, unabhängig von einer möglichen Farbwirkung im Gemälde als weiteres Element der Komposition, die Anordnung der Hauptfiguren und ihre Gewichtung, schliesslich auch inhaltliche Details, neutraler und deutlicher wahrzunehmen. Die Farbigkeit der Figuren selbst war, ebenso wie die Verwendung von Pigmenten, Gegenstand weiterer Verhandlungen zwischen Auftraggeber und Malerwerkstatt.

Das grosse Format der beiden Entwürfe gab auch die Möglichkeit, die Physiognomien der Figuren genau wiederzugeben. Dass Holbein diesem Bereich besonders grosse Aufmerksamkeit schenkte, zeigen die zahlreichen Bildniszeichnungen aus seinen Skizzenbüchern. Sie stehen Visierungen dieser Art und Grösse nicht nur technisch, sondern auch massstäblich sehr nahe.

Glaser hat zuerst darauf aufmerksam gemacht, dass Holbein von dem Mittelbild eines Altars des Hugo van der Goes, dem sogenannten Montforte-Altar, wesentliche Anregung erhielt (siehe Abb.). Der zu Beginn der siebziger Jahre des 15. Jahrhunderts entstandene Altar befindet sich seit 1914 in Berlin und wurde aus dem Kloster Montforte in Nordspanien erworben. Auftraggeber und ursprünglicher Standort sind nicht bekannt. Holbein muss dieses Altarwerk während einer Reise durch die Niederlande gesehen haben, die er möglicherweise in den Jahren um 1500 unternommen hatte. Winkler weist darauf hin, dass Holbein wahrscheinlich noch mindestens von einem weiteren Werk des Hugo van der Goes, wohl auch eine Anbetung der Könige, Anregungen für seinen Entwurf empfangen hat. Die Beziehungen zum Montforte-Altar sind jedenfalls unübersehbar. Das betrifft nicht nur die Hauptmotive und Figuren, sondern auch Einzelheiten, wie zum Beispiel den auf einem Stein im Vordergrund stehenden Pokal und die an den Stein gelehnte Krone des vor dem Kind knienden Königs. Dass Holbein jedoch keineswegs eine Kopie anfertigte, zeigt sich vor allem in der eigenständigen Komposition, der Verteilung des Geschehens auf zwei Tafeln, schliesslich im erzählerischen Reichtum – trotz der Reduktion der stillebenhaft wirkenden Elemente bei Hugo van der Goes (zum Beispiel der Verzicht auf die Wiedergabe des Erdbodens, von Pflanzen und so weiter) – und in den vollkommen unterschiedlich aufgefassten Physiognomien seiner Figuren mit ihrer ausgeprägten Mimik, die untereinander in Blickkontakt treten. *C. M.*

HANS HOLBEIN D. Ä.
8.6
Erstes Silberstiftskizzenbuch im Kupferstichkabinett Basel, um 1502

Basel, Kupferstichkabinett, U.XX. (1–20)

Herkunft: Amerbach-Kabinett

Lit.: Landolt 1960 – Beutler/Thiem 1960, S. 186f., S. 190 – P. Strieder: Rezension Landolt 1960, in: Zs. f. Kg., 24, 1961, S. 88ff. – P. Strieder: Hans Holbein d. Ä. zwischen Spätgotik und Renaissance, in: Pantheon, 19, 1961, S. 98f. – Ausst. Kat. Holbein d. Ä. 1965, Nr. 73, Nr. 86f. – Hp. Landolt 1972, Nr. 18f. – C. Marks: From the Sketchbooks of Great Artists, New York 1972, S. 73ff. – Falk 1979, Nr. 174

Basilius Amerbach besass zwei Skizzenbücher von Hans Holbein d. Ä. Das sogenannte Erste Skizzenbuch gibt noch eine Vorstellung vom ursprünglichen Aussehen des Büchleins. Überliefert ist der originale Einband, doch die Bindung der Seiten ist nicht authentisch. Im späten 19. und frühen 20. Jahrhundert wurden fünf einzelne Blätter aus dem Bändchen herausgelöst. Heute enthält es fünfzehn, zum Teil beidseitig bezeichnete Seiten, zumeist Figurenstudien und Bildniszeichnungen. Sieben weitere Silberstiftzeichnungen im Kupferstichkabinett Basel gehörten ebenfalls ursprünglich zu diesem Skizzenbuch. Sie sind schon früh aus dem Band herausgelöst worden oder waren nur lose mit ihm verbunden. Ein grosser Teil der Zeichnungen lässt sich mit dem 1502 vollendeten Hochaltar für die Kirche St. Mariä Himmelfahrt des Zisterzienserklosters Kaisheim bei Donauwörth von Hans Holbein d. Ä. in Zusammenhang bringen (heute München, Alte Pinakothek). Um diese Zeit müssen also die meisten Zeichnungen entstanden sein. Bevor Amerbach das Büchlein erwerben konnte, befand es sich im Besitz des Basler Malers Hans Hug Kluber (1535/36–1578), der verschiedentlich in das Buch geschrieben und gezeichnet hat.

Das Zweite Silberstiftskizzenbuch, das ebenfalls aus dem Amerbach-Kabinett stammt, wurde vor 1833 vollständig aufgelöst (Falk 1979, S. 82f., Nrn. 175–185). Es enthielt auf mindestens zwölf Blättern, die zumeist beidseitig bezeichnet waren, fast ausschliesslich Bildniszeichnungen. Die Zeichnungen sind wahrscheinlich zwischen 1512 und 1515 entstanden. Falk schätzt die Masse des Buches auf mindestens 141 x 107 mm. Die ursprüngliche Anordnung der Seiten liess sich nicht rekonstruieren.

Skizzenbücher wie die hier beschriebenen waren vor allem im 15. Jahrhundert verbreitet. Sie dienten zum persönlichen Gebrauch des Künstlers. Das kleine Format und das Zeichenmittel Silberstift ermöglichten es, sie überallhin mitzuführen und bei Bedarf Zeichnungen anzufertigen. Bei Holbein dominieren unter den Zeichnungen die Bildnisse; vereinzelt gibt es Natur- und Pflanzenstudien, dann Figurenkompositionen und Detailstudien aller Art. Damit schuf

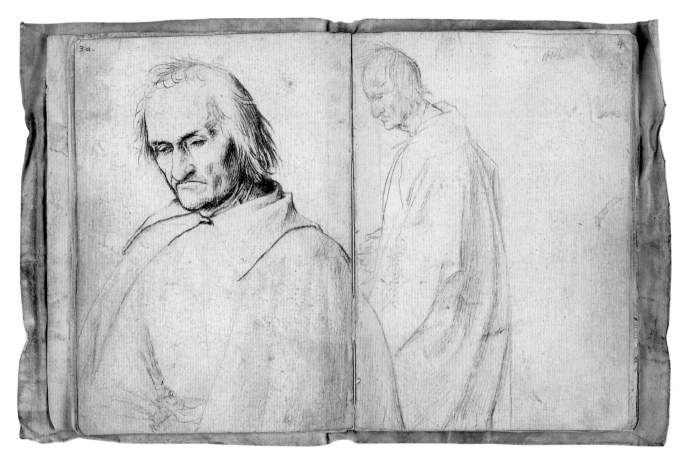

Kat. Nr. 8.6

sich der Künstler einen Figuren- und Formenschatz, auf den er jederzeit zurückgreifen konnte.

Die grosse Zahl von Bildniszeichnungen in den Basler Skizzenbüchern Holbeins wie auch unter den aus mehreren Skizzenbüchern stammenden Zeichnungen im Berliner Kupferstichkabinett verdeutlicht, welches grosse Interesse Holbein gerade diesem Bereich schenkte. Dabei handelt es sich keineswegs um Aufträge für gemalte Bildnisse, die der Künstler mit einer Silberstiftzeichnung vorbereitete. Vielmehr scheint er Personen nach dem Leben, ganz seinem Interesse folgend, festgehalten zu haben. Wie diese Zeichnungen eingesetzt wurden, zeigen die Silberstiftzeichnungen des ersten Basler Skizzenbuches, denn eine Reihe von ihnen lässt sich mit dem 1502 entstandenen Hochaltar des Klosters Kaisheim bei Donauwörth, der sich heute in der Alten Pinakothek in München befindet, in unmittelbaren Zusammenhang bringen. Unter den Assistenzfiguren auf den Flügeln finden sich einige Köpfe wieder, die Holbein in seinem Skizzenbuch gezeichnet hatte, aber auch Einzelheiten, die auf das Studienblatt mit Füssen und die Darstellung eines Buches zurückgehen. Daraus lässt sich die Entstehung der Zeichnungen in der Zeit der Ausführung des Altars, 1502 oder kurz davor, ableiten. Bei der Ausführung der Gemälde nahm Holbein gelegentlich Veränderungen gegenüber den Zeichnungen vor, die verdeutlichen, dass die Zeichnungen jedenfalls nicht nach den Gemälden angefertigt wurden, was ja immerhin möglich wäre. Der Gedanke könnte sich vor allem deshalb aufdrängen, da zum Beispiel die Handstudien mit bestimmten Handhaltungen, so wie sie Holbein zeichnete, nicht einfach zufällig nach der Natur gezeichnet worden sein können, sondern offenbar schon im Hinblick auf eine Anwendung. Hände, die Stöcke halten, finden sich bei einem religiösen Gemälde besonders oft in Darstellungen der Dornenkrönung Christi (siehe Kat. Nr. 8.8).

Eine grosse Zahl von Silberstiftzeichnungen aus Holbeins Skizzenbüchern – sowohl des Basler, als auch des Berliner Bestandes – weist Überarbeitungen mit schwarzer oder grauer Feder, mit Pinsel und schwarzem Stift auf. Andere, die Zeichnungen aus dem zweiten Basler Skizzenbuch und zahlreiche Berliner Blätter, zeigen Überarbeitungen mit Rötelstift und Weisshöhungen. Dass Holbein selbst vor allem die mit Feder und Pinsel gezeichneten Eingriffe, die häufig an Augen, Nase und Mund sowie stellenweise an den Konturen zu finden sind, vorgenommen haben sollte, ist wenig einleuchtend. Bei genauer Betrachtung zeigt sich nämlich, dass diese Eingriffe nicht etwa zur Präzisierung der Physiognomien, zur Hervorhebung einzelner Teile eines Gesichtes oder zu dessen Strukturierung beitragen. Sie wirken oft störend und entstellen oder verunklären einen Gesichtsausdruck. Es ist schwierig zu entscheiden, welchen Sinn diese Eingriffe hatten, die von mehreren Händen stammen. Die mikroskopische Untersuchung zeigt, dass sie jedenfalls nicht erst in neuerer Zeit hinzugefügt wurden, sondern höchstwahrscheinlich noch im 16. Jahrhundert. Die

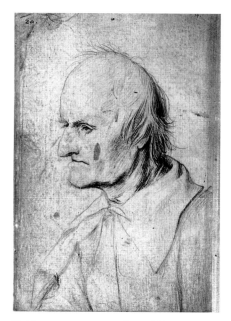

Zu Kat. Nr. 8.6: Hans Holbein d. Ä., Brustbild eines älteren Mannes im Profil nach links, fol 1v des Ersten Skizzenbuches, um 1502

einleuchtendste These ist, dass entweder schon Mitarbeiter der Werkstatt Holbeins, wahrscheinlicher aber spätere Besitzer, diese Eingriffe vornahmen. Es könnten einmal in der Ausbildung befindliche junge Künstler gewesen sein, die einzelne Zeichnungen zu Übungszwecken kopierten, aber auch am Original selbst Veränderungen vornahmen. Dies insbesondere dann, wenn einzelne Zeichnungen verblasst oder berieben waren. Auch die These, dass sie von der Hand seines Sohnes, dem jungen Hans, stammen, der in der Werkstatt des Vaters lernte, überzeugt nicht. Die späten Bildniszeichnungen Hans Holbeins d. J. in der Royal Collection in Windsor Castle, die hauptsächlich während seines zweiten Englandaufenthaltes entstanden sind (siehe Ausst. Kat. Holbein 1987), zeigen zwar ähnliche Überarbeitungen, von denen die meisten jedoch kaum als eigenhändig angesehen werden können. Von hier aus kann also nicht auf die Zeichnungen Hans Holbeins d. Ä. zurückgeschlossen werden.

Das Zeichnen mit dem Silberstift setzte eine geübte Hand voraus. Korrekturen waren auf den hierfür speziell vorbereiteten Blättern kaum möglich. Die Grundierung, welche die Maler häufig selbst anfertigten – sie bestand gewöhnlich aus Kreide, Knochenmehl und Bindemitteln –, war nötig, um den Abrieb des Metallstiftes beim Zeichnen zu ermöglichen.

Aufgeschlagen fol. 2v/3r: Älterer, zahnloser Mann in Halbfigur, in ³/₄-Ansicht nach links, um 1502

Silberstift und Pinsel (dunkelgrau, von anderer Hand?) auf grauweiss grundiertem Papier
Circa 142 x 101 mm

Lit.: Glaser 1908, S. 68f. – G. Thiem: Marienfenster des älteren Holbein, in: Das Münster, Bd. 7, 1954, S. 354f. – Landolt 1960, S. 85f. – Falk 1979, bei Nr. 174

Die Zeichnung reicht bis in die gegenüberliegende Seite (fol. 3r) hinein, auf welcher der Mann noch einmal dargestellt ist. Auf fol. 1v des Skizzenbuches zeichnete ihn Holbein ein erstes Mal (siehe Abb.). Er war das Modell für den Mann mit dem Salbgefäss auf der Beschneidung Christi des Kaisheimer Altars (siehe Abb.). Dort erscheint er etwas stärker nach vorne geneigt. Der Kopf fand ein weiteres Mal Verwendung auf dem 1502 datierten Marienfenster im Mortuarium des Domes von Eichstätt, und zwar auf dem rechten Teil links oben. Dort ist er jedoch aufblickend wiedergegeben. *C. M.*

Zu Kat. Nr. 8.6: Hans Holbein d. Ä., Beschneidung Christi, Kaisheimer Hochaltar, 1502

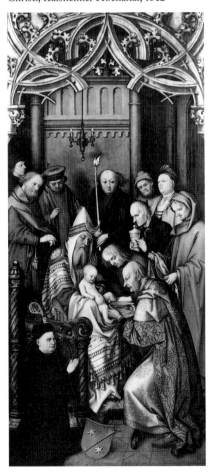

Hans Holbein d. Ä.
8.7
Bildnis eines niederblickenden Mönchs, in ³/₄-Ansicht, nach links, um 1502

Basel, Kupferstichkabinett, Inv. 1662.187
Silberstift auf beidseitig grauweiss grundiertem Papier
97 x 122 mm
Wz.: nicht feststellbar
Parallel zum Blattrand: Knickbruch der Grundierung

Herkunft: Amerbach-Kabinett

Lit.: Woltmann 2, Nr. 50 – His, S. VIII, Tafel LXIV – Glaser 1908, S. 194, Nr. 96 – Landolt 1960, S. 120, Nr. 23 – Beutler/Thiem 1960, S. 190 – Falk 1979, S. 82

Die Zeichnung stammt aus dem ersten Silberstiftskizzenbuch. Dargestellt ist sehr wahrscheinlich ein Benediktiner. Einen Mönch in der gleichen Tracht stellte Holbein auch in seinem Skizzenbuch auf fol. 10v und 11r dar. Thiem (1960) machte auf die Verwendung desselben Modells in dem Glasgemälde des Jüngsten Gerichtes im Dom zu Eichstätt aufmerksam, das nach Entwürfen Holbeins 1502 ausgeführt wurde. Dort erscheint bei den Seligen rechts von der Fahnenstange ein ähnlicher niederblickender Mönch (Abb. bei Glaser 1908, Tafel XXIV). *C. M.*

Hans Holbein d. Ä.
8.8
Studienblatt mit sieben Händen, um 1502

Verso: Kleine Skizze eines Handpaares, um 1502
Basel, Kupferstichkabinett, Inv. 1662.195
Silberstift auf bläulichgrau grundiertem Papier; verso Silberstift
141 x 100 mm
Wz.: nicht feststellbar
Auf der Rückseite von der Hand Holbeins *26* und *blass* (blatt?)

Herkunft: Amerbach-Kabinett

Lit.: Photographie Braun, Nr. 78 – His, S. VIII, Tafel LXII – Woltmann 2, Nr. 35 – Glaser 1908, S. 207, Nr. 220 – Schilling 1937, S. XII, Nr. 11 – Landolt 1960, S. 121 ff., Nr. 25 – Lieb/Stange 1960, Nr. 143 – Falk 1979, S. 82 – Bushart 1987, S. 140, Abb. 44 – Ausst. Kat. Amerbach 1991, Zeichnungen, Nr. 35

Die Zeichnung gehört zu den Blättern, die aus dem Ersten Skizzenbuch herausgelöst wurden. Eine weitere Zeichnung im Kupferstichkabinett Basel mit der Darstellung von drei Händen gehört sehr wahrscheinlich in denselben Zusammenhang (Landolt 1960, Nr. 26), obwohl die Zeichnung beschnitten ist und zusammen mit Zeichnungen von Hans Holbein d. J. in das sogenannte Englische Skizzenbuch eingeheftet war (Kupferstichkabinett Basel, Inv. 1662.200; siehe Abb. S. 74). Die darauf zu findenden Notizen Hans Hug

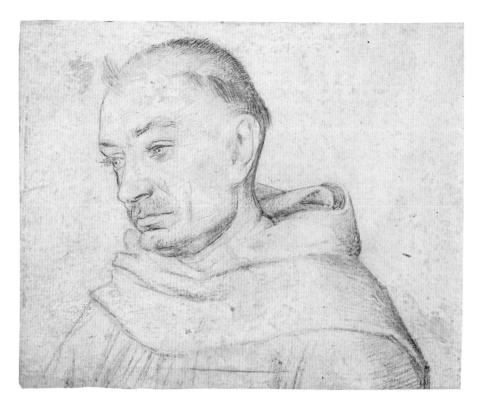

Kat. Nr. 8.7

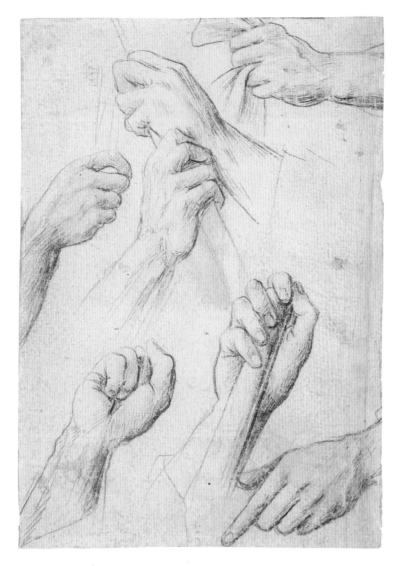

Kat. Nr. 8.8

Klubers, der das Skizzenbuch Hans Holbeins d. Ä. zeitweise besass, unterstreichen den Zusammenhang.

Sechs der sieben Handskizzen fanden auf Tafeln des Kaisheimer Altars Verwendung. Die Studien sind möglicherweise im Hinblick auf Darstellungen der Passion Christi entstanden. So findet sich die oberste Hand, die ein Stück Stoff hält, sehr ähnlich auf der Tafel *Ecce-Homo* bei einem der Schergen, der den Mantel Christi erfasst hat. Dort greift allerdings die ganze Faust zu, während auf der Zeichnung eine Falte des Stoffes zwischen Mittel- und Ringfinger der Hand zum Vorschein kommt. Solche Abweichungen sprechen gegen die Vorstellung, dass die Zeichnungen Motive des ausgeführten Altares wiedergeben (siehe Abb.).

Das Händepaar, das einen Stock hält, wurde in der *Dornenkrönung* bei dem bärtigen Schergen links oberhalb von Christus verwendet; die andere, einen Stock haltende Hand bei dem wie geistesabwesend wirkenden Schergen, dessen Hand unmittelbar vor der Fensterlaibung erscheint. Auf der Tafel mit Christus vor Pilatus findet sich die Faust unten links bei dem Mann hinter Christus, der zum Schlag ausholt, und die zeigende Hand entspricht der des Statthalters auf dem Ecce-Homo (siehe Abb.). *C. M.*

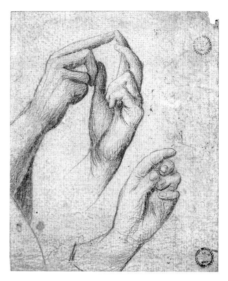

Zu Kat. Nr. 8.8: Hans Holbein d. Ä.,
Studienblatt mit drei Händen, 1502

Zu Kat. Nr. 8.8: Hans Holbein d. Ä., Dornenkrönung, Ecce-Homo und Christus vor Pilatus, Kaisheimer Hochaltar, 1502

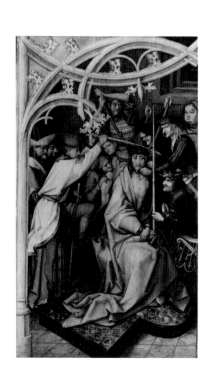
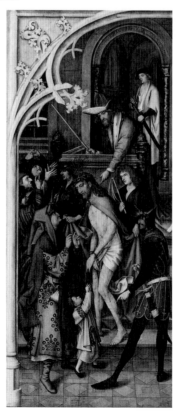
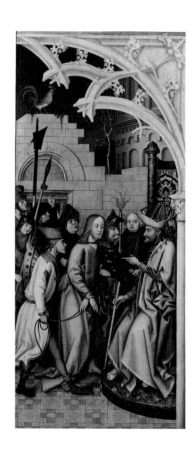

Hans Holbein d. Ä.

8.9

Brustbild eines niederblickenden Jünglings, um 1508

Basel, Kupferstichkabinett, Inv. 1662.192
Silberstift auf bläulichgrau grundiertem Papier; von anderer Hand
Pinselretuschen in Grau an Haaren und Gesichtskontur
136 x 101 mm
Kein Wz.
L. o. sowie r. u. Ecke ausgerissen; r. Knickfalte

Herkunft: Amerbach-Kabinett

Lit.: Photographie Braun, Tafel 48 – Woltmann 2, S. 67, Nr. 43 – His,
S. X, Tafel LXXIV – Glaser 1908, S. 205, Nr. 203 – Hes 1911, S. 14 –
Schilling 1937, S. XI, Nr. 9 – F. Thöne: Die Malerfamilie Holbein.
Selbstbildnisse und Bildnisse, Burg bei Magdeburg 1942, S. 15, S. 23
(als Ambrosius Holbein) – G. Schmidt: Hans Holbein d. Ä., Bildnis
einer 34-jährigen Frau, in: Öff. Kunstslg. Basel. Jahresb., 1958, S. 101
(Datierung um 1518) – Ausst. Kat. Holbein 1960, Nr. 27 – Lieb/Stange
1960, S. 91, Nr. 155 – Falk 1979, Nr. 170

Der Dargestellte weist eine gewisse Ähnlichkeit mit Ambrosius Holbein auf: sowohl mit dessen Bildnis auf der Taufszene der Paulsbasilika von 1504 in Augsburg (Basilikatafel *San Paolo fuori le Mura*, Augsburg, Staatsgalerie; Bushart 1987, Abb. S. 98, Detail S. 8; siehe Abb. S. 80) als auch auf der Silberstiftzeichnung von Hans Holbein d. Ä. in Berlin aus dem Jahr 1511, welche Hans d. J. und Ambrosius wiedergibt (siehe Kat. Nr. 8.11). Nach dem Alter des Dargestellten zu schliessen, könnte die Zeichnung also um 1508 entstanden sein. Eine eindeutige Identifizierung mit Ambrosius Holbein ist jedoch nicht möglich. Auf der 1508 datierten Zeichnung des Marientodes im Kupferstichkabinett Basel (Falk 1979, Nr. 165) findet sich ein verwandter Kopf, hier als Jünger Johannes. Der Kopf fand ein weiteres Mal für einen Johannes in einer Darstellung des Marientodes Verwendung, wie die in Kopien überlieferten Entwürfe zu einem Flügelaltar für die Kirche St. Moritz in Augsburg zeigen, die in Augsburg und in St. Petersburg aufbewahrt werden, worauf Falk hinweist (das Blatt in St. Petersburg ist beschrieben und abgebildet, in: Das Grosse Buch der Graphik, Braunschweig 1968, S. 302, S. 312). *C. M.*

Hans Holbein d. Ä.

8.10

Bildnis des Jakob Fugger (Jakob Fugger der Reiche), um 1509

Berlin, Kupferstichkabinett, KdZ 2518
Silberstift auf beidseitig (?) hellgrau grundiertem Papier, etwas schwarze
Feder und grauer Pinsel; einzelne Höhungen in Deckweiss
134 x 93 mm
Wz.: nicht feststellbar
O. mit brauner Feder *Jacob Furtger;* r. o. mit schwarzem Stift Nr. *155;*
l. o. Stück einer angeschnittenen Beschriftung; auf der Rückseite in
schwarzer Feder *Her Jacob fuger vo augspurgk*
An allen Seiten etwas beschnitten und fest auf Karton aufgeklebt; Überarbeitung in grauem Pinsel und schwarzer Feder nachträglich, ebenso
die Einfassungslinie in schwarzer Feder

Herkunft: Slg. von Nagler (Lugt 2529); erworben 1835

Lit.: Woltmann 2, Nr. 118 – Weis-Liebersdorf 1901, S. 23, Abb. 15 –
Glaser 1908, S. 199, Nr. 138 – Bock 1921, S. 48f., Nr. 2518 – Lieb 1952,
S. 267 (um 1509), S. 411, Abb. 184 – N. Lieb: Die Fugger und die Kunst
im Zeitalter der hohen Renaissance, München 1958, S. 478f. – Lieb/
Stange 1960, Nr. 263 – Ausst. Kat. Dürer 1967, Nr. 97

Holbein porträtierte in seinen Skizzenbüchern mehrfach Mitglieder der Familie Fugger. Von Jakob Fugger dem Reichen haben sich im Kupferstichkabinett Berlin zwei Bildniszeichnungen erhalten: einmal die hier vorgestellte, von der eine Wiederholung in Kopenhagen aufbewahrt wird, und eine weitere, die Jakob Fugger im Profil nach links gewendet zeigt (KdZ 2517). Unklar ist, ob diese Zeichnungen zur Vorbereitung gemalter Bildnisse dienten oder zu Studienzwecken angefertigt wurden. Es lassen sich jedenfalls keine Gemälde nachweisen, welche unmittelbar auf diesen Zeichnungen basieren.
Die Fugger wurden durch ihren Reichtum, den sie aus dem Handel hauptsächlich mit Wolle, Seide, Barchent und Spezereien sowie durch ihre führende Rolle auf dem Gebiet der Metallgewinnung erwirtschafteten, zu den Bankiers der Habsburger. Sie finanzierten unter anderem die Kriegszüge gegen Italien, Frankreich und die Türken und 1519 die Wahl Karls V. zum Kaiser. Unter Jakob Fugger (1459–1525) erlangte das Familienunternehmen die grösste Bedeutung.
Die Berliner Zeichnung könnte, nach dem Alter des Dargestellten zu schliessen, um 1509 entstanden sein. Dieses Datum trägt auch die Wiederholung der Zeichnung in Kopenhagen. In einem höheren Masse als dies auf den ersten Blick erkennbar ist – eben nicht nur an der Kopfbedeckung –, weist die Berliner Zeichnung Überarbeitungen hauptsächlich mit grauem Pinsel und schwarzer Feder auf. Der Silberstift erscheint sehr zart und differenziert eingesetzt. Einzelne Striche sind kaum mehr wahrnehmbar, so zum Beispiel die Augen und die Lippen, die nur durch die Zusätze mit schwarzer Feder und grauem Pinsel deutlich hervortreten. Licht und Schatten entfalten ein raffiniertes Spiel auf Wangen, Stirn und Pelzkragen. An einigen Stellen tritt die hauch-

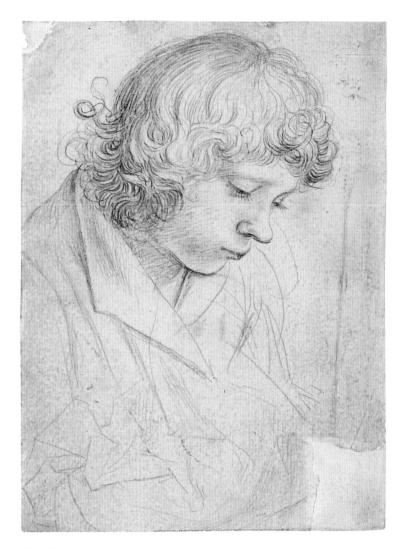

Kat. Nr. 8.9

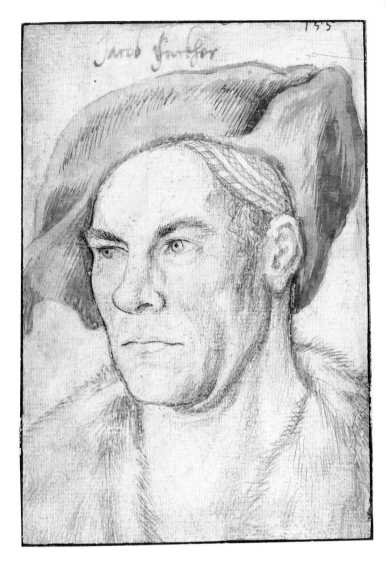

Kat. Nr. 8.10

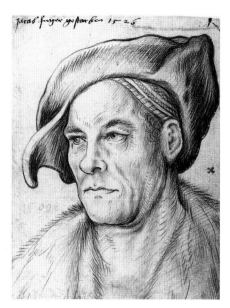

Zu Kat. Nr. 8.10: Hans Holbein d. Ä.,
Jakob Fugger der Reiche, 1509

8.11
Die Bildnisse von Ambrosius und
Hans Holbein d. J., 1511

Berlin, Kupferstichkabinett, KdZ 2507
Silberstift, etwas schwarzer Stift und bei Hans etwas schwarze Feder;
auf grau grundiertem Papier
103 x 154 mm
Wz.: nicht feststellbar
O. M. *1511*; über Ambrosius *[Am]bro[s]y*; über Hans *Hanns* und *14*,
darunter M. durch Bögen mit den Namen verbunden *Holbain*; unten
die Bleistift-Nrn. *99* und *100*
An allen Seiten etwas beschnitten und auf Karton aufgeklebt; besonders
r. berieben; die Zusätze mit schwarzem Stift und Feder stammen von
anderer Hand; Spuren einer schwarzen, nachträglich angebrachten
Einfassungslinie

Herkunft: Slg. von Nagler (Lugt 2529); erworben 1835

Lit. (in Auswahl): Woltmann 2, Nr. 107 – Weis-Liebersdorf 1901,
S. 41 ff. – Glaser 1908, S. 201, Nr. 153 – Hes 1911, Tafel 1 – Bock 1921,
S. 48, Nr. 2507 – H. Koegler, in: TB, 17, 1924, S. 327 – H. A. Schmid,
in: TB, 17, 1924, S. 336 – E. Schilling: Zur Zeichenkunst des Älteren
Holbein, in: Pantheon, 12, 1933, S. 315 ff., S. 322, Abb. S. 320 – Lieb/
Stange 1960, Nr. 237 – Ausst. Kat. Dürer 1967, Nr. 100 – Handbuch
Berliner Kupferstichkabinett 1994, Nr. III.25

dünne Kontur der Kopfbedeckung unter der mit dem Pinsel
gezeichneten Lavierung hervor. Diese Differenziertheit steht
in deutlichem Kontrast zu der Überarbeitung der Zeich-
nung, die den Dargestellten nicht nur stärker in Szene setzt,
sondern zugleich unangenehme Härten erzeugt, die sich auf
die Charakterisierung der Person auswirken. Vieles spricht
dafür, dass diese Überarbeitungen von einer anderen Hand
stammen. Noch einen Schritt weiter geht die Wiederholung
der Zeichnung, die im Königlichen Kupferstichkabinett in
Kopenhagen aufbewahrt wird. Diese ebenfalls mit Feder
und Pinsel überarbeitete Zeichnung weist nicht nur in der
Überarbeitung grössere Härten auf, sondern auch im Ein-
satz des Silberstiftes. Der Zeichner neigt ausserdem zu Sche-
matismus. Dies ist sowohl an den weiten Parallelschraffuren
auf dem Pelz rechts zu erkennen als auch in der Modellie-
rung des Gesichtes mit zum Teil hakenförmigen Strichen.
Beides ist auf der Berliner Zeichnung so nicht zu finden. Der
Frage, wer die Kopenhagener Zeichnung ausgeführt hat, die
mit einem x-förmigen Kürzel neben dem Kopf signiert ist –
Holbein selbst oder ein Mitglied seiner Werkstatt –, kann
hier nicht weiter nachgegangen werden. Vergleiche auch die
Zeichnungen in Kopenhagen, Lieb/Stange 1960, Nr. 202, Nr.
224, Nr. 226 (siehe Abb.). *C. M.*

Unter den zahlreichen Bildniszeichnungen Hans Holbeins
d. Ä. erweckt das hier vorgestellte Doppelbildnis schon
durch die Namen der Dargestellten besondere Aufmerksam-
keit. Obwohl die Zeichnung für Hans Holbein d. Ä. sicher
eine besondere Bedeutung hatte, fand sie Platz in der Reihe
anderer Bildnisse in seinen Skizzenbüchern, und die beiden
Knaben werden mit derselben Nüchternheit wiedergegeben,
welche die meisten seiner Bildnisse auszeichnet. Lediglich
die Beischriften, die Alter und Namen angeben, lassen das
persönliche Interesse des Malers an den Dargestellten erah-
nen.
Hans Holbein d. J. war zum Zeitpunkt der Entstehung der
Zeichnung im Jahre 1511 14 Jahre alt, wie der vom Vater
hinzugeschriebenen Altersangabe zu entnehmen ist. Hans
wurde im Winter 1497/98 geboren, Ambrosius 1494 oder
1495; die Altersangabe über ihm ist nicht mehr lesbar. Wei-
tere Bildnisse seiner Söhne und ein Selbstbildnis finden sich
auf der um 1504 vollendeten sogenannten Basilikatafel *San
Paolo fuori le Mura* in der Staatsgalerie in Augsburg. Auf
dem linken Bild sind die drei ehrfurchtsvolle Zeugen der
Taufe des Saulus. Hans d. Ä. hat die rechte Hand auf den
Kopf von Hans gelegt und deutet mit dem Zeigefinger der
linken auf ihn, so als wolle er damit zum Ausdruck bringen,
dass er die grosse Begabung von Hans erkannt habe und in
ihm seinen Nachfolger sehe (siehe Abb. S. 56).
Durch die nachträglichen Zusätze mit schwarzer Feder bei
Hans, die vor allem den Blick und den Ausdruck verändern,
werden die unterschiedlichen Charaktere von Hans d. J. und
Ambrosius – wohl stärker als ursprünglich beabsichtigt –

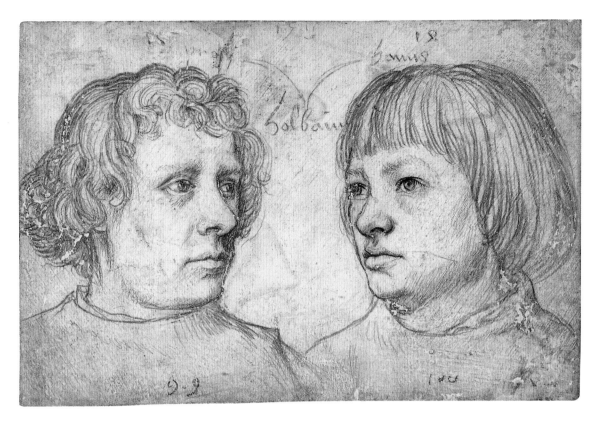

Kat. Nr. 8.11

Zu Kat. Nr. 8.11: Hans Holbein d. J., Randzeichnung im »Lob der Torheit« des Erasmus von Rotterdam, mit den Bildnissen Hans Holbeins d. Ä. (als Brutus), Ambrosius Holbeins (als Julius Cäsar) und Hans Holbeins d. J. (als Antonius), 1515

Zu Kat. Nr. 8.11: Hans Holbein d. Ä., Basilikatafel San Paolo fuori le Mura, 1504

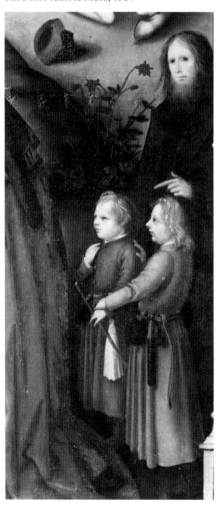

betont. Diese Unterschiede sind deutlicher noch auf der um 1504 vollendeten Basilikatafel zu spüren: der eher in sich gekehrt wirkende Ambrosius, der offen und entschlossen wirkende kleine Hans, dessen Temperament von Vater und Bruder besänftigt wird.

Bildnisse von Hans Holbein d. Ä., Ambrosius Holbein und ein Selbstbildnis von Hans Holbein d. J. finden sich auf einer Randzeichnung zum »Lob der Torheit« des Erasmus von Rotterdam aus dem Jahr 1515 (siehe Abb.). Hans d. J. spielt dort möglicherweise auf die Konkurrenz zwischen ihm und seinem Bruder Ambrosius an, denn er stellt ihn als König (als Julius Caesar) dar, sich selbst als Narren (als Antonius), dem sich Ambrosius, ähnlich wie auf der Tafel in Augsburg, liebevoll zuwendet (siehe Müller 1996, Nr. 83). *C. M.*

Hans Holbein d. Ä.

8.12

Kaiser Maximilian zu Pferd, um 1510/15

Verso: Reiter im Kaiserzug, um 1510/15
Berlin, Kupferstichkabinett, KdZ 2509
Silberstift auf beidseitig grau grundiertem Papier; vereinzelte Weisshöhungen (von anderer Hand?), vor allem an Zügel, Zaumzeug und Oberkörper
154 x 94 mm
Wz.: nicht feststellbar
In Rötel *Der groß Kaiser maximilian;* l. u. in schwarzem Stift Nr. *151;* auf der Rückseite l. u. in schwarzem Stift Nr. *109*
An allen Seiten beschnitten; Grundierung stellenweise abgeplatzt, besonders am Unter- und Oberrand; etwas berieben und verschmutzt; auf der Rückseite Oberfläche durch Leim gelblich verfärbt; Zeichnung berieben; Grundierung stellenweise abgeplatzt

Herkunft: Slg. von Nagler (Lugt 2529); erworben 1835

Lit.: Woltmann 2, Nr. 109 – Weis-Liebersdorf 1901, S. 23, Abb. 12 – Glaser 1908, S. 198, Nr. 133 – L. Baldass: Die Bildnisse Kaiser Maximilians I., in: Jahrbuch der kunsthistorischen Sammlungen des allerhöchsten Kaiserhauses, 31, 1913/14, S. 247 ff., S. 290 – Bock 1921, S. 48 – Schilling 1934, S. 13 – Schilling 1954, S. 14, Nr. 13 – Lieb/Stange 1960, Nr. 158 – Ausst. Kat. Dürer 1967, Nr. 98 – Kaiser Maximilian I., Ausst. Kat. Innsbruck 1969, Nr. 567 – Bushart 1987, S. 19, Abb. 7 – Hispania–Austria, Kunst um 1492. Die Katholischen Könige, Maximilian I. und die Anfänge der Casa d'Austria in Spanien, Ausst. Kat. Innsbruck 1992, Schloss Ambras, Nr. 161 – Handbuch Berliner Kupferstichkabinett 1994, Nr. III.24

Ohne die Beischrift, die von der Hand Holbeins stammen dürfte, wäre es kaum möglich, den Reiter als Kaiser Maximilian I. zu identifizieren. Der Dargestellte trägt eine einfache Kleidung, wahrscheinlich einen Reise- oder Jagdrock, und einen Hut. Er ist mit einem Schwert bewaffnet, einem Jagdschwert oder einem Schwert »zu anderthalb Hand«, das an seiner Seite hängt. Während er in der Linken die Zügel führt, hält er in der Rechten einen stabartigen Gegenstand, dessen oberes Ende in einer büscheligen Blüte endet, die jedoch nur

Kat. Nr. 8.12

flüchtig skizziert ist. Es könnte sich hierbei um ein Szepter handeln, was die Identifizierung des Dargestellten unterstreichen würde, aber auch um eine Standarte, die sich nach oben hin fortsetzt und deren Stab mit Stoff oder Schnüren geschmückt ist. Zaumzeug und Steigbügel des Pferdes sind aufwendig gestaltet. Unklar bleibt die Bedeutung der Geste des ausgestreckten Zeigefingers der rechten Hand. Sie könnte einem der Begleiter Maximilians gelten, wie auch dessen Blick nach links auf einen Dialog mit einer neben ihm befindlichen Person schliessen lässt. Unmittelbar vor Maximilian ist jedenfalls ein Kopf zu sehen, der aber lediglich in sehr dünnen Umrissen angelegt ist. Dass die Zeichnung sehr rasch entstanden ist und auf unmittelbarer Beobachtung beruht, dafür spricht möglicherweise auch die nur skizzenhaft gezeichnete Hinterhand des Pferdes. Zu erkennen sind die ersten Andeutungen der Umrisse des Reiters und des Pferdes, mit denen Holbein sich an die Form herantastete, dann die kräftigeren und breiteren Striche, welche die Konturen und die Binnenstruktur der Figur akzentuieren. Der Eindruck einer Skizze mit der Konzentration auf Kopf und Gestik des Reiters ist jedenfalls dominierend. Er wird nur wenig durch die Andeutung eines erzählerischen Kontextes zurückgenommen.

Die Zeichnung könnte in Augsburg entstanden sein, das der Kaiser oft besuchte, unter anderem auch um an Reichstagen teilzunehmen. Holbein war vielleicht einmal Zeuge von dessen Ankunft nach langer Reise oder nach einem Jagdausflug. Maximilian I. (geboren am 22. März 1459; 1486 zum König gewählt; 1508 Proklamation zum Römischen Kaiser im Trienter Dom; gestorben am 12. Februar 1519) unterhielt in Augsburg regen Kontakt zur Familie der Fugger, vor allem zu Jakob Fugger II., genannt der Reiche, der durch die Gewährung von Grossanleihen die Unternehmungen des Kaisers wesentlich unterstützte.

Der auf der Rückseite skizzierte, von einem erhöhten Standpunkt aus gezeichnete Reiter gehört vielleicht in denselben Zusammenhang. Er könnte aus dem Gefolge des Kaisers stammen. Auch er hält einen Stab in der Hand. Kopftypus und Kopfbedeckung erinnern an die Bildnisstudien Holbeins im Kupferstichkabinett Berlin, die nach den alten, aber nicht eigenhändigen Aufschriften den seit 1478 in Diensten Maximilians stehenden Kunz von Rosen (um 1455–1519) wiedergeben (siehe Lieb/Stange 1960, Nr. 257, Nr. 272; Bock 1921, S. 48, KdZ 2511 f., Tafel 63).

Die Zeichnung wird zumeist ohne nähere Begründung in die Zeit zwischen 1508 und 1513 datiert. Auch wenn sich für eine Datierung kein konkretes historisches Ereignis benennen lässt, so sprechen Stil und Zusammenhang mit den Berliner Skizzenbuchblättern am ehesten für eine Entstehung um 1510/15. Die Berliner Silberstiftzeichnungen, die aus mehreren Skizzenbüchern stammen, sind jedoch bisher noch nicht ausreichend untersucht, um ein genaueres Datum vorschlagen zu können.

C. M.

Hans Holbein d. Ä.

8.13
Bildnis eines jungen Mannes mit Mütze, um 1510

Berlin, Kupferstichkabinett, KdZ 2568
Silberstift, brauner Pinsel, Rötelstift und Höhungen in Bleiweiss auf beidseitig grau grundiertem Papier
139 x 101 mm
Wz.: nicht feststellbar
R. u. in schwarzem Stift Nr. *95*; auf der Rückseite in schwarzem Stift die Nrn. *168* und *2274*
An allen Seiten beschnitten; die Überarbeitungen mit braunem Pinsel und mit Deckweiss stammen von einer anderen Hand

Herkunft: Slg. von Nagler (Lugt 2529); erworben 1835

Lit.: Woltmann 2, Nr. 178 – Glaser 1908, S. 205, Nr. 189 – Bock 1921, S. 52, Nr. 2568 – Lieb/Stange 1960, Nr. 233

Holbein schuf die Bildnisstudie vielleicht während der Vorbereitung einer Altartafel, auf der eine Kreuzigung Christi dargestellt werden sollte. Der aufblickende junge Mann könnte sich dort – in veränderter Kleidung – unter den Zuschauern befunden haben. Vorstellbar ist auch, dass der Dargestellte als Modell für einen unter dem Kreuz stehenden Jünger Johannes diente. Eine unmittelbare Verwendung des Kopfes in einem Gemälde Holbeins liess sich bisher nicht nachweisen. Die Zeichnung dürfte um 1510 entstanden sein.

C. M.

Kat. Nr. 8.13

Hans Holbein d. Ä.

8.14
Bildnis eines jungen Mädchens, »Anne«, 1518

Basel, Kupferstichkabinett, Inv. 1662.207
Silberstift auf weiss grundiertem Papier; im Gesicht teilweise mit Feder
in Schwarz überarbeitet
218 x 159 mm
Wz.: Laufender Bär (Fragment; vermutlich Typus Briquet 12268)
R. o. bezeichnet und datiert *ANNE/1518*
Auf Papier des 18. Jahrhunderts aufgezogen; Oberfläche stellenweise
verschmutzt; l. sowie u. originaler Bogenrand sichtbar

Herkunft: Amerbach-Kabinett

Lit.: Woltmann 2, S. 93, Nr. 6 (Ambrosius Holbein) – Handz. Schwei-
zer. Meister, Tafel III, 6 – Frölicher 1909, S. 15 – Hes 1911, S. 113 ff. –
Chamberlain 1, S. 61 – Koegler 1924, S. 329 (Hans Holbein d. Ä.) –
Schilling 1934, S. XVII, Nr. 50 (Ambrosius Holbein) – Ausst. Kat.
Holbein 1960, Nr. 75 – Lieb/Stange 1960, S. 113, S. 298 – Bushart 1977,
S. 62 – Landolt 1961 MS, S. 96 – Falk 1979, Nr. 173 – Bushart 1987,
S. 52, Abb. 36 – Ausst. Kat. Amerbach 1991, Zeichnungen, Nr. 41

Zu Kat. Nr. 8.14: Hans Holbein d. Ä., Bildnis
eines jungen Mädchens, um 1518

Die Bildniszeichnung eines jungen Mädchens mit Kopftuch
im Kupferstichkabinett Basel (Falk 1979; Nr. 172, siehe
Abb.) und das Bildnis der Anne erscheinen, verglichen mit
den übrigen Silberstiftzeichnungen Hans Holbeins d.Ä. in
Basel, für den Künstler ungewöhnlich. Dies betrifft sowohl
das Format, die skizzenhafte Auffassung der Körper als auch
die grosszügig und frei gezeichneten Schraffuren im Bildnis
der Anne. Aus diesem Grunde fiel die Zuschreibung an
Hans d. Ä. nicht leicht, und so sind verschiedentlich Ambro-
sius und Hans Holbein d.J. als Autoren vorgeschlagen wor-
den. Hans Koegler schrieb die Zeichnungen als erster Hans
d. Ä. zu. Er erkannte in ihnen eine späte Entwicklungsstufe
des Meisters, die sich in dem frei und malerisch vorgetra-
genen Stil äussere. Dieser Vorschlag erscheint am überzeu-
gendsten, denn die Zeichnungen entsprechen kaum der
zurückhaltenderen und etwas befangen wirkenden Erfas-
sung der Dargestellten, wie sie bei Ambrosius zu finden ist,
wenn auch eine gewisse Verwandtschaft mit der malerischen
und weichen Modellierung besteht, die seine Bildnisse aus-
zeichnet (siehe Müller 1996, Nr. 2 f.). Bei Hans d.J. lässt sich
dagegen eine präzisere Wiedergabe der Umrisslinien mit
ihrer Räumlichkeit suggerierenden Wirkung erkennen. Ge-
gen Hans d.J. spricht auch die nicht so deutlich wie bei ihm
in Erscheinung tretende Linkshändigkeit, die sich unter
anderem in der Richtung der Schraffuren äussert.
Die Dargestellte konnte bisher nicht identifiziert werden.
Der Gesichtsausdruck des Mädchens wird wesentlich durch
die mit schwarzer Feder nachträglich vorgenommenen Ein-
griffe an Augen, Mund und Haar beeinträchtigt, welche
kaum von Holbein selbst stammen können (siehe Kat. Nrn.
8.9–8.11). *C. M.*

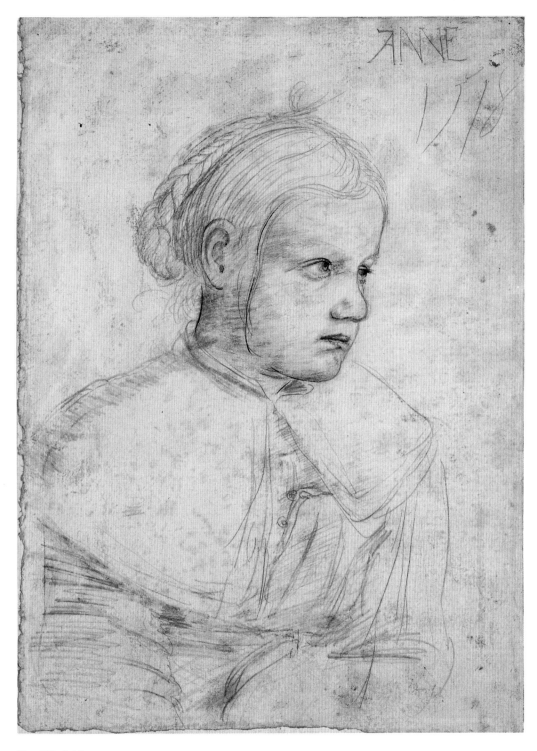

Kat. Nr. 8.14

9
HANS BURGKMAIR D. Ä.
(Augsburg Frühjahr 1473–1531 Augsburg um die Jahresmitte)

Sohn des Malers Thoman Burgkmair, einem Schüler von Hans Baemler. Nach erstem Unterricht bei seinem Vater um 1489/90 Lehre bei Martin Schongauer im Elsass. Nach seiner Rückkehr nach Augsburg beginnt mit den Arbeiten für den Buchdrucker Erhard Ratdolt seine umfangreiche Tätigkeit als Entwerfer (Reisser) von Holzschnitten für Augsburger Verleger.

Am 3. Juli 1498 Eheschliessung, am 29. Juli 1498 Erhalt der Malergerechtigkeit, 1501 Erwerb eines eigenen Anwesens.

1501 bis 1504 neben Hans Holbein d. Ä. beteiligt an einem Gemäldezyklus für den Kapitelsaal des Augsburger Dominikanerinnenklosters Sankt Katharina. 1503 Reise an den Niederrhein. Seit 1504 Verbindung zu dem Dichter Conrad Celtis. Durch Vermittlung von Konrad Peutinger Auftrag für einen 1505 nach Wittenberg gelieferten Altar für die dortige Schlosskirche. 1507 vermutlich Reise nach Italien mit Aufenthalt in Venedig.

1508 erste Farbholzschnitte im Auftrag Peutingers (Hl. Georg, Reiterbildnis Kaiser Maximilians I.), damit Einleitung einer umfassenden Tätigkeit als Reisser für den Kaiser: 97 Ahnenbilder zur Genealogie der Habsburger, 118 Holzschnitte zum »Weisskunig«, 13 zum »Theuerdank«. 1516 in Anerkennung seiner Leistungen Verleihung des Wappens. 1516 bis 1518 Arbeiten am Triumphzug Kaiser Maximilians. 1518 bis 1522 wieder vorwiegend als Maler tätig – Johannesaltar (Mitteltafel jetzt München, Alte Pinakothek) und Kreuzigungsaltar (ebenda) –, danach erneute Beschäftigung mit dem Holzschnitt (21 Illustrationen zur Apokalypse und 11 Initialen für Martin Luthers Übersetzung des Neuen Testaments, Augsburg: Silvan Otmar, 21. 3. 1523), 1524 bis 1527 grossformatige Holzschnitte mit religiösen Themen, 1528 bis 1529 letzte Gemälde.

Als Zeichner war Burgkmair 1515 mit drei Federzeichnungen an der Ausschmückung des Gebetbuches Kaiser Maximilians I. beteiligt. In jungen Jahren nutzte er die Zeichnung zum Einfangen von Wirklichkeit, auf seiner Reise an den Niederrhein zum Festhalten fremder Bildgedanken und später zur Vorbereitung eigener Arbeiten.

HANS BURGKMAIR D. Ä.

9.1
Tanzbär, 1496 (?)

Berlin, Kupferstichkabinett, KdZ 26076
Feder in Braun, stellenweise mit Feder in Dunkelgrau übergangen; rechtes Ohr, Hals und Hinterbeine des Bären leicht laviert, ebenso die Kappe des Bärenführers
249 x 138 mm
Kein Wz.
Bezeichnet am oberen Rand mit derselben dunkelgrauen Tinte *149.* (die letzte Ziffer beschädigt); o. l. Schriftreste
Papieroberfläche l. am Rand und in der M. beschädigt; Fehlstellen zum Teil ergänzt; Blatt an allen Seiten beschnitten; kaschiert, Kaschierung braun verfärbt und wasserfleckig, in der M. beschädigt (dadurch Leim auf der Rückseite der Zeichnung mit Farbresten sichtbar); Blatt ehemals vermutlich an den Rändern auf einer Holzplatte festgeklebt

Herkunft: Pariser Privatbesitz; Ludwig Rosenthal, Bern; L. V. Randall, Esq.; Auktion Sotheby & Co., 10. 5. 1961; Kupferstichkabinett Berlin (Inv. Nr. 85-1961, verso rechteckiger Stempel des Kupferstichkabinetts Berlin-Dahlem)

Lit.: E. Schilling: Hans Burgkmair the Elder (1473–1531). A Performing Bear, in: Old Master Drawings, 11, 42, September 1936, S. 36, Pl. 30 – Aukt. Kat. Sotheby & Co.: Catalogue of Important Old Master Drawings. The Property of L. V. Randall, Esq. of Montreal, First Part, 10. 5. 1961, S. 5, Nr. 3 mit Abb. – T. Falk: Zu Burgkmairs Zeichnung des Tanzbären, in: Berliner Museen. Berichte aus den ehem. preussischen Kunstsammlungen, N. F. 12, 1, 1962, S. 1–3 – Halm 1962, S. 117 f. mit Abb. 50, S. 156, Anm. 93, S. 160 – F. Anzelewsky: Hans Burgkmair, in: Apollo 80, 1. 8. 1964, S. 150, Abb. 5 – F. Winzinger: Unbekannte Zeichnungen Hans Burgkmairs d. Ä., in: Pantheon, 25, 1967, S. 12–19, bes. S. 16 f., Abb. 6 – Falk 1968, S. 23, S. 91, Anm. 111 f. – F. Anzelewsky, in: Ausst. Kat. Neuerworbene und neubestimmte Zeichnungen 1973, Nr. 18 mit Abb. – Koreny 1985, Kat. Nr. 4 mit Farbtafel – T. Falk: Naturstudien der Renaissance in Augsburg, in: Jahrbuch der Kunsthistorischen Sammlungen in Wien, Bd. 82/83, N. F. 46/47, 1986/87, S. 79–89, bes. S. 80 f. – G. Seelig, in: Handbuch Berliner Kupferstichkabinett 1994, Nr. III.49 mit Abb.

Die Zeichnung, die nicht signiert ist, hat seit ihrer Erstveröffentlichung durch Edmund Schilling ihren festen Platz im Werk Burgkmairs. Auch das Datum am oberen Rand links von der Mitte, das mit derselben Tinte geschrieben wurde, mit der die Zeichnung in einigen Partien übergangen ist,[1] gilt als eigenhändig. Die beschädigte letzte Ziffer lässt nur wenige Jahre Diskussionsspielraum.[2] Die Zeichnung ist demzufolge eine der frühesten erhaltenen Studien eines lebenden Tieres nördlich der Alpen.[3]
Als solche würde man eine Stiftzeichnung erwarten, nicht aber eine Zeichnung mit Tinte und Feder, deren Gebrauch auf einem Jahrmarkt, wo gelegentlich Tanzbären zu sehen waren, schwer vorstellbar ist. Wahrscheinlich konnte Burgkmair das Tier zeichnen, als der Bärenführer, der mit ihm durch die Strassen der Stadt zog, an seinem Vaterhaus vorüberkam und sich der Bär als Dankeschön für Spenden aufrichten durfte, indem sein Herr die an seinem Maulkorb angekettete Stange losliess. Der Künstler beobachtete ihn vom

Kat. Nr. 9.1

offenen Fenster im Erdgeschoss und bannte seine Gestalt auf das Papier. Dabei war zwischen ihm und dem Pelztier nur eine geringe Distanz, so dass dessen leicht von unten gesehener Oberkörper besonders massig wirkt, während der Blick auf die Tatzen der Hinterbeine von oben fällt.

Der Zeichner musste schnell arbeiten. Ohne Stiftvorzeichnung setzte er den Umriss des Bären aus vielen kleinen, leicht gekurvten Federstrichen zusammen, die bald kürzer und enger, bald länger und weiter auseinanderstehen und so den Eindruck von kurz- und langhaarigen Fellpartien hervorrufen. Bewunderungswürdig ist die Ökonomie der Federführung, die mit minimalem Aufwand den Umstand, dass sich das gewaltige Tier an einem dünnen Stab zu voller Grösse aufrichtet, als Kunststück anschaulich werden lässt, für das der Kopf des Bärenführers den Massstab abgibt.

Die Spontaneität dieser Naturstudie überzeugt, auch wenn infolge der gebotenen Eile Kleinigkeiten ungenau beobachtet wurden.[4] Der Bärenkopf nahm den grössten Teil der Aufmerksamkeit des Zeichners in Anspruch. Die aus reiner Naturanschauung entstandene Zeichnung wird Burgkmairs Interesse an dem fahrenden Volk der Zigeuner verdankt, das am Ende des 15. Jahrhunderts ganz Mitteleuropa durchzog. Obwohl damals Genredarstellungen beliebt waren,[5] vermied Burgkmair hier, ins Genrehafte zu verfallen.

Es verwundert nicht, dass diese überzeugende Tierdarstellung noch in der Mitte des 17. Jahrhunderts, wie Tilman Falk feststellte, in einem naturkundlichen Werk zusammen mit zwei weiteren Tierdarstellungen aus dem 16. Jahrhundert, darunter Dürers Rhinozeros, reproduziert wurde. Allerdings erscheint Burgkmairs Bär nun nur noch als eines von zwei durch einen Bärenführer an der Kette gehaltenen Tieren.[6] *R.K.*

1 Siehe vor allem Kopf, Nacken, Rücken und rechtes Hinterbein des Bären sowie die Stockspitze.
2 1493: E. Schilling; 1495: F. Winzinger; 1496: H. Möhle, F. Anzelewsky, P. Halm, T. Falk, F. Koreny; evt. 1498: E. Schilling, T. Falk, G. Seelig.
3 Albrecht Dürer war 1494 nach Italien aufgebrochen, wo ihn in der Lagunenstadt Venedig die fremden Meerestiere so sehr faszinierten, dass er 1495 Hummer (Kat. Nr. 10.7) und Krabbe (Strauss 1495/22) in lebensgrossen lavierten Federzeichnungen festhielt, die über das reale Erscheinungsbild der Tiere hinaus etwas von ihrer Eigenart vermitteln. Nachdem Dürer schon seinen berühmten Feldhasen 1502 mit Aquarell- und Deckfarben gemalt hatte, fertigte er mit der Feder Studien eines Hasen an: London, The British Museum, Department of Prints and Drawings, Inv. Sloane 5218-157; Abb. bei Koreny 1985, S. 135, Kat. Nr. 42. Die lockere Zeichenweise ist wie bei Burgkmair veranlasst durch die schnell wechselnde Haltung der Tiere. Die Studie wurde von Dürer 1504 benutzt für seinen Kupferstich *Adam und Eva* (Hollstein German 1). 1521 hat Dürer dann im Tiergarten von Brüssel ein Skizzenbuchblatt mit vielen Tieren mit der Feder gezeichnet: Williamstown, Sterling and Francine Clark Art Institute, Inv. 1848; Abb. bei Koreny 1985, S. 167f., Kat. Nr. 57.
4 Von den fünf Zehen der Bärentatzen wurden nur drei wiedergegeben.
5 Zum Beispiel Landsknechte, Musikanten und Bauernpaare.
6 J. Jonstonius: Historia Naturalis de Quadrupedibus, Frankfurt am Main, bei Matth. Merians Erben, o.J. (um 1650), Tafel LV.

Hans Burgkmair d. Ä.
9.2
Christus am Ölberg, nach 1507

Berlin, Kupferstichkabinett, KdZ 4068
Feder in Schwarzbraun über Stift
233 x 199 mm
Kein Wz.
Am oberen Karnies der Staffel Monogramm *HB;* seitlich an der Staffel die Wappen von Bernhard Rehlinger und seiner Gemahlin Richardis, geborene Misbeck; verso M., in Höhe des oberen Karnieses der Staffel mit dicker schwarzer Feder *10 –;* l. darunter mit dünner Feder *hance hollbean,* daneben zwei Schriftzeilen, die mit Deckweiss übergangen wurden; darauf mit dicker schwarzer Feder *6 –;* oberhalb dieser Beschriftung l. Stempel des Kabinetts (Lugt 1610) mit Erwerbungsnummer 272-1897; unter dem Stempel über ausradiertem Schriftzug mit Bleistift *Hans Burckmair*
Andachtsbild silhouettiert bis auf die Schmalseiten der Staffel; Wurmloch u. r. im Karnies der Staffel

Herkunft: 1897 angekauft bei Amsler & Ruthardt, Berlin

Lit.: J. Springer: Zwanzig Federzeichnungen altdeutscher Meister aus dem Besitz des königl. Kupferstichkabinettes zu Berlin, Berlin (1909), Tafel XI – Zeichnungen 1910, Nr. 173 (IV.G.) – H. A. Schmid, in: TB, 5, 1911, S. 253 – Rupé 1912, S. 67, Anm. 1 – G. Pauli: Die Sammlung Alter Meister in der Hamburger Kunsthalle, in: Zs. f. bildende Kunst, 55, N.F. 31, 1920, S. 183 mit 2 Abb. – Bock 1921, S. 18, Tafel 23 – C. Koch: Zeichnungen altdeutscher Meister zur Zeit Dürers (Arnolds Graphische Bücher, 2. Folge, Bd. 3), Dresden 1922, S. 28, Abb. 51; 2. Auflage 1923, S. 24f., Abb. 52 – K. T. Parker: Weiteres über Hans Burgkmair als Zeichner, in: Augsburger Kunst der Spätgotik und Renaissance, hrsg. von E. Buchner/K. Feuchtmayr, Augsburg 1928, S. 208–223, bes. S. 218 – Ausst. Kat. Burgkmair 1931, Nr. 34 – Ausst. Kat. Handzeichnungen Alter Meister 1961, S. 13 – Halm 1962, S. 118 – Ausst. Kat. Dürer 1967, Nr. 112 – Falk 1968, S. 26, S. 37f., S. 43–45, S. 90, Anm. 102, Abb. 22 – Mielke 1988, Nr. 219 mit Abb.

Jaro Springer stellte 1909 die Zeichnung als Studie zu dem »H. BVRGKMAIR BINGEBAT 1505« bezeichneten Fragment einer Holztafel vor, das sich damals in der Sammlung Weber, Hamburg, befand und 1912 in die Hamburger Kunsthalle gelangte.[1] Erst Tilman Falk verneinte 1968 diesen Zusammenhang, weil inzwischen ein weiteres Fragment der Holztafel in italienischem Privatbesitz aufgetaucht war,[2] das die Gruppe der eng zusammengekauert schlafenden Jünger am Wegrand im Mittelgrund des Bildes zeigt. Zudem erschien ihm 1505 als Entstehungszeit der Berliner Zeichnung wegen des entwickelten Zeichenstils und der Renaissanceform der Staffel als zu früh. Vielmehr setzt ihre Gestaltung sowie die Anordnung der Figuren im Landschaftsraum eine Berührung mit oberitalienischer Kunst voraus. Diese wird 1507 stattgefunden haben, im Anschluss an Burgkmairs Besuch der Heiltumsschau (9. Mai 1507) zu Hall in Tirol. Die Staffel der Berliner Zeichnung hat ihr Gegenstück in der venezianischen Thronbank des 1509 datierten Gemäldes der im Garten thronenden Maria mit Kind des Germanischen Nationalmuseums Nürnberg.[3] Dessen obere Abrundung ist auch für die Ölbergszene des Berliner Entwurfs vorgesehen.

Kat. Nr. 9.2

Dieser entstand wohl im Zusammenhang mit einer Bestellung der Augsburger Patrizierfamilie Rehlinger, deren Wappen links an der Staffel angebracht ist. Das rechte Wappen gehört laut Feuchtmayr der elsässischen Familie Misbeck. Beide Familien sind durch die Vermählung von Bernhard Rehlinger und Richardis Misbeck 1503 verbunden.[4]

Die Darstellung der Ölbergszene ist höchst ungewöhnlich für eine Altartafel, während sie als Szene der Passionsaltäre geläufig ist. Im Zusammenhang mit der Mystik wird sie im 15. Jahrhundert auch als einzelnes Andachtsbild gemalt, das den Gläubigen ermöglichen sollte, sich in das Leiden Christi zu versenken. Christus wird deshalb dort stets in seiner Todesangst gezeigt, so auch bei Burgkmair auf der 1505 datierten Tafel, wo ihm blutiger Schweiss von Gesicht, Händen und Knien rinnt. Den Typus des vor einer Felswand knienden, auf einen Felsblock sich stützenden Christus hat Burgkmair von einem Passionsaltar übernommen, wie ein Skizzenbuchblatt in der Würzburger Universitätsbibliothek beweist.[5] Wo er den Altar sah, ist bis heute ungeklärt.

Der Berliner Entwurf wiederholt die Figur Christi in allen Einzelheiten bis auf die Haltung des Kopfes, der nun ins reine Profil gewendet ist, um den geöffneten Mund vor der Felswand deutlicher sichtbar werden zu lassen, so dass man den Aufschrei Christi zu hören vermeint. Petrus, der aus dem Schlaf aufschreckt, greift das Schwert und starrt mit aufgerissenem Mund den Engel an, während Johannes, als einziger der drei Jünger ohne Heiligenschein, vorn links auf ein Mäuerchen gestützt, fest schläft. Auch Jakobus im Mittelgrund ist eingenickt. Im Hintergrund erscheint schon ein Häscher am Gartentor, dessen Waffe mit ihrer Diagonale Vorder- und Hintergrund verklammert.

Die Zeichnung stellt den Entwurf für ein Andachtsbild dar, das wohl für die Familienkapelle der Rehlinger in einer Augsburger Kirche bestimmt war. Der noch rechtzeitig aufgewachte Petrus, der staunend den Engel mit Kreuz und Kelch gewahrt, ist Zeuge der von Gott angebotenen Versöhnung geworden, derer nur der Gläubige teilhaftig werden kann.

Ob das Mittelfeld der Staffel tatsächlich leer bleiben sollte, ist fraglich.

1524 fügte Burgkmair einer Ölbergszene auf einem seiner grossformatigen Holzschnitte folgenden Gebetstext auf einem der Staffel vergleichbaren Schriftstreifen hinzu: »O Herr Jesu Christe, der Du an dem Ölberg hast blutigen Schwaiß vergossen, als Du deien ängstlichen Schmertzen, Tod und unser große Undanckbarkeit betracht hast, mach unsern Willen allzeit gleich zu ordnen deinen göttlichen Willen. Amen.«[6]

Dieses Gebet enthüllt uns Sinn und Zweck von Andachtsbildern in der Art des Rehlingerschen. *R. K.*

1 Vor 1886 in Lemberg, Vereinigte Gesellschaft der Schönen Künste, Kunstchronik, 21, 1885/86, Nr. 38, 1. Juli, Sp. 647/48; dasselbe Nr. 39, 15. Juli, Sp. 663; 1886–1912 Sammlung Weber, Hamburg, Aukt. Kat. Rudolph Lepke, Berlin 1912, Nr. 45; Hamburger Kunsthalle, Inv. Nr. 394; Ausst. Kat. Burgkmair 1931, Nr. 7, Abb. 18.
2 E. Buchner: Der Meister des Seyfriedsberger Altars und Hans Burgkmair, in: Zs. f. Kwiss., 10, 1956, S. 35–52, bes. S. 43–46, Abb. 8.
3 Nürnberg, Germanisches Nationalmuseum, Eigentum der Stadt Nürnberg, Inv. Nr. 1; Ausst. Kat. Burgkmair 1931, Nr. 12, Abb. 26.
4 Laut Falk 1968, S. 90, Anm. 102.
5 Halm 1962, S. 85 f., Abb. 12; in einem Klebeband aus Kloster Ebrach.
6 Ausst. Kat. Hans Burgkmair. Das graphische Werk, Augsburg 1973, Nr. 146, Abb. 117 – Ausst. Kat. Hans Burgkmair 1473–1531. Holzschnitte, Zeichnungen, Holzstöcke. Staatliche Museen zu Berlin, Berlin 1974, Nr. 51.1, Abb. S. 88.

10
ALBRECHT DÜRER
(Nürnberg 1471–1528 Nürnberg)

Maler, Kupferstecher, Reisser für den Holzschnitt, Entwerfer kunsthandwerklicher Gegenstände und Kunsttheoretiker.

Sohn des Goldschmieds Albrecht Dürer d. Ä.; nach Ausbildung durch seinen Vater zum Goldschmied ab Ende 1486 für weitere drei Jahre in der Werkstatt Michael Wolgemuts zum Maler ausgebildet. Danach Gesellenwanderung, die ihn unter anderem an den Oberrhein führte. 1491/92 war er in Basel, 1492 erreichte er Colmar, wo er gehofft hatte, Martin Schongauer zu treffen, der jedoch im Jahr zuvor gestorben war. Nach Pfingsten 1494 kehrt er nach Nürnberg zurück und heiratet im Juli Agnes Frey. Noch im Herbst desselben Jahres bricht er zu seiner ersten Reise nach Venedig auf, wo die Begegnung mit der Kunst Italiens – Mantegna, Giovanni Bellini, Pollaiuolo – seiner künstlerischen Entwicklung neue Wege weist. 1495 lässt er sich, nunmehr Meister, in seiner Vaterstadt Nürnberg nieder und widmet sich vor allem der Druckgraphik, die in den folgenden Jahren seinen Ruhm weit über die Grenzen Deutschlands hinaus begründet. In die Zeit kurz vor 1500 lässt sich der Beginn seiner theoretischen Auseinandersetzung mit der menschlichen Proportion datieren. Die damit verbundenen Probleme beschäftigen ihn bis zu seinem Lebensende. 1505 bis Anfang 1507 reist er ein zweites Mal nach Italien. In Venedig malt er im Auftrag der deutschen Kaufleute und der Fugger das Rosenkranzfest als Altarbild für S. Bartolomeo. Von Venedig aus unternimmt er Reisen nach Bologna, Florenz und wahrscheinlich auch Rom. In die Jahre nach der Rückkehr von der zweiten Italienreise fallen wichtige Gemäldeaufträge (Heller-Altar, Landauer Altar) sowie als graphische Grossaufträge für Kaiser Maximilian I. die Ehrenpforte (1515–17) und der Triumphzug (1516–18). Im Jahre 1519 bereist Dürer die Schweiz, 1520/21, zusammen mit seiner Frau, die Niederlande. Die niederländische Reise Dürers ist durch sein Reisetagebuch und ein Skizzenbuch gut dokumentiert. Seine letzten Lebensjahre widmet er vor allem der Abfassung theoretischer Schriften (Unterweysung der Messung, 1525; Befestigungslehre, 1527; Vier Bücher von menschlicher Proportion, 1528, posthum erschienen).

Dürers zeichnerisches Werk umfasst über 1000 Blatt. Sein umfangreicher schriftlicher Nachlass ermöglicht einen einzigartigen Einblick in seine Persönlichkeit und sein Denken. Seine weitreichenden Interessen und sein ungebändigter Forscherdrang charakterisieren ihn als Renaissancekünstler im umfassenden Sinn.

ALBRECHT DÜRER

10.1

Thronende Madonna mit dem Kind und zwei musizierenden Engeln, 1485

Berlin, Kupferstichkabinett, KdZ 1
Feder in Braun; Inkarnat leicht rötlich mit Wasserfarbe getönt;
Weisshöhung oxidiert
210 x 147 mm
Kein Wz.
U. M. Monogramm *Ad*; darunter, unterhalb der Rahmenlinie,
datiert *1485*

Herkunft: Slg. Posonyi-Hulot (Lugt 2040/41); erworben 1877

Lit.: Posonyi 1867, S. 47, Nr. 306 – Ephrussi 1882, S. 4 – Thausing 1884,
S. 59 – Friedländer 1896, S. 18 – Lorenz 1904, S. 7f. – Dornhöffer 1906,
S. 84 – Heidrich 1906, S. 8 – Weisbach 1906, S. 15 – Weixlgärtner 1906,
S. 88 – Seidlitz 1907, S. 3 – Stadler 1913, S. 223 – Bock 1921, S. 21 –
Weinberger 1921, S. 113 – W. 18 – Waetzoldt 1950, S. 123 – Musper
1952, S. 214 – Winkler 1957, S. 9 – Ausst. Kat. Dürer 1967, Nr. 17 –
Winzinger 1968, S. 170 – Anzelewsky 1970, Nr. 2 – Strauss 1485/1 –
Anzelewsky/Mielke, Nr. 1 – Ausst. Kat. Dürer 1991, Nr. 1

Die bildmässig abgerundete Zeichnung ist als Arbeit des
14jährigen Dürer niemals angezweifelt worden. Bei der
Betrachtung des Blattes stellt sich jedoch die Frage, ob es
sich um eine selbständige Erfindung oder um eine mehr oder
minder freie Umsetzung eines Vorbildes durch den jugend-
lichen Dürer handelt.
Da ein direktes Vorbild bisher nicht ausgemacht werden
konnte, ist mehrfach auf verwandte Kompositionen – Tafel-
bilder von Hans Memling, Gerard David sowie einen Kupfer-
stich des Meisters ES[1] – hingewiesen worden, was beweist,
dass Dürer einen in den Niederlanden und Deutschland ver-
breiteten Typ der Mariendarstellung aufgenommen hat.
Heute neigt die Mehrzahl der Forscher dazu, eine Nürnber-
ger Arbeit oder sogar ein Werk aus dem Kreise Wolgemuts
als Vorbild für die Zeichnung von 1485 anzunehmen.
Die ausserordentlich grosse Variationsbreite der Linien –
von haarfein bis kraftvoll –, das Überspinnen der Fläche mit
zarten Parallelen oder energischen Kreuzschraffuren, wor-
aus eine Vielfalt an Abstufungen zwischen tiefem Dunkel
und hellen Lichtreflexen resultiert, die Charakterisierung
von Rundungen durch Häkchen: diese Zeichenweise hat der
junge Dürer von Kupferstichen Martin Schongauers gelernt.
Wenn es auch in der Graphik Schongauers kein direktes
ikonographisches Vorbild gibt, dürften doch verschiedene
Motive aus den beiden Marienkrönungen Schongauers (B.
71f.) – das Podest mit hervortretender Rundung mit dem
Monogramm darauf, der bildparallele Thron, dessen Wan-
gen schräg in die Tiefe laufen, die Art und Weise, wie die
Haare gezeichnet sind – für Dürers Komposition von we-
sentlicher Bedeutung gewesen sein; besonders aber scheint
die Maria in der Krümme des Bischofsstabes (B. 106; siehe
Abb.) von Schongauer die zentrale Figur in der Zeichnung
Dürers beeinflusst zu haben.

Der 14jährige Dürer, der sich, als die Zeichnung entstand,
noch bei seinem Vater in der Ausbildung zum Goldschmied
befand, hat also eine in Deutschland in Malerei und Graphik
verbreitete Form der Mariendarstellung nachgestaltet. Wie
in vielen Fällen hatte die Ikonographie dieses Marienbildes
ihre Wurzeln in der niederländischen Kunst. Bei der zeich-
nerischen Durchführung und der Gestaltung verschiedener
Details liess der junge Künstler sich von mehreren Kupfer-
stichen Schongauers anregen. *F. A./S. M.*

1 Die Bildformel der Thronenden Madonna mit musizierenden Engeln
 findet sich beispielsweise auf einer Tafel Memlings aus den 1460er
 Jahren; vgl. M. J. Friedländer: Early Netherlandish Painting, Bd. 6,1,
 Pl. 102, Pl. 10f., sowie Ausst. Kat. Hans Memling, bearbeitet von
 D. de Vos, mit Beiträgen von D. Marechal und W. Le Loup, Brügge
 1994, S. 32f.; zum Stich des Meisters ES vgl. Ausst. Kat. Meister
 E. S. Ein oberrheinischer Kupferstecher der Spätgotik, bearbeitet von
 H. Bevers, München 1986, S. 49.

Zu Kat. Nr. 10.1: Martin Schongauer,
Bischofsstab, um 1480

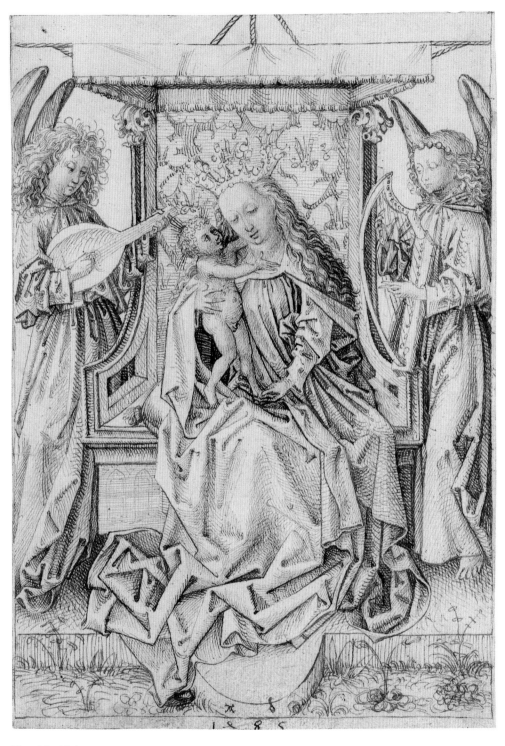

Kat. Nr. 10.1

ALBRECHT DÜRER

10.2
Drei Kriegsleute, 1489

Berlin, Kupferstichkabinett, KdZ 2
Feder in schwärzlichem Braun
220 x 160 mm
Wz.: Dreiberg (ähnlich Briquet 11894 am rechten Blattrand);
fragmentiert
O. datiert *1489*; Namenszeichen und Kreuz von fremder Hand;
alte Beschriftung u. l. abgeschnitten
Einige braune Flecken im Papier

Herkunft: Slg. von Praun (Nürnberg, vgl. Heller 1827, S. 87);
Slg. Esterhazy (Lugt 1965/66); Slg. Posonyi-Hulot (Lugt 2040/41);
erworben 1877

Lit.: Murr 1797, S. 65, S. 107f. – Heller 1827, Bd. 2,1, S. 87, Nr. 15 –
Bock 1921, S. 21 – Weinberger 1921, S. 113 – W. 18 – Winkler 1947, S. 14
– Schilling 1948, Nr. 2 – Winkler 1957, S. 14f. – Ausst. Kat. Dürer 1967,
S. 48, Nr. 18 – Strauss 1489/7 – Piel 1983, Tafel 33 – Anzelewsky/
Mielke, Nr. 2 – Ausst. Kat. Dürer 1991, Nr. 2 – Ausst. Kat. Westeurop.
Zeichnungen 1992, S. 84f.

Das Blatt trug im 18. und 19. Jahrhundert den phantasti-
schen Titel »Schwur auf dem Rütli: Werner Stauffacher,
Arnold von Melchtal und Walter Fürst«.[1] Zutreffender
dürfte die Gruppe dreier Soldaten wohl als Studie zu den
Kriegsknechten unter dem Kreuz bezeichnet werden, wofür
die Geste der mittleren Figur und der aufwärts gerichtete
Blick des linken Kriegers sprechen. Durch die ungeschlach-
ten und übertrieben gross wirkenden Stangenwaffen ist
kenntlich gemacht, dass es sich nicht um zeitgenössische
Landsknechte handelt. Auffällig – und vermutlich der
Grund für die frühere Benennung – ist das Fehlen des Kreu-
zes.
Das Blatt des 18jährigen Künstlers steht mit der Zeichnung
Gesellschaft zu Pferde (W. 16, bis 1945 Bremen, jetzt Eremi-
tage St. Petersburg) und den *Fechtenden Reitern* in London
(W. 17) in engem stilistischem Zusammenhang. Alle drei
Blätter sind gegen Ende der Lehrzeit Dürers bei Michael
Wolgemut entstanden, unterscheiden sich aber deutlich von
dessen Stil. Sie sind gekennzeichnet durch das Bemühen
Dürers um die anatomisch richtige Darstellung der Körper
und deren Volumen. Die Zeichenweise mit spitzer, feiner
Feder in Parallel- und Kreuzschraffuren ist ähnlich wie die
Maria mit den Engeln (Kat. Nr. 10.1) an den Kupferstichen
Martin Schongauers geschult. Im Motivischen aber, beson-
ders in der Darstellung der Körper mit grösserem Volumen,
geht die Zeichnung über Schongauer hinaus.
Eine undatierte, aber wohl ins gleiche Jahr gehörende Skizze
Dürers in Frankfurt, *Die Soldaten unter dem Kreuz* (W. 12;
siehe Abb.),[2] steht in engem Zusammenhang mit dem Ber-
liner Blatt.[3] Auf der Frankfurter Zeichnung, die Strauss für
eine Notiz Dürers nach einem Teil eines Gemäldes hält,
erscheint links ein sich auf seine Hellebarde stützender Sol-
dat, daneben ein weiterer, der in seiner Rechten einen langen

Speer hält. Beide Figuren sind dem linken und dem mittleren
Krieger des Berliner Blattes sehr verwandt. Dürer hat mög-
licherweise die Figurenmotive des Frankfurter Blattes in der
Berliner Zeichnung variiert, wobei der eindeutige thema-
tische Zusammenhang aufgegeben wurde. Der genrehafte
Charakter, den die drei Figuren dadurch erhalten, wird
durch die bildhafte Anlage und Durchführung der Zeich-
nung verstärkt. *F. A. / S. M.*

1 Vgl. hierzu Anzelewsky/Mielke, S. 8, mit der älteren Literatur.
2 Strauss 1489/1.
3 Vgl. Schilling, der bereits auf diesen Umstand hinweist (E. Schilling:
 Zu Dürers Zeichnungen, in: Beiträge 1, S. 130).

Zu Kat. Nr. 10.2: Albrecht Dürer, Die Soldaten unter dem Kreuz,
um 1489

Kat. Nr. 10.2

ALBRECHT DÜRER

10.3

Holzstock

Riss: Von der Heiligung des 7. Tages, um 1488/90

Verso, Schnitt: Noli me tangere, um 1505
Berlin, Kupferstichkabinett, D.186
Recto: Feder in Schwarz
186 x 185 x 24 mm
Recto mit rotem Stift *I. B. 2;* unterhalb der M. *186;* verso im Stock in der Ecke r. u. seitenverkehrtes Dürer-Monogramm (im Abdruck seitenrichtig in der Ecke l. u.)
Riss unbeschrieben (Aufsatz in Vorbereitung)

Herkunft: Holzstocksammlung von Derschau, die König Friedrich Wilhelm IV. von Friedrich Gottlieb Becker in Gotha für das Kupferstichkabinett kaufte (Inv. Nr. 298-1844)

Der Riss ist deshalb so stark berieben, weil infolge der Zweitnutzung des Stocks die ehemalige Vorderseite zur Rückseite wurde. Trotzdem ist noch erkennbar, dass es sich um eine Darstellung des ptolemäischen Weltbildes handelt mit der runden Erdscheibe im Mittelpunkt. Sie ist umgeben von dreizehn konzentrischen Kreisen, den Elementarsphären Wasser, Luft und Feuer (Flammenring), auf die die sieben Planetensphären folgen – Mond (rechts der Mitte schwach erkennbare Mondsichel), Merkur, Venus (links Stern), Sonne, Mars, Jupiter, Saturn – sowie das Firmament mit den Tierkreiszeichen (von ihnen in der rechten Hälfte Jungfrau und Krebs noch gut erkennbar), der Kristallhimmel und der »Primum mobile« genannte äussere Ring. Er verkörpert die Urkraft zur Bewegung des Ganzen durch den Schöpfer, der in dem exzentrischen Kreis darüber, von Engeln umgeben, ebenso thront wie auf Blatt 5 (verso) in Schedels »Weltchronik«, die 1493 bei Anton Koberger in Nürnberg erschien (siehe Abb.). Ein Vergleich der beiden Darstellungen zeigt die ausserordentliche Ähnlichkeit. Die von Wolken umgebenen Männerköpfe in den Zwickeln personifizieren die vier Winde. Gut erkennbar ist der Profilkopf oben rechts, das Gegenstück zum Subsolanus der Kobergerschen »Weltchronik-Illustration«.

Der Holzschnitt in der »Weltchronik« ist noch grösser und nicht quadratisch. Seine Breite von 22,4 Zentimetern entspricht der Breite des Satzspiegels des Buches. Der Himmelskreis ist viel dichter gefüllt mit reihenweise angeordneten Engeln der verschiedenen Ränge, die durch ihre Kopfbedeckungen unterschieden sind. Ihre Rangliste fehlt auf dem Riss.

Vergleicht man die rechte Hälfte des Risses mit der linken Hälfte des Holzschnittes, so wird der Unterschied deutlich: Der untere Engel des Risses berührt den äusseren Kreis. Über ihm befindet sich ein Engel mit Laute, neben ihm ein zweiter ohne Instrument. In der Reihe darüber kann man die Bügelkronen von drei Engeln mehr ahnen als erkennen. Über ihnen erscheinen Engel mit Baretten. Alle Gestaltungs-

ideen des Holzschnittes sind im Riss bereits im Ansatz vorhanden.

Für die mit 1809 Illustrationen geschmückte Ausgabe der »Weltchronik« bei Koberger mussten 645 verschiedene Holzstöcke angefertigt werden, wahrhaft ein gigantisches Unternehmen, das mehrere Jahre in Anspruch nahm. Die erforderlichen Risse auf den Stöcken wurden in der Werkstatt von Michael Wolgemut hergestellt. Dort war Albrecht Dürer seit dem 1. Dezember 1486 in der Lehre. Seine Mitarbeit bei der Illustrierung der »Weltchronik« wurde bereits von Panofsky 1948 für wahrscheinlich gehalten. Sladeczek schrieb Dürer 1965 die Windgötter in den Zwickeln des Holzschnittes fol. 5 verso zu mit dem Hinweis auf die Windgottköpfe des Apokalypse-Blattes *Vier Engel, die Winde aufhaltend* (um 1497/98; M. 169).[1] Dass der unausgeführt gebliebene Riss tatsächlich von Dürer stammt, verdeutlicht die Art der Federzeichnung, die sehr an seine *Thronende Maria mit dem Kind und Engeln* aus dem Jahre 1485 erinnert (Kat. Nr. 10.1). Nicht nur, dass dort bereits die beiden Engel mit Laute und Harfe vorkommen, auch ihre Gewänder und Flügel sind ähnlich gebildet. Die Kreuzschraffuren der Schatten finden sich ebenso auf dem Riss wieder. Die Köpfchen der Engel entsprechen in der Gesichtsform mit dem Strich zwischen Unterlippe und Kinn ganz Arbeiten aus Dürers Gesellenzeit.[2] Für seine Autor-

Zu Kat. Nr. 10.3: Hartmann Schedel, Weltchronik, Nürnberg, Anton Koberger, 1493, fol. 5v

96

Kat. Nr. 10.3

schaft spricht ausserdem die Tatsache, dass sich der Holz-
stock später in seinem Besitz befand.

Der Riss gehörte sicher zu den ersten Probearbeiten, die in
den Jahren 1488/89 für die »Weltchronik« angefertigt wur-
den. Da Anton Koberger Taufpate Dürers war, wird er sei-
nem Patensohn dessen ersten, für das grosse Werk gerisse-
nen Stock geschenkt haben, als die Breite des Satzspiegels für
die »Weltchronik« endgültig feststand und der Entwurf auf
einen Stock von erforderlicher Grösse übertragen war. *R. K.*

1 L. Sladeczek: Albrecht Dürer und die Illustrationen zur Schedel-
chronik, Baden-Baden/Strassburg 1955, S. 32–34.
2 Vgl. *Sitzender Jüngling*, 1486, ehemals Rotterdam, Museum
Boymans-van Beuningen, Sammlung Koenigs (Winkler 5); *Gesell-
schaft zu Pferde*, 1489, ehemals Kunsthalle Bremen (Winkler 16;
Strauss 1489/4)

ALBRECHT DÜRER

10.4
Zeichnungen auf Holzstöcken für eine
mit Holzschnitten illustrierte Ausgabe der
Komödien des Terenz, um 1492

Basel, Kupferstichkabinett, Inv. Z. 425 – Z. 556

Lit.: Burckhardt 1892 – G. von Térey: Albrecht Dürers venetianischer
Aufenthalt 1494–1495, Strassburg 1892 – W. Weisbach: Der Meister der
Bergmannschen Offizin und Albrecht Dürer's Beziehungen zur Basler
Buchillustration (Studien zur Deutschen Kunstgeschichte, 6), Strass-
burg 1896 – M. J. Friedländer: Rezension Weisbach 1896, in: Reperto-
rium für Kunstwissenschaft, 19, 1896, S. 383–389 – S. M. Peartree: Eine
Zeichnung aus Albrecht Dürers Wanderjahren, in: Jahrbuch der könig-
lichen Preussischen Kunstsammlungen, 25, 1904, S. 119–124, bes. S. 122
– Wölfflin 1905, S. 32, S. 311 f. – Weisbach 1906 – A. Weixlgärtner:
Rezension Weisbach (1906), in: Mitteilungen der Gesellschaft für ver-
vielfältigende Kunst (Beilage Graphische Künste), 1906, S. 65 f. – Seid-
litz 1907, S. 3–20 – M. Herrmann: Forschungen zur Deutschen Theater-
geschichte des Mittelalters und der Renaissance, Berlin 1914, bes.
S. 329–346 – E. Schilling: Dürers graphische Anfänge, die Herleitung
und Entwicklung ihrer Ausdrucksformen, Phil. Diss., Ms., Kiel 1919,
bes. S. 69–89 – A. Weixlgärtner: Bemerkungen zu den umstrittenen
Jugendarbeiten Albrecht Dürers, angeregt durch die Dürer-Ausstellung
der Münchener Graphischen Sammlung im Frühjahr 1920, in: Mittei-
lungen der Gesellschaft für vervielfältigende Kunst (Beilage Graphische
Künste), 1920, S. 37–52 – O. Lenz: Die Geschichte der Terenz-Illustra-
tion. Eine Studie über die Wandlung der bildlichen Darstellung drama-
tischer Erzählung, Phil. Diss., Ms., München 1924, S. 159–168 –
E. Römer: Dürers ledige Wanderjahre, in: Jahrbuch der preussischen
Kunstsammlungen, 47, 1926, S. 118–136; 49, 1927, S. 77–119, S. 156–182
– E. Römer: Dürer in Basel, in: Albrecht Dürer. Festschrift der interna-
tionalen Dürer-Forschung, hrsg. von Georg Biermann, Leipzig/Berlin
1928, S. 75–84 – Tietze/Tietze-Conrat 1928, S. 104, S. 297 ff., Nr. A22 –
M., S. 14 ff., S. 272, Nr. V – M. Geisberg: Geschichte der deutschen Gra-
phik vor Dürer (Forschungen zur Deutschen Kunstgeschichte, 32), Ber-
lin 1939 – Panofsky 1945, S. 27 ff. – F. Winkler: Der sogenannte Doppel-
gänger und sein Verhältnis zu Dürer, in: Münchner Jahrbuch der
bildenden Kunst, 1, 1950, S. 177–186 – F. Winkler: »Meister der Berg-
mannschen Offizin«, auch Meister des Terenz genannt, in: TB, 37, Leip-
zig 1950, S. 42 f. – F. Winkler: Dürers Baseler und Strassburger Holz-
schnitte. Bemerkungen über den Stand der Forschung, in: Zs. f. Kwiss.,
5, 1951, S. 51–56 – F. Winkler: Dürer und die Illustrationen zum Nar-
renschiff. Die Baseler und Strassburger Arbeiten des Künstlers und der
altdeutsche Holzschnitt (Forschungen zur deutschen Kunstgeschichte,
36), hrsg. vom Deutschen Verein für Kunstwissenschaft, Berlin 1951,
S. 57 ff. – F. Anzelewsky: Motiv und Exemplum im frühen Holz-
schnittwerk Dürers, Phil. Diss., Ms., Berlin 1955, S. 29–44 – Winkler
1957, S. 33, S. 35 – H. Lüdecke: Albrecht Dürers Wanderjahre. Ein Bei-
trag zur Geschichte des Realismus in der deutschen Graphik, Dresden
1959, S. 11 f., 18 ff. – A. Stange: Ein Gemälde aus Dürers Wanderzeit?
Studien zur Kunst des Oberrheins, in: Festschrift für Werner Noack,
Freiburg im Breisgau 1959, S. 113–117 – L. Sladeczek: Albrecht Dürer
und die Illustrationen zur Schedelchronik (Studien zur Deutschen
Kunstgeschichte, 342), Strassburg 1965 – D. Allen/L. Allen (Hrsg.):
Terence, »The Brothers«, Kentfield/Kalifornien 1968 – F. Kredel: Die
Zeichnungen Albrecht Dürers zu dem Lustspiel »Andria« von Terenz,
in: Philobiblon, 15, 4, 1971, S. 262–276 (mit Abb.) – G. Mardersteig:
Nachwort zu Andria oder das Mädchen von Andros. Übertragen von
Felix Mendelssohn Bartholdy mit 25 Illustrationen von Albrecht Dürer,
Verona 1971 – L. von Wilckens: Begegnungen. Basel und Strassburg, in:

Ausst. Kat. Nürnberg 1971, S. 88–101, Nr. 15 – P. Amelung: Konrad Dinckmut, der Drucker des Ulmer Terenz. Kommentar zum Faksimiledruck 1970, Zürich 1972, S. 39, S. 41 – G. Mardersteig: Albrecht Dürer in Basel und die illustrierten Terenz-Ausgaben seiner Zeit, in: Philobiblon, 16, 1, März 1972, S. 21–33 – H. Reinhardt: Dürer à Bâle, in: Hommage à Dürer. Strasbourg et Nuremberg dans la première moitié du XVI siècle, Actes du Colloque de Strasbourg (19./20. 11. 1971), Publications de la Société savante d'Alsace et des régions de l'est. Collection Recherches et Documents, Bd. 12, Strassburg 1972, S. 63–66 – Strauss 1492/4–1492/128 – H. Kunze: Geschichte der Buchillustration in Deutschland. Das 15. Jahrhundert, Leipzig 1975, S. 220, S. 382ff., S. 397 – Hp. Landolt: Sebastian Brants Gedicht an den heiligen Sebastian, ein neu entdecktes Basler Flugblatt. Der Holzschnitt, in: Basler Zs. Gesch. Ak., 75, 1975, S. 38–50 – R. Schefold: Gedanken zu den Terenz-Illustrationen Albrecht Dürers, in: Illustration 63, 12, 1975, S. 16–20 (mit Abb.) – A. Wilson: The Early Drawings for the Nuremberg Chronicle, in: Master Drawings, 13, 2, 1975, S. 115–130, bes. S. 117 und Anm. 16 – Talbot 1976, S. 287–299, bes. S. 291 – Mende 1976, S. 42f. – Strieder 1976, S. 9 – A. Degner: Albrecht Dürer. Sämtliche Holzschnitte, Ramerding 1980, S. 6 – Strauss 1980, S. 41ff. – Strieder 1981, S. 94ff. – F. Hieronymus: Oberrheinische Buchillustration 1. Inkunabelholzschnitte aus den Beständen der Universitätsbibliothek, Nachdruck des Kataloges der Ausstellung von 1972 mit Ergänzungen und Korrekturen, Basel 1983, S. 9, S. 156f., Nr. 136 – Piel 1983, S. 23 – Reinhardt 1983, S.135–150, S. 139f. – V. Sack, in: Sébastian Brant, 500e anniversaire de la Nef des Folz, Ausst. Kat. hrsg. von den Universitätsbibliotheken Basel und Freiburg im Breisgau, der Badischen Landesbibliothek in Karlsruhe und der Bibliothèque Nationale et Universitaire de Strasbourg, Basel 1994, Nr. 47

Die Stöcke befanden sich mit grosser Wahrscheinlichkeit schon vor der Mitte des 16. Jahrhunderts im Besitz der Familie Amerbach. Basilius beschriftete einen Teil der Rückseiten mit den Akt- und Szenennummern. Er unternahm auf ihnen wahrscheinlich schon als Kind Schreibübungen und brachte gelegentlich auf den Vorder- und Rückseiten Kritzeleien an.[1] Dies sind gute Argumente für die Provenienz aus dem Amerbach-Kabinett, obwohl die Stöcke in keinem der Inventare erscheinen. Erst Ludwig August Burckhardt führt sie im Gesamtinventar der Öffentlichen Kunstsammlung von 1852 bis 1856 auf.[2]

Erhalten haben sich 132 Stöcke, 5 davon sind geschnitten. Von 7 weiteren geschnittenen Stöcken sind nur Abdrucke des 19. Jahrhunderts bekannt. Die alten Beschriftungen der Rückseiten lassen auf den frühen Verlust von weiteren 8 Stöcken schliessen. Ursprünglich müssen mindestens einmal 147 vorhanden gewesen sein.

Der Grossvater des Basilius, der Drucker Johannes Amerbach (gestorben 1514), war möglicherweise der Initiator der Ausgabe. Dafür kann nicht nur die Provenienz aus dem Amerbach-Kabinett sprechen, sondern auch der Kontakt, den Dürer während seines Aufenthaltes in Basel mit Amerbach hatte.[3] Eine andere These ist, dass Johann Bergmann von Olpe die Ausgabe plante und den jungen Dürer nicht erst für die Illustrationen zum »Narrenschiff« (M. VII) und die Gebetbuch-Holzschnitte (M. VIII), sondern auch schon für die Terenz-Ausgabe beschäftigte.[4] Der Jurist, Dichter und Korrektor Sebastian Brant war an dem Unternehmen massgeblich beteiligt. Seine redaktionelle Mitarbeit lässt sich aus den ersten Beschriftungen der Rückseiten erschliessen, welche die Komödien benennen, die Illustrationen numerieren und die dazugehörenden Textstellen festhalten.[5] Warum das Unternehmen jedoch nicht weiter vorankam und die Stöcke zumeist ungeschnitten liegenblieben, ist nicht bekannt. Vielleicht führte die lateinische Ausgabe der Komödien, die Johann Trechsel 1493 in Lyon herausgab, zu einem Aufschub oder zum Abbruch des Vorhabens.[6] Die Pest, die 1492 in Basel wütete, könnte eine Unterbrechung der Arbeiten verursacht haben, wenn ihr zum Beispiel die Formschneider oder andere Mitarbeiter einer Offizin zum Opfer fielen. Warum die Ausgabe schliesslich überhaupt nicht zustande kam, bleibt ungeklärt. Der nicht vollständig ausgeführte Schnitt einzelner Stöcke ist wohl noch zu Ende des 15. Jahrhunderts erfolgt. Die ungeschnittenen Partien waren wahrscheinlich für die Namen der Akteure vorgesehen.

Daniel Burckhardt veröffentlichte 1892 die Illustrationen zu den Komödien »Andria« und »Eunuch« und schrieb sie dem jungen Dürer zu. Seither sind sie Bestandteil der Diskussion um Dürers Frühwerk, das der Zeit seiner Wanderjahre zugeschrieben wird.

Heute gilt als weitgehend akzeptiert, dass Dürer, vielleicht aus den Niederlanden kommend, nach Basel und Colmar gereist ist. Während seines Aufenthaltes in Basel zwischen 1491 und 1493 schuf er umfangreiche Illustrationen: Ausser den Illustrationen zu den Komödien des Terenz (M. V) entstand ein Titelholzschnitt für eine Ausgabe der Briefe des Hieronymus (Nikolaus Kessler, 1492; M. II), dessen signierter Holzstock im Kupferstichkabinett Basel aufbewahrt wird (Inv. 1662.169, Amerbach-Kabinett). Zu seinen Arbeiten gehören ferner die Illustrationen zum »Ritter vom Turn« (Michael Furter, 1493; M. VI), die meisten Illustrationen zum »Narrenschiff« (Bergmann von Olpe, 1494; M. VII), ein Holzschnitt für ein Flugblatt des Sebastian Brant (Bergmann von Olpe, 1494; Kupferstichkabinett Basel, Inv. 1975.2) und Holzschnitte für ein Gebetbuch (M. VIII). 1493 hielt er sich wahrscheinlich auch in Strassburg auf. Hier entwarf er ein Kanonblatt zu einem Missale (Johann Grüninger, 1493; M. IX) und das Titelblatt zu den »Opera« des Johannes Gerson (Strassburg, Martin Flach).

Burckhardt (1892) hatte nur einen Teil der Illustrationen zu »Andria« und »Eunuch« für eigenhändige Arbeiten Dürers gehalten. Unsicherheiten in der Strichführung und verfehlte Proportionen schienen auf die Beteiligung anderer Künstler hinzuweisen. Deshalb schrieb er den grösseren Teil der Zeichnungen zu den Komödien »Heautontimorumenos«, »Adelphoi«, »Phormio« und »Hecyra« einem weniger begabten Meister zu, dessen Signatur er auf der Rückseite von Z. 486 entdeckt zu haben glaubte: Dominicus Formysen. Dieser Meister stehe unter dem Einfluss Schongauers und Dürers. Bei dieser Aufschrift handelt es sich jedoch kaum um eine Signatur, sondern eher um ein Textzitat. Der Autor liess sich bisher nicht identifizieren.

Die Vorstellung, dass der junge Dürer während relativ kurzer Zeit so umfangreiche Illustrationen geschaffen haben sollte, konnte von der Forschung nicht sofort akzeptiert werden. Die Literatur der folgenden Jahre ist deshalb von der teilweise erbittert geführten Diskussion um die Zuschreibung der Zeichnungen und Holzschnitte bestimmt, die sowohl Dürer als auch mehreren Doppelgängern zugeschrieben wurden.

Mit den Terenz-Zeichnungen hat sich erst wieder Edmund Schilling (1919) eingehender beschäftigt. Er betont den stilistischen Zusammenhang zwischen »Terenz«, »Ritter vom Turn« und »Narrenschiff« und weist auf die unterschiedlichen Aufgaben hin, die sich dem Zeichner jeweils stellten. Für Schilling kommt eigentlich nur Dürer als Zeichner der Folgen in Betracht, obwohl er die Zuschreibung nicht klar ausspricht.

Römer (1926, 1927) veröffentlicht sämtliche Stöcke, einschliesslich der geschnittenen und in Abdrucken überlieferten. Er weist auf die Abhängigkeit der Zeichnungen von mittelalterlichen illustrierten Terenz-Handschriften hin und vergleicht sie mit den illustrierten Drucken aus Ulm, Lyon, Strassburg und Venedig.[7] Die Zeichnungen führt Römer zwar auf Dürer zurück, dieser habe aber nur einen Teil selbst auf die Stöcke gezeichnet. Die meisten stammten von Kopisten und Nachahmern, die auch häufig Pausen verwendet hätten. Damit erklären sich für Römer zeichnerische Unsicherheiten und stilistische Schwankungen innerhalb der Folge.[8]

Ganz entschieden tritt dann Winkler 1950 und 1951 für die Dürer-These ein. In seiner Untersuchung zum »Narrenschiff« arbeitet er Dürers Anteil gegenüber dem anderer Meister heraus und legt zugleich einen umfassenden Forschungsbericht vor, den er als grundlegende Aussage für Dürers Autorschaft versteht. Vollständig weist er eine Tätigkeit des Meisters der Bergmannschen Offizin und von Doppelgängern Dürers zurück. Die umstrittenen Nürnberger Holzschnitte ordnet er Dürer, dessen Werkstatt und Hans von Kulmbach zu (»Opera Hrosvite« und »Quatuor libri amorum«, M. XIVf.). Doch auch Winkler kann sich nicht dazu entschliessen, die Terenz-Zeichnungen Dürer selbst zuzuschreiben. Er neigt dazu (auch 1957), ihn lediglich als Entwerfer anzusehen. Die ausgeführten Zeichnungen hält er für das Produkt eines nach mittelalterlichen Verhältnissen organisierten Werkstattbetriebes, in dem mehrere Zeichner tätig waren.

Eingehender beschäftigt sich erst wieder Anzelewsky (1955) mit den Zeichnungen. Er führt alle auf Dürer zurück, der Pausen verwendet habe, was einen Teil der Unsicherheiten erklären könnte. Entgegen Römer geht er davon aus, dass ein Werkstattbetrieb mit spezialisierten Zeichnern nicht existierte. Anzelewsky deutet Unregelmässigkeiten als natürliche Schwankungen im Werk eines jungen Künstlers. Er sieht keinen Grund, sie Dürer nicht zuzutrauen. Auch später ordnet Anzelewsky die Zeichnungen Dürer zu, ohne sie erneut detailliert zu analysieren.

Zu entscheidenden neuen Ergebnissen ist die Forschung in den folgenden Jahren nicht mehr gelangt.[9] Immer wieder kommen Untersuchungen auf den Standpunkt Burckhardts und Römers zurück. So sieht Wilckens (1971) neben Dürer einen »Kreis von Illustratoren« an der Folge arbeiten.[10] Für Talbot (1976) ist Dürer der Hauptentwerfer, aber er habe nicht die Zeichnungen auf die Stöcke übertragen. Degner (1980) und Strieder (1981) räumen Dürer eine Beteiligung an den Zeichnungen ein.[11] Hieronymus (1972, 1983) schliesst sich dem Standpunkt Römers an.[12] Amelung (1972) nennt dagegen Dürer als Zeichner, ebenso Landolt (Ausst. Kat. Amerbach 1962, 1972, 1975), Mende (1976) und Piel (1983). Schefold (1975) kommt aufgrund ihrer künstlerischen Erfahrungen auf dem Gebiet des Holzschneidens und einer Prüfung der Originale zu demselben Ergebnis.

Der Beteiligung eines anderen Zeichners hat sich Reinhardt (1983) angenommen. Er vermutet, dass der in Basel tätige Maler Hans Herbster mitgearbeitet habe. Reinhardt greift damit seine schon 1972 vertretene These wieder auf, die jedoch im Hinblick auf das ungesicherte Werk Herbsters keine Beweiskraft beanspruchen kann.

Vor wenigen Jahren konnte der Gruppe ein Holzschnitt hinzugefügt werden: das *Martyrium des hl. Sebastian* zu Sebastian Brants Flugblatt mit der Sebastiansode (Bergmann von Olpe, 1494). Landolt (1975) und Hieronymus (1977) haben das Flugblatt nacheinander veröffentlicht und den Holzschnitt Dürer zugeschrieben.[13]

Die Zeichnungen

Die Arbeit des Zeichners und der ästhetische Eindruck der Zeichnungen werden von verschiedenen Faktoren mitbestimmt. Eine Besonderheit bestand in der Aufgabe, Vorzeichnungen für den Holzschnitt anzufertigen. Dies liess dem Zeichner nicht völlig freie Hand, denn er hatte auf die Möglichkeiten der Holzschneider Rücksicht zu nehmen. Dürer hatte sich von dieser Arbeitsweise umfangreiche Kenntnisse in der Werkstatt Michael Wolgemuts in Nürnberg verschaffen können.

Unmittelbaren Einfluss auf die Zeichnung nimmt das Zeichenmaterial. Die harte, grundierte und geschliffene Oberfläche des Stockes erlaubte zwar einen schnellen Strich, brachte aber auch das Risiko des Verzeichnens mit sich. Es ist vorstellbar, dass ein begabter Holzschneider solche Fehler und Korrekturen bis zu einem gewissen Grad ausgeglichen hätte, denn er musste sich beim Schnitt für eine Lösung entscheiden. Ausserdem wirken die Zeichnungen hart, denn das Farbmittel durfte nicht in die Oberfläche des Holzes eindringen, sondern blieb darauf stehen.

Eine umfangreiche Folge gleichartiger Illustrationen zu zeichnen stellte andere Anforderungen an den Künstler als die Einzelbilder zum »Ritter vom Turn« und zum »Narrenschiff«, die dem Zeichner grössere Möglichkeiten der Bilderfindung liessen. Denn waren einmal die Hauptfiguren der Komödien entworfen, erschöpfte sich die Phantasie des

Zeichners in der Variation von Dialogen und Landschaftsmotiven. Doch gerade die Landschaftshintergründe, die Dorf- und Stadtkulissen sind Erfindungen des Zeichners, die eine mögliche mittelalterliche Vorlage des 11. oder 12. Jahrhunderts so nicht bereithielt. Dass der Zeichner Pausen verwendete, was verschiedene Autoren vermuteten, lässt sich in keinem Fall nachweisen. Es ist jedoch davon auszugehen, dass Dürer oder Brant skizzenhafte Entwürfe für einzelne Szenen anlegten, welche für die redaktionelle Arbeit notwendig waren. Von der Hand Brants stammt vermutlich die verworfene Ideenskizze für eine Szene, die sich auf der Rückseite von Z.455 erhalten hat.[14] Sie gibt eine ungefähre Vorstellung von dem Aussehen solcher Entwürfe, die möglicherweise unmittelbarer Ausgangspunkt für Dürers Zeichnungen waren.

Das höhere Bildformat im »Ritter vom Turn« und im »Narrenschiff« erlaubte es, die Figuren stärker in eine Landschaftskulisse einzubeziehen und die Bühnenhaftigkeit des Aufbaus zu mildern, wie sie beim Terenz begegnet. Fallen im »Narrenschiff« (Kap. 39, 85, 102, 107 und andere) bisweilen gelängte Figuren auf, begegnen beim Terenz besonders in der Komödie »Phormio« gedrungene Figuren mit grossem Kopf und verkürztem Unterkörper. Fast scheint es, als hätten die Formate auf die Gestalt der Figuren eingewirkt, doch finden sich in Dürers frühen Zeichnungen öfters vergleichbare Schwankungen, die als zeichnerische Unsicherheit oder Ausdruck seines drängenden Temperamentes angesehen werden können.

Der dichtende Terenz (Z.425) steht am Anfang und gehört wahrscheinlich zu den ersten Zeichnungen. Die Figur wirkt sehr sicher gezeichnet. Mit dünnen Linien legte Dürer die Umrisse, den Verlauf und die Anordnung der Gewandfalten fest. Hier finden sich Faltenmotive, die in den folgenden Zeichnungen wiederkehren. Sie formen sich aus Klammern und Haken, aus kurzen Linien, die in kleinen Kreisen oder in Punkten enden. Dürer verwendete sehr wahrscheinlich Martin Schongauers Kupferstich *Johannes auf Patmos* (B. 55) als Vorbild für das Bildnis des dichtenden Terenz. Bei seinem Aufenthalt am Oberrhein zwischen 1491 und 1494, bei dem er den Brüdern Martin Schongauers begegnete, hatte Dürer Gelegenheit, Zeichnungen des gerade gestorbenen Meisters zu sehen. Zuvor dürften es in erster Linie dessen Kupferstiche gewesen sein, die er schon bei seinem Vater oder in der Werkstatt Michael Wolgemuts studieren konnte. Gegenüber Zeichnungen Martin Schongauers, der mit feinen Häkchen, Parallel- und Kreuzschraffuren modelliert, die Umrisse in zum Teil mehreren übereinanderliegenden Strichen festlegt, erscheinen die Konturen bei den Terenz-Zeichnungen von energischen, bisweilen vibrierenden und schwingenden Linien bestimmt. Dürer verzichtete ausserdem weitgehend auf Kreuzschraffuren. Darin unterscheiden sie sich von einem Teil seiner frühen Zeichnungen, in denen er sich Schongauer bisweilen deutlicher annäherte. Nicht nur bei den ersten, auch bei den folgenden Zeichnungen

wird spürbar, in welchem Mass Dürer sie auf den Schnitt hin anlegte. Auf Z. 430 und Z. 431 findet sich eine deutliche Steigerung dieser Zeichenweise. Hier wirken die Figuren fast durchsichtig und gläsern. Dürer verwendet weniger Schraffuren und setzt sie weniger dicht, breite Federstriche dominieren. Oft sind sie sehr kurz, oder es sind nur noch Punkte, die zum Beispiel in die Fläche des Mantels bei Charinus gesetzt sind (Z. 430). Dass Dürer jedoch zugleich zu einer freieren Arbeitsweise übergeht, verdeutlicht Z. 431, auf dem verschiedene zeichnerische Möglichkeiten nebeneinander zu sehen sind: Die Figur des Charinus (links) weist vor allem im Oberkörper und an den Beinen dünne Linien und vorsichtig gesetzte Schraffuren auf. Anders aber der erhobene Arm. Er fügte ihn der schon bestehenden Zeichnung mit breitem und flüssigem Strich hinzu. In derselben Weise nahm er am linken Knie und an den Unterschenkeln Korrekturen vor. Ähnlich schnell und mit wenigen breiten Strichen zeichnete er schliesslich die Figur des Pamphilus. Jedes neue Ansetzen der Feder ist zu sehen, ebenso die Verzeichnungen am rechten Fuss, die er korrigierte.

In den folgenden Zeichnungen ändert sich die Arbeitsweise nicht grundlegend. Es lassen sich gelegentlich Steigerungen dieser freieren Zeichenweise beobachten, die allerdings Verzeichnungen begünstigt. Häufig werden diese nun nicht mehr getilgt, sondern bleiben einfach stehen. Korrekturen überliess Dürer hier dem Holzschneider. Dass er bei der grossen Zahl der Zeichnungen immer gleichförmig gearbeitet haben sollte, ist kaum zu erwarten. Immer wieder kehrt er zu einer ruhigeren Form zurück, die ihm teilweise der Bildgegenstand aufnötigt. So ist die Dynamik der Zeichnung zum Beispiel auf Z. 484 gebremst. Spuren der ersten tastenden Vorzeichnung sind zu sehen. Vielleicht wirkte hier die Aufgabe, fünf Figuren auf engem Raum nebeneinander unterzubringen, beruhigend oder hemmend.

Diese Phänomene, die für die ganze Folge charakteristisch erscheinen, sprechen für die These, dass nur ein Zeichner an den Illustrationen gearbeitet hat. Sie stehen in Einklang mit den stilistischen Gemeinsamkeiten, die Schilling (1919) und Weixlgärtner (1920) bei den zur Diskussion stehenden Holzschnitten und unseren Zeichnungen beobachtet haben.

Die Vorbilder

Lenz (1924) und Römer (1926, 1927) vertraten die These, dass die Zeichnungen nach Vorbildern geschaffen wurden, die sich auf antike Terenz-Illustrationen zurückführen lassen.[15] Der Nachweis einer konkreten Handschrift, die Dürer oder Sebastian Brant zugänglich gewesen sein könnte, ist bisher nicht gelungen.

Gegenüber diesen auf antiker Tradition basierenden, mittelalterlichen Illustrationen des 9. bis 12. Jahrhunderts herrschen beim Basler Terenz Darstellungen in Raum- und Zeiteinheit vor. Jede Szene weist eine Umrandungslinie auf, die den bildhaften Charakter betont. An die antike beziehungsweise mittelalterliche Tradition erinnern die zumeist neben-

einanderstehenden Personen mit ihrer ausgeprägten Gestik. Während in den mittelalterlichen Handschriften die Figuren auf Linien stehen, die den Boden andeuten, bemüht sich Dürer um die Illusion räumlicher Tiefe und die Einbettung der Figuren in eine natürlich und gewachsen erscheinende Landschaft. Dürer verzichtet, von einer Ausnahme abgesehen (Z. 445), auf die Mehrfachdarstellung von Personen in einem Bild, so wie dies in spätmittelalterlichen Illustrationen geläufig war. Er nahm bei seinen Zeichnungen auf die Seitenverkehrung durch den Druck Rücksicht. Die Reihenfolge der Figuren im Druck entspricht der ihres Auftretens in den Szenen. Darin stimmen sie weitgehend mit der Darstellungsweise in den überlieferten Terenz-Handschriften des 9. bis 12. Jahrhunderts überein. Es bleibt jedoch offen, ob Dürer und Brant tatsächlich Kenntnis von einer illustrierten Handschrift aus dieser Zeit hatten. Die Illustrationen in der 1486 in Ulm von Conrad Dinckmut gedruckten deutschsprachigen Ausgabe der Komödie »Eunuch« waren dem Zeichner des Basler Terenz auf jeden Fall bekannt. In einzelnen Fällen griff er auf diese Holzschnitte zurück. Vom Ulmer »Eunuch« kann Dürer ausserdem Anregungen für einzelne Figuren und deren Kleidung erhalten haben (siehe Anzelewsky 1955, S. 40ff.), wie ein Vergleich der Pamphila auf Z. 453 mit der entsprechenden Figur im Ulmer »Eunuch« (Schramm 153) zeigt. Dürers Zeichnungen *Schreitendes Paar* (W. 56) und *Frau im Schleppkleid* (W. 55) machen darauf aufmerksam, dass hier ebenso das Studium der Natur eine Rolle gespielt haben wird. So war es dem Betrachter der Terenz-Zeichnungen möglich, die ständischen Unterschiede der Akteure aus einer fernen Vergangenheit mit seiner eigenen Wirklichkeitserfahrung in Einklang zu bringen.[16]

Eine Abhängigkeit der Basler Zeichnungen von der 1493 in Lyon erschienenen Ausgabe der Komödien (Johannes Trechsel, 29. August 1493), die Herrmann (1914) und Römer (1926, 1927) für einige Szenen angenommen hatten, erscheint nicht überzeugend. Lenz (1924) hat auf die Zufälligkeit möglicher Übereinstimmungen hingewiesen, einmal abgesehen von der anderen Konzeption der Illustrationen der Lyoner Ausgabe. Die Figuren agieren hier auf einer Theaterbühne, und die kontinuierliche Erzählweise mit Mehrfachdarstellungen herrscht vor. Dürers Absicht, das Geschehen in der zeitgenössischen Wirklichkeit anzusiedeln, weist dagegen auf die Illustrationen zum »Ritter vom Turn« und zum »Narrenschiff« voraus. *C. M.*

1 Die Identifizierung der Hand des Basilius Amerbach ist Beat R. Jenny, Basel, zu verdanken.
2 Gesamtinventar von 1852–56, S. 289, U.8: »140 Holzstöcke, meist zum Schnitt gezeichnet einige auch geschnitten: Bilder zum Terenz«. Siehe Falk 1979, S. 27 f., Anm. 82, Anm. 86. Die Identifizierung mit den im Inventar C (Museum Faesch) genannten »Sechs und neunzig Stuck alte Holzstücklein von unterschiedlichen Meistern, auch von albrecht Dürer«, die Major 1908 vorgeschlagen hat, lässt sich nicht aufrechterhalten.
3 Dies vermuten Burckhardt 1892, S. 17f.; Römer 1926, S. 121, und Landolt, Ausst. Kat. Amerbach 1962. Zum Brief Dürers an Johan-

nes Amerbach in Basel vom 20. 10. 1507, der auf Kontakte zwischen beiden während Dürers Aufenthalt in Basel schliessen lässt, siehe Rupprich 1, S. 61, Nr. 11.
4 Das nehmen an Weisbach 1896, S. 55f.; Friedländer 1896; Römer 1927, S. 84, Anm. 2, und Hieronymus 1983, S. 9.
5 Seit Burckhardts Untersuchung von 1892 werden diese Beschriftungen Brant zugeschrieben, woran lediglich Römer 1927, S. 74, Anm. 4, zweifelte. Thomas Wilhelmi konnte diese Zuschreibung bestätigen (Herbst 1990).
6 Zu den Terenz-Publikationen, siehe D. E. Rhodes: La Publication des Comédies de Térence au XVe Siècle, in: Le Livre dans l'Europe de la Renaissance. Actes du XXVIIIe Colloque international d'Etudes humanistes de Tours, Promodis 1988, S. 285–296.
7 Auch Lenz 1924, S. 168, beschäftigte sich mit der Überlieferung. Er kam zu dem Ergebnis, dass Dürer nicht als Zeichner der Stöcke in Betracht kommen könnte. Die qualitativ nicht bedeutenden Zeichnungen zeigten keinerlei Entwicklung, sondern eher das nachlassende Interesse des Zeichners.
8 Auch 1928 unterstreicht Römer noch einmal den Zusammenhang der Basler Folgen und weist sie Dürer und Mitarbeitern zu, die unter seinem Einfluss stehen.
9 Stange 1959 erkennt neben Dürer mindestens eine »nachahmende Hand«. K. A. Knappe 1964 will die Zeichnungen noch vor den Hieronymus-Holzschnitt, in das Jahr 1491, datieren. Ohne weiteren Kommentar bilden Hütt 1970 und Strauss 1974, 1980 die Zeichnungen als Arbeiten Dürers ab.
10 Eine Besonderheit bildet die Veröffentlichung von D. und L. Allen 1968. Im Kommentar ihrer bibliophilen Ausgabe bezeichnen sie Dürer als Leiter einer Gruppe von Zeichnern. Mardersteig 1971, 1972 (siehe auch Kredel 1971) lässt neben Dürer einen zweiten Zeichner nach dessen Originalen arbeiten, ausserdem noch einen dritten Meister, vielleicht Domenik Formysen. Ferner sind Lüdecke 1959 und Kunze 1975 zu nennen. Sie sind der Meinung, dass verschiedene Zeichner mitgewirkt haben. Kunze hält die Frage nach einzelnen Persönlichkeiten für unangemessen. Sie widerspreche einem Werkstattbetrieb, in dem viele »Hände« und »Köpfe« zusammenarbeiten.
11 Sack 1994 hält es für möglich, dass Dürer an den Arbeiten zum Terenz beteiligt war.
12 Ebenso Reindl 1977.
13 Landolt 1975, S. 38–50; F. Hieronymus: Sebastian Brants »Sebastians-Ode«, illustriert von Albrecht Dürer, in: Gutenberg Jahrbuch 1977, S. 271–308; die Zuschreibung kritisiert Reinhardt 1983.
14 Diese Zeichnung ist jedoch nicht, wie zuletzt Sack annimmt (siehe Anm. 11), der Entwurf für die Szene auf Z. 447, in der andere Personen handeln als die von Brant im Entwurf genannten.
15 Hierzu auch Panofsky 1945. Durch die Publikation von Jones und Morey ist ein Vergleich einzelner Szenen wesentlich erleichtert: L. W. Jones/C. R. Morey: The Miniatures of the Manuscripts of Terence (Illuminated Manuscripts of the Middle Ages, a Series issued by the Department of Art and Archeology of Princeton University, 1), 2 Bde., Princeton 1931.
16 Siehe hierzu Peartree 1904; Anzelewsky 1955, S. 40f.; H. Zwahr: Herr und Knecht. Figurenpaare in der Geschichte, Leipzig/Jena/Berlin 1990, bes. S. 219f.

ALBRECHT DÜRER

10.4.1
Der dichtende Terenz in einer Landschaft. Autorenbildnis

Basel, Kupferstichkabinett, Inv. Z. 425
Feder in Schwarz auf Birnbaumholz
93 x 147 x 24 mm
Rechte Schmalseite: Prägestempel in Kreis; verso von S. Brant: *primu*
Wurmlöcher und Kratzer

Herkunft: Amerbach-Kabinett

Lit.: Römer 1926, Tafel 1; 1927, S. 97 – Anzelewsky 1955, S. 29f. –
Ausst. Kat. Amerbach 1962, Nr. 25a, Abb. 9 – C. I. Minott: Albrecht
Dürer. The Early Graphic Works, in: Record of the Art Museum
Princeton University, 30, 2, 1971, S. 20f., Fig. 1 – Hp. Landolt 1972,
Nr. 25 – Landolt 1975, S. 48, Tafel 3 – Strieder 1976, Abb. S. 9 –
Anzelewsky 1980, S. 35, Abb. 19 – Ausst. Kat. Amerbach 1991, Zeich-
nungen, Nr. 47

Beeinflusst von Martin Schongauers Kupferstich *Johannes auf Patmos* (B. 55). Anzelewsky (1955, 1980) sieht in dem bekränzten Terenz einen Reflex Dürers auf die Krönung des Humanisten Conrad Celtis zum Dichter, die Friedrich III. 1487 auf der Nürnberger Burg vorgenommen hatte. Antike Autoren konnten jedenfalls auch im 15. Jahrhundert mit dem Dichterlorbeer dargestellt werden (siehe die Terenz-Büste im Ulmer Chorgestühl; vgl. W. Vöge: Jörg Syrlin d. Ä. und seine Bildwerke, Bd. 2, Berlin 1950, Tafel 31f.). Die Darstellung des dichtenden Terenz steht in der Tradition des antiken Autorenbildnisses, das den Dichter schreibend oder nachsinnend zeigt (vgl. K. Weitzmann: Ancient Book Illu-mination, Cambridge 1959, S. 116–127; P. Bloch: »Autoren-bild«, in: Lexikon der christlichen Ikonographie, Bd. 1, 1968, Sp. 232–234). *C. M.*

ALBRECHT DÜRER

10.4.2
Simo und Davus vor einem Metzgerladen. Andria, Illustration zu Akt 1, Szene 2

Basel, Kupferstichkabinett, Inv. Z. 426
Feder in Schwarz auf Birnbaumholz
91 x 148 x 24 mm
Rechte Schmalseite: Prägestempel in Kreis; verso von S. Brant: *Andrie 2*
[von Basilius Amerbach durchgestrichen] /*No dubiu est quin uxore nolit filius;* von Basilius Amerbach: *Andr: actus 1. scen: 2.;* von Kinderhand:
Am… und Turm, auf dem Kopf stehend; auf der unteren Schmalseite:
Sioceris [?]
In der M.: Kratzer, Eindrückungen und Wurmlöcher

Herkunft: Amerbach-Kabinett

Lit.: Römer 1926, Tafel 3,1; 1927, S. 100, Anm. 1 – Ausst. Kat. Amer-
bach 1991, Zeichnungen, Nr. 48

Die Illustration zu »Andria«, Akt 1, Szene 1, ist verlorenge-gangen. Die Handlung spielt in Athen. In der ersten Szene spricht Simo, ein alter Herr, mit seinem freigelassenen Skla-ven Sosia. Simo bereitet zum Schein eine Hochzeit vor, um seinen Sohn zu prüfen. Dieser, so fürchtet Simo, liebt Glyce-rium, die Schwester einer verstorbenen Hetäre aus Andros. Simo möchte seinen Sohn jedoch mit Philumena, der Toch-ter des Chremes, verheiraten. In unserer Illustration warnt Simo den Sklaven Davus, die Hochzeit mit Philumena zu hintertreiben. *C. M.*

ALBRECHT DÜRER

10.4.3
Davus auf einem Platz. Andria, Illustration zu Akt 1, Szene 3

Basel, Kupferstichkabinett, Inv. Z. 427
Feder in Schwarz auf Birnbaumholz
92 x 148 x 23 mm
Rechte Schmalseite: Prägestempel in Kreis; verso von S. Brant: *Andrie 3/Enimvero dave nihil loci segnitie;* von Basilius Amerbach: *And: actus. 1. scena 3.;* von Kinderhand: *Jergi*
Wurmlöcher und Eindrückungen

Herkunft: Amerbach-Kabinett

Lit.: Römer 1926, Tafel 3,2; 1927, S. 101, Anm. 2

Davus geht, um Pamphilus zu warnen, denn Glycerium er-wartet ein Kind von Pamphilus, das er anerkennen möchte. Glycerium soll als attische Bürgerin ausgegeben werden, deren Vater einst Schiffbruch erlitt und umkam. Sie soll als kleines Kind an Land gespült worden sein. *C. M.*

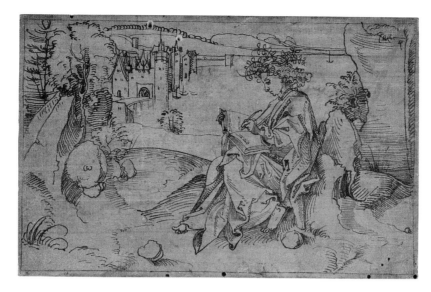

Kat. Nr. 10.4.1

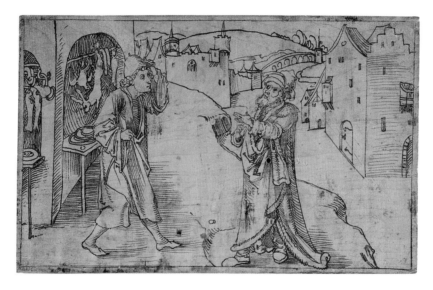

Kat. Nr. 10.4.2

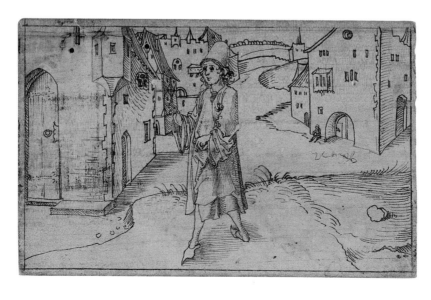

Kat. Nr. 10.4.3

ALBRECHT DÜRER

10.4.4
Mysis spricht mit Archylis. Andria, Illustration zu Akt 1, Szene 4

Basel, Kupferstichkabinett, Inv. Z. 428
Feder in Schwarz auf Birnbaumholz
92 x 147 x 23 mm
Linke Schmalseite: Prägestempel in Kreis; obere Schmalseite: Kritzelei von Kinderhand; verso von S. Brant: *Andrie 3* [von S. Brant verbessert zu 4] / *Audivi archilis ia dudu u;* von Basilius Amerbach: *Andr: actus. 1. Scen: 4, Deest scena V in actu. 1.;* von Kinderhand: *Claus*
Wurmlöcher und Kratzer

Herkunft: Amerbach-Kabinett

Lit.: Römer 1926, Tafel 3,3; 1927, S. 101, Anm. 3

Mysis, die Magd der Glycerium, spricht mit der Magd Archylis vom Haus gegenüber. Mysis soll die Hebamme Lesbia holen. *C. M.*

ALBRECHT DÜRER

10.4.5
Mysis und Pamphilus vor dem Haus der Glycerium. Andria, Illustration zu Akt 1, Szene 5

Basel, Kupferstichkabinett, Inv. Z. 429
Feder in Schwarz auf Birnbaumholz
92 x 147 x 23 mm
Rechte Schmalseite: Prägestempel in Kreis; obere Schmalseite: Kritzelei von Kinderhand; verso von S. Brant: *Andrie 5* [?] / *Hoccine est humanu factu aut inceptu*
Wurmlöcher und Kratzer; unten links schwarze Flecken; auf der Rückseite Federproben

Herkunft: Amerbach-Kabinett

Lit.: Römer 1926, Tafel 3,4; 1927, S. 101, Anm. 4 – Ausst. Kat. Amerbach 1991, Zeichnungen, Nr. 49

Mysis ist auf dem Weg zur Hebamme und begegnet Pamphilus, der ihr sein Leid klagt. *C. M.*

ALBRECHT DÜRER

10.4.6
Pamphilus, Byrrhia und Charinus an einer Strassenkreuzung im Gespräch. Andria, Illustration zu Akt 2, Szene 1

Basel, Kupferstichkabinett, Inv. Z. 430
Feder in Schwarz auf Birnbaumholz
91 x 145 x 23 mm
Rechte Schmalseite: Prägestempel in Kreis; verso von S. Brant: *An 7 / Quid ais birria;* von Basilius Amerbach: *And: actus. 2: scen. 1.;* von Kinderhand: *Andreas*
Kratzer und Flecken

Herkunft: Amerbach-Kabinett

Lit.: Römer 1926, Tafel 4,5; 1927, S. 101 f., Anm. 5

Charinus, ein Freund des Pamphilus, liebt Philumena. Pamphilus gibt Charinus und dessen Sklaven Byrrhia den Rat, etwas zu unternehmen, damit Charinus Philumena bekommen kann.
Bei der Numerierung der Illustrationen unterlief Brant ein Versehen, denn auf *Andria 5* liess er *Andria 7* folgen. Inv. Z. 432 liess er bei der Zählung aus, so dass ab Inv. Z. 433 Brants Numerierung wieder mit der Zahl der Illustrationen übereinstimmt. *C. M.*

ALBRECHT DÜRER

10.4.7
Charinus, Pamphilus und Davus auf einem Platz. Andria, Illustration zu Akt 2, Szene 2

Basel, Kupferstichkabinett, Inv. Z. 431
Feder in Schwarz auf Birnbaumholz
92 x 147 x 23 mm
Rechte Schmalseite: Prägestempel in Kreis; verso von S. Brant: *An 8 / Dii boni;* von Basilius Amerbach: *And actus 2. scen: 2;* von Kinderhand: *Heinrich*
Wurmlöcher

Herkunft: Amerbach-Kabinett

Lit.: Römer 1926, Tafel 4,6; 1927, S. 101 f., Anm. 6

Davus trifft Charinus und Pamphilus. Er berichtet, dass im Hause des Chremes, des Vaters der Philumena, keine Vorbereitungen für eine Hochzeit getroffen werden. *C. M.*

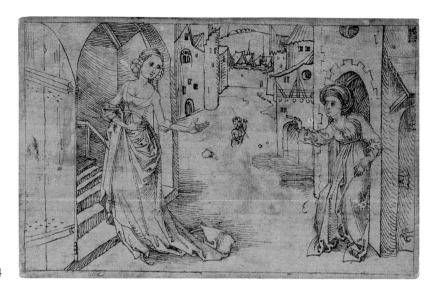

Kat. Nr. 10.4.4

Kat. Nr. 10.4.5

Kat. Nr. 10.4.6

Kat. Nr. 10.4.7

Kat. Nr. 10.4.8

Kat. Nr. 10.4.9

Kat. Nr. 10.4.10

Kat. Nr. 10.4.11

Kat. Nr. 10.4.12

ALBRECHT DÜRER

10.4.8
Davus und Pamphilus sprechen miteinander. Andria, Illustration zu Akt 2, Szene 3

Basel, Kupferstichkabinett, Inv. Z. 432
Feder in Schwarz auf Birnbaumholz
92 x 147 x 23 mm
Rechte Schmalseite: Prägestempel in Kreis; verso von S. Brant:
And/Quid igitur [von Basilius Amerbach durchgestrichen]; von Basilius
Amerbach: *And: Act: 2. scen: 3.;* von Kinderhand: Zahlenfolgen und
Kritzeleien
Wurmlöcher, Kratzer und Flecken

Herkunft: Amerbach-Kabinett

Lit.: Römer 1926, Tafel 4,7; 1927, S. 102, Anm. 2

Davus rät Pamphilus, sich dem Vater zum Schein zu fügen.
Chremes werde ihm seine Tochter ohnehin nicht geben.
C. M.

ALBRECHT DÜRER

10.4.9
Davus und Pamphilus verhandeln; Simo tritt hinzu. Andria, Illustration zu Akt 2, Szene 4

Basel, Kupferstichkabinett, Inv. Z. 433
Feder in Schwarz auf Birnbaumholz
92 x 147 x 23 mm
Rechte Schmalseite: Prägestempel in Kreis; verso von S. Brant:
An IX/Reviso qd ag. nd [von Basilius Amerbach durchgestrichen]; von
Basilius Amerbach: *And: act 2 scen. 4.;* von Kinderhand: *Iusus* [?]
Wurmlöcher, schwarze Flecken; Zeichnung r. u. verwischt

Herkunft: Amerbach-Kabinett

Lit.: Römer 1926, Tafel 4,8; 1927, S. 102, Anm. 8

Simo sieht Davus und Pamphilus im Gespräch und möchte
erfahren, welchen Plan die beiden haben.
C. M.

ALBRECHT DÜRER

10.4.10
Simo, Pamphilus und Davus sprechen auf einem Platz nahe der Stadtmauer miteinander. Andria, Illustration zu Akt 2, Szene 5

Basel, Kupferstichkabinett, Inv. Z. 434
Feder in Schwarz auf Birnbaumholz
92 x 147 x 22 mm
Rechte Schmalseite: Prägestempel in Kreis; verso von S. Brant:
An X [von Basilius Amerbach durchgestrichen] */HErus me relictis;*
von Kinderhand: *Jeremia*
Wurmlöcher; stark verschmutzt

Herkunft: Amerbach-Kabinett

Lit.: Römer 1926, Tafel 5,9; 1927, S. 102, Anm. 9

Byrrhia, der Sklave des Charinus, soll Pamphilus beobach-
ten. Als Simo Pamphilus auffordert, heute noch zu heiraten,
stimmt Pamphilus zur Überraschung von Simo zu. Byrrhia
kann das Verhalten des Pamphilus nicht verstehen und eilt
zu seinem Herrn, um ihm die Neuigkeit zu erzählen. *C. M.*

ALBRECHT DÜRER

10.4.11
Simo und Davus im Gespräch. Andria, Illustration zu Akt 2, Szene 6

Basel, Kupferstichkabinett, Inv. Z. 435
Feder in Schwarz auf Birnbaumholz
92 x 147 x 23 mm
Rechte Schmalseite: Prägestempel in Kreis; Rückseite von S. Brant:
An. XI [von Basilius Amerbach durchgestrichen] */Hic nuc me.;* von
Basilius Amerbach: *And: actus 3* [korrigiert zu 2] *Scen. VI.;* Kritzeleien
von Kinderhand
Wurmlöcher, Kratzer und Flecken

Herkunft: Amerbach-Kabinett

Lit.: Römer 1926, Tafel 5,10; 1927, S. 102, Anm. 10

Davus erzählt dem misstrauischen Simo, Pamphilus sei ledig-
lich traurig darüber, dass seine Hochzeit mit so wenig Auf-
wand vonstatten gehen soll. *C. M.*

ALBRECHT DÜRER

10.4.12
Davus und Simo stehen am Haus der Glycerium, zu der Mysis und Lesbia kommen. Andria, Illustration zu Akt 3, Szene 1

Basel, Kupferstichkabinett, Inv. Z. 436
Feder in Schwarz auf Birnbaumholz
92 x 146 x 24 mm
Rechte Schmalseite: Prägestempel in Kreis; verso von S. Brant:
An XII/Ita poll qde; von Basilius Amerbach: *And Actus. 3 scen. 2.*
[korrigiert zu *.1.*]; Kritzeleien von Kinderhand, lesbar *Saul*
Wurmlöcher, Kratzer und Flecken; von Kinderhand in schwarzer
Tusche übergangen

Herkunft: Amerbach-Kabinett

Lit.: Römer 1926, Tafel 5,11; 1927, S. 102, Anm. 11

Simo entnimmt der Unterhaltung zwischen Lesbia und
Mysis, dass Glycerium ein Kind von Pamphilus erwartet.
Simo hält dies für eine List, um Chremes davon abzuhalten,
Pamphilus seine Tochter zu geben. *C. M.*

ALBRECHT DÜRER

10.5
Hl. Familie, 1492/93

Berlin, Kupferstichkabinett, KdZ 4174
Feder in Schwarzbraun
290 x 214 mm
Kein Wz.
L. ein später hinzugefügtes und wieder gelöschtes Schongauer-
Monogramm
Die Zeichnung dürfte am oberen und am rechten Rand beschnitten sein;
es existiert eine Kopie des Blattes im Berliner Kupferstichkabinett,
KdZ 23321

Herkunft: Slg. Esdaile (Lugt 2617); Slg. Galichon (Lugt 1061);
Slg. Rodrigues (Lugt 897); erworben 1899

Lit.: Bock 1921, S. 22 – W. 30 – Schürer 1937, S. 137 ff. – Winkler 1947,
S. 16 – Panofsky 1948, Bd. 1, S. 23, S. 66 – Schilling 1948, Nr. 3 –
Secker 1955, S. 217 – Winkler 1957, S. 38 – Winzinger 1968, S. 169 –
Anzelewsky 1970, S. 12 – Ausst. Kat. Dürer 1971, Nr. 142 – Ausst. Kat.
Washington 1971, S. 113, bei Nr. 2 – White 1971, Nr. 4 – Strauss 1492/1
– Anzelewsky/Mielke, Nr. 5 (mit weiterer Literatur) – Ausst. Kat.
Dürer 1991, Nr. 3

Winkler hat hervorgehoben, dass die *Hl. Familie* die einzige
unsignierte Zeichnung im Frühwerk Dürers ist, die allge-
meine Anerkennung gefunden hat und übereinstimmend in
die Jahre 1492/93 datiert wird.[1]
Da die Verwandtschaft der Komposition mit Schongauers
Kupferstich *Maria auf der Rasenbank* (B. 30) kaum zu über-
sehen ist, wird bei der Beurteilung des Blattes immer wieder
das starke Schongauersche Element hervorgehoben; Winkler

(1957) fand jedoch, »die herb ernsthafte Durchführung«
strafe das Schongauersche Schönheitsideal in jedem Strich
Lügen.
Nicht ganz so eindeutig ist die Frage zu beurteilen, welchen
Einfluss der Hausbuchmeister, etwa durch seine Kaltnadel-
radierung *Hl. Familie* (Lehrs 27; siehe Abb.) ausgeübt hat,
mit der die Zeichnung vor allem das Motiv des auf dem
Boden sitzenden Joseph gemeinsam hat. Es wäre immerhin
denkbar, dass der junge Dürer einen der wenigen Abzüge zu
Gesicht bekommen hat, die sich von den aus sehr weichem
Metall bestehenden Platten abziehen liessen. Für diese Ver-
mutung würde auch die auf beiden Darstellungen zu fin-
dende Mauer und die See- oder Meerlandschaft sprechen, die
in ähnlicher Zusammenstellung auch auf dem Stich des
Hausbuchmeisters erscheinen.
Ein drittes Element, das bei der Gestaltung der Komposition
auf Dürer Einfluss gehabt hat, ist die niederländische Land-
schaftsdarstellung des ausgehenden 15. Jahrhunderts gewe-
sen, worauf Schürer hingewiesen hat. So wird beispielsweise
auf dem Berliner Gemälde *Johannes der Täufer* des Geert-
gen tot Sint Jans (siehe Abb.) ähnlich wie auf der Zeichnung
durch eine Reihe schlanker Bäume eine deutlich ablesbare
Tiefenwirkung erzielt. Durch diese Anlehnung an ein nie-
derländisches Vorbild ist es Dürer erstmals gelungen, eine
wirklich enge Verbindung von Figuren und Raum zu schaf-
fen, ein Problem, mit dem der junge Künstler sich bereits in
der *Kreuzigung,* um 1490 (Louvre; W. 19) beschäftigt hatte.
In der älteren Literatur wurde die Zeichnung häufig als eine
Darstellung der *Ruhe auf der Flucht* angesprochen. Die
Mauer im Mittelgrund mit der Pforte am rechten Blattrand

Zu Kat. Nr. 10.5: Geertgen tot Sint Jans,
Johannes der Täufer, um 1490

Zu Kat. Nr. 10.5: Meister des Hausbuches,
Hl. Familie, um 1490

Kat. Nr. 10.5

muss aber wohl als Hinweis auf den Hortus conclusus gedeutet werden. Als Symbol der Passion ist dagegen die Nelke aufzufassen, die Maria dem Kinde reicht.[2]

Vielfach wurde die Zeichnung als direkte Vorstufe zu dem Kupferstich *Hl. Familie mit dem Schmetterling* (B. 44) angesehen. Bock hat sich zwar schon in den zwanziger Jahren gegen diese Deutung ausgesprochen, doch wird man Panofsky zustimmen dürfen, wenn er meint, der Stich stelle das Resultat einer lang anhaltenden Beschäftigung mit dem Thema der Hl. Familie dar, wofür die Zeichnungen W. 23 bis 25, 30 und 35 Zeugnis ablegten. Unter diesen fünf Zeichnungen kommt die Berliner dem Stich am nächsten. *F. A./S. M.*

1 Nur Flechsig hat abweichend eine Datierung in das Jahr 1494, vor der ersten Reise nach Italien, vorgeschlagen.
2 Vgl. F. Anzelewsky: Albrecht Dürer. Das malerische Werk, Berlin 1991, S. 71 u.ö.

ALBRECHT DÜRER

10.6
Paar zu Pferde, um 1493/94

Berlin, Kupferstichkabinett, KdZ 3
Feder in Schwarz; teilweise aquarelliert
215 x 165 mm
Wz.: gotisches p mit Blume (Variante von Briquet 8675)
O. datiert *1496*; u. Monogramm von fremder Hand

Herkunft: Slg. Andreossy; Slg. Posonyi-Hulot (Lugt 2040/41); erworben 1877

Lit.: Seidlitz 1907, S. 4 – Friedländer 1919, S. 32 – Friedländer/Bock 1921, S. 22 – Tietze/Tietze-Conrat 1928, Bd. 1, S. 204–206 – Stadler 1929, S. 54, Anm. 1 – Flechsig 2, S. 61 f. – W. 54 – Winkler 1957, S. 36, S. 38 f. – Oehler 1959, S. 143 ff. – Strauss XW 54 – Anzelewsky/Mielke, Nr. 8 (mit der älteren Literatur) – Ausst. Kat. Dürer 1991, Nr. 4

Ein elegant herausgeputztes Paar reitet engumschlungen gemeinsam auf einem Pferd, von einem Hündchen begleitet, auf einen Waldrand zu. Im Hintergrund liegt eine Burg, von der die beiden Reitenden aufgebrochen sein mögen.

Die Echtheit der Zeichnung ist vielfach bestritten worden.[1] Das von Seidlitz beobachtete Schongauersche Element, das typisch für den jungen Dürer ist, und die unzweifelhafte Beziehung zu dem späteren Holzschnitt *Ritter und Landsknecht* (B. 131) sowie die enge stilistische Verwandtschaft zu Dürers Holzschnittillustrationen der Wanderjahre lassen keinen Zweifel an der Eigenhändigkeit des Blattes zu.[2]

Die Beziehung zu diesem Werkkomplex gibt auch für die etwaige Entstehungszeit einen Hinweis. Wenn auch Winkler (1957) darauf hingewiesen hat, dass die Sicherheit der Zeichnung auf eine Entstehung in den Jahren 1495/96 deuten könnte, so rechtfertigen doch die überaus schlanken Figuren und das Fehlen jeglichen italienischen Elements eine Datierung in die Jahre 1493/94. Für diese zeitliche Einordnung

spricht auch die enge Übereinstimmung mit dem *Galoppierenden Reiter* in London (W. 48) und den Kostümen des Hamburger *Liebespaares* (W. 56). Für die – offenbar nachträglich angebrachte – Jahreszahl *1496* wurde eine andere Tinte als für die Zeichnung verwendet. Sie scheint also nicht das Entstehungsjahr anzugeben. Flechsig vermutete, der erste Besitzer der Zeichnung habe das Jahr der Erwerbung des Blattes vermerkt.

Die Zeichnung erhält durch eine vierseitige Einfassungslinie in schwarzer Tinte bildmässige Geschlossenheit, die durch die Aquarellierung noch verstärkt wird. Diese Bildwirkung ist es wohl gewesen, die Panofsky in dem Blatt eine Kopie oder Eigenkopie nach einem Werk des jungen Dürer sehen

Zu Kat. Nr. 10.6: Meister des Hausbuches, Der Planet Jupiter, um 1466/70

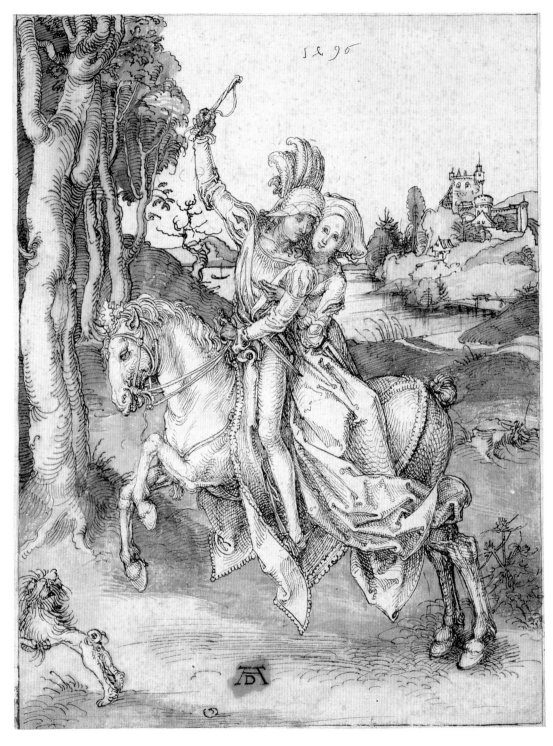

Kat. Nr. 10.6

liess und Flechsig zu dem Urteil führte, es handle sich um eine Reinzeichnung Dürers nach einer verlorenen Skizze. Eine genaue Untersuchung zeigt jedoch, dass es sich um eine spontan geschaffene Komposition handelt, denn an der Hinterhand des Pferdes ist deutlich zu erkennen, dass der Zeichner die Beine des Tieres erst nachträglich weiter zurückgesetzt hat. Auch sonst finden sich hier und da kleinere zeichnerische Korrekturen.

Mit dem reitenden Liebespaar hat Dürer ein Motiv aus einer schon länger bestehenden Bildtradition aufgegriffen. Solche Paare, die gemeinsam zur Jagd ausreiten oder an einem Mai-ausflug teilnehmen, tauchen in flämischen und französischen Stundenbüchern des 15. und frühen 16. Jahrhunderts bei den Darstellungen des Monats Mai auf.[3] Das reitende Paar in der Darstellung des Planeten Jupiter im »Mittelalterlichen Hausbuch« (siehe Abb.), das unserem Paar sehr ähnelt, ohne dass man jedoch beweisen kann, dass Dürer es gekannt hat, geht möglicherweise auch auf eine solche Kalenderminiatur zurück.

Hinter dem Pferd, am rechten Bildrand, ist ein Eryngium dargestellt. Diese Pflanze kommt auf den Werken Dürers aus den Wanderjahren wiederholt vor, so auf dem Pariser Selbstbildnis von 1493 (A. 10) und auf dem Hintergrund des Karlsruher Schmerzensmannes (A. 9). Wie Grote[4] gezeigt hat, kommt dem Eryngium auf beiden Gemälden christologische Bedeutung zu. Im Zusammenhang mit dem reitenden Paar dürfte die Pflanze eher als Liebessymbol zu deuten sein. *F. A./S. M.*

1 Beispielsweise von Strauss, vgl. hierzu Anzelewsky/Mielke, S. 13 f.
2 Obwohl schon Friedländer das zeitliche Verhältnis zwischen dem Holzschnitt B. 131 und der Zeichnung überzeugend geklärt hatte, vertrat Stadler zehn Jahre später wiederum die Meinung, die Zeichnung sei nach dem Holzschnitt geschaffen.
3 Vgl. hierzu W. Hansen: Kalenderminiaturen der Stundenbücher. Mittelalterliches Leben im Jahreslauf, München 1984, S. 57 f., mit zahlreichen Beispielen im Katalog.
4 L. Grote: Dürer-Studien, in: Zs. Dt. Ver. f. Kwiss., 19, 1965, S. 151–169.

ALBRECHT DÜRER
10.7
Hummer, 1495

Berlin, Kupferstichkabinett, KdZ 4942
Feder in Braun; leicht braun und schwarz getuscht; weiss gehöht
246 x 428 mm
Wz.: Bogen und Pfeil (Briquet 817/818)
U. bezeichnet mit Dürers Namenszeichen *Ad* und *1495* datiert
Papier stark gebräunt; Oberfläche abgerieben

Herkunft: erworben 1879

Lit.: Bock 1921, S. 36 – Stadler 1929, S. 89 – W. 91 – Panofsky 1948, Bd. 1, S. 37 – Winkler 1951, Tafel 7 – Tietze 1951, S. 35 – Winkler 1957, S. 47, S. 181 – Strauss 1495/21 – Anzelewsky/Mielke, Nr. 10 (mit weiterer Literatur) – Ausst. Kat. Dürer 1985, S. 22 f. – Ausst. Kat. Dürer 1991, Nr. 8 – C. Eisler: Dürer's Animals, Washington/London 1991, S. 133 – E. M. Trux: Untersuchungen zu den Tierstudien Albrecht Dürers, Würzburg 1993, S. 37–43

Die ungewöhnlich grosse Naturstudie, die vom Künstler mit der vorwiegend während seines Aufenthaltes in Venedig verwandten Form des Monogramms *Ad* signiert und *1495* datiert worden ist, ist niemals ernstlich als Werk Dürers angezweifelt worden, obwohl sie nicht gut erhalten ist. Elfried Bock, der das Blatt im Berliner Katalog von 1921 erstmals veröffentlichte und in seiner Beurteilung sehr zurückhaltend war, hat bereits damals die Entstehung in Venedig als möglich angesehen. Nachdem Winkler nachwies, dass diese Gattung Krebse vorwiegend im Adriatischen Meer anzutreffen ist, kann die Entstehung in Venedig als sicher angesehen werden. Die ungewöhnliche Grösse des Tieres im Verhältnis zum Blatt, das feindlich stierende Auge, die bewegten Beine und die geöffnete monumentale Schere bewirken eine geradezu bedrohlich wirkende Präsenz des nach lebendigem Vorbild gezeichneten Tieres und verleihen der Zeichnung bildhaften Charakter. Von ähnlicher Wirkung ist die von Dürer ebenfalls in Venedig gezeichnete Krabbe (W. 92), heute in Rotterdam. Mit Nachdruck hat zuletzt Trux darauf hingewiesen, dass der Hummer und die Krabbe Dürers keine werkgebundenen Vorstudien seien, sondern frei gestaltetes Studienmaterial. *F. A./S. M.*

Kat. Nr. 10.7

ALBRECHT DÜRER

10.8
Wassermühle im Gebirge mit Zeichner, circa 1495

Berlin, Kupferstichkabinett, KdZ 3369
Wasser- und Deckfarben
133 x 131 mm
Wz.: nicht erkennbar, da das Blatt auf jüngeres Papier kaschiert wurde
U. r. von fremder Hand mit dem Monogramm bezeichnet; Ecke l. o. entlang des Felskonturs angestückt

Herkunft: Slg. Andreossy; Slg. Lawrence (Lugt 2445); Slg. E. Cheney (Lugt 444); erworben 1888

Lit.: Ephrussi 1882, S. 110 – Haendcke 1899, S. 27 – Klebs 1907, S. 415 – Winkler 1929, S. 128 – Stadler 1929, S. 12 – W. 103 – Lutterotti 1956, S. 157 – Winkler 1957, S. 46 – Koschatzky/Strobl 1971, Nr. 14 – Herrmann-Fiore 1972, S. 45 – Strauss 1495/39 – Piel 1983, Tafel 53 – Anzelewsky/Mielke, Nr. 14 (mit weiterer Literatur)

Neben einem kleinen überdachten Mühlengebäude, über dessen Rad das Wasser von einer Rinne läuft, sitzt an einem Baum ein Zeichner auf einem Mühlstein. Das Wasser fliesst den detailliert geschilderten, steinigen Abhang hinab und sammelt sich in einem kleinen, natürlichen Becken im Vordergrund.

Nachdem Ephrussi die Zeichnung als erster als Werk Dürers erkannt hatte, hat sich die Forschung dennoch in den folgenden Jahren oftmals schwergetan, die Echtheit des Blattes zu akzeptieren.[1] Ungewöhnlich für Dürer ist in der Tat die Nahsicht, die das Blatt nur mit der Mailänder *Hütte im Gebirge* (W. 102) gemeinsam hat. In den meisten seiner Landschaftsaquarelle hat der Künstler die Darstellung aus grösserer Distanz gegeben und dem Vordergrund vielfach nur geringe Aufmerksamkeit geschenkt. Hier nun ist gerade der Vorder- und Mittelgrund mit besonderer Sorgfalt behandelt, während der Fernblick durch den nur angedeuteten Felsen links und den Busch rechts verstellt ist. Ebenso ungewöhnlich für Dürer ist auch die Figur des sitzenden Mannes. Was den Zeichner Dürer speziell interessiert zu haben scheint, war aber eher die Wiedergabe des über das Mühlenrad und das steinige Bachbett herabstürzenden Wassers, das sich im Vordergrund sammelt. Alles ist von miniaturhafter Feinheit.

Der mit dem Pinsel schemenhaft angedeutete Baumstumpf oberhalb der Hütte und der gestutzte Busch im Vordergrund verbinden das Aquarell mit dem *Steinbruch* (Kat. Nr. 10.9; W. 111). Mit der bereits erwähnten *Hütte im Gebirge* (W. 102) hat das Berliner Aquarell auch die Form- und Farbgebung der Steine gemeinsam. Das auffällige Blaugrün der Vegetation auf der rechten Seite ist das gleiche – mit in Deckweiss aufgesetzten Lichtern – wie auf der Pariser *Ansicht von Arco* (W. 94).

Das alles deutet unzweifelhaft auf Dürer als Autor dieser ungewöhnlichen Wasserfarbenmalerei hin. Seit Winkler

sämtliche Landschaftsaquarelle in die Zeit zwischen 1494 und 1500 eingeordnet hat, wird auch die *Wassermühle im Gebirge mit Zeichner* als eine Arbeit angesehen, die während der ersten Italienreise 1494/95 entstanden ist. *F. A.*

1 Klebs, Flechsig, Tietze, Stadler und Panofsky haben die Originalität angezweifelt und hielten das Blatt für eine Kopie nach Hans Bol (1534–1593), von dem es eine Gouache in Weimar und eine Zeichnung in Wien mit dem gleichen nach rechts hin erweiterten Motiv gibt. Winkler, Lutterotti und Koschatzky sehen – wohl mit Recht – in den beiden von Bol ausgeführten Werken Kopien nach Dürers Aquarell. Koschatzky und Strauss haben das Blatt mit leichten Bedenken in das Werk Dürers aufgenommen.

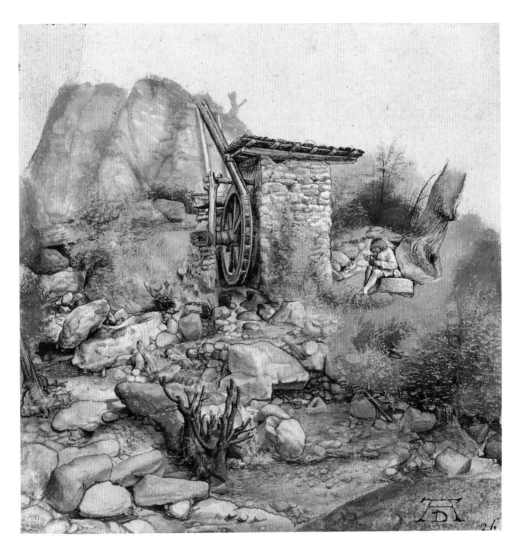

Kat. Nr. 10.8

ALBRECHT DÜRER

10.9
Steinbruch, um 1498

Berlin Kupferstichkabinett, KdZ 15388
Wassserfarben
215 x 168 mm
Wz.: Krone, Kreuz und Dreieck (M.24)
R. o. von fremder Hand mit Monogramm signiert und *1510* datiert

Herkunft: Slg. J. D. Böhm (Lugt 1442) , Slg. Hausmann (Lugt 378);
Slg. Blasius (Lugt 377); erworben 1935

Lit.: Klebs 1907, S. 416 – Pauli 1927, S. 34–40 – Flechsig 2, S. 75, S. 302 –
Winkler 1929, S. 216 u. ö. – Lauts 1936, S. 398 – Winkler 1936, S. 9–12 –
W. 111 – Winkler 1947, S. 31 f. – Tietze 1951, S. 38 – Winkler 1957, S. 72
– Ottino della Chiesa 1968, Nr. 43 – Koschatzky/Strobl 1971, Nr. 22 –
Herrmann-Fiore 1971, S. 31–36 – Strauss 1495/40 – Piel 1983, Tafel 16 –
Anzelewsky/Mielke, Nr. 16 – Ausst. Kat. Dürer 1991, Nr. 9

In der älteren Literatur wurde das Blatt nach der Aufschrift,
die man für eigenhändig hielt, allgemein in das Jahr 1510
datiert. Erst als Flechsig, der sich – im Anschluss an Pauli –
mit dem Namenszeichen und sonstigen Beschriftungen auf
Dürers Zeichnungen beschäftigt hatte, nachweisen konnte,
dass das Monogramm und die Datierung nicht von Dürer,
möglicherweise aber von Hans von Kulmbach stammte,
erkannte man den Zusammenhang mit Dürers Landschafts-
aquarellen, insbesondere mit der Gruppe der Steinbruch-
studien (W. 106–112). Schon Flechsig setzte die Zeichnung
daher ins Jahr 1498. Heute wird die in Grau- und Braun-
tönen ausgeführte Arbeit, zusammen mit den anderen Stu-
dienblättern aus einem Steinbruch, in die Zeit nach dem
ersten Aufenthalt in Venedig, das heisst in die Jahre 1495 bis
1497, datiert. Strauss schlägt jedoch aufgrund des Wasser-
zeichens und der grauen Farbtöne, die ihn an die Aquarelle
der Italienreise erinnern, eine Datierung ins Frühjahr 1495,
während der Rückreise von Italien, vor.
Für die Arbeitsweise Dürers und seine Einschätzung der
eigenen Aquarellstudien ist es kennzeichnend, dass er das
Motiv des dürren Strauchwerks, das auf der Zeichnung mit
besonderer Genauigkeit wiedergegeben ist, für seinen 1513
geschaffenen Kupferstich *Ritter, Tod und Teufel* (B. 98; siehe
Abb.) verwendete, wie Klebs erkannt hat. *F. A.*

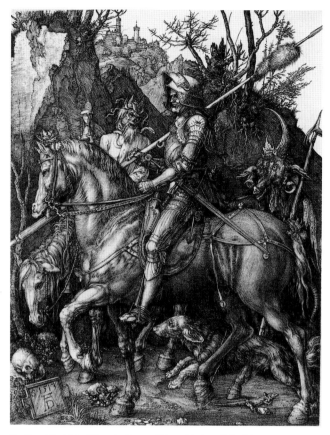

Zu Kat. Nr. 10.9: Albrecht Dürer, Ritter, Tod und Teufel, 1513

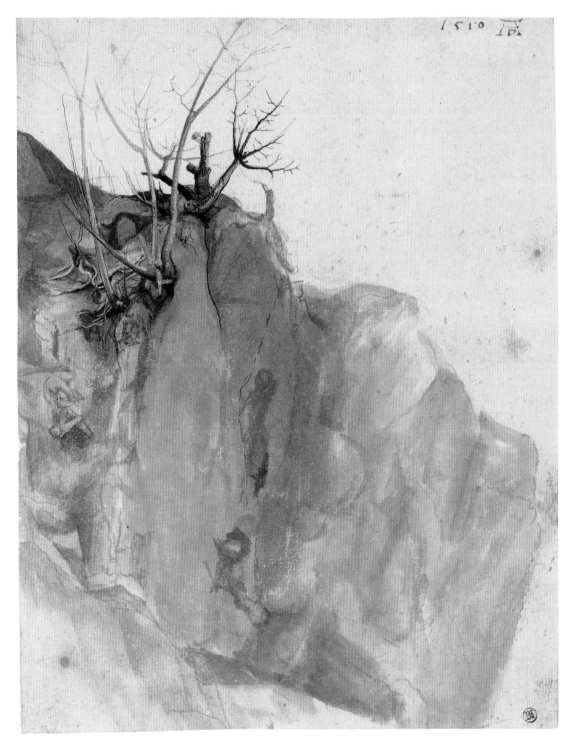

Kat. Nr. 10.9

ALBRECHT DÜRER

10.10
Tal bei Kalchreuth, um 1500

Kupferstichkabinett Berlin, KdZ 5
Wasser- und Deckfarben
103 x 316 mm
Wz.: Ochsenkopf mit Stange, Blume mit angehängtem Dreieck
(ähnlich Briquet 14873)
O. M. Monogramm in brauner Tinte von fremder Hand

Herkunft: Slg. Festetis (Lugt 926); Slg. Böhm (nach Posonyi, jedoch
kein entsprechender Sammlerstempel); Slg. Posonyi (Lugt 2041); eine
sonst unbekannte Sammlung Wimmer in Wien; erworben 1877

Lit.: Posonyi 1867, Nr. 335 – Thausing 1884, Bd. 1, S. 126 – Wölfflin
1905, S. 262 – Klebs 1907, S. 417 – Friedländer/Bock 1921, S. 29 – Mitius
1924, S. 103 – Höhn 1928, S. 10 – Winkler 1929, S. 137 – Brinckmann
1934, S. 12 f. – W. 117 – Panofsky 1948, Bd. 1, S. 37 f. – Waetzoldt 1950,
S. 182 – Tietze 1951, S. 44 – Musper 1952, S. 212 – Winkler 1957, S. 87 –
Hilpert 1958, S. 101 – Dressler 1960, S. 267 – Ottino della Chiesa 1968,
Nr. 133 – Anzelewsky 1970, Nr. 9 – Koschatzky/Strobl 1971, Nr. 32 –
Herrmann-Fiore 1972, S. 103 f. – Strauss Nr. 1500/9 – Anzelewsky/
Mielke, Nr. 17 – Ausst. Kat. Dürer 1991, Nr. 10 – Ausst. Kat.
Westeurop. Zeichnung 1992, S. 96 f.

Die auf dem Aquarell dargestellte Örtlichkeit wurde von
dem Lokalforscher Mitius als ein Tal bei dem etwa 14 Kilo-
meter östlich von Nürnberg gelegenen Dorf Kalchreuth
bestimmt.[1] Eine Ansicht des Dorfes Kalchreuth selbst (W.
118) befindet sich heute in St. Petersburg (bis 1945 Bremen,
Kunsthalle).

Die Weiträumigkeit des wiedergegebenen Landschaftsaus-
schnittes und der farbige Charakter des Blattes, auf dem
dunkles Blaugrün, Rostrot und Ocker vorherrschen, haben
zu heftigen Kontroversen darüber geführt, wann dieses und
das Bremer Aquarell entstanden sein könnten. Die Meinun-
gen schwanken zwischen 1499/1500 und 1518/1520.[2] Einig-
keit herrscht nur darüber, dass die beiden Blätter stilistisch
am weitesten fortgeschritten und somit die spätesten unter
den Landschaftsaquarellen Dürers sind.

Einen wichtigen Anhaltspunkt für die zeitliche Einordnung
liefert das Wasserzeichen, mit dessen Hilfe das Papier in die
Jahre 1492 bis 1495 datiert werden kann.[3] Demnach kann die
Zeichnung nicht wesentlich später entstanden sein, das heisst
in jedem Falle vor 1500. Somit lassen sich die beiden Kalch-
reuth-Blätter (mit Winkler) den nach der Rückkehr von
der ersten Italienreise entstandenen Landschaftsaquarellen
Dürers anschliessen.

Die Landschaftsaquarelle Dürers, die dem heutigen Betrach-
ter so zeitlos modern und wie eigenständige Kunstwerke
erscheinen, bildeten für den Künstler Arbeitsmaterial, das er
zur Verwendung in Gemälden, Kupferstichen oder Holz-
schnitten umformte. Ein Beispiel für diesen Umgang mit den
Naturstudien ist der *Steinbruch* (Kat. Nr. 10.9), den der
Künstler 1513 in *Ritter, Tod und Teufel* wieder aufnahm.

F. A./S. M.

1 Brinckmann vertrat jedoch noch zehn Jahre später die Meinung,
Dürer habe eine Partie des Maintales bei Banz gezeichnet.
2 Hierzu Anzelewsky/Mielke, S. 21 f. mit der älteren Literatur,
insbesondere zu den Thesen von Herrmann-Fiore.
3 Nach brieflicher Mitteilung der Wasserzeichenkartei Piccard beim
Hauptstaatsarchiv Stuttgart vom 30. 5. 1980 dürfte das Wasser-
zeichen dem Typ Piccard 789 oder 790 angehören.

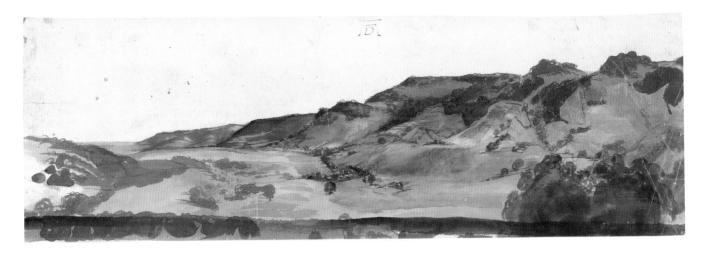

Kat. Nr. 10.10

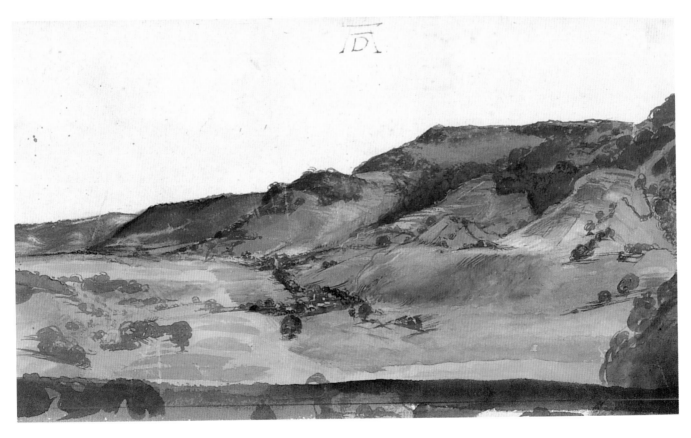

Kat. Nr. 10.10: Detail

ALBRECHT DÜRER

10.11

Quelle im Walde mit Paulus und Antonius, um 1500

Kupferstichkabinett Berlin, KdZ 3867
Feder in Schwarz
186 x 185 mm
Wz.: Krone mit doppelkonturigem Bügel mit vier Perlen
(nicht bei Briquet und Piccard)
U. von fremder Hand mit dem Monogramm bezeichnet

Herkunft: Slg. Drexler; Slg. von Klinkosch (Lugt 577); erworben 1890

Lit.: Bock 1921, S. 24 – Friedländer 1925, Nr. 5 – Weismann 1928, S. 11 –
W. 182 – Winkler 1947, S. 32 – Waetzoldt 1950, S. 181 – Tietze 1951,
Tafel 26 – Winkler 1957, S. 123 – Ausst. Kat. Dürer 1967, Nr. 27 –
Strauss 1504/2 – Anzelewsky/Mielke, Nr. 23 – Ausst. Kat. Dürer 1991,
Nr. 13

Die Zeichnung einer Waldlichtung mit einer von geschichteten Steinquadern eingefassten Quelle im Vordergrund gilt seit Weismann als Darstellung des Kehlbrünnleins im Wald westlich von Kalchreuth. Bereits Thausing hatte zuvor vermutet, es handle sich um eine Naturstudie, die Dürer im sogenannten Schmausenbuck in der Nähe von Nürnberg gezeichnet habe. Die sehr eingehende virtuose Schilderung des Waldrandes rückt das Blatt in die Nähe der Landschaftsstudien (vgl. W. 109, St. Petersburg, ehemals Bremen). Die beiden Mönche, die links im Vordergrund an der Quelle sitzen, sind erst durch den nachträglich über ihren Köpfen mit wenigen flüchtigen Strichen hinzugefügten Raben als Antonius und Paulus zu identifizieren. Wie in der »Legenda aurea« beschrieben wird, brachte, als der hl. Antonius den hl. Paulus in der thebaischen Wüste besuchte, ein Rabe den beiden Einsiedlern ihre tägliche Nahrung, da sie über ihren frommen Gesprächen zu essen vergaßen.
Dieses unscheinbare, leicht zu übersehende Detail stellt die Verbindung zu dem Holzschnitt *Die hll. Antonius und Paulus* (B. 107) her, zu dem die Studie nach verbreiteter Ansicht eine erste Ideenskizze gewesen ist. Auf einer Zeichnung in Nürnberg (W. 183) treten die Landschaftsmotive zugunsten der figürlichen Komposition, wie sie dann im Holzschnitt verwirklicht worden ist, stärker zurück. Beibehalten wurde das Motiv der eingefassten Quelle, an der die beiden Heiligen sich zum Gespräch niedergelassen haben.
Die Frage der genauen Datierung des Blattes ist umstritten.[1] Sie ist abhängig davon, wie man das *Schlechte Holzwerk* zeitlich ansetzt. Diese Gruppe von elf Holzschnitten mit religiösen Darstellungen, zu deren späteren Werken auch der genannte Holzschnitt mit den beiden Heiligen gehört, wird von der Forschung zwischen 1500 und 1504 datiert.[2] Wenn man sich vor Augen führt, dass die von Mathis Gothart Nithart gemalten Flügel des 1503 datierten Lindenhardter Altars schon die Kenntnis des Holzschnitts *Die hll. Bischöfe Nikolaus, Ulrich und Erasmus* (B. 118) voraussetzen, der zu

den spätesten im *Schlechten Holzwerk* gehört, so ergibt sich, dass die ganze Gruppe bereits zum damaligen Zeitpunkt in Drucken vorgelegen haben muss. Berücksichtigt man sodann die stilistische und thematische Verwandtschaft der Zeichnung mit den sehr ähnlichen, bereits vor 1500 entstandenen Landschaftsstudien, so kann man sie nur um 1500 datieren.

F. A./S. M.

1 Im Berliner Katalog von 1921 wurde die Zeichnung wohl von Friedländer, der sie später (1925) um 1498 ansetzte, unter Hinweis auf die *Hl. Familie* Dürers (Berlin Kupferstichkabinett, KdZ 4174) in die letzten Jahre des 15. Jahrhunderts datiert. Tietze 1951 und Strauss setzen das Blatt ins Jahr 1504, während Flechsig und Winkler für eine Entstehung um 1502 eintraten.
2 Winkler, der 1928 die ganze Gruppe noch zwischen 1500 und 1505 datiert hatte, neigte später (1957) zu einer zeitlichen Einordnung um 1500/1501. Panofsky und Strauss nehmen – zumindest für das betreffende Blatt – an, es sei 1504 entstanden.

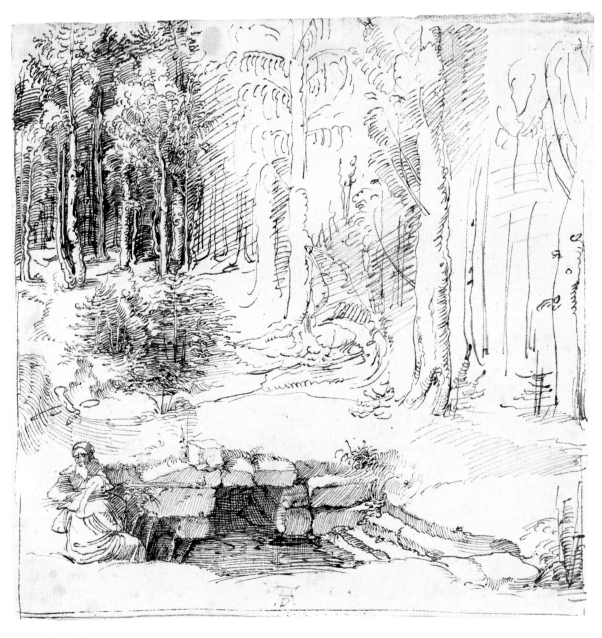

Kat. Nr. 10.11

ALBRECHT DÜRER

10.12

Schmerzensmaria in einer Nische, daneben Petrus und Malchus, Klagende unter dem Kreuz, circa 1498–1500

Berlin, Kupferstichkabinett, KdZ 2155
Feder in Dunkelgrau; mit schwarzer Tinte überarbeitet
311 x 159 mm
Kein Wz.
U. von fremder Hand *1512* datiert und signiert; verso *um zwen weis pfennig.*

Herkunft: Slg. Andreossy; Slg. Suermondt (Lugt 415); erworben 1874

Lit.: Thausing 1884, Bd. 1, S. 83 – Bock 1921, S. 35 – Beenken 1928,
S. 113 – W. 150 – Musper 1952, S. 50 – Winkler 1957, S. 83 – Anze-
lewsky 1991, S. 132 – Oehler 1972, S. 98 – Strauss 1502/32 – Vaisse 1974,
S. 117–128 – Anzelewsky/Mielke, Nr. 18 (mit der älteren Literatur) –
Kutschbach 1995, S. 98

Die Zeichnung gilt, seitdem Bock den Zusammenhang mit
der Tafel der *Mater dolorosa* (A. 20) erkannt hat, als Vor-
arbeit zu der von Dürer 1496 für Kurfürst Friedrich den
Weisen von Sachsen gemalten Tafel der *Sieben Schmerzen
Mariä*. Nur Flechsig datierte das Blatt in das Jahr 1502, da er
eine Verwandtschaft mit der Maria der Verkündigung auf
der Aussenseite des Paumgartner-Altars (A. 53 W.) fest-
stellte. Auch Strauss hält diese Zuordnung der Zeichnung
für wahrscheinlicher als die obengenannte. Weil aber mit der
Arbeit am Paumgartner-Altar vermutlich schon bald nach
der Rückkehr der Brüder Stephan und Lukas Paumgartner
von ihrer Pilgerfahrt ins Heilige Land, das heisst um 1498,
begonnen worden ist und die von Gesellenhand gemalten
Flügelaussenseiten wohl – analog zum Heller-Altar – als
erste ausgeführt worden sind, kommt man auch in diesem
Fall zu einer Datierung der Zeichnung in die Jahre vor 1500.
Die Kombination einer grossen in einer Nische stehenden
Marienfigur mit seitwärts angeordneten kleinen Szenen aus
der Passion spricht eindeutig für den Zusammenhang mit
der Tafel der *Sieben Schmerzen Mariä* und gegen eine Ver-
bindung mit dem Paumgartner-Altar. Unabweisbar wird die
Zugehörigkeit des Blattes zu dieser Altartafel durch das
Motiv des schräg gestellten Kreuzes, das Dürer wahrschein-
lich in Köln während seiner Wanderjahre kennengelernt
hatte.
Dennoch hat es immer wieder Versuche gegeben, das Blatt
aus dem Werk Dürers auszuscheiden. So gab zum Beispiel
Lisa Oehler die Zeichnung Beham, nachdem 1884 Thausing
sie als ein Werk Wolgemuts betrachtet hatte, von dem Dürer
das Blatt zu dem auf der Rückseite vermerkten Preis erwor-
ben habe. *F. A.*

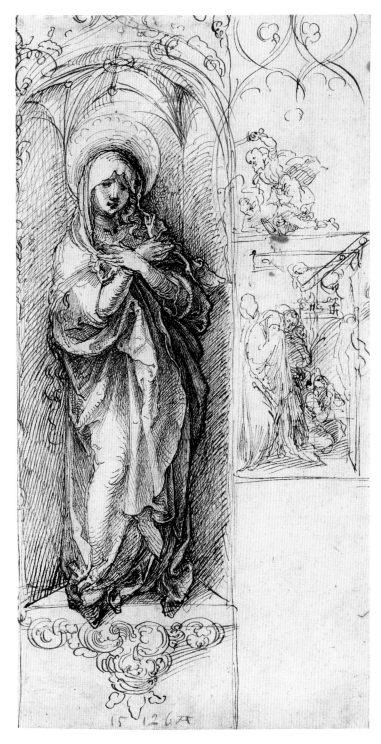

Kat. Nr. 10.12

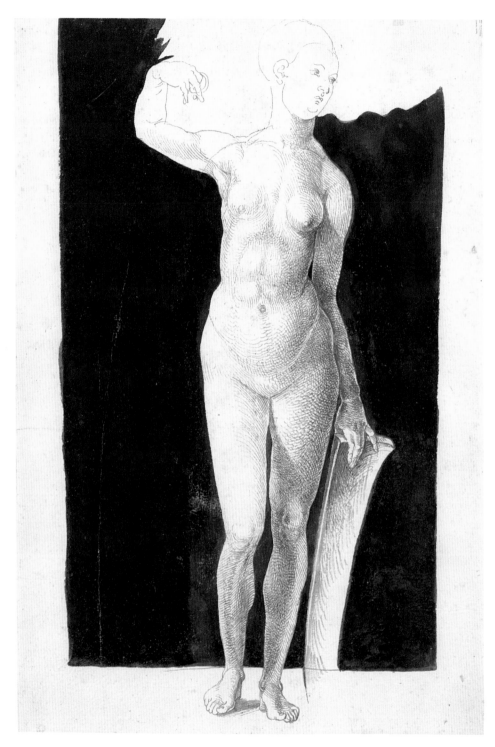

Kat. Nr. 10.13: Verso

ALBRECHT DÜRER

10.13

Proportionsstudie einer nackten Frau mit Schild, um 1500

Verso: Anatomisch ausgearbeitete Durchzeichnung der Proportions-
figur, um 1500
Berlin, Kupferstichkabinett, KdZ 44
Recto: Feder in Braun; verso: Feder, der Grund um die Figur schwarz-
braun getuscht
303 x 205 mm
Kein Wz.

Herkunft: C. A. Boerner; Slg. Posonyi-Hulot (recto l. u. Sammler-
stempel Lugt 2040/41); erworben 1877

Lit.: Posonyi 1867, Nr. 352 – Ausst. Kat. Berlin 1877, Nr. 44, Nr. 44a –
Ephrussi 1882, S. 68 – Thode 1882, S. 111 – Justi 1902, S. 15 ff. – Weixl-
gärtner 1906, S. 30 ff. – Seidlitz 1907, Anm. S. 13 – Ausst. Kat. Liverpool
1910, Nr. 195 – Ausst. Kat. Bremen 1911, Nr. 212 f. – Panofsky 1915,
S. 85 ff., S. 90, S. 95, Anm. 1 f. – Panofsky 1920, S. 113, Anm. 2 – Bock
1921, S. 24 – Kurthen 1924, S. 103 – Ausst. Kat. Berlin 1928, Nr. 37 –
Giesen 1930, S. 36 f. – W. 413 f. – Panofsky 1940, S. 113, Anm. 2 –
Musper 1952, S. 112 – Winkler 1957, S. 145, S. 194 – Ausst. Kat. Dürer
1967, Nr. 36 – Strauss 1500/27 f. – Anzelewsky/Mielke, Nr. 30 – Ausst.
Kat. Dürer 1991, Nr. 15

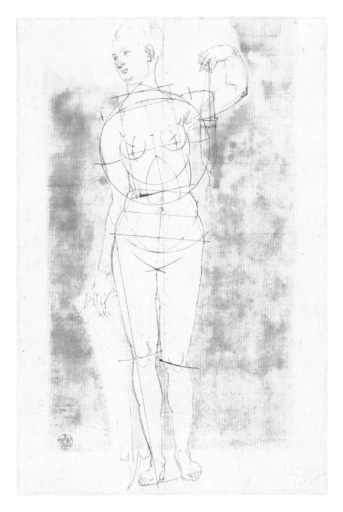

Kat. Nr. 10.13: Recto

Die Figur wurde zunächst von Dürer mit Zirkel und Richt-
scheit (Lineal) konstruiert, wobei er die Konturen der Ein-
zelformen durch Zirkelschläge festzulegen versuchte (siehe
Abb.). Sodann sind die Umrisse und alle wesentlichen Kör-
performen auf die Rückseite durchgepaust und die Pause
zeichnerisch durchgeführt worden. Dabei liess der Künstler
die Lampe fort, die bei der Konstruktion den Anlass für den
erhobenen Arm gebildet hatte. Die Proportionsfigur ist nach
dem ursprünglich von Dürer verwendeten geometrischen
System (im Gegensatz zu dem später benutzten anthropo-
metrischen) konstruiert.
Die Datierung unserer Zeichnung, die zu einer ganzen
Gruppe weiblicher Proportionsstudien gehört (W. 411 f.,
W. 415–418), war in der Forschung lange Zeit umstritten.[1]
Die heute weitgehend akzeptierte Datierung des Blattes um
1500 beruht vor allem auf den Überlegungen Panofskys.[2]
Für die Beschäfigung Dürers mit weiblichen Proportions-
studien bereits vor 1500 sprechen ausserdem die verschiede-
nen stehenden weiblichen Akte auf den Kupferstichen B. 63,
75 bis 78, die sämtlich in die Jahre 1496 bis 1498 datiert wer-
den.[3] Auch die Pariser Aktstudie von 1495 (W. 85, W. 89), bei
der wie bei der Berliner Zeichnung der Körperumriss auf die
Rückseite des Blattes durchgepaust ist, deutet auf ein schon
sehr früh erwachtes Interesse an der Darstellung der nackten
weiblichen Figur. Es wäre daher nur schwer begreifbar,
wenn Dürer fast fünf Jahre lang Aktfiguren dargestellt
haben sollte, ohne Versuche gemacht zu haben, dem Ge-
heimnis der menschlichen Proportion auf die Spur zu kom-
men. Eine weitere – indirekte – Bestätigung für die frühe
Entstehung der ersten Proportionsversuche Dürers ergibt

sich aus einem Gedicht des Conrad Celtis, das vor 1500
datiert werden kann und in dem der Künstler wegen seiner
Proportionsstudien gerühmt wird.[4]
Vor kurzem ist in der Hamburger Kunsthalle eine weitere
weibliche Proportionsstudie entdeckt und Dürer zuge-
schrieben worden. Das Blatt ist eine Pause nach dem Verso
der Berliner Zeichnung, die jedoch anders als diese farbig
aquarelliert wurde und ausserdem in der Ausführung von
Kopf und Schild leicht vom Berliner Blatt abweicht.[5]
Ob ebenso wie den männlichen auch den frühen weiblichen
Proportionsstudien Dürers eine antike Statue zugrunde
liegt, wie Henry Thode unter Hinweis auf die Venus Medici
vermutet hatte,[6] lässt sich nicht mit Gewissheit klären. Dafür
spräche, dass Dürer in einem Entwurf zur Einleitung seines
Lehrbuches der Malerei neben Apoll und Herkules als Vor-
bilder für die Gestaltung Christi und Samsons auch Venus
als Vorbild für Maria empfiehlt.[7] *F. A./S. M.*

127

1 Vgl. Anzelewsky/Mielke, S. 32 f., mit der älteren Literatur; Winkler und Flechsig datierten das Blatt nach 1506.
2 Panofsky 1915, S. 84–90, Anm. 1.
3 Bei den um 1500 entstandenen Stichen B. 71 und 73 muss man jedoch annehmen, dass von Dürer fremde, vermutlich italienische Vorlagen für die Liegefiguren als Vorbilder verwendet worden sind, so dass sie für die Datierung der Proportionsstudien nicht herangezogen werden können.
4 Vgl. D. Wuttke, in Zs. f. Kg., 1967, S. 321 ff.
5 Eckhard Schaar war so freundlich, das Manuskript seines Aufsatzes (erscheint in: Master Drawings, 4, 1996) zur Verfügung zu stellen. Schaar datiert die Zeichnung aufgrund des Wasserzeichens in das Jahr 1519.
6 Thode 1882, S. 111.
7 Rupprich 2, S. 104; Text zitiert in Kat. Nr. 10.14.

ALBRECHT DÜRER

10.14
Nackter Mann mit Glas und Schlange
(Aeskulap), um 1500

Verso: Skizze eines nackten Mannes im Profil nach rechts, um 1500
Berlin, Kupferstichkabinett, KdZ 5017
Feder in Braun; der Grund um die Figur gelbgrün und blaugrau getuscht; verso schwarze Kreide
325 x 207 mm
Wz.: Krone mit Kreuz und angehängtem Dreieck (ähnlich Briquet 4773)
U. Monogramm von fremder Hand; l. u. alte Numerierung *89*;
r. u. alte Numerierung *94* (durchgestrichen)

Herkunft: Slg. Gigoux (Lugt 1164); Slg. von Beckerath (Lugt 2504); erworben 1902

Lit.: Lehrs 1881, S. 285 f. – Grimm 1881, S. 189 ff. – Thode 1882, S. 106 ff. – Justi 1902, S. 10 ff. – Panofsky 1915, S. 82 ff. – Panofsky 1920, S. 366 ff. – Panofsky 1921, S. 54 ff. – Hauttmann 1921, S. 48 ff. – Panofsky 1921/22, S. 43–92 – Parker 1925, S. 252 – Giesen 1930, S. 36 – Flechsig 2, S. 144 ff. – W. 263 – Friend 1943, S. 40 ff. – Waetzoldt 1950, S. 312 ff. – Tietze 1951, S. 46 – Kauffmann 1951, S. 141 – Musper 1952, S. 111 – Winkler 1957, S. 146 – Ginhart 1962, S. 129 ff. – Winner 1968, S. 188 f. – Koschatzky/Strobl 1971, bei Nr. 49a – White 1971, S. 100 – Strauss XW 263 – Talbot 1976, S. 292 f. – Anzelewsky 1983, S. 169 ff. – Anzelewsky/Mielke, Nr. 31 – Ausst. Kat. Dürer, Holbein 1988, S. 78 ff. – Ausst. Kat. Dürer 1991, Nr. 14

Wie die weibliche Proportionsstudie (Kat. Nr. 10.13) so gehört auch die in der älteren Literatur stets als »Aeskulap« bezeichnete Zeichnung zu den frühesten Versuchen Dürers auf diesem Gebiet. Dass die Figur ursprünglich als Proportionsstudie angelegt wurde, ist noch an den mit Lineal und Zirkel festgelegten und geritzten Konstruktionslinien an Kopf, Brust und Knien deutlich zu erkennen. (Bei der Ausführung der Zeichnung haben sich diese Linien teilweise mit Tinte und Wasserfarbe gefüllt, so dass sie sichtbar wurden.) Das Blatt bildet zusammen mit den drei Apollo-Zeichnun-

gen W. 261 f. und 264 eine Gruppe.[1] Dargestellt ist auch hier der antike Sonnengott, und zwar – nach der Deutung Parkers – der Apollo Medicus.[2] Die 1881 von Max Lehrs veröffentlichte Beobachtung, dass die Gruppe dieser Zeichnungen in engem Zusammenhang mit der Statue des Apoll vom Belvedere in Rom stehe, hat eine mehr als ein halbes Jahrhundert während wissenschaftliche Kontroverse zwischen den Befürworten und Gegnern dieser These ausgelöst. Sie konnte schliesslich 1943 von A. M. Friend jr. entschieden werden, der mit Hilfe der Zeichnungen W. 419 f. (heute in einer Nürnberger Privatsammlung) zeigen konnte, dass Dürer Kenntnis von einer weiteren antiken Skulptur hatte, dem gegen 1500 ebenfalls bereits bekannten Herkules Borghese-Piccolomini.[3] Da Nachzeichnungen sowohl des Apoll vom Belvedere als auch des Herkules Borghese-Piccolomini im »Codex Escurialensis« erhalten sind, die Statuen gegen 1500 also bereits bekannt waren, kann das Auftauchen beider Figuren im Werk des Künstlers nicht auf reinem Zufall beruhen. Vielmehr muss angenommen werden, dass Dürer Abbildungen der beiden Werke antiker Plastik gekannt hat. Zusammen mit Angaben bei Vitruv haben sie ihm als Grundlage für die Konstruktion seiner männlichen Aktfiguren gedient.[4] Panofsky hat in diesem Zusammenhang schon 1920 vermutet, der *Aeskulap* und der *Apollo* in London (W. 261) könnten Rekonstruktionsversuche des Apoll vom Belvedere sein.

Panofsky hält die Berliner Zeichnung für die früheste der Gruppe. Gleichzeitig oder etwas früher dürfte Friend zufolge das Herkules-Blatt W. 419 f. entstanden sein. Wirklich sichere Anhaltspunkte für die Datierung der Zeichnung gibt es wenige. Einen »terminus ante quem« bildet der 1504 datierte Kupferstich *Adam und Eva*, in dessen Figur des Adam die männlichen Proportionsstudien verarbeitet worden sind. Für eine Entstehung der Zeichnung zu Beginn von Dürers Beschäftigung mit den menschlichen Proportionen spricht ferner die Art und Weise der Konstruktion mit Hilfe von Quadraten und Kreisbögen, die Dürer in seinen späteren Proportionsstudien nicht mehr verwendet. Schliesslich existiert ein in die Zeit kurz vor 1500 datierbares Gedicht des Conrad Celtis, in dem Dürer bereits wegen seiner Proportionsstudien gepriesen wird.[5]

Warum Dürer die um 1500 berühmtesten Antiken als Ausgangspunkt für seine Proportionsstudien benutzt hat, erklärt er in einem Entwurf zur Einleitung seines Lehrbuches der Malerei indirekt selbst: »Dan zw gleicher weis, wy sy [die Künstler der Antike] dy schönsten gestalt eines menschen haben zw gemessen jrem abgot Abblo [Apollo], also wollen wyr dy selb mos prawchen zw Crysto, dem herren, der der schönste aller welt ist. Und wy sy prawcht haben Fenus als das schönste weib, also woll wir dy selb tzirlich gestalt krewschlich darlegen der aller reinesten jungfrawen Maria, der muter gottes. Vnd aws dem Erculeß woll wir den Somson machen, des geleichen wöll wir mit den andern allen tan.«[6]

F. A./S. M.

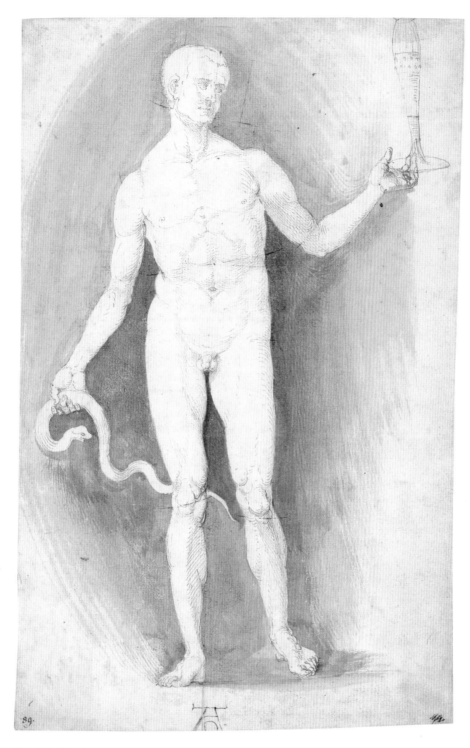

Kat. Nr. 10.14

1 Strauss hat die Zeichnung Dürer abgeschrieben, was von Anzelewsky mit guten Gründen widerlegt worden ist, vgl. Anzelewsky/Mielke, S. 34.
2 Vgl. Winner 1968, S. 188.
3 Zum Herkules Borghese Piccolomini vgl. Bober/Rubinstein 1987, S. 71f. Vieles spricht dafür, dass der Apoll vom Belvedere bereits um 1495 bekannt war; die erste bekannte Nachbildung als Kleinbronze von Antico lässt sich in das Jahr 1497 datieren, vgl. Ausst. Kat. Von allen Seiten schön, 1995, S. 166.
4 Dürer selbst berichtet 1523 im Widmungsbrief der Proportionslehre an Willibald Pirckheimer wie er »den Fitrufium« studiert habe; vgl. Rupprich 1, S. 101f.
5 Hierzu Wuttke 1967, S. 321ff.
6 Für den vollständigen Text siehe Rupprich 2, S. 103f.; die Datierung des Textes schwankt zwischen etwa 1500 (Panofsky 1915, S. 137) und 1512/13 (Rupprich 2, S. 104).

ALBRECHT DÜRER

10.15
Geburt der Maria, 1502/04

Verso: Skizzen zu einer Kreuzigung, 1502/04
Berlin, Kupferstichkabinett, KdZ 7
Feder in Schwarz
288 x 213 mm
Kein Wz.
U. r. von fremder Hand mit dem Monogramm bezeichnet

Herkunft: Slg. His de la Salle (Lugt 1333); Slg. Posonyi-Hulot (Lugt 2040/41); erworben 1877

Lit.: Ausst. Kat. Liverpool 1910, Nr. 282 – Wölfflin 1914, S. 8, Nr. 11 – Bock 1921, S. 25 – Friedländer 1925, Nr. 6 – Tietze/Tietze-Conrat 1928, Nr. 207 – Winkler 1929, S. 148 – Flechsig 2, S. 267 – W. 292f. – Winkler 1957, S. 152, S. 156 – Kuhrmann 1964, Anm. 26 – Anzelewsky 1970, Nr. 47 Strauss 1502/22, S. 23 – Anzelewsky/Mielke, Nr. 38r, Nr. 38v – Ausst. Kat. Dürer 1991, Nr. 19

Das Hauptproblem bei dieser Zeichnung, die eine erste Ideenskizze zu dem Holzschnitt *Geburt der Maria* aus dem Marienleben (B. 80) darstellt, ist die Frage nach der Entstehungszeit. Sie schwankt zwischen 1502 und 1504.[1] Man kann bei der Folge des Marienlebens wie bei der Apokalypse eine frühe Gruppe mit vielen kleinen Figuren, zu denen die *Geburt der Maria* gehört, und eine spätere mit wenigen grossen Gestalten unterscheiden. Man wird daher Strauss zustimmen, der in dem Blatt die älteste (erhaltene) Entwurfsskizze zum Marienleben sieht und sie unmittelbar nach der 1502 datierten *Geisselung Christi* (W. 185) einordnet. Die Komposition der Zeichnung enthält zwar bereits die wesentlichsten Elemente des späteren Holzschnitts, muss aber – wie schon Flechsig feststellte – bis zur endgültigen Fassung mehrfach umgearbeitet worden sein.
Die flüchtig angedeutete Perspektive am tonnengewölbten oberen Raumabschluss ist eine einfache Zentralperspektive. Sie ist weder auf der Skizze noch auf dem Holzschnitt konstruiert, sondern rein gefühlsmässig gestaltet, so dass sich auf dem Holzschnitt beim Nachmessen in der linken hinteren Ecke ein beachtlicher Fehler ergibt.

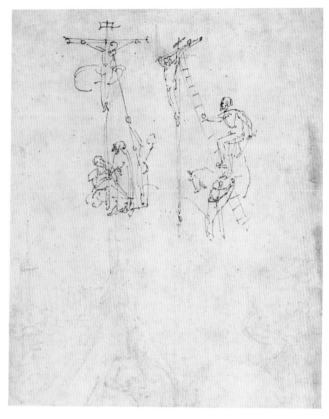

Kat. Nr. 10.15: Verso

Verso:
Die flüchtige Zeichnung hängt, wie fast alle Forscher betonen, mit dem Holzschnitt *Der Kalvarienberg* (B. 59) aus dem *Schlechten Holzwerk* eng zusammen. Ob diese Skizze früher entstanden ist als die Studie zur *Geburt der Maria*, wie manche Kenner angenommen haben, wird sich wohl kaum feststellen lassen. Eine von der Vorderseite wesentlich abweichende Datierung lässt sich weder aus stilistischen noch aus handwerklichen Gründen rechtfertigen. *F. A.*

1 1502: Flechsig, Strauss; 1502/03: Panofsky; 1503/04: Winkler; 1504: Wölfflin, Conway (Ausst. Kat. Liverpool 1910, Nr. 282).

Kat. Nr. 10.15

ALBRECHT DÜRER

10.16
Kreuzigung aus dem Gedenkbuch, 1502, 1503, 1506/07, 1514

Berlin, Kupferstichkabinett, Cim. 32
Pinsel in Braun und Grau; Schrift: Feder in Braun
311 x 215 mm
Kein Wz.

Herkunft: um 1790 bei Joh. Ferd. Roth, Diakon bei St. Jakob in Nürnberg; bis 1824 bei Hans von Derschau; Slg. von Nagler (Lugt 2529); erworben 1835

Lit: Lippmann 1880, S. 30 – Ephrussi 1882, S. 366 – W., Bd. 2, Anhang Tafel X – Panofsky 1943, Bd. 1, S. 90 – Musper 1952, S. 143 – Rupprich 1, S. 35–38 – Jürgens 1969, S. 69 – B. Deneke, in: Ausst. Kat. Dürer 1971, S. 214 – Mende 1976, S. 41 f. -Anzelewsky/Mielke, Nr. 39 – Ausst. Kat. Dürer 1991, Nr. 18

Das Blatt ist eine Seite aus Dürers »Gedenkbuch«, einem grösseren, nicht erhaltenen Manuskript, in dem der Künstler denkwürdige Ereignisse aus seinem Leben aufgezeichnet hat. Wie aus Inhalt und Blattaufteilung hervorgeht, hat er dabei dasselbe Blatt mehrfach benutzt, um Notizen aus verschiedenen Jahren aufzuzeichnen. Von der Existenz dieses Buches berichtet Dürer selbst in seiner »Familienchronik«: Dort schreibt er, er habe den Tod seines Vaters im Jahre 1502 »in einem andern buch, nach der leng beschrieben«.[1] Eben dieser Bericht ist als zeitlich früheste Mitteilung auf der Rückseite unseres Blattes erhalten. Zwölf Jahre später hat Dürer daran den – thematisch zugehörigen – Bericht über das Sterben seiner Mutter (16. Mai 1514) angeschlossen, der die zeitlich späteste Eintragung auf dem Blatt darstellt. Wegen der Ausführlichkeit seines Berichtes musste er etwa die Hälfte auf der Vorderseite des Blattes unterbringen, die jedoch zu diesem Zeitpunkt bereits beschrieben war. Hier nämlich befindet sich auf der unteren Hälfte der Seite eine Eintragung über Dürers Vermögen, die aus dem Jahr 1506/07 stammt. Darüber schildert er einen Kreuzesregen, der sich im Jahre 1503 ereignet hat und auf den sich auch die Zeichnung bezieht: »Daz grost wunderwerck, daz ich all mein dag gesehen hab, ist geschehen jm 1503 jor, als awff vil lewt krewcz gefallen sind, sunderlich mer awff dy kind den ander lewt. Vnder den allen hab jch eins gesehen in der gestalt, wy ichs hernoch gemacht hab, vnd es was gefallen awffs Eyrers magt, der jns Pirkamers hynderhaws sazs, jns hemt jnn leinnen duch. Vnd sy was so betrübt trum, daz sy weinet und ser klackte; wan sy forcht, sy müst dorum sterben. Awch hab ich ein komett am hymmell gesehen.«
Nach Günther Franz[2] ist das Phänomen erstmals im Jahre 1501 in den Niederlanden aufgetreten, von wo aus es sich über Westdeutschland verbreitete. Die Ursachen der merkwürdigen Erscheinungen sind jedoch bisher nicht geklärt.

F. A.

1 Vgl. Rupprich 1, S. 31, Z. 220–224, S. 34, Anm. 55 f.
2 Der deutsche Bauernkrieg, 10. Auflage 1975, S. 64; vgl. ausserdem Rupprich 1, S. 36, Anm. 10, und D. Wuttke: Sebastian Brants Verhältnis zu Wunderdeutung und Astrologie, in: Studien z. dt. Literatur und Sprache des Mittelalters. Festschrift f. Hugo Moser, 1974, S. 280.

Kat. Nr. 10.16

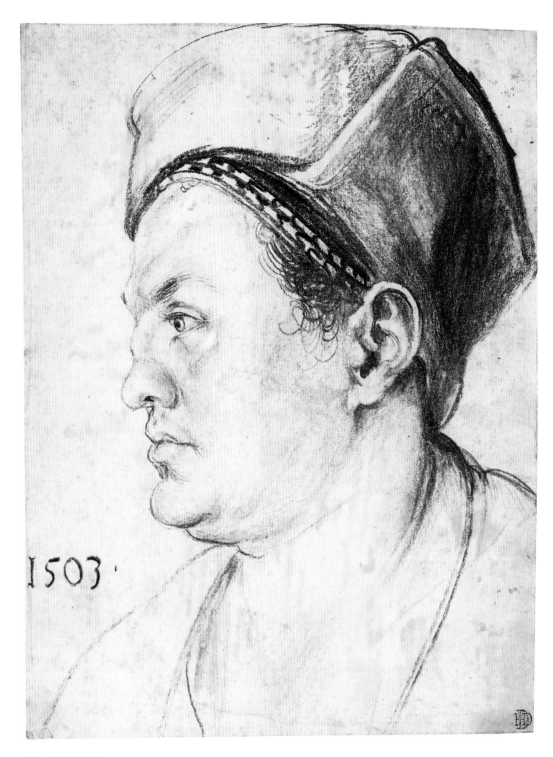

Kat. Nr. 10.17

ALBRECHT DÜRER

10.17
Bildnis Willibald Pirckheimers, 1503

Berlin, Kupferstichkabinett, KdZ 4230
Kohle; unterhalb des Auges und auf der Stirn weiss gehöht
281 x 208 mm
Kein Wz.
L. u. datiert *1503;* verso von der Hand Willibald Imhoffs d. Ä.,
dem Enkel Pirckheimers, beschriftet *Meynes Anherrenn Wilbolden
pirkhaimers Seligen Abcontrafactur durch Albrecht dürer 1503*

Herkunft: Slg. Imhoff; Zoomer (Lugt 1511); Slg. Defer-Dumesnil
(Lugt 739); erworben 1901

Lit.: Wölfflin 1914, S. 10f., Nr. 20 – Bock 1921, S. 25 – Rosenthal 1928,
S. 43–45 – W. 270 – Panofsky 1943, Bd. 1, Nr. 1037 (Medaille) – Winkler
1947, S. 22f. – Winkler 1951, S. 34f. – Winkler 1957, S. 179 – Anze-
lewsky 1970, Nr. 43 – Mende 1983, S. 30–37 – Anzelewsky/Mielke,
Nr. 34 (mit der älteren Literatur) – Ausst. Kat. Dürer 1991, Nr. 16 –
Anzelewsky 1991, S. 140, Nr. 42K

Der Dargestellte, Willibald Pirckheimer, war einer der
bedeutendsten deutschen Humanisten und zugleich Dürers
bester Freund. Es wird allgemein angenommen, dass diese
Zeichnung keine Naturstudie ist, sondern vom Künstler
nach der Silberstiftskizze im Berliner Kupferstichkabinett
(KdZ 24623) gestaltet wurde, wobei Dürer die Züge seines
Freundes veredelte, ohne ihm zu schmeicheln, wie es
Panofsky zutreffend ausgedrückt hat. Nicht einig ist man
sich in der Frage, ob Dürer die Profilstellung bereits im Hin-
blick auf eine Portraitmedaille gewählt habe oder nicht.
Zweifellos ist die Medaille aus dem Jahre 1517,[1] die aller-
dings einige Abweichungen aufweist, nicht ohne das von
Dürer geschaffene Bildnis des Humanisten entstanden. Ob
die Zeichnung aber als Vorlage für einen Medaillenschneider
geschaffen worden ist, lässt sich keineswegs mit Sicherheit
sagen. Es wäre auch umgekehrt durchaus möglich, dass
Dürer durch antike Kaisermünzen[2] zur Darstellung seines
Humanistenfreundes im Profil angeregt wurde. *F. A./S. M.*

1 Abb. in: Dürer. Des Meisters Gemälde, Kupferstiche und Holz-
 schnitte. Klassiker der Kunst, Bd. 4, 4. Auflage hrsg. von F. Winkler,
 Berlin/Leipzig o.J., S. 402.
2 Zu Sammlungen antiker Münzen in Nürnberg vgl. Anzelewsky
 1983, S. 181.

ALBRECHT DÜRER

10.18
Studien zum Grossen Kalvarienberg, um 1505

Berlin, Kupferstichkabinett, KdZ 16
Feder in Braun
228 x 216 mm
Kein Wz.
Das Namenszeichen u. M. von fremder Hand
An allen vier Seiten beschnitten; Papier braunfleckig; Wurmfrass an den
Rändern

Herkunft: Slg. Ottley (Lugt 2642, 2662/65); Slg. Lawrence (Lugt 2445);
Slg. His de la Salle (Lugt 1332/33); Slg. Posonyi-Hulot (Lugt 2040/41);
erworben 1877

Lit.: Bock 1921, S. 26 – Winkler 1929, S. 164f. – Flechsig 2, S. 270 –
W. 316 – Panofsky 1948, Bd. 1, S. 94 – Musper 1952, S. 142 – Winkler
1957, S. 175 – Oehler 1954/59, S. 114 – Oettinger/Knappe 1963, S. 11 –
Strauss 1505/2 – Anzelewsky/Mielke, Nr. 43 (mit der älteren Literatur)

Die Zeichnung gilt allgemein als eine der Studien zu Dürers
Zeichnung des *Grossen Kalvarienberges* (W. 317) in den
Uffizien zu Florenz. Diese wird zumeist in engstem Zusam-
menhang mit der *Grünen Passion* in Wien behandelt, da sie
in der gleichen Technik (Feder; weiss gehöht mit Lavierun-
gen in Grau auf grün grundiertem Papier) ausgeführt ist und
das Datum 1505 getragen hat, wie aus alten Kopien oder
dem seitenverkehrten Reproduktionsstich von Jacob Mat-
ham (siehe Abb.) zu ersehen ist. Der *Grosse Kalvarienberg*
ist sogar von einigen Forschern als Mittelstück der um ihn
herum angeordneten *Grünen Passion* angesehen worden.
Wie diese ist auch der *Grosse Kalvarienberg* als Werk Dürers
in Frage gestellt worden (Tietze, Oehler),[1] was sich jeweils
auch auf die Einschätzung des Berliner Studienblattes ausge-
wirkt hat. Die geäusserten Bedenken gegen seine Authenti-
zität sind insofern verständlich, als die Zeichenweise ausser-
ordentlich flüchtig ist. So ist der Massstab der Figuren nicht
immer einheitlich verkürzt, wodurch beispielsweise die bei-
den stehenden Orientalen oberhalb des sitzenden Christus
grösser als die Figuren des Vordergrundes erscheinen. Auch
hat der Künstler einzelne Figuren – wie den mittleren der
drei um den Rock Christi würfelnden Soldaten – erst
nachträglich eingefügt. Die kleine Nebenszene oben links,
die Winkler als Entkleidung Christi deutet, ist auf die gleiche
Weise skizziert wie die Studien zu einer Kreuzigungsdarstel-
lung auf der Rückseite der *Geburt der Maria* (W. 328; vgl.
Kat. Nr. 10.15). Somit ist jeder Zweifel ausgeschlossen, dass
es sich bei den *Studien zum Grossen Kalvarienberg* um eine
Arbeit Dürers handelt.
In der aufwendigen Komposition des Florentiner *Grossen
Kalvarienberges* wird mit zahllosen Figuren das Passionsge-
schehen vom Verlassen der Stadt Jerusalem bis zur Kreuzi-
gung simultan geschildert. Dieses Nebeneinander der sich
nacheinander abspielenden Szenen bestimmt auch den Cha-
rakter des vorliegenden Berliner Blattes: Während Christus

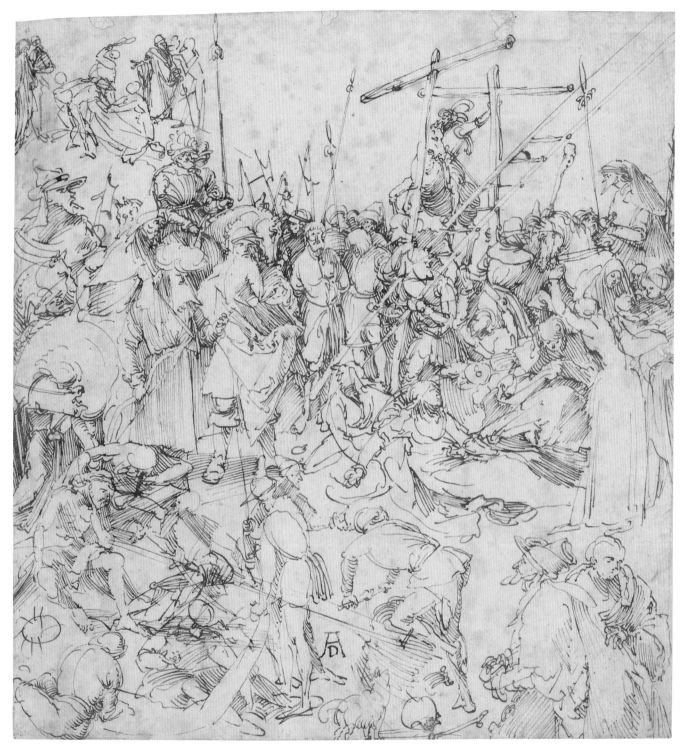

Kat. Nr. 10.18

links unten auf dem Kreuz sitzt und, von den Kriegsknech-
ten verspottet, darauf wartet, ans Kreuz geheftet zu werden,
würfeln drei Soldaten im Vordergrund um seine Kleider. Vor
einer grossen Menschenmenge – darunter auch einige Berit-
tene –, rechts oberhalb von Christus ist Maria zusammenge-
brochen. Johannes und einige Frauen kümmern sich um sie.
Von rechts kommen Klagende hinzu, eine mit einem Säug-
ling auf dem Arm, von rechts unten einige Juden. Links
oben, schnell skizziert, die Entkleidung Christi.
Die Zeichnung diente Dürer nach zahlreichen Veränderun-
gen als Grundlage für die Gestaltung der unteren Hälfte des
Grossen Kalvarienberges. So wurden zum Beispiel die bei-
den Orientalen und die wirre Gruppe der Reiter hinter
ihnen auf die Rückenfigur eines Mannes, der mit einem
Berittenen spricht, reduziert. Ausserdem hat Dürer die
Frauen um die zu Boden gesunkene Maria fast in die Mitte
der Komposition gerückt und zugleich ihre aufgeregten
Gesten gedämpft. Mit einer zweiten, noch flüchtigeren Stu-
die in Coburg (W. 315) hat er in ähnlicher Weise die eigent-
liche Kreuzigungsdarstellung im oberen Teil der Komposi-
tion vorbereitet. *F. A./S. M.*

1 Siehe hierzu Winkler (W., Bd. 2, S. 24–30, bes. S. 29), der sich
 nachdrücklich für die Eigenhändigkeit der Blätter einsetzt.

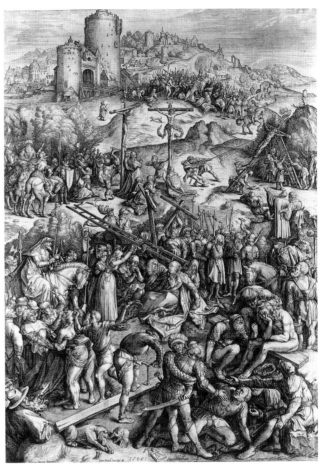

Zu Kat. Nr. 10.18: Jacob Matham nach Dürer, Grosser Kalvarienberg,
1615

Albrecht Dürer

10.19
Bildnis eines Baumeisters, 1506

Berlin, Kupferstichkabinett, KdZ 2274
Pinsel in Braungrau; weiss gehöht auf blauem venezianischem Papier
391 x 266 mm
Wz.: Kardinalshut (ähnlich Briquet 3391)
L. u. bezeichnet mit dem Monogramm und dem Datum *1506*

Herkunft: Slg. Andreossy; Slg. Gigoux (Lugt 1164); erworben 1882

Lit.: Ephrussi 1882, S. 117 – Thausing 1884, S. 346 f. u. ö. – Lorenz 1904, S. 38, S. 42 – Wölfflin 1905, S. 180 – Handzeichnungen, S. 47, Nr. 23 – Wölfflin 1914, S. 12, Nr. 24 – Bock 1921, S. 26 – Friedländer 1925, Nr. 7 – W. 382 – Panofsky 1943, Bd. 1, S. 111 – Waetzold 1950, S. 148 f. – Tietze 1951, S. 25 – Winkler 1951, S. 36 – Winkler 1957, S. 194 – Ausst. Kat. Dürer 1967, Nr. 35 – Anzelewsky 1970, Nr. 55 – Anzelewsky 1971, Nr. 93 – White 1971, Nr. 44 – Winzinger 1971, S. 69 ff. – Strauss 1506/9 – Anzelewsky/Mielke, Nr. 52 – Ausst. Kat. Dürer 1991, Nr. 23

Diese wohl eindrücklichste Porträtstudie Dürers in der von den Venezianern übernommenen Technik der Pinselzeichnung in schwarzer und weisser Wasserfarbe auf blauem Papier ist vom Künstler 1506 im Zusammenhang mit dem *Rosenkranzbild* geschaffen worden, das die deutsche Gemeinde in Venedig mit Unterstützung der Fugger als Altarbild für S. Bartolomeo bestellt hatte.[1] Der Dargestellte ist durch das Winkelmass als Baumeister gekennzeichnet. Es herrscht Einigkeit darüber, dass es sich bei der von Dürer gezeichneten und später am rechten Rand seines Gemäldes wiedergegebenen Person um den Architekten handelt, der den Neubau der im Winter 1504/05 abgebrannten Fondaco de'Tedeschi leitete. Da in dem Gutachten des Senats von Venedig das Modell des Hieronymus Thodescho für den Bau vorgesehen wurde,[2] wird der Porträtierte heute zumeist im Anschluss an Thausing[3] als Hieronymus von Augsburg bezeichnet. Leider ist es bisher nicht gelungen, eine Spur des von den Venezianern sehr gerühmten Baumeisters in Augsburg, Venedig oder anderswo zu entdecken, die Aufschluss über seine Person und sein Werk zu geben vermöchte. *F. A.*

1 Vgl. hierzu Anzelewsky 1991, S. 191–202; Kutschbach 1995, S. 105 ff.
2 Thausing 1884, Bd. 1, S. 364, Anm. 3.
3 Thausing 1884, Bd. 1, S. 347.

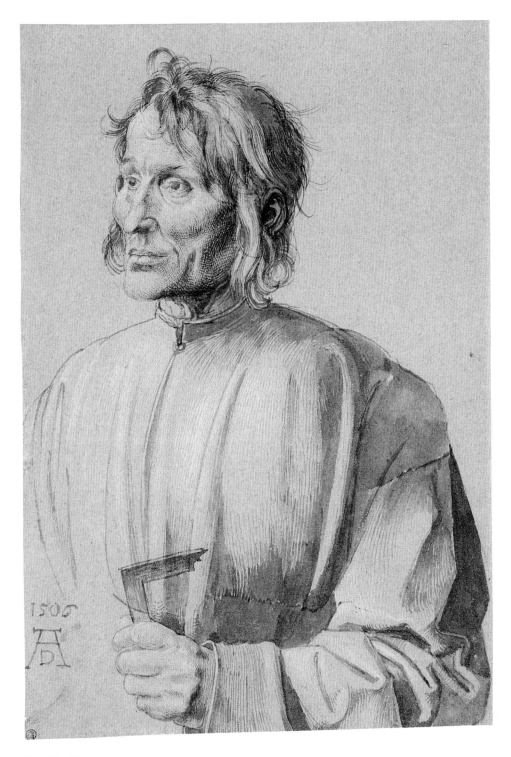

Kat. Nr. 10.19

ALBRECHT DÜRER

10.20

Rückenansicht eines weiblichen Aktes, 1506

Berlin, Kupferstichkabinett, KdZ 15386
Pinsel mit grauer Tusche auf blauem venezianischem Papier;
weiss gehöht
381 x 223 mm
Kein Wz.
Von Dürer mit Monogramm signiert und *1506* datiert

Herkunft: Imhoff; J. D. Böhm (Lugt 1442); Hausmann (r. u. Sammler-
stempel Lugt 378); Blasius (Lugt 377); erworben 1935

Lit.: Heller 1827, Bd. 2, S. 83, Nr. 68 – Lippmann 1883, Nr. 138 – Hand-
zeichnungen, Nr. 22 – Tietze/Tietze-Conrat 1928, Nr. 328 – Flechsig 2,
S. 37, S. 302 – W. 402 – Falke 1936, S. 330 f. – Lauts 1936, S. 402 –
Panofsky 1943, S. 119, Nr. 1188 – Winkler 1957, S. 199 – Anzelewsky
1970, Nr. 57 – White 1971, Nr. 45 – Ausst. Kat. Dürer 1971, Nr. 698 –
Strauss 1972 – Strauss 1506/49 – Anzelewsky 1980, S. 137 – Strieder
1981, S. 160 – Anzelewsky/Mielke, Nr. 53 (mit der älteren Literatur) –
Ausst. Kat. Dürer 1991, Nr. 22

Die Zuordnung der Zeichnung aus dem Imhoff-Besitz
erfolgte wahrscheinlich aufgrund der Beschreibung bei Hel-
ler – »ein nacktes Weibsbild in grau« –, ohne dass mit dieser
recht allgemeinen Formulierung das Blatt wirklich eindeutig
gekennzeichnet wäre. Doch würde die Herkunft aus dem
Nachlass Dürers zu dieser ungewöhnlichen Zeichnung sehr
gut passen. Während des ganzen Jahres 1506 hielt sich Dürer
in Venedig auf. Durch die erhaltenen Briefe an seinen
Freund Willibald Pirckheimer (vgl. Kat. Nr. 10.17) sind wir
über diese Zeit ungewöhnlich gut unterrichtet. Die auf
blauem venezianischem Papier gefertigte Pinselzeichnung
eines weiblichen Rückenaktes regt wie automatisch die
anekdotische Phantasie an: der nördlichen Enge entronnen,
der Künstler glückhaft im südlichen Land der Kunst… Die
Entstehung in Venedig, die lebendige Modellierung, das
Spiel des Lichtes auf der Haut, die Kappe in der Hand der
Frau: alles suggeriert uns, die Zeichnung als Naturstudie zu
verstehen. Für eine Naturstudie etwas unlebendig ist das
verlorene Profil der Frau: die grossflächige Schulterzone
(noch ähnlich dem Hexenstich B. 75 von 1497), der hölzern
abgewinkelte rechte Arm, das vage Verschwinden der vorge-
stellten Unterschenkel-Fuss-Partie, die Pentimente an der
linken Schulter. Die Zeichnung ist, wie die Körperhaltung
deutlich zeigt, eine Studie für Dürers Proportionsarbeiten:
Ansicht genau von hinten, ein Fuss leicht vor den anderen
gestellt, ein Arm ausgestreckt, der andere hinter dem Körper
verschwindend. Die eindeutige Frontalität ist wegen der
Nachmessbarkeit aller Distanzen notwenig; das »Dresdener
Skizzenbuch« enthält viele schematische Akte dieser Art,
auch für die Holzschnitte der 1528 veröffentlichten Propor-
tionslehre ist diese Pose gewählt.[1]
Möglicherweise handelt es sich um eine Ansicht, die für
Dürer bei seinen Studien des menschlichen Körpers zentrale
Bedeutung hatte, die er daher immer wieder neu zeichnete.

Dies wäre insofern verständlich, als eine unverkürzte Dar-
stellung des Körpers ohne Überschneidungen grundlegend
ist bei allen Untersuchungen der Proportionen, die ja auf
Messbarkeit und Vergleichbarkeit aller Körperteile beruhen.
Die von allen Forschern übereinstimmend geäusserte Mei-
nung, es handle sich bei unserem venezianischen Rückenakt
um eine Naturstudie, wird noch bedenklicher, wenn wir das
wohl nur wenig früher entstandene Weimarer Selbstbildnis
als Akt (W. 267) vergleichen, das – ebenso von einer dunkle-
ren Fläche hinterfangen – bedeutend mehr Leben enthält
(Oberarm!). Möglich ist auch, dass Dürer ein Modell in die
Pose seiner Proportionsstudien gestellt hat, um diese immer
wieder an der Wirklichkeit zu kontrollieren.
Unsere Zeichnung wurde mehrfach als Vorlage für ein Stein-
relief (Ausst. Kat. Dürer 1971, Nr. 698) angesehen, dessen
eigenhändige Ausführung besonders Otto von Falke (1936)
entschieden vertreten hat, was aber nicht überzeugt. *H. M.*

1 Albrecht Dürer: »Hierinn sind begriffen vier bücher von mensch-
 licher Proportion […]«, Nürnberg, Hieronymus Andreae, 1528
 (siehe Abb.). Nicht ohne den unserer Zeichnung verpflichteten
 Proportionsstich denkbar ist die schöne Zeichnung Sebald Behams
 in deutschem Privatbesitz; siehe Th. Le Claire, Kunsthandel VIII,
 1992, Nr. 1.

Zu Kat. Nr. 10.20 (Anm. 1): Albrecht Dürer, Proportionsfigur aus
»Vier Bücher von menschlicher Proportion«, Nürnberg 1528

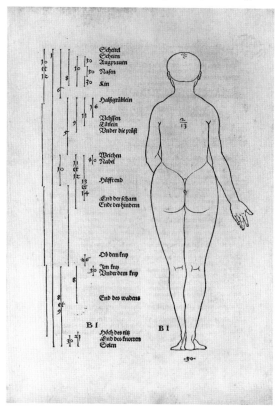

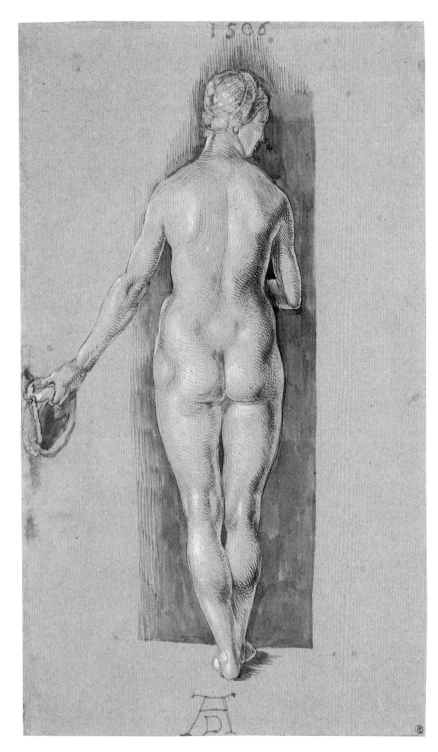

Kat. Nr. 10.20

ALBRECHT DÜRER

10.21

Entwurf für die Bemalung einer Hauswand, 1506

Berlin, Kupferstichkabinett, KdZ 5018
Feder in Braun über schwarzem Stift; Feder in Blau; am rechten Gebälk
eine kleine Partie mit blauer Tinte flächig gedeckt
130 x 420 mm
Wz.: oberer Teil der Hohen Krone (Piccard XII, 16, 17)
Auf der Rückseite stark abgeriebene Aufschrift Dürers in schwarzem
Stift ... *nch manch* (?)
Papier fleckig; gebräunt; rechts Spritzer blauer Tusche

Herkunft: In Verona gekauft durch A. von Beckerath (Lugt 2504);
erworben 1902

Lit.: Lippmann 1883, Nr. 182 – Ephrussi 1882, S. 13 – Bock 1921, S. 53 –
Tietze/Tietze-Conrat 1928, Nr. A253 – Flechsig 2, S. 312 – W. 710 –
Panofsky 1943, Nr. 1552 – Winkler 1957, S. 292 – Strauss 1506/57 –
M. Mende, in: Ausst. Kat. Das alte Nürnberger Rathaus 1979, S. 410 f. –
Anzelewsky/Mielke, Nr. 91 – Ausst. Kat. Dürer 1991, Nr. 25

Mit der braunen Feder wurden die architektonischen Ge-
gebenheiten der Hauswand angegeben, das heisst die Tor-
beziehungsweise Fensteröffnungen entlang dem unteren
Rand (deutlich über schwarzer Stiftvorzeichnung) und die
beiden Konsolsteine oben, über denen vermutlich zwei
Erker oder ein durchlaufender Balkon zu denken sind. Die
blaue Feder zeichnete dann zum Schmuck der Hauswand
eine luftige Scheinarchitektur, die die Wandfläche bewusst
negiert. Die Darstellung ist streifenhaft schmal, mit ziem-
licher Wahrscheinlichkeit können für die oberen und unte-
ren Fensterpartien weitere Entwürfe unterstellt werden. Das
vorliegende Blatt ist jedenfalls nicht beschnitten worden,
denn unterhalb des Narren und der Säule neben der Familie
läuft der braune Federstrich durch, der auch die Fenster- be-
ziehungsweise Toröffnung umreisst, ohne dass unter ihm die
jeweilige Darstellung sich fortsetzte; alle braunen Linien, die
die Wandöffnungen angeben, enden knapp vor der unteren
Blattkante, sind also nicht beschnitten; und am oberen Rand
sind die braunen Striche der Konsolen ebenfalls nicht bis zur
Blattkante durchgezogen, sondern sie enden an dem hori-
zontal verlaufenden Federstrich, der auch vom Zeichner
stammt.
Die Forschungen Mendes zum alten Nürnberger Rathaus
1979 haben die Sitte bemalter Fassaden als alte Nürnberger
Tradition herausgestellt. Die Reste der auf Dürer zurückge-
führten Aussenmalereien am Rathaus, die er bekanntge-
macht hat, stimmen im perspektivischen Aufreissen der
Wand wie in vielen Details mit unserem vorliegenden Ent-
wurf überein. Der Typ des Blattes, der vor den Darlegungen
Mendes eine Zuweisung an Dürer zweifelhaft machte,[1] ist
damit in seinem Werk nachweisbar. Darüber hinaus kann
auch mit stilistischen Vergleichen das feste Eingebundensein
der Zeichnung in Dürers Œuvre deutlich gemacht werden.[2]
Eine Datierung um 1509/10 ist am wahrscheinlichsten; die
Herkunft der Zeichnung aus Verona kann als Argument für

eine Entstehung in Italien um 1506/07 benutzt werden. Als
ikonographische Frage bleibt zu bedenken, ob der Narr
unseres Blattes der Familie links zugeordnet ist. Möglich
wäre dies durchaus, da Erasmus im »Lob der Torheit« auch
die Ehe als töricht bezeichnete. Andererseits ist der Narr so
entschieden von der Familie getrennt – er beachtet sie nicht,
sondern schaut betont nach unten –, dass er vielleicht auf
eine gemalte Szene darunter Bezug nimmt oder gar auf die
Personen, die das Haus betreten.
Heikel ist die Frage, ob Dürer selbst Fassadenmalereien
ausgeführt hat. Seit Ephrussi ins Reich der Künstlerfabel
verwiesen wird eine Notiz aus dem gräflich Attemschen
Archiv: »Albrecht Dürer, auf der Reise nach Italien in Stein
(bei Laibach) erkrankt, hat bei einem dortigen Maler freund-
liche Aufnahme gefunden und ihm dafür als dankbare Erin-
nerung ein Gemälde auf sein Haus gemalt« (Rupprich 1,
S. 246, Z. 4). Da diese Nachricht auf einem Blatt des 16. Jahr-
hunderts überliefert sein soll und auch die Windisch-Bäue-
rinnen (Strauss 1505/27–28) eher in ihrer Heimat als in
Venedig aufgenommen wurden, sollte solch ein biographi-
sches Detail wegen seines anekdotischen Charakters nicht
von vornherein verworfen werden. *H. M.*

1 Die Eigenhändigkeit wurde wiederholt bezweifelt, unter anderen
 von Tietze/Tietze-Conrat 1928 (Georg Pencz?) und Panofsky.
2 Einzelvergleiche aufgeführt in Anzelewsky/Mielke, S. 94.

Kat. Nr. 10.21

Kat. Nr. 10.21: Detail

ALBRECHT DÜRER

10.22
Stehender Apostel, 1508

Berlin, Kupferstichkabinett, KdZ 12
Pinsel in Grau und Weiss auf grün grundiertem Papier
406 x 240 mm
Wz.: Hohe Krone (Briquet 4895)
Von Dürer mit dem Monogramm signiert und *1508* datiert

Herkunft: Slg. Andreossy; Slg. Hulot; erworben 1877

Lit.: Bock 1921, S. 26 – Weizsäcker 1923, S. 196, S. 203, Nr. 1 – W. 453 –
Waetzold 1950, S. 216 – Brande 1950, S. 31 – Winkler 1957, S. 204 –
Oberhuber 1967, S. 233, Nr. 346 – Anzelewsky 1970, Nr. 60 –
Anzelewsky 1971, S. 225 – Pfaff 1971, S. 55–58 – Strauss 1508/1 –
Anzelewsky/Mielke, Nr. 56 (mit der älteren Literatur)

Die Zeichnung gehört zu einer Gruppe von insgesamt 18
erhaltenen Studien (W. 448–465; heute in Wien, Paris, St.
Petersburg und Berlin), die Dürer im Zusammenhang mit
der Mitteltafel des grossen Altars anfertigte, den der Frank-
furter Kaufmann Jakob Heller 1507 bestellt hatte.[1] Thema
des Bildes, das Dürer ohne Werkstatthilfe auszuführen sich
verpflichtet hatte, war die Krönung Mariens durch Christus
und Gottvater in der oberen Bildhälfte, während in der unte-
ren Hälfte die Apostel um das leere Grab versammelt sind.[2]
Über die Entstehungsgeschichte des umfangreichen Projek-
tes sind wir durch neun Briefe Dürers an seinen Frankfurter
Auftraggeber unterrichtet.[3] Der Altar wurde 1509 in der
Dominikanerkirche in Frankfurt aufgestellt und kurz darauf
durch zwei Standflügel in Grisaillemalerei von Matthias
Grünewald vervollkommnet. Durch Verkauf an Herzog
Maximilian von Bayern gelangte 1614 die Dürersche Mittel-
tafel nach München, wo sie 1729 verbrannte. Das Aussehen
des Bildes überliefert eine Kopie von Jobst Harrich (siehe
Abb.), die der Käufer 1614 hatte anfertigen lassen und die
sich heute im Historischen Museum der Stadt Frankfurt
befindet.
Das Berliner Kupferstichkabinett besitzt drei weitere Stu-
dien zum Heller-Altar. Bei allen Blättern handelt es sich, wie
schon Wölfflin festgestellt hat, um das letzte Stadium der
zeichnerischen Vorbereitung vor der endgültigen Fertigstel-
lung. Das vorliegende Blatt ist in der Hauptsache eine
Gewandstudie; der Kopf, zu dem eine eigene Studie im Ber-
liner Kupferstichkabinett existiert, ist gegenüber der sorgfäl-
tigen Durchführung der Gewandung verhältnismässig sum-
marisch behandelt. Annette Pfaff vermutete daher wohl zu
Recht, dass die Studie nach einer drapierten Puppe gezeich-
net worden ist. In der (durch die Kopie Harrichs überliefer-
ten) Ausführung erscheint die Figur untersetzter, da dort das
Gewand bis auf die Füsse reicht.
Die Tatsache, dass Dürer bei der vorliegenden Zeichnung
sowie der zugehörigen Kopfstudie auf Attribute verzichtet
hat, führte in der Forschung zu der Frage, welchen Apostel
Dürer in den beiden Studien habe darstellen wollen. Winkler

und Strauss vermuteten, es handle sich um Paulus oder Jaco-
bus Maior. Der Kopf auf der Kopie von Harrich jedoch
weist Unterschiede zu dem auf der Zeichnung auf, denn auf
der Tafel ist die Gestalt durch die Stirnlocke als Apostel
Petrus gekennzeichnet. Diese Änderung könne, wie Strauss
und Winkler bemerkten, nicht das Werk des Kopisten sein.
Die von einigen Forschern vertretene Vorstellung, Dürer
habe zunächst nicht den Apostel Petrus im Sinne gehabt, ist
abzulehnen.[4] *F. A./S. M.*

1 Zur Entstehung des Heller-Altares vgl. Kutschbach 1995, S. 71–80.
2 Zur Frage nach den Vorbildern dieses Schemas vgl. Kutschbach 1995,
 S. 77–80.
3 Vgl. Rupprich 1, S. 64–74.
4 Anzelewsky/Mielke, S. 58.

Zu Kat. Nr. 10.22: Jobst Harrich nach Dürer, Mittelbild des
Heller-Altars, 1614

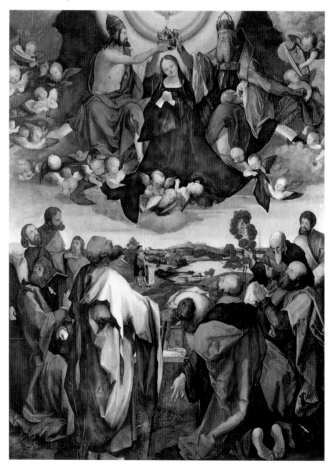

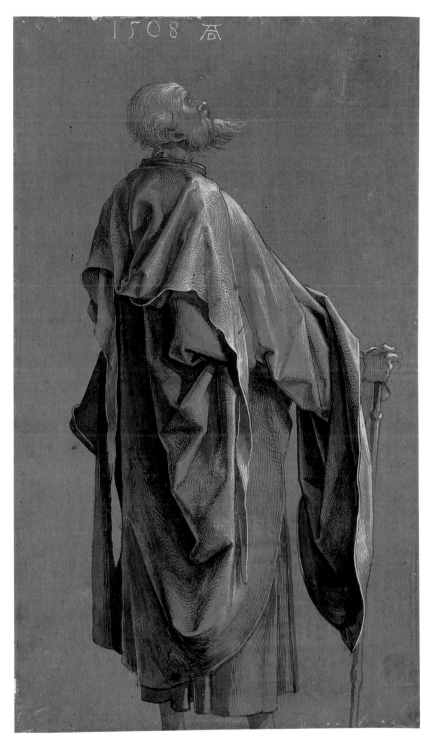

Kat. Nr. 10.22

ALBRECHT DÜRER

10.23
Hl. Familie in der Halle, 1509

Basel, Kupferstichkabinett, Inv. 1851.3
Feder in Braun, braun laviert und aquarelliert
422 x 283 mm
Wz.: überkreuzte Pfeile (Variante von Briquet 6269/6281)
Datiert und signiert *1509 AD*
Papier graubraun verfärbt; Zeichnung verblasst und berieben;
Zirkeleinstiche und blindgeritzte Linien

Herkunft: Geschenk der Erben von Peter Vischer-Passavant; zuvor im
Besitz von dessen Vater Peter Vischer-Sarasin, der die Zeichnung mit
grosser Wahrscheinlichkeit von Christian von Mechel erwarb

Lit.: Photographie Braun, 2 – von Rumohr 1837, S. 137 – Ephrussi 1882,
S. 184 – A. Berger (Hrsg.): Inventar der Kunstsammlungen des Erzher-
zogs Leopold Wilhelm von Österreich. Nach den Originalhandschrif-
ten im fürstlichen Schwarzenberg'schen Centralarchive, in: Jahrbuch
der kunsthistorischen Sammlungen des allerhöchsten Kaiserhauses, 1,
1883, II. Teil, LXXIX–CLXXVII, CLXV – Springer 1892, S. 92 und
Abb. – D. Burckhardt: Die Baslerischen Kunstsammler des 18. Jahrhun-
derts, in: Basler Kunstverein. Berichterstattung über das Jahr 1901,
Basel 1902, S. 5–69, bes. S. 22 – V. Scherer: Die Ornamentik bei Albrecht
Dürer (Studien zur Deutschen Kunstgeschichte, 38), Strassburg 1902,
S. 68 ff. – Wölfflin 1905, 5. Auflage, 1926, S. 286 – E. Heidrich:
Geschichte des Dürerschen Marienbildes, Leipzig 1906, S. 68–74 –
G. Glück: Fälschungen auf Dürers Namen aus der Sammlung des Erz-
herzogs Leopold Wilhelm, in: Jahrbuch der Kunstsammlungen des
Allerhöchsten Kaiserhauses, Wien, 28, 1909, S. 3 – P. Ganz, in: Öff.
Kunstslg. Basel. Jahresb., 9, 1913, S. 42, S. 58, Abb. Tafel III – Halm
1920, S. 290 – A. Springer: Handbuch der Kunstgeschichte, Bd. 4, Stutt-
gart 1920, Abb. 239 – K. Feuchtmayr: Ein Marienbild von Jörg Breu
d. Ä., in: Kunstchronik und Kunstmarkt, 56, 44, 1921, S. 793 und Abb. –
E. Buchner: Der ältere Breu als Maler, in: Augsburger Kunst der Spät-
gotik und Renaissance (Beiträge zur Geschichte der deutschen Kunst, 2),
Augsburg 1928, S. 328 ff. – Tietze/Tietze-Conrat 1928, Bd. 2, 1, Basel/
Leipzig 1937, Nr. 674; Bd. 2, 2, 1938, Nr. A 238 – Lippmann 1883, Bd. 7,
1929, Nr. 755 – Flechsig 2, S. 454 – H. Tietze/E. Tietze-Conrat: Neue
Beiträge zur Dürer-Forschung, in: Jb. Kh. Slg. Wien, N. F. 6, 1932,
S. 135 f., Abb. 115 – W. 466 – O. Fischer: Geschichte der Öffentlichen
Kunstsammlung, in: Festschrift zur Eröffnung des Kunstmuseums,
hrsg. von der Öffentlichen Kunstsammlung Basel, Basel 1936, S. 58,
S. 61 – H. T. Musper: Dürers Zeichnung im Lichte seiner Theorie, in:
Pantheon, 21, 1938, S. 109 (nur Detailabb.) – Panofsky 1945, Bd. 2,
Nr. 732 – Lieb 1952, S. 196, S. 390, S. 464 – Musper 1952, S. 220 –
L. H. Wüthrich: Christian von Mechel, Leben und Werk eines Basler
Kupferstechers und Kunsthändlers, Basel/Stuttgart 1956, S. 89, Anm. 89
– Winkler 1957, S. 210, S. 244 – I. Büchner-Suchland: Hans Hieber
(Kunstwissenschaftliche Studien, 32), München/Berlin 1962, S. 86 f. –
Reinhardt 1965, S. 30 f. – L. Grote, in: Zeitschrift des deutschen Vereins
für Kunstwissenschaft, 29, 1965, S. 167 – Hütt 1970, Nr. 530 –
K. A. Knappe, in: Ausst. Kat. Nürnberg 1971, Nr. 602 – G. Goldberg,
in: Bayern, Kunst und Kultur, Ausst. Kat. Münchner Stadtmuseum,
München 1972, Nr. 440, S. 359 (Abb. 69) – Strauss 1974, Bd. 2, 1509/4 –
M. Mende: Neuerwerbungen und Leihgaben der letzten Jahre, in:
Wirkung und Nachleben Dürers, Ausst. Kat. Stadtgeschichtliche
Museen Nürnberg, 9, Nürnberg 1976, Nr. 71 – Bushart 1977, S. 53 f. –
Reindl 1977, S. 156 – Anzelewsky 1980, S. 163, Abb. 150 – B. Bushart:
Schauentwurf zum Umbau der Fugger-Kapelle bei St. Anna in Augs-
burg, in: Welt im Umbruch. Augsburg zwischen Renaissance und
Barock, Bd. 1: Zeughaus; Ausst. Kat. Rathaus Augsburg und Zeughaus
Augsburg, Augsburg 1980, Nr. 11, Farbtafel I – H. Schindler: Augs-
burger Renaissance. Hans Daucher und die Bildhauer der Fuggerkapelle
bei St. Anna, München 1985, S. 47 f., Farbabb. S. 49 – Bushart 1994,
S. 102 f., Abb. 52

Die mit Richtscheit und Zirkel konstruierte Halle weist
Anklänge an die Fuggerkapelle bei St. Anna in Augsburg
auf. Dürer war seit 1506 mit Entwürfen für die Grabmäler
der Brüder Georg und Ulrich Fugger beschäftigt und kannte
vielleicht frühe Pläne der Kapelle (vgl. W. 483 ff.; Lieb 1952;
vgl. Kat. Nr. 10.24). Bushart (1980, 1994) hält es für möglich,
dass Dürer einen Entwurf für die Grabkapelle angefertigt
haben könnte und dass der Schauentwurf zum Umbau der
Kapelle in den Städtischen Kunstsammlungen Augsburg, der
nach 1529 datiert werden kann, möglicherweise auf einen
Entwurf Dürers zurückgeht. Vergleichbar erscheint vor
allem das Masswerk im Gewölbe einer überwiegend von
Renaissanceformen bestimmten Architektur. Dürers Archi-
tektur zeigt die Auseinandersetzung mit dem Grabmal des
Dogen Andrea Vendramin in San Giovanni e Paolo in Vene-
dig. Einzelne Motive, etwa die musizierenden Engel, könn-
ten auf Giovanni Bellinis Triptychon der Muttergottes mit
Heiligen in der Frarikirche in Venedig zurückgehen. Feucht-
mayr wies auf die Beziehung zu einem Altarbild in der Wall-
fahrtskirche Maria Schnee in Aufhausen hin, das er Jörg
Breu zuschreibt. Buchner und Winkler waren der Meinung,
dass die Zeichnung eine Visierung für dieses Bild gewesen
sei. Dort, wie auch im *Lebensbrunnen* in Lissabon von Hans
Holbein d. Ä., begegnet das Motiv der übereck gestellten
Kapitelle. Auch in den Reliefs der Augsburger Bildhauer
Adolf und Hans Daucher ist die Auseinandersetzung mit
Dürers Zeichnung spürbar. Die Zeichnung muss also in
Augsburg bekannt gewesen sein, wenn sie auch nicht mit
Sicherheit als Entwurf für Breus Bild angesehen werden
kann. Ikonographische und stilistische Unterschiede erlau-
ben es nicht, die Zeichnung der Breu-Werkstatt zuzuordnen
(so Tietze/Tietze-Conrat 1932 und Panofsky 1945). Anders
als Breu gestaltet Dürer die repräsentative Renaissancearchi-
tektur, die sich nach hinten und rechts in Wohnbereiche
fortzusetzen scheint, detailreich und erzählerisch aus (zum
Eulenkopf über dem Segmentbogen vgl. Grote). Breu rückt
seine Architektur mehr in die Bildmitte. Bushart (1977)
bringt die Zeichnung mit einer Visierung für das Tafelbild
einer Maria in einer Landschaft in Zusammenhang, das Dü-
rer in einem Brief an Jakob Heller erwähnt (vom 26. August
1509; Rupprich 1, S. 72 f.). Darin berichtet Dürer, dass er sich
geweigert hatte, dem Handelsherrn und Kammergrafen Jörg
Tausy (Hans Jörg Thurzo, der Schwiegersohn Ulrich Fug-
gers) dieses Bild anzufertigen. Die Visierung könnte aber
nach Augsburg gelangt sein, wo sie auch Hans Holbein d. Ä.
gesehen haben könnte. Dieser stand damals, wie Dürer, mit
den Familien Thurzo und Fugger in Kontakt. Die Zeich-
nung ist stilistisch mit den Entwürfen Dürers zur Ausstat-
tung der Fuggerkapelle verwandt. Schindler vermutet in der
Zeichnung einen Vorschlag Dürers für ein Altarbild in der

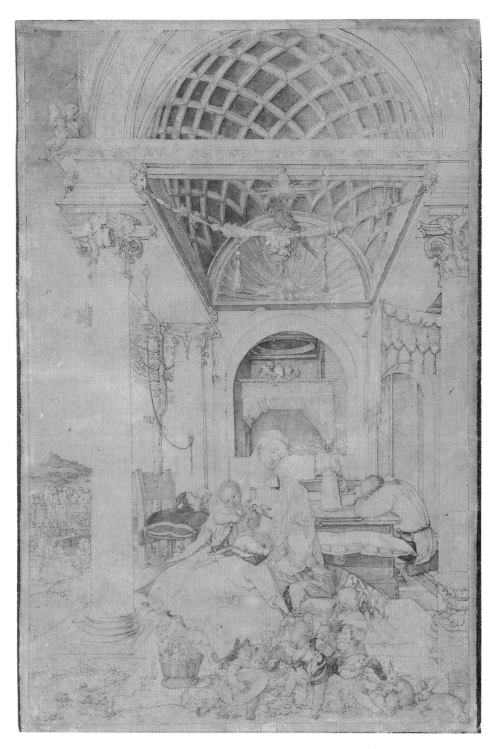

Kat. Nr. 10.23

Fuggerkapelle. Der Typus der Maria, die sich mit dem Kind beschäftigt, zugleich aber in einem Buch blättert, ist bei Dürer in der Zeichnung *Maria mit den vielen Tieren* (Albertina Wien, W. 296) vorgeprägt. In ihrem erzählerischen Reichtum schliesst die Zeichnung an die Holzschnitte zum Marienleben an. *C. M.*

Albrecht Dürer

10.24
Simsons Kampf gegen die Philister, 1510

Berlin, Kupferstichkabinett, KdZ 4080
Feder und Pinsel in Schwarz; weiss gehöht; auf olivgrün grundiertem Papier; o. abgerundet; die Eckzwickel schwarz gedeckt
Kein Wz.
315 x 159 mm
Beschriftet, wohl nachträglich, *MEMENTO MEI;* auf der sonst leeren Tafel Dürers Monogramm

Herkunft: Slg. Beuth-Schinkel; zwischen 1911 und 1921 an das Kupferstichkabinett überwiesen

Lit.: Heller 1827, Bd. 2, 1, S. 79, Nr. 5 (S. 80, Nr. 22) – Thausing 1884, Bd. 2, S. 60f. – R. Vischer, in: Allgemeine Zeitung, 15. 3. 1886 – Handzeichnungen, Nr. 24 – Bock 1921, S. 27 – W. 483 – Lieb 1952, S. 135 u. ö. – Musper 1952, S. 142 – Winkler 1957, S. 249 – Oettinger/Knappe 1963, S. 101, Anm. 182 – Anzelewsky 1970, Nr. 68 – Anzelewsky 1971, S. 42 – Strauss 1509/56 – Anzelewsky/Mielke, Nr. 61 (mit der älteren Literatur) – Bushart 1994, S. 115–142

Für die von den Fuggern errichtete Familienkapelle an St. Anna in Augsburg hatte Dürer Entwürfe für die Grabmale von Georg und Ulrich Fugger geliefert, die später in vereinfachter Form von dem Bildhauer Sebastian Loscher ausgeführt wurden. Unser Blatt stellt den Entwurf für das Epitaph des 1506 verstorbenen Georg Fugger dar. Die erste Notiz von der Existenz der Zeichnung liefert ein Inventar der Familie Imhoff aus dem Jahre 1588, das 1827 von Heller publiziert wurde: »Der Herren Fuggo [Fugger] Begräbnis grau in grau«. Erst Thausing jedoch entdeckte um 1875 das Blatt selbst in den Beständen der Beuth-Schinkel-Sammlung in Berlin wieder, ohne allerdings den Zusammenhang mit den Fugger-Gräbern zu erkennen. Diesen deckte kurze Zeit später R. Vischer auf.

Die Komposition ist in drei übereinanderliegende Zonen eingeteilt: Im Sockelbereich tummeln sich rechts und links einer »tabula ansata« musizierende und auf Delphinen reitende Putten und Satyrn. In der Zone darüber liegt ein in Leichentücher gehüllter Toter, vor dessen Bahre zwei weitere Satyrn rechts und links eines Totenschädels trauern, während rechts zwei Putten versuchen, den Dorn eines gewaltigen Kandelabers in das dafür vorgesehene Loch im Postament zu stecken. Das oben abgerundete Hauptbildfeld zeigt den riesigen Samson, der mit dem Eselskinnbacken die Philister bekämpft, in kleineren Nebenszenen im Mittel-

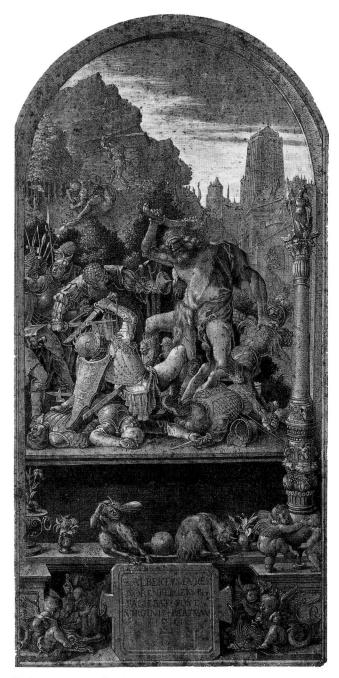

Zu Kat. Nr. 10.24: Albrecht Dürer, Simsons Kampf gegen die Philister, freie eigenhändige Wiederholung von Kat. Nr. 10.24, 1510

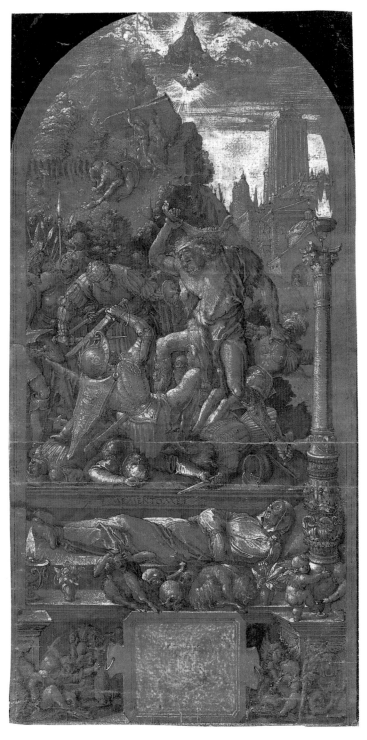

Kat. Nr. 10.24

grund links seinen Löwenkampf sowie den Helden mit den Toren von Gaza. Undeutlich ist rechts in der Öffnung des Portals im Hintergrund die Gruppe von Simson und Delila zu erkennen.

Vielfach ist das italianisierende Element in den Grabmalsentwürfen Dürers betont worden.[1] Doch gilt dies in erster Linie für die Ornamentformen. Sowohl die Darstellung des Toten als »transi« in Leichentüchern als auch das grosse Relief darüber dürfte hingegen auf nordeuropäische Vorbilder zurückgehen.[2]

Zu dem Projekt der Fugger-Gräber haben sich insgesamt sechs Zeichnungen Dürers erhalten, von denen vier mit dem Grabmal Georg Fuggers in Verbindung stehen, während die anderen beiden im Zusammenhang mit dem Epitaph Ulrich Fuggers (gestorben 1510) entstanden sind. Wie eine Federzeichnung in New York (W. 484; früher Lemberg) beweist, war zu Beginn *Simson mit den Türen von Gaza* als Hauptmotiv vorgesehen. Später änderte Dürer das Thema in *Simson und die Philister:* Eine Skizze in Mailand (W. 488) stellt die Vorarbeit zu dem hier behandelten Berliner Entwurf dar. Das vierte Blatt ist eine – inzwischen als eigenhändig akzeptierte – freie Wiederholung des Entwurfs (KdZ 18; W. 486; siehe Abb.) und befindet sich ebenfalls im Kupferstichkabinett Berlin.[3]

Sowohl die Mailänder Skizze (W. 488), die dem Entwurf vorausgeht, als auch die nach dem Entwurf entstandene Replik (W. 486; KdZ 18) tragen die Datierung 1510. Der Entwurf muss daher ebenfalls in diesem Jahr entstanden sein.

Für das Grabmal Ulrich Fuggers, für das Dürer im Hauptbildfeld die Auferstehung Christi vorsah, haben sich dagegen nur zwei Zeichnungen erhalten. Es handelt sich um eine Vorstudie in Nürnberg (W. 485) und eine Zeichnung in Wien (W. 487), die eine Art Gegenstück zu der Berliner Replik (W. 486; siehe Abb.) darstellt. In der Berliner Zweitfassung hat Dürer alle Hinweise auf die Bestimmung des Blattes als Grabmalsentwurf vermieden. So sind der in Tücher gehüllte Tote, die Totenleuchten und Gottvater der Erstfassung fortgelassen. Ganz ähnlich verhält es sich mit der Wiener Zeichnung, bei der ebenfalls jeder Hinweis auf den Grabmalzusammenhang fehlt. Dies berechtigt zu der Annahme, dass das Wiener Blatt eine in ähnlicher Weise reduzierte Fassung des nicht erhaltenen Entwurfs für das Epitaph Ulrich Fuggers ist. Hieraus ergibt sich die Frage nach der Funktion der beiden Repliken.

Aus dem von Heller zitierten Inventar geht hervor, dass im Jahre 1588 beide Repliken ebenfalls zum Besitz der Imhoff gehörten; die beiden Zeichnungen werden jedoch ohne Hinweis auf die Fugger-Gräber als »Ein schwarz zu thuendes Täfelein hat Albrecht Dürer mit kleinen Figuren, Samsons Histori und des Herrn Christi Auferstehung gemahlt« bezeichnet. Die beiden ausserordentlich fein gezeichneten Blätter tragen auf der Tafel in der untersten Zone die ausführliche Signatur und Datierung: »ALBERTVS DVRER

NORENBERGENSIS FACIEBAT POST VIRGINIS PARTUM 1510« sowie das Monogramm. Bushart vermutet,[4] Dürer habe sich aus dem Sinnzusammenhang des Auftrags gelöste »ricordi« seiner komplexen Entwürfe schaffen wollen, möglicherweise weil er den Entwurf als Modello den Auftraggebern oder den mit der Ausführung betrauten Werkleuten überlassen musste. Die ausführliche Beschriftung der beiden Wiederholungen nehme in ihrem stolzen Selbstbewusstsein die Signatur des Allerheiligenbildes von 1511 fast wörtlich vorweg und beweise somit Dürers Absicht, den Blättern den Rang autonomer Kunstwerke zu verleihen. *S. M.*

1 Zuletzt Bushart 1994, S. 125 ff.
2 Vgl. hierzu Bushart 1994, S. 125 ff., der auf wenig überzeugende Weise versucht, den Grabmaltyp von italienischen Vorbildern herzuleiten.
3 W. 486; seit Bock 1921, S. 27, ist das Verhältnis zwischen Entwurf und Replik geklärt. Auch Anzelewsky (in: Anzelewsky/Mielke, Nr. 62) hält das Blatt für eine eigenhändige Wiederholung, ebenso Bushart 1994, S. 121 ff.
4 Bushart 1994, S. 132.

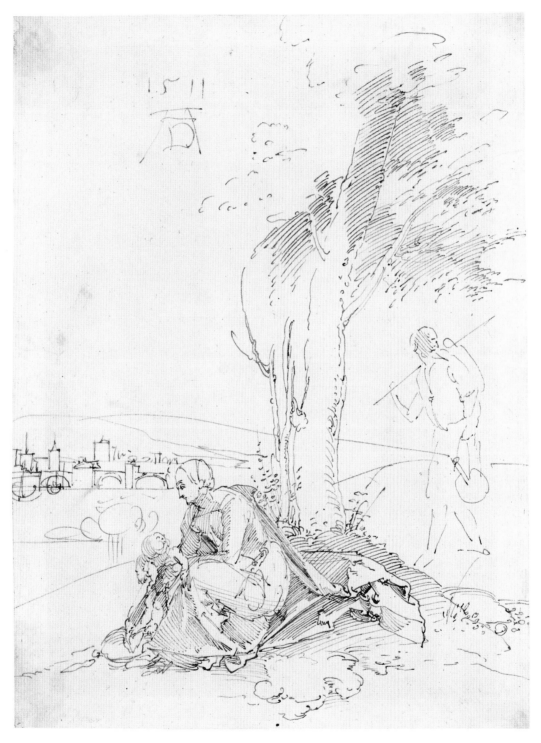

Kat. Nr. 10.25

ALBRECHT DÜRER

10.25
Ruhe auf der Flucht, 1511

Berlin, Kupferstichkabinett, KdZ 3866
Feder in Braun
278 x 207 mm
Kein Wz.
O. l. mit dem Monogramm und dem Datum *1511* bezeichnet

Herkunft: Slg. Le Fevre; Festetis (Lugt 926); Slg. von Klinkosch
(Lugt 577); erworben 1890

Lit.: Bock 1921, S. 28 – Beenken 1936, S. 91, S. 121 – W. 513 – Winkler
1947, S. 19 – Panofsky 1948, Bd. 1, S. 517 – Winkler 1951, S. 34 –
Musper 1952, S. 220 – Secker 1955, S. 217 – Winkler 1957, S. 245 –
Ausst. Kat. Dürer 1967, Nr. 39 – Anzelewsky 1970, Nr. 70 – Strauss
1511/16 – Anzelewsky/Mielke, Nr. 67 – Ausst. Kat. Dürer 1991, Nr. 30
– Ausst. Kat. Berlin 1993, S. 115

Diese flüchtige Ideenskizze zu einer Ruhe auf der Flucht ist
geeignet, die landläufige Vorstellung von der stets kläubeln-
den Darstellungsweise Dürers gründlich zu widerlegen.
Kein Strich scheint überflüssig, und selbst Datum und
Monogramm haben eine formale Funktion innerhalb der
Komposition.
Beenken sah im Sitzmotiv der Maria mit dem Kind
Anklänge an die hl. Anna Selbdritt von Leonardo; Panofsky
meinte, dass es zwar italienisierend sei, aber kaum auf Leo-
nardos Gemälde zurückgeführt werden könne, da es bei
Dürer bereits um 1504 auf dem Holzschnitt *Geburt der
Maria* (B. 80) vorkomme. Joseph mit der Wasserflasche
erscheint schon auf der Tafel *Ruhe auf der Flucht* von
Meister Bertram. *F. A.*

ALBRECHT DÜRER

10.26
Kopf eines nackten Mannes mit geöffnetem Mund, 1512

Berlin, Kupferstichkabinett, KdZ 21
Kohle
209 x 152 mm
Kein Wz.
U. vom Künstler *1512* datiert und mit dem Monogramm versehen
Das Blatt an allen vier Seiten beschnitten; rechte untere Ecke ergänzt

Herkunft: Slg. Hulot; erworben 1877

Lit: Ephrussi 1882, S. 177 – Ausst. Kat. Dürer 1911, Nr. 522 – Bock
1921, S. 28 – W. 556 – Panofsky 1943, Bd. 2, Nr. 1123 – Tietze 1951,
S. 50 – Strauss 1512/14 – Anzelewsky/Mielke, Nr. 76

Diese Ausdrucks- und Bewegungsstudie ist in ihrer Art im
Werk Dürers einmalig. Der Kopf weist, wie von Pauli
(Ausst. Kat. Dürer 1911) und Bock beobachtet worden ist,
Beziehungen zu dem rechten Schergen des im gleichen Jahr
entstandenen Kupferstichs *Christus vor Kaiphas* (B. 6) auf;
doch kann das vorliegende Blatt kaum als Vorarbeit zu die-
ser Figur angesehen werden.
Von verschiedenen Forschern ist das italienisierende Ele-
ment der Studie hervorgehoben worden: Conway und Tiet-
zes sahen Anklänge an Leonardo, während Panofsky auf
Michelangelos *Schlacht bei Cascina* hinwies. Zweifellos steht
der ausdrucksvolle Kopf mit der muskulösen Schulterpartie
der Kunst Michelangelos näher als der Leonardos, doch ist
gerade die Frage, was Dürer etwa durch Nachstiche von den
Werken Michelangelos gekannt haben mag, noch völlig
offen. Im allgemeinen wird in diesem Zusammenhang mit
einiger Skepsis Dürers erster Versuch mit der Eisenradie-
rung *Der Verzweifelnde* (B. 70) von etwa 1515 oder früher
angeführt. Auch die Gestalt des Kain auf Dürers Holz-
schnitt *Kain erschlägt Abel* (B. 1) könnte auf ein Motiv aus
dem *Kentaurenkampf* Michelangelos in der Casa Buonarroti
in Florenz zurückgehen. Schulterpartie, Kopfwendung und
der geöffnete Mund des Brudermörders verbinden den
Holzschnitt und die Zeichnung. Ganz allgemein lässt sich
zumindest sagen, dass Dürer sich in den Jahren 1511/12 mit
dem Problem gesteigerter Ausdruckskraft – vielleicht unter
dem Einfluss italienischer Vorbilder – beschäftigt hat. *F. A.*

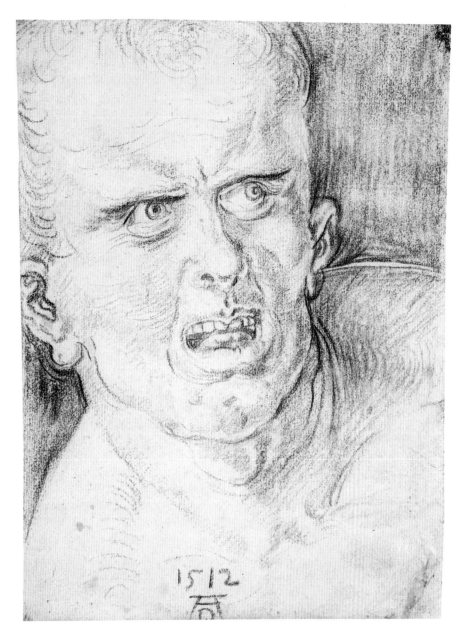

Kat. Nr. 10.26

Albrecht Dürer

10.27
Bildnis eines jungen Mädchens, 1515

Berlin, Kupferstichkabinett, KdZ 24
Kohle
420 x 290 mm
Kein Wz.
Oben mit dem Monogramm und Datum *1515* bezeichnet
Linke obere Ecke ergänzt

Herkunft: Slg. Andreossy; Slg. Posonyi-Hulot (Lugt 2040/41);
erworben 1877

Lit.: Posonyi 1867, Nr. 329 – Ausst. Kat. Berlin 1877, Nr. 24 – Lipp-
mann 1882, S. 13, Nr. 2 – Lippmann 1883, Nr. 46 – Bock 1921, S. 29 –
Flechsig 2, S. 280, S. 462 – W. 562 – Panofsky 1943, Nr. 1109 – Winkler
1957, S. 267 – Ausst. Kat. Dürer 1967, Nr. 41 – White 1971, Nr. 64 –
Strauss 1515/53 – Ausst. Kat. Köpfe 1983, Nr. 54 – Anzelewsky/Mielke,
Nr. 78 (mit der älteren Literatur) – Ausst. Kat. Dürer 1991, Nr. 34.

Die Porträtaufnahme ist von so herzlicher, persönlicher
Ausstrahlung – das kindliche, etwas verschlafene Mädchen-
gesicht, das Gewand, meisterhaft ganz nebenher lebendig
gemacht –, dass immer an der Identifizierung der Dargestell-
ten gerätselt wurde. Der Versteigerungskatalog der Posonyi-
Sammlung (1867), aus der der grösste Teil der Berliner Dürer-
Zeichnungen stammt, überlieferte die vorwissenschaftliche,
das heisst vom Anekdotischen inspirierte Meinung, darge-
stellt sei Dürers Magd Susanna, die das Ehepaar Dürer vier
Jahre später auf der Reise in die Niederlande begleitet hat.
Leider sind auch die seriösen Identifizierungsversuche aus
späterer Zeit nicht erfolgreicher. Der leichte Augenfehler des
Mädchens findet sich ebenso in der Familie von Dürers Gat-
tin Agnes Frey wie auch in der Familie seiner Mutter Bar-
bara Holper. So glaubte Thausing, die Tochter von Agnes
Dürers Schwester, also die Nichte des Ehepaares Dürer,
erkennen zu dürfen. Aber selbst eine viel weniger festgelegte
Deutung wie die Flechsigs – das Mädchen sei die jüngere
Schwester der Unbekannten auf der Stockholmer Bildnis-
zeichnung von 1515 (W. 561) – bleibt ungewiss.
Ein leichter, formumreissender Strich über dem Haar des
Mädchens verrät, dass Dürer beim flüchtigen Vorskizzieren
den Kopf höher angegeben hatte. Ein weiteres Pentiment ist
sichtbar über der rechten Schulter der Dargestellten. *H. M.*

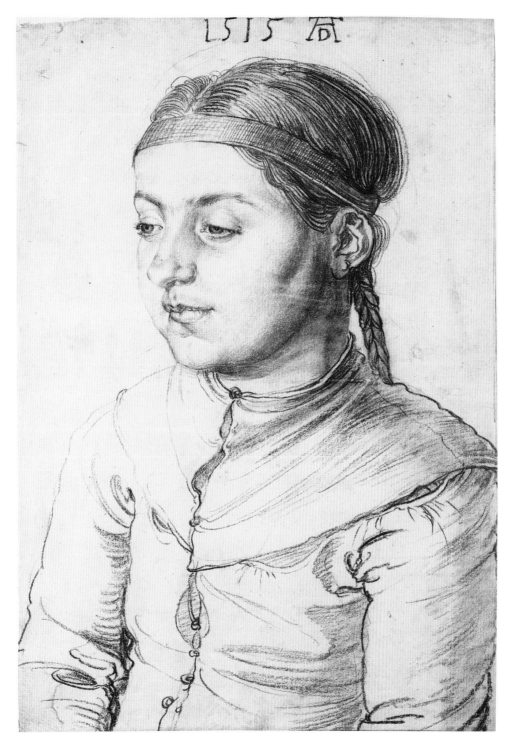

Kat. Nr. 10.27

ALBRECHT DÜRER

10.28

Entwurf für den Dekor eines Rüstungsstückes, etwa 1515

Berlin, Kupferstichkabinett, KdZ 29
Feder in Braun
207 x 260 mm
Kein Wz.
O. von fremder Hand Dürers Namenszeichen
Wohl an beiden Seiten und u. beschnitten

Herkunft: Slg. Andreossy; Slg. Posonyi-Hulot (Lugt 2040/41); erworben 1877

Lit.: Böheim 1891, S. 179 – Bock 1921, S. 30 – W. 681 – Post 1939, S. 253 – Williams 1941, S. 73 – Tietze 1951, S. 30 – Musper 1952, S. 240 – Winkler 1957, S. 284 – Ausst. Kat. Dürer 1967, Nr. 44 – Anzelewsky/ Mielke, Nr. 87 (mit der älteren Literatur) – Ausst. Kat. Dürer 1991, Nr. 37

Die Zeichnung bildet gemeinsam mit einer weiteren in Berlin (W. 682), zwei Blättern in Wien (W. 678 f.) und einem Blatt in der Pierpont Morgan Library in New York (W. 680) eine zusammengehörige Gruppe. Nach Paul Post[1] handelt es sich um Entwürfe für den Dekor einer silbernen Rüstung Kaiser Maximilians, die dieser – nach Böheim – bei seinem Leibplattner, dem berühmten Augsburger Waffenschmied Koloman Helmschmied bestellt hatte. Stilistisch schliesst sich die Gruppe der fünf Zeichnungen eng an die Randzeichnungen zum Gebetbuch Maximilians von etwa 1515 an. Verzierungen in Ätzmalerei, dem Vorläufer der als Radierung bekannten graphischen Technik, wurden seit dem ausgehenden 15. Jahrhundert in zunehmendem Masse für den Schmuck von Harnischen verwendet. Die Ätzungen wurden in der Regel geschwärzt, die besonders aufwendigen Rüstungen auch vergoldet. Die Bezeichnung »silberner Harnisch« könnte darauf hindeuten, dass der Dekor in Silber auf dunklem Grund ausgeführt werden sollte, falls nicht geplant war, den ganzen Panzer zu versilbern.[2] Ein solcher versilberter Harnisch mit vergoldeter Ornamentierung für König Heinrich VIII. von England wird in der Waffensammlung des Tower zu London aufbewahrt. In jedem Falle muss es sich, wie die Entwürfe Dürers beweisen, um einen recht prunkvollen Harnisch gehandelt haben, den der in ständigen Geldnöten sich befindende Kaiser nach der Fertigstellung nicht bezahlen konnte.

Wie prachtvoll die kaiserliche Rüstung dekoriert werden sollte, zeigt sich daran, dass selbst für die Teile, die normalerweise ohne besonderen Schmuck blieben, Ätzdekor vorgesehen war. So war nach der Meinung von Post unsere Zeichnung als Vorlage für die Verzierung am oberen Rand des Oberdiechlings (Oberschenkelpanzerung) bestimmt.

Dürers Entwurf gibt in der Auswahl der Schmuckmotive keinen direkten Hinweis auf den Besteller. Dass es sich um einen Auftrag Maximilians gehandelt haben muss, lässt sich

aus dem Wiener Blatt mit der Dekoration für das Visier (W. 679) erschliessen. Auf dem hier besprochenen Blatt ist als zentrales Motiv die Büste eines Kriegers mit phantastischem Helm gewählt, die von einem aus Maiglöckchen gebildeten Kranz umrahmt wird. Dieses zentrale Medaillon wird rechts und links von je einem Fabeltier, einem Drachen und einem Fisch, flankiert. Die Ränder sind von Astwerkstäben eingefasst. Ein Eichenzweig und eine Phantasiepflanze füllen die Zwischenräume. Als Anspielung auf den Kaiser könnten möglicherweise die Maiglöckchen zu verstehen sein, denn auf dem im gleichen Jahr für Kaiser Maximilian geschaffenen Riesenholzschnitt, der Ehrenpforte (B. 138), hängt über dem mittleren Portal eine aus gleichen Blumen gebildete Girlande. *F. A.*

1 In: Zeitschrift für historische Waffen- und Kostümkunde, N. F. 6, 1939, S. 253 ff.
2 Vgl. Koschatzky/Strobl 1971, Nr. 103.

156

Kat. Nr. 10.28

10.29
Bildnis des Kardinals Matthäus Lang
von Wellenburg, um 1518

Basel, Kupferstichkabinett, Inv. 1959.106
Schwarze Kreide auf Papier; Hintergrund später schwarz ausgetuscht
253 x 274 mm
Wz.: Triangel mit Kreuz (nicht bei Briquet)
R. o. verriebenes, nicht authentisches Dürer-Monogramm mit weisser
Deckfarbe
Vor allem u. beschnitten; Einriss am rechten Rand; waagerechte Falte in
Höhe des Kinns; stockfleckig; brauner Farbfleck an rechter Schulter

Herkunft: Kunsthandel; Otto Wertheimer, 1951; CIBA-Jubiläums-
schenkung 1959

Lit.: Ephrussi 1882, S. 260 ff. – Thausing 1884, Bd. 2, S. 156 – Flechsig 2,
S. 374, S. 601 – Tietze/Tietze-Conrat 1928, Bd. 2, 1937, S. 131, Nr. 709,
Abb. S. 291 – M., S. 43 – Panofsky 1945, Bd. 2, S. 101, Nr. 1028 –
Musper 1952, S. 292 – F. Winkler: Dürerfunde, in: Sitzungsberichte
Kunstgeschichtl. Gesellschaft zu Berlin, Oktober 1954–Mai 1955, S. 8 f.
– Winzinger 1956, S. 23–28 – Winkler 1957, S. 337, Anm. 2, Abb. 170 –
Schmidt 1959, S. 24 – Ausst. Kat. CIBA-Jubiläums-Schenkung 1959,
Nr. 6 – Hp. Landolt, in: Öff. Kunstslg. Jahresb., 1959/60, S. 24, S. 36 –
E. Panofsky: An Unpublished Portrait Drawing by Albrecht Dürer, in:
Master Drawings, 1, 1963, S. 35–41, Anm. 1, Anm. 11 – P. Strieder:
Bildnis des Kardinals Matthäus Lang von Wellenburg, in: Ausst. Kat.
Nürnberg 1971, Nr. 538 und Abb. – Koschatzky/Strobl 1971, Nr. 116,
Abb. S. 364 – M. Mende: 1471 – Albrecht Dürer – 1971. A Great
Exhibition in the Germanisches Nationalmuseum Nürnberg: May 21 to
August 1, in: The Connoisseur, 176, 1971, S. 166, Abb. S. 164 – Strauss
1974, Bd. 3, Nr. 1518/24 – Talbot 1976, S. 294 – Schenkungen von Alt-
meisterzeichnungen durch die CIBA-GEIGY. Zeichnungen schweizeri-
scher und deutscher Meister des 15. und 16. Jahrhunderts, Öffentliche
Kunstsammlung Basel, Basel 1984, Nr. 6

Die Bildniszeichnung, die erst 1951 bekannt geworden ist,
stellt Matthäus Lang von Wellenburg (1468–1540) dar. Er
war seit 1518 Kardinal und wurde später Erzbischof von
Salzburg. Der Dargestellte lässt sich aufgrund von Bildnis-
medaillen eindeutig identifizieren (siehe Flechsig). Die in der
Graphischen Sammlung Albertina in Wien aufbewahrte Bild-
niszeichnung des Matthäus Lang von Wellenburg (W. 911)
steht in direktem Zusammenhang mit unserer Zeichnung
(siehe Abb.). Es handelt sich um eine Pause, die Dürer
von der heute in Basel aufbewahrten Zeichnung abnahm. Zu
diesem Zweck ölte er das Papier ein, um es durchsichtig zu
machen. Diese Zeichnung hatte also eine ganz bestimmte
Funktion und sollte als unmittelbare Arbeitsvorlage für
einen grossformatigen Holzschnitt dienen. Flechsig und
Meder sprechen deshalb von einer Werkzeichnung. Der
Holzschnitt ist jedoch wohl nicht zustande gekommen. Die
Wiener Zeichnung, die mit der Feder ausgeführt ist, wieder-
holt das Bildnis mit geringen Veränderungen. Der Eindruck
einer grösseren Objektivität zum Dargestellten und einer
Zurücknahme der individuellen Züge basiert nicht nur auf
der veränderten Zeichentechnik und der grösseren Linearität
des Wiener Blattes mit der Neigung zu summarischer Wie-

Zu Kat. Nr. 10.29: Albrecht Dürer, Bildnis
des Kardinals Matthäus Lang von Wellenburg,
um 1518

dergabe gegenüber der detailreich und malerisch ausmodel-
lierten Kreide- oder Kohlezeichnung in Basel. Das heute
unterschiedliche Papierformat und der nachträglich hinzu-
gefügte schwarze Grund der Basler Zeichnung tragen
wesentlich zu dieser Wirkung bei. Sie ist, wie der Vergleich
mit der Wiener Zeichnung zeigt, unten um etwa ein Drittel
beschnitten. Tatsächlich wirkt aber auf der Wiener Pause der
Blick fester und bestimmter, und die Nase ist etwas verkürzt
und abgerundet.
Matthäus Lang von Wellenburg hielt sich während des
Reichstages 1518 in Augsburg auf. Dort könnte ihn Dürer
porträtiert haben. Auch nach seiner niederländischen Reise,
die Dürer von Mitte 1520 bis Mitte 1521 unternahm, hätte er
Gelegenheit gehabt, den Kardinal zu zeichnen. 1521 fertigte
er für ihn einen Thronentwurf an (W. 920). Als Erzbischof
von Salzburg hielt sich Matthäus Lang von Wellenburg im
Spätjahr 1521, als das Reichsregiment tagte, und noch einmal
von Ende 1522 bis Anfang 1523 in Nürnberg auf. Winzinger
setzt für unsere Zeichnung die Porträts voraus, die Dürer
während seiner niederländischen Reise zeichnete, und
datiert sie um 1521. Winkler (1957) rückt sie in die Zeit nach
der niederländischen Reise. Andererseits steht unsere Zeich-
nung der des Kardinals Albrecht von Brandenburg (W. 568)
sehr nahe, den Dürer 1518 in Augsburg porträtierte. Strauss
hält es ebenfalls für möglich, dass sie schon 1518 entstand.
Er vermutet, dass Dürer die Arbeit am Holzschnitt unter-
brach, als er seine niederländische Reise antrat. *C. M.*

Kat. Nr. 10.29

ALBRECHT DÜRER

10.30

Aus dem Niederländischen Skizzenbuch, 1520/21

Zu den berühmtesten zeichnerischen Dokumenten von Dürers niederländischer Reise gehört das Skizzenbuch (»mein büchlein« nennt es Dürer im Reisetagebuch), dessen Blätter mit weisser Grundierung überzogen waren, so dass der Künstler mit einem Silberstift (»mit dem stefft«) in ihm zeichnete. Diese aus dem Mittelalter stammende Technik ergab ein zartes, präzises Strichbild und erforderte grosse Sicherheit der Hand, da keine Korrektur möglich war. Das Büchlein ist heute aufgelöst und auf verschiedene Sammlungen verteilt, und es gehört zu den reizvollen, jedoch nicht vollständig zu lösenden Problemen der Kunstwissenschaft, die ursprüngliche Reihenfolge der Blätter im Skizzenbuch zu rekonstruieren. Ebensowenig ist heute noch zu erkennen, welche Seite des Blattes im Bändchen die vordere beziehungsweise hintere war. Dürer zeichnete im Skizzenbuch auch nicht in fortlaufender Folge auf Vorderseite, Rückseite, Vorderseite und so weiter, sondern er füllte zunächst mehrere Vorderseiten und sprang dann unberechenbar zurück auf leere Rückseiten, die er vorher nicht benutzt hatte.

Lazarus Ravensburger und das Türmchen des Hofes von Liere in Antwerpen, 1520

Verso: Zwei Mädchen in niederländischer Tracht, 1520
Berlin, Kupferstichkabinett, KdZ 35
Silberstift auf weiss grundiertem Papier
122 x 169 mm
Kein Wz.
Recto l. o. vom Künstler beschriftet ... *rus rafenspurger ... gemacht zw antorff;* verso l. o. vom Künstler in schwer lesbarer Schrift bezeichnet *S(obl...)*
In der oberen rechten Ecke des Verso ein Fleck mit abgerissener Grundierung des ehemals gegenüberliegenden Blattes (W. 769; Chatilly)

Herkunft: unbekannt; recto r. u. Trockenstempel eines fünfzackigen Sterns (Lugt 2882); Firmin-Didot (Sammlerstempel Lugt 119); erworben 1877

Lit.: Lippmann 1882, S. 16, Nr. 32 – Lippmann 1883, Nr. 55f. – Veth/Muller 1918, Bd. 1, S. 26 – Bock 1921, S. 31 – Schilling 1928, Nr. VIII – Flechsig 2, S. 217 – W. 774 – Rupprich 1 – Panofsky 1943, Nr. 1488 – Winkler 1947, S. 26 – Ausst. Kat. Dürer 1967, Nr. 48 – Strauss 1520/35 – Ausst. Kat. Brüssel, 1977, Nr. 65 – Anzelewsky/Mielke, Nr. 95r und 95v (mit der älteren Literatur) – H. Mielke, in: Ausst. Kat. Antwerp, Story of a Metropolis, Antwerpen 1993, Nr. 21

Ende November erwähnt Dürer in seinem Tagebuch der niederländischen Reise erstmals »herrn Lasarus, den grossen mann« (Rupprich 1, S. 162, Z. 53). Lazarus Ravensburger, einer Augsburger Familie entstammend, war seit 1515 Faktor der Höchstetter in Lissabon (Rupprich 1, S. 190, Anm. 375). In einem späteren Eintrag im Dezember 1520 (Rupprich 1, S. 164, Z. 22) schreibt Dürer, er habe ihm

»geschenckt ein conterfet angesicht«. Wahrscheinlich ist hiermit Ravensburgers eigenes Bildnis gemeint; Flechsig (2, S. 217) schlägt vor, »sein conterfet« zu lesen. Das »etwas methodisch schraffierte und deshalb wohl nicht direkt nach der Natur gezeichnete Porträt« (Veth/Muller), seine »kupfertechnische Durchführung« (Winkler) haben Anlass gegeben, unsere Silberstiftzeichnung für eine Wiederholung nach dem Ravensburger übergebenen Bildnis anzusehen. Das Argument hat wenig Gewicht, da mehr oder weniger alle Porträts des Büchleins in akkurater Manier gezeichnet sind; Winkler allerdings überträgt diese Deutung auch auf die anderen Porträtaufnahmen, »die Wiederholungen Dürers für sein Reisebuch sind, die nach grösseren Bildnissen angefertigt wurden«.

Das Türmchen auf der rechten Seite des Blattes, zu einem späteren Zeitpunkt gezeichnet als das Bildnis, gehörte zum Haus des Bürgermeisters von Antwerpen, Arnold van Liere. Bereits bei seinem ersten Spaziergang am Samstag, den 4. August 1520 führte sein Wirt Jobst Planckfelt den neuangekommenen Dürer in das Haus des Bürgermeisters in der Prinsenstraat, und Dürer rühmt Grösse und Schönheit des Hauses und des Gartens, erwähnt sogar den »cöstlich gezierten thurn«, nennt es schließlich »in summa ein solch herlich hauß, der gleichen jch in allen teutschen landen nie gesehen hab« (Rupprich 1, S. 151, Z. 8–15).

Verso:
Die abweichende Tracht der beiden Mädchen belegt eindeutig, dass es sich um zwei verschiedene Modelle handeln muss, nicht um zwei Aufnahmen derselben Person. Das zuerst gezeichnete Mädchen ist eng an den linken Rand geschoben; das im Skizzenbuch immer wieder bemerkbare Streben Dürers, Papier zu sparen, ist offensichtlich, ebenso sein Interesse an Trachten.

H. M.

Kat. Nr. 10.30

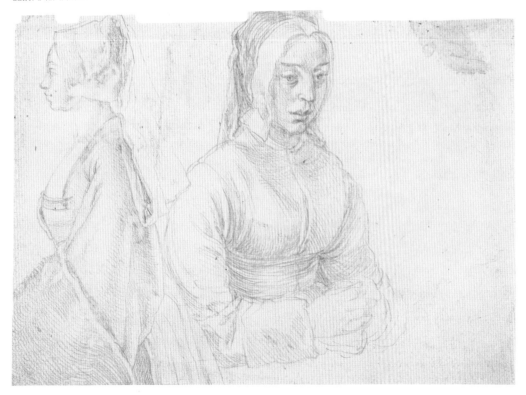

Kat. Nr. 10.30: Verso

ALBRECHT DÜRER

10.31

Brustbild eines Mannes aus Antwerpen/ Der Krahnenberg bei Andernach, 1521

Verso: Zwei Studien eines Löwen, 1521
Berlin, Kupferstichkabinett, KdZ 33
Silberstift auf hell grundiertem Papier
121 x 171 mm
Kein Wz.
Recto r. o. vom Künstler beschriftet *zw antorff 1521* und *pey andernach am rein*

Herkunft: unbekannter Sammler, recto r. u. Trockenstempel eines fünfzackigen Sterns (Lugt 2882); Firmin-Didot (Sammlerstempel Lugt 119); erworben 1877

Lit.: Lippmann 1882, S. 16, Nr. 31 – Lippmann 1883, Nr. 58 f. – Handzeichnungen, Nr. 30 – Bock 1921, S. 31 – Schilling 1928, Nr. XI – W. 778 – Panofsky 1943, Nr. 1496 – Rupprich 1, S. 168 – Anzelewsky 1970, Nr. 92 – White 1971, Nr. 77 – Strauss 1521/60 – Anzelewsky/Mielke, 97r und 97v (mit der älteren Literatur) – Koreny 1985, S. 56 – C. Eisler: Dürer's Animals, Washington/London 1991, S. 159, Nr. 6.40 – Ausst. Kat. Dürer 1991, Nr. 45. – Handbuch Berliner Kupferstichkabinett 1994, Nr. III.39

Die Beischriften auf dem Blatt zeigen, dass zwei nicht zusammenhängende Motive nur aus Gründen der Sparsamkeit vereint dargestellt worden sind: über dem Bildnis steht *zw antorff 1521,* über der Landschaft *pey andernach am rein.* Die Landschaft nimmt auf das Porträt Rücksicht, wurde also später gezeichnet, und zwar, wie die Örtlichkeit belegt, während der Heimfahrt auf dem Rhein nach dem 15. Juli 1521. Rechts sehen wir den Krahnenberg, links im Nacken des Mannes klein die andere Rheinseite.
Für die Identifizierung des Bildnisses kann das Reisetagebuch Dürers Hinweise geben: Im Juni 1521, also zu Ende seiner Antwerpener Zeit, heisst es: »Ich hab den Art Praun und seine hausfraw mit der schwarczen Kraiden fleissig conterfet, und ich hab ihn noch einmahl mit dem stefft conterfeyet« (Rupprich 1, S. 174, Z. 55). Da Silberstiftbildnisse im Tagebuch relativ selten erwähnt werden und das vorliegende anscheinend kurz vor der Heimreise gezeichnet wurde, hat die Identifizierung mit Aert Praun grosse Wahrscheinlichkeit für sich; zu beweisen wäre sie nur, wenn das verschollene Kohleporträt auftauchte.
Verso:
Im April 1521 schrieb Dürer in Gent in sein niederländisches Reisetagebuch (Rupprich 1, S. 168, Z. 73): »Darnach sahe ich die Löben und conterfeyt einen mit dem stefft.« Nur das Blatt mit Löwenstudie in der Albertina (W. 781) trägt die Aufschrift *zw gent.* Es ist jedoch sehr wahrscheinlich, dass auch unsere Löwenstudien bei der gleichen Gelegenheit entstanden sind. In diesem Fall wären die beiden Löwen auf unserem Blatt, da wir Dürers Worte genau nehmen müssen, zwei Studien nach demselben Tier.[1] *H. M.*

1 Kopie in Nürnberg; F. Zink: Kataloge des Germanischen Nationalmuseums Nürnberg. Die deutschen Handzeichnungen, Bd. 1: Die Handzeichnungen bis zur Mitte des 16. Jahrhunderts, Nürnberg 1968, Nr. 76.

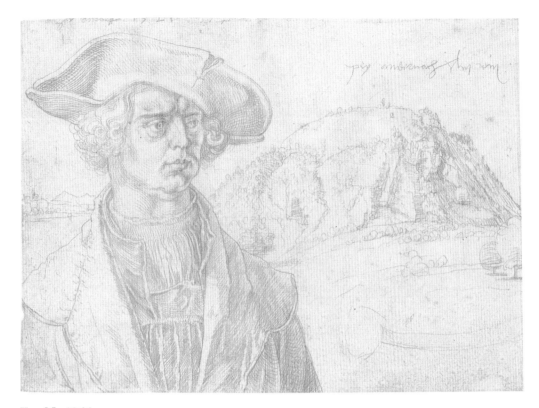

Kat. Nr. 10.31

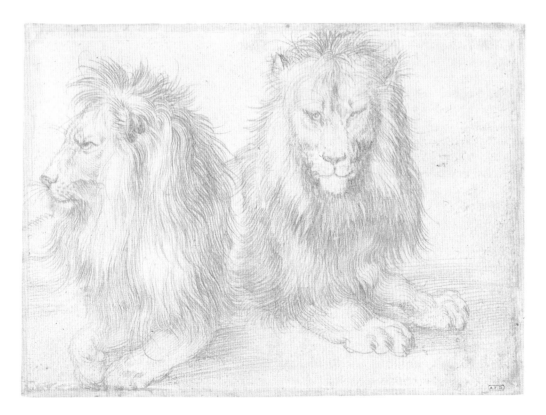

Kat. Nr. 10.31: Verso

ALBRECHT DÜRER
10.32
Bildnis eines jungen Mannes, 1520

Berlin, Kupferstichkabinett, KdZ 60
Schwarzer Stift; am Hals und in den Locken Datum und Monogramm
in dunkelbraunem Stift; an der Kappe rötlich-brauner Stift; die ganze
Darstellung mit spitzem grauem Pinsel überarbeitet
366 x 258 mm
Kein Wz.
Am oberen Rand auf weiss gelassenem Streifen eigenhändig datiert *1520*
und mit Monogramm versehen
Die oberen Ecken ergänzt und mit grauer Tusche getönt, wobei der
Pinsel anscheinend auch den dunklen Grund überging; das ehemals
weisse Papier durch Leim unregelmässig gebräunt

Herkunft: Slg. des schwedischen Gesandten Freiherrn von Hochschild
in Berlin 1853 (verso Aufschrift); Slg. Robinson (Lugt 1433); erworben
1880

Lit.: Hausmann 1861, S. 115, Nr. 1 – Lippmann 1883, Nr. 53 – Thausing
1884, Bd. 2, S. 198 – Veth/Muller 1918, Bd. 1, S. 37, Tafel XXXVI –
Meder 1919, S. 592 – Bock 1921, S. 32 – Flechsig 2, S. 228, S. 331f. –
W. 804 – Winkler 1947, S. 26 – Winkler 1951, S. 38 – Musper 1952, S. 276
– Winkler 1957, S. 302 – Ausst. Kat. Dürer 1967, Nr. 61 – Goris/Marlier
1970, Nr. 53 – Strauss 1520/17 – Anzelewsky/Mielke, Nr. 103 (mit der
älteren Literatur)

Obwohl die Zeichnung immer wieder kritisch auf ihre Tech-
nik hin angesehen wurde, bemerkte erst Fedja Anzelewsky
vor wenigen Jahren Pinselspuren auf ihr. In höchst einfühl-
samer Weise wurden auf dem ganzen Blatt in grauem Pinsel
Akzente gesetzt: Mützenbänder und Kanten der Mützenauf-
schläge, Haarlocken, besonders an der Wangenlinie entlang,
Schatten unterm Nasenflügel und um die Augen, Augen-
brauen und Schläfe, am Hals im Gewand. Im dunklen Kra-
gen erscheint der sonst helle Pinsel schwarzgrau. An der
ergänzten Ecke oben links finden sich ebenfalls Spuren eines
hell- und dunkelgrauen Pinsels, der anscheinend auch in den
schwarzen Hintergrund hineinarbeitete. Da Dürer in seine
Kohle- oder Kreidezeichnungen sonst nicht mit dem Pinsel
hineinzeichnete, drängt sich die Frage auf, ob die Überarbei-
tung von fremder Hand stammen könnte. Die von Winkler
bemängelte »Starrheit«, verursacht vor allem durch die vom
Pinsel gegebenen harten Licht- und Schattenkanten an den
Augen, der Nasenwurzel und am Nasenflügel abwärts,
fände so eine Erklärung. Andererseits fügen sich die Pinsel-
striche der Darstellung vollkommen ein. Dürer verwendete
hier ungewöhnlicherweise drei verschiedene Zeichenstifte;
die Zuhilfenahme eines Pinsels könnte auch als Experiment
gedeutet werden, die Ausdruckskraft des Porträts zu
erhöhen. Immerhin nennt Flechsig dieses Kohlebildnis eines
der schönsten, die Dürer in den Niederlanden gemacht habe,
und Winkler erinnert die Schönheit des Linienwerks an eine
ins Grosse übersetzte Silberstiftzeichnung.
Unlösbar bleibt die Identifizierung des Dargestellten. Im
Tagebuch der niederländischen Reise nennt Dürer eine
grosse Anzahl von Personen, die er »mit den Kohln conter-

fet« habe (vgl. Flechsig 2, S. 228). In keinem Fall erwähnt er
jedoch die Hinzunahme eines Pinsels. Flechsigs mehr nach-
denklicher als scharfsichtiger Versuch, den jungen Mann auf
der Zeichnung für Rodrigo de Almada zu halten, stiess bei
allen Forschern auf grösste Skepsis und ist abzulehnen.

H. M.

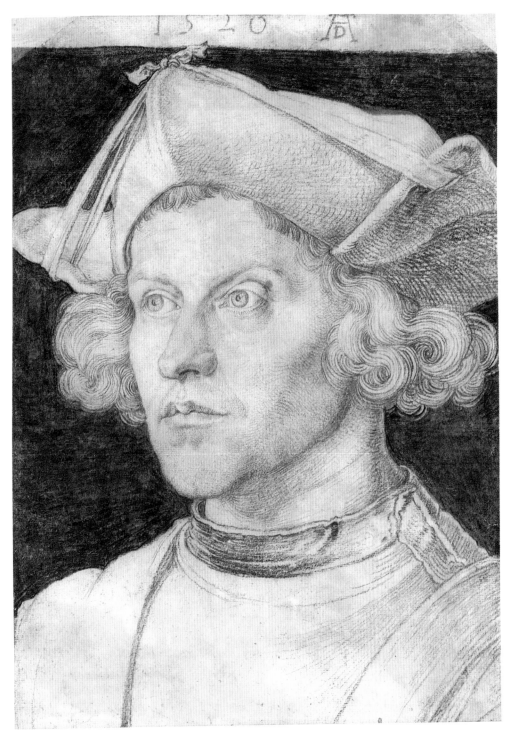

Kat. Nr. 10.32

ALBRECHT DÜRER

10.33
Hl. Apollonia, 1521

Berlin, Kupferstichkabinett, KdZ 1527
Schwarze Kreide auf grün grundiertem Papier
414 x 288 mm
Wz.: Hohe Krone mit Kreuz (ähnlich Briquet 4895)
R. bezeichnet mit dem Datum *1521* und dem Monogramm

Herkunft: Robinson (Lugt 1433); erworben 1880

Lit.: Lippmann 1882, S. 17, Nr. 137 – Lippmann 1883, Nr. 65 – Bock
1921, S. 33 – Tietze/Tietze-Conrat 1928, S. 853 – N. Busch: Unter-
suchungen zur Lebensgeschichte Dürers, in: Abh. d. Herder-Ges. u. d.
Herder-Inst. zu Riga, 4, 1931, Tafel IX – W. 846 – Panofsky 1943,
Nr. 768 – Ausst. Kat. Dürer 1967, Nr. 53 – Ausst. Kat. Dürer 1971,
Nr. 225 – White 1971, Nr. 95 – Strauss 1521/93 – Strieder 1976, S. 153 –
Anzelewsky 1980, S. 229 – Strieder 1981, S. 135 – Anzelewsky/Mielke,
Nr. 112 (mit der älteren Literatur) – Ausst. Kat. Dürer 1991, Nr. 48

Zu Kat. Nr. 10.33: Albrecht Dürer, Skizze zu
einem Marienbild, 1521

Studie zu einem unausgeführten monumentalen Marienbild
mit vielen Heiligen, dessen Genese von sechs erhaltenen
Gesamtentwürfen (Panofsky 1943, Nrn. 760–765) abgelesen
werden kann. Darüber hinaus sind zahlreiche Einzelstudien
bekannt. Da jedoch nicht der geringste Hinweis überliefert
ist, für welchen Ort und welchen Besteller das Werk gedacht
war, waren dem Scharfsinn der Forscher keine Grenzen
gesetzt.[1]
Im Lauf der Entwicklung wandelte sich das Aussehen des
Altars vom figurenreichen Querformat zum Hochformat,
auf dem nur noch wenige Heilige Platz hatten.
Nur auf den beiden Entwürfen im Querformat (W. 838f.)
erscheint auch die Figur der hl. Apollonia, deren grossarti-
ger, verinnerlichter Ausdruck auf unserer Studie genau fest-
gelegt wurde. Immer wieder hat es Bewunderung erregt, wie
Dürer mit den raschen, summarisch umreissenden Strichen
der Entwurfsskizzen die Gesichter der Heiligen wiederge-
ben konnte, die teilweise ja auch in Einzelstudien vorliegen.
Apollonia zum Beispiel ist deutlich erkennbar auf dem Ent-
wurf in Paris (W. 838) wie auch auf dem in Bayonne, hier mit
ihrem Attribut, das auf ihr Martyrium hinweist: einer Zange
mit Zähnen (W. 839; siehe Abb.). Auf diesem Entwurf sehen
wir ihr Gesicht ausdruckssteigernd übergangen, laut Tietze/
Tietze-Conrat eine Folge der Entstehung unserer Einzelstu-
die. Aber auch auf dem wahrscheinlich früheren Entwurf im
Louvre war Apollonia bereits eindeutig erkennbar: die
Linien ihres Halses, das rund gewölbte Schlüsselbein, der
tiefe Ausschnitt, die gesenkten Augen – alles entspricht
genau unserer Studie. Sollte diese wirklich, wie Tietze/
Tietze-Conrat annehmen, zwischen den beiden Entwürfen
im Querformat entstanden sein, so ergäbe sich hieraus ein
wesentliches Argument für die Diskussion der alten Streit-
frage, ob die grossen Studienköpfe für das Marienbild (W.
845–849) nach Modellen gezeichnet wurden oder ob sie
Dürersche Idealfiguren wiedergeben.[2]

Da die Reihenfolge der Entstehung der Zeichnungen nicht
wirklich sicher festzulegen ist, bleiben alle Entscheidungen
hypothetisch. Die Studie der Apollonia für sich betrachtet,
führt zu dem Urteil, dass Dürer hier ein Idealporträt
geschaffen hat: der herrliche Kopf, ihr beherrschtes stilles
Gesicht mit gesenktem Blick atmet Leben, aber ihr Hals und
die Gliederung der Brust zeigen eindeutig, dass der Künstler
beim Zeichnen kein Modell vor Augen hatte. *H. M.*

1 Nicolaus Buschs Hypothese, die Entwürfe seien für ein Marienbild
 in der Peterskirche in Riga bestimmt gewesen, an dem Dürer nach
 der Rückkehr von der niederländischen Reise gearbeitet hatte und
 das beim Bildersturm in Riga 1524 zerstört worden sei, ist nicht
 haltbar. Er bestritt sogar, dass alle Entwürfe zu demselben Auftrag
 gehört hätten: Es sei undenkbar, dass Dürer so frei über Darstellen
 beziehungsweise Nicht-Darstellen der einzelnen Heiligen hätte
 entscheiden dürfen.
2 Die Forschermeinungen referiert bei Anzelewsky/Mielke, S. 116.

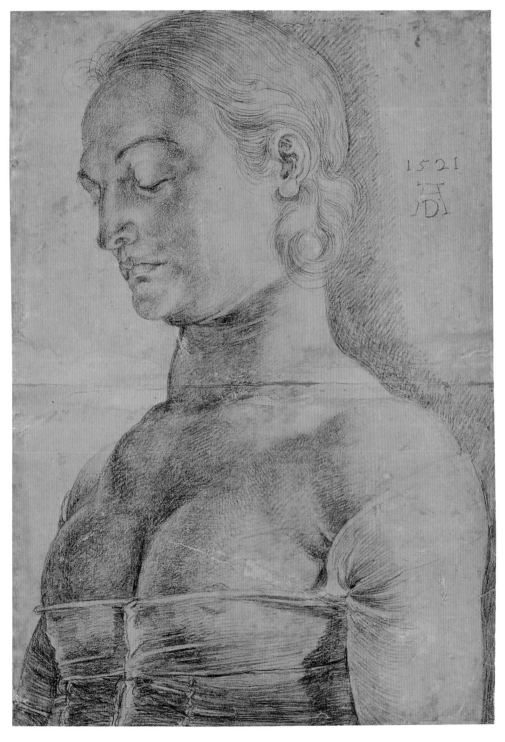

Kat. Nr. 10.33

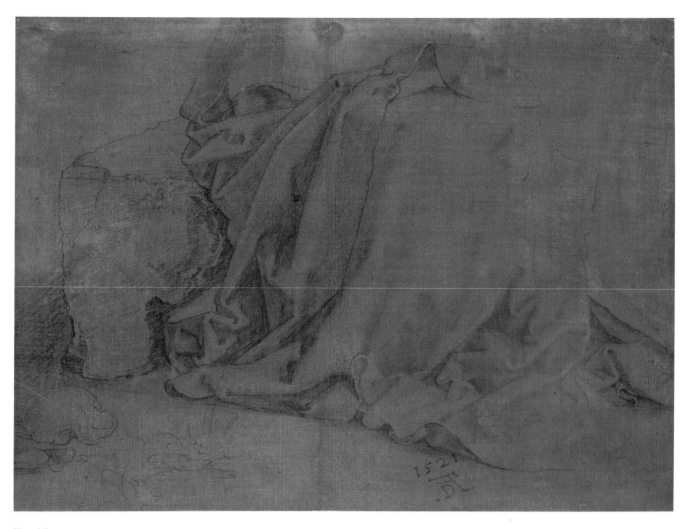

Kat. Nr. 10.34

ALBRECHT DÜRER

10.34
Gewandstudie, 1521

Berlin, Kupferstichkabinett, KdZ 39
Schwarze Kreide auf grün grundiertem Papier; schwach weiss gehöht
Kein Wz.
U. von Dürer datiert *1521* und mit dem Monogramm versehen
294 x 406 mm

Herkunft: Slg. Andreossy; Slg. Lawrence (Lugt 2445); Slg. Niels Bark;
Slg. Thibaudeau; Slg. Coningham (Lugt 476); Slg. Posonyi-Hulot
(Lugt 2440/41); erworben 1877

Lit.: Lippmann 1883, Nr. 54 – Handzeichnungen, Nr. 35 – Bock 1921,
S. 33 – Tietze/Tietze-Conrat 1928, Nr. 856 – Flechsig 2, S. 254 – W. 843
– Panofsky 1943, Nr. 779 – Strauss 1521/88 – Anzelewsky/Mielke,
Nr. 109 – Ausst. Kat. Dürer 1991, Nr. 47

Die vorliegende, äusserst wirkungsvolle Faltenstudie eines
dicken, schwer fallenden Stoffes schuf Dürer in der zweiten
Hälfte des Jahres 1521, also nach seiner Rückkehr aus den
Niederlanden. Ob diese Gewandstudie einer Sitzfigur zu
den Vorarbeiten zum grossen Marienaltar (vgl. Kat. Nr.
10.33) gehört, wie es wahrscheinlich ist und allgemein ange-
nommen wird, ist nicht zu beweisen. Über diesen Altar sind
wir nur durch eine Reihe von Vorarbeiten unterrichtet, ohne
dass bekannt wäre, wer der Auftraggeber gewesen ist und
wo der Aufstellungsort sein sollte.
Im Stein links am Boden lassen sich Anklänge an einen
Totenkopf erkennen. Hieraus folgerte Flechsig, die Studie
könne nur ein ernstes Thema (Schmerzensmann oder
Schmerzensmutter) vorbereitet haben; jedoch findet sich auf
dem Holzschnitt der *Hl. Familie bei der Rasenbank* (B. 98)
ein gleichartiger »Totenkopf«-Stein neben einer ähnlichen
Faltendraperie: Jede Darstellung also, in der das Christkind
scheinbar noch so sorglos spielte, wies auch schon auf den
Kreuzestod hin. *H. M.*

ALBRECHT DÜRER

10.35
Studienblatt mit neun Darstellungen
des hl. Christopherus, 1521

Berlin, Kupferstichkabinett, KdZ 4477
Feder in Schwarz
228 x 407 mm
Wz.: Lilienwappen mit Krone, Blume und anhängendem Kreuz
(ähnlich Briquet 1746)
O. mit dem Monogramm und der Jahreszahl *1521* bezeichnet

Herkunft: Slg. Andreossy; Slg. Duval; erworben 1910

Lit.: Veth/Muller 1918, Bd. 1, S. 42 – Bock 1921, S. 32 – Baldass 1928,
S. 23 f. – W. 800 – Musper 1952, S. 298 – Winkler 1957, S. 309, S. 327 –
Strauss 1521/14 – Anzelewsky/Mielke, Nr. 100 (mit der älteren Litera-
tur) – Ausst. Kat. Dürer 1991, Nr. 42

Die Echtheit der Zeichnung ist niemals in Frage gestellt
worden, da man sie immer mit einer Eintragung Dürers in
seinem Tagebuch der niederländischen Reise in Verbindung
gebracht hat. Sie lautet: »Den Maister Joachim hab ich 4
Christophel auff graw papir verhöcht.«[1] Gemeint ist der
Antwerpener Landschaftsmaler Joachim Patinier. Ludwig
Baldass hat nachweisen können, dass eine Helldunkelzeich-
nung Patiniers mit der Legende des hl. Christopherus im
Louvre existiert, auf der die kleine Gestalt des Heiligen nach
der ersten Skizze des Berliner Blattes gestaltet ist. Zu den
vier Entwürfen Dürers gehören vermutlich je ein Blatt in
London (W. 801) und Besançon (W. 802).
Das Blatt belegt schlagend die unerschöpfliche Erfindungs-
kraft Dürers und zeigt, was er darunter verstand, wenn er
meinte, ein guter Künstler sei »inwendig voller figur«. *F. A.*

1 Rupprich 1, S. 172, Z. 8–10.

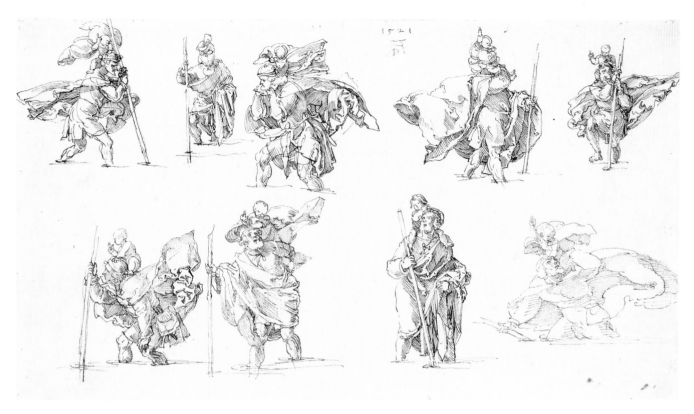

Kat. Nr. 10.35

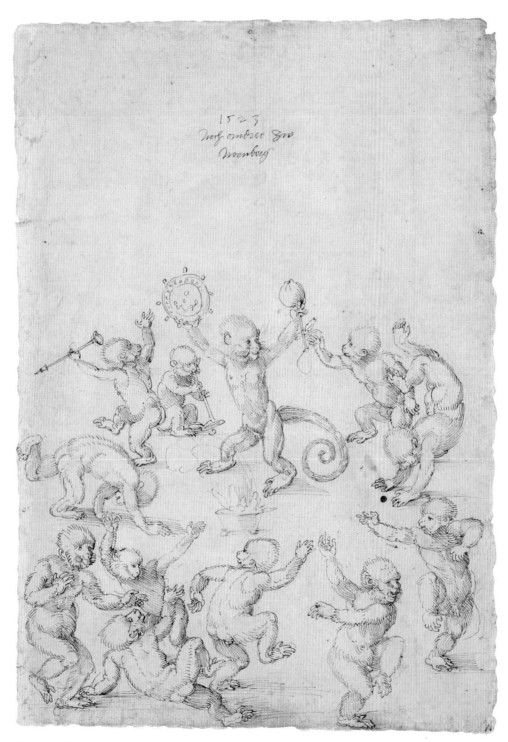

Kat. Nr. 10.36

ALBRECHT DÜRER

10.36

Affentanz, 1523

Verso: Brief an Felix Frey, 1523
Basel, Kupferstichkabinett, Inv. 1662.168
Feder in Grau
310 x 220 mm
Kein Wz.
Bezeichnet o. M. *1523/Noch andree zw/nornberg; verso: +.1523. am*
Sundag noch andree zw Nörnberg/Mein günstiger liber her Freÿ Mÿr ist
das püchlein so jr hern/Farnphulr vnd mir zwschickt/worden So ers gele-
sen hat so/will jchs dornoch awch lesen/aber des affen dantz halben so/jr
begert ewch zw mach hab jch/den hymit vngeschickt awff/gerissen Dan
jch hab kein affen/gesehen Wolt also vergut haben Vnd/wölt mir meine
willige/dinst sagen heren Zwingle Hans Lowen/Hans Vrichen vnd
den/anderen meinen günstigen herren/E u/Albrecht Dürer/teillent dis
füff stücklen vnd vch jch hab sunst nix news
Senkrechte und waagerechte Mittelfalte; geglättet

Herkunft: Amerbach-Kabinett, ehemals Bd. U.IX.1

Lit.: Photographie Braun, 3, 4 – C. G. von Murr: Journal zur Kunst-
geschichte, 3. Theil, Nürnberg 1776, S. 27 ff. – Erwähnung der Zeich-
nung und des Briefes vgl. Falk 1979, S. 26 – Ganz/Major 1907, S. 27 –
Dodgson 1908, Nr. 26 – E. Ehlers: Bemerkungen zu den Tierabbildun-
gen im Gebetbuche des Kaisers Maximilian, in: Jahrbuch der könig-
lichen Preussischen Kunstsammlungen, 38, 1917, S. 167 – A. A.
Sidorow/M. Dobroklonsky: Unbekannte Dürerzeichnungen in Russ-
land, in: Jahrbuch der Preussischen Kunstsammlungen, 48, 1927, S. 223
– Lippmann 1883, Bd. 7, 1929, Nr. 864 – Tietze/Tietze-Conrat 1928,
Bd. 2, 1938, S. 50, Nr. 919, Abb. S. 191 – W. 927 – Panofsky 1945, Bd. 2,
S. 130, Nr. 1334 – H. W. Janson: Apes and Ape Lore in the Middle Ages
and the Renaissance (Studies of the Warburg Institute, 20), London
1952, S. 271 f., Pl. XLVII a – Winkler 1957, S. 344 – G. Bandmann:
Melancholie und Musik. Ikonographische Studien (Wissenschaftliche
Abhandlungen der Arbeitsgemeinschaft für Forschung des Landes
Nordrhein-Westfalen, 12), Köln 1960, S. 67 ff., Abb. 22 – Ausst. Kat.
Amerbach 1962, Nr. 26 – D. Koepplin, in: Das grosse Buch der
Graphik, Braunschweig 1968, S. 98, Abb. S. 97 – Hütt 1970, Nr. 1074 –
R. an der Heiden: Albrecht Dürer. Affentanz, in: Ausst. Kat. Nürnberg
1971, Nr. 586, Abb. S. 311 – Hp. Landolt 1972, Nr. 29 – A. Winther: Zu
einigen Ornamentblättern und den Darstellungen des Moriskentanzes
im Werk des Israhel van Meckenem, in: Ausst. Kat. Bocholt 1972, S. 96,
Abb. 123 – Strauss 1523/21 – Strieder 1976, Abb. S. 159 – R. L. McGrath:
The Dance as a Pictorial Metaphor, in: Gazette des Beaux-Arts, 89,
1977, S. 87 f., fig. 7 – Falk 1979, S. 18, S. 26, Anm. 43 – M. A. Sullivan:
Peter Bruegel the Elder's »Two Monkeys«: A New Interpretation, in:
The Art Bulletin, 43, 1981, S. 125 – Hp. Landolt: Dürers herzerfri-
schender Affentanz, in: Nordschweiz. Basler Volksblatt, 19. 7. 1985, mit
Abb. – Ausst. Kat. Amerbach 1991, Zeichnungen, Nr. 53
Zum Brief:
C. G. von Murr: Journal zur Kunstgeschichte und zur allgemeinen Lit-
teratur, 10, 1781, S. 47 f. – J. F. Roth: Leben Albrecht Dürers, des Vaters
der deutschen Künstler, Leipzig 1791 (Anhang zum 42. Bande der
Neuen Bibliothek der schönen Wissenschaften und der freyen Künste),
S. 78 f. – Heller 1827, S. 34 f. – F. Campe: Reliquien von Albrecht Dürer,
seinen Verehrern geweiht, Nürnberg 1828, S. 52 f. – A. von Eye: Leben
und Wirken Albrecht Dürers, Nördlingen 1860, S. 457 – M. Thausing:
Dürers Briefe, Tagebücher und Reime nebst einem Anhange von
Zuschriften an und für Dürer (Quellenschriften für Kunstgeschichte
des Mittelalters und der Renaissance, 3), Wien 1872, S. 50 – Thausing
1876, S. 473 – W. M. Conway: Literary Remains of A. Dürer. With
Transcripts from the British Museum Manuscripts and Notes upon

Kat. Nr. 10.36: Verso

them by Lina Eckenstein, Cambridge 1889, S. 129 – A. von Eye: Al-
brecht Dürers Leben und künstlerische Tätigkeit in ihrer Bedeutung für
seine Zeit und die Gegenwart, Wandsbek 1892, S. 133 (Brief im Wort-
laut) – K. Lange/F. Fuhse: Dürers schriftlicher Nachlass auf Grund der
Originalhandschriften und theilweise neu entdeckter alter Abschriften,
Halle an der Saale 1893, S. 70 – E. Heidrich: Albrecht Dürers schriftli-
cher Nachlass. Familienchronik, Gedenkbuch, Tagebuch der niederlän-
dischen Reise, Briefe, Reime, Auswahl aus den theoretischen Schriften,
Berlin 1908, S. 185 und Abb. der Zeichnung – Rupprich 1, S. 106–108,
S. 436 f., Nr. 51, 3 – Ausst. Kat. Nürnberg 1971, Nr. 394 und Abb.
(Brief) – K. Bühler-Oppenheim: Zu einigen Handschriften Lukas
Cranachs d. Ä. und Albrecht Dürers, in: Koepplin/Falk 1974/76, Bd. 2,
Basel 1976, Nr. 660c

Aus dem Brief an Felix Frey, den Propst des Grossmünsterstiftes in Zürich, geht hervor, dass Dürer den *Affentanz* auf dessen Wunsch zeichnete (zur Biographie des Felix Frey vgl. Rupprich 1, S. 106 f.). Auf die literarische Überlieferung einer Affentanzlegende, die Dürer bekannt gewesen sein kann, weisen Rupprich (3, S. 436 f.) und Janson (1952, S. 155 f.) hin. Danach vergassen die tanzenden Affen ihre Dressur, als ein Zuschauer Nüsse unter die Tiere warf, um die sich die Affen stritten und balgten. Kann der Affentanz deshalb als eine Metapher für die Unbeständigkeit und Torheit irdischer Vergnügungen angesehen werden, so sind Spiegel und Apfel, die der Affe in der Mitte emporhält, Hinweise auf Eitelkeit und Begierde. Sie können Attribute von Frau Venus und Frau Welt sein. Diese Personifikationen und vergleichbare Attribute finden sich auch in Darstellungen von Moriskentänzen, so auf einer Zeichnung Hans von Kulmbachs in Dresden (Winkler 1942, S. 23) und auf einem Holzschnitt Hans Leinbergers (Philipp M. Halm: Erasmus Grasser, Augsburg 1928, Abb. 168).

Dürers Zeichnung gehen wahrscheinlich italienische Vorbilder voraus. Der Rundtanz »all'antica«, den nackte Männer auf einem florentinischen Kupferstich um eine Frau aufführen, könnte die Form des Tanzes, aber auch die Posen der Affen beeinflusst haben (um 1480; Hind, Bd. 2, A.II.12, Pl. 97). Dürers Zeichnung (W. 83) mit sieben tanzenden Kindern, die während der ersten Italienreise entstanden ist, verrät die Auseinandersetzung mit einem italienischen Vorbild, vielleicht mit Mantegna (vgl. Sidorow 1927, S. 221, und Bandmann 1960, S. 67 ff.). Jedenfalls erinnern die Bewegungen und Körperhaltungen der Kinder an die der Affen auf unserer Zeichnung. Anders als die Triebhaftigkeit von Kindern wird das Verhalten der Affen häufig mit der Sündhaftigkeit der Menschen verglichen. In Dürers Zeichnung besitzen die Affen grosse Menschenähnlichkeit, worauf vielleicht die Bemerkung Dürers anspielt, er habe keinen Affen gesehen und sie deshalb ungeschickt gezeichnet. Diese Menschenähnlichkeit kommt nicht nur in ihrer ausgeprägten Gestik zum Ausdruck, sondern auch in der Verwendung von Musikinstrumenten und im Ritual des Rundtanzes. An magische Handlungen, wie sie in Baldungs Hexendarstellungen zu finden sind, erinnert schliesslich das Räuchergefäss in der Mitte, an dessen Dämpfen sich die Affen berauschen. Gefäss und Feuer sind geläufige Metaphern für das weibliche Geschlecht. Dieser Vergleich liegt hier aus der thematischen Verbindung zum Moriskentanz nahe. Er erscheint auch in zeitgenössischen Traktaten, etwa bei Thomas Murner in der »Narrenbeschwerung«, Strassburg 1518. Dürer hatte schon im »Narrenschiff« (Kap. 13) den Affen als Gefangenen der Venus geschildert. Er ist im Affentanz Bild der männlichen Triebhaftigkeit und Wollust. Sie kommen besonders in dem erregten Affen, der Spiegel und Apfel hält, zum Ausdruck. Dieser Affe, eine Art Gegenstück zu Frau Welt oder Venus, führt den Reigen der Affen an. Mit der Zahl 12 und der Kreisform könnte ferner auf den Ablauf des Jahres, auf die Monate oder allgemein auf Welt und Kosmos angespielt sein, deren Ordnung jedoch im Bild der tanzenden Affen verkehrt ist. Conrad Celtis vergleicht in seinem Epigramm »De chorea imaginum coelestium circa deam matrem« das Kreisen der Gestirne um die Erde mit dem Moriskentanz.[1] Dürer scheint ein Thema wiederaufzugreifen, das er ähnlich schon in seinem Kupferstich *Die Hexe* (M. 68) formuliert hatte. Dort sind die rückwärts auf einem Bock reitende Hexe und die vier Putten, die in einer Kreisform angeordnet sind, Hinweise auf die verkehrte Welt, die astrologisch im Bild des Steinbockes auf die Zeit des Jahreswechsels anspielt.[2] Der einen Purzelbaum schlagende Putto auf dem Stich erinnert unmittelbar an einen der Affen auf unserer Zeichnung. Es ist vielleicht kein Zufall, dass unser Blatt in der gleichen Jahreszeit, am Sonntag nach dem Andreastag entstanden ist (Andreastag war der 30. November). Dürer lernte Felix Frey wahrscheinlich während seiner Schweizreise 1519 kennen. Als Empfänger des Buches – nach Rupprich vielleicht Ludwig Hätzers Flugschrift »Ain urtail Gottes unsers eegemachels, wie man sich mit allen götzen und bildnussen halten soll« (Zürich, 24. September 1523) – nennt Dürer Ulrich Varnbüler (1474 bis circa 1544), den kaiserlichen Rat und Kanzler Ferdinands I. Seit 1515 war er mit Dürer und Pirckheimer befreundet. Dürer hat ihn 1522 porträtiert (Zeichnung in der Graphischen Sammlung Albertina in Wien; W. 908; Holzschnitt M. 150). In seinem Brief grüsst Dürer Ulrich Zwingli, den in Zürich tätigen Maler Hans Leu d. J. und Hans Urichen, vielleicht der Goldschmied Hans Ulrich Stampfer aus Zürich. *C. M.*

1 Vgl. K. Simon: Zum Moriskentanz, in: Zs. Dt. Ver. f. Kwiss., 5, 1938, S. 25–27.
2 Siehe M. Préaud: La sorcière de noël, in: L'ésoterisme d'Albrecht Dürer, 1, Hamsa, 7, 1977, S. 47–50.

ALBRECHT DÜRER

10.37
Kopf des Evangelisten Markus, 1526

Berlin, Kupferstichkabinett, KdZ 46
Bleizinngriffel; weiss gehöht auf braun grundiertem Papier
373 x 264 mm
Wz.: Bär (ähnlich M. 85–95)
U. r. mit dem Monogramm und der Jahreszahl *1526* bezeichnet
An allen Seiten leicht beschnitten

Herkunft: Slg. Andreossy; Lawrence (Lugt 2445); Slg. Posonyi-Hulot (Lugt 2040/41); erworben 1877

Lit.: Bock 1921, S. 34 – Panofsky 1931, S. 34 – Flechsig 2, S. 286 – W. 870 – Waetzold 1950, S. 217 – Musper 1952, S. 312 – Winkler 1957, S. 333, S. 335 – Strauss 1526/3 – Anzelewsky/Mielke, Nr. 117 (mit der älteren Literatur) – Ausst. Kat. Dürer 1991, Nr. 49 – Anzelewsky 1991, Nr. 183 f.

Die Zeichnung stellt eine Studie zu den beiden Tafeln der sogenannten *Vier Apostel* dar, die Dürer 1526 »zu einem gedechtnus«[1] dem Rat seiner Vaterstadt Nürnberg stiftete. Von den drei erhalten gebliebenen Studien zu den Köpfen der *Vier Apostel*, die sich heute in der Münchener Alten Pinakothek befinden, ist die zum Markus die interessanteste, weil sie, im Gegensatz zu den beiden anderen, eine Naturstudie zu sein scheint. Bei der Ausführung im Gemälde hat der edle Kopf einen etwas bäuerlich derben und dumpfen Charakter erhalten.

Die mit breitem Pinsel aufgetragene Grundierung findet sich selten im Werk Dürers. Sie begegnet nur bei zwei weiteren Zeichnungen, die sich beide im Berliner Kupferstichkabinett befinden: einem Blatt mit Gewandstudien (W. 340; KdZ 32) und der Studie für den Kopf des Apostels Paulus (W. 872; KdZ 3875), die ebenfalls 1526 im Zusammenhang mit den *Vier Aposteln* entstanden ist. Als Zeichenmittel hat Dürer einen weichen Bleizinngriffel verwendet, den er in den Niederlanden kennengelernt hatte.

Die Zeichenweise ist grosszügiger, als man es im allgemeinen bei Dürer gewöhnt ist. An der zusammenfassenden Handhabung des Zeichenstiftes ein durch körperlichen Verfall bedingtes Nachlassen der künstlerischen Kraft zu konstatieren, wie es manche Forscher getan haben, ist wohl kaum berechtigt. Es handelt sich wohl eher um eine strengere, stärker vereinfachende Formgebung, die Dürer nach eigener Aussage bewusst angestrebt hat.[2] Besonders in der Wiedergabe des lockigen Haares ist noch viel von der Kalligraphie der frühen Jahre erhalten.

Durch ihre Aufschriften sind die beiden Aposteltafeln als ein Bekenntnis Dürers zur Reformation zu verstehen sowie als Bekräftigung der vom Rat in Glaubensangelegenheiten angenommenen Haltung.[3] Wie bereits Panofsky 1931 festgestellt hat, sind auf den beiden Tafeln nicht vier Jünger Christi dargestellt, sondern nur drei: Johannes und Petrus auf der linken sowie Paulus auf der rechten Tafel. Die vierte Gestalt

jedoch repräsentiert den Evangelisten Markus. Diese ungewöhnliche Zusammenstellung leitet sich von der Theologie Luthers her.[4] Eine weitere Bedeutung der Aposteltafeln ist die Verbildlichung der *Vier Temperamente*, wie bereits 1547 Neudörfer mitteilt.[5] *F. A./S. M.*

1 Rupprich 1, S. 117.
2 Vgl. Rupprich 1, S. 325.
3 Vgl. Anzelewsky 1991, S. 283 f.
4 Vgl. Anzelewsky 1991, S. 282 f.
5 Neudörfer 1547 (Ed. 1875), S. 132; vgl. hierzu Anzelewsky 1991, S. 284.

Zu Kat. Nr. 10.37: Albrecht Dürer, Vier Apostel, 1526

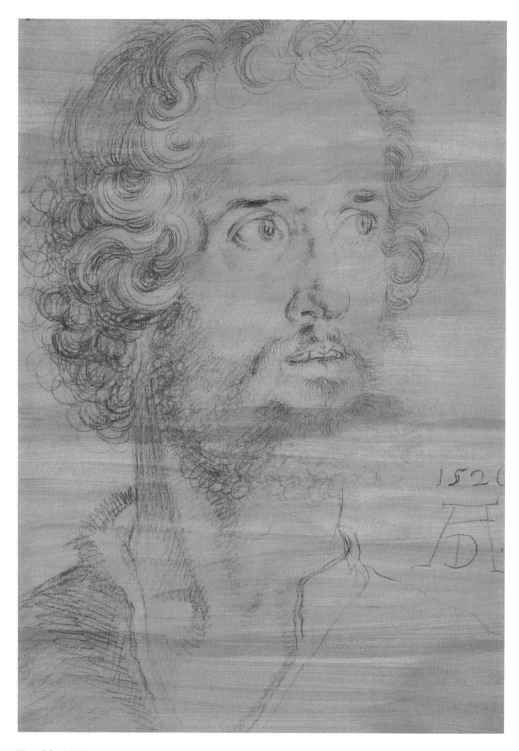

Kat. Nr. 10.37

11

MATTHIAS GRÜNEWALD,
eigentlich Mathis Nithart oder Gothart
(Würzburg 1480/83–1528 Halle an der Saale)

Die Person des Malers tritt früh hinter seinem Werk zurück. Als Kaiser Rudolph II. um 1600 den Isenheimer Altar erwerben wollte, war der Name seines Schöpfers nicht mehr bekannt.

Erste Nachrichten über ihn findet man 1675 unter dem Namen »Mattheus Grünewald« in Sandrarts Teutscher Academie. Sie beruhen auf Mitteilungen des Frankfurter Malers Philipp Uffenbach (1566–1636), der einen Band mit Zeichnungen des Künstlers besass, der von Johannes Grimmer, Grünewalds einzigem mit Namen bekannten Schüler, stammte. Der Name »Grünewald« wurde dem Künstler von Sandrart irrtümlich beigelegt. Zu Lebzeiten hiess er »Mathis, der Maler«. Erst das von Zülch begonnene Aktenstudium führte allmählich zu Erkenntnissen über die Person des Künstlers, der wie Leonardo da Vinci zugleich Maler und Ingenieur war. Über seine Ausbildung ist nichts bekannt. 1501/02 Geselle in der Werkstatt Hans Holbeins d. Ä. in Augsburg, 1503 in der Werkstatt Michael Wolgemuts in Nürnberg, ab 1504 in Aschaffenburg nachweisbar, dort 1505 vermutlich Erlangung der Meisterwürde. Spätestens 1511 trat der Künstler als Maler und Werkmeister in den Dienst des Mainzer Erzbischofs Uriel von Gemmingen. In der zweiten Jahreshälfte 1511 ist sein Aufenthalt in Frankfurt am Main bezeugt, der im Zusammenhang stehen dürfte mit seinen Arbeiten für Jakob Heller in der dortigen Dominikanerklosterkirche. 1513 bis 1515/16 hielt er sich im Elsass auf, um im Auftrage des Präzeptors Guido Guersi die Flügel des Hauptaltares der Antoniterklosterkirche von Isenheim auszuführen. Spätestens Anfang 1516 Rückkehr nach Aschaffenburg, wo ihn Erzbischof Albrecht von Brandenburg, der Nachfolger Uriels von Gemmingen, weiterbeschäftigt. Hauptwerke aus dieser Zeit sind: 1516 die heute in Stuppach befindliche Madonna, Mitteltafel des Maria-Schnee-Altares, der 1519 noch durch zwei Standflügel ergänzt wurde; 1517/18 Marienretabel des Mainzer Doms; im Auftrage Kardinal Albrechts 1521 bis 1523 die Erasmus-Mauritius-Tafel für das 1520 eingerichtete Neue Stift zu Halle an der Saale. Am 27. Februar 1526 erhält der Künstler letztmalig eine Zahlung von der erzbischöflichen Registratur in Mainz. Aufgrund religionspolitischer Auseinandersetzungen 1526 Übersiedlung in die Freie Reichsstadt Frankfurt am Main, im Sommer 1527 nach Hinterlegung seiner Habe Weggang nach Halle an der Saale, dort als Wasserbauingenieur bei den Salinen tätig. Ein Jahr später stirbt Grünewald an der Pest.

Von Grünewald sind kaum mehr als 30 Zeichnungen erhalten, zumeist Studien zur Vorbereitung seiner Gemälde.

MATTHIAS GRÜNEWALD
11.1
Studie eines Apostels, 1510–15

Berlin, Kupferstichkabinett
Schwarze Kreide und Pinsel; mit Deckweiss gehöht; bräunliche (Inkarnat) und rötliche Wasserfarbe (linker Unterarm); Teile des Untergewandes und der Leuchter mit Wasserfarben übermalt, als Hans Plock die Zeichnung zum Schmuck seiner Lutherbibel verwendete und sie mit Textstellen aus dem Johannesevangelium zu einer Collage verband, die er ornamental verzierte
244 x 118 mm
Wz.: nicht feststellbar
Alle Aufschriften in Versalien von der Hand Hans Plocks; auf dem oberen Schriftstreifen *DAS WAR DAS WARHAFTIGE LIECHT WELCHS/ALLE MENSCHEN ERLEVCHTET* (Johannes 1, 9); *DAS IST/ABER DAS EWIGE LEBEN DAS SIE DICH DAS/DV ALLENE WARER GOTT BIST VND DEN DV/GESANT HAST IHESVM CHRIST ERKENNEN*; auf der Schrifttafel *AVCH FIEL ANDERE/ZEICHEN THET IHESVS/VOR SEINEN IVNGERN/DIE NIT GESCHRIEBEN/SINT IN DISEM BVCH/DISE ABER SINT GE-/SCHRIEBEN DAS IR/GLAVBET IHESVS/SEI CHRIST DER SON/GOTTES VND DAS IR/DVRCH DEN GLAVBE/DAS LEBEN HABET/IN SEINEM NAMEN* (Johannes 20, 30–31); *DIS IST DER IVNGER DER VON DISEN DINGE/ZEVGET VND HAT DIS/GESCHRIEBEN VND/WIR WISSEN DAS/SEIN ZEVGNIS WAR/HAFTIG IST. IO . XXI* (Johannes 21, 24); auf dem unteren Schriftstreifen *SVCHET IN DER SCHRIFT DEN IR MEINETT/IR HABT DAS EWIGE LEBEN DRINEN VND/SIE IST ES DIE VON MIR ZEVGET* (Johannes 5, 39).
Grundlage der Collage ist ein buchgrosses Büttenblatt, das mit einem kürzeren doubliert wurde, so dass unten ein Ergänzungsstreifen nötig wurde; die an allen Seiten beschnittene Zeichnung ist auf dieses zusammengesetzte Blatt so aufgeklebt, dass sie l. an den Blattrand stösst und u. bis an den Ergänzungsstreifen reicht; berieben; das grüne Blattornament und r. Teile des Rahmens der Schrifttafel auf die Zeichnung übergreifend

Verso o. l.: Wappen von Hans Plock
Feder; Wasserfarben; ergänzt durch aufgeklebte Schriftbänder, deren oberes ausserdem durch ein aufgesetztes Viereck – die Vorderseite des Würfels der Helmzier – mit dem Bildträger verbunden; eingefasst durch eine nur noch teilweise erhaltene, aus vier verschiedenen Holzschnitten zusammengesetzte Bordüre
202 x 139 mm
Kein Wz.
In Versalien von der Hand Hans Plocks auf dem oberen Schriftband *HANS PLOCK VON/MEINCZ SEIDENSTICKER;* auf dem unteren Schriftband *BEI KEISER CAROL DES . V . ZEITEN/HAT SICH GOTS WORT ERWEITERT/1515[1];* das übrige Blatt dicht mit Definitionen biblischer Begriffe von Hans Plock beschrieben *Hoechste Herr-*

DAS WAR DAS WARHAFTIGE LIECHT WELCHS ALLE MENSCHEN ERLEVCHTET · DAS IST ABER DAS EWIGE LEBEN DAS SIE DICH DAS DV ALLENE WARER GOTT BIST VND DEN DV GESANT · HAST IHESVM CHRIST ERKENNEN ·

AVCH FIEL ANDERE ZEICHEN THET IHESVS VOR SEINEN IVNGERN DIE NIT GESCHRIBEN SINT IN DISEM BVCH DISE ABER SINT GE-SCHRIBEN DAS IR GLAVBET IHESVS SEI CHRIST DER SON GOTTES VND DAS IR DVRCH DEN GLAVBE DAS LEBEN HABET IN SEINEM NAMEN · DIS IST DER IVNGER DER VON DISEN DINGE ZEVGET VND HAT DIS GESCHRIBEN VND WIR WISSEN DAS SEIN ZEVGNIS WAR HAFTIG IST · IO · XXI

SVCHET IN DER SCHRIFT DEN IR MEINETT IR HABT DAS EWIGE LEBEN DRINEN VND SIE IST ES DIE VON MIR ZEVGET ·

Kat. Nr. 11.1

Kat. Nr. 11.1: Verso

Abb. 62 – Behling 1955, S. 29, S. 32, S. 97, Nr. 5, Tafel III – Jacobi 1956, S. 34f., S. 36f. – W. Timm: Die Einklebungen der Lutherbibel mit den Grünewaldzeichnungen, in: Forschungen und Berichte der Staatlichen Museen zu Berlin, 1, 1957, S. 105–121, bes. S. 113, Nr. 13f., Abb. 6 – Pevsner/Meier 1958, S. 30, Nr. 4 – Scheja 1960, S. 199ff., S. 202, S. 205, S. 207f., Abb. 5 – Weixlgärtner 1962, S. 111, Zeichnungen: Nr. 3a – W. Schade, in: Ausst. Kat. Altdeutsche Zeichnungen, Staatliche Kunstsammlungen Dresden, Kupferstichkabinett 1963, Nr. 130, Abb. 36 (die bei der Restaurierung durch Hertha Gross-Anders, Dresden, zeitweilig abgenommene Zeichnung) – W. Timm, in: Ausst. Kat. Neuerwerbungen aus sechs Jahrhunderten, Staatliche Museen zu Berlin, Kupferstichkabinett 1967, Nr. 9 – Hütt 1968, S. 184, Nr. 69, Abb. S. 113 – H. Körber: Mainz und Halle. Ein reformationsgeschichtlicher Spannungsbogen, in: Ebernburg-Hefte, 4, 1970, S. 43–52 – Ruhmer 1970, S. 85, Cat. no. VIII, Plate 8 (siehe auch die Bemerkungen zu Cat. no. V, S. 80–84) – Pfaff 1971, S. 132f., S. 145, S. XXXI, Verz. Nr. 57 – Ausst. Kat. Deutsche Kunst der Dürer-Zeit, Dresden 1971, Nr. 380 – Bianconi 1972, Nr. 44 – Baumgart 1974, tav. XXV – H. Körber: Der Mainzer Meister Hans Plock (1490–1570), Seidensticker am Hofe Kardinal Albrechts in Halle. Seine Person, sein Wappen und sein Werk. Eine Studie zur Hans-Plock-Bibel und zum Halleschen Heiltum, in: Ebernburg-Hefte, 8, 1974, S. 104–123 – Ausst. Kat. Kunst der Reformationszeit, Staatliche Museen zu Berlin 1983, S. 253, D23 – Fraenger 1988, Abb. 149

Die Entdeckung dieser Zeichnung wird Walter Stengel verdankt, der sie für eine Studie zu einem Apostel der von Sandrart erwähnten, 1511 gemalten Verklärung Christi in der Frankfurter Dominikanerkirche hielt, die nicht erhalten ist. Ihm schlossen sich Behling, Jacobi und Hütt an. Ruhmer plazierte den Apostel nicht auf dem Hauptbild, sondern auf einem seiner beiden gedachten beweglichen Flügel.

Zülch sah die Zeichnung dagegen als Studie zu einem Jüngsten Gericht an, die in Zweitverwendung als Vorlageblatt für den Seidensticker Hans Plock diente.

Stengel rückte die Zeichnung stilistisch etwas von den anderen beiden, in derselben Bibel gefundenen Zeichnungen ab in die Nähe des ihm geistesverwandt erscheinenden *Heiligen im Walde* in der Albertina;[5] dem stimmte Schade zu.

Ruhmer schliesslich bemerkte, dass die Zeichenweise der beiden als Studien zur Frankfurter Verklärung gesicherten Dresdener Zeichnungen[6] nicht identisch ist mit der Berliner Zeichnung, die malerischer erscheint, setzt sie aber dennoch um 1511 an.

Das Motiv des sich am Baumstamm stauchenden Gewandzipfels kommt in veränderter Form beim *Heiligen im Walde* und bei der Studie zur Stuppacher Madonna[7] vor. Mit weissem Pinsel begrenzte Säume finden sich in verfeinerter Ausführung sowohl bei der Zeichnung zur Maria der Isenheimer Verkündigung[8] als auch beim *Heiligen im Walde,* dessen Gesicht auf ganz verwandte Art weiss gehöht ist. *R. K.*

lichkeit gottes das ist/das gott von ewigkeit zu ewigkeit/gott in im und von im selber ist/Das hoechste wunderwerck gottes das ist/das himmel und erde und alle creatur/allein durch gottes wort geschaffen ist/Die hoechste Ehre…

Herkunft: aus dem Besitz des 1570 in Halle gestorbenen Seidenstickers Hans Plock, der die Collage dem zweiten Band seiner 1541 bei Lufft in Wittenberg gedruckten Bibel eingefügt haben dürfte; bei Reparatur des ersten Bandes im 18. Jahrhundert in diesen eingeheftet;
Bibel im 18. Jahrhundert laut handschriftlichem Besitzervermerk auf dem ersten eingefügten Blatt des ersten Bandes bereits in Berlin;[2] am 25. November 1790 als Geschenk des Königl. Geh. Kriegsrates Philippi »zur Raths Bibliothek«; dem 1875 gegründeten Märkischen Provinzial-Museum übereignet (Inv. Nr. 387);[3] seit 1953 als Dauerleihgabe im Kupferstichkabinett der Staatlichen Museen zu Berlin (Zugangsnummer 21-1953); 1963 wurde die Collage aus konservatorischen Gründen aus der Bibel herausgelöst[4]

Lit.: W. Stengel: Drei neuentdeckte Grünewaldzeichnungen, in: Berliner Museen, N. F. 2, 1952, S. 30f., Abb. 2 – Stengel 1952, S. 65, S. 70f., S. 74, S. 76f., Abb. 1, Abb. 5, Abb. 11 – Zülch 1953, S. 26, Abb. S. 25 – Zülch 1954, S. 21f., S. 24, Abb. 30 – Zülch 1955, S. 197, S. 201, S. 204–206,

1 Schreibfehler, statt 1525 (1520 war die Krönung Kaiser Karls V. in Aachen, bei der Plock selbst zugegen war, 1525 erwarb Plock das Bürgerrecht in Halle); vgl. Zülch 1955, S. 197.

2 Stengel 1952, S. 72, liest *A Khün (?) Berol* auf der Rückseite der Rentoilierung.

3 Das genaue Datum ist nicht zu ermitteln, da das Inventar XIII des Märkischen Provinzial-Museums im Zweiten Weltkrieg verlorenging.

4 Die Herauslösung der Grünewald-Zeichnungen wurde der Papier-
restauratorin Hertha Gross-Anders, Dresden, anvertraut. Sie hatte
zunächst auch die Studie eines Apostels von der Unterlage abgenom-
men (Foto: Kat. Dresden 1963), sie aber wieder an alter Stelle ange-
bracht und die ganze Collage aus der Bibel entfernt. Stengel 1952,
S. 70, schrieb über den Leuchter in der Hand des Apostels: »Dieser ist
rot übermalt wie einige Partien des Gewandes. Seit der Restaurierung
1963 ist er gelb!«

5 Wien, Graphische Sammlung Albertina: Behling 1955, Nr. 22;
Weixlgärtner 1962, Nr. 20; Ruhmer 1970, Nr. 26; Baumgart 1974,
tav. XVII r.

6 Dresden, Staatliche Museen, Kupferstichkabinett, Inv. Nr. C
1910-41 und 1910-42: Behling 1955, Nr. 2 f.; Weixlgärtner 1962,
Nr. 4 f.; Ruhmer 1970, Nr. 5 f.; Baumgart 1974, tav. II f.

7 Berlin, Kupferstichkabinett, KdZ 12039: Behling 1955, Nr. 25; Weixl-
gärtner 1962, Nr. 24; Ruhmer 1970, Nr. 24; Baumgart 1974, tav. XV.

8 Berlin, Kupferstichkabinett, KdZ 12037: Behling 1955, Nr. 19;
Weixlgärtner 1962, Nr. 12; Ruhmer 1970, Nr. 4; Baumgartner 1974,
tav. VII.

Matthias Grünewald

11.2
Studie einer alttestamentarischen Gestalt, um 1511/12

Berlin, Kupferstichkabinett, KdZ 4190
Schwarze Kreide und Pinsel; mit Deckweiss gehöht; bräunliche
(Inkarnat) und rötliche Wasserfarbe (Ärmel)
235 x 165 mm
Wz.: nicht feststellbar
Die silhouettierte und beschnittene Zeichnung wurde von Hans Plock
für eine Collage benutzt, bei der sich im Rücken der Figur eine blinde
Schrifttafel befindet und unterhalb derselben ein Schriftfeld, darin zu
lesen *ACH DAS SIE EIN SOLICH HERCZ HETTEN/MICH ZV
FVRCHTEN VND ZV HALTEN ALLE/MEINE GEBOT IR
LEBEN LANCK AVF DAS/INEN WOL GINGE VND IREN KIN-
DERN/EWIGLICH – /O WELCH EIN VATERLICHS HERCZ;[1]*
Untergewand mit roter Wasserfarbe übergangen
Collage in den zwanziger Jahren demontiert und Zeichnung auf einer
neuen Unterlage in veränderter Stellung angebracht;[2] 1990 der alte
Zustand wiederhergestellt

Herkunft: aus dem Besitz des 1570 in Halle verstorbenen Seidenstickers
Hans Plock, der die Collage dem ersten Band seiner 1541 bei Lufft in
Wittenberg gedruckten Bibel einfügte. Es ist unsicher, ob sie noch in der
Bibel war, als im 18. Jahrhundert der Rücken des Bandes repariert
werden musste, oder ob sie erst später entfernt wurde; Slg. von Lepell
(l. unter der Schrifttafel Nachlassstempel Lugt 1672); 1824 zusammen
mit dieser Sammlung für das Kupferstichkabinett durch König
Friedrich Wilhelm III. erworben (Stempel des Kabinetts Lugt 1606)

Lit.: Zeichnungen 1910, Bd. 2, Tafel 181 – Schmid 1907, Tafel 45; 1911,
S. 19, S. 261, S. 275 – Hagen 1919, S. 190, Abb. 103 – Bock 1921, S. 44 –
Storck 1922, Tafel XVI – Friedländer 1927, Tafel 4 – Feurstein 1930,
S. 138, Nr. 4, Abb. 67 – H. H. Naumann: Das Grünewald-Problem, Jena
1930, S. 75 – Burkhard 1936, S. 70, Nr. 1, Plate 83 – Fraenger 1936, Abb.
S. 72 – Zülch 1938, S. 332, Nr. 3, Abb. 170 – Schoenberger 1948, S. 32,
Nr. 16 mit Abb. (mit Sammlungsstempeln, ohne Beiwerk) – Ausst. Kat.
Deutsche Zeichnungen der Dürerzeit 1951, Nr. 298 – W. Stengel: Drei
neuentdeckte Grünewaldzeichnungen, in: Berliner Museen, N. F. 2,
1952, S. 30 f., Abb. 1 (mit den Plockschen Beifügungen) – Stengel 1952,
S. 65, S. 71 f., Nr. 4 – Zülch 1953, S. 24–26 mit Abb. – Zülch 1954, S. 23 f.,
Abb. 32 – Behling 1955, S. 98, Nr. 8, Tafel VI – Zülch 1955, S. 194 ff.,
bes. S. 201, S. 203, S. 206, Abb. 57 f. – Jacobi 1956, S. 31–34, S. 36 f. –
Pevsner/Meier 1958, S. 30, Nr. 5 – L. Donati: Un ignoto disegno di
Grünewald nella Biblioteca Vaticana, in: Wallraf-Richartz Jb., 22, 1960,
S. 87–114 – Scheja 1960, S. 199 ff., S. 205 f., Abb. 11 – Weixlgärtner 1962,
S. 111, Nr. 3 – Great Drawings 1962, Plate 399 – W. Timm: Zur Rekon-
struktion von zwei Grünewald-Zeichnungen, in: Forschungen und
Berichte der Staatlichen Museen zu Berlin, 7, 1965, S. 96, Tafel 39 – Hütt
1968, S. 184, Nr. 68, Abb. S. 112 – Behling 1969, S. 11 – Ruhmer 1970,
S. 85, Cat. no. X, Plate 11 (siehe auch Bemerkungen zu Cat. no. V,
S. 80–84) – Pfaff 1971, S. 132 f., S. 145, S. XXXII, Verz. Nr. 59, Nr. 59a –
Bianconi 1972, Nr. 47 – Baumgart 1974, tav. XXIII, tav. XXXIX (Kopie)

Jaro Springer fand zu Beginn unseres Jahrhunderts die
Plocksche Collage im Vorrat des Kupferstichkabinetts. Die
damals für kniend gehaltene Gestalt wurde zunächst als
anklagender jüdischer Schriftgelehrter oder höhnender Pha-
risäer angesehen.
Erst Feursteins Interpretation des Dargestellten als »unberu-
fener Zuschauer« bei der Verklärung Christi brachte die
Zeichnung in Verbindung mit dem von Sandrart erwähnten
Gemälde in der Frankfurter Dominikanerkirche. Auch
Schoenberger war der Auffassung, dass die Studie im
Zusammenhang mit ihm stehe, dachte aber an eine Studie zu
Moses oder Elias.
Als Lamberto Donati 1959 in der Kunstgeschichtlichen Ge-
sellschaft in Berlin eine in der Biblioteca Vaticana, Rom,
gefundene Zeichnung vorstellte, die die alttestamentarische
Gestalt ganz zeigt und augenscheinlich eine Kopie der von
Plock nur als Fragment überlieferten Originalzeichnung ist,
musste man erkennen, dass Meister Mathis einen eilend
gestikulierenden Israeliten gezeichnet hatte, zu erkennen an
den Quasten seines Mantelzipfels.[3] Es dürfte sich um Moses
handeln, der, wie bei Plock, dem Volk Israel den Willen des
Herrn verkündet (siehe Abb.).
Das Vorhandensein der Kopie wirft die Frage nach den
Umständen ihrer Entstehung auf. Wann und wo wurde die
heute nur noch in ihrem oberen Teil fragmentarisch erhal-
tene Zeichnung kopiert – in der Werkstatt des Malers oder
der des Seidenstickers? Auf welchem Wege gelangte die
Kopie in die päpstliche Sammlung?
Wurde die Originalstudie zunächst für ein Gemälde angefer-
tigt und diente dann in Zweitverwendung eventuell als Vor-
lage für eine Seidenstickerarbeit, oder wurde sie gleich als
eine solche Vorlage entworfen? Wann und wie gelangte sie in
die Hände des Seidenstickers, der um 1515 in Mainz zu wir-
ken begann und 1525 in Halle das Bürgerrecht erwarb?
Solange die Zeichnung als Studie zur Frankfurter Ver-
klärung galt, musste ihre Entstehung zwangsläufig um 1511
angesetzt werden. Eng verwandt im Zeichenstil ist eine ste-
hende alttestamentarische Gestalt, die als Elias oder Moses
gedeutet wird und 1952 von Stengel in der Plock-Bibel ent-
deckt wurde. Wahrscheinlich entstanden beide Studien in
Vorbereitung desselben Werkes. Die bewegten Stoffmassen

Kat. Nr. 11.2

der Gewänder der eilenden alttestamentarischen Gestalt vergegenwärtigen ihre Bewegung ebenso wie am Isenheimer Altar der vorauswehende Mantel des Verkündigungsengels seine Ankunft. *R. K.*

1 5. Mose 5, 29: die aus dem brennenden Dornbusch zu Mose gesprochenen Worte Gottes, die er dem Volk Israel verkündet.
2 Bei Plock war die untere Schnittkante in waagerechter Stellung. Bei der Restaurierung in den zwanziger Jahren wurde sie nach rechts geneigt. Erstveröffentlichung der neu montierten Zeichnung ohne Plocksches Beiwerk 1927 als Jahresgabe des Deutschen Vereins für Kunstwissenschaft durch M. J. Friedländer. Nur geringfügige Spuren auf der Zeichnung zeugen noch von ihrer einstigen Verwendung bei einer Collage durch Hans Plock, so der Ornamentschnörkel am Hinterkopf des Israeliten (ein Rest der Bekrönung der Schrifttafel in seinem Rücken), die schwarze Linie am Gewandzipfel links (untere Einfassungslinie derselben Schrifttafel), die geschwärzte untere Schnittkante (obere Einfassungslinie des Schriftfeldes). Vermutlich wurde das Untergewand von Plock mit roter Farbe übergangen, eventuell stammen auch einige zusätzliche Weißhöhungen an der Gewandung erst von seiner Hand.
3 4. Mose 15, 37–41.

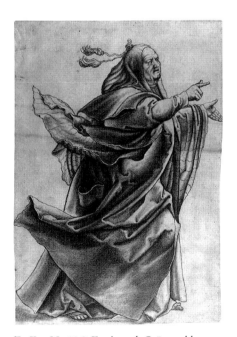

Zu Kat. Nr. 11.2: Kopie nach Grünewald, 16. Jahrhundert

Matthias Grünewald

11.3
Studie für eine hl. Dorothea, um 1511/12

Berlin, Kupferstichkabinett, KdZ 12035
Schwarze Kreide und Pinsel; mit Bleiweiss gehöht
358 x 256 mm
Wz.: Gekröntes Lilienwappen mit einem R (laut Friedländer 1926, Nr. 10: Variante von Briquet 8992-8994)
Bezeichnet l. u. mit Bleistift *N: 177*
Blatt allseitig unregelmässig beschnitten; waagerechter Knick mit diversen Stauchungen unterhalb der Blattmitte, bogenförmige Stauchfalten mit Farbabrieb l. in Höhe der Armillarsphäre; am Kopf des Kindes, an seinem rechten Arm und der Schulter Farbausbrüche, an seinem Oberkörper spätere Deckweissretusche; l. o. heller Streifen, der die Lavierung nicht annahm; Blatt leicht stockfleckig; am Rand o. und r. mehrere kleine Einrisse; verso Papierreste einer ehemaligen Unterlage

Herkunft: Klebeband der Slg. von Savigny; erworben 1925 (Inv. Nr. 105-1925, verso bei Lugt fehlender Stempel des Kabinetts mit Jahreszahl und handschriftlich eingetragener laufender Nummer)

Lit.: Friedländer 1926, Nr. X mit Tafel – G. Schoenberger: Buchbesprechung: Die neuen Zeichnungen Matthias Grünewalds, in: Oberrheinische Kunst, 1, 1925/26, S. 232 f., Tafel CIV – Friedländer 1927, Tafel 18 – Feurstein 1930, S. 57, S. 142 f., Nr. 22, Abb. 79 – Winkler 1932a, S. 33, Nr. 54 mit Tafel – Graul 1935, Nr. 20 – Burkhard 1936, S. 70, Nr. 5, Plate 85 – Fraenger 1936, S. 100, Abb. S. 75 – Zülch 1938, S. 366, Nr. 29, Abb. 197 – Schoenberger 1948, S. 40 f., Nr. 32 mit Abb. – Ausst. Kat. Deutsche Zeichnungen der Dürerzeit 1951, Nr. 305, Tafel 9 – Winkler 1952, S. 34 – F. Winkler: Der Marburger Grünewaldfund, in: Zs. f. Kwiss., 6, 1952, S. 155–180, bes. S. 170, Abb. 9 – Behling 1955, S. 109, Nr. 29, Tafel XXVII – Jacobi 1956, S. 98–100 – Pevsner/Meier 1958, S. 33, Nr. 33 mit Abb. – Weixlgärtner 1962, S. 118, Nr. 28 – Great Drawings 1962, Plate 407 – Ausst. Kat. Dürer 1967, Nr. 60a mit Abb. – Hütt 1968, S. 186, Nr. 96, Abb. S. 140 – Behling 1969, Abb. S. 85 – Ruhmer 1970, S. 85, Cat. no. XI, Plate 13 – Bianconi 1972, Nr. 67 – Baumgart 1974, S. 7, tav. IV – Fraenger 1988, S. 198–200 mit Abb., Tafel 23 – H. Mielke, in: Handbuch Berliner Kupferstichkabinett 1994, Nr. III.56

Die besondere »Holdseligkeit« der Heiligen hatte Max J. Friedländer an die begeisterte Beschreibung der Mitteltafel eines der zerstörten Altäre des Mainzer Doms durch Joachim von Sandrart erinnert,[1] derzufolge diese »unsere liebe Frau mit dem Christkindlein in einer Wolke« zeigte. »Unten zur Erden warten viele Heiligen in sonderbarer Zierlichkeit auf, als S. Catharina […] alle dermassen adelich, natürlich, holdselig und correct gezeichnet, auch so wol colorirt, daß sie mehr im Himmel als auf Erden zu seyn scheinen.« Obwohl Sandrart keine hl. Dorothea erwähnt, hielt Friedländer die Zeichnung dennoch für eine im Zusammenhang mit dieser Tafel entstandene Studie. Seine Auffassung blieb lange unangefochten.
Eberhard Ruhmer erkannte 1970 in den weiblichen Heiligen der Standflügel des Heller-Altares die nächsten Geistesverwandten der hl. Dorothea.[2] Seither gilt die Studie als eine frühe Arbeit des Meisters, auf die auch ein eifriges Modellstudium deutet. Fraenger hatte bereits 1936 darauf aufmerksam gemacht, dass mit Podest und Scherwand Werkstatt-

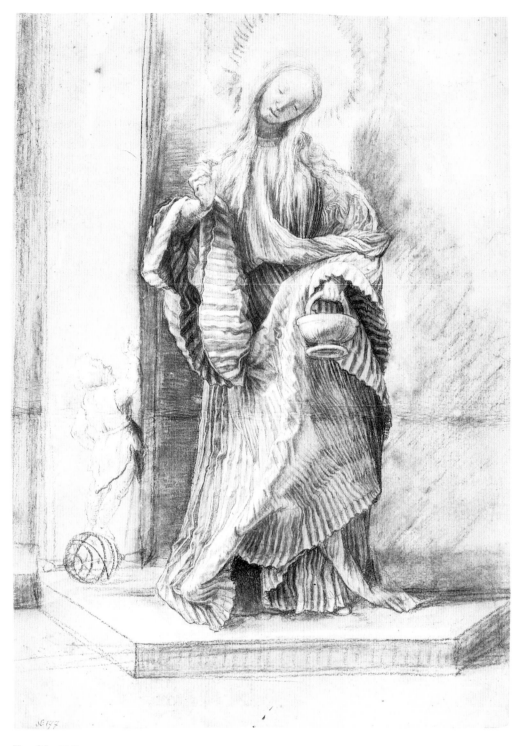

Kat. Nr. 11.3

gerät wiedergegeben sei. Das Podest erscheint noch auf zwei weiteren Zeichnungen des Meisters, nämlich der Studie zur Maria der Verkündigung in plissiertem Gewand (Berlin, Kupferstichkabinett, KdZ 12040) und der sogenannten »Mantelstudie eines Kronenträgers« (Kat. Nr. 11.4).

Die Marienstudie zeichnet eine ähnlich delikate Ausführung aus wie die Zeichnung der hl. Dorothea. Die Ähnlichkeit beider Mädchenköpfe, die Zartheit der Mariengestalt und ihr plissiertes Gewand, dessen Falten das Licht reflektieren, deuten darauf hin, dass beide Zeichnungen dicht hintereinander entstanden sind. Der vermutete Zusammenhang der Marienstudie mit dem Isenheimer Altar ist zugleich ein Argument für die Frühdatierung der Studie der hl. Dorothea.

Während der Zeichner das Spiel des Lichtes auf dem plissierten Stoff der komplizierten Drapierung einer Gliederpuppe gewissenhaft wiedergab, verwandelte sich vor seinem geistigen Auge die Puppe in die wirkliche Heilige, ein liebliches Mädchen, dessen Leib die kunstvoll drapierten Stoffmassen rührend zerbrechlich wirken lassen. Es hält mit grösster Behutsamkeit in der rechten Hand eine Rose, die es hingebungsvoll betrachtet. Die Heilige erhielt sie der Legende nach in ihrer Todesstunde als Märtyrerin von einem himmlischen Kind, weil der Schreiber Theophilos sie vor ihrer Hinrichtung höhnend um Blumen und Äpfel aus dem Paradies gebeten hatte. Das himmlische Kind steht auf einer Armillarsphäre[3] links von ihr im vollen Licht, das aus der als Pforte des Paradieses gedeuteten Wandspalte bricht, und empfängt einen Apfel für die Heilige als paradiesische Speise. Den grossen Reiz der Darstellung macht die völlige Glaubwürdigkeit der Vision aus. Dem andächtigen Betrachter teilt sich etwas mit von der himmlischen Seligkeit der Märtyrerin. *R. K.*

1 Joachim von Sandrarts Academie der Bau-, Bild- und Mahlerey-Künste von 1675, hrsg. und kommentiert von A. R. Peltzer, München 1925, S. 82 (2. Theil, Buch 3, Cap. V–XXXVII: Mattheus Grünewald).

2 Nach dem Kemnatbau am Aschaffenburger Schloss war Meister Mathis 1511 mit der Tafel für das Frankfurter Dominikanerkloster beschäftigt (Zülch 1938, S. 361: 1511/12; Kehl 1964, S. 19, S. 121: zweites Halbjahr 1511). Diese Tatsache wurde stets nur mit der von Sandrart beschriebenen Verklärung in Zusammenhang gebracht und die Standflügel des Heller-Altares zwischen 1509 und 1511 angesetzt. E. Ruhmer ging davon ab und schlug ihre Datierung 1511/12 vor (Grünewald. The Paintings, London 1958, S. 116). E. Holzinger hält nur die männlichen Heiligen, Laurentius und Cyriacus, für eigenhändige Arbeiten des Meisters, während die weiblichen Heiligen, Elisabeth und eine Märtyrerin (Lucia?), von einem »Mann körperhaften Sehens aus der Dürerschule« nach des Meisters Entwürfen ausgeführt wurden (Von Körper und Raum bei Dürer und Grünewald, in: De artibus opuscula XL. Essays in Honor of Erwin Panofsky, Zürich 1960, Bd. 1, S. 249–253). A. Pfaff vermutet in ihm Martin Caldenbach, genannt Hess (Studien zu Albrecht Dürers Heller-Altar [Nürnberger Werkstücke zur Stadt- und Landesgeschichte, 7], Nürnberg 1971, S. 128). Zuletzt fasste D. Kutschbach den Forschungsstand so zusammen: »Man kann jedoch sicher davon ausgehen, dass der Auftrag

zunächst an Grünewald erging, für den spätestens ab Mitte 1511 Arbeiten im Dominikanerkloster belegt sind« (Albrecht Dürer: Die Altäre, Stuttgart/Zürich 1995, S. 73).

3 Die Armillarsphäre mit den wichtigsten Kreisen der Himmelskugel weist das Kind als himmlischen Herrscher aus. Die Armillarsphäre kennzeichnet auch den Kronenträger (Kat. Nr. 11.4) als Herrscher des Himmels.

Matthias Grünewald

11.4

Studie einer sitzenden Gestalt mit zwei Engeln, 1515–17

Verso: Maria mit Kind und Johannesknaben, 1515–17
Berlin, Kupferstichkabinett, KdZ 2040
Schwarze Kreide und Pinsel; mit Deckweiss gehöht
286 x 366 mm
Wz.: Hohe Krone mit Kreuz und Stern (ähnlich Briquet 4965)
Blatt an allen Seiten beschnitten; in der M. senkrechte Knickfalte; drei waagerechte Abrieblinien in Höhe der linken Hand des Sitzenden; u. r. am Mantel alte retuschierte Abschürfung; in der oberen Blatthälfte wasserfleckig; im unteren linken Viertel vier Leimflecke; linke untere Ecke ergänzt

Herkunft: Slg. von Radowitz (verso Sammlerstempel Lugt 2125); 1856 zusammen mit dieser Slg. dem Kabinett von König Friedrich Wilhelm IV. geschenkt (verso Stempel des Kabinetts Lugt 1606)

Lit. (Recto): Zeichnungen 1910, 2. Ausgabe, Nr. 180 – Schmid 1907, Tafel 42f.; 1911, S. 19, S. 57, S. 258, S. 270, S. 279 – O. Hagen: Zur Frage der Italienreise des Matthias Grünewald, in: Kunstchronik, N. F. 28, 1916/17, Sp. 73–78 – Hagen 1917, Sp. 344–347 – Hagen 1919, S. 136, S. 186–188, Abb. 99 – F. Rieffel: Besprechung des Buches von O. Hagen, Matthias Grünewald, in: Repertorium für Kunstwissenschaft, 42, 1920, S. 220ff., bes. S. 227 – Bock 1921, S. 44, Tafel 58 – Storck 1922, Tafel XVII – R. Günther: Das Martyrium des Einsiedlers von Mainz, Mainz 1925, S. 27 – K. T. Parker: Drawings of the Early German Schools, London 1926, Nr. 41 mit Abb. – R. Weser: Der Bildgehalt des Isenheimer Altares, in: Archiv für christliche Kunst, 40, 1926, S. 7 – Friedländer 1927, Tafel 24 – Feurstein 1930, S. 57, S. 140f., Nr. 17, Abb. 76 – H. Kehrer: Zur Deutung einer Grünewald-Zeichnung im Kupferstichkabinett zu Berlin, in: Forschungen zur Kirchengeschichte und zur christlichen Kunst (Festgabe zu Joh. Fickers 70. Geburtstage), Leipzig 1931, S. 211–220 – G. Münzel: Zur Interpretation einer Zeichnung Grünewalds im Kupferstichkabinett zu Berlin, in: Berliner Museen, Berichte aus den Preussischen Kunstsammlungen, 53, 1932, S. 58–60 mit Abb. – Winkler 1932a, S. 32, Nr. 50 mit Tafel – Graul 1935, Nr. 18f. – Burkhard 1936, S. 71, Nr. 10, Plate 92 – Fraenger 1936, S. 147f., Abb. S. 88 – Zülch 1938, S. 335f., Nr. 23, Abb. 191 –Winkler 1947, S. 61, Abb. 42 – Schoenberger 1948, S. 32 f., S. 118, Nr. 17 mit Abb. – E. Panofsky: Besprechung von Schoenberger, in: The Art Bulletin, 31, 1, 1949, S. 63ff., bes. S. 64f. – E. Poeschel: Zur Deutung von Grünewalds Weihnachtsbild, in: Zeitschrift für Kunstgeschichte, 13, 1950, S. 92–104, bes. S. 98f. – Ausst. Kat. Deutsche Zeichnungen der Dürerzeit 1951, Nr. 301 – Zülch 1954, S. 5, Abb. 25 – Behling 1955, S. 105 f., Nr. 23, Tafel XXI – Jacobi 1956, S. 66–68 – Ausst. Kat. Deutsche Zeichnungen 1400–1900, 1956, Nr. 72 – Pevsner/Meier 1958, S. 33, Nr. 25 mit Abb. – Scheja 1960, S. 208–211, Abb. 17 – Weixlgärtner 1962, S. 116f., Nr. 22 – Great Drawings 1962, Plate 404 – Ausst. Kat. Dürer 1967, Nr. 59 mit Abb. – Hütt 1968, S. 185, Nr. 90, Abb. S. 134 – Behling 1969, S. 18, Abb. S. 23 –

Ruhmer 1970, S. 91 f., Cat. no. XXV, Plate 29 f. – Bianconi 1972, Nr. 60
– Baumgart 1974, tav. XVIr – Fraenger 1988, S. 290, Abb. S. 288, Tafel
130 – Schade 1995, S. 322, S. 324 f., Abb. 1 – Hubach 1996, S. 221, S. 239,
Tafel XII

Die zu den bedeutendsten Zeichnungen des Meisters zählende Studie ist zugleich eine seiner problematischsten. Inhalt und Verwendungszweck haben sich bislang der Erkenntnis entzogen.

Selbst ihre Bezeichnung als »Mantelstudie eines knienden Kronenträgers«, die von der an sich richtigen Beobachtung ausgeht, dass der Künstler die grösste Aufmerksamkeit auf die Darstellung des Mantels verwendete, verunklärt den Schaffensprozess. Zuerst wurde nämlich die Gesamtkomposition skizziert und danach die Erscheinung von einzelnen Teilen im Licht herausgearbeitet, wobei für den Mantel ein entsprechend von rechts oben beleuchtetes Modell vorausgesetzt werden muss. Der Anatomie des Kronenträgers nach zu urteilen, hat hier niemand Modell gesessen. Ob der Gekrönte mit dem linken Bein auf dem schon bei der hl. Dorothea dargestellten Podest kniet, auf dem die Armillarsphäre liegt, oder ob er davor sitzt, löste Kontroversen aus. Die Darstellung der Zeichnung wurde 1911 von Schmid als Christkönig gedeutet, bestimmt für eine Verherrlichung Marias, und mit dem Auftrag des Kanonikers Heinrich Reitzmann für Oberissigheim in Verbindung gebracht, wo eine »gloriosissima virgo« dargestellt werden sollte.[1] Rieffel, Feurstein, Winkler, Schoenberger, Halm und Jacobi pflichteten ihm bei. Gestus, Szepter und Himmelskugel scheinen tatsächlich für eine Marienkrönung zu sprechen, aber nicht die Bäume.

1917 sah Hagen dagegen die Darstellung als eine Studie zum Mohrenkönig Balthasar für eine Anbetung der Magier an. Weser, Günther und Fraenger folgten seiner Interpretation.

1921 wurde die Zeichnung bei Bock erstmals als »Engel der Verkündigung« bezeichnet. Kehrer deutete sie 1931 im Anschluss an Mechtild von Magdeburgs »Liber specialis gratiae« als Darstellung des Erzengels Gabriel mit zwei assistierenden Engeln.

1949 interpretierte Panofsky die Zeichnung als Studie zum »Ratschluss der Erlösung«, eine selten dargestellte Szene, die die Beratung der Hl. Dreieinigkeit zeigt, bei der der Sohn sich anbietet, Fleisch zu werden.[2] Vor seiner Fleischwerdung wird er jugendlich dargestellt. Zum Zeichen seiner Opferbereitschaft hat er die Armillarsphäre aus der Hand gelegt. Obwohl der traditionelle Ort für diese Szene der Himmel und nicht das Paradies ist, das die Bäume andeuten, hielt Weixlgärtner diese Erklärung dennoch für die wahrscheinlichste.

1960 deutete Scheja die Bäume ebenfalls als dem Paradies zugehörig und den knienden König als Christus, als »sponsus« des Hohenliedes, und demzufolge die Zeichnung als Studie zu einem allegorischen Marienbild, bei dem Maria als »electa« des Hohenliedes gleichzusetzen ist mit der »ecclesia«. Möglicherweise liegt der Darstellung die Vision einer Mystikerin wie Birgitta von Schweden zugrunde, deren Einfluss auf die Marianische Theologie, zu deren Anhängern Heinrich Reitzmann, der Stifter des Aschaffenburger Maria-Schnee-Altares, zählte, nicht gering zu veranschlagen ist. Weil die von ihm gestiftete Stuppacher Madonna augenfällige Bezüge zum Hohenlied aufweist, erschien es Scheja als möglich, dass zunächst beabsichtigt war, die Ecclesia als mystische Braut, von ihrem Bräutigam empfangen, darzustellen. 1995 verwies Schade auf 1. Mose 49, 9–11, und hielt den Dargestellten für den von Jakob gesegneten Juda.[3]

Gegenüber den vielen Schwierigkeiten, die die Deutung der Darstellung bereitet, erscheint die Datierung verhältnismässig einfach.

Seitdem der Oberissigheimer Altar nicht mehr mit Grünewald in Verbindung gebracht wird, ist die auf ihn bezogene Datierung um 1514 hinfällig. Als Darstellung einer Szene in einer Landschaft ist die Zeichnung verbunden mit einer Studie zur Stuppacher Madonna im Berliner Kupferstichkabinett[4] und dem *Stehenden Heiligen im Walde* in der Albertina, Wien.[5] Die stilistische Nähe der drei Zeichnungen hatte Hagen 1917 zu der Konstruktion einer Anbetung der Könige für Aschaffenburg verführt, und Fraenger hatte diese Zeichnungen für Studien zu einer hl. Frau im Walde gehalten, die seiner Meinung nach für die Aussenseite des Aschaffenburger Maria-Schnee-Altars gedacht gewesen war.

All dies legt eine Datierung der Studie der sitzenden Gestalt mit den beiden Engeln in die Jahre zwischen 1515 und 1517 nahe, nach dem Isenheimer Altar – an dessen Engelkonzert Fraenger 1988 die mantelhaltenden Engel erinnerten –, in zeitliche Nähe zur Stuppacher Madonna.

Verso:
Maria mit Kind und Johannesknaben, 1515–17

Kreide
366 x 286 mm
Darstellung gegenüber derjenigen auf der anderen Blattseite um 90 Grad gedreht; in der M. waagerechte Knickfalte, deren Bruch anzeigt, dass sich die Skizze beim Zusammenfalten auf der Aussenseite befand

Herkunft: in der unteren Blatthälfte r. Sammlerstempel von Radowitz (Lugt 2125), r. darüber Stempel des Kabinetts (Lugt 1606); u. r. mit Bleistift *N° 142*; alles in der Leserichtung auf die Darstellung recto bezogen

Lit. (Verso): Schmid 1907, Tafel 43; 1911, S. 259 f. – Hagen 1917, Sp. 346 – Hagen 1919, S. 186, Abb. 98 – Bock 1921, S. 44 – Storck 1922, Tafel XII – Friedländer 1927, Tafel 25 – Feurstein 1930, S. 141, Nr. 18, Abb. 77 – Burkhard 1936, Nr. 11, Plate 93 – E. Wind: Charity, in: Journal of the Warburg Institute, 1, 1937/38, S. 322–330 – Zülch 1938, S. 336, Nr. 24, Abb. 192 – Schoenberger 1948, S. 34 f., Nr. 20 mit Abb. – Winkler 1952, S. 39 – F. Winkler: Der Marburger Grünewaldfund, in: Zs. f. Kwiss., 6, 1952, S. 155–180, bes. S. 158 – Behling 1955, S. 106, Nr. 24, Tafel XXII – Jacobi 1956, S. 68–70, S. 76 – Pevsner/Meier 1958, S. 33, Nr. 26 mit Abb. – Weixlgärtner 1962, S. 117, Nr. 23 – Great Drawings 1962, Plate 402 – Hütt 1968, S. 185, Nr. 91, Abb. S. 135 – Ruhmer 1970, S. 92 f., Nr. XXVIII, Plate 33 – Bianconi 1972, Nr. 61 – Baumgart 1974, tav. XVIv – Fraenger 1988, Tafel 96 – Hubach 1996, S. 221 f., Anm. 57, Tafel XIII

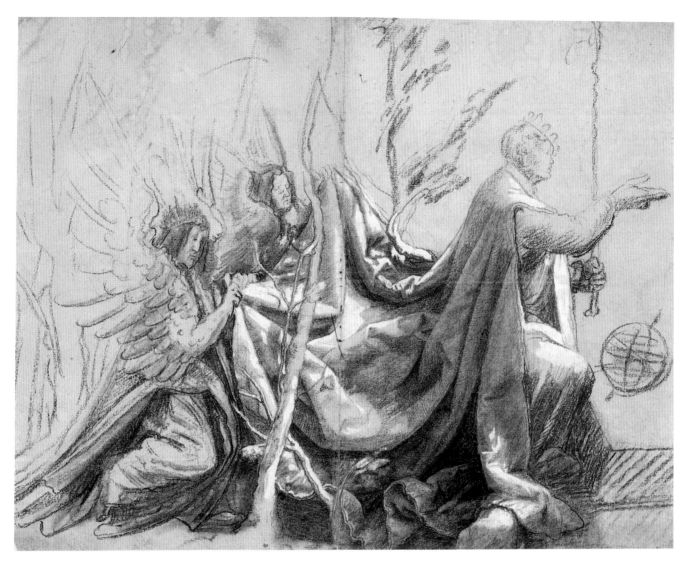

Kat. Nr. 11.4

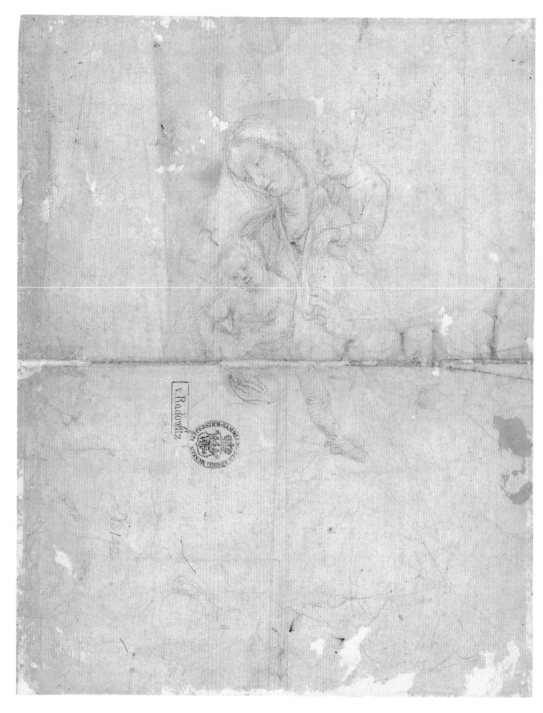

Kat. Nr. 11.4: Verso

Diese reine Kreidezeichnung, eine Seltenheit im Werk des Meisters, ist eine Kompositionsskizze, bei der die Figur der sitzenden Madonna in der unteren Partie nur flüchtig angedeutet ist, während Kopf, Hals und Schultern weiter ausgearbeitet wurden, ebenso die beiden Kinder. Die schon stark beriebene Zeichnung wurde durch ein Passepartout mit ovalem Bildausschnitt geschützt, den eine gelbe Folie bedeckte.

Dadurch wurde der Gesamteindruck verfälscht und der »italienische Charakter« der Zeichnung besonders hervorgehoben, auf den Wind und Schoenberger aufmerksam machten. Hagen hatte bereits 1917 angenommen, Meister Mathis habe Kanonikus Heinrich Reitzmann im Jubeljahr 1500 nach Rom begleitet.[6] Als Indizien dafür galten ihm des Meisters eigentümliches Helldunkel, welches ihm den Namen eines

deutschen Correggio eintrug,[7] und das in Deutschland ungewöhnliche Lächeln seiner Madonnen, das eine Vertrautheit mit Werken Leonardos zu verraten scheint, insbesondere mit seinem Karton der Anna selbdritt, der 1501 in Florenz Aufsehen erregte. Auch Hubach konstatierte 1996 die intensive Auseinandersetzung mit zeitgenössischen italienischen Vorbildern, die Meister Mathis »wohl am ehesten in der Sammlung seines Auftraggebers Reitzmann hatte kennenlernen können«. Wind wies nach, dass die Komposition zurückgeht auf Caritas-Darstellungen, wie sie Michelangelo und Raffael schufen.

Der mit einem langärmeligen Hemd bekleidete Johannesknabe steht hinter der Madonna, die auf einer Rasenbank sitzend zu denken ist. Der Mond dient ihrem rechten Fuss als Stütze. Johannes legt seine rechte Hand auf ihre Schulter. Die Geste der Linken ist schwer zu deuten. Die Madonna hält mit ihrer Rechten das auf ihrem Schoss sitzende nackte Kind, das den Kopf eines vor ihm liegenden Lammes umfasst. Laut Weixlgärtner weist der Johannesknabe auf das Lamm hin, auf das aller Blicke gerichtet sind.

Die vielen Pentimenti zeigen an, dass der Künstler keine fremde Komposition festhielt, sondern seine eigenen Vorstellungen zeichnend korrigierte, besonders deutlich am Halsausschnitt der Madonna.

Die stilistische Nähe zur Studie der Stuppacher Madonna[8] wurde vielfach betont und führte Hagen 1919 zu der Annahme, die Komposition sei im Zusammenhang mit der Stiftung des Maria-Schnee-Altares entstanden. Demzufolge dürfte sie in demselben Zeitraum angefertigt worden sein wie die Studie auf der Vorderseite des Blattes. *R. K.*

1 Kehl 1964, S. 133 f. (Dokument 5).
2 Johannes 1, 1: »Im Anfang war das Wort, und das Wort war bei Gott, und Gott war das Wort«; Johannes 1, 14: »Und das Wort ward Fleisch und wohnte unter uns, und wir sahen seine Herrlichkeit, eine Herrlichkeit als des eingeborenen Sohnes vom Vater, voller Gnade und Wahrheit«.
3 Juda ist ein Vorfahre Davids, aus dessen Geschlecht Christus stammt. Möglicherweise handelt es sich nach Schade auch um eine adaptierte Herrscherallegorie?
4 KdZ 12039: Behling 1955, Nr. 25; Ruhmer 1970, Nr. 24; Bianconi 1972, Nr. 66; Baumgart 1974, tav. XV.
5 Beschreibender Katalog der Handzeichnungen in der Graphischen Sammlung Albertina, Bd. 4: Die Zeichnungen der Deutschen Schulen bis zum Beginn des Klassizismus, Wien 1933, Nr. 296; Behling 1955, Nr. 22; Ruhmer 1970, Nr. 26; Bianconi 1972, Nr. 62; Baumgart 1974, tav. XVIr.
6 Nach Hubach 1996, S. 202, ist Heinrich Reitzmanns Romaufenthalt für 1494/95 belegt.
7 Joachim von Sandrarts Academie der Bau-, Bild- und Mahlerey-Künste von 1675, hrsg. und kommentiert von A. R. Peltzer, München 1925, S. 337 (2. Haupttheil von 1679, Nachtrag zu den Künstlerbiographien des ersten Haupttheiles: Ehren-Gedächtnüs: Das ist Leben- und Kunst-Beschreibung der übrigen Virtuosen, S. 69 des Dritten Theiles).
8 Berlin, Kupferstichkabinett, KdZ 12039.

Matthias Grünewald
11.5
Kopf eines Schreienden, um 1520

Verso: Kopf einer jungen Frau, um 1520
Berlin, Kupferstichkabinett, KdZ 1070
Schwarze Kreide und Pinsel
276 x 196 mm
Wz.: Hohe Krone mit Blume und Stern (weder bei Briquet noch Piccard)
Das Monogramm des Künstlers u. r. später mit Bleistift hinzugefügt
Blatt l. und o. (?) beschnitten; leicht stockfleckig

Herkunft: Slg. von Nagler (verso u. l. Nachlassstempel Lugt 2529); erworben 1835 (verso u. r. Stempel des Kabinetts Lugt 1606)

Lit. (Recto): Zeichnungen 1910, 2. Ausgabe, Nr. 182 – Schmid 1907/11, Tafel 44; 1911, S. 19, S. 260 – Hagen 1919, S. 20 f., S. 194–196, Abb. 1 – Bock 1921, S. 44, Tafel 57 – Storck 1922, Tafel XIV – Friedländer 1927, Tafel 30 – Feurstein 1930, S. 143 f., Nr. 28, Abb. 85 – Graul 1935, Nr. 11 – Burkhard 1936, S. 71, Nr. 13, Plate 88 – Fraenger 1936, S. 107, Abb. S. 98 – Zülch 1938, S. 366, Nr. 27, Abb. 195 – Schoenberger 1948, S. 35 f., Nr. 23 mit Abb. – Ausst. Kat. Deutsche Zeichnungen der Dürerzeit 1951, Nr. 303 – Behling 1955, S. 110, Nr. 31, Tafel XXIX – Jacobi 1956, S. 78–80 – Ausst. Kat. Deutsche Zeichnungen 1400–1900, 1956, Nr. 73 – Pevsner/Meier 1958, S. 33, Nr. 29 mit Abb. – Weixlgärtner 1962, S. 118, Nr. 26 – Great Drawings 1962, Plate 411 – Ausst. Kat. Dürer 1967, Nr. 61 – Hütt 1968, S. 185 f., Nr. 94, Abb. S. 138 – Ruhmer 1970, S. 95, Cat. no. XXXV, Plate 40 – Bianconi 1972, Nr. 71 – Baumgart 1974, tav. XXr – Fraenger 1988, S. 213, Tafel 87

Wie bei fast allen Werken des Künstlers war der Weg zu einer befriedigenden Erklärung der Darstellung lang: Schmid hielt 1911 die Zeichnung für eine Studie zu einem singenden Engel. Feurstein wies 1930 auf das Krampfhafte und Verzerrte des Gesichtsausdrucks hin, den er als ein Weinen empfand, und fragte, ob es sich denn wirklich um die Studie zu einem Engel handeln müsse. Burkhard sprach 1936 von einem schreienden Kind, und Fraenger glaubte gar den Initiationsschrei einer Epileptikerin zu vernehmen und erinnerte an die Darstellung einer solchen auf dem Standflügel zum Heller-Altar.[1]
Erst Zülch erkannte 1938, dass die Studie zusammengehört mit einer zweiten im Berliner Kupferstichkabinett (KdZ 12319), die ganz unmissverständlich den Kopf eines lauthals Schreienden zeigt, und sprach beide als Vorarbeiten zum Altar des hl. Alban im Mainzer Dom an, dessen 1520 gemalte Tafel Sandrart aus der Erinnerung so beschrieb: »Auf ein anderes Blat war gebildet ein blinder Einsidler, der mit seinem Leitbuben über den zugefrornen Rheinstrom gehend, auf dem Eiß von zween Mördern überfallen und zu todt geschlagen wird und auf seinem schreyenden Knaben ligt, an Affecten und Ausbildung mit verwunderlich natürlichen wahren Gedanken gleichsam überhäuft anzusehen.«[2] Die Tafel wurde 1631/32 von den Schweden geraubt und ging beim Abtransport zugrunde. Von der Wiederauffindung der von Sulpiz Boisserée erwähnten, damals im Besitz des Kammerherrn von Holzhausen in Frankfurt am Main

Kat. Nr. 11.5

Kat. Nr. 11.5: Verso

befindlichen Kopie[3] hängt der Beweis dieser an sich plausiblen These ab.

Weit weniger überzeugend ist der Vorschlag Schoenbergers von 1948, in der Zeichnung die Studie zu einem klagenden Engel zu sehen, etwa für eine Beweinung Christi oder ein Martyrium des hl. Sebastian, wie sie die Holzschnitte B. 43 und B. 37 von Hans Baldung zeigen. Schoenberger stellte die große Ähnlichkeit des Engels mit dem blonden Seraph aus dem Engelkonzert des Isenheimer Altares fest und datierte die Studie deshalb in die Jahre 1515/16.

Verso: Kopf einer jungen Frau, um 1520

Schwarze Kreide und Pinsel
Schräger Knick von u. r. durch Ohr und Hinterkopf der Frau

Lit. (Verso): Schmid 1911, S. 260 f. – Hagen 1919, S. 192–194, Abb. 105 – Bock 1921, S. 44 – Storck 1922, Tafel XV – Friedländer 1927, Tafel 29 – Feurstein 1930, S. 143 f., Nr. 27, Abb. 84 – Graul 1935, Nr. 23 – Burkhard 1936, S. 71, Nr. 12, Plate 91 – Zülch 1938, S. 336, Nr. 28, Abb. 196 – Schoenberger 1948, S. 36, Nr. 24 mit Abb. – Behling 1955, S. 111, Nr. 32, Tafel XXX – Jacobi 1956, S. 80–82 – Ausst. Kat. Deutsche Zeichnungen 1400–1900, 1956, Nr. 73, Abb. 31 – Pevsner/Meier 1958, S. 33, Nr. 28 mit Abb. – Weixlgärtner 1962, S. 118, Nr. 27 – Great Drawings 1962, Plate 415 – F. Anzelewsky, in: Ausst. Kat. Dürer 1967, Nr. 62 – Hütt 1968, S. 186, Nr. 95, Abb. S. 139 – Ruhmer 1970, S. 90, Cat. no. XXIII, Plate 26 – Bianconi 1972, Nr. 72 – Baumgart 1974, tav. XXv – Fraenger 1988, Tafel 51

Weil sich die Zeichnung schwer mit einem der bekannten Werke des Meisters in Verbindung bringen lässt, hat sie zu unterschiedlichsten Überlegungen Anlass gegeben. Zunächst bewegte die Forschung die Frage, ob ein Mann oder eine Frau Modell gesessen habe, wobei wohl der Gesichtsausdruck Hagen an Leonardo erinnert haben wird. Zülch hielt seinetwegen die Zeichnung für eine Modellstudie zu einer der »adelich, natürlich, holdselig und correct« gezeichneten Heiligen des Mainzer Marienaltares, der nach Hubachs Erkenntnissen im Anschluss an die Stuppacher Madonna in den Jahren 1517/18 gemalt wurde. Demnach wäre der niederblickende Frauenkopf vor dem Kopf des Schreienden entstanden, der eine Studie für den im Jahre 1520 gemalten Alban-Altar des Mainzer Domes sein dürfte.

Schoenberger sieht dagegen in der Zeichnung eine Modellstudie für einen Marienkopf, dessen starke Neigung bedingt ist durch die Zuwendung zum Kind, und plaziert sie zwischen Isenheimer und Stuppacher Madonna 1515/16. Während Anzelewsky die Entstehung auch ein bis zwei Jahre später für denkbar hält, setzte Ruhmer die Zeichnung schon um die Zeit des Isenheimer Altares an.

Folgt man jedoch Schoenberger und Ruhmer, dann wären die Kopfstudien auf den beiden Seiten des Blattes im Abstand von mehreren Jahren entstanden. Dies erscheint deshalb befremdlich, weil die übrigen sechs bekannten, beidseitig benutzten Studienblätter des Meisters jeweils zur Vorbereitung eines Werkes dienten.[4] Das würde den Gedanken nahelegen, dass der niederblickende Frauenkopf gedacht war für eine Verwendung an einem der beiden Flügel des Alban-Altares im Mainzer Dom. In seiner früheren Schaffenszeit hatte Meister Mathis sich zudem bei seinen Modellstudien nicht auf den Kopf beschränkt. Dies ist nur der Fall bei direkten Porträtstudien.[5] *R. K.*

1 Den Vergleich ermöglichende Gegenüberstellung der Abbildung der Zeichnung und der des hl. Cyriacus mit Artemia, der epileptischen Tochter Diokletians (Grisaille vom Heller-Altar; Frankfurt am Main, Städelsches Kunstinstitut) bei Fraenger 1988, Tafeln 87–89.
2 Joachim von Sandrarts Academie der Bau-, Bild- und Mahlerey-Künste von 1675, hrsg. und kommentiert von A. R. Peltzer, München 1925, S. 82 (2. Theil, Buch 3, Cap. V–XXXVII: Mattheus Grünewald).
3 Notizen des Sulpiz Boisserée über Frankfurt, S. 44, S. 60 (zit. nach Behling 1955, S. 110, im Kommentar zu Nr. 30). Diese Kopie verschwand 1820 aus Frankfurt, wie Zülch 1954, S. 21, erwähnt.
4 Obwohl sich nur zwei von sechs der beidseitig benutzten Studienblätter eindeutig einem erhaltenen Werk zuordnen lassen, nämlich die Studienblätter zum Isenheimer Altar in Dresden und Berlin, wurde niemals bezweifelt, dass die Studien auf den anderen jeweils in Vorbereitung eines bestimmten Projektes hintereinander entstanden, so in Wien der *Heilige im Walde* und der *Stehende Apostel*, in München die Studie zu einer Frau unter dem Kreuz und eine Magdalena, in Berlin die *Stehende hl. Katharina* und die Skizze einer Heiligen, ferner das doppelseitige Blatt von Kat. Nr. 11.4.
5 Als solche gelten drei Zeichnungen: *Profilbildnis eines älteren Mannes* (wohl Guido Guersi, der Praezeptor der Antoniter in Isenheim), 1512–16, Weimar, Schlossmuseum; Baumgart tav. V; *Frauenbildnis*, 1512–15, Paris, Louvre, Inventaire 18588; Baumgart 1974, tav. XIII; *Bildnis eines Domherrn*, 1522–24, Stockholm, Nationalmuseum; Baumgart 1974, tav. XXIX.

Matthias Grünewald

11.6

Studie zum Johannes der Tauberbischofsheimer Kreuzigung, um 1523

Berlin, Kupferstichkabinett, KdZ 12036
Schwarze Kreide und Pinsel; Deckweiss
434 x 320 mm
Wz.: Kreis mit durchkreuzter Stange (ähnlich Briquet 3079, aber Stange länger)
Bezeichnet u. r. mit Bleistift *N: 167*
Waagerechte Knicke in der Blattmitte; von den Händen bis zur Wange durchgehende Abrieblinie; Darstellung am unteren Rand berieben; Ränder verschmutzt; o. l. Tintenspur; r. davon englischroter Farbrest

Herkunft: Klebeband der Slg. von Savigny; erworben 1925 (Inv. Nr. 106-1925; verso bei Lugt fehlender Stempel des Kabinetts mit Jahreszahl und handschriftlich eingetragener laufender Nummer)

Lit: Friedländer 1926, Nr. VI mit Tafel – Friedländer 1927, Tafel 22 – Feurstein 1930, S. 143, Nr. 26, Abb. 83 – Graul 1935, Nr. 10 – Burkhard 1936, S. 69, Nr. 8, Plate 78 – Fraenger 1936, S. 99 f., Abb. S. 85 – Zülch 1938, S. 338, Nr. 35, Abb. 203 – Schoenberger 1948, S. 27 f., Nr. 27 mit Abb. – Ausst. Kat. Deutsche Zeichnungen der Dürerzeit 1951, Nr. 307 – Behling 1955, S. 112, Nr. 34, Tafel XXXI – Jacobi 1956, S. 103 f. – Pevsner/Meier 1958, S. 34, Nr. 36 mit Abb. – Weixlgärtner 1962, S. 119 f., Nr. 32 – Great Drawings 1962, Plate 413 – Hütt 1968, S. 186, Nr. 100,

Kat. Nr. 11.6

Abb. S. 144 – Ruhmer 1970, S. 79, Cat. no. II, Plate 5 – Bianconi 1972, Nr. 73 – Baumgart 1974, tav. XXVII – Fraenger 1988, S. 198, Tafel 76 – G. Seelig, in: Handbuch Berliner Kupferstichkabinett 1994, Nr. III.55

Die Zeichnung gehört wahrscheinlich zu den »herrlichen Handrissen«, die »meistens mit schwarzer Kreide und theils fast Lebensgrösse gezeichnet« waren, von denen Sandrart berichtet.[1] Diese hatte Hans Grimmer gesammelt, der sie Philipp Uffenbach vererbte. Dessen Witwe verkaufte sie schliesslich dem Sammler Abraham Schelkens.

Grimmer hatte die Zeichnungen in einem Klebeband vereinigt. Wohin er bei Auflösung des Schelkenschen Kunstkabinetts kam, wurde nicht bekannt. Wahrscheinlich ist er mit dem Klebeband identisch, der 1925 aus dem Besitz der Familie von Savigny wieder auftauchte.

Die Zeichnung ist heute die grösste erhaltene Modellstudie des Künstlers.[2] Sie zeigt das Brustbild eines nach links gewendeten Mannes mit erhobenem Kopf und vor der Brust gefalteten Händen in Untersicht, wodurch der Blick des Betrachters zwischen den beiden etwas nach aussen gedrehten, nicht aneinanderliegenden Handflächen in die von den verschränkten Fingern gebildete Höhlung geht – ein durchaus ungewöhnlicher Anblick. Der Künstler hält die Bildung der Handgelenke genau fest, ebenso die Stelle am rechten Arm, wo der Puls schlägt.

Der Mann trägt ein Wams mit Manschetten und offenem Stehkragen, der den Hemdkragen hervortreten lässt. Auffällig ist der Dreiangel nahe der linken Schulter.

Der Männerkopf mit Schnurrbart, Drei-Tage-Bart und lockigem Haupthaar ist eher als Ausdrucksstudie denn als Proportionsstudie anzusehen, obwohl alle Einzelheiten am Modell beobachtet wurden, zum Beispiel der leicht geöffnete Mund, der die obere Zahnreihe und den Unterrand der Oberlippe freigibt, sowie das Aussehen der Augenpartie in Untersicht. Seelig wies auf die Ambivalenz zwischen realistischem Effekt und Verzerrung der Gesamterscheinung hin. Sie ist bedingt durch die schwierige Perspektive – Hände, Brust und Kopf sind leicht gegeneinander versetzt – und den aus Licht und Schatten modellierten Körperformen bei fast völligem Verzicht auf Konturlinien.

Die grosse Eindringlichkeit der Darstellung beruht nicht zuletzt darauf, dass die Figur das Blatt völlig ausfüllt und rechts sogar Schulter und Oberarm angeschnitten sind.

Die Zeichnung diente zur Vorbereitung des Johannes auf der Altartafel des Heiligkreuzaltares in Tauberbischofsheim.[3] Der Kopf des Jüngers wurde dort ein wenig mehr aus dem Profil zum Betrachter gewendet, wodurch die Nase nicht mehr die Wangenlinie unterbricht, und die gefalteten Hände der Bewegung der Gestalt entsprechend weiter nach links gerückt. Selbst die Kragenpartie und der Dreiangel im Wams wurden in das Gemälde übernommen.

Die Datierung der Studie ist mit derjenigen des Tauberbischofsheimer Altares eng verbunden. Schoenberger setzte 1948 die Studie mit Hinweis auf die Schenkung des Pfarrers Virenkorn von 1515 für den Heiligkreuzaltar um 1515/16 an. Möhle hält die Entstehung der Altartafel erst in den Jahren 1520 bis 1524 für möglich, nachdem der Künstler die Arbeiten für Mainz abgeschlossen hatte. Während Jacobi 1520/21 und Bianconi 1520 als Entstehungszeit ansehen, plädierten Zülch, Hütt und Fraenger für 1523 beziehungsweise 1523/24. *R. K.*

1 Joachim von Sandrarts Academie der Bau-, Bild- und Mahlerey-Künste von 1675, hrsg. und kommentiert von A. R. Peltzer, München 1925, S. 82 (2. Theil, Buch 3, Cap. V–XXXVII: Mattheus Grünewald).
2 Die Studie für den Oberkörper des hl. Sebastian zum Isenheimer Altar wurde später in zwei Teile zerschnitten, die sich heute in den Kupferstichkabinetten von Dresden (Unterarme) und Berlin (Körper) befinden.
3 Jetzt Staatliche Kunsthalle Karlsruhe.

Matthias Grünewald
11.7
Trias Romana, nach 1520

Berlin, Kupferstichkabinett, KdZ 1071
Schwarze Kreide und Pinsel; verso geschwungene Kreidelinie
272 x 199 mm
Wz.: Gekröntes Lilienwappen mit Blume und anhängendem t (ähnlich Briquet 1744)
Am Rand u. Monogramm des Künstlers: M mit eingestelltem G
Zeichnung kaum beschnitten; obere Ecken angesetzt und getönt; waagerechter Knick mit Farbverlust in der Blattmitte, in der oberen und der unteren Blatthälfte jeweils ein weiterer waagerechter durchgehender Knick, der obere zum Teil hinterlegt; am unteren Rand durchgehender waagerechter Bruch; am linken Rand ergänzte Fehlstelle mit Riss bis in die Wange des linken Kopfes; o. l. von der M. hinterlegter Riss bis in den Haaransatz; r. am Rand Quetschfalten; u. r. brauner Farbstreifen im Gewand; o. M. und an der rechten unteren Ecke Nagellöcher, Fliegenschmutz

Herkunft: Slg. von Nagler (verso u. l. Nachlassstempel Lugt 12529); erworben 1835 (verso u. Stempel des Kabinetts Lugt 1606)

Lit.: Schmid 1907, Tafel 41; 1911, S. 13, S. 19, S. 45, S. 258, S. 266, S. 273 – G. Münzel: Die Zeichnung Grünewalds: Der Kopf mit den drei Gesichtern, in: Zeitschrift für christliche Kunst, 25, 1912, S. 215–222, S. 241–248 – Hagen 1919, S. 196–202, Abb. 107 – Bock 1921, S. 44 – Storck 1922, Tafel XIII – R. Günther: Das Martyrium des Einsiedlers von Mainz, Mainz 1925, S. 46 mit Abb. – Friedländer 1927, Tafel 5 – Feurstein 1930, S. 54 –57, S. 144, Nr. 31, Abb. 87 – E. Panofsky: Signum triciput, in: Hercules am Scheidewege und andere antike Bildstoffe in der neueren Kunst (Studien der Bibliothek Warburg, 18), Leipzig 1930, S. 1–35 – Graul 1935, Nr. 24 – Burkhard 1936, S. 71, Nr. 2, Abb. 97 – Zülch 1938, S. 337f., Nr. 33, Abb. 201 – E. Markert: Trias romana, Zur Deutung einer Grünewaldzeichnung, in: Westdeutsches Jahrbuch für Kunstgeschichte (Wallraf-Richartz), 12/13, 1943, S. 198–214 – Schoenberger 1948, S. 42, Nr. 35 mit Abb. – Ausst. Kat. Deutsche Zeichnungen der Dürerzeit 1951, Nr. 308 – Zülch 1954, S. 19, Abb. 34 – Behling 1955, S. 114–116, Nr. 38, Tafel XXXV – Jacobi 1956, S. 108–111 – Pevsner/Meier 1958, S. 34, Nr. 35 mit Abb. – Weixlgärtner 1962, S. 120f., Nr. 33, Abb. 51 – Great Drawings 1962, Plate 412 – Kehl 1964, S. 176 (Dokument 32i) – Hütt 1968, S. 186, Nr. 102, Abb. S. 146 – Behling 1969, S. 21 mit Abb. – Ruhmer 1970, S. 94f., Cat. no. XXXIV, Plate 39 – Bianconi 1972, Nr. 74 – Baumgart 1974, tav. XXVIII – Fraenger 1988, S. 117, Tafel 46 – Schade 1995, S. 323f., Abb. 2f.

Kat. Nr. 11.7

Von allen erhaltenen Zeichnungen des Künstlers ist diese die einzige, die er eigenhändig monogrammiert hat.[1] Sie ist deshalb als autonome Zeichnung anzusehen, die nicht wie die übrigen als Studie in Vorbereitung eines Gemäldes angefertigt wurde. Über ihren Sinn ist viel gerätselt worden.[2]

Die Zeichnung, die wie eine Verhöhnung der Hl. Dreifaltigkeit wirkt, kann nach Schmid nur ihr Gegenbild, die Teuflische Dreieinigkeit, darstellen. Mit Münzels Interpretation dieser unheiligen Dreifaltigkeit als die drei bösen Grundbegierden des Menschen – Fleischeslust, Augenlust und Hoffart – begannen 1912 Überlegungen, die 1943 bei Markert mit der These endeten, Meister Mathis habe, beeindruckt von Ulrich von Huttens im April 1520 in Mainz bei Johann Schöffer erschienener Kampfschrift »Vadiscus sive Trias Romana«, die in deutscher Sprache mit dem Titel »Vadiscus oder die Römische dreyfaltigkeit« Anfang 1521 im »Gesprächsbüchlein« Huttens bei Johann Schott in Strassburg herauskam, die Hauptübel der päpstlichen Kirche mit Hoffart, Unkeuschheit und Geiz als Römische Dreifaltigkeit so beeindruckend geschildert. Nach Weixlgärtner ist in den drei Köpfen Hoffart, Dummheit und Brutalität zur Dreieinigkeit des Bösen vereint.

Die Zeichnung ist im Hinblick auf den Auftraggeber, der im Umfeld des Künstlers zu suchen ist, besonders sorgfältig bildmässig durchgestaltet worden. Zu denken wäre hier in erster Linie an Kardinal Albrecht selbst, der Ulrich von Hutten möglicherweise schon seit seiner Studienzeit in Frankfurt an der Oder kannte. Der Humanist hat denn auch, aufgefordert von Eitelwolf von Stein, den Einzug Albrechts als Erzbischof von Mainz in einem Panegyrikon gewürdigt und sich damit die Förderung durch Albrecht gesichert. Der auf der Rückreise von seinem Studienaufenthalt in Italien am 12. Juli 1517 in Augsburg von Kaiser Maximilian zum Dichter Gekrönte begab sich nach Mainz an den erzbischöflichen Hof. Obwohl im Sommer 1519 wegen seines Romhasses offiziell aus dem Hofdienst entlassen, blieb er weiterhin literarisch tätig in der Stadt, aus der er sich erst 1520 auf die Ebernburg zu Franz von Sickingen zurückzog.[3]

Als nächsten wäre an Johannes ab Indagine zu denken, den Geistlichen, der als Astrologe Kardinal Albrecht beriet und 1521 an Luther über seinen Stand schrieb: »Wer haßt uns nicht mit Recht«.[4] In seinem Werk »Introductiones apotelesmaticae in Chiromantiam, Physiognomiam, Astrologiam naturalem« (Strassburg 1522 bei Johann Schott; deutsch: »Die Kunst der Chiromantzey«, Frankfurt am Main 1523 bei David Zephelius) hatte er Kopftypen als Beispiele für erkennbare Charakteranlagen abbilden lassen und damit vielleicht erst Meister Mathis zu seiner Zeichnung angeregt. Sie zeigt möglicherweise auch die drei Spielarten der Hörigkeit (Stumpfheit, Fanatismus, bedingungslose Willfährigkeit).

Kardinal Albrecht stand mit vielen Humanisten und Künstlern seiner Zeit in Verbindung. Die Kontakte liefen nicht selten über Dritte. Wolfgang Capito, der seinen Dienst im Frühjahr 1520 als Mainzer Domprediger angetreten hatte, wurde schon bald als Beichtvater und kirchenpolitischer Berater vom Kardinal herangezogen, für den er auch Briefe formulierte. Er korrespondierte ebenso mit Erasmus von Rotterdam wie mit Luther und Melanchthon.[5] Er verliess Mainz 1523, inzwischen ein Anhänger der Reformation, um die Propstei von St. Thomas in Strassburg zu übernehmen. Zur gleichen Zeit formierten die Anhänger der alten Kirche sich zum Widerstand gegen die Reformation und nötigten Kardinal Albrecht zu einer entschiedeneren Parteinahme, worauf er am 10. September 1523 dem Mainzer Klerus verbot, im lutherischen Sinne zu predigen. Trotzdem sandte er Martin Luther zu seiner Hochzeit am 25. Juni 1525 zwanzig Gulden und wurde von Luther aufgefordert, dem geistlichen Stand zu entsagen, zu heiraten und seine geistlichen Stifte in weltliche Fürstentümer umzuwandeln.[6]

Mithin, es gab noch genügend Kontakte zwischen Mainz und Wittenberg. Ihnen dürfte auch Philipp Melanchthon, der Kardinal Albrecht seine Schrift »Loci communes rerum theologicarum« gewidmet hatte,[7] sein Wissen über Meister Mathis verdanken, den er 1531 würdigte als einen Maler, der gewissermassen einen Mittelweg zwischen Dürer und Cranach ging.[8] Sollte er vielleicht sogar selbst eine seiner Zeichnungen aus Mainz erhalten haben? *R. K.*

1 Das sogenannte Erlanger Selbstbildnis, das stark überarbeitet ist, trägt ebenfalls dieses Monogramm und das Datum 1529! Angeblich wurde nur ein eigenhändiges Monogramm aufgefrischt. Das Datum, das wohl das vermeintliche Sterbejahr des Künstlers angibt, wurde auf jeden Fall später dazugesetzt.

2 O. Hagen fasste 1919 die Zeichnung als Illustration einer mystischen Schrift von Heinrich Seuse auf, die das Mysterium des Zurückfliessens der Dreiheit in die Einheit veranschaulicht.
H. Feurstein hielt sie 1930 dagegen nur für ein harmloses Spottbild, das humanistische Vorstellungen karikiert, zum Beispiel die Philosophia triplex mit ihren drei Köpfen (Philosophia naturalis, rationalis und moralis) oder die drei Stufen des seelischen Aufstiegs, wie sie der Florentiner Platoniker Marsilius Ficinus in seiner Schrift »De vita triplici« 1494 beschrieb, beziehungsweise die neuplatonischen »Drei Stufen der Vollkommenheit« nach Pico della Mirandola. Graul spricht 1935 von einem dreigesichtigen Kopf, und Burkhard konstatiert 1936 nüchtern nur verschiedene Temperamente und Charaktere. Den letzten Deutungsvorschlag brachte 1995 W. Schade ein mit dem Hinweis auf Tizians Allegorie der Klugheit in der National Gallery London.

3 P. Walter: Albrecht von Brandenburg und der Humanismus, in: Ausst. Kat. Albrecht von Brandenburg. Kurfürst, Erzkanzler, Kardinal, vgl. Anm. 3, S. 65–82, bes. S. 67–69.

4 Zülch 1954, S. 19.

5 Walter, op. cit., S. 71.

6 F. Jürgensmeier: Kardinal Albrecht von Brandenburg (1490–1545). Kurfürst, Erzbischof von Mainz und Magdeburg, Administrator von Halberstadt, in: Ausst. Kat. Albrecht von Brandenburg, hrsg. von B. Roland, Landesmuseum Mainz 1990, S. 22–41, bes. S. 35.

7 R. Decot: Zwischen Beharrung und Aufbruch. Kirche, Reich und Reformation zur Zeit Albrechts von Brandenburg, in: Ausst. Kat. Albrecht von Brandenburg, vgl. Anm. 3, S. 42–64, bes. S. 62.

8 Philipp Melanchthon: Elementorum rhetorices libri due, Wittenberg 1531; (M.) Zucker: Die früheste Erwähnung Grünewalds, in: Zs. f. bildende Kunst, N. F. 10, 1898/99, Sp. 503–505; Zülch 1938, S. 376; Kehl 1964, S. 172 (Dokument 29); Hütt 1968, S. 155.

12
HANS BALDUNG, GENANNT GRIEN
(vermutlich Schwäbisch Gmünd 1484/85–1545 Strassburg)

Maler, Zeichner, Entwerfer für Holzschnitt und Glasmalerei sowie (eher beiläufig) Kupferstecher. Dürers bedeutendster Schüler und einer der grössten Künstler seiner Zeit. Über sein Leben ist dokumentarisch wenig bekannt. Im Gegensatz zu den meisten anderen deutschen Künstlern Herkunft nicht aus dem Handwerkermilieu, sondern aus einer humanistisch geprägten Gelehrtenfamilie von Juristen und Ärzten. Von circa 1503 bis 1507/08 in Nürnberg, Geselle und Mitarbeiter von Dürer, mit dem ihn eine lebenslange Freundschaft verbindet. Aus dieser Zeit bereits selbständige Gemälde, Zeichnungen und Holzschnitte. 1508/09 verschiedene Aufenthalte in Halle. 1509 Bürgerrecht in Strassburg, Heirat daselbst und Begründung einer florierenden Werkstatt. Enge Kontakte zu Markgraf Christoph I. von Baden, einem Vetter Kaiser Maximilians. 1512 bis 1517 in Freiburg ansässig, Schaffung des Hochaltares für das dortige Münster. 1515 gemeinsam mit Dürer, Cranach, Altdorfer und anderen Künstlern beteiligt an den Randzeichnungen für das Gebetbuch Maximilians, was seinen grossen Ruhm belegt. 1517 bis 1545 wieder in Strassburg, dort unter anderem Schöffe der Malerzunft und im Jahr seines Todes ehrenvolle Berufung zum Ratsherrn. Baldungs Werk, zunächst noch von Dürer beeinflusst, bald völlig eigenständig und seit den zwanziger Jahren zunehmend zum Manierismus tendierend, ist recht umfangreich und thematisch vielfältig. Neben Religiösem findet man, vielleicht auch aufgrund mangelnder Auftragslage durch die seit 1520 vordringende Reformation in Strassburg, Bildnisse und profane, häufig exzentrische, die Nachtseiten des menschlichen Lebens berührende Darstellungen wie Hexenwesen und Todesallegorien. Dagegen spielt die antik-mythologische Thematik – Baldung war nicht in Italien – keine grosse Rolle. Gemessen an seinen Zeitgenossen in Deutschland wird sein zeichnerisches Werk im Umfang nur von Dürer und Holbein d. J. übertroffen. Es ist von hoher Qualität und umfasst rund 250 Arbeiten, Studien und Entwürfe für Gemälde, Scheibenrisse, Übungs- und Skizzenblätter sowie selbständige, in sich abgeschlossene Kunstwerke.

Hans Baldung

12.1
Jünglingskopf (Selbstbildnis), um 1502

Basel, Kupferstichkabinett, U.VI.36
Feder und Pinsel in Schwarz auf blaugrün grundiertem Papier;
mit Feder rosa, mit Pinsel weiss gehöht
220 x 160 mm
Wz.: Kleiner Ochsenkopf, Fragment (von Piccard 1966,
Gruppe X,113?)
L. u. Rötel-Nr. *32*
Ränder unregelmässig; auf Japan-Papier aufgezogen; mehrere kleine
Löcher (vor allem an den Ecken) und dünne Stellen; r. u. dreieckförmi-
ger Ausriss, ergänzt; entlang der Ränder verschmutzt und berieben

Herkunft: Amerbach-Kabinett

Lit.: von Térey, Nr. 13 (circa 1504) – Schmid 1898, S. 307, S. 310 –
Curjel, Baldungstudien, S. 194f., Abb. – Curjel 1923, S. 164 – Escherich
1928/29, Abb. S. 117 – Hugelshofer 1933, S. 170, Abb. S. 177 – Parker
1933/34, S. 15 – Winkler 1939, S. 4f., S. 14f. und Abb. – Fischer 1939,
S. 12 (um 1504), S. 68 (um 1502) – Koch 1941, S. 23, S. 71f., Nr. 7 –
Möhle 1941/42, S. 218 (1505) – E. Ammann, in: Ausst. Kat. Karlsruhe
1959, Nr. 104, Abb. 37 – Rüstow 1960, erw. S. 897 – Ausst. Kat. Amer-
bach 1962, Nr. 44, Abb. 14 – Oettinger/Knappe 1963, S. 1ff., S. 84,
S. 123 (Nr. 13), Farbtafel 1 – D. Koepplin, in: Das Grosse Buch der
Graphik, Braunschweig 1968, S. 80 und Abb. – Gerszi 1970, S. 82, Tafel
XI – Hp. Landolt 1972, Nr. 30 – Koepplin/Falk 1974/76, S. 41, S. 48,
S. 52, Nr. 1 – S. Walther: Baldung Grien, Dresden 1975, S. 1, Abb. 1 –
T. Falk, in: Ausst. Kat. Baldung 1978, S. 36 f., Kat. Nr. 8, Abb. 17 – Falk
1978, S. 217–223 mit Abb. 1 – Bernhard 1978, S. 17f., Abb. S. 10, Abb.
S. 105 – A. Shestack, in: Ausst. Kat. Baldung 1981, S. 5, Fig. 1 – von der
Osten 1983, S. 15f. und Textabb. 1, S. 31, S. 267 – W. Fraenger: Matthias
Grünewald, Dresden 1983, S. 159 und Abb. – Ausst. Kat. Stimmer 1984,
Nr. 195b – Ausst. Kat. Renaissance 1986, Nr. E1 – Ausst. Kat. Amer-
bach 1991, Zeichnungen, Nr. 54

Térey erkannte in der Zeichnung ein Jugendporträt des
Künstlers. Curjel (Baldungstudien) griff diesen Vorschlag
auf und versuchte ihn durch Vergleiche mit Selbstbildnissen
Baldungs auf dem Sebastiansaltar von 1507 in Nürnberg und
auf dem Freiburger Hochaltar von 1516 abzusichern. Die
Ansicht Schmids, der in der Zeichnung einen Mädchenkopf
von Niklaus Manuel sah, konnte sich nicht durchsetzen, und
so wird an der Identifizierung des Dargestellten in der späte-
ren Literatur nicht mehr gezweifelt (lediglich Escherich und
Winkler versahen den Titel noch mit einem Fragezeichen).
Die Zeichnung beeindruckt vor allem durch die Unmittel-
barkeit, mit der uns der Porträtierte entgegentritt. Dies re-
sultiert nicht nur aus der Frontalität des Kopfes, sondern
auch aus dem Blick, mit dem Baldung sich im Spiegel be-
trachtet, vor dem er selbstbewusst mit dem Pelzhut posiert.
Koch gab das Alter des jungen Mannes mit etwa zwanzig
Jahren an, und auch Térey hatte die Zeichnung um 1504
datiert, in eine Zeit, in der Baldung schon bei Dürer tätig
war. Oettinger rückte sie entgegen der bis dahin vertretenen
Meinung (vgl. auch Ausst. Kat. Karlsruhe 1959; Hp. Landolt
1972; Koepplin/Falk 1974/76, Nr. 1) noch vor den Eintritt
Baldungs in Dürers Werkstatt und datierte sie um 1502/03.

Baldung war damals 17 bis 18 Jahre alt. Für Oettinger verrät
die Zeichnung »am meisten von Baldungs künstlerischer
Herkunft«. Falk schloss sich Oettingers Vorschlag an und
datierte eher noch etwas früher, um 1502; von der Osten
schlug mit dem Jahr 1500 schliesslich das früheste Datum
vor. Die Verwendung von Deckweiss (an Hut und Augen)
und Rosa (auf Wangen und Hals), die nicht nur zur Wieder-
gabe des Lichtes dienen, sondern auch eine gegenstandsbe-
zogene, naturalistische Qualität haben, liess Falk eine Schu-
lung Baldungs in der Region vermuten, in der sich im späten
15. Jahrhundert Zeichnungen mit Rosahöhung auf grün
grundiertem Papier nachweisen lassen, nämlich im württem-
bergischen Schwaben, entlang der Linie Bodensee, Ravens-
burg, Biberach, Ulm oder Stuttgart. Baldung erhielt viel-
leicht in Ulm oder in Schwäbisch-Gmünd seine Ausbildung
und kam dort möglicherweise mit Werken der Werkstatt
Bernhard Strigels in Kontakt. Für eine Entstehung der
Zeichnung eher in Südwestdeutschland als in Nürnberg
könnte, so Falk, auch das Wasserzeichen sprechen. *C. M.*

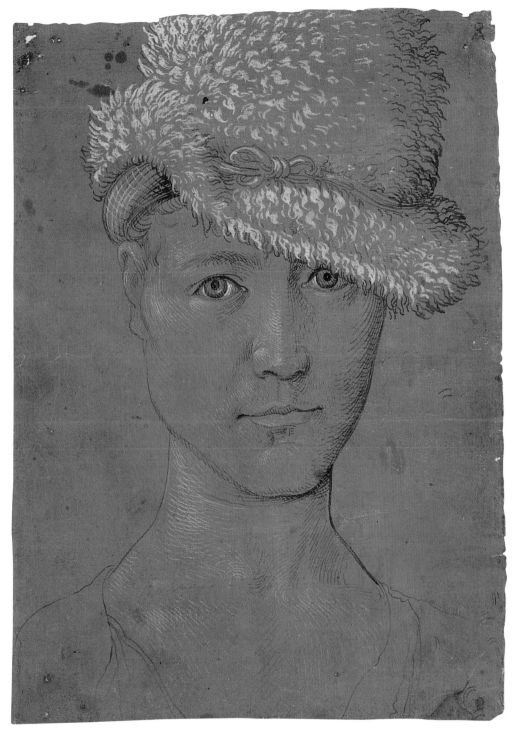

Kat. Nr. 12.1

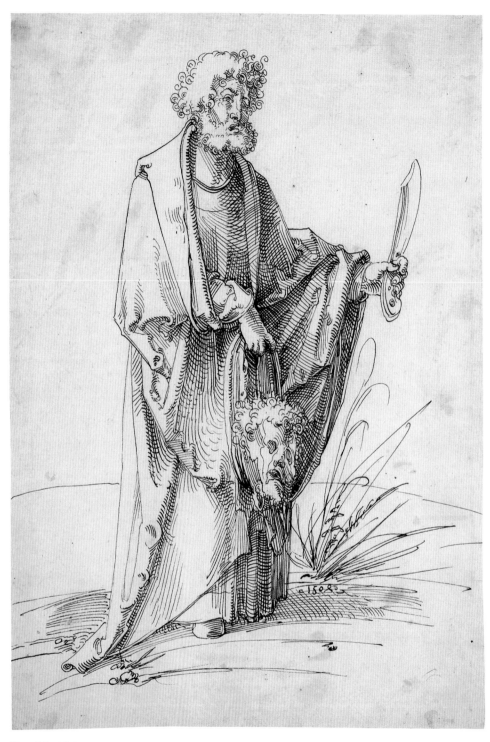

Kat. Nr. 12.2

Hans Baldung

12.2
Der Apostel Bartholomäus, 1504

Verso: verblasste Kreideskizze, Kopf eines Ziegenbockes von vorne, um 1504
Basel, Kupferstichkabinett, U.III.74
Feder in Schwarz über Kreidevorzeichnung
309 x 211 mm
Kein Wz.
Datiert r. unter dem Grasbüschel *1504*; auf der Rückseite die alte Nr. *79*
Etwas fleckig

Herkunft: Amerbach-Kabinett

Lit.: von Térey, Nr. 8 – Stiassny 1897/98, S. 51 – Schmid 1898, S. 307 (nicht Baldung) – Rieffel 1902, S. 211 (Wolf Traut) – C. Rauch: Die Trauts (Studien zur Deutschen Kunstgeschichte, 79), Strassburg 1907, S. 114 (nicht Traut) – Curjel 1923, S. 29, S. 164, Abb. S. 28 – Braun 1924, S. 6 – Parker 1926a, S. 42 – Koch 1941, S. 22, Nr. 3 – E. Ammann, in: Ausst. Kat. Karlsruhe 1959, Nr. 101, Abb. 35 – Oettinger 1959, S. 27 – Ausst. Kat. Amerbach 1962, Nr. 42 – Oettinger/ Knappe 1963, S. 6f., S. 124, Abb. 71 – Landolt 1971/72, S. 152f., Abb. 10 – Bernhard 1978, Abb. S. 102 – T. Falk, in: Ausst. Kat. Baldung 1978, S. 38, Nr. 9, Abb. 18 – J. H. Marrow/A. Shestack, in: Ausst. Kat. Baldung 1981, Kat. 1, Abb. 1 – Ausst. Kat. Amerbach 1991, Zeichnungen, Nr. 55

Das Messer und die Haut, die der Heilige vor sich hält, verweisen auf das Martyrium des zu Tode geschundenen Bartholomäus. Das Interesse Baldungs am Makaberen kommt besonders in der Wiedergabe des Gesichtes auf der abgezogenen Haut mit den hohlen Augen und dem schmerzhaft geöffneten Mund zum Ausdruck, in dem der Betrachter die Züge des Heiligen wie in einem Zerrbild wiedererkennt. Térey setzt die Zeichnung in die Zeit von Baldungs Tätigkeit in Dürers Werkstatt. Das Gesicht des Apostels erinnert an einzelne Figuren auf Dürers Holzschnitten zur Apokalypse, zum Beispiel an den Erzengel Michael (M. 174). Vergleichbar erscheint auch der Kopf eines bärtigen Apostels im Hintergrund links auf Dürers Zeichnung im British Museum mit der Himmelfahrt und Krönung Mariens (Rowlands 1993, Nr. 155). Marrow und Shestack vergleichen Figur und Schraffursystem Baldungs mit frühen Kupferstichen Dürers, zum Beispiel mit dem *Spaziergang* von etwa 1497 (M. 83). Im Vergleich mit Zeichnungen Dürers wirken die kraftvollen, länger und geradliniger verlaufenden Schraffuren Baldungs etwas schematisch. Ammann vermutet, dass die Zeichnung zu einer heute verlorenen Apostelfolge gehört haben könnte. Jedenfalls besteht Verwandtschaft zu Baldungs Holzschnitt des Apostels in Ulrich Pinders »Der beschlossen Gart«, Nürnberg 1505 (Mende 1978, Nr. 211), worauf Stiassny und Braun hingewiesen haben. Letzterer sieht in unserer Zeichnung eine Studie für diesen Holzschnitt, doch erscheint lediglich der Gesichtstypus vergleichbar. Eine grössere Übereinstimmung der ganzen Figur ist bei Baldungs Holzschnitt im »Hortulus animae« festzustellen (Strassburg 1511/12; Mende 1978, Nr. 370). *C. M.*

Hans Baldung

12.3
Enthauptung der hl. Barbara, 1505

Berlin, Kupferstichkabinett, KdZ 11716
Feder in Schwarz; Spuren einer schwarzen Kreidevorzeichnung sichtbar
295 x 207 mm
Wz.: Hohe Krone (ähnlich Briquet 4900)
U. M. datiert *1505* und ausgetilgtes falsches Dürer-Monogramm *AD*

Herkunft: Slg. Weber et van der Kolk (verso Sammleraufschrift Lugt 2552); Slg. K. E. von Liphart (verso Sammlerstempel Lugt 1687); C. G. Boerner, Leipzig, Auktion LXII (Versteigerung Liphart), 26. 4. 1898, Nr. 419; Slg. E. Rodrigues (r. u. Sammlerstempel Lugt 897); Frederik Muller, Amsterdam, Auktion 12./13. 7. 1921, Nr. 33; erworben 1921 von Paul Cassirer

Lit.: (nicht bei Térey) – Société de Reproduction des Dessins de Maîtres, Bd. 4, Paris 1912, Nr. 24 – Handzeichnungen, Tafel 36 – Parker 1928, Nr. 27 – Fischer 1939, S. 16 – Koch 1941, Nr. 6 – Ausst. Kat. Baldung 1959, Nr. 105 – Oettinger/Knappe 1963, Nr. 24 – Ausst. Kat. Dürer 1967, Nr. 83 – Bernhard 1978, S. 111 – Ausst. Kat. Baldung 1981, Nr. 3

Diese Arbeit gehört zu der kleinen Gruppe von Zeichnungen, die der junge Baldung während seiner Mitarbeit in Dürers Nürnberger Werkstatt (1503–1507/08) geschaffen hat (vgl. Kat. Nr. 12.2). Die Federtechnik ist noch weitgehend Dürers Zeichenstil verpflichtet, aber der kraftvolle Strich lässt die persönliche Handschrift Baldungs, der sich bald vom Einfluss seines Lehrers lösen sollte, bereits erahnen. Auffallend ist der abrupte Wechsel von offenen und souverän gesetzten Parallellagen mit dichten, im Vergleich dazu trockenen und schematischen Kreuzschraffen. Ganz typisch für Baldung sind die halbmondförmig gebogenen, kurzen Schraffen, mit denen er entlang den Umrisslinien modelliert (Beine des Henkers). Die Komposition zeigt enge Übereinstimmungen mit Dürers Holzschnitt *Martyrium der hl. Katharina* von circa 1498 (B. 120; siehe Abb.) und vor allem mit dem *Katharinenmartyrium* vom Frankfurter Heller-Altar aus der Zeit von 1507 bis 1509 (Anzelewsky 1991, Nr. 107V–115K). Sie dürfte ein Vorbild der Dürer-Werkstatt wiedergeben, das auch in der Tafel des etwas später entstandenen Heller-Altars aufgegriffen wurde. Baldungs selbständige Leistung besteht in der Reduzierung auf die beiden Hauptpersonen, die in klaren Umrissen vor der Landschaftskulisse aufragen. Die Bildung der Gewanddraperien und der Dürersche Gesichtstypus der Heiligen haben eine enge Parallele in Baldungs Holzschnitt der *Sitzenden hl. Katharina* (Mende 1978, Nr. 12), der ebenfalls während der Nürnberger Gesellenzeit um 1505 entstanden ist.
Bei der Versteigerung der Sammlung Liphart 1898 galt als Autor der Zeichnung noch Urs Graf. Schon im Katalog der Sammlung Rodrigues (Société de Reproduction) wurde sie mit Hinweis auf die stilistisch verwandte Basler Zeichnung *Muttergottes, von einem Engelputto gekrönt*, 1504 (Koch 4), überzeugend Hans Baldung zugeschrieben. *H. B.*

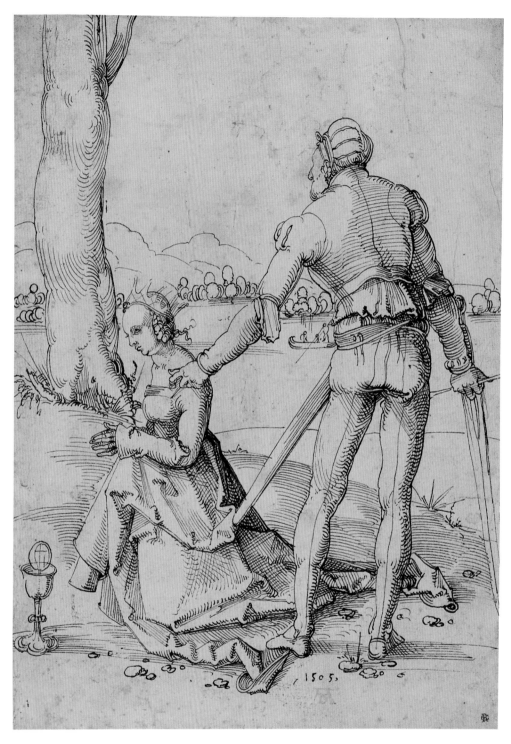

Kat. Nr. 12.3

Zu Kat. Nr. 12.3: Albrecht Dürer, Martyrium der hl. Katharina, um 1498

Hans Baldung

12.4

Der Tod mit gesenkter Fahne, um 1505

Verso: Kohle- oder Kreideskizze eines Christophorus; nur ein Teil des Gewandes in Feder (braun) ausgeführt, um 1505
Basel, Kupferstichkabinett, Inv. 1947.21
Feder in Braun; mit Pinsel weiss gehöht; auf hellbraun getöntem Papier
298 x 185 mm
Wz.: Hohe Krone mit Kreuz (vgl. Piccard 1961, Gruppe XIII,5)
An den Rändern etwas beschnitten; einzelne Farbflecken und Feder-proben; am oberen Rand ein, am unteren Rand mehrere Risse, zum Teil hinterlegt; untere Ecken beschädigt

Herkunft: Slg. Prinz Solms-Braunfels; Dr. Tobias Christ, Basel; dessen Vermächtnis 1947

Lit.: (nicht bei Térey) –Dessins Anciens, R. W. P. de Vries, Amsterdam, Auktion 24./25. 1. 1922, Nr. 20, Tafel II – Parker 1926 a – Katalog der Ausstellung von Kunstwerken des 15.–18. Jhts. aus Basler Privatbesitz, Kunsthalle Basel 1928, Nr. 3 – W., Bd. 1, Berlin 1936, bei Nr. 215 und Tafel XX – Winkler 1939, S. 14, Abb. 6 – Koch 1941, S. 24, Nr. 15 (1506) – Heise 1942, S. XI, Nr. 19 – Öff. Kunstslg. Basel. Jahresb. 1946–50, S. 70, S. 82 und Abb. – E. Ammann, in: Ausst. Kat. Karlsruhe 1959, Nr. 110 (um 1506) – Oettinger/Knappe 1963, S. 7f., S. 125, Nr. 22, Abb. 65 (Rückseite), Abb. 79 (1504/05) – Mojzer 1966, S. 111, Anm. 37, Abb. 10 – D. Kuhrmann: Altdeutsche Zeichnungen aus der Univer-sitätsbibliothek Erlangen, Ausst. Kat. München 1974, bei Nr. 53 – Bernhard 1978, Abb. S. 108 – T. Falk, in: Ausst. Kat. Baldung 1978, S. 39, Nr. 13, Abb. 21 – J. Wirth: La jeune fille et la mort. Recherches sur les thèmes macabres dans l'art germanique de la Renaissance (Hautes Études Médiévales et Modernes, 36), Genf 1979, S. 46 (Zeichnung Teil einer grösseren Komposition?) – W. Keller, in: Ausst. Kat. Baldung 1981, Nr. 13, Abb. 13 (1505–07) – von der Osten 1983, S. 40 (erwähnt)

Wie bei dem Landsknecht mit geschultertem Spiess in Basel (Koch 13) ist die Körperhaltung des Todes von Dürer ange-regt, wahrscheinlich von der Gestalt des Adam auf dem Kupferstich von 1504 (M.1) oder von Vorstudien wie der Zeichnung W. 333 in der Pierpont Morgan Library, New York. Aus dem ponderierten Stehen wird bei Baldung eher ein Schreiten, die Figur des Todes gerät in Bewegung, scheint sich auf ein bestimmtes Ziel zu richten, und der Kopf ist aus dem Profil in die Dreiviertelansicht gewendet. Das Motiv der gesenkten Fahne, die, wie Falk beobachtete, an ein Leichentuch erinnert, ist mehrdeutig. Darstellungen von Fahnen schwingenden Landsknechten werden ebenso in Erinnerung gerufen – etwa Baldungs Zeichnung in der Schwarting Collection, Delmenhorst von 1504 – wie das damals prominente Thema »Landsknecht und Tod«, das Baldung zum Beispiel in seiner Zeichnung von 1503 in der Galleria Estense in Modena (Koch 2) formulierte. Baldungs Memento mori lässt sich nicht allein auf das militärische Genre beziehen, sondern auch allgemeiner fassen. Der Tod hält die Fahne als Metapher für seinen Sieg über das (diessei-tige) Leben nach unten und könnte gedanklich dem siegreich auferstandenen Christus mit erhobener Fahne gegenüberge-stellt werden. Die Weisshöhung ist grosszügig und breit auf-

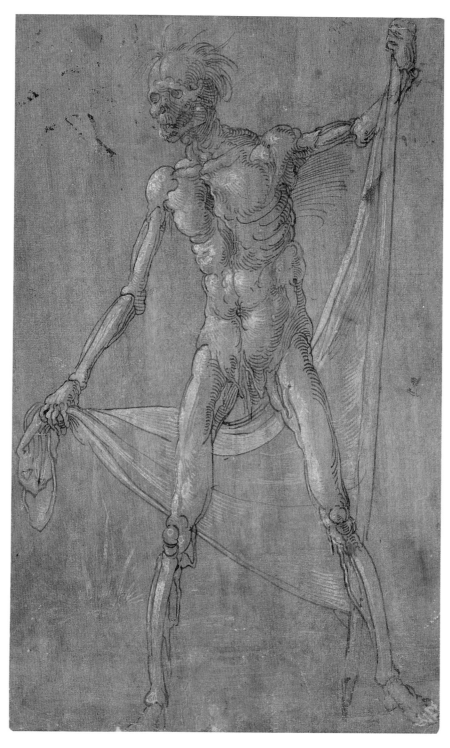

Kat. Nr. 12.4

getragen. Sie erhält wie auf der Pelzkappe in Baldungs frühem Selbstporträt fast eine gegenständliche Qualität und erzeugt mit der hellbraunen Papiertönung eine eigenartige naturalistische Wirkung. In der Technik ist die Zeichnung dem *Erlanger Schächer* (Koch 14) nahe verwandt, den Kuhrmann um 1505/06 datiert. Auch das ausgeführte Mantelstück auf der Rückseite könnte um diese Zeit entstanden sein. Falk weist darauf hin, dass sich die Zeichnung bis 1922 in altem Familienbesitz befand, vielleicht sogar schon seit Baldungs Zeit, denn Beziehungen des Malers zu den Grafen von Solms, die um die Mitte des 16. Jahrhunderts einen Hof in Strassburg besassen, sind mehrfach nachzuweisen.　*C. M.*

Kat. Nr. 12.4: Verso

Hans Baldung

12.5
Reiterkampf, um 1506/07

Berlin, Kupferstichkabinett, KdZ 24627
Feder in Braun über schwarzer Kreidevorzeichnung
325 x 218 mm
Wz.: Waage im Kreis (vgl. Briquet 2536 und 2541)

Herkunft: Slg. H. Detmold (r. u. Sammerstempel Lugt 760); Weigel, Leipzig, Auktion 16. 4. 1857 ff., Nr. 954; Slg. B. Hausmann (r. u. Sammlerstempel Lugt 377); Slg. M. Hausmann und Rud. Blasius (siehe Lugt 377); Slg. E. Blasius; erworben 1952

Lit.: (nicht bei Térey) – Koch 1941, Nr. 20 – F. Winkler: Neue Dürerzeichnungen im Kupferstichkabinett, in: Berliner Museen, Berichte aus den ehemaligen Preussischen Kunstsammlungen, N. F. 2, 1952, S. 2–8, bes. S. 8 – Ausst. Kat. Baldung 1959, Nr. 115 – Oettinger/Knappe 1963, Nr. 38 – F. Anzelewsky, in: Ausst. Kat. Neuerworbene und neubestimmte Zeichnungen 1973, Nr. 22 – Bernhard 1978, S. 113 – von der Osten 1983, bei Nr. 3

Mit schnellem Strich ist die Bewegungsskizze zweier aufeinander losstürmender Reiter eingefangen. Die Zuschreibung an Baldung erfolgte 1939 durch Winkler (unpubliziert, zusammengefasst durch Koch 1941) mit Hinweis auf stilistische Beziehungen zu Baldungs Holzschnitten *Martyrium des hl. Laurentius* (Mende 1978, Nr. 6) und *Hl. Martin und der Bettler* (Mende 1978, Nr. 9). Der offene Federduktus mit rein parallelen Strichlagen, den Baldung um 1515 bevorzugt gebrauchen sollte (*Kentaur und Putto*, Kat. Nr. 12.8), ist den Pariser *Studienköpfen* (Koch 17 f.) eng verwandt. Stilistische Gründe sowie das Papier (Wasserzeichen nachweisbar in Oberitalien um 1504 bis 1508) sprechen für eine Entstehung um 1506/07.

Vergleichbare heransprengende Reiter gibt es als Hintergrundfiguren in Gemälden Baldungs aus dem gleichen Jahrzehnt: auf dem Mittelbild des um 1506 entstandenen Dreikönigsaltars in der Berliner Gemäldegalerie (von der Osten 1983, Nr. 3) und auf der *Anbetung der Könige* von circa 1510 in Dessau (von der Osten 1983, Nr. 11). Ob unser Blatt als direkte Vorstudie für derartige Reitergruppen oder aber als eigenständige Skizze zu gelten hat, sei dahingestellt.

Baldung mag die Wildheit der Rosse als Motiv gefesselt haben; auffällig sind die voller Ingrimm dreinblickenden Augen des linken Pferdes. Das Thema der wilden Natur und des Kampfes von Pferden (ohne Reiter) griff Baldung später nochmals auf (Randzeichnung im Gebetbuch Maximilians I., Koch 51; Holzschnitte mit Wildpferden, B. 56–58; Mende 1978, Nr. 77–79). Für die nach links sprengenden, miteinander kämpfenden Reiter scheint es aber auch eine Bildtradition gegeben zu haben (vgl. oberrheinische Zeichnung vom Ende des 15. Jahrhunderts in Basel, Kupferstichkabinett; Falk 1979, Nr. 108).　*H. B.*

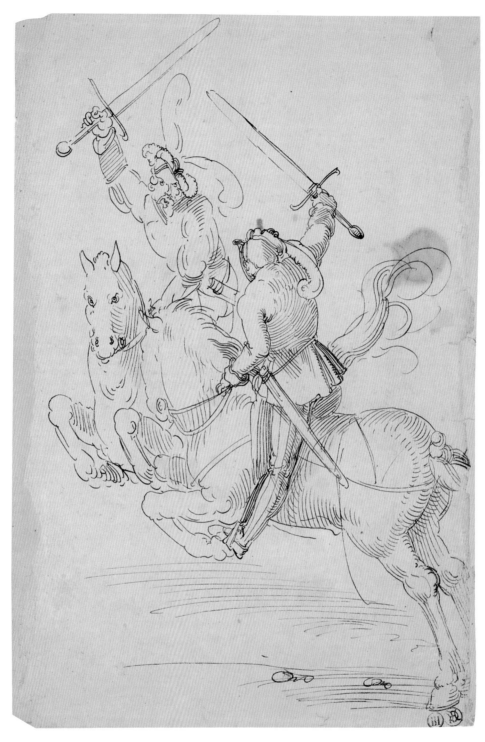

Kat. Nr. 12.5

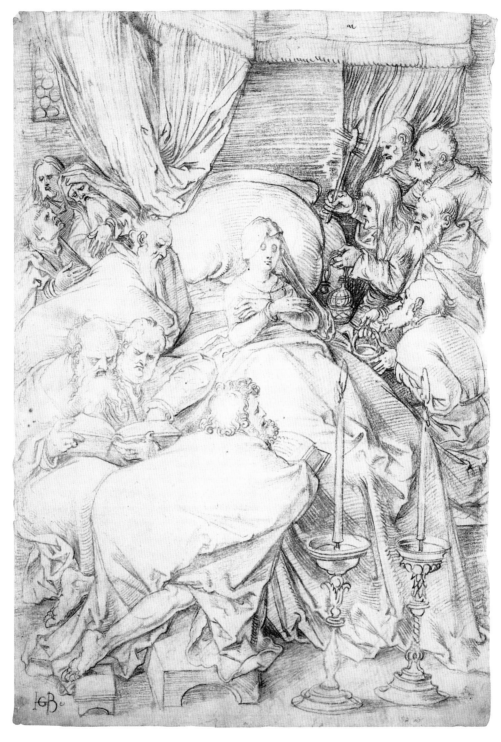

Kat. Nr. 12.6

Hans Baldung

12.6
Tod der Maria, um 1513

Basel, Kupferstichkabinett, U.XVI.33 (U.IV.63)
Schwarze Kreide
430 x 297 mm
Kein Wz.
In der Ecke l. u. signiert *HBG* (ligiert); am Baldachin (von anderer Hand?)
Buchstabe *r* oder *n* (Farbangaben); auf der Rückseite die alte Nr. *63*
Ränder zum Teil unregelmässig (3 originale Ränder eines Grossregal-
formatbogens); kleine Löcher an den Ecken; waagerechte Mittelfalte
geglättet; grösserer Fleck am Oberrand l.

Herkunft: Amerbach-Kabinett (aus U.IV)

Lit.: von Térey, Nr. 6 (circa 1516) – A. Woltmann: Geschichte der
deutschen Kunst im Elsass, Leipzig 1876, S. 292 (erwähnt) – Schmitz
1922, S. 43, Abb. 49 – Curjel 1923, S. 78, Tafel 38 (erwähnt) – Koch
1941, S. 28, Nr. 42 – Perseke 1941, S. 201 f. – E. Ammann, in: Ausst. Kat.
Karlsruhe 1959, Nr. 140 – K. E. Maison: Bild und Abbild, München/
Zürich 1960, S. 65, S. 216, Abb. 63 – Ausst. Kat. Amerbach 1962,
Nr. 49, Abb. 15 – J. Krummer-Schroth, in: Ausst. Kat. Freiburg 1970,
Nr. 229 – Bernhard 1978, Abb. S. 161 – T. Falk, in: Ausst. Kat. Baldung
1978, S. 40, S. 43, Nr. 16, Abb. 25 – J. H. Marrow/A. Shestack, in:
Ausst. Kat. Baldung 1981, Nr. 45, Abb. 45 – von der Osten 1983, S. 264
(erwähnt bei Nr. W 102; vor 1514) – Ausst. Kat. Amerbach 1991,
Zeichnungen, Nr. 58

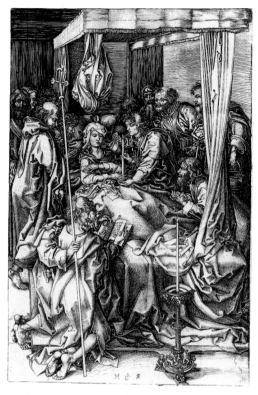

Zu Kat. Nr. 12.6: Martin Schongauer, Tod der Maria,
um 1470–75

Martin Schongauers Kupferstich mit dem gleichen Thema
dürfte Baldung Anregung für die Komposition gegeben
haben (Lehrs 5, 16; siehe Abb.). Im Vergleich zu Schon-
gauers Darstellung ist die Raumtiefe verkürzt, und die Apo-
stel drängen sich dichter um Maria. Auf vertikale und kon-
struktive Elemente – wie auf die Stange des Kreuzes links
oder den herabhängenden Vorhang bei Schongauer – hat
Baldung verzichtet. Eine wesentliche Rolle spielt bei ihm das
(überirdische?) Licht, das von links einfällt. Es erfasst die
Gruppe der Apostel vorne, Maria und die Apostel rechts
und erzeugt eine diagonale Gegenbewegung zum schräg
gestellten Bett. Die zumeist parallel geführten Schraffuren in
den Schattenzonen und die sich in bizarrem Spiel bewegen-
den Gewänder unterstützen den Eindruck von Unruhe und
Erregung, welche die Apostel erfasst hat. Hinzu kommen
ihre expressive Gestik und extreme Körperhaltungen wie bei
dem vorne links knienden Apostel. Möglicherweise geht dies
auf Eindrücke zurück, die Baldung von Werken Grünewalds
empfangen hat, der während Baldungs Freiburger Aufent-
halt am Isenheimer Altar arbeitete. In die mittleren Freibur-
ger Jahre, um 1514, datieren Curjel, Koch und Ammann die
Zeichnung. Falk datiert sie um 1512 bis 1514, von der Osten
vor 1514. Vielleicht diente die Zeichnung als Entwurf für ein
verlorengegangenes Tafelbild (der oben am Baldachin ange-
brachte Buchstabe könnte eine Farbangabe sein). Nicht in
unmittelbarer Anlehnung an die Zeichnung sind zwei Tafeln
mit demselben Thema entstanden, die von der Osten
Schülern Baldungs zuschreibt (W. 100a, St. Maria im Kapi-
tol, Köln; W. 102, Musée des Beaux-Arts, Strassburg). *C. M.*

Hans Baldung

12.7
Phoebus Apollo zwischen Pallas und Hermes, um 1513–15

Basel, Kupferstichkabinett, U.IX.57
Feder in Braun über Spuren von Kreide- oder Kohlevorzeichnung
286 x 204 mm
Kein Wz.
In der Ecke r. u. von Amerbach bezeichnet *H. B.*; auf der Rückseite die
alte Nr. *65*
An allen Seiten etwas beschnitten

Herkunft: Amerbach-Kabinett

Lit.: (nicht bei Térey) – Wescher 1928, S. 749–752, Abb. 3 – Koch 1941,
S. 35, Nr. 119 – E. Ammann, in: Ausst. Kat. Karlsruhe 1959, Nr. 136 –
D. Koepplin: Cranachs Ehebildnis des Johannes Cuspinian von 1502,
Basel 1973 (Diss. 1964), S. 93, Anm. 236 – T. Falk, in: Ausst. Kat.
Baldung 1978, S. 44, Nr. 19, Abb. 28 – Bernhard 1978, Abb. S. 154

Für die Zeichnung können verschiedene Bildformulierungen
als Vorbild gedient haben. Ein Holzschnitt, den Hans Süss
von Kulmbach nach Anweisungen von Conrad Celtis für die
»Quatuor libri amorum«, Nürnberg 1502, angefertigt hatte,
zeigt den dichtenden Celtis von antiken Gottheiten umge-

Kat. Nr. 12.7

ben und über dem Musenquell sitzend (Wescher, Abb. 1). Dieses Blatt verwendete Baldung als Vorbild für seinen Holzschnitt in der Ausgabe der »Libri odarum quatuor« des Conrad Celtis, gestaltete ihn jedoch frei um (Mende 1978, Nr. 418: Strassburg, Matthias Schürer, 1513; Wescher 1928, Abb. 2). Ein weiterer Holzschnitt Kulmbachs in den für Celtis gedruckten »Melopoiae« des Tritonius gibt in einem zentralen, von den Musen gerahmten Oval die Trias von Merkur, Phoebus und Pallas und darüber Jupiter in den Wolken wieder (Augsburg 1507; Wescher 1928, Abb. 4). Auf allen drei Holzschnitten begegnet das Celtis-Emblem in Gestalt eines Rossstirnschildes, das den Umrissen unserer Zeichnung entfernt verwandt erscheint. Baldung könnte die Zusammenstellung von Pallas Athene, Apoll und Merkur aus Kulmbachs Holzschnitt von 1507 für seine Zeichnung seitenverkehrt übernommen haben, während die Attribute der Gottheiten dem Baldung bekannten Holzschnitt Kulmbachs von 1502 näherkommen. Die Deutung der vielleicht nicht vollständig ausgeführten Zeichnung bleibt hypothetisch. Die Trias von Athene, Apoll und Merkur konnte wie bei Celtis als Analogiebildung zu christlichen Dreiheiten (Trinität, Deesis) verstanden werden (hierzu E. Wind: Pagan Mysteries in the Renaissance, London 1958, S. 48 f.; Koepplin, S. 92 ff.). Diese Vorstellung könnte unserer Zeichnung zugrunde liegen, ebenso eine mythologische und spekulative (astrologische) Verbindung der Gottheiten untereinander (zu Apoll und Hermes siehe Koepplin, S. 145 ff.). Vielleicht ist mit der Säule, um die sich eine Schlange windet, auf Asklepios, den Sohn Apolls, angespielt. Der Auftraggeber des Sinnbildes war möglicherweise ein humanistisch gebildeter Arzt. Falk dachte an den Onkel Baldungs, Hieronymus Baldung d. Ä. in Strassburg. Damit könnte auf Apoll als Heilgott und Seher angespielt sein, auf seine Herrschaft über das Erdorakel, über Krankheit und Tod (Koepplin, S. 125, Anm. 344), der von Weisheit (Pallas Athene) und Beredsamkeit (Hermes) begleitet wird. Wescher und Koch stellten die Zeichnung in zeitliche Nähe zu Baldungs Holzschnitt von 1513 (Mende 1978, Nr. 418). Ammann griff die von Koch zuerst erwogene Datierung in den Beginn der 1520er Jahre auf und rückte die Zeichnung in die Nähe von Baldungs Titeleinfassung mit Athene und Artemis (Mende 1978, Nr. 455) aus dem Jahr 1521. Kochs Vergleich mit Baldungs Zeichnung der *Kreuzigung im Rund* (K. 80; Louvre), die noch in den Freiburger Jahren entstanden sein dürfte, und ein Datum um 1513 bis 1515 erscheinen überzeugender.

Falk weist darauf hin, dass Basilius Amerbach auf die rechte untere Ecke des Blattes das Monogramm Hans Burgkmairs setzte, von dessen Verbindung mit Celtis Amerbach Kenntnis gehabt haben kann. Auch Holzschnitte Burgkmairs mit dem Monogramm H. B., etwa das Sterbebild des Conrad Celtis von 1507, können Amerbach bekannt gewesen sein, ebenso die Titelholzschnitte, die Kulmbach für Celtis schuf.

C. M.

HANS BALDUNG

12.8
Kentaur und Putto, um 1513–15

Basel, Kupferstichkabinett, U.XVI.35 (U.IV.64)
Feder in Dunkelgrau
424 x 258 mm
Wz.: Ochsenkopf mit Stange und Stern (Piccard 1966, Gruppe VII, 836; nachgewiesen »Ensisheim 1514«)
Signiert *HBG* (ligiert) zwischen den Vorderfüssen des Kentaurs; auf der Rückseite alte Nr. *64*
Gering verschmutzt; horizontale und vertikale Mittelfalten, geglättet; drei originale Ränder eines Grossregalformatbogens

Herkunft: Amerbach-Kabinett (aus U.IV)

Lit.: von Térey, Nr. 27 – A. Woltmann: Geschichte der deutschen Kunst im Elsass, Leipzig 1876, S. 292 – Stiassny 1897/98, S. 50 (erwähnt) – Schmitz 1922, S. 43, Abb. 53 – Parker 1928, Nr. 32 – Fischer 1939, S. 39, Abb. 49 (um 1515) – Perseke 1941, S. 176, S. 209 f. (noch 1513 entstanden) – Koch 1941, S. 30, Nr. 50 (um 1515) – Heise 1942, S. XI, Nr. 21 (um 1515) – E. Ammann, in: Ausst. Kat. Karlsruhe 1959, Nr. 148, Abb. 53 (um 1515) – Ausst. Kat. Amerbach 1962, Nr. 50, Abb. 16 (um 1515) – M. Gasser/W. Rotzler: Kunstschätze in der Schweiz, Zürich 1964, Nr. 38 und Abb. – R. Hohl, in: Neue Zürcher Zeitung, Sonntag, 10. April 1966, Blatt 4 – Hp. Landolt 1972, Nr. 33 (um 1515) – T. Falk, in: Ausst. Kat. Baldung 1978, S. 44 f., Nr. 20, Abb. 29 – Bernhard, 1978, Abb. S. 168 – Ausst. Kat. Renaissance 1986, Nr. E4 – Ausst. Kat. Amerbach 1991, Zeichnungen, Nr. 61

Die Bewegung des Kentauren, der mit einem Ast zum letztlich ungezielten Schlag ausholt, ist eine Geste, die seine unbändige Wildheit zum Ausdruck bringt. Baldung gab ihn nicht wie gewöhnlich mit Pferdefüssen wieder, sondern als Paarhufer mit den Füssen eines Rindes. Nach der antiken Überlieferung waren Kentauren Mischwesen aus Mensch und Pferd, die in Thessalien lebten. Der Knabe, der sich am Rücken des Kentauren festzuhalten versucht, ähnelt den Putten und Kindern, die zum Beispiel in den Randzeichnungen zum Gebetbuch Maximilians I. bei den kämpfenden Wildpferden ihr Unwesen treiben (Koch 51). Sie begegnen uns aber auch bei Baldungs Hexendarstellungen (Koch 63–65). Es sind unerzogene, der Natur und dem Spiel verbundene Wesen, die den Hauptfiguren des Geschehens nicht nur attributiv oder kommentierend beigegeben sind, sondern selbst handelnd in Erscheinung treten.

Térey und Koch bringen die Zeichnung stilistisch mit den Randzeichnungen Baldungs zum Gebetbuch Maximilians I. in Zusammenhang und datieren sie um 1515. Diesem Vorschlag schlossen sich die meisten Autoren an. Koch weist auf den ähnlichen Duktus des Monogramms in den Randzeichnungen hin, hebt aber den in unserer Zeichnung betonteren Umriss und die energische, auf die Bewegung bezogene Binnenzeichnung hervor. Ähnliche Charakteristika sind in Zeichnungen Baldungs zu finden, die um 1513 datiert werden können, etwa in der Zeichnung einer Hexe im Kupferstichkabinett Berlin (Koch 60), so dass ein grösserer Entstehungszeitraum, um 1513 bis 1515, möglich erscheint. *C. M.*

Kat. Nr. 12.8

Hans Baldung

12.9

Beidseitig gezeichnetes Skizzenbuchblatt mit Landschaftsstudien, 1514/15

Berlin, Kupferstichkabinett, KdZ 66
Silberstift; zum Teil leicht aquarelliert; auf zart weiss grundiertem
Papier
205 x 151 mm
Kein Wz.
Recto M. o. mit dem Silberstift eigenhändig bezeichnet *Ortennburg*
.1514. (von späterer Hand mit hellbrauner Tinte überarbeitet); l. o. und
r. o. auf der unteren Skizze *Ram stein* und *Ortenburg;* r. u. die Nummer
6; verso M. o. *.1515.* und r. o. von späterer Hand *A. Duro;* r. o. auf der
unteren Skizze *Kaltenntall bij stuockart .1.5.1.5.*

Herkunft: alter Bestand

Lit.: (nicht bei Térey) – C. Ephrussi: Un voyage inédit d'Albert Durer,
in: Gazette des Beaux-Arts, 22, II, 1880, S. 512–529 – Lippmann 1882,
Nr. 56 – Lippmann 1883, Bd. 1, Nr. 43f. – Lippmann 1883, Bd. 2, Vor-
bericht – M. Thausing: Rezension von F. Lippmann. Zeichnungen von
Albrecht Dürer, I, in: Repertorium für Kunstwissenschaft, 7, 1884,
S. 203–207 – M. Rosenberg: Hans Baldung Grün. Skizzenbuch im
Großherzoglichen Kupferstichcabinet Karlsruhe, Frankfurt am Main
1889, S. 19ff. – M. Wackernagel: Hans Baldung Grien. Beiderseitig
bezeichnetes Skizzenblatt mit Ansichten mehrerer Burgen und einer
Kapelle, in: Archiv für Kunstgeschichte, 1, 1913/14, Nr. 35 – Bock 1921,
S. 9 – Koch 1941, Nr. 96, Nr. 99 – Martin 1950, S. 23ff., S. 35 – Ausst.
Kat. Baldung 1959, Nr. 137 – Bernhard 1978, S. 160 – M. Kopplin, in:
Ausst. Kat. Renaissance 1986, Nr. E2 – G. Seelig, in: Handbuch Berliner
Kupferstichkabinett 1994, Nr. III.41

Landschaftsstudien, im Norden eine Errungenschaft deut-
scher Künstler an der Wende vom 15. zum 16. Jahrhundert,
wurden häufig in Skizzenbüchern festgehalten, die man auf
Reisen mit sich führte. Von Baldung haben sich nur sehr
wenige Landschaftsstudien erhalten: allesamt Teile eines
Skizzenbuches, das er 1514/15 auf Reisen benutzte, die er
von Freiburg aus ins Oberelsass, in die Basler Gegend, in
den Schwarzwald und ins Neckartal unternahm. Hierzu
zählen drei Zeichnungen im Fragment I des Karlsruher
Skizzenbuches (eine Kompilation verschiedener von Bal-
dung benutzter Skizzenbücher), eine fragmentarische Baum-
studie in Kopenhagen und zwei annähernd gleich grosse,
beidseitig gezeichnete Arbeiten, ehemals in der Sammlung
Koenigs, Rotterdam,[1] sowie in Berlin (Koch 96–103). Das
ursprüngliche Format des aufgelösten Skizzenbuches er-
schliesst sich durch das komplett erhaltene, unbeschnittene
Berliner Blatt. Das heutige Recto bildete einst die rechte,
nach der alten Numerierung rechts unten sechste Buchseite:
Die Ecken am rechten Rand sind leicht abgerundet, und die
Blattkanten sind auf allen Seiten verschmutzt, nur links
nicht, wo noch Spuren von den Löchern der alten Buchhef-
tung zu erkennen sind.
Die Aufschriften von der Hand Baldungs geben Hinweise
auf die dargestellten Orte. Wiedergegeben sind auf der Vor-
derseite zwei elsässische Burgen – Ortenberg (oben) und

Ramstein (unten) –, auf der Rückseite in der oberen Blatt-
hälfte zwei unbekannte Burganlagen sowie im unteren Teil
die schwäbische Burg Kaltental bei Stuttgart.
Die Zuschreibung von Ephrussi und Lippmann (1883) an
Dürer, dem man derartige Naturaufnahmen wohl am ehe-
sten zutraute, verwarf zuerst Thausing mit vagem Hinweis
auf Baldung. Térey nahm die Zeichnungen nicht in sein
Werkverzeichnis auf. Nachdem Marc Rosenberg die beiden
Blätter in der früheren Sammlung Grahl (später Koenigs)
und in Berlin in Zusammenhang mit den Fragmenten im
Karlsruher Skizzenbuch gebracht hatte, wies sie Wacker-
nagel definitiv dem Strassburger Künstler zu. Tatsächlich
stimmt der kleinteilige Strich des Silberstifts völlig überein
mit den Fragmenten im Karlsruher Skizzenbuch; identisch
ist auch die Struktur des nur zart grundierten Papieres. Frag-
lich ist die Eigenhändigkeit der Aquarellierung auf der unte-
ren Hälfte der Vorderseite. Die hellen Farbtöne sprechen
zwar für eine Entstehung in den ersten Jahrzehnten des 16.
Jahrhunderts – als Vergleich bieten sich zum Beispiel die
getuschten Landschaftsradierungen Albrecht Altdorfers in
der Wiener Albertina an –, aber die Kolorierung ist mit
wenig Gespür für die Formen aufgetragen. Auch eine Teil-
skizze der Rotterdamer Zeichnung ist koloriert – warum
aber hätte Baldung nicht alle Landschaftsaufnahmen farbig
ausführen sollen?
Baldungs Landschaftsaufnahmen waren offenbar nicht nur
Selbstzweck. Die obere Zeichnung mit einer Burganlage von
einer Seite im Karlsruher Skizzenbuch (Koch 102; Martin
1950, S. 42) wurde verwendet in der Hintergrundlandschaft
vom rechten Flügel des 1515/16 entstandenen Schnewlin-
Altars aus der Werkstatt Baldungs.[2] *H. B.*

1 Vgl. Elen/Voorthuis 1989, Nr. 88.
2 Vgl. Gross 1991, S. 102.

Kat. Nr. 12.9

Kat. Nr. 12.9: Verso

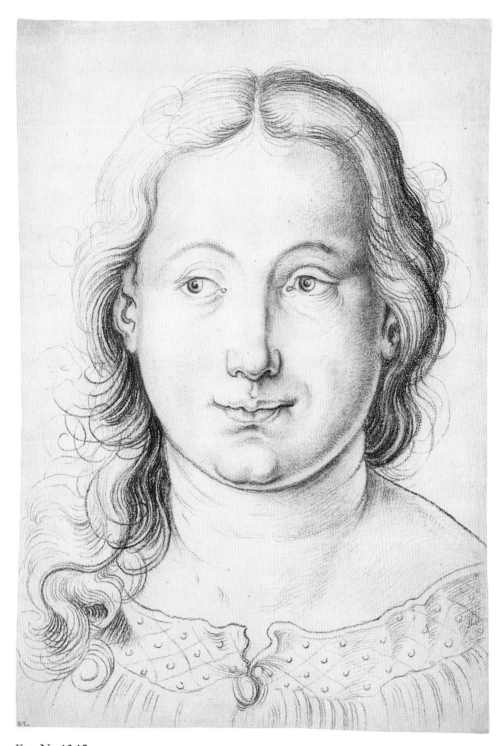

Kat. Nr. 12.10

Hans Baldung

12.10
Mädchenkopf, um 1513–15

Basel, Kupferstichkabinett, U.VI.48
Schwarze Kreide, stellenweise gewischt
316 x 219 mm
Kein Wz.
L. u. Rötel-Nr. *42*; auf der Rückseite die alte Nr. *42*
An allen Seiten etwas beschnitten

Herkunft: Amerbach-Kabinett

Lit.: von Térey, Nr. 21 (circa 1515) – Schmid 1898, S. 307 f. (nicht von Baldung) – Schmitz 1922, S. 43, Abb. 54 – Perseke 1941, S. 112, Nr. 17 (Werkverzeichnis eines Glasmalers) – Koch 1941, Nr. 41, S. 28 – Möhle 1941/42, S. 218 f. (zwischen 1512–15) – E. Ammann, in: Ausst. Kat. Karlsruhe 1959, Nr. 134 – Ausst. Kat. Amerbach 1962, Nr. 48 – J. Krummer-Schroth, in: Ausst. Kat. Freiburg im Breisgau 1970, Nr. 227 – Bernhard 1978, Abb. S. 152 – T. Falk, in: Ausst. Kat. Baldung 1978, S. 42 f., Nr. 17, Abb. 26 – P. H. Boerlin, in: Ausst. Kat. Baldung 1978, S. 15, bei Kat. Nr. 2 – von der Osten 1983, S. 114 – Ausst. Kat. Amerbach 1991, Zeichnungen, Nr. 59

Der lebendige Gesichtsausdruck des Mädchens resultiert aus dem Blick, den leichten Asymmetrien der Augen und des Mundes sowie aus den Falten am Hals der Dargestellten. Ob Baldung jedoch wirklich nach der Natur zeichnete, bleibt offen. Unübersehbar sind jedenfalls die Ansätze zur Idealisierung des Kopfes, der häufig mit Mariendarstellungen – besonders der Marienkrönung auf dem Freiburger Hochaltar – verglichen wurde. Sie sind zum Beispiel in der betonten Rundung des Kopfes am Unterkiefer spürbar, ebenso in der Bildung des gelockten Haares. Nicht auszuschliessen ist auch der Einfluss Grünewalds, der sich jedoch auf den Ausdruck, nicht auf den Stil der Zeichnung auswirkte. Die Modellierung mit kleinen hakenförmigen Schraffuren erinnert eher an Zeichnungen Schongauers oder Dürers. Schmid und Perseke lehnten die Zeichnung als Werk Baldungs ab, während Koch sie akzeptierte und um 1513 datierte. Sie dürfte während Baldungs Arbeit am Freiburger Hochaltar entstanden sein. Möhle datierte zwischen 1512 und 1515, Falk zwischen 1513 und 1515. *C. M.*

Hans Baldung

12.11
Der Tod und das Mädchen, 1515

Berlin, Kupferstichkabinett, KdZ 4578
Feder und Pinsel in Schwarz, stellenweise grauschwarz laviert;
mit der Feder und dem Pinsel weiss gehöht; auf braun grundiertem Papier
306 x 204 mm
Wz.: nicht feststellbar
Monogrammiert und datiert r. u. *HBG* (ligiert) *1515*
Papier stark fleckig und berieben; einzelne Knickfalten in der Grundierung

Herkunft: Jerg Mosser oder Mossner, 1620, laut alter Aufschrift verso auf dem Rest der früheren Kaschierung; Slgn. Keller und Oschwald?; Slg. A. Oeri, Basel; erworben 1911

Lit.: von Térey 1894, Nr. 28 – Bock 1921, S. 9 – Fischer 1939, S. 37 – Winkler 1939, S. 15, Nr. 9 – Koch 1941, Nr. 67 – Winkler 1947, S. 52 ff. – Ausst. Kat. Baldung 1959, Nr. 146 – Koch 1974, S. 14 ff. – Bernhard 1978, S. 177 – P. H. Boerlin, in: Ausst. Kat. Baldung 1978, S. 23 ff., bei Nr. 5 f. – D. Koepplin: Baldungs Basler Bilder des Todes mit dem nackten Mädchen, in: ZAK, 35, 1978, S. 234–241 – Wirth 1979, S. 83 – A. Shestack, in: Ausst. Kat. Baldung 1981, S. 9 – von der Osten 1983, bei Nr. 44 – G. Seelig, in: Handbuch Berliner Kupferstichkabinett 1994, Nr. III.42

Selbstvergessen betrachtet sich die nackte junge Frau im Spiegel und kämmt sich dabei das lange Haar. Noch hat sie den Tod nicht bemerkt, der doch schon hinter ihr steht und ihren Leib mit beiden Händen ergriffen hat.

Baldung hat hier ein Thema gestaltet – die Konfrontation der schaudererregenden Gestalt des todbringenden Knochenmannes mit einer schönen Frau –, das ihn vor allem im zweiten Jahrzehnt häufig beschäftigt hat, sowohl in der Malerei als auch in der Zeichnung (eigenartigerweise nicht in der Druckgraphik). Die Aussage aller dieser Darstellungen lautet: Der Mensch soll sich der kurzen Dauer seines irdischen Lebens gewärtig sein. Das Motiv des »Memento mori« (gedenke des Todes!) hatte Baldung schon in seinen frühesten Arbeiten aufgegriffen, in der Federzeichnung *Tod und Landsknecht* aus dem Jahr 1503 in Modena (Koch 2) sowie in der Basler Helldunkelzeichnung *Tod mit gesenkter Fahne* von 1505/06 (Koch 15; vgl. Kat. Nr. 12.4). Seine makaberen Darstellungen des Todes mit der nackten Frau haben ihre Wurzel in spätmittelalterlichen Totentanzbildern, wo die Vertreter aller gesellschaftlichen Stände einem Toten gegenübergestellt werden, um vor Augen zu führen, dass alle Menschen sterben müssen, ohne Unterschied des Ranges. Baldung griff die Zweiergruppe von Tod und Frau als Einzelszene heraus und dramatisierte sie, indem er die Dialogstruktur aufgab und den Tod als unheilvollen und grausamen Täter zeigt, der sein Opfer jählings überfällt. Bisweilen, wie auf unserem Blatt, nähert sich der Tod der Frau als Liebhaber. Seine zudringliche Stellung hinter seinem Opfer ähnelt sehr derjenigen von Adam und Eva auf Baldungs Clairobscur-Holzschnitt *Der Sündenfall* (siehe Abb.) aus dem

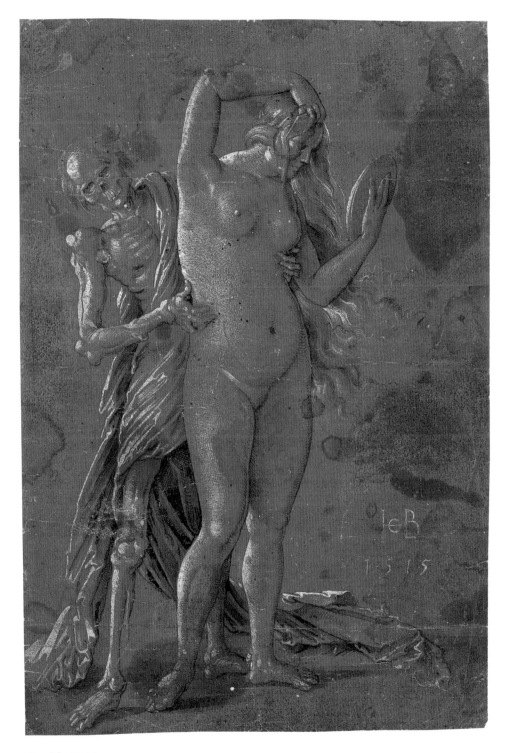

Kat. Nr. 12.11

Zu Kat. Nr. 12.11: Hans Baldung, Der Sündenfall, 1511

ist den Täfelchen *Tod und Mädchen* von 1517 und *Tod und Frau* (von der Osten 1983, Nr. 44, Nr. 48; Ausst. Kat. Baldung 1978, Nr. 5 f.) im Basler Kunstmuseum vergleichbar. Mit beiden Bildern stimmen zwei Helldunkelzeichnungen in Berlin, 1515 datiert (Werkstatt-Kopie; Koch A18), und in Florenz (Koch 68) überein; sie sind eigenständige Formulierungen, keine Vorstudien. Auch unser Blatt entstand offenbar als vollgültiges Kunstwerk. *H. B.*

1 Koch 1974; W. Hartmann: Hans Baldungs »Eva, Schlange und Tod« in Ottawa, in: Jb. der Staatlichen Kunstsammlungen in Baden-Württemberg, 15, 1978, S. 7–20.
2 Panofsky 1930, S. 55.
3 Hans Memling, Ausst. Kat. Groeningemuseum Brügge 1994, bearbeitet von D. de Vos (mit Beiträgen von D. Marechal und W. Le Loup), Nr. 26.

Hans Baldung

12.12
Das Schiessen auf den toten Vater, 1517

Berlin, Kupferstichkabinett, KdZ 571
Feder in Graubraun, graubraun laviert
398 mm Durchmesser; o. und r. abgeflacht
Wz.: Krone (vgl. Briquet 4780)
M. u. signiert und datiert *HBG* (ligiert) *1517*
Papier stark fleckig; zahlreiche Knickfalten mit Rissen; einzelne Fehlstellen, zum Teil ergänzt

Herkunft: Slg. von Nagler (verso Sammlerstempel Lugt 2529); erworben 1835

Lit.: Lippmann 1882, Nr. 77 – von Térey 1894, Nr. 45 – Zeichnungen 1910, Nr. 161 – Handzeichnungen, Tafel 40 – Bock 1921, S. 10 – Koch 1941, Nr. 84 – P. Boesch: Schiessen auf den toten Vater. Ein beliebtes Motiv der schweizerischen Glasmaler, in: ZAK, 15, 1954, S. 87–92, bes. S. 89 – Ausst. Kat. Baldung 1959, Nr. 235 – Bernhard 1978, S. 188

Wiedergegeben ist eine Legende aus den »Gesta Romanorum«, einer Sammlung moralisierender Fabeln und Anekdoten aus dem frühen 14. Jahrhundert. Nach dem Tode eines Königs entsteht Streit um die Herrschaft zwischen den Söhnen (in der Originalversion sind es vier, in anderen Überlieferungen drei oder zwei), von denen nur einer das wahre Kind des Königs ist. Ein hinzugezogener Richter ordnet an, man solle den Leichnam des Königs an einen Baum binden; derjenige der Söhne aber soll die Thronnachfolge erhalten, der mit Pfeil und Bogen den toten Vater am tiefsten zu treffen vermag. Nachdem ein jeder der ersten drei Söhne geschossen hat, fällt die Reihe auf den letzten Sohn. Dieser verweigert aus Pietät die frevelhafte Schändung des toten Vaters, gibt sich dergestalt als rechtmässiger Sohn zu erkennen und wird zum neuen König erkoren.[1]
Das Zentrum der Komposition bildet der Bogen, mit dem der erste Sohn gerade auf den Leichnam anlegt. Ein anderer Sohn steht mit Pfeil und Bogen abwartend daneben, zwi-

Jahr 1511 (Mende 1978, Nr. 19). An die Verknüpfung der Themen Sexualität, Sündenfall und Tod in Baldungs Werk *(Eva, die Schlange und der Tod*, Gemälde, um 1525, National Gallery of Canada, Ottawa)[1] sei hier nur kurz erinnert. Auf der Berliner Zeichnung hält die Frau das traditionsreiche Sinnbild für die Eitelkeit (Vanitas) und den Hochmut (Superbia) in der Hand: einen Spiegel. Nach Panofsky könnte die nackte Frau auch die Wollust verkörpern.[2]
Baldung schuf am Beginn der Neuzeit mit seinen Bildern von Tod und Frau einprägsame Formulierungen der Vorstellung von menschlicher Vergänglichkeit. Bei einer ähnlichen Vanitasallegorie in Gestalt eines nackten Mädchens mit Spiegel von Hans Memling aus dem späten 15. Jahrhundert wird im Gesamtzusammenhang mit fünf weiteren Tafeln (darunter auch der stehende Tod*)* eines Klappaltars noch auf den christlichen Erlösungsgedanken hingewiesen.[3] Bei Baldung fehlt die theologische Begründung des Todes: Er ist unausweichliches, naturhaftes Schicksal und ohne Garantie auf ein jenseitiges Heil.
Die Helldunkeltechnik auf braunem Papier unterstreicht die düstere Stimmung. Baldung differenzierte die Figuren der in ruhiger Pose verharrenden Frau und des bewegten Todes auch hinsichtlich der Stilmittel. Für das Mädchen wählte er feine Strichlagen, die den runden Körper plastisch modellieren; die Lederhaut und das Leichentuch ihres Widersachers sind dagegen mit kräftigeren Schraffen und flächigen Weisshöhungen, die unruhig aufflackern, gezeichnet. Das Format

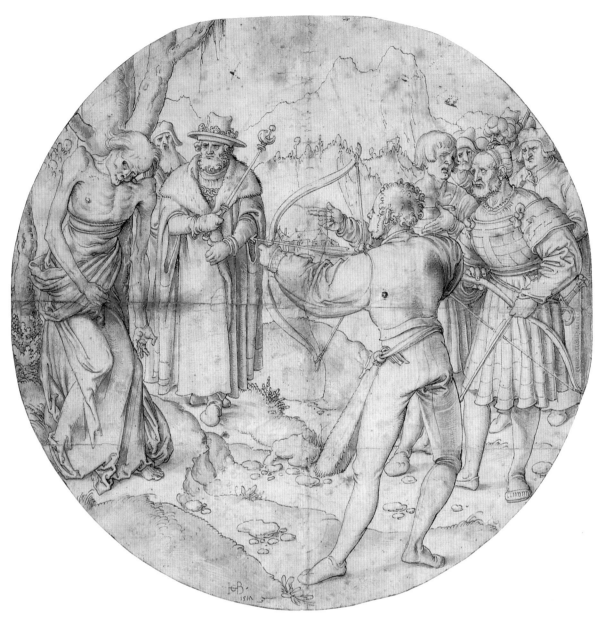

Kat. Nr. 12.12

schen beiden erkennt man den wahren Sohn, der mit verzweifelten Gebärden auf seinen toten Vater weist. Links im Mittelgrund beobachtet in pelzverbrämtem Mantel der Richter das gespenstische Geschehen. Baldungs drastischer Sinn für das Makabere zeigt sich auch hier. Der Körper des toten Königs lässt die beginnende Verwesung bereits erkennen, das greise Haupt kommt dem Antlitz eines Totenschädels schon nahe. Dennoch, hier tritt nicht die furchterregende Gestalt des todbringenden Knochenmannes (vgl. Kat. Nr. 12.11) vor uns, sondern die Gestalt eines Toten mit menschlichen Zügen.

Es handelt sich um einen Entwurf für eine Glasscheibe. Das oberrheinisch-schweizerische Gebiet war im Spätmittelalter und in der Renaissance ein bedeutendes Zentrum der Glasmalerkunst, vor allem kleinformatige Kabinettscheiben für private und öffentliche Gebäude wurden in grosser Menge produziert. Auch Hans Baldung, der für Strassburger Glasmalerwerkstätten tätig war, schuf zahlreiche Entwürfe für Kabinett- und Wappenscheiben. Von den Scheibenrissen der ersten Strassburger und der Freiburger Zeit bis circa 1517 (Koch 69–84) unterscheidet sich unser Blatt durch die detaillierte Ausführung mit dem lavierenden Pinsel und durch die bildhafte, erzählerisch ausgebreitete Komposition. Die Geschichte vom »Schiessen auf den toten Vater« galt wie das »Urteil des Salomo« als Vorbild weiser Rechtsprechung. Das Thema deutet auf eine Verwendung der nach Baldungs Entwurf ausgeführten Scheibe in einem Gerichtssaal oder einer Ratsstube. *H. B.*

1 Zu Legende und Bildtradition (ohne Nennung der Zeichnung Baldungs) vgl. W. Stechow: »Shooting at Father's Corpse«, in: The Art Bulletin, 24, 1942, S. 213–225.

Hans Baldung

12.13
Der trunkene Bacchus, 1517

Berlin, Kupferstichkabinett, KdZ 289
Feder und Pinsel in Schwarz, grauschwarz laviert; mit der Feder und dem Pinsel weiss gehöht; auf braun grundiertem Papier
334 x 233 mm
Wz.: nicht feststellbar
M. u. (im Weinbottich) monogrammiert *HBG* (ligiert); M. o. datiert *1517;* auf der Trinkflasche des Knaben in der Mitte viermal bezeichnet mit *B;* l. u. mit weisser Feder von späterer Hand bezeichnet *BD 1630;* r. u. ausserhalb der Einfassung in einer Schrift des 19. Jahrhunderts bezeichnet *Hans Baldung Grien*

Herkunft: Slg. S. Gautier? (verso Sammleraufschrift Lugt 2977/2978?)

Lit.: von Térey 1894, Nr. 48 – Zeichnungen 1910, Nr. 161 – Handzeichnungen, Tafel 39 – Bock 1921, S. 10 – Parker 1928, Nr. 34 – Fischer 1939, S. 39 – Winkler 1939, S. 20, Nr. 24 – Koch 1941, Nr. 104 – Ausst. Kat. Baldung 1959, Nr. 154 – Ausst. Kat. Dürer 1967, Nr. 85 – Bernhard 1978, S. 189 – M. Kopplin, in: Ausst. Kat. Renaissance 1986, Nr. E5

Bildhaft abgeschlossene, als Kunstwerk eigenen Ranges konzipierte Zeichnung, vielleicht für einen humanistischen Sammler in Strassburg bestimmt. Die rahmenden Einfassungslinien in weisser und schwarzer Tusche sind eigenhändig, die Zeichnung geht nicht über sie hinaus. Die sorgfältige Helldunkeltechnik, mit der Baldung seit 1510 auch im Bereich des Holzschnitts erfolgreich experimentierte, trägt ebenfalls zur Raffinesse dieses Virtuosenstücks bei. Baldung gebraucht nicht nur rein graphische Mittel wie Kreuzschraffen und Parallellagen, sondern er geht auch zu einer malerischen Behandlung mit fleckigem Farbauftrag über, etwa bei der rissigen Rinde des Rebstockes.

In Baldungs Werk finden sich nur wenige Beispiele mit antiken Themen (vgl. Kat. Nr. 12.7 f.). Anregungen für diese

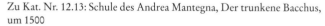

Zu Kat. Nr. 12.13: Schule des Andrea Mantegna, Der trunkene Bacchus, um 1500

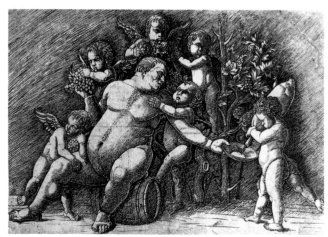

Kat. Nr. 12.13

Darstellung mögen entsprechende Kupferstiche von Andrea Mantegna (B. 19–20) und Giovanni Antonio da Brescia (B. 17) gegeben haben, ohne jedoch direkte Vorbilder zu sein (siehe Abb.).[1] Vom übermässigen Trunk gelähmt, sitzt der fettleibige, tumbe Bacchus auf dem Boden. In ganz anderer Gemütsverfassung befinden sich seine Jünger. Die nackten Knäblein, individuell sehr verschieden charakterisiert, sind vom Weingenuss berauscht und zu vielerlei drolligen Spässen aufgelegt. Das naturhafte, ungebärdige Wesen kleiner Kinder und Putten stellte Baldung häufig dar (vgl. Kat. Nr. 12.8). Verschiedene Skizzen in Kopenhagen und im Karlsruher Skizzenbuch (Koch 181–188) belegen, dass er das tolle Gebärdenspiel von Kindern in der Wirklichkeit sehr genau beobachtete. Ein Bacchusknabe trägt eine Kappe mit Eselsohren und deutet somit die Narretei und Sinnlosigkeit des Treibens an. Der humanistisch gesinnte Baldung wird Erasmus von Rotterdams »Lob der Torheit« gekannt haben (erstmals erschienen 1515 in Basel), in dem das närrische Wesen des Weingottes mit folgenden Worten kommentiert wird: »Warum wird denn Bacchus immer als ›Jüngling im lockigen Haar‹ dargestellt? Doch nur, weil er verrückt und berauscht sein ganzes Leben mit Gelagen, Tänzen, Reigen und Schäkerei verbringt und zu Pallas nicht die geringsten Beziehungen hat! Weisheit liegt ihm so fern, dass er sich vorzüglich mit Scherz und Kurzweil verehren lässt.«[2] Mag hinter Baldungs Bacchustreiben auch eine moralisierende Warnung vor übermässigem Weingenuss verborgen sein – den gebildeten Betrachter wird die mit soviel geistreichem Humor gezeichnete Darstellung zuallererst belustigt haben.

Das Thema des trunkenen Bacchus hatte Baldung zuvor 1515 in seinen Randzeichnungen zum Gebetbuch Maximilians I. (Koch 53) schon einmal behandelt. In einem Holzschnitt (Mende 1978, Nr. 75) griff er es Anfang der zwanziger Jahre nochmals auf.

Wohl wegen ihrer Winzigkeit blieb die Aufschrift *BD 1630* in weisser Tusche links vom Weinbottich zuvorderst bislang unbemerkt. Eine frühe Besitzernotiz? Aber warum hier, nicht am Rand? Möglicherweise stammen einzelne Ergänzungen an den Grasbüscheln unterhalb der Beine des Bacchus von späterer Hand. *H. B.*

1 Abgebildet ist ein der Mantegna-Schule beziehungsweise Giovanni Antonio da Brescia zugeschriebener Stich; vgl. Hind, Bd. V, S. 29, Nr. 24a.

2 Erasmus von Rotterdam: »Das Lob der Torheit«, Ausgabe Reclam, Stuttgart 1973, S. 18 ff.

Hans Baldung
12.14
Frauenkopf im Profil, 1519

Berlin, Kupferstichkabinett, KdZ 297
Schwarze Kreide; mit weisser Kreide gehöht; einzelne Spuren von roter Kreide (am unteren Rand und am Nacken); auf leicht braun getöntem Papier
206 x 159 mm
Kein Wz.
M. u. mit schwarzer Kreide datiert *1519;* Rest eines falschen Dürer-Monogramms

Herkunft: alter Bestand

Lit.: von Térey 1894, Nr. 44 – Zeichnungen 1910, Nr. 162 – Bock 1921, S. 10 – Baldass 1926, S. 21 ff. – Koch 1941, Nr. 28 – H. Möhle: Rezension zu Carl Koch, Die Zeichnungen Hans Baldung Griens, in: Zs. f. Kg., 10, 1941/42, S. 214–221, bes. S. 218 – Ausst. Kat. Baldung 1959, Nr. 121 – Bernhard 1978, S. 128

Etwas fremd in Baldungs zeichnerischem Werk mutet zunächst der weibliche Profilkopf an. Die Zuschreibung, seit Térey nicht angefochten, überzeugt aber. Typisch für Baldung ist der Gesichtstypus, charakteristisch ist die Wiedergabe der Augenpartie mit präziser Angabe von Lid, Wimpern und Braue, hierin vergleichbar dem Basler Mädchenkopf (Kat. Nr. 12.10). Für Baldung spricht ebenfalls der breitflächige Auftrag der Weisshöhung. Ob hier, wie Koch meinte, ein Bildnis nach dem Modell vorliegt, erscheint indes fraglich. Zu typisiert, zu wenig individuell sind die Gesichtszüge der Dargestellten. Auch fällt die Neigung zur Stilisierung des gelockten Haares auf, die leicht erzwungene Schönlinigkeit der hohen gerundeten Stirn, der gebogenen Nase, der geschwungenen Lippen, des gewölbten Kinns. Unschwer verraten die Gesichtszüge ihre Herkunft von Dürers Frauengestalten vom Anfang des Jahrhunderts (zum Beispiel Kupferstich *Nemesis*, 1501/02, B. 77).

Unklar bleibt die Funktion der Zeichnung. Ein Profilbildnis eignete sich zum Beispiel für die Darstellung einer Stifterin auf einem Gemälde. Durch die reine Umrissform, in ihrer Strenge durch den schwarzen Hintergrund – dessen Eigenhändigkeit von Koch angezweifelt wurde – noch betont, erinnert der Frauenkopf auch an ein Medaillenporträt. Aber es handelt sich ja gerade nicht um eine Naturstudie. Wie bei dem *Weiblichen Idealkopf* in Saint-Germain-en-Laye (Koch 27) dürfte es sich bei unserem Blatt um ein Phantasiebildnis handeln.

Koch und Möhle bezweifelten die Jahreszahl 1519 mit dem Hinweis auf die fremdartige Stellung auf dem Blatt und datierten früher, um 1510. Berücksichtigt man aber, dass bei Baldung Datierungen durchaus an ähnlichen Stellen vorkommen (*Kopf eines Mädchens,* Koch 139; *Der behexte Stallknecht,* Kat. Nr. 12.16) und dass die Berliner Zeichnung an allen Seiten beschnitten sein dürfte, dann braucht an der Eigenhändigkeit der Zahl nicht gezweifelt zu werden. Von fremder Hand ist allein das fragmentarische Dürer-Mono-

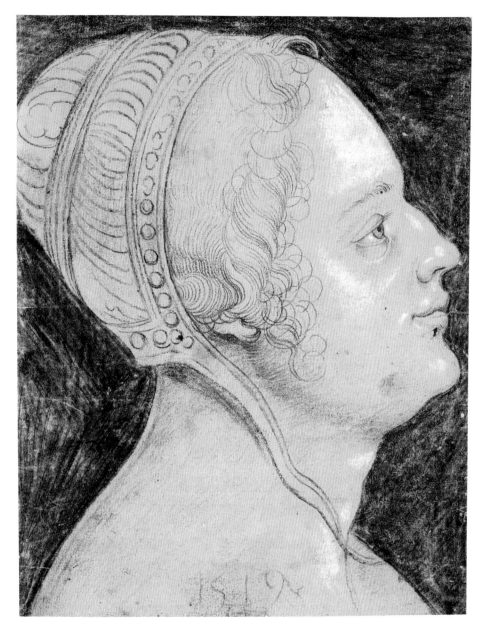

Kat. Nr. 12.14

gramm darunter. Auch stilistisch lässt sich die Arbeit nur
schwer in Baldungs zeichnerisches Werk um 1510 einord-
nen. Baldass erinnerte an die erneute Hinwendung Baldungs
zu seinem Lehrer Dürer am Beginn der manieristischen
Phase gegen 1520 und betrachtete unser Blatt als ein beredtes
Beispiel für diese retrospektive Stiltendenz. *H. B.*

HANS BALDUNG

12.15
Nackte junge Frau mit Apfel (Venus, Eva?),
um 1525–27

Berlin, Kupferstichkabinett, KdZ 2171
Feder in Braun; Spuren einer schwarzen Kreidevorzeichnung
299 x 166 mm
Wz.: Hohe Krone (vgl. Briquet 4960 und 4968)
Papier stark fleckig

Herkunft: Slg. Matthäus Merian d. J.; König Friedrich Wilhelm I.
(verso Sammlerstempel Lugt 1631)

Lit.: von Térey 1894, Nr. 29 – Bock 1921, S. 10 – Baldass 1926, S. 16 –
Parker 1928, bei Nr. 40 – Winkler 1939, S. 15 ff. – Fischer 1939, S. 49 –
Koch 1941, Nr. 126 – Ausst. Kat. Baldung 1959, Nr. 167 – Ausst. Kat.
Dürer 1967, Nr. 89 – Bernhard 1978, S. 233 – C. Talbot, in: Ausst.
Kat. Baldung 1981, S. 28 – C. Andersson, in: Ausst. Kat. Baldung 1981,
Nr. 76 – Dreyer 1982, Nr. 17 – von der Osten 1983, bei Nr. 53

Mit wunderbarer Klarheit und Durchsichtigkeit ist die ste-
hende nackte Frau mit Apfel in der Hand erfasst: die zeich-
nerischen Mittel sind beschränkt auf einfache Umrisslinien
und offene, leicht geschwungene Parallelschraffen. Den Ver-
zicht auf engmaschige Kreuzschraffen kündete Baldung
bereits in seinen Randzeichnungen zum Gebetbuch Maximi-
lians I. (Koch 51–58) sowie in der Basler Zeichnung *Kentaur
und Putto* (Kat. Nr. 12.8) an. Das Berliner Blatt dürfte, wie
die im Strich verwandte Stuttgarter Zeichnung mit dem lie-
genden Paar von 1527 (Koch 129), kurz nach der Mitte der
zwanziger Jahre entstanden sein. Diese Datierung wird durch
das Wasserzeichen des Papieres, um 1522 bis 1527 nachweis-
bar, unterstützt. Unklar ist, wer hier dargestellt ist. Von Térey,
Bock und Winkler als Eva interpretiert, deutete man die Frau
später meist als Venus mit dem im Wettstreit der Göttinnen
errungenen Apfel des Paris. Das in antikischer Weise über
dem Arm hängende Gewand spricht für letzteren Vorschlag,
die kecke, modisch zurechtgestutzte Haartracht aber, die
man zunächst auch mit der antiken Liebesgöttin in Zusam-
menhang bringen möchte, findet man bei der Eva vom Holz-
schnitt *Der Sündenfall* von 1519 (Mende 1978, Nr. 73)
wieder. Christiane Andersson wies auf die erotischen An-
spielungen von Körperhaltung und Gestik hin: den verfüh-
rerischen Blick aus dem Blatt heraus sowie die kokette Bein-
stellung. Auch der Apfel kann in diesem Kontext zunächst
als amouröse Anspielung verstanden werden, er muss nicht
zwangsläufig attributiv auf Eva oder Venus verweisen.

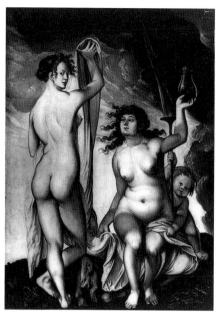

Zu Kat. Nr. 12.15: Hans Baldung, Zwei Wetterhexen, 1523

Das Thema der grossfigurigen nackten Einzelgestalt vor
undefiniertem Hintergrund beschäftigte Baldung zur glei-
chen Zeit, am Beginn seiner manieristischen Phase, auch in
der Malerei (*Stehende Venus, Judith;* von der Osten 1983,
Nr. 55 f.). Ob, wie Talbot vermutete, Dürers *Nemesis* (um
1501/02; B. 77) das Vorbild für die nackte Figur unserer
Zeichnung abgegeben hat, sei dahingestellt. Kochs Behaup-
tung, es liege hier eine Studie nach dem Modell vor, kann
leicht widersprochen werden: Zu manieriert treten die Kon-
turen von Rücken und Gesäss hervor, zu unnatürlich
erscheint die flache Schulterpartie. Vielmehr könnte die aus-
gesprochen skulptural gesehene Bewegung, die starke Dre-
hung um eine (unsichtbare) Achse bei festem Stand, auf ein
plastisches Vorbild hindeuten. Eine antike Venusstatuette
vom Typ, den auch eine Zeichnung aus dem Raffael-Kreis
(Marcanton Raimondi?) wiedergibt,[1] mag dem gebildeten
und in humanistischen Kreisen verkehrenden Baldung als
Anregung für seine Figur gedient haben.
Eng verwandt in Körperhaltung, Gesichtstypus und Haar-
tracht ist die linke Figur auf dem Frankfurter Gemälde *Zwei
Wetterhexen* (siehe Abb.) aus dem Jahre 1523 (von der Osten
1983, Nr. 53). Allerdings ist die Frau hier stärker bildein-
wärts gewendet. Térey beurteilte das Berliner Blatt als Studie
für die Tafel. Es dürfte sich jedoch um eine unabhängig von
dem Gemälde entstandene zeichnerische Arbeit handeln, die
den gleichen Frauentypus variierend aufgreift, zumal sie
zeitlich eher später anzusetzen ist. *H. B.*

1 K. T. Parker: Catalogue of the Collection of Drawings in the
 Ashmolean Museum, II, Italian Schools, Oxford 1956, Nr. 628 verso;
 K. Oberhuber, in: Bologna e l'Umanesimo 1490–1510, Ausst. Kat.
 Pinacoteca Nazionale Bologna, bearbeitet von M. Faietti und
 K. Oberhuber, 1988, S. 85 ff., Abb. 53.

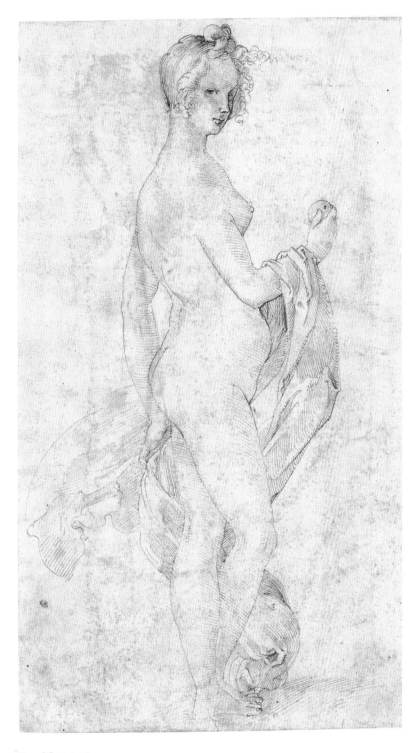

Kat. Nr. 12.15

HANS BALDUNG

12.16
Liegender Mann in starker Verkürzung
(»Der behexte Stallknecht«), um 1544

Verso: Schwache Kreidezeichnung eines Pultes (?), um 1544
Basel, Kupferstichkabinett, U.VII.135
Schwarze Kreide; geritzte Hilfslinien und Zirkeleinstiche für perspektivische Konstruktion
220 x 160 mm
Kein Wz.
U. datiert *1544*; auf der Rückseite die alte Nr. *140;* u. in brauner Feder *lancz knecht*
Waagerechte Falte oberhalb der M.; mehrere Flecken

Herkunft: Amerbach-Kabinett

Lit.: von Térey, Nr. 22 – Stiassny 1893, Sp. 139 – Curjel 1923, S. 132 – Buchner 1924, S. 300 – Baldass 1926, S. 8, Anm. 4 – Parker 1928, bei Nr. 50 – Koch 1941, Nr. 143, S. 40 f. – Möhle 1941/42, S. 220 – G. Radbruch: Elegantiae Juris Criminalis, 2. Aufl., Basel 1950, S. 39 (erwähnt) – E. Ammann, in : Ausst. Kat. Karlsruhe 1959, Nr. 182 – Möhle 1959, S. 131 – Halm 1959, S. 132, S. 137 – Hartlaub 1960, S. 20 – Rüstow 1960, S. 900 f. – Bernhard 1978, Abb. S. 261 – T. Falk, in: Ausst. Kat. Baldung 1978, S. 45 f., Nr. 23, Abb. 32 – Mende 1978, S. 48, bei Nr. 76 – Rowlands 1979, S. 590 – J. A. Levenson, in: Ausst. Kat. Baldung 1981, Nr. 86, Abb. bei Nr. 87 – Mesenzeva 1981, S. 57, Anm. 2 – von Borries 1982, S. 56 f. – Eisler 1981, S. 69 f. – von der Osten 1983, S. 32, S. 303 und Textabb. 16, S. 316

Zu Kat. Nr. 12.16: Hans Baldung, Der behexte Stallknecht, um 1544

Die Zeichnung steht mit dem undatierten Holzschnitt Baldungs, dem sogenannten behexten Stallknecht in Zusammenhang (Mende 1978, Nr. 76; siehe Abb.). Schon Stiassny bezeichnet sie als »gegensinnige Kreidestudie« für den Stallknecht, ihm folgen Térey und Curjel. Das Datum 1544 gab zugleich einen Anhaltspunkt für die Datierung des Holzschnittes. Buchner hingegen datiert den Holzschnitt um 1534 und zweifelt an der Qualität der Zeichnung, ebenso Baldass, der das Blatt als Nachzeichnung ansieht. Dieses Urteil begegnet uns noch in der neueren Literatur, etwa bei Halm, Mende und Eisler, die den Holzschnitt an die Gruppe der Wildpferde heranrücken. Für die Eigenhändigkeit hatte sich ausser Parker auch Koch ausgesprochen. Er bezeichnet unser Blatt als »eilige Verkürzungsstudie« und »experimentelles Hilfsmittel«. Falk konnte auf blindgeritzte Linien und Zirkeleinstiche hinweisen, die belegen, dass Baldung seine Zeichnung perspektivisch konstruierte, ein Argument, das vor allem gegen die These einer Nachzeichnung angeführt werden kann. Auch die Unterschiede zum ausgeführten Holzschnitt sprechen gegen eine Nachzeichnung. Dort ist der Stallknecht nicht mehr ganz so verkürzt wiedergegeben, seine Proportionen sind verändert, der Kopf ist vergrössert. Für eine Studie, nicht für eine unmittelbare Vorzeichnung für einen Holzschnitt, spricht die nicht konsequent angewandte Seitenverkehrung. So erscheint zwar der Stallknecht im Holzschnitt gegensinnig, nicht aber die Lichtführung und der stufenartige Einsprung rechts (siehe von Borries). Im Holzschnitt sind schliesslich die Handhaltung verändert,

Gabel und Striegel hinzugefügt. Nicht eindeutig identifizierbar ist der hutähnliche Gegenstand links unter dem ausgestreckten Arm des Stallknechtes, der im Holzschnitt nicht vorkommt. Es könnte ein Spiegel sein. Auf Baldungs Holzschnitt von 1510 (Mende 1978, Nr. 16) mit einer Hexenszene ist im Vordergrund ein vergleichbares Objekt wiedergegeben. Möhle und Ammann haben sich ebenfalls für die Eigenhändigkeit der Zeichnung ausgesprochen, ferner Rowlands, J. A. Levenson (1981), von Borries und von der Osten. Borries hebt die Verwandtschaft mit anderen rasch skizzierten Kreide- oder Kohlezeichnungen von Baldung hervor, zum Beispiel mit dem *Kopf eines Narren* in London (Ausst. Kat. Baldung 1981, Nr. 54; Rowlands 1993, Nr. 62) und dem Selbstbildnis im Louvre (Koch 138). Die Deutung des Holzschnittes ist bis heute umstritten (zusammenfassend in: Ausst. Kat. Baldung 1981, Nr. 87, und Mesenzeva 1981). Dass Baldung die Darstellung, die das Thema von Triebhaftigkeit und Tod berührt, auf sich selbst bezogen haben kann, darauf lassen die gedanklichen und motivischen Beziehungen zu den Holzschnitten der Wildpferde (Mende 1978, Nrn. 77–79) ebenso schliessen wie sein Wappen auf dem Holzschnitt rechts oben und sein Monogrammtäfelchen, auf das die Gabel weist. Sie kann bei Baldung Attribut von Hexen sein, aber auch Werkzeug des Todes, wie auf seinem Holzschnitt *Ritter und Tod* (Rowlands 1979, Abb. 49). *C. M.*

Kat. Nr. 12.16

13

HANS VON KULMBACH

(Kulmbach um 1480–1522 Nürnberg)

Als Hans Wagner in Kulmbach geboren, nach seinem Geburtsort benannt; kam zur Ausbildung nach Nürnberg in die Werkstatt von Michael Wolgemut; nach der Wanderschaft zunächst Gehilfe von Jacopo de'Barbari, der als »contrafeter und illuminist« Kaiser Maximilians I. ab April 1500 bis etwa 1503 in Nürnberg weilte; danach in der Dürer-Werkstatt. Durch die Bekanntschaft mit dem aus Kulmbach stammenden Krakauer Handelsherrn Pankraz Gutthäter zahlreiche Aufträge aus dieser Stadt. 1511 Erwerbung des Bürgerrechts in Nürnberg; bei Eintragung in das Neubürgerverzeichnis »Sabbato ante Reminiscere« wird sein Beiname Suess erstmals aktenkundig: »Hans Sues ein Maler«; er brachte diesen 1515 auf dem Katharinenaltar der Krakauer Marienkirche an: »IOHANNES SUES, NURMBERGENSIS CIVIS FACIEBAT« und setzte sein Monogramm, ein H mit eingestelltem K, darunter. Der Künstler starb in Nürnberg zwischen dem 29. November und 3. Dezember 1522, im Totengeläutbuch von St. Sebald eingetragen: »Hanns Suß, moler von Kulnnbach«.

Hans von Kulmbach war ein als Altarmaler und Entwurfszeichner für Glasfenster geschätzter Künstler, den Dürer, wie Sandrart überlieferte, wegen »wol ergriffener Manier sehr geliebt und in allem befördert« hatte und dem er 1511 seinen Entwurf der Votivtafel für Propst Lorenz Tucher (Nürnberg, St. Sebald; Entwurf Dürers im Berliner Kupferstichkabinett, KdZ 64; W. 508; Anzelewsky/Mielke, Nr. 65) zur Ausführung anvertraute, die Hans von Kulmbach 1513 abschloss. Er entwarf sowohl das Kaiser- als auch das Markgrafenfenster (1514) für die Nürnberger Sebalduskirche wie auch das Welserfenster für die dortige Frauenkirche. Ferner Reisser von Holzschnitten. Als Bildnismaler zeichnete er sich durch feinfühlige Erfassung der Individualität der Modelle aus, so bei dem Porträt des Prinzen Casimir von Brandenburg-Kulmbach von 1511 in der Münchner Pinakothek.

HANS VON KULMBACH

13.1

Nackter Mann im Kampf mit einem Drachen, um 1502

Berlin, Kupferstichkabinett, KdZ 6
Feder in Braun
195 x 191 mm
Kein Wz.
Bezeichnet mit dem »geschleuderten Dürer-Monogramm«
Zwischen Keule und Kopf des Mannes ein Loch; u. ein Papierstreifen angesetzt; Blatt allseits beschnitten und mit schwarzer Einfassungslinie versehen

Herkunft: Slg. Posonyi-Hulot (verso in der linken unteren Ecke Sammlerstempel Lugt 2041); erworben 1877 von Hulot (Cat. Posonyi No. 316; Inv. Nr. 4831, in der linken oberen Ecke Stempel des Kabinetts Lugt 1632; verso u. l. Stempel des Kabinetts Lugt 1607, darunter handschriftlich mit Bleistift 2)

Lit.: Ephrussi 1882, S. 60 – Lippmann 1883, Bd. 1, S. 3, Tafel 9 – M. Thausing: Literaturbericht: Zeichnungen von Albrecht Dürer in Nachbildungen herausgegeben von Dr. Friedrich Lippmann (…), Berlin 1883, in: Repertorium für Kunstwissenschaft, 7, 1884, S. 203–207, bes. S. 206 – J. Meder: Neue Beiträge zur Dürer-Forschung, in: Jahrbuch der Kunsthistorischen Sammlungen des Allerhöchsten Kaiserhauses, 30, 1911/12, S. 183–227, bes. S. 219, Fig. 26 S. 214 – Bock 1921, S. 23, Tafel 31 – Flechsig 2, S. 267f. – W., Bd. 1, S. 105, Nr. 156 mit Tafel – Ausst. Kat. Dürer 1967, Nr. 24 mit Abb. – Anzelewsky/Mielke, S. 143, Nr. 150

Die Zeichnung galt lange als Arbeit Dürers. Erst Fedja Anzelewsky reihte sie in das Œuvre des Hans von Kulmbach ein, das Friedrich Winkler schon 1942 durch die Proportionsstudie (KdZ 1276) des Berliner Kupferstichkabinetts erweitert hatte.[1] Beide Zeichnungen tragen Dürers geschleudertes Monogramm, mit dem sie Sebald Büheler nach 1553 versah.[2] Es ist ein Indiz dafür, dass sie einst Hans Baldung gehörten, der um 1507/08 Nürnberg verliess, wo er zusammen mit Hans von Kulmbach in der Dürer-Werkstatt gearbeitet hatte.

Hans von Kulmbach, der, bevor er in die Dürer-Werkstatt kam, wohl Gehilfe von Jacopo de'Barbari war, hatte bei diesem einen anderen Kanon für die Konstruktion des menschlichen Körpers kennengelernt als den, den Dürer benutzte.

Hans von Kulmbachs Berliner Proportionsstudie liegt als Grundmass die Entfernung von der Nasenwurzel zur Halsgrube zugrunde. Die Körperlänge bis zur Halsgrube umfasst danach bei einem Mann acht Grundlängen.[3]

Die Proportionen des Mannes mit der Keule entsprechen diesem Schönheitsideal. Die Haltung des Mannes variiert ein seit der Antike bekanntes Schema, das Pollaiuolo und Mantegna in ihren Stichen aufgriffen, die Hans von Kulmbach bei Jacopo de'Barbari kennengelernt haben wird.[4]

Die Zeichnung ist eine Bewegungsstudie, mit der sich der Zeichner das antike Motiv zu eigen machte. Der Drachen sollte dabei lediglich die Haltung des Mannes motivieren.[5] Mensch und Tier sind in einer komplizierten Komposition vereint, die durch Verschränkung der Formen Räumlichkeit

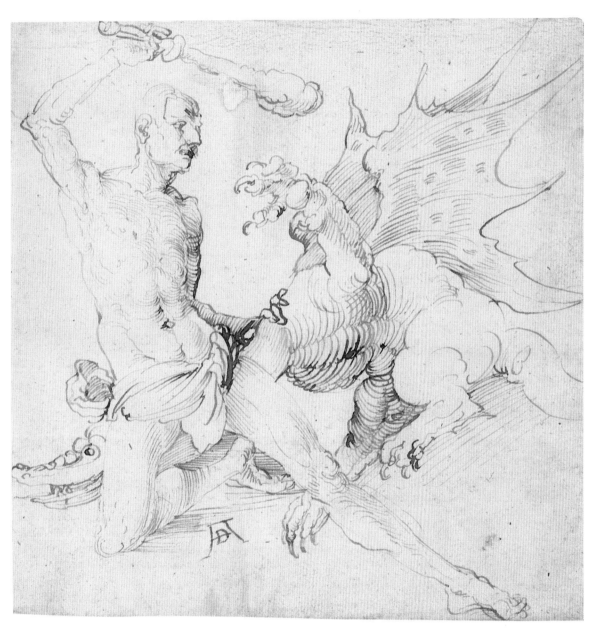

Kat. Nr. 13.1

zu suggerieren versucht. Die Darstellung entbehrt jeder Dramatik. Es bleibt unklar, ob der Mann auf dem Hals des Ungeheuers sitzt. Die Kraftanstrengung, den an einer Böschung hockenden Drachen auf Abstand zu halten, ist durch den eng an den Körper gepressten linken Oberarm schwach angedeutet. Auch der wenig kraftvoll erhobene, angewinkelte rechte Arm mit der schlecht gezeichneten Hand, die die Keule nicht wirklich packt, besitzt wenig Überzeugungskraft. Würde der Mann zuschlagen, träfe er eher sein eigenes Bein als den krokodilköpfigen Drachen, dessen Leib und Flügel der in Nürnberg verbreiteten Spezies entsprechen.[6] Auffällig an der Keule ist der Griff in Art eines Messers. *R. K.*

1 Winkler 1942, S. 46, Nr. 13: linke Hälfte eines männlichen Aktes in konzentrischen Kreisen, Feder in blassem Braun über Stiftvorzeichnung.
2 Nach E. Flechsig stammen die Zeichnungen aus dem Nachlass des 1545 in Strassburg verstorbenen Hans Baldung. Der Strassburger Maler Nikolaus Kremer, der den Nachlass kaufte, starb selbst 1553. Seine Witwe, die Schwester des Chronisten Sebald Büheler, schenkte ihn ihrem Bruder. Dieser kennzeichnete nach bestem Wissen die Arbeiten von Schongauer, Dürer und Baldung mit den Monogrammen ihrer vermeintlichen Urheber.
3 Der Unterschenkel misst drei Grundlängen. Seiner Länge entspricht der Abstand vom Knie bis zum Bauchnabel, während der Abstand von diesem bis zur Halsgrube die restlichen beiden Grundlängen ausmacht. Die Länge eines ausgestreckten Armes beträgt vier Grundlängen.
4 Jacopo de'Barbaris vorzüglichstes Verdienst war die Vermittlung oberitalienischen Formengutes durch graphische Blätter in seinem Besitz.
5 Es ist weder eine der Herkulestaten noch der Kampf eines Wilden Mannes mit einem Tier dargestellt. Die Zeichnung soll auch kein Dekorationsentwurf im neuen Geschmack sein. Sie hält lediglich ein durch das Studium der Antike wiederentdecktes Bewegungsmotiv zu späterer beliebiger Verwendung fest. Dürer hatte es bereits 1494 kennengelernt, wie seine Zeichnung *Tod des Orpheus* in Hamburg zeigt (W. 58; Strauss 1494/11), die laut Winkler wohl auf einer Vorlage nach Mantegna basiert, die nur in einem einzigen Exemplar eines Stiches in Hamburg überliefert ist (1936, Bd. 1, S. 44, Anhang Tafel IX).
6 Albrecht Dürers Silberstiftzeichnung einer Nackten auf einem fliegenden zweibeinigen Drachen (W. 143; Strauss 1497/4) hat ebensolche Flügel mit Augen, die typisch sind für Jacopo de'Barbari. Dürers zwischen 1501 und 1504 entstandener Holzschnitt des hl. Georg zeigt einen Drachen des gleichen Typs (B. 111; M. 225; Hollstein 225).

Hans von Kulmbach
13.2
Überfall bei Rorschach, um 1502

Berlin, Kupferstichkabinett, KdZ 3140
Feder in Grau und Schwarz
420 x 542 mm
Wz.: Anker im Kreis (Briquet 576)
Aufschrift r. an der Ladebrücke (?) *Costincz* (Konstanz); o. r. im Himmel *20 fl;* verso im oberen rechten Viertel mit schwarzer Feder *20 fl;* darunter mit Stift *8 (?) fl;* im linken unteren Viertel mit Feder *p. m.;* im rechten unteren Viertel Federproben
Blatt senkrecht und waagerecht gefaltet; Darstellung o. und u. beschnitten; mit Japanpapier hinterlegt

Herkunft: H. Gutekunst, Stuttgart; erworben 1886 (Inv. Nr. 37-1886)

Lit.: F. Lippmann: Amtliche Berichte aus den Königlichen Kunstsammlungen No. 4, in: Jahrbuch der Königlich Preussischen Kunstsammlungen, 7, 1886, Sp. LII – M. Lehrs: Der Meister P. W. von Cöln, in: Repertorium für Kunstwissenschaft, 10, 1887, S. 254–270, bes. S. 268 – Bock 1921, S. 35, Tafel 51 – H. Röttinger: Dürers Doppelgänger (Studien zur deutschen Kunstgeschichte, 235), Strassburg 1926, S. 81 – M. Lehrs: Geschichte und kritischer Katalog des deutschen, niederländischen und französischen Kupferstichs im 15. Jahrhundert, Bd. 7, Wien 1930, S. 292 f. – O. Benesch: Meisterzeichnungen II. Aus dem oberdeutschen Kunstkreis, in: Mitteilungen der Gesellschaft für vervielfältigende Kunst (Beilage der »Graphischen Künste«, Wien), 1, 1932, S. 9–18, bes. S. 12, Nr. 8a mit Abb. S. 11 – Ausst. Kat. Baldung 1959, Nr. 193 – F. Anzelewsky: Eine Gruppe von Darstellungen aus dem Schweizerkrieg von 1499 und Dürer, in: Zs. Dt. Ver. f. Kwiss., 25, 1971, S. 3–17, Abb. 2 – Anzelewsky 1971 und Neuausgabe 1991, Nr. 68K – Anzelewsky/ Mielke, S. 131 f., Nr. 128

Dargestellt ist eine Episode aus dem Schweizerkrieg von 1499, in dem die Schweizer Kantone ihre Unabhängigkeit vom Reichskammergericht erstritten, womit faktisch die Loslösung der Eidgenossenschaft aus dem Verband des Heiligen Römischen Reichs Deutscher Nation besiegelt wurde. Der Überfall der Reichstruppen bei Rorschach am 20. Juni 1499 war eine glücklose Aktion und endete mit einem alsbaldigen Rückzug.[1] Kaiser Maximilian verklärte sie dessen ungeachtet im »Weisskunig« als einen gelungenen Rachezug, bei dem »die weyss geselschafft die geselschafft von den pauren in die flucht« schlug und »der pawren geselschafft dartzu ir veldtgeschutz« abnahm.[2] Auf der Zeichnung wird das Landemanöver der deutschen Landsknechte geschildert, die Formierung des Schlachthaufens und der Beginn der Kampfhandlungen. Die Reichstruppen sehen sich Schweizer Geschützen gegenüber, aus dem Wald rechts brechen Schweizer Fussknechte hervor, hinter einem Flechtzaun erwarten die Verteidiger den Angriff, zu ihrer Verstärkung steht im Hohlweg links ein weiteres Schweizer Kontingent bereit. Den Hintergrund füllt ein eindrucksvolles Gebirgspanorama. Friedrich Lippmann hielt die Zeichnung bei ihrer Erwerbung irrtümlich für eine Vorzeichnung zum Stich des Meisters PW, den sie jedoch durch grösseren Detailreichtum überragt. Elfried Bock erkannte die Nähe des Zeichenstils zu

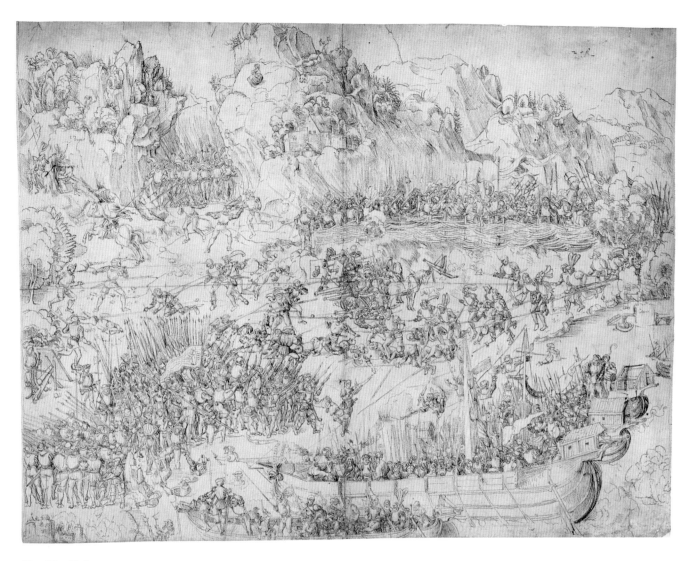

Kat. Nr. 13.2

dem des jungen Dürer, hielt die Zeichnung aber wegen gewisser Schwächen nicht für eigenhändig und stufte sie als Arbeit »in der Art Dürers« ein. Otto Benesch schrieb sie 1932 schließlich Hans Baldung Grien zu, dessen Hand er auch in einer weiteren, eine andere Episode des Schweizerkrieges schildernden Zeichnung in der Sammlung de Grez (Brüssel, Musée des Beaux-Arts) zu sehen glaubte.[3] Erst Fedja Anzelewsky zeigte, dass die handschriftlichen und stilistischen Eigenheiten die Berliner Zeichnung eindeutig mit dem Werk Hans von Kulmbachs verbinden. Weder der Kupferstich des Meisters PW ist originär noch die Zeichnung Hans von Kulmbachs. Sie gehen auf ein gemeinsames Vorbild zurück.

Anzelewsky hatte 1971 angenommen, dass das Urbild des Schweizerkrieges ein von Dürer im Auftrage Kaiser Maximilians geschaffenes Leinwandbild gewesen sei, das die Episoden des Schweizerkrieges in der damals für Historienbilder üblichen Art vereinigte. Inzwischen gelangte Anzelewsky jedoch zu der Überzeugung, dass nicht Dürer sondern Jacopo de'Barbari dessen Schöpfer gewesen ist. Der Stich des Meisters PW dürfte es in vereinfachter Form wiedergeben.

Die Berliner Zeichnung ist hingegen eine Teilkopie des Gemäldes, die nur den Überfall bei Rorschach zeigt und als Vorlage für die 1573 im Besitz Willibald Imhoffs befindliche Tafel gedient haben dürfte. Damals galt diese als von Albrecht Dürer nachgemalt,[4] wobei nur der Name von Dürers Mitarbeiter durch den des Meisters ersetzt worden ist. Zeichnungen in London und Chatsworth[5] überliefern die Komposition der gemalten Tafel teilweise. Angesichts dieser Zeichnungen ist ersichtlich, dass die Berliner Zeichnung beschnitten sein muss, denn die Zeichnung in Chatsworth zeigt das Schiff unten mit einem von der Bordwand herabspringenden Landsknecht völlig im Wasser liegend. Die dortige Ortschaft zwischen Burg und See fehlt auf der Berliner Zeichnung gänzlich. Trotzdem scheint auch die Zeichnung in Chatsworth nicht das unterste Ende der Gemäldetafel zu erfassen, während ihr oberstes Ende, das auf der Berliner Zeichnung fehlt, auf der Londoner zu sehen ist.

Hans von Kulmbach fertigte aller Wahrscheinlichkeit nach die Berliner Zeichnung in Jacopo de'Barbaris Werkstatt noch vor Auslieferung des Gemäldes an Kaiser Maximilian, führte aber das Tafelgemälde erst in der Dürer-Werkstatt aus. *R. K.*

1 P. Etterlin: Kronica von der loblichen Eydtgnossenschaft (...), Basel, Michael Furter 1507, Bl. CIX; W. Pirckheimer: Bellum Helveticum, hrsg. von Karl Rück, 1895, Buch 2, Kap. 6, S. 113 ff. – D. Schilling: Luzerner Chronik, bearbeitet von R. Durrer und P. Hilber, 1932, S. 128 f. (zit. nach F. Anzelewsky: Eine Gruppe von Darstellungen aus dem Schweizerkrieg von 1499 und Dürer, in: Zs. Dt. Ver. f. Kwiss., 25, 1971, S. 8 f.).
2 Kaiser Maximilian I. Weisskunig, Stuttgart 1956, S. 432, Nr. 141 (175), vgl. S. 291 f., Nr. 175.

3 Anzelewsky 1971 (op. cit., Anm. 1), Abb. 5.
4 Anzelewsky 1971 (op. cit.), S. 16: Imhoff-Inventar 1573: »Die große tafel mit den Schiffen soll Albrecht Dürer nachgemalt haben kost mich selbst fl. 22«. Willibald Pirckheimer, der Chronist des Schweizerkrieges, der Hauptmann des Nürnberger Kontingents war, könnte ihr erster Besitzer gewesen sein.
5 London, British Museum, Sloane 5218/120: Feder, 21 x 57,7 cm; Anzelewsky 1971 (op. cit.), Abb. 3; Chatsworth: Feder, 26,7 x 30,7 cm; Anzelewsky 1971 (op. cit.), Abb. 4.

HANS VON KULMBACH
13.3
Überraschtes Liebespaar, um 1510

Berlin, Kupferstichkabinett, KdZ 1560
Feder in blassem Braun über Stiftvorzeichnung
175 x 283 mm
Wz.: Ochsenkopf mit Stab, Kreuz und Blume (Variante von Briquet 14553)
In der linken oberen Ecke Schriftreste in graubrauner Feder; in der rechten unteren Ecke mit schwarzer Feder *JCR;* verso u. l. am Rand des Untersatzpapieres mit Feder *Lucas de Leyden*
Blatt mit starker senkrechter und schwacher waagerechter Mittelfalte; Einrisse von den Rändern aus; u. l. zudem zwei Knicke; kaschiert; auf der Unterlage Reste einer rahmenden schwarzen Linie

Herkunft: Slg. J. C. Robinson; erworben 1880 (Inv. Nr. 177-1880, verso Stempel des Kabinetts Lugt 1607 mit der Jahreszahl 1880 und handschriftlich eingetragener laufender Nummer)

Lit.: Ephrussi 1882, Anm. S. 52– Bock 1921, S. 60, Tafel 86 – H. Röttinger: Handzeichnungen des Hans Süss von Kulmbach, in: Münchner Jahrbuch, N. F. 4, 1, 1927, S. 8–19, bes. S. 11 – H. Tietze/E. Tietze-Conrat: Über einige Zeichnungen des Hans von Kulmbach, in: Zs. f. bildende Kunst, 62, N. F. 38, 1928/29, S. 204–216, bes. S. 211 f., Abb. S. 210 – E. Buchner, in: TB, 22, 1929, S. 92–95, bes. S. 94 – Stadler 1936, S. 28, S. 121 f., Nr. 85, Tafel 37 – Winkler 1942, S. 54 f., Nr. 24, Tafel 24 – Ausst. Kat. Deutsche Zeichnungen der Dürerzeit 1951, Nr. 340 – Winkler 1959, S. 83, S. 100, Tafel 65 – Ausst. Kat. Handzeichnungen Alter Meister 1961, S. 19

Charles Ephrussi hat 1882 als erster auf die Zeichnung aufmerksam gemacht, die er allerdings für eine Arbeit Dürers hielt. Seitdem Elfried Bock sie Hans von Kulmbach zuordnete, hat sie einen festen Platz in dessen Werk. Ihre Datierung hat keine grossen Kontroversen hervorgerufen. Franz Stadler setzte ihre Entstehung in die Zeit der Tucher-Tafel, also an den Anfang des zweiten Jahrzehnts. Friedrich Winkler stimmte diesem Zeitansatz mit der Bemerkung zu, dass das Blatt zu Beginn der reifen Zeit des Künstlers entstanden sei.[1]

Die lebendig geschilderte Szene, die die Überraschung des Paares ebenso trefflich wiedergibt wie die Genugtuung des Beobachters, beruht auf unmittelbarer Anschauung und schließt sich zwanglos an Hans von Kulmbachs frühere Genreszenen an – Liebespaare mit einer alten Frau[2] und Liebespaare mit einem Narren[3] –, nur dass die Entlehnungen

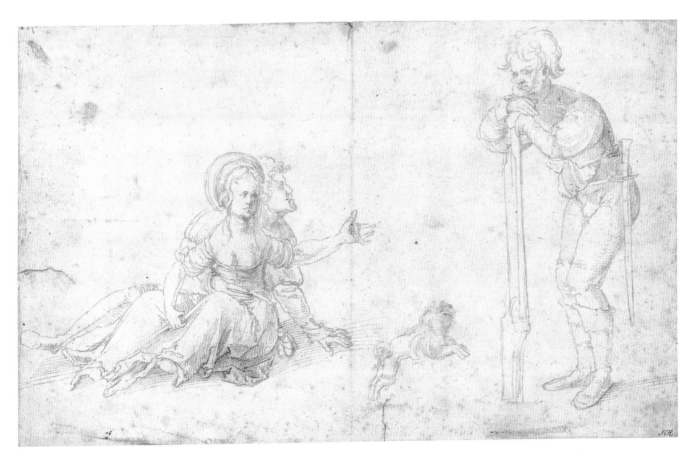

Kat. Nr. 13.3

bei Dürer durch eigene Naturbeobachtungen weiter zurück-gedrängt sind.

Der Landschaftsraum, in dem wohl die Begegnung stattfin-det, ist nur durch die Drehung des Oberkörpers der sitzen-den Frau und ihren ausgestreckten rechten Arm angedeutet. Der kleine, auf den Beobachter zuspringende Hund befindet sich mit diesem auf einer Raumebene weiter im Vorder-grund. Durch die Schrägstellung des auf sein Gewehr gestützten Mannes entsteht zwischen ihm und dem Hund eine räumliche Beziehung. Der Zusammenhalt zwischen den beiden Gruppen ist durch das dem Beobachter zugewandte Gesicht des Liebhabers, die Geste der Frau und den auf ihr ruhenden Blick des Beobachters hergestellt. Dass dem Hund in dem Zusammenspiel eine verschlüsselte Bedeutung zukommt, darf angenommen werden. Er ist jedenfalls sei-tenverkehrt dem nach links springenden Hund auf Dürers Holzschnitt *Ritter und Landsknecht* (B. 131, den Meder um 1498 datiert) entlehnt, kommt aber schon 1496 auf Dürers Zeichnung eines Paares zu Pferde (Kat. Nr. 10.6) vor.

Heinrich Röttinger hielt die Zeichnung für eine Illustration zu einem antiken Dichter, weil die Locken der Dame bei Jacopo de'Barbari »Viktorien und Kleopatren« zieren. Wahrscheinlich ist dessen ungeachtet eine moralisierende Genreszene dargestellt, die vielleicht als Studie für einen Scheibenriss gedacht war, ähnlich wie die Federzeichnung des Paares beim Brettspiel in der Bibliothèque Nationale, Paris (W. 96). *R. K.*

1 Winkler 1942: um 1510; Winkler 1959: zu Beginn der mittleren Schaffenszeit des Künstlers, die er zwischen 1511 und 1517 ansetzt.
2 München, Graphische Sammlung, Inv. Nr. 1928:11, Feder in Braun über Stiftvorzeichnung; Winkler 1942, Nr. 4.
3 Paris, Louvre, Inv. 19196, Pinsel in hellem Bister; Winkler 1942, Nr. 5.

HANS VON KULMBACH

13.4
Scheibenriss: Papst Sixtus II. im Vierpass, um 1510

Basel, Kupferstichkabinett, Inv. 1962.48
Feder in Braun und Schwarzgrau; Pinsel in Schwarzgrau, grau laviert, über Vorzeichnung in schwarzer Kreide
315 x 223 mm
Wz.: Hohe Krone mit Kreuz (ähnlich Piccard XII, 37, aber grösser)
R. u. von fremder Hand mit brauner Feder *43*; verso Federproben
Die zur Konstruktion des Vierpasses nötigen Zirkeleinstiche sichtbar; Blatt allseitig beschnitten; waagerechte Mittelfalte mit Einrissen; Papier fleckig, besonders l. o.

Herkunft: Prof. A. Petrucci, Rom; Kunsthandel Berlin; C. G. Börner, Düsseldorf; erworben 1962

Lit.: Aukt. Kat. Gerd Rosen, Auktion 36, Teil 1, Berlin April 1961, Nr. 285 mit Abb. – Ausst. Kat. Meister um Albrecht Dürer 1961, Nr. 211 – C. G. Börner, Düsseldorf 1962, Neue Lagerliste 34: Ausge-wählte Handzeichnungen aus vier Jahrhunderten, Nr. 85 mit Abb. – Hp. Landolt, in: Basler Nachrichten, 286, 10. 7. 1962 – Hp. Landolt, in: Jahresbericht 1962, S. 20f., S. 25, S. 31ff., S. 34–36, S. 39ff.

Die als »Hans Wechtlin« zum Kauf angebotene Zeichnung wurde von Friedrich Winkler in einer Expertise für Gerd Rosen als »unverkennbare, sehr charakteristische Arbeit des Hans von Kulmbach« bezeichnet.

Sie zeigt einen auf der Cathedra sitzenden Papst, den der Geldbeutel als Sixtus II. ausweist. Er erlitt in der Christen-verfolgung unter Kaiser Valerian im Jahre 258 den Märtyrer-tod. Das vom Kaiser verlangte Kirchenvermögen lieferte sein Diakon Laurentius nicht aus, sondern verteilte es an die Armen und führte diese dem Kaiser als den wahren Schatz der Kirche vor.

Betrachtet man die Zeichnung genauer, so gewahrt man, dass zunächst ein sitzender Bischof dargestellt werden sollte, da Mitra und Krummstab mit Kreide skizziert wurden. Auch die Vierpassform war anfangs noch nicht beabsichtigt. Links überschneidet nämlich der obere Vierpasszwickel angelegte Teile eines Innenraumes sowie einen Flügel. Diese Verände-rungen dürften auf eine präzisierte Bestellung der Glas-malerwerkstatt des Veit Hirschvogel, für die Hans von Kulmbach zahlreiche Entwürfe lieferte, zurückgehen, denn der hl. Sixtus ist keiner der häufig dargestellten Heiligen. Möglicherweise ist er der Namenspatron des Auftraggebers gewesen.[1]

Hans von Kulmbach hat ausser diesem fünf weitere Schei-benrisse mit sitzenden Heiligen angefertigt. Von ihnen steht dem Scheibenriss mit dem hl. Sixtus der mit dem hl. Augu-stinus in der Universitätsbibliothek in Erlangen am näch-sten.[2] Die Heiligen sitzen auf ähnlichen Kissen mit Quasten an den Ecken, bei beiden ist der Unterkörper merkwürdig unentwickelt, und es schaut die linke Fussspitze unter der gestauchten Dalmatika hervor. Augustinus sitzt in seiner Studierstube vor einem mit Butzenscheiben verglasten Fen-

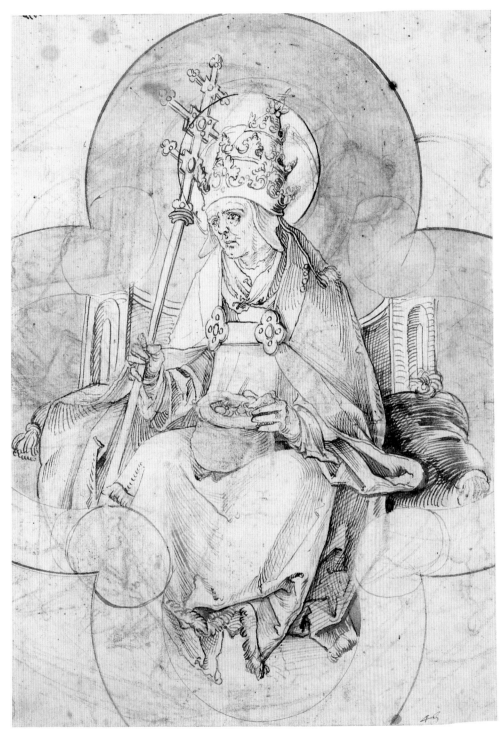

Kat. Nr. 13.4

ster. Die Darstellung ist in einem vierpassförmigen breiten Zierrahmen eingeschlossen, dessen einzelne Teile unterschiedlichen Schmuck als Alternativlösungen für den Glasmaler zeigen.[3] Der prachtvolle Scheibenriss mit Thronender Madonna im Vierpass in Basel[4] ist allein schon durch den Zierrahmen mit dem Scheibenriss in Erlangen eng verbunden. Er ist sowohl von der ausgewogenen Komposition als auch von der Ausführung her der schönste der Folge. Die Zwickel des Vierpasses füllen Masswerkspitzen.

Die anderen drei Scheibenrisse mit sitzenden Heiligen zeigen die Kirchenväter Gregor, Ambrosius und Hieronymus beim Aufzeichnen ihrer Werke in Verbindung mit Evangelistensymbolen.[5] Die Risse waren ursprünglich rechteckig und sind später durch Beschneiden in Runde verwandelt worden. Auf dem Riss, der Ambrosius von Mailand mit dem Adler des Johannes darstellt, wurde nachträglich ein vierpassförmiger breiter Rahmen, der demjenigen des Sixtus-Risses gleicht, so mit dem Zirkel aufgetragen,[6] dass der Adler wegfällt.

Es sieht so aus, als hätte Hans von Kulmbach zunächst mit den rechteckigen Kirchenväter-Rissen begonnen. Während der Entwurfsarbeit des vierten muss eine Bestellung von Vierpassscheiben ihrer Form angepasste Risse erforderlich gemacht haben. Der Künstler zeichnete den Riss mit dem hl. Augustinus neu in entsprechender Form, die er dann auch dem umgearbeiteten Scheibenriss mit dem hl. Sixtus gab. Die Idee, die Eckzwickel des Vierpasses zu gestalten, wurde auf beiden Scheibenrissen durch skizzierte Kreissegmente angedeutet. Der Riss der Thronenden Madonna hat dann als zuletzt entstandener die durchgestaltete Zwickellösung mit den Masswerkspitzen.

Die Risse mit den Kirchenvätern Gregor, Ambrosius und Hieronymus dienten einem Glasmaler der Hirschvogel-Werkstatt als Ideenskizze für die Gestaltung der Rundscheiben in der Kapelle des Hauses »Zum Goldenen Schild« in Nürnberg.[7]

Der vierpassförmige Scheibenriss mit dem hl. Augustinus wurde hingegen als Vorlage benutzt für eine Vierpassscheibe, die sich heute im Germanischen Nationalmuseum in Nürnberg befindet.[8] Ihr Zierrahmen mit dem Engel basiert jedoch auf dem Entwurf zur Vierpassscheibe mit Thronender Madonna, wodurch sich der vermutete Zusammenhang zwischen beiden Rissen auch in der Praxis bestätigt.

Die besprochenen Scheibenrisse gelangten nach Erledigung der Bestellung, der sie ihre Entstehung verdankten, in den Vorlagenvorrat der Hirschvogel-Werkstatt wo sie für andere Projekte weiterverwendet wurden. *R. K.*

1 Sixtus als Kirchenpatron auch selten, zum Beispiel Sixtikirche in Merseburg.

2 M. Weinberger: Nürnberger Malerei an der Wende zur Renaissance und die Anfänge der Dürerschule (Studien zur deutschen Kunstgeschichte, 217), Strassburg 1921, S. 189, Tafel XIII,1; Die Zeichnungen in der Universitätsbibliothek Erlangen, hrsg. von der Direktion der Universitätsbibliothek, bearbeitet von E. Bock, 2 Bde., Frankfurt am Main 1929, S. 73 f., Nr. 235 (Zuschreibung an Hans von Kulmbach von Dornhöffer); F. Winkler: Verkannte und unbeachtete Zeichnungen des Hans von Kulmbach, in: Jahrbuch der Preussischen Kunstsammlungen, 50, 1929, S. 11–44, bes. S. 33 und S. 42, Tafel 17; Stadler 1936, S. 30, S. 113, Nr. 44, Tafel 17; Winkler 1942, S. 34, S. 89, Nr. 100 mit Tafeln 100, 100a und 100b; Winkler 1959, S. 79, S. 101; H. Scholz: Entwurf und Ausführung. Werkstattpraxis in der Nürnberger Glasmalerei der Dürerzeit (Corpus Vitrearum Medii Aevi, Deutschland Studien, Bd. 1), Berlin 1991, S. 199f. mit Anm. 383, Abb. 284. Da der Heilige ohne Attribute dargestellt ist, sah Weinberger ihn 1921 als hl. Hieronymus an.

3 Der heute oval beschnittene Scheibenriss wird beeinträchtigt durch zweierlei Konstruktionslinien: 1.) den mit Kreide oder Kohle skizzierten Vorschlag, die Eckzwickel durch Kreissegmente zu füllen; 2.) die beiden mit Tinte eingetragenen Kreislinien, die anschaulich machen, dass der Entwurf auch als Rundscheibe ausführbar ist, wobei der innere Kreis den Bildausschnitt festlegt und der äussere, nur noch in Relikten erhaltene, die Breite des Rahmens. Ob diese Idee allerdings von Hans von Kulmbach kommt, ist fraglich. Vgl. dazu G. Frenzel: Entwurf und Ausführung in der Nürnberger Glasmalerei der Dürerzeit, in: Zs. f. Kwiss., 15, 1961, S. 31–59, bes. S. 43.

4 Catalogue de Dessins anciens du Moyen-Âge et de la Renaissance composant la Collection de M. A. Beurdeley, Vente Georges Petit, Juni 1920, Nr. 8 (Burgkmair zugeschrieben); M. Weinberger: Über einige Jugendwerke von H. S. Beham und Verwandtes, in: Mitteilungen der Gesellschaft für vervielfältigende Kunst (Beilage der »Graphischen Künste«, Wien), 2/3, 1932, S. 33–40, bes. S. 40, Abb. 12 (Frühwerk Behams); Winkler 1929 (op. cit.), S. 44 (Hans von Kulmbach); Stadler 1936, S. 129, Nr. 117, Tafel 58; Winkler 1942, S. 34, S. 89, Nr. 99 mit Tafel; Winkler 1959, S. 79, S. 103, Tafel 60; Hp. Landolt: 100 Meisterzeichnungen des 15. und 16. Jahrhunderts aus dem Basler Kupferstichkabinett, Basel 1972, Nr. 36 mit Farbtafel; Scholz 1991 (op. cit.), Farbtafel IV, vor S. 268.

5 Dresden, Kupferstichkabinett. Winkler 1929 (op. cit.), S. 41; Stadler 1936, S. 10, Nr. 27a–c, Tafel 10; Winkler 1942, S. 34, S. 90, Nrn. 103–105 mit 3 Tafeln; Winkler 1959, S. 79, S. 101. Die Verbindung von Evangelisten und Kirchenvätern ist zwar nicht ungewöhnlich, kommt aber dennoch nicht allzu häufig vor: Matthäus – Engel – hl. Augustinus; Markus – Löwe – hl. Hieronymus; Lukas – Stier – hl. Gregor der Grosse; Johannes – Adler – hl. Ambrosius. Bei Stadler und Winkler irrtümlich Gregor als Ambrosius und Ambrosius als Augustinus bezeichnet.

6 Siehe Frenzel 1961 (op. cit.), S. 43.

7 Farbige Reproduktionen der im Haus »Zum Goldenen Schild« einst verwirklichten Fensterlösung in: Codex Monumenta Familiae Halleriana, Hallerarchiv, Grossgründlach (zit. nach Frenzel 1961, op. cit., S. 35). Nach Frenzel wurde dort erstmals in der Geschichte der Glasmalerei der Versuch unternommen, die Bildkomposition und die sie umgebende Butzenscheibenverglasung miteinander in Beziehung zu setzen, um eine ganzheitliche Fensterkomposition zu erzielen. Die nicht wörtliche Übersetzung der Vorlagen in Glasmalerei hängt zusammen mit der Werkstatttradition, nach der der Glasmaler ein weitgehend selbständig schaffender Künstler war.

8 Ausst. Kat. Meister um Albrecht Dürer 1961, Nr. 181, Nr. 211; Frenzel 1961 (op. cit.), S. 42f., Abb. 4 (Scheibenriss), Abb. 5 (ausgeführte Scheibe im Germanischen Nationalmuseum, Nürnberg), von Frenzel als »Serienarbeit der Hirschvogel-Werkstatt« eingestuft. Die sich herausbildende Spezialisierung von Kabinettscheibenmalern in der Hirschvogel-Werkstatt ermöglichte erst die sachgerechte Umsetzung der Entwürfe der Künstler des Dürer-Kreises in Glasmalerei unter Wahrung ihrer stilistischen Eigenart. Scholz 1991 (op. cit.), Abb. 285.

14
HANS SCHÄUFELEIN
(um 1480–1539/40 Nördlingen)

Maler, Zeichner, Entwerfer für den Holzschnitt und für Glasgemälde. Die Frühzeit des Malers liegt im dunkeln; der in der älteren Literatur vielfach genannte zweite Vorname Leonhard taucht in den Quellen nicht auf. Um 1502/03 erreicht der Künstler, vermutlich auf der Gesellenwanderung nach Abschluss seiner Ausbildung, Nürnberg, wo er – neben Hans von Kulmbach und Hans Baldung – in der Werkstatt Dürers arbeitet. Dieser vertraut ihm 1505, vor seiner zweiten Italienreise, die Ausführung des von ihm entworfenen Ober-St.-Veiter-Altars an. Nach der Fertigstellung des Altars 1507/08 verlässt Schäufelein Nürnberg und begibt sich nach Augsburg zu Hans Holbein d. Ä. 1509/10 malt er in Niederlana/Südtirol die Tafeln des Schnatterpeck-Altars. In den folgenden Jahren ist er wieder in Augsburg. Es entstehen zahlreiche Buchholzschnitte. 1515 lässt Schäufelein sich in Nördlingen nieder, wo er bis zu seinem Lebensende eine reiche Tätigkeit als Maler und Reisser für den Holzschnitt entfaltet. Die etwa 90 Zeichnungen Schäufeleins, die sich erhalten haben, sind zum grössten Teil in den ersten fünfzehn Jahren seines Schaffens entstanden.

HANS SCHÄUFELEIN
14.1
Dame mit abgeschnittener Schleppe, um 1507/09

Berlin, Kupferstichkabinett KdZ 4462
Feder in Schwarz
278 x 194 mm
Kein Wz.
U. M. Monogramm *HS* und kleine Schaufel; daneben spätere gelöschte Inschrift in brauner Tinte
Wohl allseitig beschnitten, dabei rechts Schleppe abgeschnitten; später mit Einfassungslinie in brauner Tinte versehen

Herkunft: Slg. Lanna (Lugt 2733); erworben 1910

Lit.: Bock 1921, S. 76 – Winkler 1942, S. 126, Nr. 23 – Ausst. Kat. Meister um Dürer 1961, Nr. 309 – Ausst. Kat. Dürer 1964, Nr. 75

Das durch Monogramm und Schaufel signierte Blatt mit der Darstellung einer reichgewandeten Frau wurde von Winkler aufgrund stilistischer Argumente – der ausgewogenen, Dürerschen Zeichentechnik, bei der haarfeine Strichlagen empfindungsvoll neben breitere gesetzt sind – in die Zeit um 1507/09 datiert. An diese Datierung so wie auch an die Benennung als »Vornehme Dame« haben sich die späteren Forscher angeschlossen. In welchem Zusammenhang die Zeichnung entstanden ist, konnte bisher nicht bestimmt werden.

Einige Details der prachtvollen Gewandung lassen indessen Zweifel daran aufkommen, dass die Zeichnung lediglich eine vornehme Dame darstellen sollte: der tiefhängende Schleier, der die Sicht der jungen Frau verdeckt, ihr tief ausgeschnittenes Kleid, das ihre weiblichen Reize betont, und die – von einem späteren Besitzer unseres Blattes abgeschnittene – Schleppe. Aufwendige Kleider mit solchen Schleppen dienten der persönlichen Repräsentation und wurden im 15. und 16. Jahrhundert in Kleiderordnungen der Städte immer wieder als Zeichen der Hoffart getadelt.[1]

Eine ähnliche junge schöne Frau mit tiefem Dekolleté in einem Kleid mit langer Schleppe findet sich auf einer Zeichnung Dürers in Weimar (W. 217): Während die junge Frau nach rechts schreitet und sich ihres Daseins ganz sicher glaubt, hat sie noch nicht bemerkt, dass der Tod gerade hinter ihr aus dem Boden heraussteigt und ihre Schleppe umfasst, um im nächsten Augenblick den erhobenen Arm nach ihr auszustrecken.

Für die Deutung unserer Schäufelein-Zeichnung gibt Dürers *Dame mit Tod als Schleppenträger* möglicherweise einen Anhaltspunkt. Auch sie schreitet in prunkvollem Gewand im Freien einher und nimmt unter ihrem modischen Schleier nicht wahr, was um sie herum geschieht. Ob auch in ihrer Nähe, als die Zeichnung noch nicht beschnitten war, einst der Tod lauerte, können wir nicht wissen. *S. M.*

1 Vgl. L. C. Eisenbart: Kleiderordnungen der deutschen Städte, Göttingen 1962, S. 83, S. 98.

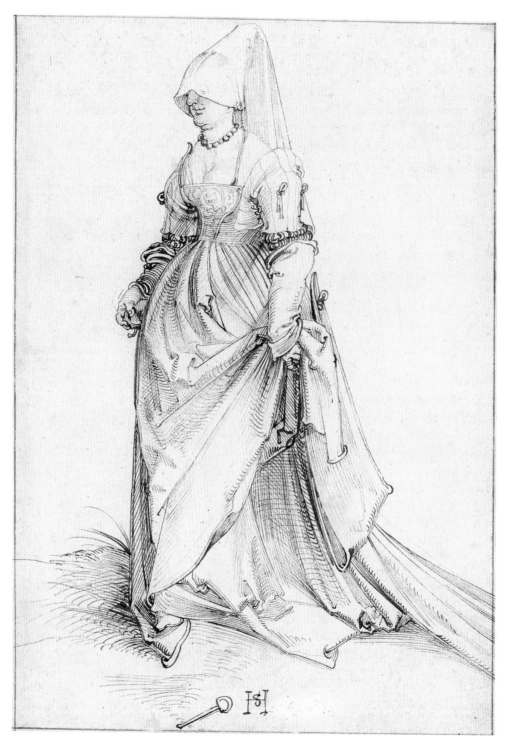

Kat. Nr. 14.1

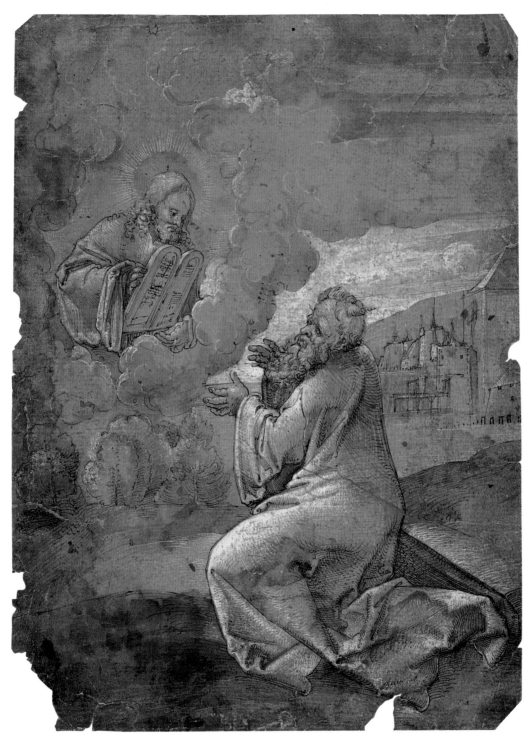

Kat. Nr. 14.2

HANS SCHÄUFELEIN

14.2
Moses empfängt die Gesetzestafeln von Gottvater, um 1508/09

Basel, Kupferstichkabinett, Inv. U.I.22
Feder in Schwarz; Pinsel in Weiss und Grau; Lavierungen in Grau auf blaugrün getöntem Papier
284 x 208 mm
Wz.: nicht feststellbar, da Blatt auf Unterlage kaschiert
U. Monogramm *HS* mit Schaufel
Alle vier Ecken fehlen; an den Rändern l., r. und u. zahlreiche Risse und Fehlstellen; Verletzungen der Grundierung und Flecken auf dem gesamten Bildfeld

Herkunft: Museum Faesch

Lit.: Thieme 1892, S. 34, S. 161 – Wallach 1928, S. 55 – Winkler 1942, Nr. 39 – Schilling 1955, S. 167 – Weih-Krüger 1986, S. 138

Dem in einer Landschaft knienden Moses erscheint Gottvater als Halbfigur in einer Wolkengloriole, die Tafeln haltend und den Blick auf Moses gerichtet. Von der Gestalt Gottes in der Gloriole strahlt Licht auf die mächtige Figur des Mose, was durch die Weisshöhungen auf seinem Gewand besonders betont wird. Rechts neben Moses fällt der Blick auf eine Burg oder Stadt.

Die von Thieme 1892 in die Literatur eingeführte und von Wallach und Winkler aufgrund stilistischer Argumente in die Zeit um 1509 datierte Zeichnung geht in der allgemeinen Anlage der Komposition auf Dürers Holzschnitt *Joachim empfängt die Botschaft des Engels* (B. 78) aus dem Marienleben zurück. Die Darstellung des Gewandes von Moses ist in vielen Details einer Apostelfigur im Vordergrund von Dürers Zeichnung der Himmelfahrt und Krönung Mariä (W. 337) von 1503 verpflichtet. Trotz dieser Abhängigkeiten stufte Winkler 1942 das Blatt als »achtungsgebietendes Werk Schäufeleins« ein.

Das Blatt ähnelt in der Zeichentechnik der *Grünen Passion* Dürers und dessen Zeichnungen zum Ober-St.-Veiter-Altar, den Schäufelein nach den Entwürfen Dürers ausführte. Dies hat bereits 1892 Thieme vermuten lassen, die Zeichnung sei als Vorarbeit im Zusammenhang mit Schäufeleins *Kreuzigung Christi mit Johannes und psalmodierendem David* von 1508 entstanden, auf der sich im Hintergrund eine Übergabe der Gesetzestafeln an Moses befindet. Dieser Vermutung hat 1986 Sonja Weih-Krüger widersprochen, allerdings ohne eine überzeugende Alternative vorschlagen zu können. Die Entstehung des Blattes als Vorarbeit zu einem Gemälde ist jedoch auch von ihr nicht angezweifelt worden. *S. M.*

HANS SCHÄUFELEIN

14.3
Kniende Stifterin, um 1520

Basel, Kupferstichkabinett, Inv. U.I.31
Schwarze Kreide
293 x 208 mm
Wz.: Schlange mit Krönchen (vgl. Briquet 13815)
Verso alte Numerierung *17*

Herkunft: Museum Faesch

Lit.: Schmid 1898, S. 313 – H. A. Schmid: Der Monogrammist H. F. und der Maler Hans Franck, in: Jb. preuss. Kunstslg., 19, 1898, S. 64–76, bes. S. 74, Nr. 4 – H. Koegler: Ausstellung altdeutscher Handzeichnungen aus Karlsruhe im Basler Kupferstichkabinett, in: Basler Nachrichten vom 4. 5. 1924 – Parker 1928, bei Nr. 41 – Winkler 1942, Nr. 72 – Schilling 1955, S. 172 – K. Martin: Altdeutsche Zeichnungen aus der Staatlichen Kunsthalle Karlsruhe, Baden-Baden 1955, bei Nr. 19 – Landolt 1972, Nr. 37

Die Kreidestudie einer knienden Dame im Gebet wurde von Schmid und Parker zunächst Hans Baldung zugeschrieben. Schmid brachte sie zudem überzeugend in Verbindung mit einer in gleicher Technik ausgeführten und stilistisch verwandten Zeichnung mit der Darstellung einer betenden Frau in Halbfigur in der Kunsthalle Karlsruhe, die hinsichtlich ihres Erscheinungsbildes stärker an Baldung erinnert als die Basler Arbeit. Bereits Koegler verwarf die Zuweisung an Baldung und schlug Schäufelein als Autor beider Blätter vor, und Winkler ordnete sie dann in das Spätwerk des Nördlinger Dürer-Schülers ein. Diese Zuschreibung mag etwas befremden, denn Schäufeleins Werk besteht überwiegend aus Federzeichnungen, die in ihrem Charakter, besonders bei den frühen Arbeiten, an den Lehrer angelehnt sind. Die Art der Schraffenbildung mit parallel verlaufenden, gerade oder leicht gebogenen Kreidestrichen unterschiedlicher Dichte ähnelt aber der von Winkler als Vergleich herangezogenen Anna selbdritt in Bremen, die voll signiert und 1511 datiert ist (Winkler 1942, Nr. 50). Die etwas unruhige und bewegte Umriss- und Faltenbildung der Bremer Zeichnung ist bei den späteren Blättern in Basel und Karlsruhe einer grosszügigeren und zugleich weicheren, tonigeren Formenbehandlung gewichen. Schilling vermutete als Ursache für diesen Stilwandel bei Schäufelein um 1520 eine Auseinandersetzung mit Baldungs Werk.

Es dürfte sich um die Vorarbeit zu einer Altartafel mit Stifterinnen handeln. Kniende Frauen und Mädchen als Entwurf für eine Stiftertafel gibt auch eine frühe Federzeichnung Schäufeleins in Berlin wieder (Winkler 1942, Nr. 2). *H. B.*

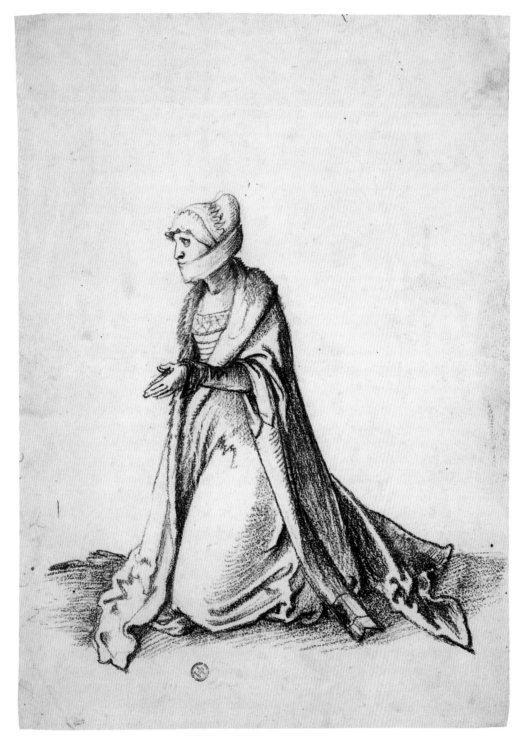

Kat. Nr. 14.3

15

HANS SPRINGINKLEE
(um 1495–um 1540, nachweisbar in Nürnberg 1512–1524)

Maler, Zeichner, Reisser für den Holzschnitt und Holzschneider; Schüler von Dürer, in dessen Haus er in Nürnberg lebte, wie Neudörfer (1547) berichtet. Er entwarf etwa 200 Holzschnitte, von denen die bekanntesten die Illustrationen des »Hortulus animae« sind, den Koberger 1516 publizierte. Als Mitarbeiter Dürers war er mit eigenen Entwürfen am Triumphzug und an der Ehrenpforte Kaiser Maximilians I. beteiligt. 1520 beauftragt der Nürnberger Rat den »jungen Springenclee« gemeinsam mit anderen, eine Decke in der Burg zu bemalen. Einige Gemälde werden Springinklee zugeschrieben, von denen das späteste 1523/24 datiert wird. Als Zeichner ist der Künstler nahezu unbekannt. Es existieren nur zwei signierte Blätter von ihm, denen weitere sieben aus stilistischen Gründen angeschlossen werden.

HANS SPRINGINKLEE
15.1
Stehender Schmerzensmann, um 1514

Basel, Kupferstichkabinett, Inv. 1959.110
Feder in Schwarz und Weiss sowie Pinsel in Weiss auf dunkelbraun
grundiertem Papier
195 x 154 mm
Wz: Fragment eines Schlangenstabes (ursprünglich mit Ochsenkopf),
schlecht zu sehen wegen der dunklen Grundierung
U. r. auf dem Stein mit dem Monogramm *HSK* (ligiert) signiert

Herkunft: Fürst von Liechtenstein; Walter Feilchenfeldt, Zürich 1949;
erworben 1959 von der CIBA-AG durch Schenkung

Lit.: Ausst. Kat. CIBA-Jubiläums-Schenkung 1959, S. 39 – Ausst. Kat.
Meister um Dürer 1961, Nr. 333 -Ausst. Kat. Hundert Meisterzeichnungen 1972, Nr. 38 – Ausst. Kat. Dürer, Holbein 1988, S. 138f.

Hans Springinklees Œuvre als Zeichner ist nahezu unbekannt. Unter den wenigen ihm zugeschriebenen Zeichnungen sind nur zwei signiert, der Basler Schmerzensmann und eine Ruhe auf der Flucht in London, die ausserdem noch das Datum 1514 trägt. Mit dem Londoner Blatt ist die Basler Zeichnung in Zeichentechnik, Stil und vielen motivischen Details sehr gut vergleichbar. Daraus ergibt sich für den Schmerzensmann eine Datierung ins gleiche Jahr.
In der Art und Weise, wie der Körper und besonders der mächtige Brustkorb Christi in allen Einzelheiten des Muskelspiels geschildert wird, verrät sich deutlich der Einfluss Dürers. Auch im Motivischen gibt es Anklänge: die mit

gekreuzten Armen gehaltenen Leidenswerkzeuge, Geissel und Rute, und die gefesselt herabhängenden Hände kommen auch in Kupferstichen Dürers (B. 3, B. 21) vor. Der Gesamtcharakter des Blattes aber wird weniger durch Dürersche Elemente bestimmt. Vielmehr drängen die Pflanzen und Bäume in der den Schmerzensmann umgebenden Waldlandschaft in den Vordergrund, wodurch das Blatt in die Nähe der Donaumeister rückt. In der Tat erinnert die Zeichenweise an Altdorfer, mit dem Springinklee an der Ehrenpforte für Kaiser Maximilian zusammengearbeitet hat: Auf dunklem Grund ist mit weissem Pinsel nicht nur das modellierende Licht angegeben, sondern das eigentliche Gerüst der Zeichnung ist in Weiss ausgeführt. Der schwarzen Feder kommt nurmehr die Aufgabe zu, die Schattenpartien anzugeben.

Darstellungen des Schmerzensmannes, eines überhistorischen Bildes des geopferten Christus mit seinen Leidenswerkzeugen, der den Tod überwunden hat, dienten vielfach der privaten Andacht. Sie fanden besonders in der deutschen Graphik des 15. Jahrhunderts weite Verbreitung. Der isoliert in einer Landschaft stehende Christus, dessen Wunden und Leidenswerkzeuge Mitleid hervorrufen, aber gleichermassen die Sicherheit des Ewigen Lebens versprechen, wendet sich direkt an den Betrachter. Auf die göttliche Natur Christi und somit auf die Verheissung der Auferstehung weist auch die von drei Kreuzen bekrönte Tiara über der Dornenkrone hin. Die aufwendige Zeichentechnik und die bildhafte Geschlossenheit des Blattes lassen vermuten, dass es als gezeichnetes Andachtsbild entstanden ist. *S. M.*

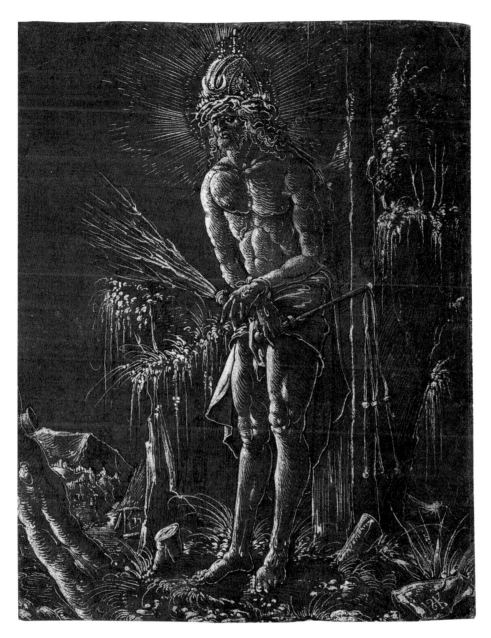

Kat. Nr. 15.1

16
PETER VISCHER D. J.
(Nürnberg 1487–1528 Nürnberg)

Zweiter Sohn des Erzgiessers Peter Vischer d. Ä., der nach J. Neudörffer die antike Literatur liebte, befreundet mit dem humanistisch gebildeten Pangratz Bernhaubt, genannt Schwenter, der ihm zusammen mit seinen Brüdern Hermann und Hans 1515 seine Übersetzung der »Histori Herculis« widmete.

In der Giesshütte seines Vaters als Modelleur tätig; er schuf 1507 als erste deutsche Gussmedaille die Bildnismedaille seines Bruders Hermann und 1509 eine weitere mit seinem Selbstbildnis; Schöpfer von Plaketten und anderen Kleinkunstwerken, auch Kleinplastiken. Zwischen 1512 und 1514 möglicherweise Italienreise mit Aufenthalt in Padua und Venedig. Danach Eheschliessung mit Barbara Mag.

Weil der Nürnberger Rat am 11. Juli 1514 Peter Vischer d. Ä. ermahnte, die Arbeiten am Sebaldus-Grab voranzutreiben, Mitarbeit seiner Söhne, nach dem Tod Hermanns am 1. Januar 1517 vor allem Peters d. J.; von ihm stammen die Grabplatten von Gotthard Wigerinck (gestorben 1518), Lübeck, St. Marien; Bischof Lorenz von Bibra (gestorben 1519), Würzburg, Dom; Kardinal Albrecht von Brandenburg, Aschaffenburg, Stiftskirche (1522 bestellt, 1525 datiert), und das Grabmal des Kurfürsten Friedrichs des Weisen in der Wittenberger Schlosskirche, das 1527 vollendet und auf Fürsprache des Nürnberger Rats als Meisterstück anerkannt wurde. Daraufhin wurde Peter Vischer d. J. am 23. Mai 1527 in die Meisterliste eingetragen.

Die von ihm erhaltenen Zeichnungen sind zum Teil Vorarbeiten für kleinplastische Werke, zum Teil Illustrationen.

PETER VISCHER D. J.
16.1
Die Quellnymphe, um 1515

Berlin, Kupferstichkabinett, KdZ 15311
Rötel, Feder in Braun, Pinsel
176 x 176 mm
Wz.: nicht feststellbar
Bezeichnet r. am Rand in Schulterhöhe der Nymphe mit Feder in Braun *6;* in der unteren Ecke l. mit schwarzer Feder *HW* mit Kreuz (altes Sammlerzeichen)
Zeichnung an allen Seiten beschnitten; das rechte obere Viertel zwischen Felsen und Numerierung in der Diagonale entfernt; später ergänzt; u. M. Riss bis in das linke Bein der Nymphe; l. in Randnähe Wurmfrassstellen; Blatt mehrfach doubliert

Herkunft: Slg. Comte J. G. de la Gardie (recto u. l. Sammlerstempel Lugt 2722a); erworben 1934 von einem Nachfahren (Inv. Nr. 351-1934, verso Stempel des Kabinetts Lugt 1612, aber mit Jahreszahl 1934 und handschriftlicher laufender Nummer)

Lit.: Berliner Museen, Berichte aus den Preussischen Kunstsammlungen, 56, 1935, S. 18, Abb. S. 75, S. 85 – Winkler 1947, S. 43, Abb. 28 – D. Wuttke: Die Histori Herculis des Nürnberger Humanisten und Freundes der Gebrüder Vischer, Pangratz Bernhaubt gen. Schwenter, Köln 1964, S. 110, Tafel XII mit Abb. 13

Die Nymphen, die schönen Töchter des Okeanos, sind Naturgottheiten, von denen die Oreaden auf Wiesen und Bergen leben, die Dryaden in Wäldern und Bäumen und die Najaden an Quellen und Bächen. Sie alle symbolisieren die fruchtbare Feuchtigkeit der Erde und personifizieren die Anmut, Heiterkeit und Lieblichkeit der Natur. Da sie zwar nicht unsterblich sind, aber dennoch nicht altern, werden sie seit der Antike als junge Mädchen dargestellt.

Daran hat sich auch Peter Vischer gehalten. Seine Najade sitzt sich ausruhend an der Quelle, die im Inneren des Felsmassivs entspringt. Ihr Wasser ergiesst sich in ein rundes Becken, aus dem es als Bächlein auf uns zufliesst. Der Felsen ist üppig begrünt. Die Nymphe, eine nackte Schöne mit einem Kranz im Haar und einem Tuch geschmückt, lässt selbstvergessen das lebenspendende Wasser aus ihrem Krug, den sie mit ihrem ausgestreckten linken Arm hält, zu Boden rinnen. In ihrer Rechten, die auf ihrem Schienbein ruht, hält sie eine Flöte – ein Symbol des Frühlings, der Jahreszeit, in der das Gras zu spriessen beginnt, das sie mit der Linken tränkt. Das Köpfchen der Nymphe erinnert durch seinen Kranz und die langen Schläfenlocken an Arbeiten Jacopo de'Barbaris.

Dem lyrisch empfindenden, erzählfreudigen Zeichner gelang eine höchst eindrucksvolle poetische Darstellung des antiken Stoffes, zu der ihn eine literarische Vorlage inspiriert haben dürfte. Da nicht bekannt ist, auf welchem Text die Darstellung beruht, kann nicht gesagt werden, welche Details von ihr vorgegeben waren und welche der Zeichner ersann. Ungewöhnlich ist die Wahl der Zeichenmittel. Rötel- und Federzeichnung sind in einem die Plastizität steigernden Sinne verbunden.

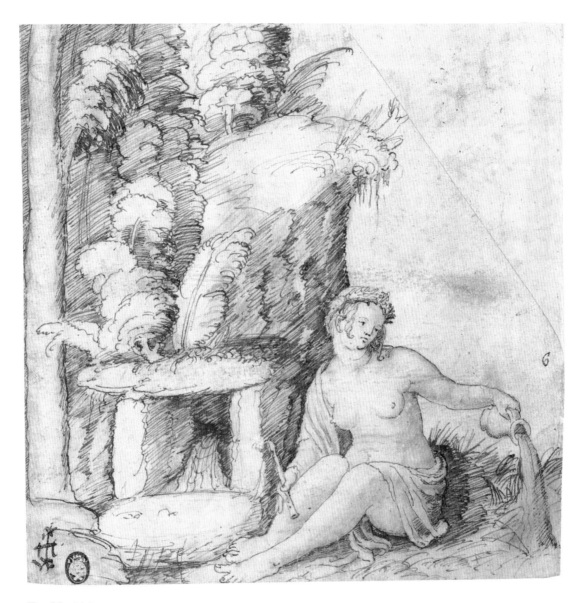

Kat. Nr. 16.1

In der Erlanger Universitätsbibliothek gibt es eine 1535 datierte Kopie in derselben Technik.[1] *R. K.*

1 Die Zeichnungen der Universitätsbibliothek Erlangen, hrsg. von der Direktion der Universitätsbibliothek, bearbeitet von E. Bock, 2 Bde., Frankfurt am Main 1929, Bd. 1, S. 66, Nr. 218, Bd. 2, Abb. S. 90; Wuttke 1964, S. 110.

Peter Vischer d. J.

16.2
Virtutes und Voluptas (Tugenden und Wollust), 1515/16

Berlin, Kupferstichkabinett, KdZ 1083
Feder in Braun über Stiftvorzeichnung; aquarelliert; mit brauner Einfassungslinie versehen
246 x 163 mm
Wz.: Hohe Krone (ähnlich Piccard XIII, 6)
Bezeichnet mit schwarzer über brauner Feder *Virtutes, Voluptas, orcus;* nur die Bezeichnung *odiũ* nicht nachgezogen; verso von der Hand Schwenters in Humanistenschrift mit brauner Tinte und Hervorhebungen in roter Tinte: Textblock aus 12 Zeilen, deren Anfangsbuchstaben jeweils betont; r. *Telos.;* auf M. gestellt *Der wege der Tugent;* Textblock mit 6 Zeilen *GOt Hot erschaffen [...] auff erden etc.;* auf M. gestellt *DIE TVGENT;* Textblock mit 13 Zeilen, deren Anfangsbuchstaben betont; u. r. Oberlängen der Kustoden
Blatt 5a aus der nach 1878 von der Nürnberger Stadtbibliothek erworbenen Handschrift Amb. 654 2°; stark beschnitten

Herkunft: Slg. von Nagler (verso zwischen erstem und zweitem Schriftblock l. Nachlassstempel Lugt 2529); erworben 1835 (verso Stempel des Berliner Kabinetts Lugt 1606)

Lit.: E. W. Braun: Die Handzeichnungen des jüngeren Peter Vischer zu Pankraz Schwenters Gedicht über die Herculestaten, in: Monatshefte für Kunstwissenschaft, 8, 1915, S. 52–57, Abb. 2 – H. Stierling: Kleine Beiträge zu Peter Vischer, 5: Vorbilder, Anregungen, Weiterbildungen; 11: 1918, S. 245–268, bes. S. 258 – Bock 1921, S. 87f., Tafel 117 – S. Meller: Peter Vischer der Ältere und seine Werkstatt, Leipzig 1925, S. 190–192, Abb. 127 – H. Röttinger: Dürers Doppelgänger (Studien zur deutschen Kunstgeschichte, 235), Strassburg 1926, S. 228 f., S. 232 – Panofsky 1930, S. 86–100, Tafel XXIII mit Abb. 42 – E. Schilling: Peter Vischer der Jüngere als Zeichner, in: Städel-Jahrbuch, 7–8, 1932, S. 149–162, bes. S. 150f., Abb. 123 – F. T. Schulz, in: TB, 34, 1940, S. 410 – D. Wuttke: Pangratz Bernhaubt gen. Schwenter. Der Nürnberger Humanist und Freund der Gebrüder Vischer, in: Mitteilungen des Vereins für Geschichte der Stadt Nürnberg, 50, 1960, S. 222–257, bes. S. 237–240 und S. 242–247 – H. Stafski: Der jüngere Peter Vischer, Nürnberg 1962, S. 50, S. 68f., Tafel 91 – D. Wuttke: Die Histori Herculis des Nürnberger Humanisten und Freundes der Gebrüder Vischer, Pangratz Bernhaubt gen. Schwenter (Beihefte zum Archiv für Kulturgeschichte, 7), Köln 1964, bes. S. XVIIf., S. 13f., S. 106–110, Tafel II mit Abb. 2 – Ausst. Kat. Dürer 1967, S. 64, Nr. 57 – J. Wirth: »La Musique« et »la Prudence« de Hans Baldung Grien, in: ZAK, 35, 1978, S. 244–246, Fig. 4 – Wirth 1979, S. 148, Fig. 151f.

Edmund Wilhelm Braun, der die Zeichnung als Arbeit Peter Vischers d. J. vorstellte, erkannte ihre Zugehörigkeit zu der in der Nürnberger Stadtbibliothek befindlichen Handschrift »Histori Herculis«. Diese ist eine Übersetzung des ab 1507 beim Nürnberger Rat als Hochzeitslader angestellten humanistisch gebildeten Pangratz Bernhaubt, genannt Schwenter. Er hatte an der Artistenfakultät der Universität Heidelberg studiert und dort den Grad eines »Baccalaureus artium viae modernae« erworben.[1] Seiner Übersetzung liegt das lateinische Humanistendrama des sonst unbekannten gekrönten Poeten Gregorius Arvianotorfes von Speier[2] zugrunde, das 1512 in Strassburg unter der Regie von Sebastian Brant aufgeführt wurde. Als Verfasser des als verloren geltenden Originalmanuskriptes wird Sebastian Brant vermutet. Der Name Gregorius Arvianotorfes von Speier wäre demnach sein Pseudonym.

Die Zeichnung Peter Vischers d. J. fasst verschiedene Textstellen der »Histori Herculis« zusammen.[3] Wie Wuttke feststellte,[4] gibt es zwischen dem Text und der Illustration verschiedene Abweichungen, deren gravierendste die dem Text widersprechende Auffassung des menschlichen Lebensweges als Strecke mit entgegengesetzten Zielen ist, wie ihn Lactans beschrieb, während der Text von der Entscheidung zwischen rechts und links an der Weggabelung spricht. Dagegen wurden die als Regen und Donner beschriebenen Naturgewalten, die – vom Neid geschickt – die Tugend auf ihrem Weg behindern sollen, als Steinschlag dargestellt, und der *orcus* wurde nicht nur durch den dreiköpfigen Höllenhund Zerberus im Höllenrachen anschaulich gemacht, sondern auch durch einen Galgen mit riesenhaften Qualmwolken hinter ihm, die fast die Höhe des Tugendberges erreichen und optisch das beschriebene Rechts und Links von Tugend und Laster anklingen lassen. Unwichtig ist hingegen der Verzicht auf die im Text erwähnten Früchte auf dem Brunnenrand.

Weil Peter Vischer d. J. von einschlägigen humanistischen Werken seiner Zeit illustrierte Ausgaben kannte, ist seine Zeichnung mit ihnen durch manche aus der Erinnerung an sie stammende Details verbunden. So findet man in den Gestalten von Wollust und Tugend Anklänge an die Illustrationen der lateinischen, am 1. März 1497 bei Johann Bergmann in Basel erschienenen Ausgabe von Sebastian Brants »Narrenschiff«, die Jacobus Locher Philomusus besorgt hatte,[5] beziehungsweise an deren Nachruck bei Johann Grüninger in Strassburg vom 1. Juni 1497.[6] Conrad Celtis' »Quatuor libri amorum«, die am 5. April 1502 in Nürnberg im Auftrage der Sodalitas Celtica erschienen, müssen Vischer stark beeindruckt haben. Auf ihrem Titelholzschnitt fand er die zu seiten eines Springbrunnens sitzenden Musen, von denen die linke Harfe und die rechte Laute spielt,[7] und auf ihrer letzten Illustration – *Apoll auf dem Parnass*[8] – den Brunnen mit den beiden Fischen am Wasserrohr. *R. K.*

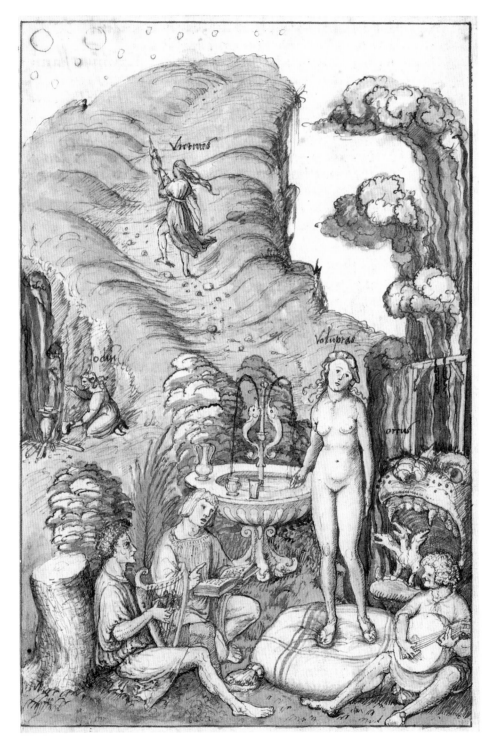

Kat. Nr. 16.2

1 Wuttke 1960, S. 224f.

2 Seinen Namen überliefert der Titel fol. 4a verso: Berlin, Kupferstich-kabinett, KdZ 10802; dazu Wuttke 1964, S. IX.

3 Wuttke 1964, S. 11, Z. 5–33; S. 12, Z. 15–26; S. 15, Z. 1–24.

4 Wuttke 1964, S. 106.

5 Panofsky 1930, S. 97, Tafel XVIII, Abb. 30, Tafel XIX, Abb. 31f.; siehe A. Schramm: Der Bilderschmuck der Frühdrucke, Bd. 22: Die Drucker in Basel, 2. Teil, Tafel 176 mit Abb. 1225–1227.

6 F. Anzelewsky, in: Ausst. Kat. Dürer 1967, S. 66; Panofsky 1930, Tafel XXI, Abb. 39; siehe dazu A. Schramm: Der Bilderschmuck der Frühdrucke, Bd. 20: Die Strassburger Drucker, 2. Teil, S. 4.

7 Stierling 1918, S. 258f.; Röttinger 1926, Tafel LXI, Fig. 82; Ausst. Kat. Meister um Albrecht Dürer 1961, Nr. 226.

8 Dieser Holzschnitt, der in vielen Exemplaren der »Quatuor libri amorum« fehlt, erschien 1507 in Augsburg in zwei bei E. Oeglin gedruckten Werken: Guntherus Ligurinus: De Gestis Imperatoris Caesaris Friderici I., Augsburg April 1507 (Abb. bei Röttinger 1926, Tafel LXIII, Fig. 84; dort noch als Holzschnitt Peter Vischers d. J.); Tritonius: Melopoiae Sive Harmoniae Tetracenticae, Augsburg 7. 8. 1507 (Abb. Winkler 1959, S. 31). Seit F. Winklers Aufsatz »Die Holzschnitte des Hans Suess von Kulmbach«, in: Jahrbuch der Preussischen Kunstsammlungen, 62, 1941, S. 1–30, bes. S. 13–16, S. 25, Abb. 44, allgemein als Arbeit Hans von Kulmbachs anerkannt; siehe Ausst. Kat. Meister um Albrecht Dürer 1961, Nr. 228f.

17
LUCAS CRANACH D. Ä.
(Kronach 1472–1553 Weimar)

Als Sohn eines nur mit Namen bekannten Malers – Hans Moler oder Moller (als Familienname) – wurde Lucas Cranach 1472, nach M. Gunderams Zeugnis von 1556 am 4. Oktober 1472 in Kronach, Oberfranken, geboren (ein etwas späteres Geburtsdatum anzunehmen, wie neuerdings vorgeschlagen wurde (Ausst. Kat. Cranach 1994, S. 48) ist unnötige Spekulation und widerspricht auch den Angaben auf Cranachs Grabstein). Kronach lag im Bistum Bamberg, nicht weit von der Stadt und Veste Coburg, die zum Hoheitsgebiet des Kurfürsten von Sachsen gehörten. Cranachs Anfänge liegen im dunklen. Die frühesten datierten Werke tragen die Jahreszahl 1502. Sie sind in Wien entstanden. Dort porträtierte Cranach um 1502/03 den einflussreichen jungen Arzt und Humanisten Johannes Cuspinian und dessen Frau. 1504/05 reiste Cranach über Nürnberg nach Wittenberg, wo er 1505, in der Nachfolge des Italieners Jacopo de'Barbari, Hofmaler des Kurfürsten Friedrich des Weisen und seines mitregierenden Bruders Johann von Sachsen wurde. Aufbau einer grossen Werkstatt mit Lehrlingen, Gesellen und Schülern. Cranach reiste, nachdem ihm Kurfürst Friedrich Anfang 1508 einen Wappenbrief ausgestellt hatte (dieses Wappen, die fledermausgeflügelte, gekrönte Schlange mit dem Ring im Maul, wurde fortan als Signaturzeichen benutzt, ab 1537 in einer an den Flügeln modifizierten Form), im Sommer 1508 in die Niederlande, vom sächsischen Kurfürsten in diplomatischer Mission zu Kaiser Maximilian gesandt. Arbeit auf der Veste Coburg und in anderen kursächsischen Schlössern. Zahlreiche Holzschnitte mit dem kurfürstlichen Wappen: Jagd, Turnier, Christi Passion, Heiligenbilder, humanistische Themen, die auch in der Malerei erscheinen (Venus, 1509, Quellnymphe, 1518, und weitere). Frühestens 1509, spätestens 1513 Heirat mit Barbara Brengbier, Tochter eines Ratsherrn in Gotha (sie starb 1540). Zwei Söhne wurden Maler: Hans (1537 in Bologna gestorben) und Lucas Cranach d. J. (1515–86). 1519 wurde Cranach Mitglied des Rates von Wittenberg. Er illustrierte im Holzschnitt reformatorische Flugblätter und Bücher. 1520 war Luther Taufpate der Cranach-Tochter Anna, 1525 war Cranach Zeuge bei der Brautwerbung Luthers und 1527 Taufpate dessen ersten Sohnes. 1528 erwies sich Cranach als der reichste Bürger Wittenbergs. 1534 reiste er zusammen mit Kurfürst Johann Friedrich, seinem Herrn, und Melanchthon wegen

eines von Kardinal Albrecht und Herzog Georg von Sachsen gewünschten Religionsgesprächs nach Dresden. 1537, nach dem Tod des Cranach-Sohnes Hans, erhielt Lucas Cranach d. J. wahrscheinlich eine stärkere Verantwortung in der Cranach-Werkstatt. 1537/38, 1540/41 und 1543/44 war Cranach Bürgermeister von Wittenberg. Nachdem Johann Friedrich 1547 von Kaiser Karl V. besiegt und gefangengenommen wurde, verlor Cranach seine Hofmalerstellung, bis er 1550, nachdem er sein Testament gemacht hatte, Johann Friedrich nach Augsburg in die Gefangenschaft folgte. In Augsburg Begegnung mit Tizian, dessen Bildnis Cranach malte (nicht erhalten). Am 16. Oktober 1553 starb Lucas Cranach in Weimar.

Lucas Cranach d. Ä.

17.1.1
Der gute Schächer am Kreuz, um 1501/02

Berlin, Kupferstichkabinett, KdZ 4450
Schwarze Kreide auf mit rötlicher Farbe leicht grundiertem Papier; mit weisser Kreide gehöht
226 x 121 mm
Wz: Hohe Krone mit Kreuz (nicht bei Briquet)

Herkunft: Slg. F. Bamberger; Slg. V. Lanna; erworben 1910

Lucas Cranach d. Ä.

17.1.2
Der böse Schächer am Kreuz, um 1501/02

Berlin, Kupferstichkabinett, KdZ 4451
Schwarze Kreide auf mit rötlicher Farbe leicht grundiertem Papier; mit weisser Kreide gehöht
215 x 128 mm
Wz: Hohe Krone mit Kreuz (nicht bei Briquet)

Herkunft: Slg. F. Bamberger; Slg. V. Lanna; erworben 1910

Lit.: Schönbrunner/Meder, Nr. 1097 (unbekannter Meister vom Ende des 15. Jahrhunderts) – M. J. Friedländer: Literaturbericht (H. Voss: Der Ursprung des Donaustiles, 1907), in: Repertorium für Kunstwissenschaft, 31, 1908, S. 394 (Cranach, um 1503) – Bock 1921, S. 19 – Glaser 1921, S. 18 – Benesch 1928, S. 98 (1502) – Bock 1929, Nr. 1267, Tafel 256 (vergleichbare Schächer-Zeichnung in Erlangen) – Weinberger 1933, S. 12 – Girshausen 1936, S. 7–9, Nr. 1 f. – Burke 1936, S. 32 – Degenhart 1943, S. 177, Abb. 67 – Winkler 1951, S. 47 f. – Lüdecke 1953, S. 24, Abb. 13 – Rosenberg 1960, Nr. 2 f. (um 1502) – Oettinger/Knappe 1963, S. 11 mit Anm. 56 – Thöne 1965, S. 9 – Ausst. Kat. Dürer 1967, Nr. 63 f. – Schade 1972, S. 34 – Ausst. Kat. Cranach 1973, Nr. 33 f. – C. Sterling, in: Grünewald 1974/75, S. 136 – Schade 1974, S. 50 – U. Timann, in: Ausst. Kat. Cranach 1994, S. 303 – H. Mielke, in: Handbuch Berliner Kupferstichkabinett 1994, S. 124 f.

Die beiden sehr wahrscheinlich in Wien um 1501/02 entstandenen Zeichnungen zeigen auf zwei Blättern, die nicht vom selben Papierbogen stammen (die Wasserzeichen sind unterschiedlich), die links und rechts von Christus gekreuzigten Schächer. Schächer bedeutete Räuber (nach Matthäus und Markus) oder Verbrecher (nach Lukas; dem bussfertigen Schächer versprach Christus Gnade: »Wahrlich, ich sage dir: Heute noch wirst du mit mir im Paradiese sein«). Beide Schächer hängen mit ihren gewaltsam abgewinkelten Ellbogen an den Kreuzen. Sie sind mit Seilen an grob konstruierte Rundholzkreuze gefesselt, während Christus, wie die Kreuzigung üblicherweise dargestellt wurde, an ein mehr oder weniger gehobeltes Kreuz mit drei oder vier Nägeln angeschlagen wurde. Solche Abstufung entsprach ikonographischer Tradition, in Franken (Pleydenwurff, Wolgemut) wie in der bayrischen und österreichischen Malerei des Spätmittelalters bis hin zu Rueland Frueauf d. J. (Kreuzigungstafel von 1496 in Klosterneuburg bei Wien). Cranach ging in einem in Wien etwa 1501/02 ausgeführten Gemälde und in

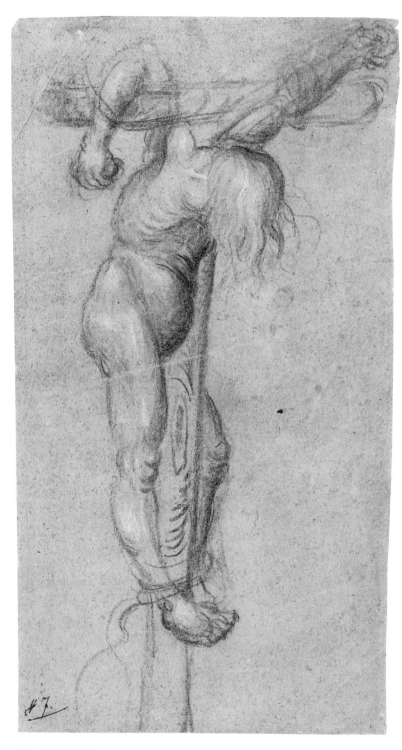

Kat. Nr. 17.1.1

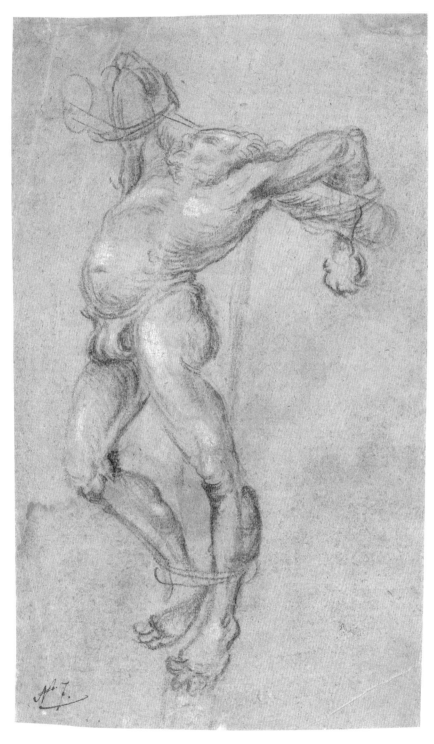

Kat. Nr. 17.1.2

zwei dürerisch-grossformatigen Kreuzigungsholzschnitten, von denen der eine das Datum 1502 trägt, über die Tradition hinaus und zeigte die gekreuzigten Schächer gleich Christus mit Nägeln an die Stämme geschlagen. Steigern wollte Cranach damit nicht so sehr die Vergegenwärtigung des Schmerzes als vielmehr die einheitliche menschliche Dramatik dieser dreifachen Kreuzigung. Die Berliner Zeichnungen erscheinen als unmittelbare Vorstufen zu den Schächer-Darstellungen auf Cranachs Wiener Bildern und Holzschnitten der Kreuzigung aus der Zeit von 1501/02 bis 1503: eine dichte, konsequente Abfolge mit bedeutenden Veränderungen von Werk zu Werk.

Am nächsten kommt Cranachs Zeichnung des reuigen Schächers der Darstellung des »bösen« Schächers auf einem Altarbild, das Cranach gekannt haben dürfte: der 1501 datierten, von Jörg Breu d. Ä. gemalten Kreuzigungstafel zu einem grossen Flügelaltar für das an der Donau gelegene Kartäuserkloster Aggsbach. Diese Kreuzigungstafel, auf welcher der berittene Hauptmann Centurion/Longinus auffälligerweise die Züge Maximilians I. trägt, wird heute im Germanischen Nationalmuseum in Nürnberg aufbewahrt, die meisten anderen Altarteile befinden sich im Augustiner-Chorherrenstift Herzogenburg.[1] Der von Breu 1501 gemalte vornüber hängende Schächer ist, wie auf Cranachs Zeichnung, so ans Kreuz gebunden, dass er den senkrechten Stamm zwischen die Beine nehmen muss, während der Oberkörper sich vor den Stamm schiebt. Der Kopf wird – bei Breu wie bei Cranach – vom herabfallenden Haar gänzlich verhüllt, ein Motiv, das Dürer auf einem in die Jahre 1501 bis 1505 nur ungefähr datierbaren Holzschnitt wiederholt.[2] Cranach differenzierte die Stofflichkeit der Haare bis zum Glanz und zu den einzelnen sich teilenden und abstehenden gewellten Strähnen. Seine eigene Erfindung (anders als bei Breu) ist die Gegenbewegung des in der Diagonale steif aufragenden, gestreckten Arms, der mit dem niedergesunkenen Kopf kontrastiert. Die plastisch-räumliche Schwierigkeit, ja Unmöglichkeit, dass die beiden Arme des Schächers von vorn und von hinten am Querbalken des Kreuzes fixiert sind, suchte Cranach zu mildern, indem er den Kreuzbalken in seiner linken Erstreckung durch konturierende Striche und Schattierung verstärkte.

Beide Schächer, auch der sich aufbäumende »böse«, erscheinen in ihrer körperlichen Verflochtenheit mit den Kreuzen und trotz der quasi malerischen Modellierung in Schwarz und Weiss auf der roten Grundierung wie Umrissfiguren auf der Fläche. Räumlichkeit wird suggeriert, nicht konstruiert. Dasselbe gilt für die Modellierung der Körper. Die Details, wie etwa die verkrampfte Zehe des bösen Schächers, sind gerade nur so weit durchgeführt, dass sie sprechen und Ausdruck gewinnen. Alles scheint in Bewegung zu bleiben, es wird ein Geschehen gezeigt: das qualvolle Sterben der beiden Schächer, ihre sich vollziehende Hinrichtung. Der Lichteinfall von links – für beide Figuren – lässt in der Weisshöhung einzelne Körperstellen aufscheinen, er bewirkt ein Flackern. Er will eher die Unruhe erhöhen als die Körpermodellierung klären.

Die Dreistufigkeit im Sinne des Clair-obscur (schwarz und weiss auf dem Rot als Mittelton) zeigt wohl, dass es sich bei den beiden Blättern nicht bloss um Vorstudien für ein Gemälde, sondern bis zu einem gewissen Grad um für sich stehende, in sich gültige, jedenfalls sehr impulsiv realisierte Zeichnungen kleinen Formats handelt (sie wurden später beschnitten). Beide Zeichnungen, so schrieb Hans Mielke, »sind Ausdrucksstudien, aus der Vorstellung entstanden und ohne Interesse an der anatomischen Richtigkeit, die man von einem Modellakt fordern würde. Wegen ihrer ungewöhnlichen Expressivität wurden die Zeichnungen ehemals M. Grünewald zugeschrieben, bis Friedländer richtig Cranach als ihren Schöpfer erkannte: die Verbindung zu dessen Wiener Werken, Gemälden wie Holzschnitten [...] ist zwingend«.

Besonders nahe steht den beiden Zeichnungen der bereits erwähnte grossformatige Kreuzigungsholzschnitt Cranachs mit dem Datum 1502. Hier wiederholt sich das »Motiv der von dem Haupt herabrauschenden Flut feinsträhniger, ungeordneter Haare, die das zu Boden gewandte Gesicht verdecken« (Girshausen). Cranach hat den Holzschnitt, wie auch die beiden Schächer-Zeichnungen, in Wien geschaffen, wo er gleichzeitig den (wie er selbst aus Ostfranken stammenden) Humanisten Johannes Cuspinian porträtierte und manch andere, besonders leidenschaftliche und dürerisch-»heroisch« formulierte Gemälde, Holzschnitte und Zeichnungen hervorbrachte. Sie haben Albrecht Altdorfer (vgl. Kat. Nr. 18.1) und Wolf Huber beeindruckt. Als Cranach 1505 kursächsischer Hofmaler wurde, ging er andere künstlerische Wege.

D. K.

1 Beiträge 2, 1928, S. 291, Abb. 206; C. Menz: Das Frühwerk Jörg Breus des Älteren, Augsburg 1982, S. 55 ff., S. 69 f., Abb. 23.
2 B. 59; M. 180; Panofsky 1945, Nr. 279; Knappe 1964, Nr. 220; Strauss 1980, Nr. 82; Winkler 1957, S. 126, datiert »um oder bald nach 1500«.

Lucas Cranach d. Ä.

17.2
Wildschweine und Jagdhunde, um 1506/07 oder einiges später

Berlin, Kupferstichkabinett, KdZ 386
Feder in Schwarzbraun; später angebrachte Einfassungslinie in Braun
150 x 241 mm
Wz.: Hohe Krone (Variante von Briquet 4971 oder 4988)
Ein falsches Dürer-Monogramm am unteren Rand wurde ausradiert

Herkunft: Slg. Neville; Slg. D. Goldsmid; Slg. Suermondt;
erworben 1879

Lit.: Lippmann 1895, S. 7 – Zeichnungen 1910, Nr. 202 – Bock 1921,
S. 20, Tafel 26 – Girshausen 1936, S. 50, Nr. 66 – Rosenberg 1960, Nr. 60
– Ausst. Kat. Dürer 1967, Nr. 66 – Ausst. Kat. Cranach 1973, Nr. 53 –
Schade 1974, S. 48, Tafel 165 – Ausst. Kat. Cranach 1988, S. 62

Die erste Zuordnung der Studie scheint sich aus dem Vergleich mit zwei Holzschnitten von 1506/07 zu ergeben, die Cranach bald nach Antritt seines Hofmaleramts (1505) im Dienst des – wie Kaiser Maximilian – sehr jagdfreudigen Kurfürsten von Sachsen, Friedrichs des Weisen, und seines mitregierenden Bruders, des Herzogs Johann des Beständigen, geschaffen hat: der Darstellung einer Hirschjagd in grossem Breitformat und eines kleineren, hochformatigen Holzschnitts, der zeigt, wie ein Ritter einem von der Meute getriebenen Keiler mit dem Schwert den Gnadenstoss gibt. »Sooft die Fürsten Dich mit zur Jagd nehmen, führst Du irgend eine Tafel (tabulam aliquam) mit Dir, welche Du inmitten der Jagd vollendest, oder Du zeichnest (exprimis), wie Friedrich einen Hirsch aufjagt, Johann einen Eber verfolgt«, so rühmte der Humanist Christoph Scheurl die rastlose künstlerische Tätigkeit Cranachs – der Scheurl 1509 porträtierte – in einem in Wittenberg am 1. Oktober 1509 verfassten Widmungsbrief.[1] Auf der Berliner Zeichnung präzisierte Cranach mit der Feder eine mit Kohle oder Kreide ausgeführte flüchtige Skizze, die danach ausgewischt wurde. In Spuren ist sie knapp erkennbar, etwa am Rücken und Bauch des Ebers, der rechts auf dem Blatt steht. Unter ihm zeichnet sich schwach der Umriss eines mit der Kohle skizzierten geduckten Tieres ab, wohl eines angreifenden Hundes. Dieses Tier muss dem Eber kompositorisch nicht zugeordnet gewesen sein. Überhaupt sollte die Federzeichnung nicht als eine einheitliche Szene missverstanden werden. Eigentlich sehen wir drei oder vier Details mit der gemeinsamen Thematik »Wildschweinjagd«: links einen von mehreren Hunden angegriffenen, sich umwendenden Eber, rechts – für sich stehend – einen aufschauenden Eber und oben einen fliehenden Eber; neben ihm hat Cranach in etwas schwärzerer Tinte einen Eberkopf angefangen und so stehen lassen. Im ganzen haben wir also ein klassisches Skizzenblatt mit diesen einzelnen Jagdtiermotiven vor uns, etwa in der Tradition der Skizzen Pisanellos. Dessen Tierstudien lassen meist ebenfalls spüren,

dass der Künstler, auch wo er »frei für sich« skizzierte, die Zustimmung seiner höfischen Auftraggeber erwarten konnte. Die Abstufung der Zeichnung in der Detaillierung, wie man sie im Verhältnis zwischen dem mittleren Eber und der ihn überfallenden Meute beobachtet – die Hunde wurden lockerer gezeichnet, ähnlich wie Cranachs Pinselvorzeichnungen auf seinen Tafelbildern aussehen –, ist charakteristisch für den relativen Anspruch der Zeichnung: Sie ist zwar Studie, geht aber beispielsweise über die pure Skizzenhaftigkeit einer vergleichbaren Federzeichnung mit Hirschen und Hirschkühen im Louvre hinaus. Das Pariser Blatt (Rosenberg 1960, Nr. 61 f.) trägt auf der Rückseite allerdings ein besonders detailliertes Aquarell mit der Darstellung eines toten Rehs, das Dürers aquarellierte Tierstudien in Erinnerung ruft (C. Eisler: Dürers Arche Noah, München 1996). Als Cranach, seit 1505 kursächsischer Hofmaler, 1515 einen Beitrag für das mit Randzeichnungen geschmückte Gebetbuch des Kaisers Maximilian zu liefern hatte und damit in Konkurrenz zu den dabei mitwirkenden Zeichnern Dürer, Baldung, Burgkmair, Breu und Altdorfer trat, wählte er für seine feinen Federzeichnungen auf Pergament wiederum die Thematik der jagdbaren Tiere: Hirsche vor allem, daneben Elche und Fuchs, ferner Affen, Störche und so weiter, dazu ein Schloss in der Landschaft und religiöse Motive. Die Thematik versteht sich offenbar auch als ein von Cranach auszurichtender Gruss der sächsischen Fürsten an Maximilian, dem Cranach – als er ihn 1508 in diplomatischer Mission in den Niederlanden zu besuchen hatte – als Geschenk des sächsischen Kurfürsten eine so treu abgemalte Darstellung eines ungewöhnlich grossen, vom Kurfürsten bei Wittenberg erlegten Wildschweins mitbrachte, dass ein fremder Hund, als er das Bild erblickte, zu bellen begann und alsbald die Flucht ergriff (wie Scheurl in antikischer Manier zu berichten wusste). Der 1519 gestorbene Kaiser Maximilian erscheint noch 1529 auf einem damals von Cranach gefertigten Jagdgemälde als einer der Jäger neben dem 1525 verstorbenen Kurfürsten Friedrich und seinem Nachfolger, Kurfürst Johann von Sachsen – dies war also ein Gedächtnisbild, eines der zahlreichen Bilder fürstlicher Jagden, die Cranach nicht zuletzt zu Geschenkzwecken zu malen hatte (siehe etwa Schade 1974, S. 439, Nr. 338).
Bei der Datierung der Berliner Zeichnung mit den Wildschweinen und Hunden wagt es niemand, sich festzulegen, weil im Œuvre Cranachs, der relativ wenige Zeichnungen hinterlassen hat, vergleichbare datierte Federzeichnungen fehlen. »Zwischen 1506 und 1515« (F. Steigerwald) will heissen: etwa zwischen den frühen Jagdholzschnitten Cranachs und seinen Randzeichnungen zum Gebetbuch des Kaisers Maximilian. Ein Datum nach 1515, näher bei den 1529 einsetzenden Jagdgemälden (soweit sie erhalten sind), erscheint zumindest auch gut möglich.

D. K.

1 Ausst. Kat. Cranach 1974/76, Bd. 1, S. 193, S. 241 f., Nr. 96; Ausst.
 Kat. Cranach 1994, S. 55, S. 321 f.

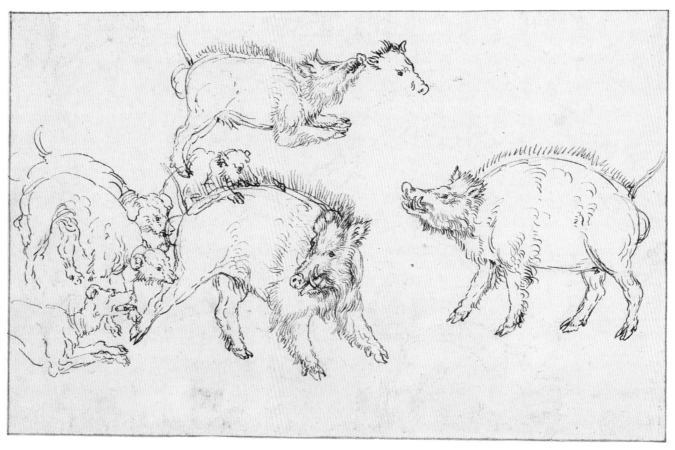

Kat. Nr. 17.2

LUCAS CRANACH D. Ä.

17.3
Entwurf eines Flügelaltars mit der Beweinung Christi, um 1519/20

Berlin, Kupferstichkabinett, KdZ 387
Feder in Braun, Grau und Schwarz; Rahmung gelblich laviert
393 x 247 mm
Wz.: nicht feststellbar
Die architektonische Bekrönung ist auf ein eigenes Blatt gezeichnet und angefügt worden; das Mittelbild trägt in der rechten unteren Ecke die Wappensignatur Cranachs, die geflügelte Schlange mit dem Ring im Maul (entsprechend dem Wappen, das Kurfürst Friedrich der Weise von Sachsen seinem Hofmaler am 6. Januar 1508 verlieh); im leeren Predellenfeld von fremder Hand *Lucas Cranah;* die Heiligenfiguren auf den beweglich angeklebten Flügelentwürfen wurden von Cranach beschriftet
Der rechte Flügel ist (nicht versehentlich) falsch angefügt
(siehe Kommentar)

Herkunft: Slg. von Rumohr; alter Bestand

Lit.: Schuchardt 1851, 2. Teil, S. 26, Nr. 40 – Zeichnungen 1910, Nr. 203 – Bock 1921, S. 19, Tafel 25 – Girshausen 1936, S. 34 f., Nr. 35 – Rosenberg 1960, Nr. 31 – Thöne 1965, Abb. S. 51 – Ausst. Kat. Dürer 1967, Nr. 68 – Steinmann 1968, S. 83 – Schade 1972, S. 40 – Ausst. Kat. Cranach 1973, Nr. 36 (ohne Kenntnis von Steinmann) – Schade 1974, S. 48, S. 64 – Ausst. Kat. Cranach 1988, S. 82 – Tacke 1992, S. 135–147 – Hinz 1993, S. 52 – Tacke 1994, S. 53–66

Im Auftrag des Kardinals Albrecht von Brandenburg malte ein Schüler Cranachs aufgrund von Entwürfen des Meisters etwa von 1520 bis 1523, spätestens bis 1525, für die Kirche des »Neuen Stifts« in Halle einen Zyklus von 16 Wandelaltären mit Szenen der Passion Christi und Heiligenfiguren sowie von einigen Einzeltafeln. Als sich die Stadt Halle dem Lutherischen Glauben zuwandte und Kardinal Albrecht 1540/41 wegziehen musste, nahm er alle transportablen Kunstwerke in sein Erzbistum Mainz mit, meist nach Aschaffenburg, seiner neuen Residenz. Von dem von Cranach entworfenen Altar ist nur das Mittelbild erhalten (Tacke 1992, Abb. 88). Cranach lieferte in typischer »Visierungs«-Technik – in Form von lavierten Federzeichnungen, die auch die Gestalt der Rahmen, der Predellabasis und des oberen »Gesprengs« angaben – die Entwürfe zu der üppigen Bilderausstattung der Hallenser Kirche, die der prunkliebende, von Martin Luther bald angegriffene, mächtige Kardinal Albrecht, Erzbischof von Mainz und Magdeburg, Primas der deutschen Kirche und Erzkanzler des Reichs, unter markantem Einsatz von Ablassgeldern ausschmücken liess (siehe auch H. Reber: Albrecht von Brandenburg, Ausst. Kat. Landesmuseum Mainz, Mainz 1990). Die Ausführung der zahlreichen Altarmalereien blieb einem Schüler Cranachs überlassen: dem »Meister der Gregorsmessen«, den Andreas Tacke mit dem 1529 Bürger von Halle gewordenen Simon Franck identifizieren möchte. Unbekannt ist, ob die Altäre, wie Tacke annimmt, in Cranachs Wittenberger Werkstatt (etwa 60 Kilometer Luftlinie von Halle entfernt) oder,

was »näher« läge, direkt in Halle ausgeführt wurden. Durch die Entwürfe ist Cranachs Anteil deutlich; jedoch, was die ganze Unternehmung und ihre Finanzierung anging, so zählte viel stärker die ausführende Arbeit, die fast durchweg nicht in Cranachs Händen lag.[1] Gerade an dem Mittelbild des durch die Berliner Zeichnung entworfenen Hallenser Altars – es zeigt, »wye Christus ist vom Creutze genommen«, so heisst es in der Beschreibung von 1525 – lässt sich ablesen, dass sich der ausführende Maler von Cranachs Entwurf nur ungefähr leiten liess: Auf dem in München erhaltenen, ziemlich hart wirkenden Gemälde (Tacke 1992, Abb. 88; Tacke 1994, Abb. 48) wurden die beiden Schächerkreuze ganz weggelassen, die Leiter ist von der anderen Seite an das Kreuz Christi gelehnt, und die Figuren der Beweinung Christi sind anders gruppiert. Der ausführende Maler, der vielleicht bereits in Halle arbeitete, fühlte sich dem Wittenberger Meister also nur in beschränktem Mass verpflichtet (dies im Gegensatz zum Verhältnis einer Cranach-Zeichnung der Kreuzigung Christi in Cambridge zu dem in der Cranach-Werkstatt ausgeführten Tafelbild in Kopenhagen: Ausst. Kat. Cranach 1974/76, Abb. 263 f.). Vermutlich hatte sich auch der Auftraggeber, Kardinal Albrecht, modifizierend eingeschaltet. Die Grundform der Komposition mit dem am Boden liegenden, in Sitzstellung gestützten Leichnam Christi kehrt auf anderen Bildern Cranachs wieder (Ausst. Kat. Cranach 1974/76, Nr. 337).

Bei dieser ganzen Bilderfolge in Entwurf und Ausführung von einem Auftrag an Cranach und seine Werkstatt zu sprechen (Tacke), trifft die Sache nicht. Noch problematischer, ja einfach falsch, ist Tackes diesbezüglicher Buchtitel »Der katholische Cranach« (was der Autor auf S. 15 selber relativieren musste). Der kursächsische Hofmalerdienst umfasste verständlicherweise auch Cranachs Arbeit für die territorial benachbarten und dynastisch verbundenen, Respekt erheischenden Fürsten in der Umgebung des Kurfürsten von Sachsen. Wie Tacke selbst hervorhebt, waren die konfessionellen Dinge um 1520/23 noch völlig im Fluss, jedenfalls aus der Sicht der einen kriegerischen Konflikt fürchtenden fürstlichen Auftraggeber (Auftrag war Befehl). Der Wittenberger Bildersturm des Jahres 1522 wurde übrigens von Luther keineswegs gebilligt. Noch die 1534/35 von Cranach für Herzog Georg von Sachsen und Kardinal Albrecht gemalten Bilder verstehen sich als diplomatische Vermittlungsbeiträge – nicht nur erlaubte, sondern wahrscheinlich befohlene Beiträge – im Hinblick auf ein erhofftes und vielleicht doch noch ausgleichendes Religionsgespräch.[2]

Das Mittelbild des von Cranach 1519/20 entworfenen Altars, der mit vier Flügeln ausgestattet werden sollte, ordnete sich in einen Passionszyklus ein. In der Hallenser Stiftskirche war der Zyklus von Altar zu Altar kontinuierlich abschreitbar. Die Altarbilder führten den Betrachter vom Einzug Christi in Jerusalem bis zur Auferstehung Christi. Realisiert war also ein einfaches christologisches Programm von Altären, die dennoch jeweils einem Heiligen oder einem

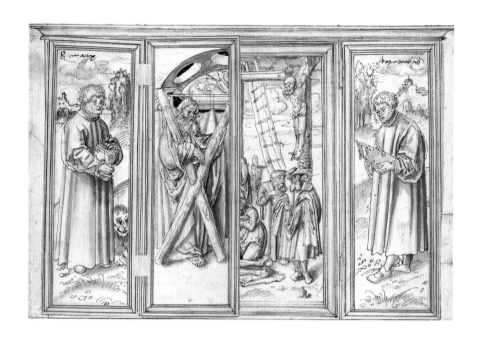

Kat. Nr. 17.3: Altar mit geschlossenem linken Innenflügel (oben)
und mit geschlossenen Flügeln (unten)

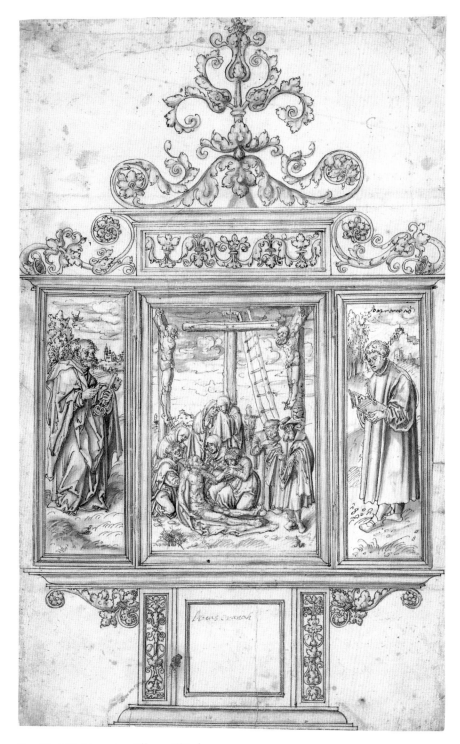

Kat. Nr. 17.3: Altar mit geöffneten Flügeln

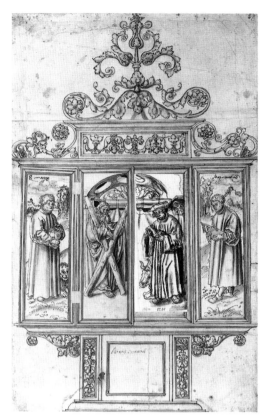

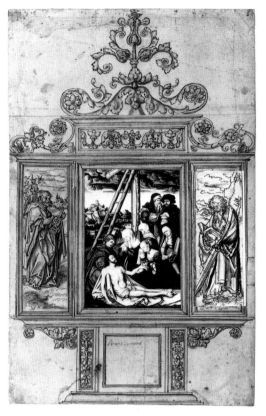

Zu Kat. Nr. 17.3: Rekonstruktion des Altarmodells
nach Andreas Tacke bei geschlossenen Innenflügeln, der
hl. Lukas in der Erlanger Kopie

Zu Kat. Nr. 17.3: Rekonstruktion des Altarmodells
nach Andreas Tacke mit dem rechten Flügel in zeichnerischer
Kopie in Erlangen und dem ausgeführten Mittelbild der
Cranach-Schule, Alte Pinakothek München

Heiligen-Paar geweiht waren, hier Petrus und Paulus. Den hl. Petrus sehen wir auf dem linken Innenflügel des offenen Altars, wie ihn Cranach entworfen hat. Gegenüber stand ihm der hl. Paulus auf dem anderen Flügel, der nur in einer zeichnerischen Kopie in Erlangen überliefert ist (Tacke 1992, Abb. 84; Tacke 1994, Abb. 40; siehe Abb.). Bei geschlossenen Innenflügeln reihten sich vier Heiligenfiguren aneinander: in der Mitte unter einem verbindenden Tonnengewölbe mit Oculi der hl. Andreas und (wiederum nur als Kopie in Erlangen erhalten) der hl. Lukas, dazu vor Landschaftshintergrund der hl. Markus links und der hl. Barnabas rechts aussen (siehe Abb.). Schliesslich erblickte man beim weiteren »Wandel« des Altars beziehungsweise des gezeichneten Altarmodells, nämlich bei geschlossenen Aussenflügeln, die hll. Titus und Timotheus; wiederum stehen sie unter einem Tonnengewölbe und wenden sich einander zu. Ähnliche Tonnengewölbe zeichnete Cranach für Schlossarchitektur (Rosenberg 1960, Nr. 14), er setzte sie auch gern in der Buchgraphik und sonst in der dekorativen Graphik der 1520er Jahre ein.[3] Die Berliner Zeichnung, so wie sie sich heute bei offenen (Papier-)Flügeln – also mit dem sichtbaren Innern des Altars – präsentiert, zeigt auf der rechten Seite eigentlich den falschen Heiligen: den hl. Barnabas an Stelle

des (in Berlin fehlenden, in Erlangen als Kopie vorhandenen) hl. Paulus. Der hl. Barnabas sollte erst beim Zuklappen der Innenflügel – bei der ersten »Wandlung« des Altars – zum Vorschein kommen. Das stört kompositorisch kaum, weil beide Figuren, Barnabas wie Petrus, vor Landschaftshintergrund stehen und beide sich dem Mittelbild zuwenden. Die richtige Rekonstruktion des Altarmodells findet sich bei Tacke als Photomontage unter Einbeziehung der Erlanger Kopien aus der Cranach-Werkstatt (siehe Abb.).

Die von Cranach entworfene Komposition des Mittelbildes mit der Beweinung Christi, von der in Erlangen ebenfalls eine zeichnerische Kopie aus der Cranach-Werkstatt existiert (Tacke 1994, Abb. S. 126), wurde in der Werkstatt des Sohnes, Lucas Cranachs d. J., in den 1550er Jahren nochmals verwendet: für eines von 53 Bildern an der Emporenbrüstung in St. Marien in Dessau (Tacke 1994, Abb. 56). *D. K.*

1 Vgl. Ausst. Kat. Cranach 1974/76, Bd. 2, Nr. 288 und 288a, Nr. 325f.
2 Ausst. Kat. Cranach 1974/76, Bd. 1, S. 25f.; vgl. A. Perrig, in: Forma et subtilitas, Festschrift für W. Schöne, Berlin 1986, S. 50–62.
3 Ausst. Kat. Cranach 1974/76, Bd. 1, Abb. 114, Abb. 191–193, Bd. 2, Abb. 312; vgl. H. Stafski, in: Zs. f. Kg., 41, 1978, S. 142, Abb. 7; ferner Museum News, The Toledo Museum of Art, Sommer 1970, S. 41).

Lucas Cranach d. Ä.

17.4
Kopf eines bäurischen Mannes, um 1525

Basel, Kupferstichkabinett, Inv. 1937.21
Aquarell (Pinsel); einzelne Höhungen in Deckweiss; im Bart Feder
193 x 157 mm
Wz.: Rabenkopf im Schild (ähnlich Briquet 2208); nach Piccard (schriftliche Mitteilung vom 17. 3. 1972) Freiburg, zwischen 1519 und 1522/23
Auf dem Pelzhut die ziemlich alte Aufschrift *Albertus Durerus fecit* (nur unter UV-Licht sichtbar)
Ringsum beschnitten; Beschriftung getilgt

Herkunft: Kunsthandel Berlin 1933; Kunsthandel Basel 1936; erworben 1937

Lit.: P. Wescher: Ausstellungsbesprechung Kunsthandlung Raeber (1936), in: Pantheon, 18, 1936, S. 370 (Cranach) – Winkler 1936, S. 151, Anm. 1 – O. Fischer: Ein unbekanntes Aquarell von Cranach, in: Die Weltkunst, 11, 18–19, 9. 5. 1937, S. 2 (Cranach, um 1508, Londoner Exemplar Kopie) – Öff. Kunstslg. Basel. Jahresb. 1937, S. 25f., mit Farbtafel (Cranach, um 1508; Londoner Exemplar Kopie) – Winkler 1942, S. 60, bei Nr. 42 (Cranach) – Rosenberg 1960, A 9 (Kopie) – D. Koepplin: Das Kupferstichkabinett Basel (II), in: Westermann's Monatshefte, April 1967, S. 49 (Cranach) – H. Bockhoff/F. Winzer: Das grosse Buch der Graphik, Braunschweig 1968, S. 97 f., Farbabb. S. 81 (D. Koepplin, Cranach) – Ausst. Kat. Cranach 1972, Nr. 171, Abb. S. 97 – Schade 1972, S. 36, Farbabb. 7 (Cranach, Jahre nach 1510) – Koepplin 1972, S. 347 (Cranach, um 1520) – Hp. Landolt 1972, Nr. 39 (Cranach) – E. Mahn: Der Katharinenaltar von Lucas Cranach. Eine ikonographische Studie, in: Bildende Kunst, 6, 1972, S. 276 – F. Winzinger, in: Lucas Cranach 1472/1972, Bonn/Bad Godesberg 1972, S. 13 – Das Aquarell 1400–1950, Ausst. Kat. Haus der Kunst München, München 1972, Nr. 23, Farbtafel S. 41 – J. Jahn: Bemerkungen zu Lucas Cranach als Zeichner, in: Cranach Colloquium 1972/73, S. 91 (vgl. S. 148, Abb. 84) – Schade 1974, S. 49, Farbtafel 63 (Cranach, um 1515) – G. Vogler: Illustrierte Geschichte der frühbürgerlichen Revolution, Berlin 1974, Farbtafel nach S. 280 – D. Koepplin: Kopf eines Bauern (oder bäurischen Jagdtreibers), in: Ausst. Kat. Cranach 1974/76, Bd. 2, Nr. 607 (Cranach, um 1522) – F. Irsigler: Kopf eines Bauern oder bäurischen Jagdtreibers, in: Martin Luther und die Reformation in Deutschland, Ausst. Kat. Germanisches Nationalmuseum Nürnberg, Frankfurt am Main 1983, Nr. 33 – G. Ebeling: Martin Luther, Frankfurt am Main 1983, S. 227 – J. Rowlands: Head of a Peasant, in: Ausst. Kat. Dürer, Holbein 1988, bei Nr. 139 (Variante der Cranach-Werkstatt nach dem Londoner Exemplar) – Rowlands 1993, bei Nr. 107 – C. M. Nebehay: Das Glück auf dieser Welt. Erinnerungen, Wien 1995, S. 59–61 (Provenienz)

Die Zeichnung befand sich in einem Wittenberger Stammbuch aus den Jahren 1590 bis 1593 »aus niedersächsischem Adelsbesitz« (Winkler). Das Buch enthielt auch noch Cranachs Zeichnung *Herkules bei Omphale* (R. 57, jetzt Berlin, Kupferstichkabinett), eine Zeichnung Lucas Cranachs d. J. mit der Darstellung des Sündenfalls (abgebildet in: Der Cicerone, 21, 2, 1929, S. 697) und eine Zeichnung von Hans von Kulmbach (Winkler 1942, Nr. 42). Eva Dencker-Winkler, die Tochter Friedrich Winklers, teilte mündlich mit (Juni 1976), dass ein Herr von Goldbeck, damals Student in Wittenberg, das Stammbuch angelegt haben soll.
Die Kleidung und die Pelzmütze lassen darauf schliessen, dass Cranach einen Bauern, jedenfalls einen »gemeinen

Mann« mit ausgesprochenem Charakterkopf dargestellt hat. Er könnte als Jagdtreiber in den Diensten der sächsischen Fürsten gestanden haben und auf deren Anregung hin porträtiert worden sein. Auf Cranachs Jagddarstellungen finden sich ähnliche Gestalten, so auf seinem grossen Jagdholzschnitt von 1506, aber auch auf den späteren Jagdgemälden. Es gibt weitere Darstellungen von Bauern mit verwandten Kopfbedeckungen in Cranachs Werk: Bauernkopf auf der linken Seite im Holzschnitt der Kreuztragung von 1509, Fuhrmann auf dem Altar in Grimma von 1519 (Cranach-Werkstatt). Vergleichbar ist auch ein Kopf rechts von der hl. Katharina auf dem Katharinenaltar von 1506, worauf E. Mahn hinweist. Mit stilgeschichtlichen Gründen lässt sich die Kopfstudie schwer datieren; durch das Wasserzeichen ergibt sich eine Datierung um 1525.
Die Authentizität der erst in den 1530er Jahren aufgetauchten Zeichnung, die 1937 in Basel als Werk Lucas Cranachs d. Ä. erworben wurde, ist im Vergleich mit der seit langem bekannten Fassung im British Museum London (Sloane 5218–19) verschiedentlich angezweifelt worden. Girshausen und Rosenberg sahen in ihr das Original und in der Basler Zeichnung eine davon abhängige Wiederholung. Rowlands, Kurator in London, hielt in neuerer Zeit wieder an dieser Beurteilung fest. Die Londoner Zeichnung wurde dagegen von Dodgson (1937), Schilling (1968) und Koepplin (1968, 1974/76), welche die Blätter von London und Basel im Original nebeneinander studierten, sowie von Fischer, Winkler, Winzinger und Landolt als Kopie beurteilt, »weil sie gerade dessen [des Basler Blatts] entscheidende Unmittelbarkeit mit etwas pedantischer Akkuratesse unterdrückt« (Landolt). Fischer schrieb 1937 (als Direktor der Öffentlichen Kunstsammlung Basel): »Die Zeichnung besonders aller verkürzten Partien aber ist soviel exakter und feinfühliger, der Strich und die Pinselführung sind soviel freier, empfundener und ausdrucksvoller, der ganze Eindruck des Kopfes soviel lebendiger und unmittelbarer packend, dass über die Echtheit des Basler Exemplars kein Zweifel bestehen bleibt.« Im Katalog zur Basler Cranach-Ausstellung von 1974, wo beide Zeichnungen nebeneinander ausgestellt waren und besprochen sind (Bd. 2, 1976, S. 688f.), wird auch – aber nicht zur Hauptsache – mit einem von einem Pinseltropfen(?) herrührenden »Warzen«-Fleck auf dem Londoner Kopf argumentiert, zugunsten der Priorität des Basler Blatts, auf dem dieser Fleck fehlt. Inzwischen wurde dieser Fleck auf Anregung Rowlands' auf der Londoner Zeichnung wegrestauriert. Der Fleck sei erst mit der Zeit durch Oxydation eines später angebrachten Bleiweisstupfers entstanden, schreibt Rowlands 1993.
Das Basler Werk ist im Grunde ebenso Zeichnung wie Malerei auf einem kleinen Stück Papier oder eine Studie zu Malerei. Der Akzent liegt – im Gegensatz zur sicher beachtlichen Londoner Fleissarbeit eines Cranach-Mitarbeiters (eines Cranach-Sohns?) – auf dem spontan erfassten, im Gesicht mit grosser Treffsicherheit differenzierten, klar hervortre-

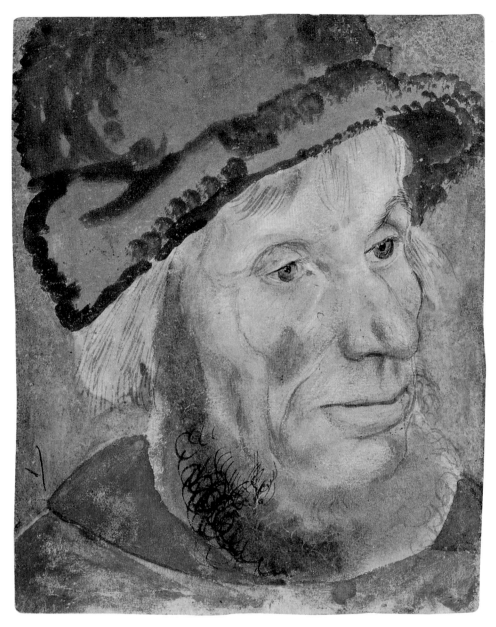

Kat. Nr. 17.4

tenden Gesamteindruck; und er liegt besonders »auf dem Stoff: dem blutdurchpulsten Fleisch, dem wolligen Bart, dem lockigen Pelzhut, dem farbigen Tuch« (Landolt). Der grüne Hintergrund könnte – muss aber nicht – eine spätere Hinzufügung sein. Es gibt aus dem 16. Jahrhundert wenige andere Bildnisse von Menschen aus dem einfachen Volk, deren Darstellung von solcher Ernsthaftigkeit und Eindringlichkeit getragen ist. Zu erinnern wäre etwa an Dürers bekannte Porträtzeichnung seiner Mutter oder an Cranachs gezeichnete und gemalte Bildnisse der Eltern Martin Luthers von 1527. *D. K.*

Lucas Cranach d. Ä.

17.5
Rückenakt eines wilden Mannes mit Keule, um 1525/30

Berlin, Kupferstichkabinett, KdZ 5014
Feder in Schwarz, braungrau laviert; etwa der Figur entlang ausgeschnittenes Blatt auf eine leicht bräunlich grundierte Unterlage geklebt
254 x 132 mm (Unterlage)
Wz: nicht feststellbar
Von späterer Hand unten bezeichnet *Lucas Kranach*

Herkunft: Slg. Gigoux; Slg. V. Beckerath; erworben 1902

Lit.: Lippmann 1895, S. 2 – Zeichnungen 1910, Nr. 200 – Bock 1921, S. 19, Tafel 24 – Winkler 1936, S. 150 (»wohl noch vor 1510«) – Girshausen 1936, S. 44f., Nr. 55 (um 1527) – Rosenberg 1960, Nr. 45 (um 1527/30) – Thöne 1965, Abb. S. 75 – Schade 1972, S. 39f., Tafel 17 – J. Jahn: Bemerkungen zu Lucas Cranach als Zeichner, in: Cranach Colloquium 1972/73, S. 89 – Ausst. Kat. Cranach 1973, Nr. 47 – Schade 1974, Tafel 101 – Ausst. Kat. Cranach 1974/76, Nr. 491

Der nackte, stupsnasige Mann mit dem wild gelockten Haupthaar und Bart steht auf einem ausgeschnittenen Blatt. Ursprünglich war er keine Einzelfigur. Dies verrät der Schlagschatten über den Zehen des linken, vorgestellten Fusses, der selbst – gleich dem anderen Fuss – einen leichten Schlagschatten wirft. Der vereinsamte Schlagschatten links über dem Fuss gehört einer links anschliessenden Gestalt. Nur ein winziger Rest des schattenwerfenden, weggeschnittenen Körpers ist stehengeblieben, es kann die Rundung einer Ferse sein. Der Keulenträger, der seinen linken Arm herausfordernd hebt und dazu hochblickt, hatte also irgendein Gegenüber: Er hatte entweder einen Rivalen, wie entsprechende Figuren auf den Cranach-Bildern mit dem nicht genau fundierten Gewohnheitstitel »Silbernes Zeitalter«, oder er befand sich anders in der Gesellschaft von streitbaren, urzeitlich aussehenden, mehr oder weniger »Wilden Leuten«,[1] Satyrn, Faunen,[2] Silvanen, »ersten Menschen« (gemäss Lukrez) – Unterscheidung und Benennung fallen schwer und sollten wohl absichtlich nicht erleichtert werden.[3] Unter Dürers Randzeichnungen zum Gebetbuch des

Kaisers Maximilian findet sich die Darstellung eines nackten Mannes, der mit der Keule einen Löwen erschlagen zu haben scheint (wenn Herkules gemeint gewesen wäre, müsste er den Nemeischen Löwen erwürgt haben; die klassischen Attribute des Herkules wären, was hier fehlt, der Löwenhelm oder das Löwenfellkleid). Der mit der Keule erschlagene Löwe findet sich in Cranachs Bildern der »Wilde-Leute-Familie«, oder wie man sie nennen soll, um 1530 wieder, er gehört zur Szenerie. Der 1515 von Dürer gezeichnete Keulenträger ist mit einem Schild ausgestattet (was wiederum zu Herkules schwerlich passt); er kehrt uns ein edles, kein knollennasiges Gesicht entgegen. Die kunstgeschichtliche Literatur verlieh ihm dennoch meist den Namen Herkules, den Dürer selbst der Titelfigur auf einem seiner frühen Kupferstiche gegeben hat (E. Panofsky: Hercules am Scheidewege, Leipzig/Berlin 1930, S. 169). Dies alles kann uns noch lange nicht berechtigen, die von Cranach gezeichnete Aktfigur mit dem antiken Helden Herkules zu identifizieren. Die der Berliner Figur am nächsten stehenden Gestalten übernehmen auf dem 1523 datierten Holzschnitt mit dem Bildnis des aus seinem Land vertriebenen, zeitweilig in Cranachs Wittenberger Haus wohnenden Königs Christian II. von Dänemark die Rolle von Wappenhaltern und Wächtern (Schade 1974, Tafel 121; Ausst. Kat. Cranach 1974/76, Abb. 114). Hier sind es recht »Wilde Leute« mit Keulen, freilich etwas heroisierte, unbehaarte. Eine zugehörige Frau mit wehenden Haaren, ein kleines Kind an der Hand, hält zusammen mit ihrem Partner ein Schriftband an erhöhter Stelle der Rahmenarchitektur, in welche Löwenköpfe – Löwen durften da nicht fehlen – eingefügt sind. Auch hier finden sich also mehrere Figuren zusammen, es ist eine Gruppe. In der Berliner Zeichnung tritt nicht Herkules als individueller Heros auf. Ausserdem lässt sich feststellen: Herkules, wie ihn Cranach um 1530 im Kampf mit Antäus und später am Scheideweg zeigte, hat bei all seiner Kraft und Wildheit einfach niemals eine Knollennase (Friedländer/Rosenberg 1979, Nr. 268f., Nr. 408 und 408A). Freilich ist es sicher kein Zufall, dass Cranach Herkules in der gleichen Zeit dargestellt hat, als ihn die »Wilden Leute« oder Silvane faszinierten: ungebändigte Gesellen auf Bildern für die feine Gesellschaft, die auch die Jagd und das Turnier liebte, Geschöpfe aus einer Zeit des Humanismus und neuer sozialer Formen, in welche spätmittelalterliche – auch magische – Vorstellungen noch hineinwirkten. Werner Schades Satz mag auch bedacht werden: »Die Bevorzugung kämpfender Menschen scheint in diesen Jahren sich abzeichnender Kriege allgemein« (Schade 1974, S. 70).
Der schräg stehende Rückenakt mit der lässig gehaltenen Keule, die hinter dem Oberschenkel etwas »gebrochen« durchhängt, ist rings mit der Feder kräftig, aber nicht hart konturiert. Die geschmeidige Konturlinie setzt sich aus ebenso sicher wie sensibel gezogenen einzelnen, manchmal vorsichtig verdoppelten, manchmal Lücken lassenden Strichen zusammen. Die tonige Schattierung des Körpers wurde

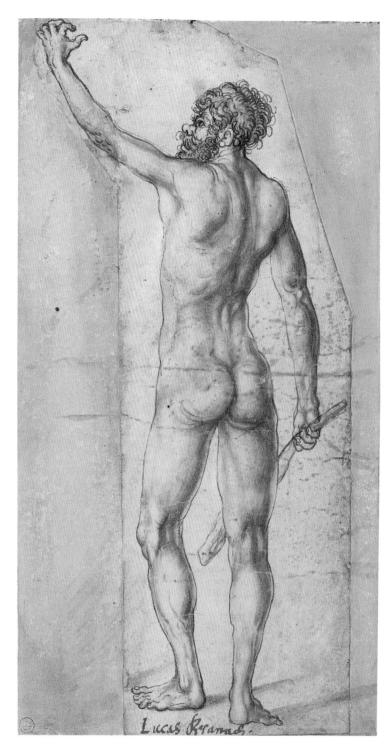

Kat. Nr. 17.5

nicht grossflächig-summarisch, sondern meist mit vielen kurzen Strichen des spitzen Pinsels durchgeführt, feinen Pinselstrichen, »die weder die Muskulatur herausheben noch den Körper energisch gliedern« (Winkler). Das sieht man am deutlichsten bei den Kniekehlen des Mannes. An anderen Stellen fällt diese Art der malerisch-zeichnerischen Arbeit weniger auf, sie ist aber insgesamt prägend für die Feinheit und den hohen Anspruch der Zeichnung eines nackten wilden Mannes – keines Herkules, keines Sol-Apollo, keines Adam dürerischen Geistes. Sie ist von italienischer Kleinplastik, die Cranach wohl in Einzelstücken und Reflexen bekannt war, mässig entfernt, in durchaus eigenständiger Weise. *D. K.*

1 Wenngleich ohne die Behaarung, die auf spätmittelalterlichen Darstellungen üblich war und vereinzelt auch bei Cranach vorkommt; vgl. Rosenberg 1960, A 13; Schade 1972, Tafel 31.
2 Einen Faun mit spitzen Ohren und Keule setzte Cranach 1518 auf den Brunnenstock als »Wächter« einer ruhenden Quellnymphe: Schade 1974, Tafel 96 f.
3 Ausst. Kat. Cranach 1974/76, S. 585 ff.; vgl. auch T. Husband: The Wild Man, The Metropolitan Museum of Art, New York 1980, S. 16, S. 191–193.

18

ALBRECHT ALTDORFER

(circa 1480–1538 Regensburg)

Maler, Zeichner, Kupferstecher, Architekt und darüber hinaus erfolgreicher Kommunalpolitiker und Diplomat. Die Herkunft dieses bedeutenden Meisters der Donauschule ist nie sicher geklärt worden. Möglicherweise war er der Sohn des Regensburger Briefmalers Ulrich Altdorfer, dem widerspricht jedoch, dass er 1505 das Regensburger Bürgerrecht als ein »Maler von Amberg« erwarb. Er könnte also gegen 1480 geboren sein; sein (jüngerer?) Bruder Erhard und späterer Erbe wurde 1512 Hofmaler des Herzogs von Mecklenburg in Schwerin.

Albrecht Altdorfer machte als erster deutscher Renaissancekünstler die phantastische Landschaft zu einem eigenen Bildthema. Für seine graphischen Blätter zu Religion, Mythologie, Allegorie und Genre bevorzugte er das kleine Format. Erste signierte Zeichnungen und Kupferstiche stammen aus dem Jahre 1506; ab 1509 malte Altdorfer den Sebastiansaltar für die Augustinerabtei in St. Florian bei Linz. Seit 1511 lieferte er Vorzeichnungen für Holzschnitte, ab 1513 war er an den grossen Holzschnittunternehmungen Kaiser Maximilians I., dem Triumphzug (hauptsächlich von Burgkmair entworfen) und der Ehrenpforte (vor allem von Dürer und seiner Werkstatt gezeichnet), beteiligt, seit 1515 auch an den Randillustrationen für des Kaisers Gebetbuch.

1513 erwarb Altdorfer ein grosses Haus an der Bachgasse, das heute noch steht (Weinberge und ein weiteres Haus kaufte er 1530 und 1532), 1517 begann seine städtische Karriere als Mitglied des Äusseren, 1526 auch des Inneren Rates. Das ihm angetragene Amt des Bürgermeisters lehnte er 1528 ab, wohl um für Herzog Wilhelm von Bayern die Alexanderschlacht zu vollenden, sein berühmtestes Werk. Er diente seiner Stadt jedoch als Architekt (Weinstadel und Schlachthaus) und Festungsbaumeister bei drohender Türkengefahr 1529/30 (Verstärkung der Basteien) sowie als erfolgreicher Vermittler gegenüber dem Kaiser 1535 in Wien.

Am 12. Februar 1538 starb Albrecht Altdorfer in Regensburg.

18.1

Landschaft mit Liebespaar, 1504

Berlin, Kupferstichkabinett, KdZ 2671
Feder in Grau und Schwarz
283 x 205 mm
Wz.: Kleiner Anker im Kreis ohne Stern (ähnlich Piccard IV. 55, 79, 95, 98)
Am Rand l. o. vom Zeichner datiert *1504* (die *1* abgeschnitten); in der Ecke l. u. braune Federaufschrift von späterer Hand *Lucas Cranach* (stark verblasst)
Ecke l. o. abgeschnitten

Herkunft: Slg. Andreossy (nach Woltmann 1874, S. 202); Slg. Suermondt (Lugt 415); erworben 1874

Lit.: Bock 1921, S. 19, Tafel 23 (als Cranach d. Ä.) – F. Winkler: Albrecht Altdorfers frühestes Werk, in: Berliner Museen, 55, 1934, S. 11–16 – Oettinger 1957, S. 56 – Oettinger 1959, S. 24–27 – Ausst. Kat. Dürer 1967, Nr. 126 – D. Koepplin, in: Ausst. Kat. Cranach 1974/76, S. 155, S. 766, Anm. 119 – Ausst. Kat. Fantast. Realismus 1984, Abb. 6 – Mielke 1988, Nr. 1 (mit der älteren Literatur)

Die Zeichnung galt der älteren Forschung unbestritten als Frühwerk Cranachs. Winkler 1934 schrieb sie, von der sehr charakteristischen Schreibweise der Jahreszahl ausgehend, Albrecht Altdorfer zu, aber erst 20 Jahre später wurde seine These akzeptiert.[1]

Wer für Cranach als Zeichner des Blattes plädiert, wird auf das Gesicht des Jünglings hinweisen, auf die charakteristischen kräftigen Rockfalten des Mädchens. Befremdet sein muss er über die dominierende Lage der Burg, die den Blick in die Ferne verstellt, während Cranach das Burgmotiv als hübschen Akzent in der Tiefenstaffelung der Landschaft einsetzte. Die breite Baumkulisse, die zusammengesetzt ist aus einzeln gezeichneten »Eichen«-Blättern, unbestimmten hellen Blattpolstern, einem dicken, gedrehten Stamm und einem kahlen Zweig, der auffällig in die glatte Himmelsfläche ragt, ist nicht von Cranach, sondern von Dürer abzuleiten (zum Beispiel *Apokalypse*, B. 70). Auch für die Gruppierung des Paares verwies Oettinger auf Dürer. Diese enge Beziehung zu Dürer, das Verstellen der Tiefensicht durch die breitangelegte Burg, spricht gegen Cranachs geistige Urheberschaft. Bei der Bestimmung der ausführenden Hand des Blattes hilft die zwei Jahre später entstandene Simson- und Delila-Zeichnung in New York,[2] auf der wieder eine grosse Burg den Hintergrund plan abschliesst, während vorn ein ähnlich gelagertes Paar gruppiert ist. Auch hier ist die vordere Schulter der Frau unnatürlich breit, auch dieses Paar ist bildparallel und parallel zur Burg angeordnet. Unverkennbar verrät sich Altdorfers Hand in scheinbar so nebensächlichen Eigenheiten wie der wollig ungegliederten Hand des Mädchens, in den winzigen Parallelstrichen, die die Konturen ihres Gesichts und Halses, ihrer Brust und Arme begleiten. Typisch für Altdorfer ist weiter das schöne kühne Profil des Mädchens mit geöffnetem Mund und breiten

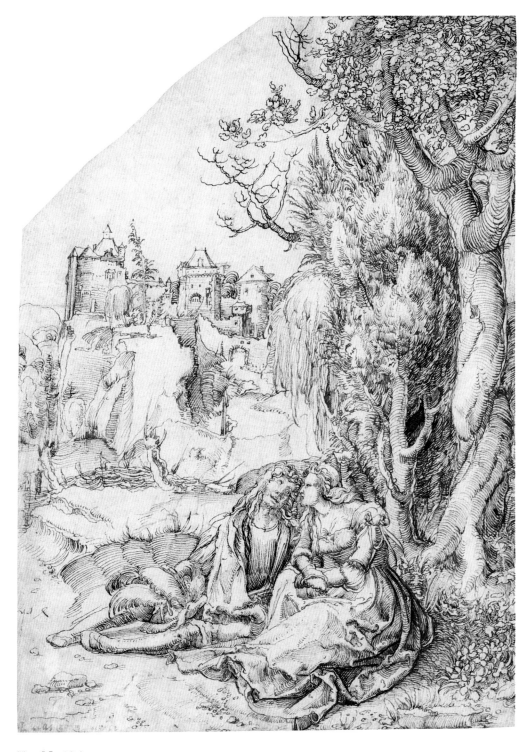

Kat. Nr. 18.1

Haarlocken (vgl. die Versucherin des Einsiedlerstichs von 1506; B. 25), wo die überdicken Stämme ebenfalls in breiten Astgabeln enden. Auch der Reiz des abgestorbenen Astes, der wie nachträglich hinzugefügt den Himmel in der Blattmitte belebt, blieb für Altdorfers Frühzeit wichtig. Fremd, ja einmalig unter allen Zeichnungen Altdorfers ist das ungewöhnlich grosse Format; nie wieder übernimmt er so treu Motive (den Dürerschen Baumschlag, das Cranachsche Gesicht des Jünglings), ohne sie in die eigene Sprache zu übersetzen. Wir glauben, dies als Folge frühester Entstehung erklären zu dürfen: Der junge Künstler, ehe er des eigenen Stiles sicher wurde, richtete sich auf an den grossen Meistern der Zeit. Entstehungsjahr und Stil machen wahrscheinlich, dass Altdorfer die Zeichnung in Cranachs Nähe, wohl in Wien, schuf. Wie viel gewaltsamer dasselbe Thema von Cranach um dieselbe Zeit vorgetragen wurde, zeigt die erst 1974 von Koepplin zugeschriebene Braunschweiger Zeichnung von 1503, die vorzüglich in Cranachs nur spärlich bekanntes Frühwerk passt: stufenweise Tiefenerstreckung, ablesbar an den Bäumen wie an der Burg; säulenhafte Baumstämme; ein kraftgeladenes Paar, verquält eingespannt in die Gesamtkomposition, mit kreaturhaft nackten Füssen. Neben diesem genial derben Blatt wird doppelt bewusst, wie zart in der Stimmung unsere diskutierte Altdorfer-Zeichnung ist, wie sie sich zusammensetzt aus drei Teilen (Burg, Bäume, Paar). Akzeptieren wir Cranach als Zeichner der Braunschweiger Zeichnung, so scheidet er als Erfinder von Altdorfers Zeichnung aus.

H. M.

1 Zur Diskussion Cranach–Altdorfer–Kopie nach Cranach in der Forschung siehe Koepplin in Ausst. Kat. Cranach 1974/76, S. 766, Anm. 119; Mielke 1988, S. 26.
2 New York, The Metropolitan Museum of Art; Mielke 1988, Nr. 2.

Zu Kat. Nr. 18.2: Nach Andrea Mantegna, Tanzende Musen (Detail), Ende 15. Jahrhundert

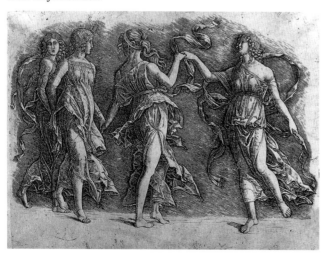

ALBRECHT ALTDORFER
18.2
Allegorie: Pax und Minerva (Blumenträgerinnen), 1506

Berlin, Kupferstichkabinett, KdZ 1691
Feder in Schwarz; weiss gehöht; auf rotbraun grundiertem Papier
172 x 123 mm
Wz.: nicht feststellbar, da fest aufgelegt
Auf Schildchen zwischen den Figuren signiert mit dem Monogramm und datiert *1506*; in die Schenkel des *A* ein *D* oder *O* eingeschrieben

Herkunft: Slg. Hausmann (Lugt 378); erworben 1875

Lit.: Friedländer 1891, S. 59, Nr. 1 – Voss 1907, S. 117 – Bock 1921, S. 4, Tafel 1 – Friedländer 1923, S. 12 f. – Becker 1938, Nr. 3 – Winzinger 1952, Nr. 1 – Halm 1953, S. 75 – Oettinger 1959, S. 23, Anm. 1 – Ausst. Kat. Dürer 1967, Nr. 127 – Vaisse 1977, S. 312, Anm. 9 – Mielke 1988, Nr. 5

Zwei tänzerisch bewegte Mädchen, das linke mit Laute, das rechte mit Schild, die gemeinsam eine Fruchtschale emporhalten. Winzingers Deutung, der Krieg greife nach den Gütern des Friedens, wurde von Oettinger präzisiert durch den Hinweis auf das kampflose Beieinander der Dargestellten, die gemeinsam die Schale hielten und wohl das »Gute Regiment« meinten.

Seit Friedländer wurde ein italienisches Vorbild für die recht undeutschen Gestalten vermutet, das Winzinger überzeugend in Mantegnas Musen aus dem für Isabella d'Este Gonzaga gemalten Parnassbild erkannt hat, die Altdorfer von einem Stich Zoan Andreas gekannt haben dürfte (siehe Abb.). Die Verkörperung des Friedens auf Altdorfers Zeichnung ähnelt in ihrer Bewegung und der erhobenen Hand, die sie einer Mittänzerin reicht, dem Vorbild Mantegnas in der Richtung des Gemäldes, nicht des Stiches. Für die das Schild haltende Minerva rechts auf unserer Zeichnung verwies Pierre Vaisse überzeugend auf das aus demselben Studio stammende Bild Mantegnas mit der Vertreibung der Laster aus dem Hain der Tugend, aus dem die Figur der Minerva von Altdorfer im Gegensinn frei verwendet wurde. Ein zeitgenössischer Nachstich dieser Komposition Mantegnas ist nicht bekannt, doch können von diesen 1497 und 1501/02 vollendeten Gemälden aus Isabellas berühmter, kunstsinniger Hofhaltung Nachzeichnungen in den Künstlerwerkstätten kursiert haben. Oder dürfen wir Oettingers These einer Italienreise Altdorfers um 1506 Glauben schenken, wofür er den ins Monogramm geschriebenen Kringel geltend macht: Unterstellend, dass Altdorfer ihn selbst geschrieben habe, vermutet er, dass der Künstler die italianisierte Form seines Namens – Alberto Altdorfio – im Monogramm mit zum Ausdruck bringen wollte.

Scheint uns die Anregung der Zeichnung durch Mantegnas Erfindung einleuchtend, erstaunt doch das völlig Ungraziöse, Grossfüssige der Gestalten. Grazie fällt dem Norden schwer; der junge Altdorfer steht hier in einer Tradition, die

Kat. Nr. 18.2

uns zum Beispiel der 1501 datierte Kupferstich mit Salomos Götzendienst vom Meister MZ (Lehrs 1) vor Augen führen kann. Auch hier steht eine grossgewachsene Frau, wenig graziös, beinahe ungeschlacht. Ihr Spielbein dringt durch den Stoff nach vorn, beidseitig gerahmt von Faltenröhren. Vergleichbar auch die vielen flatternden Bänder am Gewand, die Puffärmel, der Dutt vorn über der Stirn. Das Beispiel zeigt, mit wieviel Vorsicht ein Hinweis auf mögliche Anregungen verstanden werden muss. Voss wollte in diesem Stich Altdorfers Vorbild sehen, was ebenfalls ernst zu nehmen ist. Wir erfahren die Kenntnis eines strebenden Künstlers von den Formen seiner Zeit, die ihm teils bewusst, teils unbewusst zur Verfügung standen. In diesem Fall schiene mir folgende Formulierung richtig: Anregung des Motivs von Mantegna, zwangsläufig in die Landessprache übersetzt. *H. M.*

ALBRECHT ALTDORFER

18.3
Falkenjägerin zu Pferd und Begleiter, um 1507

Berlin, Kupferstichkabinett, KdZ 81
Feder in Braun
142 x 129 mm
Wz. (Bock 1921): Gekreuzte Pfeile (nicht bei Briquet)
Am unteren Rand von späterer Hand monogrammiert *IM*

Herkunft: Slg. König Friedrich Wilhelm I. (verso Sammlerstempel Lugt 1631)

Lit.: Friedländer 1891, S. 61, Nr. 12 – Voss 1907, S. 197 – Bock 1921, S. 4, Tafel 2 – Friedländer 1923, S. 26 – Halm 1930, S. 66 – Becker 1938, Nr. 4 – Ausst. Kat. Albrecht Altdorfer und sein Kreis 1938, Nr. 69 – Baldass 1941, S. 39f., Abb. S. 47 – Winzinger 1952, Nr. 10 – Oettinger 1959, S. 15 f. – Dreyer 1982, Nr. 13, Tafel 6 – Mielke 1988, Nr. 27

Die Anregung für diese Darstellung gab eindeutig Dürers grosser Holzschnitt mit Ritter und Landsknecht (B. 131; siehe Abb.), die von Altdorfer hieraus entwickelte Zeichnung ist von einer Selbständigkeit und Meisterschaft, die jedes Gedankens an etwaige hilfesuchende Abhängigkeit des jungen Künstlers spottet. Dürers Blatt gab den Anstoss, wie etwa ein Streichholz eine Rakete entzündet: Die Farbenpracht, die diese entwickeln kann, dankt sie allein den in ihr enthaltenen »Gaben«. Die Leichtigkeit der Falkenjägerin ist kaum zu übertreffen, ihr klar geordnetes Gewand, der sprühende Federputz, unter dem kein individuelles Gesicht, sondern ein helles Puppenlärvchen hervorsieht, wie es mit grimmigem Akzent auch ihr abgerissener Begleiter zur Schau trägt und wie es typisch ist für Altdorfer.
Möglicherweise wäre individuelle Menschlichkeit zu schwergewichtig inmitten eines so leichten Strichgefüges? Bemerkenswert ist auch, wie Altdorfer Dürers Hündchen in einen eleganten, langgestreckten Windhund umformt. Ein Blick

Zu Kat. Nr. 18.3: Albrecht Dürer, Ritter und Landsknecht, um 1496

auf die »Historia Friderici et Maximiliani« (Blatt mit Geflügeljagd vor der Burg)[1] macht deutlich, wie jeder Künstler auch Gefangener seiner persönlichen Handschrift ist: Wir finden hier die gleichen Gesichtchen, den Pferdekopf mit Mähne und Augenumstrichelung, den Windhund, formloses Buschwerk mit zwei Konturen nach rechts, Architektur und Federvieh. Schon Voss hatte 1907 die Zusammengehörigkeit der Zeichnung mit der »Historia« gesehen und beide nicht Altdorfer zugeschrieben. Die übrigen Forscher liessen unser Blatt bei Altdorfer und separierten höchstens die »Historia«. Da die meisten Zeichnungen Altdorfers auf grundiertem Papier gezeichnet sind, fällt hier der weiss gelassene Grund auf, durch den das Blatt in die Nähe der 1508 datierten Stichvorzeichnung *Venus straft Amor*[2] gerückt wird. Gegen die Möglichkeit, dass auch in unserem Fall eine Stichvorzeichnung gemeint sein könnte, spricht das grosse Format des Blattes, da die Stiche Altdorfers immer bedeutend kleiner sind. Oettinger vermutet, bei einem Beschneiden des Blattes seien Monogramm und Datum verlorengegangen. Als Entstehungszeit bevorzugen Friedländer und Becker 1507 vor 1508. *H. M.*

1 O. Benesch/E. M. Auer: Die Historia Friderici et Maximiliani, Berlin 1957, Tafel 23; Mielke 1988, Nr. 30, Abb. 30f. (mit der Diskussion der Forschermeinungen).
2 Berlin, Kupferstichkabinett, KdZ 4184; Mielke 1988, Nr. 22 (mit der älteren Literatur).

Kat. Nr. 18.3

ALBRECHT ALTDORFER

18.4
Liebespaar am Kornfeld, 1508

Basel, Kupferstichkabinett, U.XVI.31
Feder in Schwarz
221 x 149 mm
Kein Wz.
Von Altdorfer signiert mit dem Monogramm *AA* u. M. und datiert *1508*
(die Jahreszahl in Häkchen beziehungsweise Kreis eingeschlossen)

Herkunft: Amerbach-Kabinett (Lugt 222)

Lit.: Friedländer 1923, S. 26, S. 51 – Becker 1938, Nr. 1 – Baldass 1941,
S. 40, S. 53 – Winzinger 1952, Nr. 11 – Oettinger 1959, S. 15–17, S. 26 –
D. Koepplin, in: Ausst. Kat. Cranach 1974, Nr. 83 – Mielke 1988, Nr. 28
– C. Müller, in: Ausst. Kat. Amerbach 1995, Nr. 66

Zu Kat. Nr. 18.4: Albrecht Altdorfer, Christophorus, um 1509/10

Unvergesslich ist die Verborgenheit des sitzenden Liebes-
paares im hohen Kornfeld dargestellt, das eine wunderbar
frei gezeichnete Kulisse abgibt, für die mir kein früheres Bei-
spiel bekannt ist. Wohl zu Recht wird dem Kirchturm mit
den beiden augenartigen, dunklen Fenstern von mehreren
Forschern die Rolle eines heimlichen Beobachters zuge-
schoben.
Ähnlich täppisch wie der Christophorus auf der Wasser-
fläche auf Altdorfers Zeichnung in der Albertina (Winzinger
1952, Nr. 21, siehe Abb.) sitzt hier der Liebhaber auf fein
horizontal gestrichelter Unterlage, die sich nach links zu als
ein Fahnentuch zu entpuppen scheint (Koepplin). Fried-
länder bewunderte die geniale Leichtigkeit der Zeichnung,
deren Inhalt er als derb erotisch empfand – ein Beispiel für
den steten Wandel aller Massstäbe. Am unteren Rand links
und rechts Federproben. *H. M.*

Kat. Nr. 18.4

Kat. Nr. 18.5

ALBRECHT ALTDORFER

18.5
Christus am Ölberg, 1509

Berlin, Kupferstichkabinett, KdZ 111
Feder in Schwarz; weiss gehöht; auf rostbraun grundiertem Papier
210 x 157 mm
Wz.: Ochsenkopf (ähnlich M. 70; Piccard XI, 307; das gleiche Wz. im Berliner Exemplar des Kupferstichs *Versuchung der Einsiedler,* 1506; B. 25)
Am oberen Rand von Altdorfer mit Deckweiss (oxydiert) monogrammiert und datiert *1509;* in der rechten unteren Ecke von späterer Hand ein Dürer-Monogramm aufgesetzt (braune Feder) und datiert *1508*
Brüche und kleine Einrisse im Papier; auf der Rückseite Spuren der rostbraunen Grundierfarbe

Herkunft: unbekannt, alter Besitz

Lit.: Friedländer 1891, S. 59, Nr. 3 – Bock 1921, S. 4, Tafel 3 – Friedländer 1923, S. 19 – Ausst. Kat. Albrecht Altdorfer und sein Kreis 1938, Nr. 75 – Becker 1938, Nr. 7 – Baldass 1941, S. 61 f. – Winzinger 1952, Nr. 13 – K. Oettinger, in: Jb. Wien 1957, S. 98 – Oettinger 1959, S. 16 f., S. 36 f., S. 41 – Mielke 1988, Nr. 34

Wunderbare Bäume und ein schroffer Fels formen eine Waldschlucht, in der Menschen zunächst kaum bemerkt werden. Als Gebilde, die wenig menschenähnlich wirken, lagern vorn die schlafenden Jünger. Die Hauptfigur, Christus, kniet unauffällig, doch im edlen Dreiecksaufbau am rechten Rand; der tröstende Engel schwebt winzig über der dunklen Felswand. Von jenseits des Flüsschens nahen die Häscher, angeführt von Judas, der eben die Brücke erreicht; über ihnen ist mit weissem Pinsel ein aufwärts zeigendes Schwert angedeutet, wie um die gewalttätige Absicht der Gruppe ganz deutlich zu machen. So ungeschickt die Schläfer vorn vom Anatomischen her sein mögen, so stimmig und meisterhaft ist ihre Gestaltung im Graphischen. Der Liegende rechts, wohl Johannes, erscheint der beabsichtigten Verkürzung wegen so ungefüge; seine Klumpfüsschen und kalligraphische Strichführung im Gewand erinnern an den gestürzten Christophorus in Wien[1] (vgl. Abb. zu Kat. Nr. 18.4), ebenso der linke Liegende. Dessen Indianerhaube kehrt wieder im Wiener Gemälde der Katharinenenthauptung.[2] Die Zeichnung des Baumes links wird von den circa zehn Jahre später entstandenen Landschaftsradierungen Altdorfers nicht übertroffen (Kopien in New York und in Stuttgart).[3] *H. M.*

1 Wien Graphische Sammlung Albertina, Inv. Nr. 3000, D. 216.
2 Wien, Kunsthistorisches Museum; Ausst. Kat. Fantast. Realismus, Abb. 193.
3 New York, Pierpont Morgan Library, Nr. 1974.61, Feder in Schwarz, weiss gehöht, auf blau grundiertem Papier, 237 x 170 mm (vgl. Winzinger 1979, S. 163); Stuttgart, Staatsgalerie, Graphische Sammlung, Inv. Nr. C/90/3684, Feder in Schwarz, weiss gehöht, auf rostrot grundiertem Papier, 183 x 188 cm.

ALBRECHT ALTDORFER

18.6
Hl. Andreas, 1510

Berlin, Kupferstichkabinett, KdZ 88
Feder in Schwarz; weiss gehöht; auf grün grundiertem Papier
161 x 116 mm
Kein Wz.
Kein Monogramm oder Datum sichtbar; die Angabe Bock 1921 – »Oben Monogramm und Datum (etwa 1510)« – wohl ein Druckfehler für »Ohne Monogramm […]«, denn wenn o. ein Datum stünde, müsste Bock nicht datieren »etwa 1510«
Papier mehrfach gebrochen; fleckig; Fliegenschmutz; Rückseite weiss mit Spuren der grünen Grundierfarbe

Herkunft: unbekannt, alter Besitz (verso Stempel Lugt 1608)

Lit.: Friedländer 1891, S. 60, Nr. 10 – Bock 1921, S. 4, Tafel 3 – Becker 1938, Nr. 10 – Ausst. Kat. Altdorfer und sein Kreis 1938, Nr. 83 – Winzinger 1952, Nr. 20 – Halm 1953, S. 71–76, bes. S. 73 – Oettinger 1957, S. 55 f. – K. Arndt: Rezension zu K. Oettinger 1957, in: Kunstchronik, 1958, S. 226–229, bes. S. 229 – Mielke 1988, Nr. 38

Auf einem baldachinartig überhöhten Thron, der auf einer Konsole steht, sitzt der hl. Andreas mit Buch und kleinem Andreaskreuz, dem Zeichen seines Martyriums. Möglicherweise ist die Zeichnung der Rest einer vollständigen Apostelfolge, wie sie von Altdorfers Hand im Kloster Seitenstetten erhalten ist.[1] Der zeitlichen Einordnung um 1510, die Friedländer, Bock, Becker und Winzinger vertreten haben, wurde mehrfach widersprochen (Oettinger, Halm), da man, bedingt durch Bocks verdruckten Katalogeintrag, oben ein Datum (1517) wähnte, das verschwunden und nur noch auf alten Fotos zu ahnen sei, woraufhin man eine spätere Entstehung einleuchtender fand. Beckers Hinweis auf die Hamburger Christophorus-Zeichnung,[2] ein Vergleich mit dem Wilden Mann in London,[3] der unter dem Kopf in gleich prononcierter Art schnelle, schräge Parallelstriche zeigt, lässt für die Datierung keine andere Wahl als um 1510. *H. M.*

1 Benediktinerstift Seitenstetten, Niederösterreich, Klosterbibliothek; Becker 1938, Nr. 61; Ausst. Kat. Fantast. Realismus, S. 48–59 mit Abb.
2 Hamburger Kunsthalle, Kupferstichkabinett, Inv. Nr. 22887; Winzinger 1952, Nr. 22; Mielke 1988, Nr. 39.
3 London, British Museum, Dept. of Prints and Drawings; Winzinger 1922, Nr. 6.

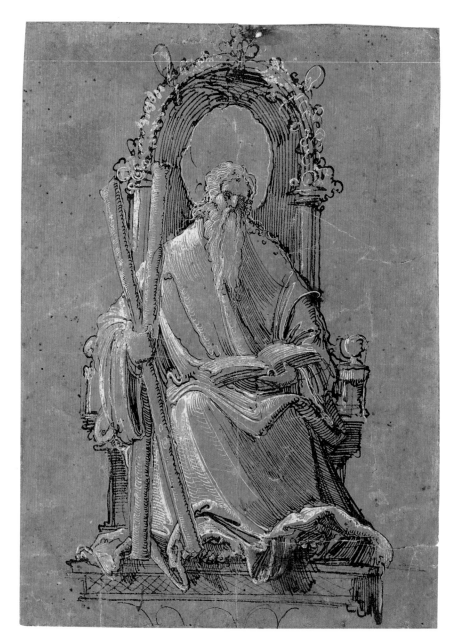

Kat. Nr. 18.6

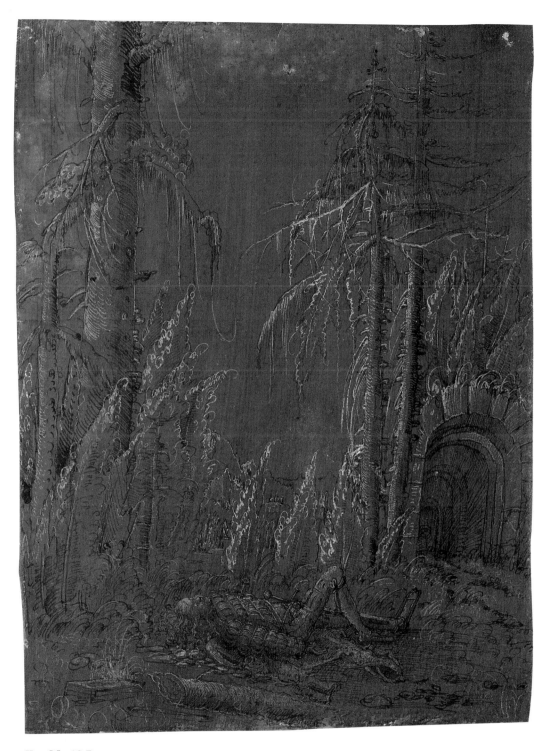

Kat. Nr. 18.7

ALBRECHT ALTDORFER

18.7
Pyramus, 1511–13

Berlin, Kupferstichkabinett, KdZ 83
Feder in Schwarz auf dunkelblau grundiertem Papier; Weisshöhung,
zum Teil rosa oxydiert
213 x 156 mm
Wz.: Ochsenkopf (Fragment)
Ausgehend von der Ecke l. o. Wasserschäden an den Rändern; o. M.
kleines Loch; verso weiss mit Leimspuren; Flecken der blauen Grun-
dierfarbe sowie durch Abreissen entstandene dünne Stellen, an denen
die Grundierung des Recto sichtbar ist

Herkunft: König Friedrich Wilhelm I. (verso Sammlerstempel Lugt
1631); der von Bock 1921 genannte Sammlerstempel »H. Z.« ist nicht
mehr vorhanden

Lit.: Voss 1907, S. 185 (zusammengestellt mit Volkslied) – Friedländer
1891, S. 61, Nr. 11 – Bock 1921, S. 4, Tafel 4 – Tietze 1923, S. 85 f. –
Becker 1938, Nr. 9 – Ausst. Kat. Albrecht Altdorfer und sein Kreis
1938, Nr. 79 – Baldass 1941, S. 88 f. – Winzinger 1952, Nr. 27 – W. Lipp:
Natur in der Zeichnung Albrecht Altdorfers, Phil. Diss. Salzburg 1969,
S. 58 f. – Dreyer 1982, Nr. 14, Abb. 7 – Ausst. Kat. Fantast. Realismus
1984, Abb. 1 – Mielke 1988, Nr. 41 – Wood 1993, S. 80 f.

Zu Kat. Nr. 18.7: Albrecht Altdorfer, Traum des Paris (Detail), 1511

Ein toter Landsknecht, mit einem Messer in der Brust auf
einem Mantel liegend, kann kaum anders denn als Pyramus
verstanden werden, der sich aus Kummer über den ver-
meintlichen Tod seiner Geliebten selbst entleibt hat (Ovid:
Metamorphosen IV, 55–166).
Sein Schwert trägt er noch am Gürtel, ein Kampf ist also
nicht vorausgegangen, und der Bogengang rechts meint wohl
das Grabmal des Ninus, an dem sich das Liebespaar treffen
wollte. Der Tote, der von der Nacht umfangen in einer üppig
wuchernden Natur liegt, die ihn wieder in sich aufnimmt, ist
nach Lipp als schlichte Vanitasdarstellung ohne allegori-
schen Aufwand zu verstehen. Anzelewsky äussert die An-
sicht, der Tote verbildliche den biblischen Gedanken: »Von
Staub seid ihr genommen, zu Staub werdet ihr wieder wer-

den.«[1] Obwohl die Zeichnung nicht signiert oder datiert ist,
wurde Altdorfers Autorschaft doch nie bezweifelt. Der
Wald ist in gewohnter Meisterschaft wiedergegeben, das
schlanke Baumpaar begegnet ähnlich auch in den Trossholz-
schnitten und den Landschaftsradierungen.[2] Für das beson-
dere, für Altdorfer typische Gesicht mit hoher Stirn und
herabfallenden Haarlocken bietet sich der schlafende Paris
im Holzschnitt des Paris-Urteils an (B. 60; siehe Abb.). Die
von Winzinger und Friedländer vorgeschlagene Datierung
um 1511 bis 1513 ist überzeugend. *H. M.*

1 Ausst. Kat. Fantast. Realismus 1984, S. 21.
2 Winzinger 1963, Nr. 177 (B. 73), Nr. 178 (B. 74), Nr. 179 (B. 70).

ALBRECHT ALTDORFER

18.8
Simson zerreisst den Löwen, 1512

Berlin, Kupferstichkabinett, KdZ 86
Feder in Schwarz; weiss gehöht; auf ocker grundiertem Papier;
die ungleichmässig aufgetragene Grundierfarbe in hellen und dunklen
Streifen sichtbar
216 x 155 mm
Wz.: Kreis (34 mm Durchmesser), Fragment vom Reichsapfel
(vgl. Briquet 3057, M. 56)

Herkunft: Slg. von Nagler (Lugt 2529); erworben 1835

Lit.: Friedländer 1891, S. 61, Nr. 14 – Bock 1921, S. 4, S. 374, Tafel 4 –
Becker 1938, Nr. 11 – Ausst. Kat. Albrecht Altdorfer und sein Kreis
1938, Nr. 85 – Baldass 1941, S. 78 f. – Winzinger 1952, Nr. 34 – F. Win-
zinger: Neue Zeichnungen Albrecht und Erhard Altdorfers, in: Wiener
Jb., 18, 1960, S. 7–27 – Ausst. Kat. Fantast. Realismus 1984, Abb. 26 –
Mielke 1988, Nr. 55 f. – F. Koreny, in: Ausst. Kat. Lehman Collection
1996 (in Vorbereitung)

Simsons Löwenkampf (Richter 14, 5–6) ist seit frühchrist-
licher Zeit die wichtigste Darstellung dieses altisraelitischen
Nationalhelden, für das christliche Denken insofern von
grosser Bedeutung, als in ihm die alttestamentliche Vorfor-
mung von Christi Kampf gegen Teufel und Tod gesehen
wurde.
Von vorliegender Zeichnung besitzt das Kupferstichkabinett
Berlin eine Kopie (siehe Abb.), deren Grundierung densel-
ben Farbton und dieselbe Streifigkeit aufweist. Das Ablösen
der Blätter von ihrer Montierung machte ihre Wasserzeichen
sichtbar, die beide Fragmente des Reichsapfel-Wasserzei-
chens sind; aneinandergelegt scheinen sie ehemals zusam-
mengehört zu haben. Zwar könnte jeder Stab dieses Typs im
Reichsapfel verschwinden, aber die zusammenpassenden
Lauflinien des Papiers, die gleichartige Verschmutzung der
weissen Rückseiten durch Abwischen der Grundierfarbe, die
sich über die Blattränder hinweg auf dem anderen Blatt fort-
setzt (siehe Abb.): sie machen es fast sicher, dass das Papier
beider Zeichnungen von demselben Papierbogen stammt,

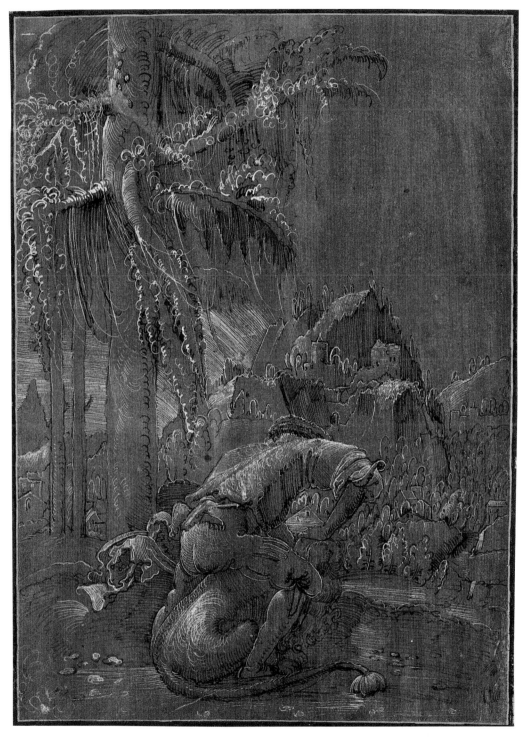

Kat. Nr. 18.8

der in Altdorfers Werkstatt zerschnitten wurde. Auf diese
Weise erhalten wir Einblick in die Werkstattpraxis des Grun-
dierens: Grosse Bögen wurden mit der gewünschten Farbe
bestrichen und zum Gebrauch auf das übliche Format
zurechtgeschnitten. Die beiden Zeichnungen liefern ein ge-
wichtiges Argument dafür, dass bereits in Altdorfers Werk-
statt Wiederholungen von den Zeichnungen des Meisters
angefertigt wurden, wobei unterschiedlich begabte Hände
beteiligt waren. Die Simson-Kopie kommt unserem Original
besonders nahe – authentisches Werkstattgut –, wogegen an-
dere, minder begabte Wiederholungen wahrscheinlich in der
Werkstatt eines selbständigen Kleinmeisters gefertigt wur-
den.

Ein Attribut Simsons ist der Eselskinnbacken, mit dem er
tausend Philister geschlagen hatte. Während diese »Waffe«
auf unserer Zeichnung eindeutig an Simsons Hüfte erkenn-
bar ist, wurde sie auf der Kopie als Löwenpranke missver-
standen. Zur Bedeutung der Rückenfigur vgl. Koreny 1996.
Gegenüber früheren Datierungsvorschlägen unserer Zeich-
nung um 1517 oder 1510/11 ist Winzingers Einordnung um
1512 von erheblicher Überzeugungskraft. Auf die besondere
Form der vom grossen Baum abwärts rieselnden Girlanden
der Weisshöhung aus wechselnd grossen und kleinen Schlau-
fen verwies Winzinger 1960, als er die Rückseite der Buda-
pester Sarmigstein-Zeichnung Altdorfer zuschrieb. *H. M.*

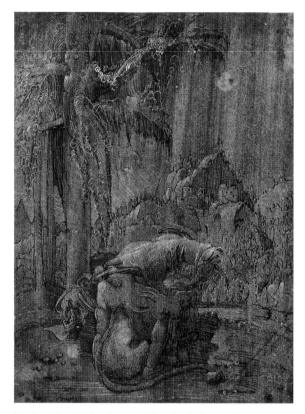

Zu Kat. Nr. 18.8: Kopie nach Albrecht Altdorfer, Simson zerreisst
den Löwen, nach 1518

Kat. Nr. 18.8: Verso von Original und Kopie

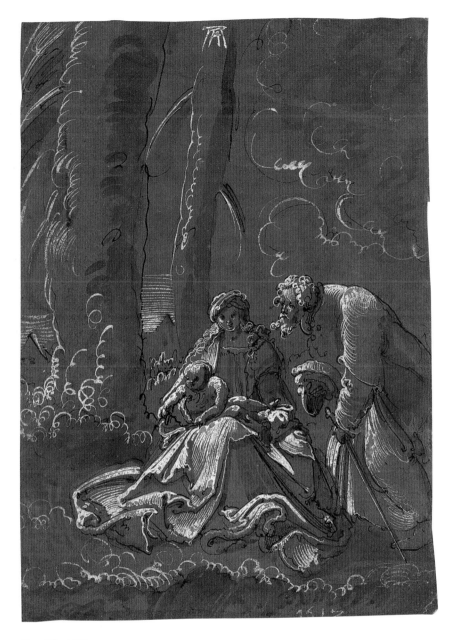

Kat. Nr. 18.9

ALBRECHT ALTDORFER

18.9
Die Hl. Familie in der Landschaft, 1512

Basel, Kupferstichkabinett, Inv. 1959.111
Feder in Schwarz, grau laviert; weiss gehöht; auf graubraun grundiertem Papier
193 x 138 mm
Kein Wz.
O. monogrammiert; am unteren Rand datiert *1512;* auf der Montierung alte Inv. Nr. *39*

Herkunft: Fürst Liechtenstein, Wien und Vaduz; Walter Feilchenfeldt, Zürich 1949; CIBA-Jubiläums-Schenkung 1959

Lit.: Friedländer 1923, S. 62 – Becker 1938, Nr. 74 – Winzinger 1952, Nr. 35 – Ausst. Kat. CIBA-Jubiläums-Schenkung 1959, S. 41–43, Nr. XI – Schmidt 1959, S. 42 – Oettinger 1959, S. 51 f. – Ausst. Kat. Donauschule 1965, Nr. 70 – D. Koepplin, in: Ausst. Kat. Cranach 1974/76, Nr. 56 – Mielke 1988, Nr. 65

Zu Kat. Nr. 18.9: Lucas Cranach d. Ä., David und Abigail, Detail, 1509

Das glückliche Beisammensein der Hl. Familie in der Landschaft wird episodisch gern als Ruhe auf der Flucht nach Ägypten gedeutet, wie es besonders schön und nach Art der Donauschule Cranachs Berliner Gemälde von 1504 vorgeführt hatte[1] oder auch Altdorfers Berliner Gemälde von 1510.[2] Josephs gebückte Haltung, liebevolle Zuneigung ausdrückend, leitet Koepplin überzeugend von Cranachs Holzschnitt dieses Themas (B. 3) von 1509 ab. Zu beachten ist auch die sehr verwandte Wirkung des Clair-obscur-Holzschnitts und der Zeichnung auf grundiertem Papier, was grundsätzlich für alle Blätter dieser beiden Techniken gilt.

Aus dem gleichen Jahr 1509 stammt Cranachs Holzschnitt mit David und Abigail (B. 122; siehe Abb.), auf den ebenfalls Koepplin wegen des dicken Baumstammes verweist, der nur als breiter Kulissenstreifen eingesetzt wird, ohne den Reichtum seiner Äste entfalten zu dürfen – ein Motiv, das von Altdorfer und seiner Schule oft verwendet wird.
Auf vielen Altdorfer-Zeichnungen von 1512 finden sich die frei gezogenen Linien der Weisshöhung – »ähnlich den Figuren, die der Kunstläufer auf der Eisfläche zieht« (Friedländer), ohne die geringste Absicht, Formen zu bezeichnen – in kalligraphischer Selbstherrlichkeit. Ungewöhnlich ist dagegen die Verwendung des lavierenden Pinsels auf der grundierten Zeichnung, und Winzinger sieht dies als Indiz für die Vorbereitung eines Gemäldes, wofür aber kein Anhaltspunkt gegeben ist. Bemerkenswert ist die Genauigkeit, mit der die Figur Mariens von einem Dreieck umschrieben werden kann (Winzinger). *H. M.*

1 Berlin, Gemäldegalerie, Inv. Nr. 564 A.
2 Berlin, Gemäldegalerie, Inv. Nr. 638 B.

ALBRECHT ALTDORFER

18.10
Landschaft mit Fichte, um 1522

Berlin, Kupferstichkabinett, KdZ 11651
Feder in Braun; Aquarell und Deckfarben; wenig Weisshöhung
201 x 136 mm
Kein Wz.
Beschriftet am Baumstamm o. mit dem Monogramm *AA*
Oberfläche berieben

Herkunft: erworben 1921 (Geschenk)

Lit.: Becker 1938, Nr. 18 – Ausst. Kat. Albrecht Altdorfer und sein Kreis 1938, Nr. 125 – Winzinger 1952, Nr. 67 – Ausst. Kat. Dürer 1967, Nr. 131 (mit der älteren Literatur) – Mielke 1988, Nr. 125 – Wood 1993, S. 9, S. 12 u. ö. – Handbuch Berliner Kupferstichkabinett 1994, III.52

Vor tiefblauem Himmel steht der grosse Baum, seine wie rieselnd herabhängenden Zweige sind mit brauner Feder und grüner Deckfarbe gezeichnet: ein Naturbild von bestrickender Schönheit. Uns sind Naturdarstellungen vertraut und alltäglich, zur Entstehungszeit der Altdorfer-Zeichnung, um 1522, war das Thema neu. Die Landschaftsaquarelle Dürers, schon etwa 30 Jahre früher entstanden (vgl. Kat. Nr. 10.8 ff.), waren nur als Studien gemeint, die nicht verkauft und wohl nicht einmal gezeigt wurden; denn auf keines hat Dürer sein sonst so regelmässig erscheinendes Monogramm gesetzt. Altdorfer dagegen hatte sogar in der Druckgraphik, deren Zweck Vervielfältigung und Veröffentlichung ist, reine Landschaftsmotive (das heisst ohne christliche oder mythologische Rechtfertigung) dargestellt. Die Tatsache, dass nur wenige Exemplare seiner Landschaftsradierungen und -zeichnungen erhalten sind, kann als Zeichen ihrer Beliebt-

Kat. Nr. 18.10

heit gedeutet werden, in deren Folge sie als Wandschmuck verwendet wurden.

Bei näherem Hinsehen befremdet das links am Baum befestigte Gehäuse, das vermutlich ein Heiligenbild umschliesst: Wie gross müssten die Menschen sein, die vor ihm ihre Andacht verrichten wollten? Registrieren wir ferner das ameisenhafte Format des am Wegrand sitzenden Holzarbeiters, so ist vollends jede Proportion hinfällig. Allein aus der Phantasie scheint Altdorfer diese farbige Landschaftszeichnung gefertigt zu haben. *H. M.*

Albrecht Altdorfer

18.11
Kircheninneres, um 1520

Berlin, Kupferstichkabinett, KdZ 11920
Feder in Schwarz, grau laviert; im unteren Teil mit grauschwarzer Tinte gezogenes Quadratnetz
185 x 201 mm
Wz.: Kreis, in diesem nicht erkennbare Form (Sirene?, Kleeblatt?)
O. l. von alter Hand in schwarzer Tinte beschriftet *Albrecht Altdorfer von Regenspurg*; verso mit schwarzer Tinte in Schrift des 19. Jahrhunderts *De la Collection Destailleurs No 8286 LhEs* (?); nicht identisch mit Lugt Suppl. 1303 a–b
Zahlreiche Einstichlöcher; im Schräglicht eingeritzte perspektivische Hilfslinien sichtbar

Herkunft: Slg. Destailleur; erworben 1924 durch die Kunsthandlung van Diemen (Geschenk)

Lit.: E. Bock: Berliner Museen, 45, 1924, S. 12–15 – E. Panofsky: Die Perspektive als symbolische Form, in: Vorträge der Bibliothek Warburg 1524/25, Leipzig/Berlin 1928, S. 258–330, Anm. 71 – P. Halm: Ein Entwurf Albrecht Altdorfers zu den Wandmalereien im Kaiserbad zu Regensburg, in: JPKS, 53, 1932, S. 207–230, bes. S. 210 – Becker 1938, Nr. 17 – Ausst. Kat. Albrecht Altdorfer und sein Kreis 1938, Nr. 123 – Baldass 1941, S. 156f. – Halm 1951, S. 160f., Abb. 30 – Winzinger 1952, Nr. 110 – Ausst. Kat. Dürer 1967, Nr. 132 – J. Harnest: Das Problem der konstruierten Perspektive in der altdeutschen Malerei, Ing. Diss. TU München, 1971, S. 90, Tafel 77 – Ausst. Kat. Fantast. Realismus 1984, Abb. 46 – Mielke 1988, Nr. 169 – W. Pfeiffer: Eine Altdorfer-Kopie von Hans Mielich, in: Pantheon, 50, 1992, S. 28–32 – Handbuch Berliner Kupferstichkabinett 1994, III.51

In dem gleichen Kirchenraum hatte Altdorfer auf seinem Gemälde in München[1] die Geburt der Maria stattfinden lassen: ein passender Ort, da nach christlichem Dogma Maria die Kirche symbolisiert. Zeichnung und Gemälde unterscheiden sich jedoch in so vielen Punkten, dass unser Blatt nicht als endgültige Vorzeichnung zum Gemälde angesehen werden kann. Es könnte sich auch um eine frei entstandene Architekturphantasie handeln, die im Gemälde Verwendung fand. Vor allem in den Niederlanden wurde in der zweiten Hälfte des 16. Jahrhunderts die perspektivische Darstellung meist kirchlicher Innenräume ein beliebtes Bildthema, das seine Quelle in der Buchmalerei und in Gemälden wie Jan van Eycks Täfelchen der Kirchenmadonna in Berlin hat. Der Raumeindruck auf unserer Zeichnung ist malerisch und reich an Überschneidungen, das Gebäude könnte jedoch nicht im Grundriss nachgebaut werden. Als anregendes Vorbild nannte Bock das hölzerne Kirchenmodell Hans Hiebers, das dieser für das Gnadenbild der *Schönen Maria von Regensburg* gefertigt hatte.

Panofsky wies als erster auf die Übereckstellung der Architektur hin, die Harnest gründlich erörtert hat: Altdorfer rückte anscheinend bewusst von dem Guckkastenraum der klassischen Zentralperspektive ab. Alle fluchtenden Geraden in Richtung des Kirchenschiffs treffen sich in einem Fluchtpunkt links, das zum Kirchenschiff querlaufende Bodenmuster fluchtet nach rechts. Da jedoch keine wirkliche Projektion vorliegt, ein Grundriss oder Raster mit Tiefeneinteilung fehlt, sind Standort oder Distanz nicht zu bestimmen, und eine Rekonstruktion des Raumes ist nicht möglich. Der in den Apsiden endende Raumabschluss war ohnehin nicht in die perspektivische Konzeption einbezogen.

Der ungewöhnliche Eindruck des Blattes rührt von dem scheinbar Unfertigen, Ruinösen der dargestellten Architektur her; wie bei perspektivischen Baurissen sind zur Sichtbarmachung dahinterliegender Bauteile einige der vorderen unvollständig wiedergegeben, indem sie unvermittelt abbrechen. Die dabei sich ergebenden fiktiven Bruchstellen werden gewissenhaft gezeichnet, um den Querschnitt und die Profile des betreffenden Mauerwerks nachvollziehen zu können.

Auf diese Weise stehen auf unserer Zeichnung grosse, einfache, dunkel getuschte Formen neben hellen Flächen, in die nur sparsam Umrisse skizziert sind, während in der unteren Fensterzone kleinteilige Formen, schnell wechselnd in Licht und Schatten, wie blitzend gezeichnet sind, den Kontrastreichtum der Zeichnung so auf die Spitze treibend. Im Vergleich mit den Wolfegger Architekturzeichnungen (Halm 1951) – reale Bauaufnahmen, deren Qualität wahrhaft Altdorfers würdig wäre – erhebt sich doch die vorliegende Zeichnung als komponiertes Kunstwerk auf einzigartige Höhe. Da die meisterhafte Zeichnung nicht allein in Altdorfers Werk gestanden haben kann, wird die Fülle des Verlorenen schmerzlich bewusst.

Das Quadratnetz, das über die unteren zwei Drittel des Blattes gelegt ist, rührt nicht von Altdorfer her. W. Pfeiffer 1992 konnte nachweisen, dass Hans Mielich, einst Lehrjunge in Altdorfers Werkstatt, die um 1520 entstandene Zeichnung des Meisters verwendet hat, um eine Notenhandschrift der Sieben Busspsalmen des Orlando di Lasso um 1560/65 zu illuminieren. Derartige Quadrierungen waren gebräuchlich, wenn Vorlagen auf ein anderes Format gebracht werden mussten.[2] *H. M.*

1 Entstanden um 1520; München, Alte Pinakothek, Nr. 5358; Winzinger 1975, Nr. 44.
2 München, Bayerische Staatsbibliothek, Mus. MS A I, S. 115.

Kat. Nr. 18.11

19
WOLF HUBER
(Feldkirch/Vorarlberg circa 1480–1553 Passau)

Maler und Zeichner, seit circa 1515 Hofkünstler der Fürstbischöfe von Passau, auch als Architekt tätig. Etwa gleichaltrig mit Albrecht Altdorfer. Neben ihm Hauptvertreter der Donauschule, doch im Naturell grundverschieden. Porträts und »naturalistische« Akte dokumentieren seine Neigung zu getreuer Darstellung des Sichtbaren, vor allem aber seine Landschaftszeichnungen: Baumstudien, Hochgebirgstäler und topographisch bestimmbare Ansichten (die berühmteste: Mondsee mit Schafberg, 1510). Der Himmel – auch in den Blättern mit christlicher oder mythologischer Thematik – oft überzogen von den Strahlen der Sonne oder einer imaginären Lichtquelle.

WOLF HUBER
19.1
Brücke an der Stadtmauer, 1505

Berlin, Kupferstichkabinett, KdZ 17662
Feder in Braun; teilweise mit schwarzer Tinte überarbeitet; auf rötlich getöntem Papier
199 x 265 mm
Wz.: Krone (Briquet 4938)
Mit schwarzer Tinte bezeichnet *H. W.;* oben datiert *1505*
Oberfläche der Zeichnung an zwei Stellen des oberen Randes abgestossen; Rückseite ebenso leicht rötlich getönt wie Vorderseite

Herkunft: Slg. Ehlers, Göttingen (Lugt Suppl. 860, 1391); erworben 1938

Lit.: Winkler 1939, S. 30, S. 42, Nr. 26 – Oettinger 1957, S. 12, Nr. 1, S. 28f. – Ausst. Kat. Donauschule 1965, Nr. 274 – Winzinger 1979, Nr. 8 – Mielke 1988, Nr. 205 – Wood 1993, S. 217

Das Schockierendste an dieser Zeichnung ist der ganz formlose Erdhügel vorn in der Mitte des Blattes. Da auch bei weiterer Betrachtung das Unbeholfene mehr auffällt – Parallelstrichelung aller Hügelschatten, grobe Verstärkung der Konturen, klecksige Dunkelformen, dilettantisches Wegkreuz links –, wäre wohl kaum je ein grosser Name mit der Zeichnung verbunden worden, trüge sie nicht Monogramm und Datum in Hubers Schriftzügen. Oettinger 1957 vertrat nach gründlichem Studium der Schrift Hubers die Eigenhändigkeit beider Aufschriften, lehnte selbst ein von Winkler vorgeschlagenes nachträgliches Datieren Hubers ab, da die Jahreszahl als Bekrönung und Vollendung der Komposition

abschliessende Funktion habe, ohne die eine starke künstlerische Einbusse zu verzeichnen wäre. Diese überzeugende Argumentation wird bestätigt durch die Zeichnung, die mehrere Überarbeitungen in schwarzer Tinte aufweist (Konturen am Mittelbau, vertikaler Balken unter rechtem Brückenbogen), in der auch Datum und Monogramm geschrieben wurden. Diese eingehende Betrachtung wird belohnt durch das Erkennen der eigenen Qualität des Blattes: der Versuch einer Naturaufnahme, der in dieser frühen Zeit so ungewohnt und ungebräuchlich war, nicht in der Lehre betrieben, dass der junge, auf sich gestellte Künstler ihn nicht sofort meisterhaft lösen konnte wie fünf Jahre später die Mondsee-Ansicht (Winzinger 1979, Nr. 94). Etwa 15 Jahre zuvor hatte sich (der alle überragende) Dürer um Naturstudien bemüht, auch er auf eigene Faust, und selbst seinen ersten Ergebnissen (*Johannesfriedhof*, W. 62) ist das Schwierige, Unvertraute solchen Tuns anzumerken. Dennoch ist Hubers Brückenkomposition in ihrer breiten Lagerung, ihrer Schwere und Tiefe beeindruckend und aussergewöhnlich. Wahrscheinlich könnte die topographische Bestimmung der Stadt in den Voralpen gelingen.
Die charaktervolle Roheit der Striche gemahnt an die ebenso gewaltsame und befremdliche Braunschweiger Zeichnung eines Liebespaars von 1503, die Koepplin überzeugend Cranach zugeschrieben hat.[1] Nicht Abhängigkeit sei hiermit behauptet, sondern nur die immer wieder bemerkenswerte Ähnlichkeit des Gleichzeitigen.
Die Rötelung des Papiers ist als die einfachste Form der Papiergrundierung zu verstehen, die den Drang offenbart, von der kühlen weissen Papierfläche wegzukommen. *H. M.*

1 Koepplin: Zu Lucas Cranach als Zeichner. Addenda zu Rosenbergs Katalog, in: Kunstchronik, 25, 1972, S. 347.

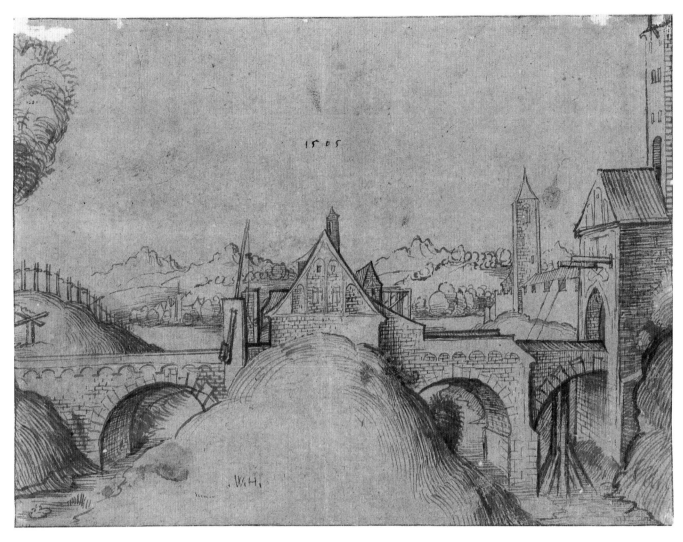

Kat. Nr. 19.1

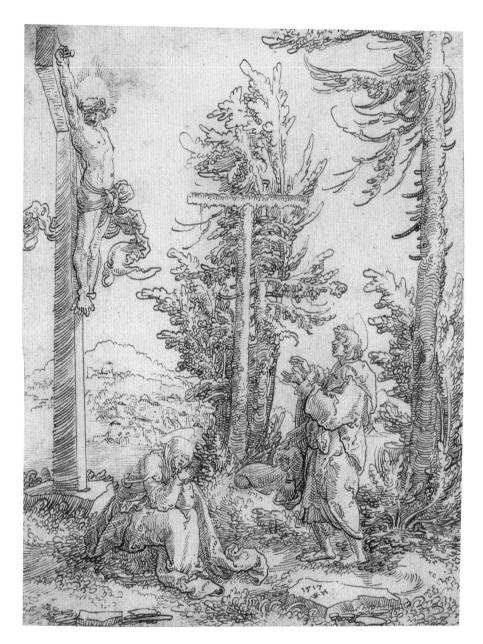

Kat. Nr. 19.2

WOLF HUBER
19.2
Kreuzigung, 1517

Berlin, Kupferstichkabinett, KdZ 4325
Feder in Braun
203 x 152 mm
Kein Wz.
U. auf dem Stein monogrammiert · *W ·H* und *1517* datiert
Wahrscheinlich allseitig leicht beschnitten

Herkunft: Slg. Strauss; erworben 1906

Lit.: Riggenbach 1907, S. 36 – Bock 1921, S. 56 – Weinberger 1930,
S. 83 f. – Halm 1930, S. 24 f., Nr. 5 – Heinzle 1953, Nr. 35 – Oettinger
1957, S. 26, Nr. 17 – Winzinger 1979, S. 90 f., Nr. 47 – P. K. Schuster, in:
Ausst. Kat. Luther und die Folgen für die Kunst, hrsg. von Werner
Hofmann, Hamburg 1983, S. 218, Nr. 91

Die Kreuzigung Christi ist auf eine Waldlichtung verlegt, die
eine schmale Bühne für das Geschehen bildet. Das aufra-
gende Kreuz Christi ist an den linken Bildrand gerückt und
um 90 Grad gedreht, so dass der Körper des Gekreuzigten
im Profil gezeigt wird. Ein Baum bildet am rechten Bildrand
das kompositionelle Gegengewicht. Im Zentrum steht ein
leeres Kreuz, das von einem Baum hinterfangen wird. Zwi-
schen beiden Kreuzen fällt der Blick auf eine im Hinter-
grund liegende Stadt. Unter dem Kreuz Christi sitzt mit dem
Rücken zum Kreuz trauernd Maria, während sich Johannes
dem Gekreuzigten zuwendet.

Die von der traditionellen Ikonographie abweichende An-
ordnung des Kreuzes Christi geht, wie von der Forschung
mehrfach betont wurde,[1] auf Bildprägungen Lucas Cranachs
zurück, wie dessen 1503 gemalte *Kreuzigung* in München
oder seine Holzschnitte von 1502 (siehe Abb.). Auch Huber
hat das Motiv des schräggestellten oder von der Seite gezeig-
ten Kreuzes mehrfach verwendet. Unserer Zeichnung gehen,
wie bereits mehrfach bemerkt worden ist,[2] zwei Holz-
schnitte voraus, aus denen der Künstler die Komposition der
Zeichnung entwickelt hat. Die sogenannte *Kleine Kreuzi-
gung* in London, entstanden um 1511/13, nimmt das Kruzi-
fix in Profilansicht und die Figur des aufschauenden Johan-
nes vorweg. Die einige Jahre später, wohl um 1516, ent-
standene *Grosse Kreuzigung* (siehe Abb.) ist von viel drama-
tischerem Charakter. Der Holzschnitt weist jedoch die glei-
chen Personen wie unser Blatt auf; eine weitere Parallele ist
das leere Kreuz, das im rechten Winkel zum Kreuz Christi
und zur Rechten des Gekreuzigten eng an einem Baum
steht. Es wird angenommen,[3] Huber habe in der Zeichnung
die Komposition des Holzschnittes weiterentwickelt und
dabei geklärt. Das leere Kreuz vor dem Baum ist dabei ins
Zentrum des Bildes gerückt.

Der Vergleich der Zeichnung mit den Holzschnitten wirft
die Frage nach der Funktion unseres Blattes auf. Die sorgfäl-
tige Durchführung der Zeichnung und die Anbringung von
Namenszeichen und Datierung auf einem Stein im Vorder-

grund liessen bereits 1930 Peter Halm vermuten, es handle
sich um die Vorzeichnung für einen Holzschnitt.[4] Ein weite-
res Argument dafür ergibt sich möglicherweise aus der im
folgenden vorgeschlagenen Deutung des Blattes.

Auf dem Holzschnitt der *Grossen Kreuzigung* steht hinter
dem Kreuz Christi eng an einem Baum ein aus unbehauenen
Baumstämmen errichtetes leeres Kreuz. Die angelehnte Lei-
ter zeigt, dass der dort Gekreuzigte bereits abgenommen
worden ist. Die Position dieses Kreuzes zur Rechten Christi
legt nahe, dass das Kreuz des reuigen Schächers gemeint ist,
der traditionell auf dieser Seite dargestellt wird. Auch auf
unserer Zeichnung erscheint im Zentrum das leere, aus
Baumstämmen gebildete Kreuz in Verbindung mit einem
Baum, von dem es sich auch im zeichnerischen Duktus nur
wenig unterscheidet. Es befindet sich jedoch nicht rechts,
sondern links von Christus, also an der Position, die dem
bösen Schächer zukommt.[5]

Nimmt man nun an, das Blatt habe als Vorzeichnung für
einen Holzschnitt gedient, gewinnt das leere Kreuz eine
andere Bedeutung: Im Holzschnitt würde die Komposition

Zu Kat. Nr. 19.2: Wolf Huber, Grosse Kreuzigung, um 1516

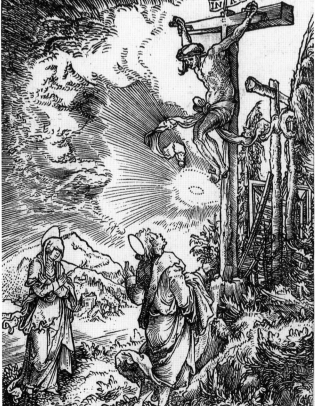

seitenverkehrt erscheinen, wodurch das leere Kreuz an die rechte Seite Christi rücken würde. Auf diese Weise würde es auf den reuigen Schächer verweisen, der – indem er Christus als den Sohn Gottes erkannte und seine Sünden bereute – noch kurz vor dem Tode der Auferstehung und des ewigen Lebens teilhaftig wurde. Die eigentümliche Verbindung von Kreuz und Baum wäre dann, in Verbindung mit der langen Tradition der Gleichsetzung von Kreuz und Lebensbaum, als Zeichen für die Auferstehung zu deuten. *S. M.*

1 Winzinger 1979, S. 90.
2 Winzinger 1979, S. 90; Weinberger 1930, S. 83f.; Riggenbach 1907, S. 36.
3 Riggenbach 1907, S. 36; Winzinger 1979, S. 168.
4 Diese Einschätzung teilen Oettinger 1957, S. 26, und Winzinger 1979, S. 90f.
5 Seine Position an der linken Seite Christi veranlasste 1983 Schuster zu der Vermutung, der Betrachter selbst stehe an der Stelle des reuigen Schächers und werde durch Christus aufgefordert, »sein eigenes Kreuz auf sich zu nehmen und die Passion Christi nachzuvollziehen«.

Zu Kat. Nr. 19.2: Lucas Cranach d. Ä., Kreuzigung, 1502

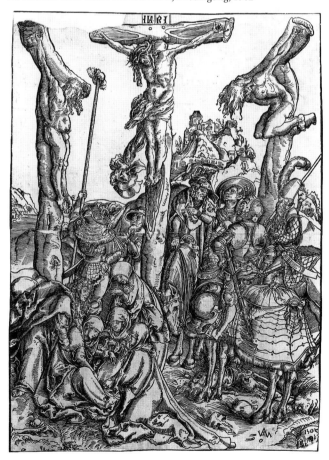

WOLF HUBER
19.3
Brustbild eines bartlosen Mannes mit Kappe, 1522

Berlin, Kupferstichkabinett, KdZ 2060
Kreide in Schwarz und Weiss auf ziegelrot grundiertem Papier
275 x 200 mm
Kein Wz.
O. l. datiert *1522;* r. Monogramm
Wasserschaden an der rechten oberen Ecke; Verletzungen der Papier-oberfläche am *W* des Monogramms

Herkunft: Slg. von Nagler (Lugt 2529); erworben 1835

Lit: Friedländer/Bock 1921, S. 56 – Ausst. Kat. Dürer 1967, Nr. 138 – W. Stubbe: Unbekannte Zeichnungen altdeutscher Meister, in: Museum und Kunst. Beiträge für Alfred Hentzen, Hamburg 1970, S. 237 ff. – Rose 1977, S. 64, S. 250, Anm. 89 – Winzinger 1979, Nr. 116 – Ausst. Kat. Köpfe 1983, S. 192 ff. – C. Talbot: Exhibition Review: Hamburg. Köpfe der Lutherzeit, in: The Burlington Magazine, 125, 964, Juli 1983, S. 448f. – D. Kuhrmann, in: Ausst. Kat. Slg. Kurfürst Carl Theodor 1983, Nr. 109

Von Wolf Huber existiert eine ganze Anzahl von Kopfstudien in schwarzer und weisser Kreide auf ziegelrot grundiertem Papier, die alle 1522 entstanden sind.[1] Diese Studien, die teils Porträtähnlichkeit aufzuweisen scheinen, teils ins karikaturhafte gesteigert sind, bezeugen das besondere Interesse Hubers an der Darstellung der menschlichen Physiognomie und am Erfassen des Typischen. Der unterschiedliche Charakter der einzelnen Blätter mag daraus resultieren, dass Huber nicht alle Köpfe selbst erfunden oder beobachtet hat, sondern verschiedene Anregungen, wie Hans Baldungs Holzschnitt *Kopf eines bärtigen Alten* (B. 277), verarbeitet hat.[2] Innerhalb der Gruppe hat der Kopf auf dem Berliner Blatt am ehesten porträthafte Züge.[3] Die vereinzelt geäusserte Annahme, das Blatt sei ein Selbstporträt, entbehrt jedoch der Grundlage.[4]

Die Zeichnungen sind als Studien entstanden, mit denen der Künstler sich einen Typenvorrat angelegt hat, und stehen so letztlich in der Tradition mittelalterlicher Musterbücher. Durch das grosse Format, die schwarze Auslegung eines Teils des Hintergrundes zur Steigerung der räumlichen Wirkung und vor allem durch die spannungsvolle und kompositionswirksame Anbringung von Datum und Monogramm[5] gewinnt unser Blatt jedoch einen durchaus bildhaften Charakter.[6] Noch deutlicher wird die Stellung der Zeichnung als selbständige Ausdrucksstudie, die nicht unmittelbar zur Gemäldevorbereitung diente, wenn man betrachtet, auf welch freie Weise Huber sie in seiner etwa 1523 bis 1525 entstandenen *Kreuzaufrichtung* in Wien eingesetzt hat.

Winzingers Beobachtung, dass der *Greis mit wehendem Bart* in Hamburg (Winzinger 1979, Nr. 136) in dem Bärtigen zu Pferde rechts auf der *Kreuzaufrichtung* verarbeitet worden sei und dass dort auch verwandte Typen unseres Mannes mit Kappe erschienen, kann noch erweitert werden: Das

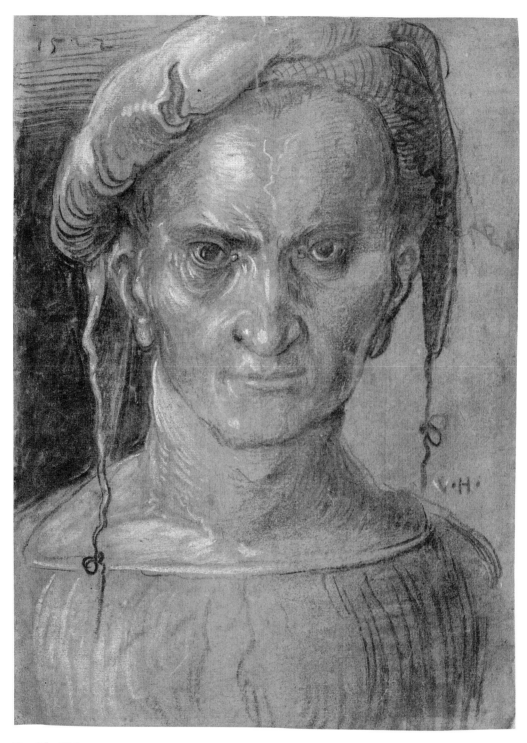

Kat. Nr. 19.3

Gesicht des Soldaten, der am rechten Bildrand einen der beiden gefesselten nackten Schächer abführt, ist zweifellos aus der Berliner Zeichnung entwickelt worden (siehe Abb.).

S. M.

1 Die Blätter verteilen sich auf die Sammlungen in Hamburg, Basel, Berlin, Erlangen, München und New York; ausserdem eine Reihe alter Kopien, siehe Winzinger 1979, Nr. 116; Nrn. 125–139.
2 D. Kuhrmann, in: Ausst. Kat. Slg. Kurfürst Carl Theodor 1983, S. 90, Anm. 2, Nr. 109.
3 Die Zeichnung wurde von Winzinger nicht in die Gruppe der »grotesken Köpfe« (Winzinger 1979, Nrn. 125–139) eingeordnet, sondern erscheint in seinem Katalog bei den Bildnissen (Winzinger 1979, Nr. 116).
4 So zum Beispiel F. Anzelewsky, in: Ausst. Kat Dürer 1967, Nr. 138.
5 Oettinger 1957, S. 23 ff.
6 Ob Huber durch Leonardo zu den physiognomischen Studien angeregt wurde, wie dies Rose 1977, S. 64 ff., postuliert hat, lässt sich nicht beweisen.

Zu Kat. Nr. 19.3: Wolf Huber, Kreuzaufrichtung, Detail, um 1523/25

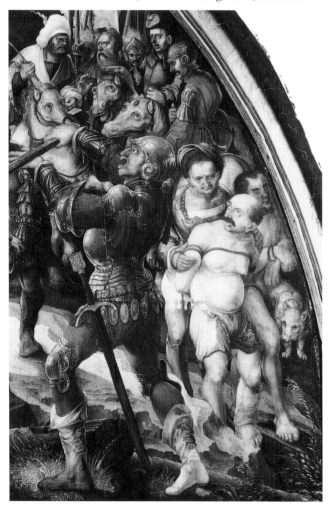

Wolf Huber

19.4

Donautal bei Krems, 1529

Berlin, Kupferstichkabinett, KdZ 12303
Feder in Schwarzbraun auf rötlich grundiertem Papier
223 x 318 mm
Kein Wz.
L. auf einem Stein im Vordergrund monogrammiert *W · H ·*; oben *1529* datiert
Alle vier Ecken ergänzt; horizontale Stauchfalte o.; kleinere Risse hinterlegt; Oberfläche berieben

Herkunft: Slg. Lahmann; erworben 1926

Lit.: E. Bock: Berichte aus den Preussischen Kunstsammlungen, 1927, S. 125 – Weinberger 1930, S. 168 – Halm 1930, Nr. 8 – Heinzle 1953, Nr. 124 – Stange 1964, S. 96 – Rose 1977, S. 9 – Winzinger 1979, S. 106, Nr. 81

Unter den Landschaftszeichnungen Wolf Hubers gibt es neben erfundenen Landschaften wie der *Stadt mit grosser Brücke* (vgl. Kat. Nr. 19.6) eine ganze Reihe von Blättern, bei denen eine identifizierbare Örtlichkeit dargestellt ist. Dazu gehört auch das *Donautal bei Krems*. Die Bestimmung des Ortes geht auf Elfried Bock zurück. Von einer Donauhöhe ist die Landschaft in Richtung auf das Kremser Becken gesehen. Bei Krems und Stein gab es zur Zeit Hubers die einzige Donaubrücke weit und breit. Die beiden Orte sind am linken Ufer sichtbar, ihnen gegenüber liegt die Ortschaft Mautern. Nach Winzinger ist die Landschaft bis auf den Bergkegel rechts mit grosser Genauigkeit aufgenommen.

Topographisch genau bestimmbare Landschaftsaufnahmen kennt man seit dem Ende des 15. Jahrhunderts (Katzheimer, Dürer; vgl. Kat. Nrn. 6.1 und 10.10). Doch entstanden diese Wiedergaben von Gebäuden oder Landschaften stets im Rahmen bestimmter Aufgaben, worauf zuletzt Wood hingewiesen hat.[1] Solche Zeichnungen dienten in den meisten Fällen den Malerwerkstätten als Vorlagen für landschaftliche Hintergründe auf Altartafeln. Eine andere Aufgabe der zeichnerischen Aufnahme von Örtlichkeiten war die Dokumentation von Besitzrechten zu juristischen Zwecken. Vor diesem Hintergrund tritt die Bedeutung Hubers deutlich hervor, der als erster nicht zweckgebundene Topographien in bildhafter Abgeschlossenheit, versehen mit Monogramm und Datum, gezeichnet hat. Seine im Jahre 1510 entstandenen Blätter *Ansicht von Urfahr* und *Mondsee mit dem Schafberg* sind die frühesten autonomen Landschaftszeichnungen nördlich der Alpen.

Unsere Zeichnung stellt jedoch nicht nur die sachliche Schilderung der breitgelagerten Landschaft dar. Der hohe Augenpunkt und die Berührung der Ebene mit dem lichtdurchfluteten Himmel am unendlich fernen Horizont erinnern an Weltlandschaften in der Art von Altdorfers ebenfalls 1529 entstandener Alexanderschlacht.[2] Den Charakter des Unwirklichen steigert auch der Kranz von Lichtbündeln, deren

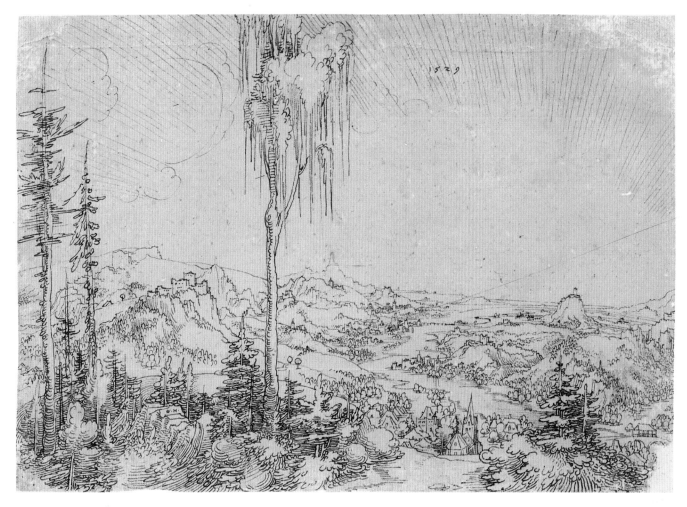

Kat. Nr. 19.4

Zentrum der – von Huber seiner Landschaftsaufnahme eingefügte – Bergkegel zu sein scheint. Dieser Strahlenkranz definiert gleichsam ein Gewölbe und schliesst die Komposition auf diese Weise zusammen. Im Vordergrund, nahe beim Betrachter, verbinden sich die ungegenständlich abstrakten Lichtstrahlen mit den aufragenden Bäumen. So werden Hintergrund und Vordergrund auf harmonische Weise miteinander verbunden und zugleich der breitgelagerten Landschaft vertikale Akzente entgegengesetzt. Wie Dieter Koepplin[3] gezeigt hat, kann man in den Lichtstrahlen, die vielfach die Landschaften Hubers verklären, den Versuch sehen, einer allumfassenden Gottesvorstellung bildhaften Ausdruck zu verleihen. *S. M.*

1 Wood 1993, S. 203f.
2 Eine Beeinflussung Hubers und Altdorfers durch zeitgenössische flämische Weltlandschaften, wie sie von Walter S. Gibson vermutet worden ist (W. S. Gibson: The Mirror of Earth. The World Landscape in Sixteenth Century Flemish Painting, Princeton 1989, S. 45), ist schwer zu beweisen.
3 D. Koepplin: Das Sonnengestirn der Donaumeister. Zur Herkunft und Bedeutung eines Leitmotivs, in: Werden und Wandlung. Studien zur Kunst der Donauschule, hrsg. von K. Holter und O. Wutzel, Linz 1967, S. 78–115, bes. S. 105f.

WOLF HUBER

19.5

Landschaft (Burg Aggstein in der Wachau), 1542

Verso: Skizze eines springenden Pferdes, 1542–50
Basel, Kupferstichkabinett, Inv. 1959.113
Recto Feder in Braun mit brauner Lavierung; verso Wasserfarbe in Violett
287 x 201 mm
Wz.: gotisches p; darüber kleiner Wappenschild (Briquet 8751)
M. o. datiert *1542.*
Linke untere Ecke beschädigt; ringsum beschnitten; einige Flecken; verso Flecken von verschiedenfarbiger Wasserfarbe

Herkunft: Slg. A. von Lanna, Prag; Kunsthandlung Artaria (1910); Slg. Fürst Liechtenstein; Slg. Walter Feilchenfeldt, Zürich 1949; CIBA-Jubiläums-Schenkung 1959

Lit.: Ausst. Kat. CIBA-Jubiläums-Schenkung 1959, S. 50 – Hp. Landolt 1972, Nr. 43 – Winzinger 1979, Nr. 95

Ähnlich wie das in der vorangegangenen Katalognummer behandelte Blatt ist auch die vorliegende Zeichnung die bildhafte Darstellung eines genau lokalisierbaren Ortes, ohne jedoch nur dessen sachliche Schilderung zu sein. Die auf einem Felsen hoch über dem Flusstal liegende und nur über eine Holzbrücke zu erreichende Burg wurde von Meder und Dworschak als Burg Aggstein in der Wachau bestimmt. Eine braune Lavierung der Schattenzonen lässt Burg und Burgfelsen im Vordergrund stärker räumlich hervortreten. Nach den Regeln der Luftperspektive sind die Hügel im Hintergrund mit feineren Strichen in hellerer Tinte gezeichnet.
Die Landschaft ist erfüllt mit einem überirdischen Licht, dessen Strahlen den Himmel überspannen und so ein Gewölbe zu bilden scheinen. In den Strom dieser »Kraftlinien« wird der Baum am linken Bildrand gezogen, dem eigentlich die Funktion eines Repoussoirs zukommt. Seine aus abstrakten graphischen Figuren – kurzen Häkchen, längeren Federstrichen – gebildeten Blätter und Zweige nehmen die Richtung der Lichtbündel auf und gehen mit einigen kühnen kalligraphischen Schwüngen in die Wolken am Himmel über, wo sich an kompositionswirksamer Stelle die Jahreszahl befindet. Für die dramatische Wirkung des Himmels kommt dem Baum eine ganz entscheidende Bedeutung zu.
S. M.

Kat. Nr. 19.5

Kat. Nr. 19.6

WOLF HUBER

19.6
Stadt mit grosser Brücke, 1542

Berlin, Kupferstichkabinett, KdZ 8496
Feder, grau laviert
208 x 311 mm
Kein Wz.
Datiert im Himmel *1542*

Herkunft: Slg. Campe (Lugt 1391); Vieweg; Geschenk von C. G. Börner, Leipzig 1917

Lit.: Bock 1921, S. 56, S. 374 – Ausst. Kat. Albrecht Altdorfer und sein Kreis, 1938, Nr. 294 – Koepplin 1967, S. 109 – Winzinger 1979, Nr. 94 – Handbuch Berliner Kupferstichkabinett 1994, III.54

Eine vieltürmige Stadt, von Wasser umgeben, im grellen Gegenlicht. Der Himmel ist durchzogen von feinen Linien, zum Teil motiviert als Sonnenstrahlen – aber gekrümmt – oder unerklärt neben den Wolkenrändern. Es ist typisch für die Landschaftsgraphik Hubers wie Altdorfers – beide die Hauptmeister des sogenannten Donaustils –, die Darstellung von solchen realistisch nicht zu deutenden »Kraftlinien« durchwirken zu lassen, denen sich alles, gegebenenfalls sogar der menschliche Körper, einzufügen hat. Die Absicht mag sein, die Einheit der Welt darzustellen, in der nichts für sich zu sehen ist. Die wunderbare Lichtstudie unserer Zeichnung ist als Stimmungsbild zu verstehen, als Vision einer überirdisch verklärten Stadt, zu der eine riesige, ganz unbelebte Brücke führt.
Die Hinweise des alten Berliner Kataloges auf Landshut, später auf Passau, sind nur im allgemeinen Sinn zu akzeptieren: als Stadt im Gebirge am Fluss. *H. M.*

WOLF HUBER

19.7
Christus am Ölberg, um 1545/50

Berlin Kupferstichkabinett, KdZ 8478
Feder und Pinsel in Schwarz; mit Pinsel weiss gehöht; auf ziegelrot grundiertem Papier
274 x 189 mm
Wz.: Ochsenkopf mit Krone und Blume mit einkonturiger Stange (nicht bei Briquet und Piccard)
L. u. von späterer Hand beschriftet *Caniagi*
Unregelmässig beschnitten; kleinere Löcher hinterlegt; einzelne Stauchfalten, besonders das Deckweiss teilweise abgerieben

Herkunft: verso alter Sammlerstempel (drei Sterne im Wappenschild; nicht bei Lugt); erworben 1917

Lit.: Bock 1921, S. 57 – Weinberger 1930, S. 211 – Heinzle 1953, S. 91, Nr. 166 – Winzinger 1979, Nr. 103 – Ausst. Kat. Fantast. Realismus 1984, S. 418, Nr. 212

Im Spätwerk Wolf Hubers gibt es eine Reihe von virtuosen Zeichnungen in Feder und Pinsel, unter denen der Berliner *Ölberg* einen hervorragenden Platz einnimmt. Mit freiem Federstrich sind die Umrisse skizziert, Licht und Schatten durch grosszügige, mit äusserster Sicherheit gesetzte Lavierungen angegeben. Durch die Wahl des rot grundierten Papiers wird der Tatsache Rechnung getragen, dass sich die dargestellte Szene nachts abspielt. Die Zeichenweise bewirkt eine Konzentration auf das Hauptgeschehen: In einer Felsengrotte ist Christus auf die Knie gefallen, wo ihm der Engel mit dem Kelch erscheint. Mit ausgebreiteten Armen wird Christus von gleissendem Licht getroffen, das von dem Engel ausgeht und den Eingang der Grotte überstrahlt. Die starke Weisshöhung bildet zu den die Figur Jesu umgebenden schwarz getuschten Partien einen wirkungsvollen Kontrast. Die Bäume ausserhalb der Grotte neigen sich parallel zur Körperachse Christi und lassen so die innere Bewegung des Herrn für den Betrachter anschaulich werden. Aus der Grotte heraus fällt Licht auch auf die drei schlafenden Jünger, die rechts am vorderen Bildrand zu einer kompakten Gruppe zusammengedrängt sind. Mit nur wenigen Strichen skizziert, erscheinen im Hintergrund die sich nähernden Soldaten, von Judas angeführt.
Huber hat sich mehrfach mit dem Thema des Ölbergs beschäftigt. In unserer Zeichnung hat der Künstler einen eigenen früheren Bildvorwurf wiederaufgenommen. Eine 1526 datierte Zeichnung in Mailand (Biblioteca Ambrosiana, Feder auf weissem Papier; Winzinger 1979, Nr. 74) nimmt die Hauptmerkmale unseres Blattes bereits vorweg, allerdings in weniger konzentrierter Form. Diese Zeichnung stellt, wie Winzinger vermutet hat,[1] eine Vorarbeit zu einem Passionsaltar dar, von dem sich zwei Tafeln, *Christus am Ölberg* und die *Gefangennahme Christi,* in München erhalten haben. Ob auch die Berliner Zeichnung in Zusammenhang mit einem Altargemälde entstanden ist, ist nicht zu bestimmen. *S. M.*

1 Winzinger 1979, S. 103, S. 178, Nr. 74, Nr. 289f.

Kat. Nr. 19.7

20
HANS FRIES
(Fribourg um 1460/62–nach 1518 Bern)

Sohn eines Ratsherrn der Stadt Fribourg. Lehrzeit um 1480 in Bern bei Heinrich Bichler, einem der Berner »Nelkenmeister«. Tätig hauptsächlich als Maler von Altartafeln, vielleicht auch als Holzbildhauer. Bekannt sind nur drei Zeichnungen. Künstlerisch ist er beeinflusst von Werken der niederländischen Malerei, von Hans Holbein d. Ä. und Hans Burgkmair. 1487/88 und 1497 lebte Fries in Basel, reiste in diesen Jahren nach Colmar, Augsburg, Tirol. 1499 ist Fries wieder in Fribourg nachweisbar, wo er ab 1501 zehn Jahre einen festen Sold als Stadtmaler erhielt. In dieser Periode entstanden die meisten erhaltenen Werke von Fries (unter anderem Weltgerichts-Altar, 1501; Altartafeln hl. Christopherus und hl. Barbara, 1503; Johannesaltar, um 1505, wohl für St. Nicolas Fribourg; Antoniusaltar, 1506, für die Franziskanerkirche Fribourg). Ab 1509/10 wohnte und arbeitete er auch in Bern (Marienaltar, 1512; Johanniter-Altar, 1514), wohin er 1511 übersiedelte und bis zu seinem Tod (nach 1518) lebte (siehe L. Wüthrich, in: The Dictionary of Art, hrsg. von J. Turner, Bd. 11, London/New York 1996).

HANS FRIES

20.1
Maria mit Kind auf der Rasenbank, um 1508/10

Basel, Kupferstichkabinett, Inv. 1959.103
Feder in Schwarz; weiss gehöht; auf dunkelbraun grundiertem Papier
252 x 197 mm
Wz.: nicht feststellbar
Im linken oberen Viertel (quer, überdeckt) *RH Lando /1605;*
verso Sammlerstempel Liphart (Lugt 1687 und 1758)
Auf Papier aufgeklebt; ringsum ergänzt und retuschiert; Weisshöhung
stellenweise überarbeitet

Herkunft: R. H. Lando, 1605; Karl Eduard von Liphart; Freiherr Rein-
hold von Liphart; Fürst Liechtenstein; Walter Feilchenfeldt, Zürich
1949; CIBA-Jubiläums-Schenkung 1959

Lit.: Aukt. Kat. Slg. von Liphart, C. G. Boerner, Leipzig, 24. 1. 1899,
Nr. 2 – Schönbrunner/Meder, Bd. 9, Nr. 1048 – Kelterborn-Haemmerli
1927, S. 109f. – Hugelshofer 1928, Nr. 10 – Schmidt/Cetto, S. XXI,
S. 21, Abb. 35 – Winzinger 1956, Nr. X – Schmidt 1959, S. 16f. – Ausst.
Kat. CIBA-Jubiläums-Schenkung 1959, Nr. 3 – Ausst. Kat. Swiss
Drawings 1967, Nr. 3 – Hp. Landolt 1972, Nr. 44

Die Zeichnung wird im allgemeinen in das erste Jahrzehnt
des 16. Jahrhunderts datiert. Die Autoren kommen zu unter-
schiedlichen Einschätzungen: Hugelshofer schlägt um 1500
vor, Schmidt und Landolt datieren um 1503, Kelterborn-
Haemmerli datiert um 1506, Winzinger um 1510. Das Sitz-
motiv erscheint im Vergleich zu möglichen Vorbildern, die
Fries zur Verfügung standen, etwas verunklärt. Baldungs
Holzschnitt der Maria mit dem Kind auf der Rasenbank von
etwa 1505/07 (Mende 1978, Nr. 1) könnte Fries Anregung zu
seiner Darstellung gegeben haben. Hinzuweisen ist zum
Beispiel auf das wehende Haar Mariens, die Neigung ihres
Kopfes mit den beinahe geschlossenen Augen und die Arm-
bewegung des Kindes zur Brust Mariens hin. Im Vergleich
zu der in München aufbewahrten Zeichnung einer sitzenden
Maria , die möglicherweise um 1505 entstanden ist, erschei-
nen die Gewandfalten grosszügiger gezeichnet und bilden
röhrenartige Formen, die ebenfalls von Vorbildern des
Dürer-Kreises angeregt sind. Unsere Zeichnung könnte um
1508 bis 1510 entstanden sein. *C. M.*

Kat. Nr. 20.1

Hans Fries

20.2
Himmelfahrt der Maria, um 1510/12

Basel, Kupferstichkabinett, U. I. 32. (=U.XVI.34)
Kohle (oder schwarze Kreide)
431 x 322 mm
Wz.: Hohe Krone (Typus Piccard 1961, Gruppe XII, 45 b)
Besitzermonogramm *T-W* (Thüring Walter?) mit brauner Feder
Stockfleckig; waagerechte Mittelfalte; mit Japanpapier kaschiert;
Ecke r. u. ausgerissen

Herkunft: Museum Faesch

Lit.: von Térey, Nr. 7, Textband, S. VIII (Baldung) – Schmid 1898, S. 310
(nicht Baldung, Hans Fries) – Stiassny 1897/98, S. 32 (Hans Dürer) –
Kelterborn-Haemmerli 1927, S. 110 f., Tafel XXVIII (um 1508–12) –
Hugelshofer 1928, S. 27, bei Nr. 10 – Hp. Landolt 1972, Nr. 45 (um 1504)

Maria steigt, umgeben von einer mandorlaförmigen Lichter-
scheinung und begleitet von Engeln, zum Himmel auf. Dort
nimmt sie Christus mit ausgebreiteten Armen in Empfang.
Die Zuschreibung der Zeichnung an Hans Fries geht auf
Schmid zurück. Kelterborn-Haemmerli rückt sie in die
Nähe des 1512 entstandenen Marienaltars, von dem sechs
ehemals auf drei Tafeln verteilte Szenen im Kunstmuseum
Basel aufbewahrt werden (Inv. 226–231). Eine Datierung in
diesen Zeitraum oder wenig davor dürfte zutreffend sein.
Dafür spricht unter anderem die Wiedergabe des weiten
Mantels von Maria mit kleinteiligen, knittrigen Falten, die
wie eingekerbt wirken, und die weiche Herausarbeitung von
Licht- und Schattenzonen, die sich zu feinen, übereinander-
gelegten Schraffuren verdichten. Ähnliche Phänomene las-
sen sich auf den genannten Altartafeln im Kunstmuseum
Basel beobachten, wenn auch ein Vergleich wegen der unter-
schiedlichen Technik nur bedingt möglich ist. Hinzuweisen
ist ferner auf die Vorderseite einer Tafel des Johannesaltars
im Schweizerischen Landesmuseum in Zürich, der aus Fri-
bourg stammt und wohl um 1507 entstanden ist. Hier er-
scheint das apokalyptische Weib in einer ähnlichen Aureole
(Kelterborn-Haemmerli, Tafel XIV), die, bei unserer Zeich-
nung rechts oben nur im Ansatz wiedergegeben, eine
Begrenzungslinie aus kleinen Kreissegmenten aufweist. Die
Figuren des Johannesaltars wirken jedoch wesentlich steifer,
was dafür spricht, dass unsere Zeichnung später als der
Johannesaltar entstanden sein dürfte. Sie diente möglicher-
weise als Entwurf für ein Tafelbild oder ein Glasgemälde.

C. M.

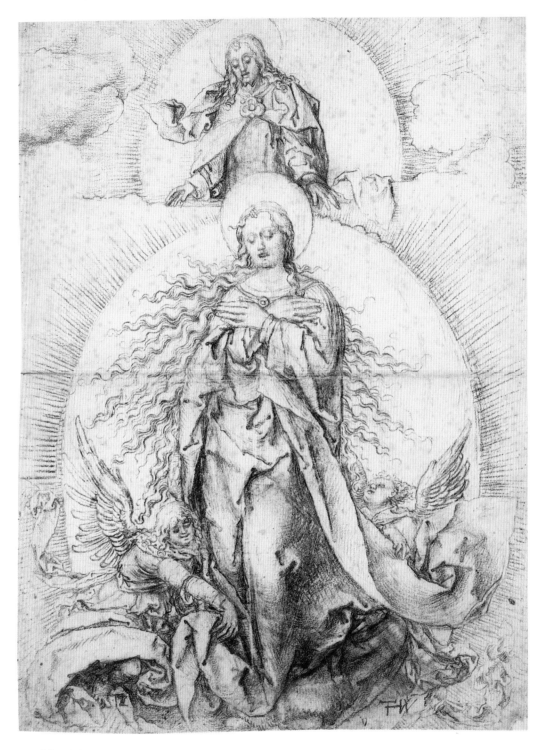

Kat. Nr. 20.2

21

HANS LEU D. J.
(Zürich um 1490–1531 Gubel bei Zürich)

Schweizer Maler, Zeichner und Entwerfer für die Glas-malerei, führender Zürcher Künstler seiner Zeit. Vermut-lich Schüler seines Vaters Hans Leu d. Ä. Wanderschaft in Süddeutschland, um 1510 offenbar bei Dürer in Nürn-berg tätig. Der persönliche Kontakt zu Dürer wird be-stätigt durch dessen Brief an den Zürcher Propst Felix Frey von 1523, in dem er auch Leu grüssen lässt (Rück-seite vom Affentanz, vgl. Kat. Nr. 10.36). Um 1513/14, vielleicht auch schon früher, Mitarbeit bei Hans Baldung in Freiburg, unter anderem am Schnewlin-Altar. Ab 1514/15 wieder in Zürich. Aufgrund der seit den zwan-ziger Jahren vordringenden bilderfeindlichen Politik des Reformators Zwingli scheinen Aufträge für religiöse Werke weitgehend auszubleiben. Leu steht auf Seiten Zwinglis und fällt in der Schlacht am Gubel am 24. Ok-tober 1531. Das erhaltene malerische Werk ist sehr klein; am bedeutendsten ist der Orpheus von 1519 im Kunst-museum Basel. Neben vier Holzschnitten, alle 1516 da-tiert und in nur sehr wenigen Exemplaren überliefert, kennt man circa 30 Zeichnungen. Stilistisch weitgehend von den Meistern der Donauschule und von Hans Bal-dung abhängig, besteht Leus künstlerische Hauptleistung in der autonomen Landschafts- und Baumstudie.

HANS LEU D. J.

21.1
Der hl. Georg tötet den Drachen, 1513

Berlin, Kupferstichkabinett, KdZ 816
Feder in Schwarz; mit der Feder und dem Pinsel weiss gehöht; auf ockergelb grundiertem Papier; Spuren eines Quadratnetzes mit schwarzem Stift
208 × 138 mm
Kein Wz.
M. o. mit weisser Feder datiert und monogrammiert *1513 HL* (ligiert); verso in schwarzer Tinte von späterer Hand das Datum *1552*
Ecke r. u. ergänzt, die anderen Ecken ebenfalls leicht beschädigt; Grun-dierung in Blattmitte etwas berieben; vier horizontale Knickfalten

Herkunft: Slg. von Nagler (verso Sammlerstempel Lugt 2529); erworben 1835

Lit.: Bock 1921, S. 63 – Hugelshofer 1923, S. 166 – Parker 1923, S. 82 – P. Halm: Anonymous, South German (c. 1510–20), in: Old Master Drawings, 4, 1929, S. 49f., bes. S. 50 – Debrunner 1941, S. 21 – Ausst. Kat. Fantast. Realismus 1984, S. 438, Nr. 228 – Mielke 1988, Nr. 196

Der Schweizer Hans Leu, während seiner Wanderschaft ver-mutlich auch bei Dürer in der Lehre, dürfte um 1512/13 in Süddeutschland mit Werken von Albrecht Altdorfer und vielleicht von dessen Bruder Erhard in Berührung gekom-men sein. Leus früheste bekannte Zeichnung *Maria als Tem-peljungfrau am Webstuhl* aus dem Jahre 1510 in London (Hugelshofer 1923, S. 164 ff.),[1] ist noch völlig abhängig vom Nürnberger Meister sowie von Hans Baldung, der in den Jahren zuvor ebenfalls in Dürers Werkstatt tätig gewesen war. Hinsichtlich Stil, Komposition und Zeichentechnik lässt der Berliner hl. Georg von 1513 indes eine Hinwen-dung zur so andersgearteten Donauschule erkennen. Das Blatt ist in Helldunkelmanier mit Feder respektive Pinsel in Schwarz und Weiss auf einem farbig grundierten Papier angelegt, derjenigen Zeichenweise also, die Albrecht Altdor-fers bevorzugtes künstlerisches Ausdrucksmittel war. An Alt-dorfer erinnern auch der grosszügige, häufig in schwungvol-len Parallellinien geführte Federduktus, das Kompositions-schema mit seitlich begrenzenden Baumgruppen sowie einem Ausblick in ferne Landschaft und schliesslich das für die Donauschulkünstler besonders charakteristische Motiv der von langen Flechten behangenen Zweige, die dem Wald eine phantastische, ja märchenhafte Stimmung verleihen. Der sichere und schnelle, an keiner Stelle zögerliche Strich spricht indes nicht dafür, dass hier ein Vorbild Altdorfers direkt kopiert wurde, wie Halm vermutete. Hugelshofer und Mielke verwiesen hinsichtlich der Reiterfigur auf die Nähe zu Altdorfers kleinem Pergamentgemälde von 1510 in der Alten Pinakothek München. Parallelen bestehen auch zu der ihm zugeschriebenen Rotterdamer Zeichnung *Kampf zwischen Ritter und Landsknecht* von 1512 (Mielke 1988, Nr. 61). Noch radikaler kommt der Donauschuleinfluss in Leus Zürcher Zeichnung aus demselben Jahr mit der Dar-stellung eines Gebirgslandschaftsausschnittes zutage.[2]
Nicht alle Helldunkelzeichnungen auf grundiertem Papier müssen als eigenständige Kunstwerke ohne vorbereitende Funktion bewertet werden. Von Leu sind zwei in dieser Zei-chenweise ausgeführte Scheibenrisse überliefert (Hugels-hofer 1923, S. 168 ff.). Das nur noch schwach sichtbare Qua-dratnetz beim hl. Georg, dessen Linien mit schwarzem Stift (eigenhändig, zeitgenössisch?) eingetragen sind, könnte auf eine geplante Gemäldeausführung schliessen lassen.
Leu behandelte das Thema drei Jahre später nochmals auf einem Holzschnitt (Hollstein German, Bd. 4). Hier ist das Geschehen bei verwandter Grundkonzeption aus ganz an-derem Blickwinkel wiedergegeben; der Reiter ist stärker von vorn gesehen, ausserdem ist die Königstochter, um deren-willen ja der Kampf ausgetragen wird, wie üblich mit in die Darstellung einbezogen.
H. B.

1 Rowlands 1993, Nr. 421.
2 Hierzu besonders D. Koepplin: Altdorfer und die Schweizer, in: Alte und moderne Kunst, 11, 84, 1966, S. 6–14, bes. S. 7ff.

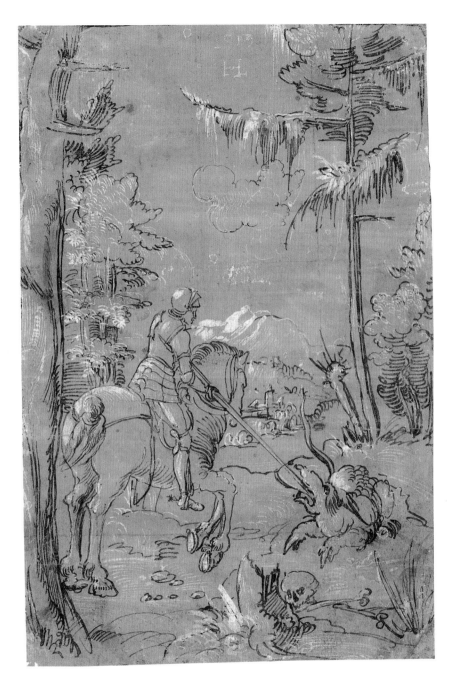

Kat. Nr. 21.1

Zu Kat. Nr. 21.2: Hans Leu d.J., Hl. Familie, 1516

HANS LEU D.J.

21.2
Maria mit Kind in der Landschaft,
1512 oder 1517

Basel, Kupferstichkabinett, U.XVI.38
Feder in Schwarz; nachträgliche Überarbeitung der Locken des Kindes mit brauner Feder
202 x 154 mm
Wz.: Kleines Fragment eines Laufenden Bären
M. o. am Baumstamm mit schwarzer Feder monogrammiert und datiert *HL* (ligiert) *.1.5.12* oder *.1.5.17*; l. u. von späterer Hand mit schwarzem Stift numeriert *49*

Herkunft: Amerbach-Kabinett

Lit.: Schönbrunner/Meder, Nr. 611 – Hugelshofer 1924, S. 37 ff. – Handz. Schweizer. Meister, Nr. I.9 – Parker 1923, S. 83 – Hugelshofer 1928, Nr. 35 – Ausst. Kat. Amerbach 1962, Nr. 63 – Ausst. Kat. Swiss Drawings 1967, Nr. 24 – Gross 1991, S. 118 ff.

Leus Abhängigkeit von Hans Baldungs Zeichenstil tritt selten so deutlich zutage wie bei der Basler Federarbeit mit der gekrönten Muttergottes, die in intimer Zuwendung den auf ihren Knien stehenden Sohn festhält. Vom Baldung der frühen Nürnberger Jahre angeregt, ist die Anordnung der Gewandpartien und ihre Modellierung mit einem Strich-

system von Parallel- und Kreuzlagen unterschiedlicher Länge. Auf ihn deutet auch der Gesichtstyp Marias. Gross wies als Vergleich hin auf Baldungs Basler Zeichnung *Muttergottes, von einem Engelputto gekrönt* von 1504.[1] Was aber schon beim jungen Baldung grosszügig und souverän durchgeführt ist, mutet bei Leu ein wenig kleinteilig und unsicher tastend an, vor allem bei den vielfach gebrochenen, knittrigen Faltengebilden von Mariä Gewand. Zudem neigt der Zürcher Meister stärker zu einer kalligraphischen Verselbständigung seines zeichnerischen Duktus, beispielsweise beim Stamm des mächtig aufragenden Baumes in der Mitte. Freier und eigenständiger als das Figürliche ist hier mit raschen Linien die Landschaft gestaltet, derjenige künstlerische Bereich, dem wir überhaupt die interessantesten Werke Leus verdanken.

Umstritten ist die Lesart der Jahreszahl. Hugelshofer und andere Autoren deuteten die letzte Ziffer als eine 7. Mielke dagegen schloss aus der Existenz einer 1514 datierten Kopie in Berlin nach Leus Nürnberger hl. Sebastian, die ebenfalls mit dem missverständlichen Datum versehen ist, auf eine Entstehung bereits im Jahre 1512.[2] Mielkes Einwand gegen Hugelshofer ist bestechend, auch wenn Gegenargumente ins Feld geführt werden können. Die umstrittene Zahl, rasch notiert, lässt sich nur schwer als eine 2 interpretieren, da der Oberzug sich in einer Weise nach innen wölbt, die charakteristisch für eine 7 ist. Ausserdem gibt es signierte und datierte Zeichnungen Leus aus den 1520er Jahren, bei denen die 2 ganz anders geschrieben und unmissverständlich zu erkennen ist (vgl. Kat. Nr. 21.3; Hugelshofer 1924, S. 127 ff.). Für eine Datierung auf 1517 spricht auch, dass alle Arbeiten mit vergleichbarer Jahreszahl – das vorliegende Blatt, die Rotterdamer Hl. Familie, die Erlanger *Allegorie der Vergänglichkeit* sowie der Nürnberger hl. Sebastian (Hugelshofer 1924, S. 30 ff.)[3] – sich stilistisch gut in Leus zeichnerisches Werk dieser Jahre einfügen: zwischen die 1516 datierte hl. Ursula in Zürich (Hugelshofer 1923, S. 176) und den hl. Hieronymus von 1518 in Oxford.[4] Dennoch kann die Frage der Entstehung hier nicht eindeutig entschieden werden.

Das Thema der in freier Natur auf einer Anhöhe sitzenden Muttergottes gestaltete Leu in recht ähnlicher Weise auch auf einem Holzschnitt von 1516 (Hollstein German, Bd. 1), der deutlich von Hans Baldung angeregt ist (siehe Abb.). Die Szenerie ist hier erweitert um Joseph und um spielende Putten. *H. B.*

1 Koch 1941, Nr. 4; T. Falk, in: Ausst. Kat. Baldung 1978, Nr. 10.
2 Mielke 1988, Nr. 194.
3 Ebd., Nr. 193 f. Die letzte Ziffer auf dem Einzug Christi in Jerusalem in Berlin (Mielke 1988, Nr. 192) weicht ab von derjenigen der anderen Blätter und könnte mit Einschränkungen als eine 2 gelesen werden.
4 Hugelshofer 1969, Nr. 37; A. M. Logan, in: Prints and Drawings of the Danube School, Ausst. Kat. Yale University Art Gallery/ City Art Museum of St. Louis/Philadelphia Museum of Art 1969/70, Nr. 122.

Kat. Nr. 21.2

HANS LEU D. J.

21.3
Die Hl. Familie mit zwei Engeln, 1521

Berlin, Kupferstichkabinett, KdZ 4066
Feder in Schwarz, grauschwarz laviert; weiss gehöht; auf braun grun-
diertem Papier
281 x 203 mm
Wz.: nicht feststellbar
R. o. mit weisser Feder datiert und monogrammiert *1521 HL* (ligiert)
Grundierung stellenweise fleckig und berieben; einzelne ausgebesserte
Fehlstellen in der Grundierung in der M. und r. o.; horizontale Knick-
falte; Einrisse am rechten Rand

Herkunft: Slg. Mayor (Sammlerstempel Lugt 2799 r. u.); Auktion Hel-
bing, München 1897, Nr. 287; erworben 1897 von Amsler & Ruthardt,
Berlin

Lit.: Handz. Schweizer. Meister, Nr. III.51 – Zeichnungen 1910,
Nr. 194 – Handzeichnungen, Tafel 98 – Bock 1921, S. 63 – Parker 1923,
S. 83 – Hugelshofer 1924, S. 128 ff. – Hugelshofer 1928, bei Nr. 37 –
W. Hugelshofer: Hans Leu (c. 1490–1531): The Capture of Christ, in:
Old Master Drawings, 10, 1935, S. 35 f. – C. H. Shell: Hans Leu d. J. und
die Zeichnung einer Pietà im Fogg-Museum Cambridge, USA, in: ZAK,
15, 1954, S. 82–86, bes. S. 86 – Ausst. Kat. Dürer 1967, Nr. 92 – Gross
1991, S. 122 – Rowlands 1993, bei Nr. 423

Zwei Engel tragen der Hl. Familie, die auf der Flucht nach
Ägypten Rast gemacht hat, Früchte heran. Diese verweisen
symbolisch auf die Rolle Marias und des Christusknaben
im göttlichen Heilsplan: Der Apfel steht für den Sündenfall,
die Weintrauben symbolisieren den zukünftigen Opfertod
Christi, mit dem die Menschheit von der Ursünde erlöst
werden wird.
Überblickt man Leus zeichnerisches Werk, so fällt die An-
dersartigkeit dieses Blattes hinsichtlich Stil und Zeichentech-
nik schnell ins Auge. Die Figuren sind auf einmal gross und
wuchtig gebildet, und sie füllen den gesamten Vordergrund
wie ein Flächenornament ohne überzeugende räumliche Tie-
fenanordnung. Diese Art der Darstellung hat Leu offen-
sichtlich gewonnen aus der Auseinandersetzung mit bezie-
hungsweise durch Rückgriff auf Dürers Holzschnittwerk
aus der Phase des »dekorativen Stils« (Panofsky), dessen
Hauptblatt *Maria als Königin der Engel* von 1518 (M. 211)
beide Engelsgestalten mehr oder weniger genau, nur im Ge-
gensinn (mittels Pause?), entlehnt wurden (siehe Abb.).
Figur, Gewandbildung und Bewegungsmotiv des vorderen
Engels gehen zu gleichen Teilen auf den göttlichen Boten
von Dürers Holzschnitt *Verkündigung an Maria* aus dem
Marienleben (M. 195) zurück. Auch der etwas misslungene
Versuch, Marias Gesicht in verlorenem Profil wiederzuge-
ben, könnte auf Dürers Vorbild basieren. Was die Zeichen-
technik betrifft, so fällt der Verzicht auf die für Leu ganz
charakteristischen Bündel von dichten, parallelen Strich-
lagen auf, die meist horizontal angelegt und strichfreien
Flächen kontrastierend gegenübergestellt sind. Die ebenfalls
1521 datierte Londoner Zeichnung *Hl. Bartholomäus in*

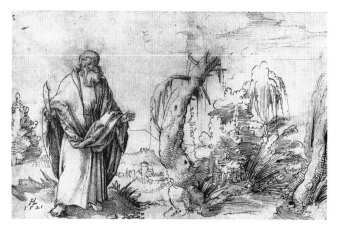

Zu Kat. Nr. 21.3: Hans Leu d. J., Hl. Bartholomäus in Landschaft, 1521

Landschaft zeigt noch alle Merkmale dieser dynamischen
Federführung (siehe Abb.; Hugelshofer 1924, S. 129 ff.).[1]
Statt dessen findet man bei unserem Blatt in sich abgestufte
Pinsellavierungen, und auch die Weisshöhungen sind unge-
wöhnlicherweise mit feinen, geschmeidigen Parallel- und
Kreuzlagen aufgetragen. Zweifel an der Eigenhändigkeit des
Blattes sind dennoch nicht angebracht. Das Monogramm
entspricht in seiner Erscheinungsform mit der schönen
ornamentalen Umrahmung durch Schleifen ganz demjeni-
gen von Leus Bittbrief an den Zürcher Rat aus demselben

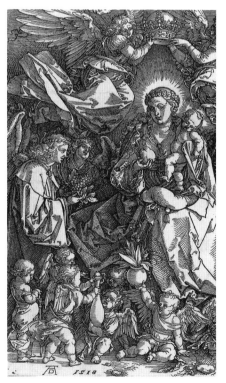

Zu Kat. Nr. 21.3: Albrecht Dürer, Maria als
Königin der Engel, Detail, 1518

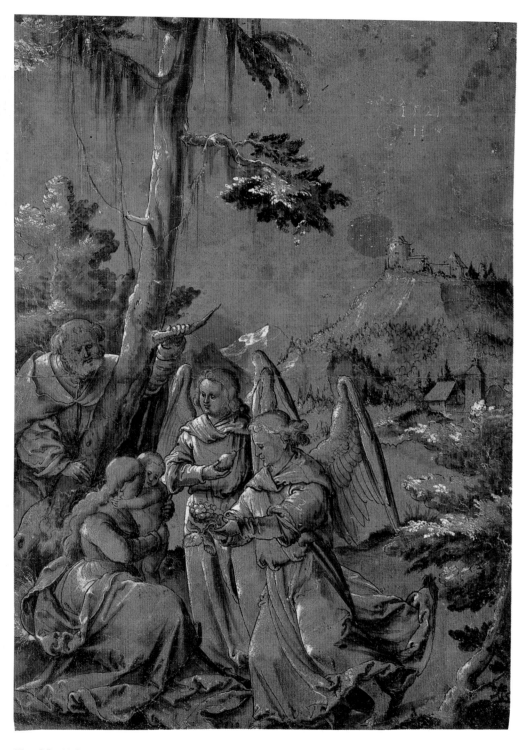

Kat. Nr. 21.3

Jahr.² Charakteristisch für Leu sind auch manche Details wie die kleinen, ungelenken Hände mit Fingern, die häufig krallenartig gebildet sind. Die weichen, gerundeten Gewanddraperien, die sich von den eckigen Faltenbildungen früherer Arbeiten absetzen, finden eine Parallele in anderen Zeichnungen, zum Beispiel bei dem 1525 datierten Blatt *Tod und Mädchen* in der Wiener Albertina (Hugelshofer 1924, S. 138ff.), das auf ein Vorbild Hans Baldungs zurückzugehen scheint. Bei Baldung dürfte denn auch die Quelle für Leus gewandelten Zeichenstil zu finden sein, bei dem mit Hilfe von feinlinigen Weisshöhungen und flächigen, bisweilen auch schraffierenden Pinsellavierungen modelliert wird.

Enge Beziehungen in Figurenbildung und Zeichenstil bestehen zu der 1520 datierten Zeichnung *Ruhe auf der Flucht*, die sich früher in der Sammlung Koenigs in Haarlem und Rotterdam befand.³ *H. B.*

1 Rowlands 1993, Nr. 423.
2 Debrunner 1941, S. 14, Abb. 3, Tafel II.
3 Hugelshofer 1928, Nr. 37; Elen/Voorthuis 1989, Nr. 244.

22
URS GRAF
(Solothurn um 1485–nach 1529)

Graf erlernte das Goldschmiedehandwerk wahrscheinlich in der Werkstatt seines Vaters Hug Graf in Solothurn. Während der Wanderjahre hielt er sich in Strassburg und Zürich auf (1503 Arbeit an der Weltkarte für die »Margarita philosophica« des Gregor Reisch; Holzschnittillustrationen zur »Passion«, 1503, erschienen 1506). Durch Lienhart Triblin in Zürich wurde er zum Glasmaler ausgebildet. Er war tätig als Zeichner (vor allem für den Holzschnitt) und Goldschmied, auch als Maler, Kupferstecher, Münz- und Stempelschneider. Ab 1509 lebte er in Basel (Buchillustrationen für Adam Petri, Johannes Amerbach, Johannes Froben), wo er 1511 die Angehörige eines Basler Patriziergeschlechtes, Sybilla von Brunn, heiratete. Mehrfach angeklagt und in Haft gesetzt wegen Verspottung, nächtlicher Unruhestiftung, Schlägereien. Ab 1510 nahm Graf als Reisläufer an Kriegszügen teil (unter anderem Lombardei 1510, Dijon 1513, Marignano 1515, Oberitalien 1521/22). 1512 Geburt des Sohnes und Aufnahme in die Basler Goldschmiedezunft, zwischen 1513 und 1524 mit wenigen Unterbrechungen deren Kieser. 1518 musste Graf nach Solothurn fliehen, wurde jedoch eineinhalb Jahre später durch den Basler Rat zur Rückkehr eingeladen und erhielt das Amt des Münzeisenschneiders (bis 1523 in diesem Amt). 1520 kaufte Graf das Haus »zur guldin Rosen« in Basel, in dem er mit Familie und einem Gesellen schon länger gewohnt hatte. 1526 wird er das letzte Mal in den Akten erwähnt. 1528 ist seine Frau als allein gemeldet und heiratete ein zweites Mal. Graf starb nach 1529 (letzte, eigenhändig datierte Zeichnung).

URS GRAF
22.1
Bildnis eines Mannes mit Taschensonnenuhr, um 1505/08

Basel, Kupferstichkabinett, Inv. 1978.91
Feder in Schwarz
192 x 148 mm
Wz.: Fragment von Traube (Variante von Briquet 13016)
Monogrammiert *VG* l. und r. des Kopfes sowie mit Boraxbüchse; auf dem äusseren Ring der Nachtuhr *.I.V*OW.D .I. HIOMEC .I.;* auf der Sonnenuhr *VR .I. II [?] VOIVG;* auf der Rückseite Stempel Firmin-Didot (Lugt 119) und Stempel Davidsohn (Lugt 654)
An allen Seiten beschnitten

Herkunft: Slg. Graf A. F. Andreossy; Slg. Ambroise Firmin-Didot; Paul Davidsohn, Berlin; Stefan von Licht, Wien; Edwin Czeczowiczka, Wien, Verkauf Boerner und Graupe, Berlin, 12. 5. 1930; Robert von Hirsch, Frankfurt/Basel; erworben 1978

Lit.: Parker 1926, S. 11 ff., Tafel 18 – Hugelshofer 1928, S. 31, Nr. 23 – Major/Gradmann 1941, S. 15, Nr. 2 – Schmidt/Cetto, S. 31 ff., Nr. 51 – Hp. Landolt: Swiss Drawings in the Early Sixteenth Century, in: The Connoisseur, 153, 1963, S. 174 ff., Abb. S. 172 – E. Murbach: Der Meister der Wandbilder von Muttenz: Urs Graf?, in: Unsere Kunstdenkmäler, 28, 1977, S. 173 – Aukt. Kat. The Robert von Hirsch Collection, Bd. 1, Old Master Drawings, Paintings and Medieval Miniatures, Sotheby Parke Bernet & Co., London 1978, Nr. 13 – Andersson 1978, S. 10, Abb. 2

Das Bildnis des Unbekannten, der mit gesenktem Blick auf ein Messinstrument schaut, das er einzustellen beziehungsweise abzulesen im Begriffe ist, gehört zu den frühen Arbeiten Urs Grafs. Dafür spricht der Stil der Zeichnung und der Typus der Signatur mit der Boraxbüchse. Das zu beiden Seiten des Kopfes angebrachte Monogramm unterstreicht die bildhafte Wirkung der Zeichnung, welche einen ähnlichen Anspruch wie ein Gemälde hatte, also nicht als Vorstufe oder Vorarbeit für ein solches angesehen werden kann.
Die Geschlossenheit der Darstellung geht von der Konzentration auf Gesicht und Hände des Mannes aus. Dieser richtet sich nicht, wie häufig bei Bildnissen, an den Betrachter, ein gemaltes Gegenüber oder unbestimmt in die Ferne. So wird der Betrachter einerseits auf Distanz gehalten, weil ihm keine Beachtung geschenkt wird, andererseits aber gerät er zum stillen Beobachter des Mannes und wird auf den Gegenstand in dessen Hand neugierig gemacht. Es handelt sich um eine Taschensonnenuhr, kombiniert mit einer Nachtuhr, die sich auf dem Deckel der Sonnenuhr befindet. Ob die Uhr als Hinweis auf die Tätigkeit oder den Beruf des Mannes dienen soll, ist ungewiss. Sie könnte auch ein Vanitassymbol sein. Die am Hut befestigte Agraffe, welche die Gestalt einer aufgeplatzten Erbsenschote hat, könnte vielleicht auch in diesem Sinne verstanden werden.
Mit teilweise sehr dünner Feder und dicht geführten Strichen modelliert Graf Gesicht und Gewand des Dargestellten. Einzelne Falten des mit einem Pelzkragen versehenen

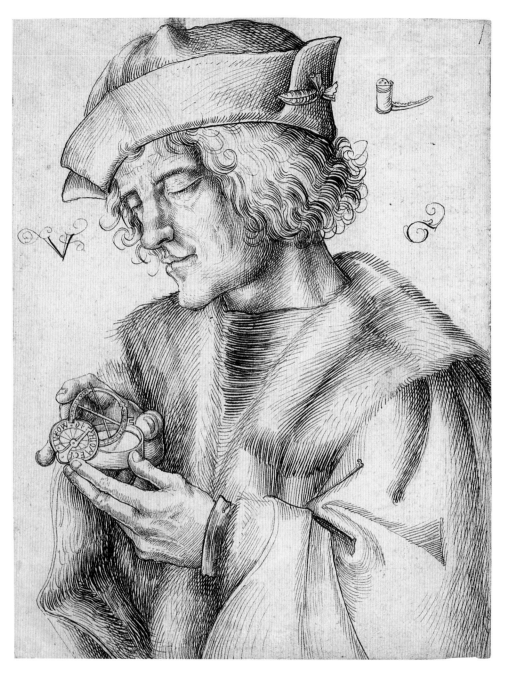

Kat. Nr. 22.1

Mantels treten durch breitere sehr präzise Striche aus hakenförmigen Ansätzen hervor, die noch an Zeichnungen von Gewandfiguren des späten 15. Jahrhunderts mit ihren schematischen Binnenstrukturen erinnern. Die metallisch feinen Schraffuren Grafs, die wie mit einer Nadel eingeritzt wirken, zeigen nichts von der kalligraphisch freien Dynamik seiner späteren Zeichnungen, sondern scheinen eher auf seine künstlerische Herkunft zu verweisen. Wie Martin Schongauer liess sich Urs Graf als Goldschmied ausbilden. Auf diese Tätigkeit deutet auch die rechts oben wiedergegebene Boraxbüchse hin, die zur Signatur Grafs gehört. Boraxpulver wurde von Goldschmieden als Flussmittel beim Schmelzen von Edelmetallen verwendet. Durch Reiben mit dem Fingernagel an dem gezackten Dorn konnte das Pulver kontrolliert aus dem Behälter geschüttelt werden. *C. M.*

naum Hinsehen fällt auf, dass die Dirne mit dem ihr verbliebenen Auge den (männlichen) Betrachter fixiert, so als ob sie diesen zu einem Liebeshandel auffordern wolle. Es scheint so, als wolle Graf auf ironische Weise eine besondere »Schönheit« präsentieren, eine »Schönheit«, welche durch die Beziehung zu der ästhetisierten Landschaft und im Gleichklang des kalligraphischen Spieles der Feder noch unterstrichen wird. *C. M.*

URS GRAF
22.2
Armlose Dirne mit Stelzbein, 1514

Verso: Bärtiger Männerkopf, um 1514
Basel, Kupferstichkabinett, U.I.58
Feder in Schwarz
210 x 159 mm
Wz.: Fragment von Ochsenkopf mit Tau
L. u. Monogramm und Datum *15VG14*
L. und u. etwas beschnitten; am Rand r. u. braune Flecken; am Rand r. eingerissen; etwas verschmutzt

Herkunft: Museum Faesch

Lit.: Koegler 1926, Nr. 52, Nr. 52a, Textabb. S. 3 – Koegler 1947, S. V, S. XXII, Tafel 25 – Andersson 1978, S. 29, Abb. 24 – Andersson 1994, S. 245, Abb. 1

Kat. Nr. 22.2: Verso

Die Kleidung der Frau und ihre körperliche Verunstaltung sprechen dafür, dass sie zu den Dirnen gehörte, welche sich den Landsknechten oder Reisläufern auf ihren Kriegszügen angeschlossen hatten. Offenbar kam es immer wieder vor, dass nach einem Kampf auch der Tross der Unterlegenen niedergemacht wurde. Gefangene Dirnen, wie die hier dargestellte, wurden unter Umständen misshandelt, auf grausame Art und Weise verstümmelt und danach ins Lager des Gegners zurückgeschickt (Andersson 1978, S. 28 f.). Mit welchem Sarkasmus Graf sich dieses Themas annahm, wird hier besonders spürbar. Die verstümmelte Frau, die ein Bein, die grosse Zehe des linken Fusses, beide Arme und ein Auge verloren hat, steht auf einer Erderhebung am Ufer eines Sees vor einer Landschaft, die sich hinter ihr unvermittelt in die Tiefe erstreckt. Dieser Kontrast zwischen Nah- und Fernsicht hebt die Figur besonders hervor, so auch das Fehlen eines erzählerischen Kontextes, der eine Erklärung für ihre Gegenwart in der Landschaft geben würde. Erst bei ge-

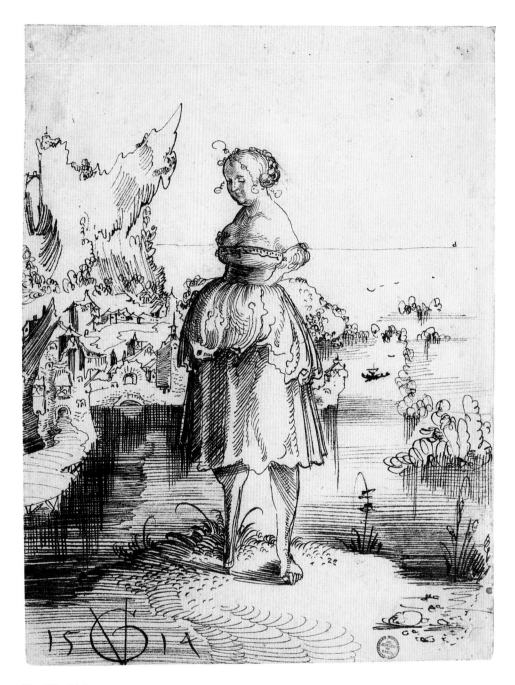

Kat. Nr. 22.2

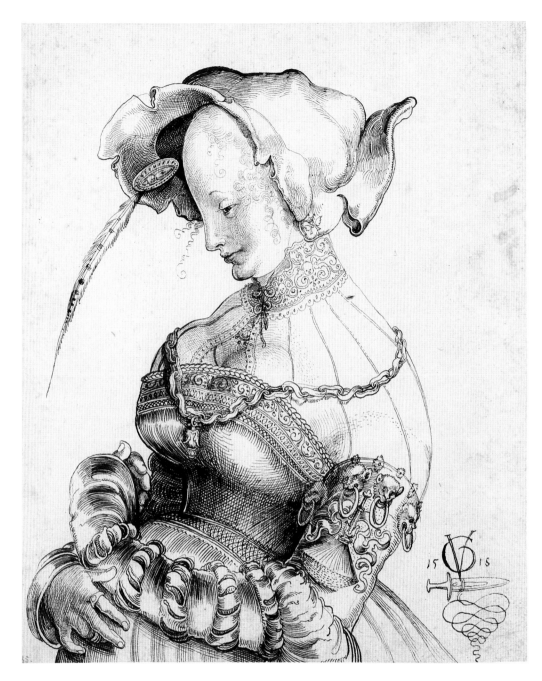

Kat. Nr. 22.3

URS GRAF

22.3
Bildnis einer Dirne, 1518

Basel, Kupferstichkabinett, Inv. 1927.111
Feder in Schwarz
256 x 210 mm
Kein Wz.
U. r. Monogramm und Datum *15 VG 18* mit Dolchsignet; am Barett
ein geflügeltes *M* mit Krone; in der Ecke l. u. in Rötel von Amerbach
die Nr. *35*
An allen Seiten etwas beschnitten und auf Papier aufgeklebt;
an den Rändern Stockflecken

Herkunft: Amerbach-Kabinett

Lit.: Koegler 1926, Nr. 81 – Lüthi 1928, S. 109, S. 140, Nr. 182 –
Major/Gradmann 1941, S. 15, Abb. 1 – Koegler 1947, S. XXVII,
Tafel 43 – Ausst. Kat. Swiss Drawings 1967, Nr. 8 – Ausst. Kat.
Amerbach 1991, Zeichnungen, Nr. 85

Grafs Darstellung einer reich gekleideten Frau entspricht
in Komposition und Bildausschnitt dem Typus des Halb-
figurenbildnisses. Die detailreiche Ausarbeitung und die Si-
gnatur Grafs unterstreichen den bildhaften Charakter der
Zeichnung. Koegler (1947) wies zu Recht darauf hin, dass
der Frauendarstellung ein Typus zugrunde liegt, den Graf
mehrfach für seine Frauendarstellungen verwendete. Dazu
gehört zum Beispiel die hohe, ausrasierte Stirn, welche an
die von niederländischen Vorbildern geprägte Haartracht
erinnert, wie sie auf Tafelbildern des späten 15. Jahrhunderts
zu finden ist. Frühere Interpretationen betrachteten die Frau
als Angehörige eines höheren Standes, die eher zurückhal-
tend wirkende Gestik könnte diesen Eindruck gefördert
haben. Die aufwendige Kleidung mit den darauf angebrach-
ten, symbolhaft zu verstehenden Attributen deutet eher dar-
auf hin, dass die Dame eine Dirne war, die ihrem Gewerbe
mit großem Erfolg nachging. Tatsächlich scheinen die Dir-
nen damals dem Adel vergleichbare Kleidung getragen zu
haben (siehe Andersson 1978, S. 55). Auch Holbein stellte
zum Beispiel in einer Reihe von Zeichnungen Dirnen dar,
die ihrer Kleidung wegen früher als adelige Baslerinnen an-
gesprochen worden waren (siehe Müller 1996, S. 95 ff.).
Über Schultern und Brust hängt eine schwere Goldkette mit
einem Amulett. In ihrem Dekolleté wird ein weiteres Amu-
lett sichtbar, ein kleines gefasstes Antoniuskreuz, das gegen
die Pest und andere Krankheiten schützen sollte. Die Löwen-
köpfe und die Puderquaste am Arm spielen auf ihre Fähig-
keit an, Männer zu verführen und zu bezähmen. Allerdings
ist nicht recht vorstellbar, aus welchen Materialien diese be-
standen und wie sie am Arm befestigt waren. Eine ähnliche
Bedeutung dürfte auch das geflügelte und bekrönte *M* an
ihrem Barett haben. Die Königin der Liebe, die Minne,
wurde im späten Mittelalter gelegentlich als geflügelte
weibliche Personifikation dargestellt. Die Flügel wurden in
zeitgenössischen Auslegungen mitunter als Hinweis auf die

Schnelligkeit der Liebesverbindung, aber auch die Unbe-
ständigkeit und Vergänglichkeit des Liebesglückes gedeutet.
Vielleicht hat auch die kokette Feder am Hut, die an einer
Agraffe befestigt ist, eine ähnliche Bedeutung. Sie weist aber
auch auf die Eitelkeit der Frau hin. Grafs Darstellung hat
keinen moralisierenden Unterton, der bei dem zitathaft an-
klingenden Vorbildbereich denkbar wäre. *C. M.*

URS GRAF

22.4
Gefesselter, von Pfeilen durchbohrter Mann
(der hl. Sebastian?), 1519

Basel, Kupferstichkabinett, U.X.85
Feder in Braun und Schwarz
318 x 215 mm
Kein Wz.
Monogrammiert *VG* und datiert *1519;* in der Ecke l. u. von Amerbach
in Rötel die Nr. *89*

Herkunft: Amerbach-Kabinett

Lit.: Koegler 1926, Nr. 86 – Lüthi 1928, S. 85 ff. – Major/Gradmann
1941, S. 25, Abb. 54 – Koegler 1947, S. XXVIII, Tafel 46 – Ausst. Kat.
Amerbach 1991, Zeichnungen, Nr. 86

Von Pfeilen in Arm, Kopf und Bein getroffen, hängt der un-
bekleidete Mann tot an einem Baum. Die graphische Struk-
tur der Zeichnung führt zu Wechselbeziehungen zwischen
Baum und Körper des Mannes. Sein herabhängendes Haar
zum Beispiel lässt sich materiell und in der Qualität des Stri-
ches kaum von dem Geäst unterscheiden, und der Oberkör-
per wirkt stellenweise wie ein Teil des Baumstammes. Die
mit energischem Strich gezeichneten Äste des ganz oder stel-
lenweise abgestorbenen Baumes enden in scharfen Spitzen
oder entfalten in ihren Verzweigungen ein kalligraphisches
Eigenleben. Fast scheint es, als wolle Graf hiermit den erlit-
tenen Schmerz zum Ausdruck bringen. Die Dynamik der
Federführung hat in zahlreichen Tintenspritzern ihre Spuren
hinterlassen. Anspielungsreich ist das Thema selbst. Am ein-
fachsten wäre es, in dem Dargestellten den hl. Sebastian zu
erblicken, der sein Martyrium auf die geschilderte Weise
erlitt. Der lange, herabhängende Schnurrbart des Toten erin-
nert jedoch an die Barttracht der Landsknechte. Es besteht
die Möglichkeit, dass Graf einen Landsknecht wiedergege-
ben hat, der auf dieselbe Weise wie der Heilige zu Tode
gebracht wurde, oder dass er wenigstens damit eine Anspie-
lung auf die gegnerischen Landsknechte und deren Schicksal
beabsichtigte. Aber möglicherweise gehen beide Interpreta-
tionen schon zu weit. Graf hatte vielleicht die Absicht, den
Baum und den daran hängenden Mann als wesensverwandt
darzustellen und den gewaltsamen Tod des wilden, unbändi-
gen Mannes mit dem durch Naturgewalten zum Absterben
gebrachten Baum zu vergleichen. Themen und Projektionen

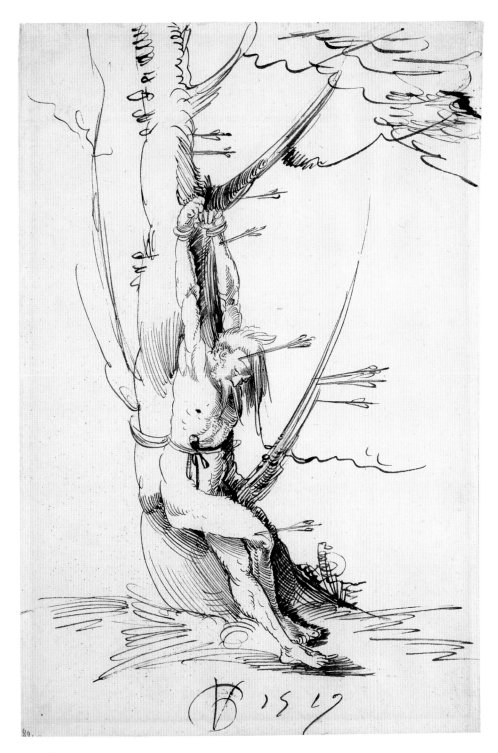

Kat. Nr. 22.4

dieser Art fanden im frühen 16. Jahrhundert das Interesse besonders städtischer Abnehmer, die in der wilden Natur einen Freiraum erblicken konnten. Nicht alle jedoch lebten diesen Wunsch wie Urs Graf durch die Teilnahme an Kriegszügen aus. *C. M.*

Urs Graf
22.5
Schlachtfeld, 1521

Basel, Kupferstichkabinett, U.X.91
Feder in Schwarz
211 x 317 mm
Kein Wz.
An allen Seiten beschnitten
In der Ecke l. o. von Amerbach in Rötel die Nr. *96*

Herkunft: Amerbach-Kabinett

Lit.: Koegler 1926, Nr. 106 – Lüthi 1928, S. 92 ff., Abb. 61 – Major/Gradmann 1941, S. 23, Abb. 47 – Koegler 1947, S. XXIV, Tafel 55 – Bächtiger 1974, S. 31 ff., Abb. 1 – Andersson 1978, S. 29 ff. – F. Bächtiger, in: Ausst. Kat. Manuel 1979, Nr. 34 – E. Landolt, in: Ausst. Kat. Erasmus 1986, Nr. D5.7 – Ausst. Kat. Amerbach 1991, Zeichnungen, Nr. 90 – Ausst. Kat. Zeichen der Freiheit 1991, Nr. 44

Mit dem Thema des Reislaufens beschäftigte sich Urs Graf häufig in seinen Zeichnungen. Kein anderer Künstler schilderte Aspekte des Söldnerwesens so facettenreich. Das Schlachtfeld ist eines der Beispiele, in denen Graf die von ihm gewöhnlich bevorzugte Einzelfigur in einen grösseren szenischen Zusammenhang stellt. Bächtiger (1974) machte darauf aufmerksam, dass die kriegerischen Handlungen im Hintergrund vermutlich ein ganz bestimmtes Ereignis wiedergeben, an dem Urs Graf beteiligt war: die Schlacht bei Marignano. Im Kampf gegen das französische Söldnerheer von König Franz I. erlitten die Eidgenossen während der Schlacht vom 13. und 14. September 1515 eine ihrer grössten Niederlagen. Sie ermöglichte den Franzosen, die Herrschaft über Mailand zurückzugewinnen. Entscheidend war das Eingreifen der in venezianischen Diensten stehenden Stradioten, einer albanischen Reitertruppe, der es gelang, den Rückzug der Franzosen aufzuhalten. Von links stürmt die Reiterschar gegen die sich mit Spiessen verteidigenden Eidgenossen heran. Bächtiger konnte zeigen, dass auch das übrige Kampfgeschehen weitgehend mit der Überlieferung der Ereignisse in Einklang steht. Am 18. November 1521 wurde Urs Graf noch einmal mit diesem Geschehen konfrontiert: Kardinal Schiner führte die Eidgenossen vor die immer noch unbestattet auf dem Feld liegenden Gefallenen, um sie gegen die Franzosen aufzustacheln. Dies war vielleicht Anlass für Urs Graf, sich in einer Zeichnung mit dieser Schlacht auseinanderzusetzen, die er unbeschadet überstanden hatte. Ob allerdings in der drastischen Schilderung

der Gefallenen im Vordergrund eine Anklage gegen den Krieg oder eine Kritik am Reislaufen gesehen werden kann, wie sie etwa Erasmus von Rotterdam nach der Niederlage der Eidgenossen formulierte, ist fraglich. Weder die Erfahrungen dieser Schlacht noch Verbote konnten Urs Graf davon abhalten, erneut ins Feld zu ziehen. Auch in anderen Zeichnungen ist Urs Grafs Anteilnahme am Schicksal der Gefallenen, der Verstümmelten oder zum Tode Verurteilten von der Faszination geprägt, die der Anblick des Schrecklichen auf ihn hatte. Dies kommt auch in dem Reisläufer zum Ausdruck, der unmittelbar über der durchlöcherten Trommel am linken Rand steht, auf der Urs Graf seine Signatur angebracht hat. Er wendet sich scheinbar gleichgültig von den Toten ab und stärkt sich aus einer Flasche. *C. M.*

Urs Graf
22.6
Anwerbung eines Landsknechtes im Zunftsaal, um 1521

Basel, Kupferstichkabinett, U.IX.17
Feder in Schwarz
213 x 320 mm
Kein Wz.
Auf dem Spruchband *Ich wet uch gern/ein wil zuo lossen/was ir rettend under disser rosen*; in der Ecke l. u. von Amerbach in Rötel die verblasste Nr. *63* (?)
An allen Seiten etwas beschnitten

Herkunft: Amerbach-Kabinett

Lit.: Koegler 1926, Nr. 112 (um 1523) – Major/Gradmann 1941, S. 23, Abb. 46 – Koegler 1947, S. XXIV, Tafel 54 – Bächtiger 1971/72, S. 205 ff., bes. S. 232 ff. – Andersson 1978, S. 30 f., Abb. 27 – Ausst. Kat. Amerbach 1991, Zeichnungen, Nr. 91

Das Geschehen findet in einem Renaissancesaal, vielleicht ein Zunftsaal, statt. Die Beteiligten sitzen um einen längsrechteckigen Tisch beisammen. In der Mitte sitzt ein Eidgenosse, der zu dem Landsknecht am linken Tischende schaut. Die Darstellung spielt wahrscheinlich auf das im Mai 1521 geschlossene französisch-schweizerische Bündnis an (siehe Bächtiger). Dies erklärt, warum ein Schweizer Söldner und der Landsknecht zusammen an einem Tisch sitzen. Das Bündnis brachte aber die Gefahr mit sich, dass bei dem Kampf um Mailand Eidgenossen gegen Eidgenossen antreten könnten. Wie bekannt wurde, hatten die Deutschen jedoch die Absicht, während der Schlacht die Partei zu wechseln, um den Eidgenossen nochmals eine so schwere Niederlage wie in der Schlacht bei Marignano zu bereiten. Der Landsknecht geht also nur zum Schein auf einen Handel mit dem für den französischen König Söldner Werbenden (auf der Bank rechts, mit Lilie am Arm) ein, um dem Schweizer, vielleicht angestachelt durch den Genuss von Wein, Ein-

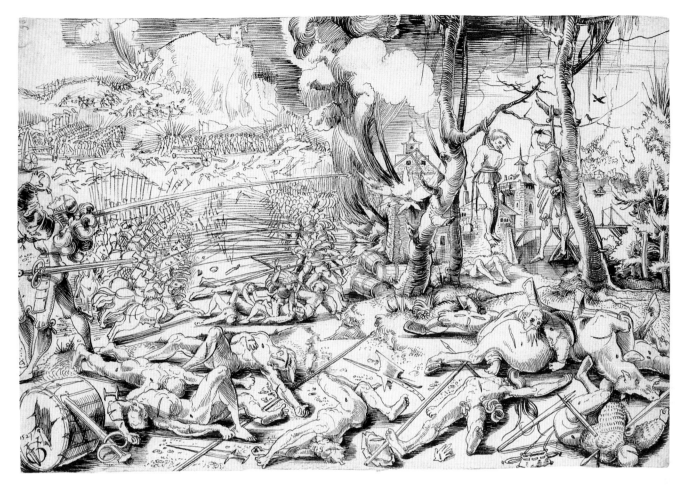

Kat. Nr. 22.5

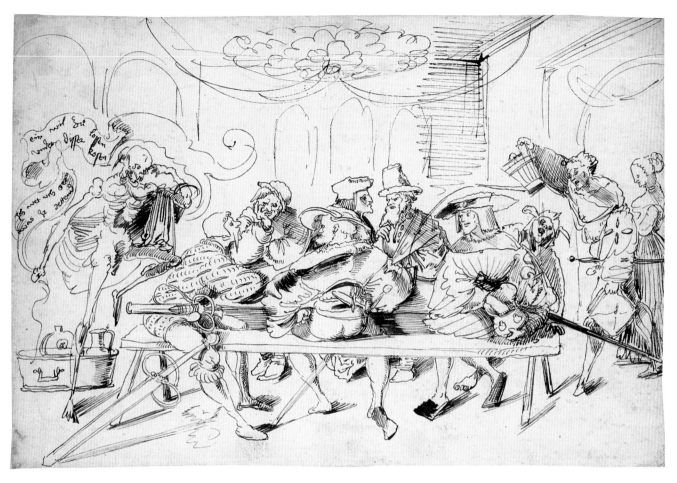

Kat. Nr. 22.6

druck zu machen. Auf der Bank gegenüber beobachten ein Handwerker (links), ein Gelehrter und ein Kaufmann (rechts) das Geschehen. Das törichte Verhalten des Landsknechtes, das die anderen durchschauen, wird nicht nur durch den rechts neben dem Franzosen sitzenden Narren hervorgehoben, der provozierend zum Betrachter schaut, sondern erst recht durch dessen Gegenüber: Die Gestalt des Todes mischt sich, von allen noch unbemerkt, plötzlich in die Unterhaltung ein, stösst dem Landsknecht mit dem Knie in den Rücken und verdeutlicht damit, was dieser sich einhandeln wird. Der Tod hält ein Spruchband, auf dem die Worte stehen: »Ich möchte auch gerne hören, was ihr unter dieser Rose redet.« Angespielt ist damit zunächst auf die Rosette an der Saaldecke. Das damals geläufige Sprichwort »Unter der Rosen reden« bedeutete jedoch, sich durch Prahlerei ins Unglück zu bringen. Die skizzenhaft ausgeführte Zeichnung dürfte 1521 oder wenig danach entstanden sein.

<div align="right">C. M.</div>

Urs Graf
22.7
Ertrinkender und Selbstmörderin, 1523

Basel, Kupferstichkabinett, U.X.93
Feder in Schwarz
330 x 226 mm
Kein Wz.
Auf dem Spruchband links monogrammiert *VG* mit Dolch und datiert *1523*; in der Ecke l. u. in Rötel von Amerbach die Nr. *88* (?)

Herkunft: Amerbach-Kabinett

Lit.: Koegler 1926, Nr. 113 – Lüthi 1928, S. 114 f., Nr. 143 – Major/Gradmann 1941, S. 22, Abb. 43 – Koegler 1947, S. XXV f., Tafel 65 – Ausst. Kat. Amerbach 1991, Zeichnungen, Nr. 92 – Andersson 1994, S. 248, Abb. 7

In seiner mit dichten Schraffuren ausgearbeiteten und deshalb bildhaft wirkenden Zeichnung stellt Graf einen Mann dar, der sich an einen Baum und einen abgestorbenen, brüchigen Ast klammert, um in dem steigenden Wasser nicht zu ertrinken. Vor ihm steht eine nackte Frau mit langem, wehendem Haar, die sich einen Dolch in die Brust stösst und den Kopf im Ausdruck des Schmerzes nach hinten geworfen hat. Graf beabsichtigte, die beiden von ihren Leidenschaften getriebenen Menschen in einem Zustand höchster Bedrängnis zu zeigen. Obwohl dem Ertrinkenden das Wasser »bis zum Hals« steht, scheint er vor Begierde zu verdursten, da er die Frau nicht erlangen kann; sie stösst sich einen Dolch in die Brust und bringt damit den Schmerz zum Ausdruck, den nicht erfüllte Wünsche auslösen können.
Graf setzte sich in einer Reihe von Zeichnungen mit dem Thema der Liebe auseinander. Er bediente sich einerseits wie andere Künstler der Renaissance literarisch und ikonographisch vorgeprägter Formulierungen, welche besonders geeignet erschienen, den Affekt der Liebe und ihre Folgen dar-

zustellen. Zu diesem Themenbereich gehört zum Beispiel die Darstellung des ungleichen Liebespaares, die Reihe der sogenannten Liebessklaven wie Aristoteles oder Vergil im Korbe. Im Unterschied zu Darstellungen dieser Sujets in früherer Zeit verlagerte sich das Interesse von Künstlern wie von Auftraggebern auf die Wiedergabe der oft als Leiden empfundenen Affekte. Andererseits schuf Graf private Mythologien, die wie bei unserer Zeichnung nicht unbedingt auf konkreten literarischen Vorbildern oder vorgeprägten Bildformulierungen beruhen müssen, wohl aber von diesen angeregt sein können. So war die Formulierung »in Wollust ersaufen« damals wohl eine gebräuchliche Metapher (siehe Andersson 1994). Für Graf bezeichnend, ist der Sarkasmus, mit dem er seine Gefangenen der Liebe schildert.

<div align="right">C. M.</div>

Urs Graf
22.8
Christus in der Rast, 1525 (?)

Basel, Kupferstichkabinett, U.III.76
Schwarze Kreide; Höhungen mit weisser Kreide
450 x 350 bzw. 370 mm
Wz.: Herz in Kreis; nicht näher bestimmbar, da Zeichnung auf Papier aufgeklebt
O. l. das Monogramm *VG* mit Dolchsignet; r. o. die ersten drei Ziffern eines Datums *152*
An allen Seiten etwas beschnitten und auf Papier des späten 18. oder frühen 19. Jahrhunderts aufgeklebt; dieses ragt rechts circa 20 mm hervor und trägt die Retuschen: die Terrainangabe und die Zahl 5 des Datums sind nicht authentisch; die Ecken sind ausserdem dort abgerissen und auf dieselbe Weise retuschiert; im Bereich des rechten Randes mehrere Retuschen mit braunem Pinsel; Oberfläche berieben; Papier gebräunt, verschmutzt und mehrere Wasserflecken

Herkunft: alter Bestand, nicht näher bestimmbar

Lit.: Handz. Schweizer. Meister, Tafel 38 – Koegler 1926, Nr. 119 – Lüthi 1928, Nr. 169 – Major/Gradmann 1941, S. 25 f., Nr. 59 – Pfister-Burkhalter 1961, S. 178, Abb. 7 – Andersson 1978, S. 11, Abb. 11

Ikonographisch folgt die Darstellung einem Typus, der als Christus im Elend oder Christus in der Rast bezeichnet wird (vgl. Kat. Nr. 25.5). Der in Schmerz und Trauer allein gelassene Christus ruht vor der Kreuzigung aus. Er wendet sich an den Betrachter und fordert diesen zum Nachsinnen über die Passion auf.
Hinsichtlich des Formates und der Technik nimmt die Zeichnung im Werk Urs Grafs eine Sonderstellung ein. Die Technik scheint dem grossen Format durchaus angemessen, und die Art, wie Urs Graf seine Zeichnung signierte und datierte, das heisst bildhaft zu Ende führte, spricht dafür, dass sie ein selbständiges Werk war, das dieselbe Funktion wie ein Tafelbild erfüllte. Stilistisch dürfte sie zu den späteren Werken Grafs gehören. Die letzte Zahl des Datums 1525 ist zwar nicht authentisch, sie könnte sich jedoch ursprünglich auf dem heute fehlenden Stück befunden haben und von dort übertragen worden sein.

<div align="right">C. M.</div>

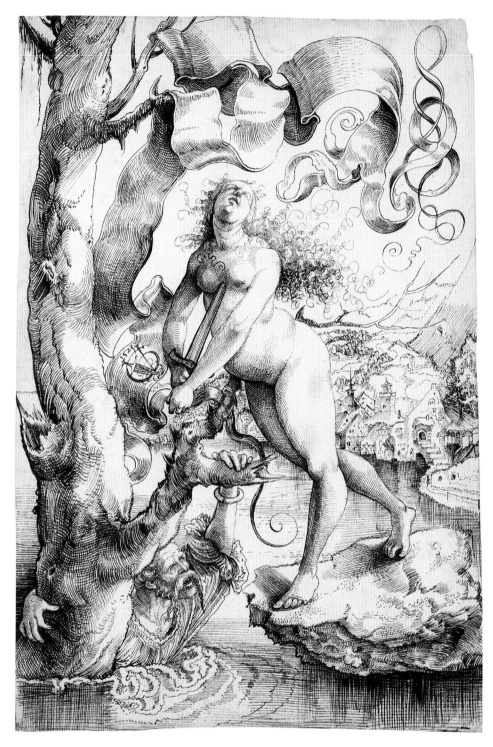

Kat. Nr. 22.7

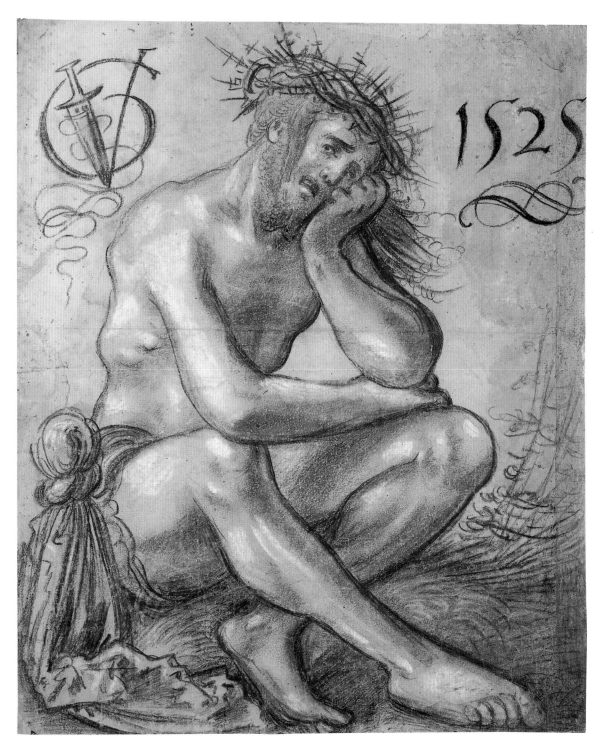

Kat. Nr. 22.8

23
NIKLAUS MANUEL DEUTSCH
(Bern um 1484–1530 Bern)

Sohn eines Apothekers piemontesischer Herkunft. Sein ursprünglicher Name lautete Niklaus Emanuel Alemann, den er in Niklaus Manuel Deutsch änderte. Über seine künstlerische Ausbildung ist wenig bekannt. Erste Werke sind ab 1507 nachweisbar. Als Künstler tritt er erstmals 1513 in Erscheinung. Tätig als Maler (Pyramus und Thisbe, 1513/14; Totentanz 1516/17–1519/20, Aussenwand Franziskanerkirche Bern, zerstört um 1660; Altartafeln Dominikanerkirche Bern, 1518–20), Zeichner (Hexe, um 1513; Flötenbläserin, zwischen 1514–18; Schreibbüchlein, um 1517) und Entwerfer (Glasmalerei, Metallarbeiten, Holzschnitte, Skulpturen). Nach 1520 reformatorischer Schriftsteller und Politiker. 1509 heiratete er Katharina Frisching, die Tochter eines Berner Ratsherrn. 1510 wurde er Mitglied des Grossen Rates der Stadt Bern, 1512 Stubengenosse der Zunft zu Obergerbern. 1514 kaufte er ein Haus an der Gerechtigkeitsgasse in Bern, das er bis zu seinem Tod bewohnte. Im Frühjahr 1516 nahm Manuel trotz Verbot am Zug bernischer Söldner nach Mailand teil (Söldner Kaiser Maximilians I. gegen das Heer des französischen Königs Franz I.), im Frühjahr 1522 zog er nach Oberitalien (Niederlage des französisch-eidgenössischen Heeres) und lernte vermutlich Urs Graf kennen, der an beiden Feldzügen ebenfalls teilnahm. 1523 wurde Manuel zum Landvogt von Erlach gewählt und blieb fünf Jahre in diesem Amt, bis er 1528 Mitglied des Kleinen Rates der Stadt Bern wurde. Bis zu seinem Tod am 28. April 1530 entfaltete er eine rege Tätigkeit als Regierungsmitglied, Truppenführer, Reformationsförderer und Vermittler in eidgenössischen Streitfragen.

NIKLAUS MANUEL DEUTSCH
23.1
Eidgenosse unter einem Bogen mit dem Sturm auf die Festung Castellazzo, um 1507

Basel, Kupferstichkabinett, U.VI.28
Feder in Schwarz; im Bogenfeld Quadrierung in schwarzem Stift
446 x 320 mm
Wz.: Laufender Bär (ähnlich Lindt 18)
In der Ecke l. u. alte Rötel-Nr. *24*
Originaler Papierrand; horizontale Mittelfalte, gerissen; auf Papier aufgezogen; Papier etwas gebräunt und stockfleckig; l. o. brauner Fleck

Herkunft: Amerbach-Kabinett

Lit.: H. C. von Tavel, in: Ausst. Kat. Manuel 1979, Nr. 139

Die rahmende Architektur der Zeichnung entspricht der eines Scheibenrisses. Unklar ist, ob die Zeichnung tatsächlich diese Funktion hatte oder ob Manuel sich lediglich des formalen Aufbaus dieser Gattung bediente. Von Tavel vermutet, dass Manuel in der Kampfszene den Sturm auf die Festung Castellazzo vor Genua dargestellt hat, an dem Eidgenossen 1507 auf der Seite Ludwigs XII. beteiligt waren. Der Eidgenosse unter dem Bogen hält eine Hellebarde, die gewöhnlich Knechte trugen. Den über die Schultern gelegten Mantel deutet von Tavel als Zeichen für den Aufstieg des Knechtes zum Edelmann, der allerdings nur unter grosser Gefahr möglich scheint: Die Spitze der Hellebarde weist auf einen gefallenen Hellebardier, das Schwert auf eine klosterartige Anlage, möglicherweise einen Friedhof. *C. M.*

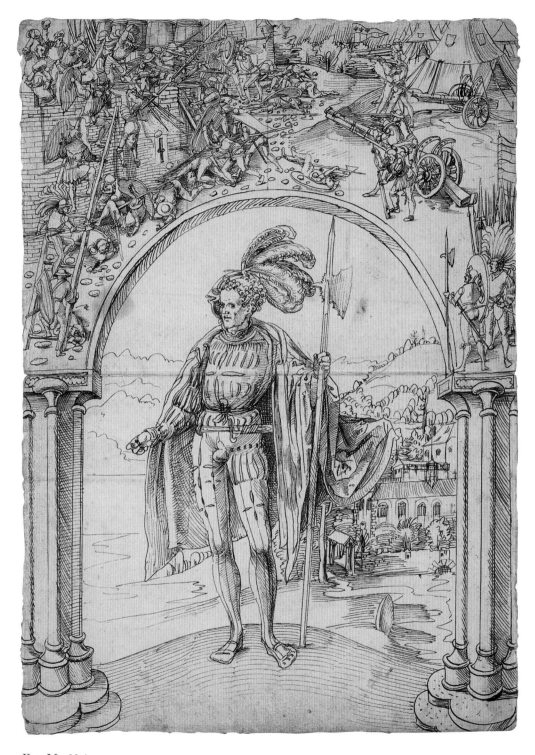

Kat. Nr. 23.1

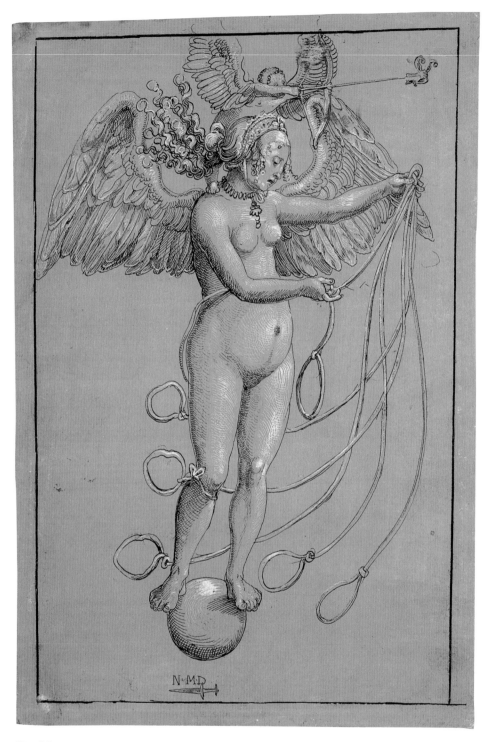

Kat. Nr. 23.2

Niklaus Manuel Deutsch

23.2
Frau Venus, um 1512

Basel, Kupferstichkabinett, U.X.2
Feder in Schwarz; weiss gehöht; auf braunorange grundiertem Papier
314 x 217 mm
Wz.: Laufender Bär (ähnlich Lindt 22)
In der Ecke l. u. alte Rötel-Nr. *4;* in der M. u. *N.M.D.* und liegender Dolch
Auf Papier aufgezogen; an den Rändern etwas berieben; Weiss stellenweise oxydiert

Herkunft: Amerbach-Kabinett

Lit.: Koegler 1930, Nr. 31 – H. C. von Tavel, in: Ausst. Kat. Manuel 1979, Nr. 158

Die Venus ist der früheste erhaltene Frauenakt, den Manuel in dieser Technik zeichnete. Das Wesen der Frau wird durch verschiedene Attribute hervorgehoben. Sie besitzt zwei grosse Flügel, steht auf einer Kugel und hält in ihren Händen sechs Schlingen. Auf ihren Schultern steht ein geflügelter Amor, der mit Pfeil und Bogen schiesst. Die Spitze des Pfeiles besteht aus einer kleinen Narrenkappe. Die Attribute der Göttin der Liebe entstammen verschiedenen Vorbildbereichen. In der Zeit des frühen 16. Jahrhunderts sind allegorische Kombinationen dieser Art beliebt. Die Kugel ist gewöhnlich Attribut der Fortuna, sie weist auf die Beweglichkeit der Personifikation, insbesondere aber ihre Unbeständigkeit und Vergänglichkeit hin. In dieselbe Richtung deuten die grossen Flügel. In spätmittelalterlichen Minneallegorien konnte Frau Minne als geflügelte Frauengestalt auftreten, gelegentlich erfuhr dieses Attribut auch eine negative Auslegung und konnte auf ihre Unbeständigkeit hinweisen. In ihrem nach hinten flatternden Haar kommt ihre Schnelligkeit zum Ausdruck. Die Schlingen in ihrer Hand spielen auf die Fähigkeit an, die »Bande der Liebe« zu knüpfen, Männer und Frauen durch die Liebe zu fesseln. Der einen Pfeil schiessende, geflügelte Amor unterstreicht die Schnelligkeit der Liebesverbindung, welche die Getroffenen zu Narren machen kann.

Manuel liess sich von mehreren Vorbildern dieses Themenbereiches anregen. Bekannt waren ihm wohl spätmittelalterliche Minneallegorien und die hier zu findenden Darstellungen von Frau Minne und Frau Venus. Hinzuweisen ist zum Beispiel auf Sebastian Brants »Narrenschiff« von 1494 mit der von Dürer gezeichneten Illustration der Frau Venus, die Narren am Seile führt, begleitet vom Pfeile schiessenden Amor und dem Tod (Schramm 1124). Anregung für die grosse Aktfigur der Venus, die fast das ganze Blatt ausfüllt, erhielt er von Holzschnitten Lucas Cranachs in Helldunkelmanier aus den Jahren 1506 beziehungsweise 1509 mit der Darstellung der Venus, die Cupido besänftigt. Dürers Kupferstich der Nemesis (M. 72), den Manuel ebenfalls kannte, zeigt weitere formale und inhaltliche Analogien: die Personi-

fikation »des gerechten Unwillens über ausserordentliches Glück«, wie sie bei Hesiod genannt wird, oder die Gottheit der Vergeltung, die wie bei Manuel Attribute verschiedener Wesen, von Venus und Fortuna, vereint. Die nackte, geflügelte Frau steht über einer weiten Landschaft auf einer Kugel, sie hält einen Schleier und Zaumzeug in der einen, einen Pokal in der anderen Hand. Schliesslich könnte Manuel auch Albrecht Altdorfers Kupferstich B. 59 aus dem Jahr 1511 gekannt haben, der eine ähnliche ikonographische Koppelung von Venus, Amor und Fortuna zeigt. Von Tavel verweist bei dem auf den Schultern der Venus stehenden Amor auf den Kupferstich der »Istoria Romana« des Jacobus Argentoratensis hin (Hind 2, S. 433f.), auf dem ein Reiter einen Helm mit ähnlichem Schmuck trägt.

Aufgrund der genannten Vergleichsbeispiele, aus stilistischen Gründen und schliesslich wegen der verhältnismässig kleinen Signatur schlägt von Tavel eine Entstehung um 1512 vor. Urs Graf griff in seinen Zeichnungen dieselben Motive auf, siehe zum Beispiel die im Kupferstichkabinett Basel aufbewahrten Zeichnungen mit Darstellungen der Fortuna (Koegler 1923, Nr. 69; Major/Gradmann 1941, Nr. 64) und der Venus (Koegler 1923, Nr. 135; Major/Gradmann 1941, Nr. 65).

C. M.

Niklaus Manuel Deutsch

23.3
Studie zu einer Törichten Jungfrau, um 1513/14

Verso: Studie zum Achatius, um 1513/14
Basel, Kupferstichkabinett, U.X.23
Schwarze Kreide; verso auch Rötel
307 x 210 mm
Wz.: Traube (Variante von Briquet 13015)
In der Ecke l. u. alte Rötel-Nr. *20.;* r. o. Bleistift-Nr. *23;* u. l. bezeichnet *N* und *MD* (ligiert); darunter Dolchsignet
Stockflecken

Herkunft: Amerbach-Kabinett

Lit.: Koegler 1930, Nr. 17 – Ausst. Kat. Manuel 1979, S. 328f., Nr. 163

Ausser dieser Zeichnung haben sich vier weitere, in gleicher Technik ausgeführte Studien zu diesem Thema erhalten, die um 1513/14 entstanden sein dürften. Sie gehörten vielleicht zu einer Folge von zehn Zeichnungen, die sich mit dem Gleichnis von den Klugen und den Törichten Jungfrauen befassten (Matthäus 25, 1–13). Möglicherweise handelt es sich um Vorarbeiten für eine Holzschnittfolge, ähnlich wie die 1518 entstandene Manuels (Ausst. Kat. Manuel 1979, Nrn. 241–250), die jedoch nicht auf diese Zeichnungen zurückgehen. Manuel nimmt das Gleichnis zum Anlass, das Verhalten »törichter Jungfrauen« aus seiner Zeit zu erörtern. Auf unserem Beispiel demonstriert eine von ihnen, dass sie

Kat. Nr. 23.3

Kat. Nr. 23.3: Verso

kein Öl mehr in ihrer Lampe hat. Ihr Blick verrät jedoch, dass sie darüber keineswegs unglücklich ist. Die Figur der Jungfrau wird durch energisch gezeichnete Umrisse definiert. Durch Verreiben der Kreide kennzeichnete Manuel die Licht- und Schattenzonen und erzeugte eine weiche Binnenmodellierung. Spuren einer alternativen Vorzeichnung für die Handhaltung, den Verlauf des Gewandes und die Fussstellung blieben sichtbar.

Auch Urs Graf beschäftigte sich in seinen Zeichnungen mit diesem Thema, das den Künstlern die Gelegenheit gab, sich in ironischer Weise mit der dort ausgesprochenen Moralität auseinanderzusetzen. So beklagen die einen Jungfrauen nur scheinbar, dass ihre Lampe erloschen ist, während eine Schwangere das Öl vorsätzlich oder gleichgültig ausgiesst.

Auf der Rückseite unserer Zeichnung befindet sich eine von anderer Hand überarbeitete Studie zum Kopf des hl. Achatius, der auf der Innenseite eines Altarflügels im Kunstmuseum Bern dargestellt ist (Kunstmuseum Bern, Inv. 1131; Ausst. Kat. Manuel 1979, Nr. 74). *C. M.*

Niklaus Manuel Deutsch
23.4
Felseninsel, um 1515

Berlin, Kupferstichkabinett, KdZ 14698
Feder in Schwarz
259 x 199 mm
Wz.: nicht feststellbar
An allen Seiten beschnitten, besonders o., r. und u.; horizontale Falte oberhalb der M.; verschmutzt und Stockflecken

Herkunft: Slg. Erzherzog Friedrich von Habsburg, Czeczowiczka; erworben 1930

Lit.: Koegler 1930, Nr. 104 – Ausst. Kat. Manuel 1979, Nr. 177 – Handbuch Berliner Kupferstichkabinett 1994, Nr. III.60

Der Blick fällt von einem hohen Standpunkt aus auf eine unvermittelt am unteren Blattrand ansetzende Landschaft, in der sich im Vordergrund ein steiler Felsen türmt. Obwohl die Zeichnung an allen Seiten etwas beschnitten ist, dürfte der Bildausschnitt ursprünglich nicht wesentlich anders gewesen sein. Während links im Hintergrund Berge angedeutet sind, ist der weitere Verlauf der Landschaft rechts unklar, denn die Darstellung bricht hinter einer Brücke unvermittelt ab. Dennoch macht die Zeichnung nicht den Eindruck des Unfertigen, denn Manuel differenzierte zwischen der umgebenden Landschaft und dem Berg durch unterschiedliche Stilmittel. Nur der Felsen erscheint kleinteilig und präzise ausgearbeitet. Erst nach und nach erschliessen sich Einzelheiten wie das Kastell auf einem Vorsprung rechts, kleine Wege, die in die Wand gehauen sind, und der Bewuchs mit verschiedenen Bäumen, die besonders oben vom Wind zerzaust erscheinen. Eigenartig ist auch der Wechsel in den Grössenverhältnissen, denn einerseits wirkt der Felsen in der Landschaft riesenhaft, andererseits wird seine Grösse zurückgenommen durch die nun plötzlich zu gross wirkenden Bäume ganz oben. Manuel stellte also eine Phantasielandschaft dar, die voller Eigenleben ist. Durch die Wiedergabe der Spiegeleffekte auf dem Wasser und der Wirkung des Lichtes auf Felsen und Landschaft wirkt sie dennoch überzeugend. Diese Nacherfindung der Natur mit den perspektivischen Sprüngen und dem Wechsel der Grössenverhältnisse macht sie deshalb mit Miniaturlandschaften vergleichbar, wie sie auf Goldschmiedearbeiten, zum Beispiel auf Pokalen, auf modellhaften Wiedergaben von Bergwerken oder anderen künstlich gebauten Naturausschnitten zu finden sind, die ein beliebtes Thema auf Kunstkammerobjekten wurden. Im Basler Kupferstichkabinett befindet sich eine unmittelbar vergleichbare Zeichnung Manuels mit der Darstellung einer Felseninsel, die um dieselbe Zeit entstanden sein dürfte (U.X.19; Ausst. Kat. Manuel 1979, Nr. 176). Von Tavel datiert beide Zeichnungen »vor 1515«, dies auch im Vergleich mit der 1514 datierten Landschaft mit Felsentor von Urs Graf im Kupferstichkabinett Basel (Koegler 1923, Nr. 53; U.X.65). *C. M.*

Kat. Nr. 23.4

NIKLAUS MANUEL DEUTSCH

23.5

Schreibbüchlein, sechs beidseitig bezeichnete Holztäfelchen, um 1517

Basel, Kupferstichkabinett, Inv. 1662.74
Silberstift auf weiss grundiertem Holz und einzelne Weisshöhungen;
bei Kat. Nr. 23.5.5 (Ausst. Kat. Manuel 1979, Nr. 194, Vorderseite)
wurde der Hintergrund nachträglich schwarz abgedeckt, ebenso bei
Kat. Nr. 23.5.6 (Ausst. Kat. Manuel 1979, Nr. 195, Rückseite); Vorder-
und Rückseite dieses Blättchens in abweichender Technik
Jeweils 107 x 80 mm

Herkunft: Amerbach-Kabinett

Lit.: C. Grüneisen: Niclaus Manuel, Leben und Werke eines Malers und
Dichters, Kriegers, Staatsmannes und Reformators im sechzehnten
Jahrhundert, Stuttgart/Tübingen 1837, S. 187 – B. Haendcke: Nikolaus
Manuel Deutsch als Künstler, Frauenfeld 1889, S. 51 – P. Ganz: Zwei
Schreibbüchlein des Niklaus Manuel Deutsch von Bern, Berlin 1909 –
Koegler 1930, Nrn. 43–54 – Ausst. Kat. Manuel 1979, Nrn. 190–195
(mit weiterer Literatur)

In seinem Inventar (A) von 1577/78 führt Basilius Amerbach
drei »Schreibbüchlein« von Niklaus Manuel auf: »Schrib-
buchlin größen NM mit/silberin schlöslin, jedes 6 bletlin«
und »Ein ander mit 1. silber schlöslin suber« (siehe Ausst.
Kat. Amerbach 1991, Beiträge, S. 129). Zwei enthielten offen-
bar jeweils sechs, mit dem Stift bezeichnete »bletlin«, die
Täfelchen des dritten waren leer. Bis ins frühe 19. Jahrhun-
dert waren mindestens die beiden zusammen zwölf Holz-
täfelchen umfassenden Büchlein noch in dieser gebundenen
Form aufbewahrt worden (siehe Grüneisen 1837). Gegen
Ende des Jahrhunderts wurden sie aufgelöst, vermutlich
um die Zeichnungen museal präsentieren zu können (siehe
Haendcke 1889). So ansprechend die Annahme ist, die beid-
seitig bezeichneten Täfelchen von Manuel seien wie ein
Skizzenbuch benutzt worden, deuten unter anderem nach-
trägliche und zum Teil unsorgfältig durch die schon bezeich-
neten Täfelchen gebohrte Löcher darauf hin, dass dies nicht
ihre ursprüngliche Verwendung gewesen sein kann. Bei zwei
Täfelchen stehen ausserdem die Zeichnungen gegenüber der
Vorderseite auf dem Kopf. Die Bereibungen an den Rändern
sprechen dafür, dass sie entweder einzeln gerahmt oder zu
mehreren in einem Rahmen zusammengefasst waren.
Die Täfelchen gehörten zum Vorlagematerial der Werkstatt
Manuels, sie hatten also die Funktion von Musterblättern.
Es besteht auch die Möglichkeit, dass sie Auftraggebern bei
Verhandlungen gezeigt wurden. Sie stehen in der Tradition
mittelalterlicher Mustersammlungen, für die sie als spätestes
Beispiel gelten können. Die Monogramme Manuels und die
Verwendung einzelner Motive in ausgeführten Werken spre-
chen für eine Entstehung um 1517.
Von zwei Ausnahmen abgesehen (Ausst. Kat. Manuel 1979,
Nr. 190, Nr. 195), gehören die Darstellungen auf der Vorder-
und Rückseite jeweils einem Motivbereich an.

Schreibbüchlein 1662.73: zwölf Heiligenfiguren (Ausst. Kat.
Manuel 1979, Nr. 184), zwölf Männerfiguren (Ausst. Kat.
Manuel 1979, Nr. 185), Vorlagen zum Thema »Scheideweg«
(Ausst. Kat. Manuel 1979, Nr. 186), sechs weibliche Ge-
wand- und sieben weibliche Aktfiguren (Ausst. Kat. Manuel
1979, Nr. 187), sechs Querleisten mit Ornamenten (Ausst.
Kat. Manuel 1979, Nr. 188), acht Kriegsdarstellungen
(Ausst. Kat. Manuel 1979, Nr. 189).
Schreibbüchlein 1662.74: Zwei senkrechte Ornamentleisten
mit Jagd- und Tiermotiven und Liebesszenen (Ausst. Kat.
Manuel 1979, Nr. 190), senkrechte Leisten mit Ornamen-
ten und Schlachtdarstellungen (Ausst. Kat. Manuel 1979, Nr.
191), vier senkrechte Ornamentstreifen mit Bauernpaaren in
Ranken (Ausst. Kat. Manuel 1979, Nr. 192), Vorlagen für
senkrechte Ornamentstreifen mit Putten in Ranken (Ausst.
Kat. Manuel 1979, Nr. 194), Täfelchen mit Tod und Mäd-
chen und zwei grotesken Figuren (Ausst. Kat. Manuel 1979,
Nr. 195). Letzteres dürfte kein Mustertäfelchen gewesen
sein. Es weicht in der Technik von den übrigen ab und war
vermutlich ein selbständiges Miniaturgemälde. *C. M.*

NIKLAUS MANUEL DEUTSCH

23.5.1

Zwei senkrechte Ornamentleisten mit Jagd- und Tiermotiven und Liebesszenen

Basel, Kupferstichkabinett, Inv. 1662.74.1

Lit.: Koegler 1930, Nr. 51 f. – Ausst. Kat. Manuel 1979, Nr. 190

Bei diesem Täfelchen zeigen Vorder- und Rückseite thema-
tisch voneinander abweichende Motive. Während links in
Ranken ein Jäger mit seinem Hund, über ihnen ein Hase,
rechts zwei Hunde und ein Hirsch dargestellt sind, finden
sich auf der Rückseite in horizontaler Anordnung oben in
einer Landschaft ein Landsknecht mit einer Dirne, rechts
daneben eine Frau, die vom Tod umarmt wird. Der im Hin-
tergrund dargestellte Torbogen sowie der »Todeskuss« erin-
nern an Manuels beidseitig bemaltes Täfelchen im Kunst-
museum Basel, das auf der einen Seite Bathseba im Bade
zeigt, mit einem ähnlichen Tor im Hintergrund, auf der
anderen ebenfalls den Todeskuss (Basel, Kunstmuseum, Inv.
419). In der Szene darunter klingen die Themen Hexen und
Magie an: Ein Mann mit Krummsäbel kniet vor einem
Gefäss, einem Räucherbecken (?), über dem eine Frau durch
einen Begleiter ein weiteres Gefäss öffnen lässt. Das am
rechten Rand stehende nackte Mädchen könnte eine durch
Zauberei herbeigeführte Erscheinung sein. *C. M.*

Niklaus Manuel Deutsch

23.5.2
Senkrechte Leisten mit Ornamenten und Schlachtdarstellungen

Basel, Kupferstichkabinett, Inv. 1662.74.2

Lit.: Koegler 1930, Nr. 43 f. – Ausst. Kat. Manuel 1979, Nr. 191

Die eine Seite zeigt zwei senkrechte Ornamentstreifen mit Kandelabern, spielenden Kindern und Grotesken. Auf dem rechten Streifen oben hält eine Frau ein Wappen, auf dem das Monogramm Manuels angebracht ist. Auf einem Täfelchen weiter unten erscheint das Datum *1501*, was möglicherweise auf die italienische (?) Vorlage Manuels deutet, die dieses Datum getragen haben könnte.

Auf der anderen Seite, die gegenüber der ersten auf dem Kopf steht, sind auf zwei senkrechten Streifen Kampfszenen angebracht, rechts kombiniert mit Ornamenten. Sie lassen sich mit dem Motivbereich der Erstürmung von Festungen in Verbindung bringen. Unmittelbar vergleichbar ist zum Beispiel Manuels Scheibenriss mit dem Kampf um die Festung Castellazzo im Oberfeld (vgl. Kat. Nr. 23.1). *C. M.*

Niklaus Manuel Deutsch

23.5.3
Vier senkrechte Ornamentstreifen mit Bauernpaaren in Ranken

Basel, Kupferstichkabinett, Inv. 1662.74.3

Lit.: Koegler 1930, Nr. 49 f. – Ausst. Kat. Manuel 1979, Nr. 192

Tanzende Bauern sind im frühen 16. Jahrhundert ein beliebtes Thema, das sowohl in der Fassadenmalerei, wie zum Beispiel Holbeins Haus »Zum Tanz« in Basel (vgl. Kat. Nr. 25.7), als auch in der Zeichnung und Graphik, der Buch- und Glasmalerei zur Darstellung kam. Ein weiterer Bereich sind Fastnachtsspiele, wie sie Manuel selbst verfasste (siehe Ausst. Kat. Manuel 1979, Nr. 332, Nr. 334, Nr. 338). Ähnlich wie in Manuels Zeichnung werden die Bauern häufig als rohe und triebhafte Wesen geschildert, die sich durch ihre einfache oder grobe Kleidung oder ihre übertriebenen Gesten vom vornehmen Verhalten des Städters absetzen. Diese ständische Distanzierung – Analogien ergeben sich zu den Themen der Landsknechte und Reisläufer oder den »Wilden Leuten« – ist nicht selten verbunden mit einer ironischen oder sehnsuchtsvollen Sicht. Höchstens indirekt wird in Manuels Zeichnung auf die bewaffneten Auseinandersetzungen im Vorfeld und während des Bauernkrieges angespielt, sie äussern sich hier eher beiläufig in der Bewaffnung einzelner Bauern mit grossen Schwertern und Dolchen. *C. M.*

Niklaus Manuel Deutsch

23.5.4
Vier senkrechte Ornamentleisten mit Bären

Basel, Kupferstichkabinett, Inv. 1662.74.4

Lit.: Koegler 1930, Nr. 45 f. – Ausst. Kat. Manuel 1979, Nr. 193

Auf der Vorderseite spielen Bären mit Reifen, auf der Rückseite pflücken sie Früchte auf einem Baum und spielen in Ranken. Unten rechts hat einer ein Schwein gefangen. Die Motive erinnern an die beliebten Darstellungen spielender Putten in Ranken, die sich damals häufig sowohl in der Glasmalerei als auch im Buchschmuck finden. Von diesem Motivbereich dürften die Bärendarstellungen angeregt sein. Manuel persifliert auch menschliche Verhaltensweisen, wenn der Bär auf der Rückseite oben rechts mit einem Spaten, auf dem der Künstler sein Monogramm mit dem Dolchsignet angebracht hat, zum Schlag gegen einen anderen ausholt.

Verwandte, in Reifen turnende Bären finden sich zum Beispiel auf der Standesscheibe von Bern im Basler Rathaus (Giesicke 1994, S. 80 ff.). *C. M.*

Niklaus Manuel Deutsch

23.5.5
Vier senkrechte Ornamentstreifen mit Putten in Ranken

Basel, Kupferstichkabinett, Inv. 1662.74.5

Lit.: Koegler 1930, Nr. 47 f. – Ausst. Kat. Manuel 1979, Nr. 194

Auf der Vorderseite spielen geflügelte Putten in Ranken, ein Putto reitet auf einer Schnecke und hält eine Turnierstange mit Windrad. Der schwarze Grund dieser Zeichnung wurde nachträglich hinzugefügt. Die Rückseite zeigt ungeflügelte Kinder in rhythmischen Bewegungen zwischen den Ranken. *C. M.*

Kat. Nr. 23.5.6 Kat. Nr. 23.5.5 Kat. Nr. 23.5.4

Kat. Nr. 23.5.1 Kat. Nr. 23.5.3 Kat. Nr. 23.5.2

Kat. Nr. 23.5.4 Kat. Nr. 23.5.5 Kat. Nr. 23.5.6

Kat. Nr. 23.5.2 Kat. Nr. 23.5.3 Kat. Nr. 23.5.1

NIKLAUS MANUEL DEUTSCH

23.5.6
Täfelchen mit Tod und Mädchen und zwei grotesken Figuren

Basel, Kupferstichkabinett, Inv. 1662.74.6
Vorderseite: Feder in Schwarz; koloriert und weiss gehöht vor schwarzem Grund; verso Silberstift und Feder in Schwarz vor (nachträglich hinzugefügtem) schwarzem Grund

Lit.: Koegler 1930, Nr. 53 f. – H. C. von Tavel, in: Ausst. Kat. Manuel 1979, Nr. 195

Der Tod, wiedergegeben als verwesender nackter Leichnam, kriecht einem Mädchen unter den Rock und blickt mit einem Auge zum Betrachter. Die Emotionen des Mädchens äussern sich vor allem in ihrem langen, wehenden Haar und den erhobenen Händen, während ihr Gesichtsausdruck relativ gelassen wirkt. Das Thema lässt sich aus Darstellungen von Totentänzen ableiten, wo – wie auch bei Manuels Totentanz (Ausst. Kat. Manuel 1979, Nr. 111) – der Tod als Liebhaber einer jungen Frau auftritt. Von Tavel weist darauf hin, dass Manuels Formulierung mehrdeutig ist. Es besteht die Möglichkeit, dass nicht nur das Mädchen vom Tod ergriffen wird, sondern möglicherweise auch der Mann, wenn er sich den Verführungen einer Frau hingibt, und dann »in deren Schosse stirbt«. Dieser Tod kann also sinnbildlich zu verstehen sein: als eine Anspielung auf die nur mit dem Tod vergleichbare höchste Emotion der Liebe, aber auch konkret auf die Gefahr einer Ansteckung durch die damals grassierende Syphilis.[1] Die Rückseite der Tafel zeigt zwei groteske Mischwesen. Links steht eine Figur mit bärtigem Männerkopf, weiblichem, schwanger wirkendem Unterleib, jedoch männlichem Oberkörper und angetan mit Frauenkleidern. In der rechten Hand hält sie eine Spindel. Die rechte Figur besitzt einen männlichen Körper und Kopf, sie ist jedoch ebenfalls wie eine Frau gekleidet. Der erhobene rechte Arm stützt sich auf einen Spiess, am Gürtel hängt ein Schweizerdolch.
Die Darstellung wurde zu Recht dem Bereich der Verkehrten Welt zugerechnet. Auf das Vertauschen männlicher und weiblicher Rollen könnten die Spindel und der Spinnrocken, der zwischen beiden Figuren aufragt, anspielen. Vergleichbar wäre zum Beispiel das Thema Herkules bei Omphale. Möglicherweise beabsichtigte Manuel aber auch eine Persiflage auf die Putzsucht und Eitelkeit von Landsknechten und Reisläufern, die auch Urs Graf aufs Korn nahm.[2] Die Barttracht der linken Figur erinnert an diejenige der Landsknechte, während die rechte Figur und deren Bewaffnung, der lange Spiess, eher an Schweizer Söldner denken lässt, die hier beide in Frauenkleidern erscheinen und damit lächerlich gemacht werden. *C. M.*

1 Zum Thema siehe D. Koepplin: Baldungs Basler Bilder des Todes mit dem nackten Mädchen, in: ZAK, 35, 1978, S. 234–241.
2 Siehe zum Beispiel seine Zeichnung mit dem »gefiederten Reisläufer« von 1523; Koegler 1926, Nr. 110; Kupferstichkabinett Basel, U.X.95.

NIKLAUS MANUEL DEUTSCH

23.6
Maria mit Kind an einer Säule, um 1518

Berlin, Kupferstichkabinett, KdZ 1378
Feder in Schwarz; weiss gehöht; auf orangerot grundiertem Papier
310 x 210 mm
Wz.: nicht feststellbar
R. u. *NMD* (ligiert); darunter Schweizerdolch mit Band
Unregelmässig beschnitten und fest auf dünnen Karton aufgeklebt; Bleiweiss stellenweise oxydiert; etwas fleckig

Herkunft: Slg. von Nagler (Lugt 2529); erworben 1835

Lit.: Schneeli 1896, S. 93, Tafel XI – Bock 1921, S. 65 – Koegler 1930, Nr. 112 – Ausst. Kat. Dürer 1967, Nr. 150 – H. C. von Tavel, in: Ausst. Kat. Manuel 1979, bei Nr. 181

Nahe an den Betrachter herangerückt und durch ein abgetrepptes Podest erhöht, sitzt Maria vor einer Säule. Durch die Untersicht wird im Hintergrund nur der Himmel sichtbar, auf dem sich einzelne mit dünnem Pinsel gezeichnete Wolken auftürmen. Das schwere Kapitell der Säule, das mit Muscheln verziert ist, wird von Engeln bekrönt, deren Flügel aus ihren Köpfen hervorzuwachsen scheinen. Maria wendet sich in einer leichten Drehbewegung des Oberkörpers, so als hätte sie zuvor den Betrachter angeschaut, liebevoll dem kleinen Christus zu, der zu ihr geeilt ist, um ihr eine Blume zu überreichen. Es könnte sich um eine Nelke handeln, welche auf die Passion Christi vorausweist.[1] Die ausgeprägte Untersicht, die eine jähe Verkürzung des Bildraumes bewirkt, und der von Manuel gewählte Ausschnitt lassen den Betrachter weitgehend im unklaren über die wirkliche Gestalt der Architektur und ihre Verbindung mit der Umgebung. Sockel und Säule haben die Aufgabe, Maria zu überhöhen und auf ihre Bedeutung als Heilige und Mutter Gottes aufmerksam zu machen. Die Säule könnte deshalb auch auf die Rolle Mariens als »Columna novae legis« anspielen, welche die Kirchenväter ihr gaben.[2] Von Tavel rechnet die Zeichnung zu den reifsten der Helldunkelzeichnungen Manuels. Sie könnte um 1518 entstanden sein. Ein Vergleich mit den Zeichnungen Hans Holbeins d. J., vor allem mit der in derselben Technik ausgeführten Hl. Familie und der motivisch verwandten Maria zwischen Säulen (vgl. Kat. Nrn. 25.4 und 25.6; Müller 1996, Nr. 109 f.), bringt keine weiteren Anhaltspunkte für eine Datierung. Es besteht jedoch die Möglichkeit, dass Manuel vielleicht nicht unbedingt diese Zeichnungen, dann aber wohl Entwürfe für Fassadenmalereien und Glasgemälde oder die danach ausgeführten Werke sowie Buchillustrationen Holbeins, gesehen hat und dass er sich von der dort zu findenden Auffassung, die Figuren in Untersicht wiederzugeben und in eine enge Beziehung zur Architektur zu stellen, inspirieren liess. *C. M.*

1 Siehe Marienlexikon, Bd. 4, hrsg. von R. Bäumer/L. Scheffczyk, St. Ottilien 1992, S. 500f.
2 Ebd., Bd. 5, S. 620f.

Kat. Nr. 23.6

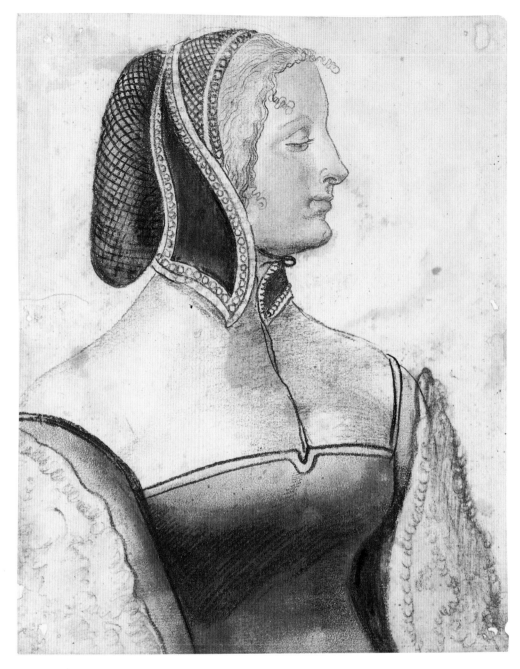

Kat. Nr. 23.7

NIKLAUS MANUEL DEUTSCH

23.7
Brustbild einer jungen Frau im Profil, um 1518

Basel, Kupferstichkabinett, U.X.10
Farbige und schwarze Kreide (oder Kohle); stellenweise etwas Pinsel in Grau und Rot
243 x 193 mm
Kein Wz.
An allen Seiten beschnitten und mit Japanpapier kaschiert; Oberfläche stellenweise berieben, an den Rändern und Ecken Fehlstellen; mehrere kleine Löcher und dünne Stellen; Wasserflecken

Herkunft: Amerbach-Kabinett

Lit.: Koegler 1930, Nr. 76 – H. C. von Tavel, in: Ausst. Kat. Manuel 1979, Nr. 199

Manuel betonte die Schönheit der jungen Frau durch die Drehung ihres Kopfes ins Profil. Da sie so nicht in Blickkontakt mit dem Betrachter tritt, ihm jedoch den Oberkörper zuwendet, entsteht eine eigenartige Spannung, welche die Dargestellte besonders anziehend macht. Von Tavel schlägt als Entstehungszeit um 1518 vor, dies unter anderem

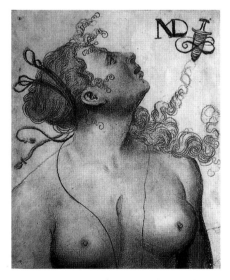

Zu Kat. Nr. 23.7: Niklaus Manuel Deutsch, Sterbende Lucretia, 1518

wegen der Verwandtschaft mit der *Klugen Jungfrau* aus Manuels Holzschnittfolge von 1518 (Ausst. Kat. Manuel 1979, Nr. 241).
Stilistisch und in der Technik verwandt ist eine Zeichnung Manuels im Kupferstichkabinett Basel, die möglicherweise die sterbende Lucretia darstellt (siehe Abb.).[1] Die einem Brustbildnis entsprechende Darstellung einer nackten Frau mit einer Stichwunde in der Herzgegend könnte im selben Zusammenhang wie unsere Zeichnung entstanden sein. Es ist allerdings nicht klar erkennbar, ob Manuel wirklich Porträthaftigkeit anstrebte und in beiden Fällen dasselbe Modell vor Augen hatte oder ob es sich jeweils um idealisierte Frauenbildnisse handelt. Die »sterbende Lucretia« blickt nach rechts oben zum Monogramm Manuels mit dem Dolchsignet, das eine ihrer Locken berührt. Manuel spielte damit vielleicht auf eine Liebesaffäre an. Der pathetische Ausdruck und die Wunde auf ihrer Brust könnten somit bildhafte Wiedergaben der Emotionen der Frau sein. *C. M.*

1 Kupferstichkabinett Basel, U.X.10a; Ausst. Kat. Manuel 1979, Nr. 198.

NIKLAUS MANUEL DEUTSCH

23.8
Die Versuchung des hl. Antonius, um 1518–20

Basel, Kupferstichkabinett, Inv. 1927.113
Feder in Schwarz über Vorzeichnung in schwarzem Stift
295 x 210 mm
Wz.: Laufender Bär (Variante von Briquet 12271)
O. r. bezeichnet *N* und *MD* (ligiert); Dolch mit Schleife

Herkunft: Amerbach-Kabinett (1813–1927 Basler Kunstverein, in: Künstlerbuch I)

Lit.: Koegler 1930, Nr. 69 – Ausst. Kat. Manuel 1979, Nr. 197

Eine prächtig gekleidete Schöne offeriert dem Heiligen, der sich meditierend in die Einsamkeit zurückgezogen hat, eine Speise. Beeindruckt von der Erscheinung der Schönen ist die linke Hand mit dem Kruzifix herabgesunken. Mit der rechten Hand macht der Heilige eine abwehrende Geste, um dem Teufel zu widerstehen, der sich dem Betrachter durch die unter dem Saum des Kleides hervorschauenden Krallen zu erkennen gibt. Von Tavel rückt die Zeichnung in die Nähe des Berner Antonius-Altares, der zwischen 1518 und 1520 entstanden ist. Dort findet sich eine ähnliche Darstellung der Versuchung des Antonius durch eine Schöne mit Teufelskrallen.
Manuel hat in diesen Darstellungen Anregungen von Albrecht Altdorfers Kupferstich von 1506 mit der Versuchung der Einsiedler (B. 25) – einer davon mit einer ähnlichen abwehrenden Geste – und Lucas van Leydens Antonius-Versuchung aus dem Jahr 1509 (B. 117) verarbeitet. *C. M.*

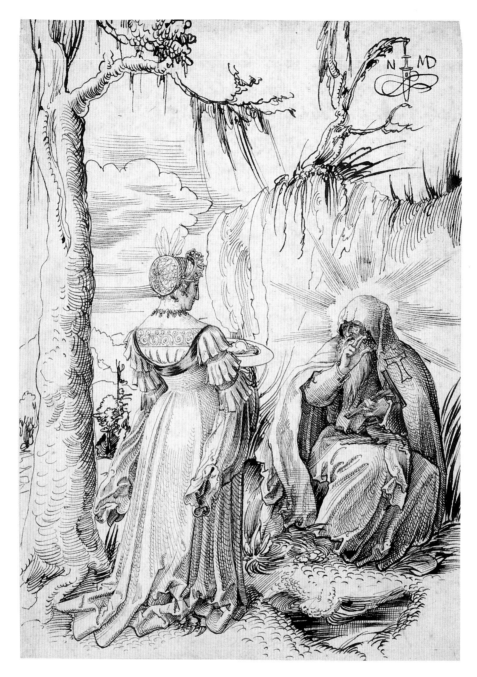

Kat. Nr. 23.8

24
AMBROSIUS HOLBEIN
(Augsburg um 1494 – um 1519?)

Ambrosius war etwa drei Jahre älter als sein Bruder Hans d. J., dessen Alter auf der Silberstiftzeichnung Hans Holbeins d. Ä., die die beiden Söhne zeigt, mit 14 Jahren angegeben ist (Kat. Nr. 8.11). Beide erhielten wohl in der Werkstatt des Vaters in Augsburg ihre erste Ausbildung. Nur wenige Gemälde sind von Ambrosius bekannt, hauptsächlich Porträts in Basel aus der Zeit um 1516 und eines in St. Petersburg aus dem Jahr 1518. Um 1515 hielt er sich im Bodenseegebiet auf. Damals entstanden die Wandbilder im Festsaal des Klosters St. Georgen in Stein am Rhein, die er unter anderem wohl zusammen mit dem Maler Thomas Schmid (circa 1480–1550/60) aus Schaffhausen ausführte (Tod mit Flötenspielerin, signiert AH). Gegen Ende 1515 arbeiteten Ambrosius und Hans in Basel an den Randzeichnungen für das gedruckte Exemplar des »Lobes der Torheit« von Erasmus von Rotterdam; ein gemeinsames Werk war auch eine beidseitig bemalte Tafel, die vermutlich für die Basler Schreibschule des Oswald Geisshüsler (genannt Myconius) werben sollte. Ende Juli 1516 hielt sich Ambrosius im Haus des Malers Hans Herbster (1470–1552) in Basel auf, für den er für kurze Zeit als Geselle arbeitete. Im Februar 1517 wurde Ambrosius Mitglied der Basler Malerzunft. Von 1516 an entstanden zahlreiche Buchillustrationen für Basler Offizinen. Im Juni 1518 bürgte der Basler Goldschmied Jörg Schweiger (gestorben 1533/34 in Basel) für Ambrosius, als dieser das Basler Bürgerrecht erwarb; ab 1519 sind keine Nachrichten mehr über ihn bekannt. Er scheint früh gestorben zu sein.

24.1
Bildnis eines Knaben, um 1516

Basel, Kupferstichkabinett, Inv. 1921.44
Silberstift auf weiss grundiertem Papier; etwas Rötel und Höhungen in Weiss (Nase, Auge, Haar); Randlinie in brauner Feder von späterer Hand
144 x 100 mm
Kein Wz.
Ecke l. u. Sammlerstempel ER (Lugt 897)
Etwas verschmutzt; l. hinter dem Kopf eingerissen; Stockflecken

Herkunft: Slg. Eugène Rodrigues, Paris; Ankauf 1921

Lit.: Hes 1911, S. 117f., Tafel XXVIII – Société de Reproduction des Dessins de Maîtres, 4e année, Paris 1912 (Hans Holbein d. Ä. oder Ambrosius Holbein) – Catalogue d'une vente importante de dessins anciens. Collection R, Aukt. Kat. Frederik Muller Amsterdam, Versteigerung 12.–13. 7. 1921, S. 10, Nr. 44, Tafel XVI – M.J. Friedländer: Die Versteigerung der Sammlung Rodrigues, in: Kunstchronik und Kunstmarkt, 45/46, 1921, S. 832f. – Öff. Kunstslg. Basel. Jahresb., N. F. 18, 1921, S. 8f., S. 12 – Malerei der Frührenaissance in der Schweiz, hrsg. von P. Ganz, Zürich 1924, S. 96 – Koegler 1924, Ernte, S. 63f., Abb. 8 – Öff. Kunstslg. Basel. Jahresb., N. F. 22, 1925, S. 7 – Hugelshofer 1928, S. 38f., Tafel 53 – Schilling 1954, S. 15, Abb. 17 – Ausst. Kat. Holbein 1960, Nr. 94, Abb. 40 – Hp. Landolt 1972, Nr. 69 – Müller 1996, Nr. 1

Vorzeichnung zu dem Knabenbildnis in der Öffentlichen Kunstsammlung Basel (Inv. 295; siehe Abb.). Hier befindet sich auch das Gegenstück (Inv. 294), dessen Vorzeichnung in der Graphischen Sammlung Albertina aufbewahrt wird (Albertina Wien 1933, Nr. 340). Die beiden Gemälde dürften um 1516 entstanden sein. Der Rahmen des Knabenbildnisses Inv. 294 ist den Säulen, die das Doppelbildnis des Jakob Meyer und der Dorothea Kannengiesser von Hans Holbein d. J. in der Öffentlichen Kunstsammlung Basel (Inv. 312) beidseitig begrenzen, verwandt (vgl. Kat. Nr. 25.1f.). *C. M.*

Zu Kat. Nr. 24.1: Ambrosius Holbein, Bildnis eines Knaben, um 1516

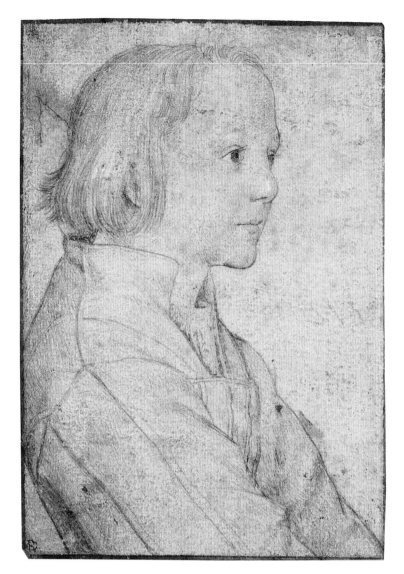

Kat. Nr. 24.1

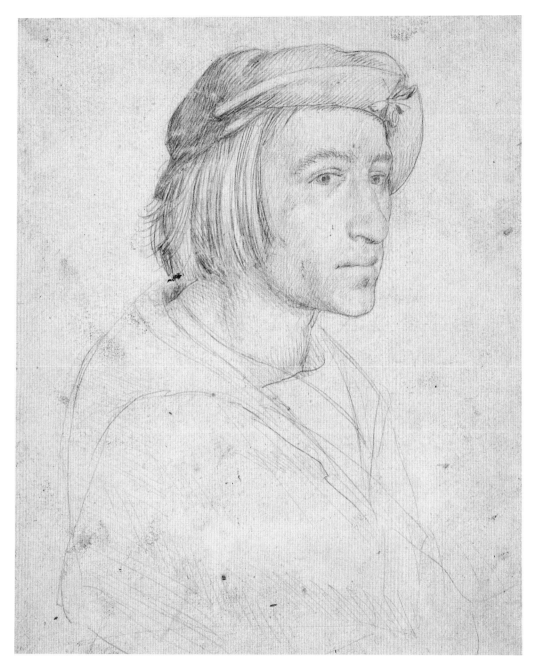

Kat. Nr. 24.2

Kat. Nr. 24.2: Verso

AMBROSIUS HOLBEIN

24.2
Bildnis eines jungen Mannes, um 1516

Verso: Skizzen von Füssen, Köpfen und Halbfigur eines Verkrüppelten, um 1516
Basel, Kupferstichkabinett, Inv. 1927.110
Silberstift auf weiss grundiertem Papier
191 x 157 mm
Wz.: Laufender Bär (Fragment, Lindt 18)
Kleine Schmutzflecken

Herkunft: Amerbach-Kabinett; an die Künstlervereinigung 1813 (seit 1863 Basler Kunstverein); an die Öffentliche Kunstsammlung Basel zurückgegeben 1927

Lit.: Woltmann 2, Nr. 106 (Hans Holbein d. Ä.) – Frölicher 1909, S. 15 (Ambrosius Holbein nahestehend) – Hes 1911, S. 108, Tafel XXIV (Ambrosius Holbein) – Handz. Schweizer. Meister, Tafel II, 2 (Ambrosius Holbein, um 1516) – Chamberlain 1, S. 51 (Ambrosius Holbein, Identität mit Darmstädter Porträt) – Koegler 1924, S. 329 (Ambrosius Holbein) – Schmid 1924, S. 337 (Identität mit Darmstädter Porträt, Hans Holbein d. J.) – L. Baldass: Niederländische Bildgedanken im Werke des älteren Hans Holbein, in: Augsburger Kunst der Spätgotik und Renaissance, Augsburg 1928 (Beiträge zur Geschichte der deutschen Kunst, 2), S. 188, Abb. 134 (Hans Holbein d. Ä.) – A. L. Mayer: Zum Werk des Älteren Holbein, in: Pantheon, 3, 1929, S. 156 (Hans Holbein d. J.) – Schmid 1941/42, S. 24 f. (Hans Holbein d. J.) – Schmid 1945, Abb. 4 (Hans Holbein d. Ä.) – Ganz 1950, Abb. S. 197, bei Nr. 24 (Hans Holbein d. J.) – P. H. Boerlin, in: Ausst. Kat. Holbein 1960, Nr. 103, Abb. 43 (Ambrosius Holbein, um 1516) – Ausst. Kat. Amerbach 1991, Zeichnungen, Nr. 95 – Müller 1996, Nr. 2

Hans Holbein d. Ä., Hans Holbein d. J. und Ambrosius Holbein sind als Autoren der Zeichnung vorgeschlagen worden. Als letzter hat sich Boerlin für Ambrosius Holbein ausgesprochen: Die weiche Modellierung des Gesichtes in dichten Parallelschraffuren und deren malerische, tonige Erscheinung sprechen am deutlichsten für ihn. Die Porträtzeichnungen des Vaters können zwar ähnlich freie Umrisse in den Gewandpartien aufweisen, aber die Köpfe wirken wesentlich kompakter und die Physiognomien stärker typisiert. Obschon die Wendung zum Betrachter hin und der etwas forsche Blick eher für Hans Holbein d. J. charakteristisch sind, bleibt eine Befangenheit spürbar, die mehr an Ambrosius erinnert. Zu den Skizzen auf der Rückseite finden sich zwar in dessen Werk keine Parallelen, doch könnten sie durchaus von seiner Hand stammen. Chamberlain, Schmid (1941/42) und Baldass nahmen an, dass auf einem Bildnis eines Jünglings in Darmstadt (Ausst. Kat. Holbein 1960, Nr. 88) dieselbe Person dargestellt sei. Dies lässt sich wegen deutlicher physiognomischer Unterschiede nicht aufrechterhalten (siehe Boerlin). Die Zeichnung dürfte kurz nach den beiden Knabenbildnissen in Basel (Inv. 294, 295) um 1516 entstanden sein. *C. M.*

AMBROSIUS HOLBEIN

24.3
Bildnis eines jungen Mannes, 1517

Basel, Kupferstichkabinett, Inv. 1662.207a
Silberstift auf weiss grundiertem Papier; mit Rötel und Pinsel (dunkelgrau und braun) überarbeitet
201 x 154 mm
Wz.: Kleiner Ochsenkopf (Fragment, Typus Piccard 1966, Abt. VII, 111 ff.)
Oben ·AH· (ligiert) und das Datum *1·5·1·7·;* l. u. Bleistift-Nr. *27*
Auf Papier aufgezogen; an allen Seiten beschnitten; am rechten Rand mehrere Risse und Fehlstellen; Ecke r. u. abgerissen; waagerechter Knick in der Mitte und verschiedene beriebene Stellen

Herkunft: Amerbach-Kabinett

Lit.: A. v. Zahn: Die Ergebnisse der Holbein-Ausstellung zu Dresden, in: Jb. f. Kwiss., 5, 1873, S. 197 f. (dargestellte Person identisch mit Leningrader Bildnis) – Woltmann 1, S. 135; 2, Nr. 8 – E. His: Ambrosius Holbein als Maler, in: Jb. preuss. Kunstslg., 24, 1903, S. 243 f., Abb. S. 244 – Frölicher 1909, S. 12 – Hes 1911, S. 110 ff., Tafel XXV (Dargestellter nicht identisch mit Leningrader Bildnis) – Chamberlain 1, S. 62 – Koegler 1924, Ernte, S. 58 f. – Koegler 1924, S. 329 – Parker 1926, S. 36, Nr. 67 – Schmidt/Cetto, Abb. 66, S. XXXI f. – Schilling 1954, S. 6, S. 15, Abb. 18 – Ausst. Kat. Holbein 1960, Nr. 95, Abb. 46 – Ausst. Kat. Swiss Drawings 1967, Nr. 43 – Hugelshofer 1969, Nr. 54 – Gerszi 1970, S. 93, Abb. 38 – Hp. Landolt 1972, Nr. 70 – Ausst. Kat. Amerbach 1991, Zeichnungen, Nr. 96 – Müller 1996, Nr. 4

Jahreszahl und Monogramm sowie die aufwendige Technik und die detaillierte Durcharbeitung der Zeichnung erlauben es, von einem bildhaft abgeschlossenen Werk zu sprechen. Es dürfte sich nicht um eine Vorzeichnung für ein Gemälde handeln. Von Zahn, Woltmann und His hatten in ihr eine Studie für das 1518 datierte Bildnis eines Zwanzigjährigen in St. Petersburg sehen wollen (Ausst. Kat. Holbein 1960, Nr. 84), doch besteht nicht mehr als eine gewisse Ähnlichkeit zwischen den beiden dargestellten Personen. *C. M.*

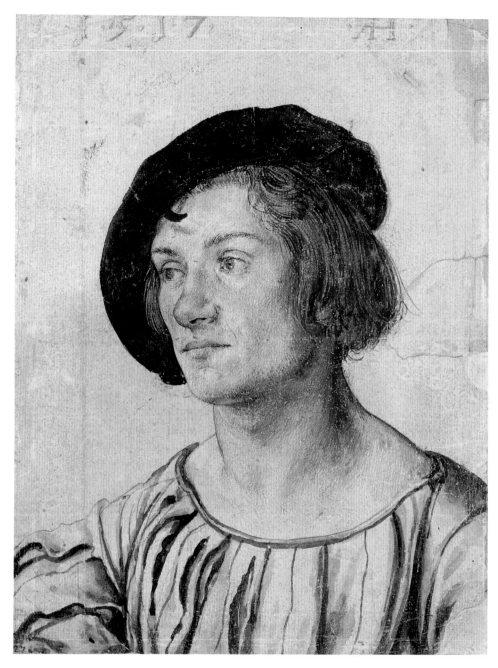

Kat. Nr. 24.3

25

HANS HOLBEIN D. J.
(Augsburg 1497/98–1543 London)

Auf einer Silberstiftzeichnung von 1511 mit dem Doppelbildnis seiner Söhne Ambrosius und Hans (Kat. Nr. 8.11) notierte Hans Holbein d. Ä. auch deren Alter; Hans war damals 14jährig, Ambrosius vermutlich drei Jahre älter. Die erste Ausbildung der beiden Knaben erfolgte wohl in der Werkstatt des Vaters in Augsburg. Gegen Ende 1515 sind beide erstmals in Basel nachweisbar, wohin sie vermutlich wegen des hier blühenden Buchdruckes kamen. Erste Zeichnungen von Hans und Ambrosius befinden sich im gedruckten Exemplar des »Lobes der Torheit« von Erasmus von Rotterdam. Das Doppelbildnis des Basler Bürgermeisters Jakob Meyer und seiner Frau Dorothea Kannengiesser von 1516 ist eines der frühesten Auftragswerke von Hans, vielleicht vermittelt durch den Maler Hans Herbster (1470–1552), bei dem Hans und Ambrosius für kurze Zeit als Gesellen arbeiteten. 1516 entstanden erste Arbeiten für die Basler Offizin des Johann Froben. Zwischen 1517 und 1519 bemalte Hans die Fassade des Hertensteinhauses in Luzern. Verschiedene Autoren nehmen an, dass Hans um diese Zeit auch nach Italien reiste; die Kenntnis lombardischer und venezianischer Architektur und italienischer Bildwerke wurde aber wohl eher durch Nachzeichnungen und Druckgraphik vermittelt. Er kehrte 1519 nach Basel zurück und wurde am 25. September Mitglied der Malerzunft »Zum Himmel«. Im selben Jahr schuf er zwei Bildnisse des Bonifacius Amerbach. Am 3. Juli 1520 erhielt Holbein das Bürgerrecht; die unentgeltliche Gewährung spricht dafür, dass er schon mit Elsbeth Binzenstock verheiratet war. Um 1520 entstanden die Fassadenmalereien am Haus »Zum Tanz« in Basel. 1521 erhielt er den Auftrag für die Ausmalung des Basler Grossratssaales. Zwischen 1520 und 1523 entstanden zahlreiche druckgraphische Arbeiten, eine Reihe von Scheibenrissen, die Helldunkelzeichnungen und die Basler Frauentrachten. Holbein beschäftigte damals vermutlich mehrere Mitarbeiter. 1524 reiste er nach Frankreich und bemühte sich offenbar erfolglos beim französischen König Franz I. um eine Tätigkeit als Hofmaler. Nach der Rückkehr aus Frankreich malte er die Passionstafel in Basel (1524/25) und die Darmstädter Madonna. Anfang September 1526 verliess er Basel und reiste, versehen mit Empfehlungsschreiben des Erasmus von Rotterdam, nach London. Er war Gast im Hause des Thomas More (Gruppenbild seiner Familie,

1526/27; Bildnis Thomas More, 1527; Erzbischof William Warham, 1527). Im August 1528 kehrte er nach Basel zurück und erwarb ein Haus in der St. Johannsvorstadt (Bildnis seiner Frau mit den beiden älteren Kindern, 1528). Trotz der sich in Basel durchsetzenden Reformation und der Bilderstürme 1529 entstanden Bildwerke mit religiösen Themen: Orgelflügel für das Basler Münster, Folge der Scheibenrisse mit der Passion Christi. Bis Mitte 1531 war er mit der Ausmalung der Südwand des Basler Grossratssaales beschäftigt. 1532 reiste Holbein erneut nach London. Er hatte Kontakt zu den deutschen Kaufleuten des Stalhofes, die er porträtierte, und entwarf die Darstellungen des Triumphs des Reichtums und der Armut für deren Guildhall und die Festdekoration vor dem Stalhof anlässlich des Einzuges der Königin Anne Boleyn am 31. Mai 1533. Wohl durch den Kontakt zu Anne Boleyn bekam er Zugang zum Hof; er malte Mitglieder der Aristokratie und Beamte. Seit 1536 stand er in Diensten Heinrichs VIII. und wurde ab 1537 regelmässig bezahlt. Er erhielt den Auftrag für ein Wandbild in der königlichen Privy Chamber in White Hall (1537) und entwarf Schmuck und kunsthandwerkliche Gegenstände aller Art für den Hof. 1538/39 reiste er auf den Kontinent, um Porträts von Christina von Dänemark und Anna von Cleve auszuführen, die der König für eine Heirat in Betracht zog. September/Oktober 1538 kurzer Aufenthalt in Basel. Danach weiterhin am englischen Hof. 1540 erhielt er den Auftrag für ein grosses Gruppenbildnis der Mitglieder der Barber-Surgeons (unvollendet). Im Testament vom 7. Oktober 1543 regelt er seinen Nachlass in England; er plante vermutlich, nach Basel zurückzukehren. Zwischen dem 7. Oktober und dem 29. November 1543 starb er in London wahrscheinlich an der Pest.

Hans Holbein d. J.

25.1
Bildnis des Jakob Meyer zum Hasen, 1516

Basel, Kupferstichkabinett, Inv. 1823.137
Silberstift auf weiss grundiertem Papier; Rötel (im Gesicht) und Spuren von schwarzem Stift (an Barett, Nase und Kinn)
281 x 190 mm
Wz.: Ochsenkopf mit Tau (ähnlich Piccard 1966, Abt. X, 208/09)
L. o. bezeichnet *an ogen schwarz/baret rot – mosfarb/brauenn gelber dan das har/grusenn wit brauenn*
Auf dickes Papier aufgezogen; teilweise abgelöst; am linken Rand etwas beschnitten; l. o. eingerissen; waagerechte Knickfalte in Höhe des Kinns; mehrere kleine Flecken; Papier durch Lichteinwirkung grau verfärbt; an den Rändern helle Streifen, die durch die Montierung abgedeckt waren

Herkunft: Museum Faesch, Inv. A

Lit.: Photographie Braun, Nr. 42 – Woltmann 1, S. 132; 2, Nr. 33 – Mantz 1879, S. 23f., Stichreproduktion – Schmid 1900, S. 51ff., Abb. S. 52 – Davies 1903, S. 45f. – Handz. Schweizer. Meister, Tafel II, 18 – Chamberlain 1, S. 52ff., Tafel 16 – Ganz 1923, S. 23f., Tafel 2 – Glaser 1924, S. 28, Tafel 2 – Schmid 1924, S. 337 – Ganz 1925, Holbein, S. 235, Tafel I, A – Ganz 1937, Nr. 1 – Reinhardt 1938, Tafel 66 – Schmid 1945, S. 22, Abb. 5 – Christoffel 1950, Abb. S. 140 – Schilling 1954, S. 17, Abb. 23 – Grohn 1956, Abb. 1 – Ausst. Kat. Holbein 1960, Nr. 194, Abb. 56 – Ueberwasser 1960, Nr. 2 – F. Winzinger, in: Print Review, 5, 1976, S. 169f. – Foister 1983, S. 14, S. 26f., Abb. 57 – Rowlands 1985, S. 21, Abb. 3 – Grohn 1987, Nr. 12a – Ausst. Kat. Holbein 1988, Nr. 3a – Klemm 1995, S. 10, S. 69, Abb. – Müller 1996, Nr. 92

Siehe den Kommentar zur folgenden Nummer.

Hans Holbein d. J.

25.2
Bildnis der Dorothea Meyer, 1516

Basel, Kupferstichkabinett, Inv. 1823.137a
Silberstift auf weiss grundiertem Papier; Rötel (im Gesicht) und Spuren von schwarzem Stift (an Nase, Augen und der linken Schulter)
286 (l.), 293 (r.) x 201 mm
Wz.: nicht feststellbar
Auf Holz aufgezogen; am oberen und linken Rand Risse und Fehlstellen; waagerechte Knickfalte in Höhe des Kinns; an den Rändern stark fleckig; Papier durch Lichteinwirkung grau verfärbt

Herkunft: Museum Faesch, Inv. A

Lit.: Photographie Braun, Nr. 43 – Woltmann 1, S. 132; 2, Nr. 34 – Schmid 1900, S. 51ff., Abb. S. 53 – Davies 1903, S. 45f., Abb. – Ganz 1919, Abb. S. XVII – Handz. Schweizer. Meister, Tafel III, 7 – Chamberlain 1, S. 52ff., Tafel 16 – Glaser 1924, S. 28, Tafel 2 – Schmid 1924, S. 337 – Ganz 1925, Holbein, S. 235 – Ganz 1937, Nr. 2 – Christoffel 1950, Abb. S. 138 – Grohn 1956, Abb. 3 – Ausst. Kat. Holbein 1960, Nr. 195, Abb. 57 – Ueberwasser 1960, Nr. 3 – Hp. Landolt 1972, Nr. 72 – Foister 1983, S. 14, S. 26f., Abb. 58 – Rowlands 1985, S. 21 – Grohn 1987, Nr. 12b – Ausst. Kat. Holbein 1988, Nr. 3b – Klemm 1995, S. 10, S. 69, Abb. – Müller 1996, Nr. 93

Zu Kat. Nr. 25.1f.: Doppelbildnis des Jakob Meyer zum Hasen und seiner Frau Dorothea Meyer, geborene Kannengiesser, 1516

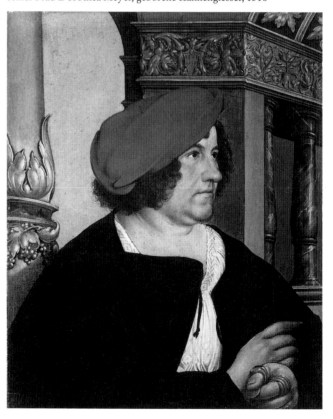

Die beiden Silberstiftzeichnungen sind Studien für das 1516 datierte und mit dem Monogramm Holbeins versehene Doppelbildnis (siehe Abb.).[1] Unmittelbar vor dem Modell entstanden, geben sie die Dargestellten in gleicher Grösse und annähernd gleicher Körperhaltung wie auf den ausgeführten Gemälden wieder, so dass Holbein ihre Gesichter direkt auf den vorbereiteten Malgrund, möglicherweise mit Hilfe einer Pause, übertragen haben könnte. Erst während des Malens milderte er die vorspringende Nase Jakob Meyers durch eine Verbreiterung des linken Jochbogens, flachte sein Kinn etwas ab und überdeckte den Nacken durch das Haar. Stärkere Veränderungen, die aus der Komposition resultieren – das Ehepaar erscheint hier vor einer repräsentativen Renaissancearchitektur –,[2] sind an den Umrissen der Kopfbedeckungen und an den Oberkörpern festzustellen.

Die beiden Studien beeindrucken durch ihre Unmittelbarkeit und die, verglichen mit den Bildern, natürliche Körperhaltung. Zu dieser Wirkung trägt die Konzentration Holbeins auf die Gesichter bei, die er gegenüber der Kleidung detaillierter ausarbeitete und farblich durch Schraffuren mit Silber- und Rötelstift modellierte. Die Umrisse sind zunächst tastend, dann kraftvoll gezeichnet. Ihr Räumlichkeit suggerierender Effekt ist auch an den skizzenhafter aufgefassten Partien, den Oberkörpern und der Kleidung, zu spüren. Hier zeichnete Holbein nur das Nötigste, machte Stoffmuster oder Goldstickereien am Kleid der Dorothea Kannengiesser bloss abbreviaturhaft kenntlich oder notierte in wenigen Worten Farbangaben und zusätzliche Beobachtungen auf der Zeichnung von Jakob Meyer.

Anlass für das Doppelbildnis könnte die Wahl Jakob Meyers (1482–1531) zum Bürgermeister am 24. Juni 1516 gewesen sein. Mit ihm erhielt erstmals der Sohn eines Kaufmanns, ein Vertreter der Zünfte, dieses Amt, das gewöhnlich Angehörigen der städtischen Oberschicht vorbehalten war. 1521 wurde Jakob Meyer beschuldigt, ausländische Pensionen angenommen zu haben, und seines Amtes enthoben. Die Münze, die er auf dem Gemälde vorweist, mag für seinen Beruf als Geldwechsler und, wie die Ringe an seiner Hand, seinen Reichtum stehen. Vielleicht ist die Münze auch ein Hinweis auf das der Stadt Basel am 10. Januar 1516 von Maximilian I. bestätigte Recht, Goldmünzen zu schlagen.

C. M.

1 Basel, Öffentliche Kunstsammlung, Inv. 312; Tempera auf Lindenholz, jeweils 385 x 310 mm; Ausst. Kat. Holbein 1960, Nr. 141, Abb. 54f.; Rowlands 1985, Nr. 2.
2 Der Holzschnitt Hans Burgkmairs d.Ä. mit dem Bildnis Hans Baumgartners von 1512 kann Holbein Anregung zu dieser Form des Porträts gegeben haben (T. Falk: Hans Burgkmair. Das graphische Werk, Ausst. Kat. Städtische Kunstsammlungen Augsburg, Augsburg 1973, Nr. 76, Abb. 90, mit Hinweis auf das Doppelbildnis; Rowlands 1985, S. 21).

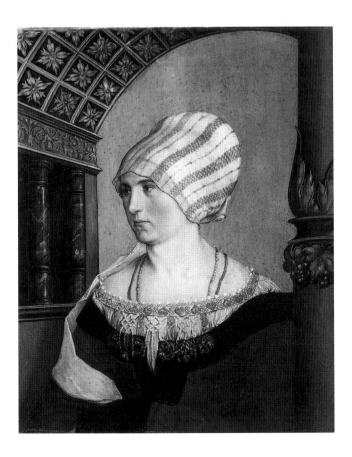

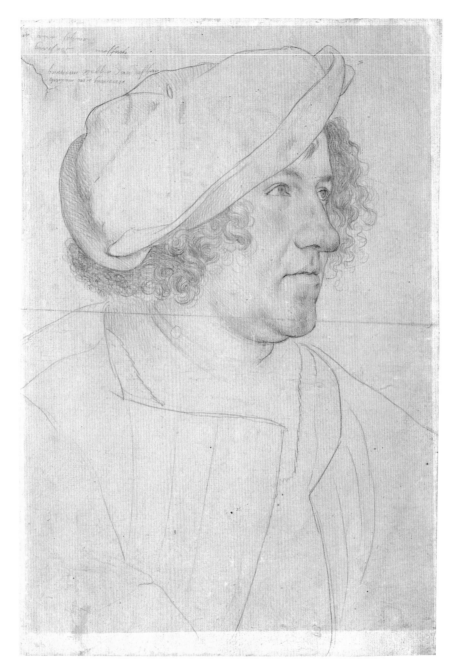

Kat. Nr. 25.1

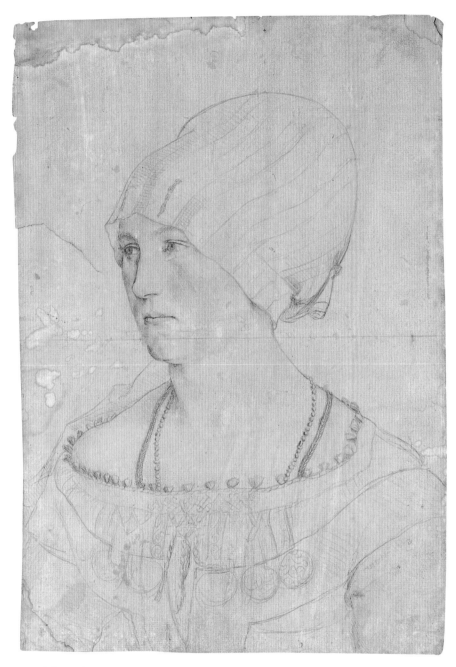

Kat. Nr. 25.2

HANS HOLBEIN D. J.

25.3
Entwurf für das Erdgeschoss des Hertensteinhauses in Luzern, um 1517

Basel, Kupferstichkabinett, Inv. 1662.131
Feder und Pinsel in Grau und Schwarz, grau laviert und aquarelliert
309 x 444 mm
Wz.: Hund (?) mit Beizeichen Blume
Verso Federproben und Zahlen *Dem; Dm do dem Ersam*
Ränder unregelmässig; ganzer Bogen; senkrechte Mittelfalte; einzelne
Risse, hinterlegt; Ecke l. u. abgerissen; weisse und rote Farbflecken

Herkunft: Amerbach-Kabinett

Lit.: Photographie Braun, Nr. 73 – Woltmann 2, Nr. 53 – His 1886, Tafel II (Detail) – Schneeli 1896, Tafel XVI – Handz. Schweizer. Meister, Tafel II, 3 – P. Ganz: Hans Holbeins Italienfahrt, in: Süddeutsche Monatshefte, 6, 1909, S. 596–612, bes. S. 603 – Chamberlain 1, S. 68 ff., Tafel 23, 2 – Schmid 1913, S. 176, Nr. 2, S. 193 f., Abb. 14 – Ganz 1919, Abb. S. 154 – Manteuffel 1920, Maler, Abb. S. 14 – P. Ganz: A Portrait by Hans Holbein the Younger, in: Burl. Mag., 38, 1921, S. 210, S. 221 – Glaser 1924, S. 5, Tafel 6 – Schmid 1924, S. 337 f. – Hugelshofer 1928, S. 39, Nr. 56 – Cohn 1930, S. 39 f., S. 47–49, S. 52, S. 75, S. 97 – Schmid 1931, Abb. S. 50 (Detail) – Ganz 1937, Nr. 112 – Schmid 1941/42, S. 249–290, bes. S. 253, S. 258 – Schmid 1945, S. 22, Abb. 10; 1948, S. 50 ff., S. 54 – Christoffel 1950, S. 24, Abb. S. 241 – Ganz 1950, Nr. 160, Abb. 40 – Reinle 1954, S. 119–130, S. 124 f., Abb. 110 – Ausst. Kat. Holbein 1960, Nr. 197 – Lauber 1962, S. 48 f., Abb. – Hugelshofer 1969, S. 122 f., Nr. 40 – J. Davatz/F. Jakober: Zur Hostienmonstranz von 1518 in Glarus, in: Unsere Kunstdenkmäler, 26, 1975, S. 295, S. 302, Abb. 4 – Riedler 1978, S. 18 f., Abb. S. 20 – Roberts 1979, S. 28, Nr. 10 – Rowlands 1985, S. 27 f., Nr. L. 1c, Tafel 142 – Grohn 1987, Nr. 20b – Ausst. Kat. Holbein 1988, Nr. 4 – Ausst. Kat. Amerbach 1991, Zeichnungen, Nr. 102 – Kronthaler 1992, S. 35, Abb. 34 – Hermann/Hesse 1993, S. 178, Abb. 6 – Müller 1996, Nr. 96

Während seines Aufenthaltes in Luzern, zwischen 1517 und 1519, schuf Holbein wahrscheinlich zusammen mit seinem Vater Hans Holbein d. Ä. die Wandmalereien am dortigen Hertensteinhaus.[1] Reinhardt (1954/55) vermutete, dass Hans Holbein d. J. die Malereien an der Fassade entwarf, während Hans Holbein d. Ä. die Entwürfe für die Innenräume anfertigte. Die Silberstiftzeichnung Hans Holbeins d. Ä. aus dem sogenannten Zweiten Basler Skizzenbuch mit der Darstellung von Nothelfern[2] brachte Reinhardt mit der Familienkapelle im dritten Stock des Hertensteinhauses in Zusammenhang.

Der Grosskaufmann und mehrmalige Schultheiss Jakob von Hertenstein liess ab 1510 an der Nordseite des Kapellplatzes/Ecke Sternenplatzgässlein ein Haus errichten. Es wurde 1825 abgebrochen. Ausser kleinen Bruchstücken hat sich von der Bemalung lediglich ein grösseres Fragment aus dem Bild mit dem Selbstmord der Lucretia erhalten, das Collatinus, den Ehemann Lucretias, zeigt.[3] Eine Vorstellung von den Malereien auf der Fassade geben kleinformatige Nachzeichnungen von Carl Ulrich und Carl Martin Eglin sowie ein Aufrissschema, die kurz vor dem Abbruch angefertigt wurden.[4] Rekonstruktionsversuche stützen sich zudem auf

die Stadtansichten von Martin Martini (1597), Wenzel Hollar (um 1640) und Franz Xaver Schumacher (1792), auf denen das Haus wiedergegeben ist. Nach einer Rekonstruktion der Fassade von Albert Landerer aus dem Jahr 1870 im Kupferstichkabinett Basel (siehe Abb.) wies das Erdgeschoss zum Zeitpunkt des Abbruchs keine Bemalung auf.[5] Zwischen den Fenstern des ersten Stocks waren drei weibliche Gestalten in antikisierender Kleidung dargestellt, vielleicht die Tugenden Prudentia, Fortitudo und Spes. Das Wandfeld über den Fenstern enthielt auf der linken Seite einen Ornamentfries mit Mischwesen und spielenden Putten, während auf der rechten Seite kämpfende Kinder zu sehen waren. In der Mitte befand sich, bis zwischen die Fenster des zweiten Stocks reichend,

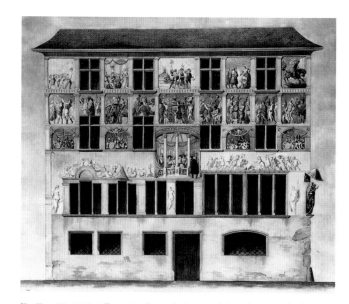

Zu Kat. Nr. 25.3: Albert Landerer, Rekonstruktion der Fassade des Hertensteinhauses in Luzern, 1870

Zu Kat. Nr. 25.3: Hans Holbein d. J., Leaina vor den Richtern, um 1517

Kat. Nr. 25.3

ein grosses Bild, welches das Schiessen auf den toten Vater zeigte, eine Episode aus den »Gesta Romanorum«, Kapitel 27. Vielleicht beabsichtigte Hertenstein mit diesem Bild eine Ermahnung an seine Nachkommen und rechtmässigen Erben. Er war viermal verheiratet, seine vier Allianzwappen befanden sich auf den Wandfeldern zwischen den Fenstern des zweiten Stocks. Darüber stellte Holbein in neun Bildern den Triumphzug Caesars nach Mantegna dar (B. 13, Nr. 11 ff.) und im obersten Geschoss Exempel aus der antiken Literatur: die Schüler von Falerii treiben ihren Lehrer, der sie verraten wollte, gefesselt in die Stadt zurück (Livius 1, 5, 27); Leaina vor den Richtern (Müller 1996, Nr. 97; Pausanias 1, 23, 1–2; Plinius 34, 72–73; siehe Abb.); Mucius Scaevola vor Porsenna (Livius 2, 11, 12);[6] der Selbstmord der Lucretia (Livius 1, 57–58); der Opfertod des Marcus Curtius (Livius 7, 6).

Ganz (Handz. Schweizer. Meister) brachte die Zeichnung zuerst mit den Malereien an der Fassade des Hertensteinhauses in Zusammenhang. Die spitzbogige Tür und das breite, mit einem gedrückten Bogen eingefasste Fenster daneben, die auf unserer Zeichnung als dunkle Flächen gekennzeichnet sind, waren von der Architektur vorgegeben und stimmen ungefähr mit der Darstellung des Hauses auf dem Plan von Martin Martini (1597) überein. Allerdings lässt der Stich nicht erkennen, ob das Erdgeschoss des Hauses eine Fassadenmalerei trug. Schmid (1948) nimmt an, dass Holbein an dieser Stelle einen anderen Entwurf ausgeführt haben könnte.

Holbein verarbeitete in seiner Zeichnung Anregungen aus Augsburg, zum Beispiel von Architekturen, wie sie auf dem Gemälde der Maria unter dem Portikus von Hans Holbein d.Ä. zu finden sind (Lübbeke 1985, Nr. 16; die Datierung kann als 1515 oder 1519 gelesen werden). Sie gehen auf venezianische Vorbilder zurück, die nach Augsburg vermittelt wurden (siehe Müller 1996, Nr. 109). Die fischschwänzigen Mischwesen zu beiden Seiten des Bogenansatzes verwendete Hans Holbein d.Ä. beispielsweise in einem Bildnis von 1517, das wahrscheinlich einen Angehörigen des Augsburger Patriziats darstellt (Rowlands 1985, Nr. R. 2; Bushart 1987, S. 124, Abb. S. 125). Auf dem 1516 entstandenen Titelholzschnitt Hans Holbeins d.J. mit einem Triumphzug kommen vergleichbare Kinder vor (Hollstein German 14, Nr. 15). Sehr ähnlich erscheinen ihre Köpfe, die Physiognomien und die Bildung der Haare, die in gezackten Linien nach aussen drängen. Für eine Entstehung der Zeichnung um 1517/18, welche die meisten Autoren annehmen, sprechen sodann der energische Strich, die Kleinteiligkeit der Ausformulierung und die Schraffuren, mit denen Holbein einzelne Formen ausarbeitete. Rowlands vermutet, dass der Entwurf für das Innere des Hauses oder sogar für ein anderes Projekt bestimmt gewesen sein könnte. Er datiert die Zeichnung früh, hält aber eine Entstehung auch noch zu Beginn von Holbeins zweitem Aufenthalt in Basel, um 1519/20, für möglich. Ganz (1919) hatte ebenfalls eine Datierung um 1519 in Betracht gezogen. *C. M.*

1 Zum Aufenthalt Hans Holbeins d.J. in Luzern siehe Reinhardt 1954/55, S. 16; Reinhardt 1982, bes. S. 257; E. Treu, in: Ausst. Kat. Holbein 1960, S. 175f.; Hans Holbein d.J. und das Hertensteinhaus. Begleitheft zur Ausstellung im Historischen Museum Luzern, Luzern 1992, S. 30f.; zur Ausmalung des Hertensteinhauses siehe Schmid 1913, S. 173–206; Schmid 1941/42, bes. S. 256, Anm. 4; E. Treu, in: Ausst. Kat. Holbein 1960, Nr. 144; Riedler 1978, S. 10–38; Rowlands 1985, Nr. L. 1a–d, Tafeln 140–153; Ausst. Kat. Holbein 1988, S. 40ff.; zuletzt Hermann/Hesse 1993, S. 173ff.
2 Siehe Falk 1979, Nr. 182, Tafel 53; Rowlands 1985, S. 26, Abb. 6. Die Beteiligung Hans Holbeins d.Ä. an den Malereien im Inneren des Hauses stellt Bushart (1987, S. 17) in Frage.
3 Luzern, Kunstmuseum; Rowlands 1985, Nr. L. 1a.
4 Siehe Rowlands 1985, Nr. L. 1d, Tafeln 144–153.
5 Basel, Kupferstichkabinett, Inv. 1871.1a; Rowlands 1985, Nr. L. 1d, Abb. 143.
6 Bätschmann (1989, S. 3f.) deutet die Darstellung als versteckte Signatur Holbeins. Der Linkshänder Holbein könnte sich mit Mucius Scaevola (der Name Scaevola leitet sich aus scaevus [links, linkisch] ab) verglichen und deshalb diese Szene an zentraler Stelle (mit Zustimmung des Auftraggebers?) angebracht haben. Siehe auch Bätschmann/Griener 1994, S. 636.

Die Helldunkelzeichnungen aus der Zeit um 1520
(Kat. Nrn. 25.4–25.6)

In den Jahren um 1520 schuf Hans Holbein d. J. eine Reihe von Zeichnungen mit Feder und Pinsel auf farbig grundierten Papieren. Das Kupferstichkabinett Basel bewahrt vier von ihnen auf: die Kreuztragung (Müller 1996, Nr. 108), die Hl. Familie (Kat. Nr. 25.4), Maria zwischen Säulen (Kat. Nr. 25.6) und den Entwurf für das Aushängeschild eines Messerschmiedes (Müller 1996, Nr. 111). Zu dieser Gruppe gehören weitere Helldunkelzeichnungen aus demselben Zeitraum, die sich in anderen Sammlungen befinden: die acht Apostel im Musée Wicar in Lille von 1518,[1] Christus in der Rast im Kupferstichkabinett Berlin von 1519 (Kat. Nr. 25.5),[2] die im selben Jahr entstandene Zeichnung der Maria mit dem Kind im Museum der bildenden Künste in Leipzig[3] sowie die beiden Fragmente mit einer bisher ungedeuteten Darstellung aus der antiken oder der biblischen Geschichte in der Staatlichen Graphischen Sammlung München.[4] Zu erwähnen sind ferner der hl. Adrian im Louvre, der etwas später, um 1524, entstanden ist,[5] und die Folge der Apostel von 1527.[6] *C. M.*

1 Inv. 924–931; Muchall 1931, S. 156–171.
2 Berlin, Kupferstichkabinett, KdZ 14729; Ganz 1937, Nachtrag Nr. 466.
3 Inv. NI 25; Ganz 1937, Nr. 104.
4 Inv. 1036 und 2515; Ganz 1937, Nr. 128; D. Kuhrmann, in: Zeichnungen aus der Sammlung des Kurfürsten Carl Theodor, Ausst. Kat. Staatliche Graphische Sammlung München, München 1983, Nr. 108.
5 Demonts, Nr. 221; Ganz 1937, Nr. 108.
6 Der Apostel Andreas befindet sich im British Museum (Rowlands 1993, Nr. 318; der Verfasser äussert sich auch zu den Aufbewahrungsorten der übrigen Zeichnungen dieser Folge).

HANS HOLBEIN D. J.
25.4
Die Hl. Familie, um 1518/19

Basel, Kupferstichkabinett, Inv. 1662.139
Feder und Pinsel in Schwarz auf rotbraun grundiertem Papier, grau laviert und weiss gehöht
427 x 308 mm
Kein Wz.
Im Tympanon bezeichnet *HANS HOL*
Auf Papier aufgezogen; waagerechte Mittelfalte, zum Teil gerissen; Ecke r. o. abgerissen; am oberen Rand kleiner Riss und Fehlstellen

Herkunft: Amerbach-Kabinett

Lit.: Photographie Braun, Nr. 57 – Woltmann 2, Nr. 62 – Mantz 1879, S. 130f., Abb. S. 133 – Schmid 1900, S. 59, Abb. S. 57 (1521) – Handz. Schweizer. Meister, Tafel II, 51 (um 1520/21) – Chamberlain 1, S. 99f., Tafel 34 – Knackfuss 1914, S. 85, Abb. 72 – Cohn 1930, S. 3, S. 60, S. 72f., S. 76, S. 80, S. 98 (1521/22) – Schmid 1930, S. 44f. (1521/22) – Muchall 1931, S. 163 (um 1520) – Cohn 1932, S. 1 – Ganz 1937, Nr. 106 (um 1520) – Waetzoldt 1938, S. 88 – Schmid 1941/42, S. 261, Abb. 11 (Detail, 1518/19); 1945, S. 23, Abb. 12 (1518/19); 1948, S. 107f. – Ueberwasser 1947, Tafel 18 (1521/22) – Waetzoldt 1958, Abb. S. 56 (um 1520) – Ausst. Kat. Holbein 1960, Nr. 216, Abb. auf Umschlag – E. Treu, in: Ausst. Kat. Holbein 1960, bei Nr. 156f. (1519/20) – Reinhardt 1965, S. 32 ff., S. 35, Abb. 5 (um 1520) – Wüthrich 1969, S. 777 – Bushart 1977, S. 55 (1518/19) – Reinhardt 1978, S. 212, Abb. 6 (1518/19) – Ausst. Kat. Holbein 1988, Nr. 24 – Müller 1989, S. 117 f., S. 124f. – Ausst. Kat. Amerbach 1991, Zeichnungen, Nr. 104 – Müller 1996, Nr. 109

Anna und Maria mit dem Kind, Joachim (zur Linken) und Josef (rechts) lagern vor einer reichgeschmückten Nischenarchitektur. Diese erinnert einerseits an ein von Säulen gerahmtes Kirchenportal, andererseits an eine Altarnische. Nicht zu entscheiden ist, ob die Szene in einem Innenraum spielt, der von einem steil einfallenden Licht (durch ein Fenster?) beleuchtet wird, oder im Freien.
Reinhardt (1965, 1978) weist darauf hin, dass Holbein Anregungen aus Augsburg verarbeitet hat. Ähnliche Architekturmotive verwendet zum Beispiel Hans Holbein d. Ä. in seinem Lebensbrunnen von 1519, heute im Museu Naçional de Arte Antiga in Lissabon (Bushart 1977, S. 52ff.), und in der Maria unter dem Portikus von 1515 (1519?) in der Sammlung Georg Schäfer, Schweinfurt; das Datum auf der Tafel ist nicht eindeutig zu lesen (Lübbeke 1985, Nr. 16). Vergleichbare Kulissen finden sich auf Reliefs aus Solnhofener Stein von Hans Daucher mit Darstellungen der Hl. Familie oder Mariens in Begleitung von Engeln, so auf dem 1518 datierten Relief im Kunsthistorischen Museum in Wien oder dem Relief von 1520 in den Städtischen Kunstsammlungen in Augsburg.[1] Gemeinsam sind diesen zweigeschossigen, triumphbogenartigen Architekturen die vorgesetzten Säulen mit figürlichem Schmuck und das verkröpfte Gebälk. Ähnliche Schmuckformen weisen auch die rahmenden Architekturen in Hans Burgkmairs Folge der Sieben Laster auf (B. 7, Nrn. 55–61). Hinter den genannten Beispielen stehen Motive venezianischer Architekturen, die in Augsburg

Kat. Nr. 25.4

bekannt waren. Bushart (1994) vermutet, dass Hans Holbein d.Ä. mehrere Nachzeichnungen des Grabmals des Dogen Andrea Vendramin von Tullio Lombardo in der Kirche SS. Giovanni e Paolo in Venedig besass, die ihm, ohne dass er selbst in Venedig gewesen sein müsste, Künstler in Augsburg vermittelt haben könnten, wie etwa Albrecht Dürer und Hans Burgkmair. Zu nennen sind ferner Dürers Zeichnung der Hl. Familie in der Halle von 1509 (Basel, Kupferstich-kabinett; vgl. Kat. Nr. 10.23) und die davon abhängige, um 1515 entstandene Altartafel in der Oratorianer-Wallfahrts-kirche Mariä-Schnee in Aufhausen, deren Architekturen auf dasselbe venezianische Vorbild zurückgehen.

Im Gegensatz zum strengen und bildparallelen Aufbau in den erwähnten Beispielen belebt Hans Holbein d.J. seine Architektur durch die Schrägstellung, so dass ein reicheres Profil mit Licht- und Schattenwirkung entsteht. Erst in der Ansicht von der Seite, wenn der Betrachter sich dem Stand-punkt von Joachim nähert, erschliesst sich die Architektur perspektivisch und räumlich folgerichtig.

Die gefesselten Sklaven im Tympanon und der Löwenkämp-fer rechts oben auf dem Gebälk unterstreichen den trium-phalen Charakter der Architektur. Der Löwenkämpfer ist entweder als Zitat einer populären antiken Figur aufzufassen (Herkules?), oder er kann eine Anspielung auf Samson sein und typologisch auf den Sieg Christi über den Tod hinwei-sen (siehe Müller 1996, Nr. 102).

Holbein führte die Zeichnung technisch sehr differenziert aus. Er wechselte zwischen Pinsel und Feder und setzte sie mit unterschiedlichem Gewicht ein. So zeichnete er bei-spielsweise Gebälk und Tympanon auf der linken Seite mit unkörperlich leicht wirkenden Federstrichen, während er die Architektur rechts mit dem Pinsel plastisch modellierte. Dieser gezielte Einsatz unterschiedlicher Techniken spricht gegen die Annahme von Ganz und Chamberlain, dass Hol-bein die Zeichnung unvollendet liess.

Eine Datierung um 1518/19, die auch Bushart (1977) und Reinhardt (1978) vertreten, resultiert aus der Nähe zum Ent-wurf für das Erdgeschoss des Hertensteinhauses in Luzern (Kat. Nr. 25.3). Die Art, wie Holbein die Ornamente mit kurzen, energisch-nervösen Strichen zeichnete, und der etwas artistische Charakter der Komposition mit den Schwierigkeiten, die sich bei der Bewältigung der kompli-zierten Perspektive und der Körperbewegungen ergaben, deuten ebenfalls auf diesen Zeitraum. *C. M.*

1 Bushart 1994, Abb. 126 f.

Hans Holbein d.J.
25.5
Christus in der Rast, 1519

Berlin, Kupferstichkabinett, KdZ 14729
Feder in Schwarz, grau laviert und weiss gehöht auf ockerfarben grun-diertem Papier
157 x 207 mm
Wz.: nicht feststellbar
R. o. datiert *1519*; r. u. falsches Dürer-Monogramm
Auf Papier aufgezogen; Fehlstelle an der Ecke r. o., alt hinterlegt; an allen Seiten etwas beschnitten; Weisshöhung stellenweise abgerieben; Fleck an der Ecke r. o.

Herkunft: erworben 1931 von Quast, Radensleben

Lit.: Die Kunstdenkmäler der Provinz Brandenburg, Bd. 1, Teil 3, Ruppin, Berlin 1914, S. 202, Abb. 186 (Arbeit eines Schweizer Meisters) – Berliner Museen. Berichte aus den Preussischen Kunstsammlungen, 53, 1932, S. 32 (Erwerbung) – Cohn 1932, S. 1 f. – Ganz 1937, Nr. 466 – Schilling 1954, S. 14 – Schmid 1941/42, S. 262, S. 266 – Schmid 1945, Abb. 14 – Ausst. Kat. Holbein 1960, Nr. 211 – Pfister-Burkhalter 1961, S. 178, Abb. 5 – Rowlands 1985, S. 32 f., Abb. 8 – Ausst. Kat. Holbein 1988, S. 88 – Handbuch Berliner Kupferstichkabinett 1994, Nr. III. 62 – Müller 1996, S. 74 ff., S. 77

Die Darstellung des ruhenden Christus, der schon mehrere Stationen der Passion durchlitten hat, wird als Christus in der Rast oder Christus im Elend bezeichnet (siehe G. von der Osten, in: RDK, 3, 1954, Sp. 644-658). Holbeins Chri-stus hat sich erschöpft auf dem Kreuz niedergelassen, die Kreuzigung steht also unmittelbar bevor. Im allgemeinen wird Christus bei diesem Bildtypus aus dem erzählerischen Kontext des Kreuzigungsgeschehens isoliert. Verlassenheit und Einsamkeit sind Begriffe, welche das Wort Elend bein-halten. Sie steigern den Schmerz Christi. Diese Darstellung war deshalb, ähnlich wie Holbeins Holzschnitt mit dem kreuztragenden Christus (Hollstein German 14, Nr. 2), be-sonders geeignet, den Betrachter zum Nachdenken über das Leiden Christi, zu Gebeten und meditativer Versenkung anzuregen. Der aufgestützte Kopf ist nicht nur Ausdruck der Erschöpfung, sondern zugleich ein Trauergestus. Auf Holbeins Diptychon von 1519 im Kunstmuseum Basel wird dasselbe Thema durch die Gegenüberstellung mit Maria, die Anteil am Leiden Christi hat, erweitert. Die Helldunkel-zeichnung mit dem kreuztragenden Christus im Kupfer-stichkabinett Basel aus derselben Zeit zeigt dagegen in der üblichen Weise den Gang Christi mit dem Kreuz aus dem Stadttor von Jerusalem zum Berg Golgatha (siehe Abb.). Es mag Zufall sein, dass sich aus der Zeit um 1519/20 eine Reihe von Darstellungen Christi erhalten haben, die den Leidens-aspekt so deutlich betonen, hinzuweisen ist schliesslich auch auf Holbeins Gemälde des toten Christus im Kunstmuseum Basel. Offensichtlich ist dagegen das Interesse, das Holbein in dieser Zeit Gesichtern entgegenbrachte, die mit beson-derem Pathos erfüllt waren, wie zum Beispiel auch die Studie für einen Jünger Johannes im Kupferstichkabinett

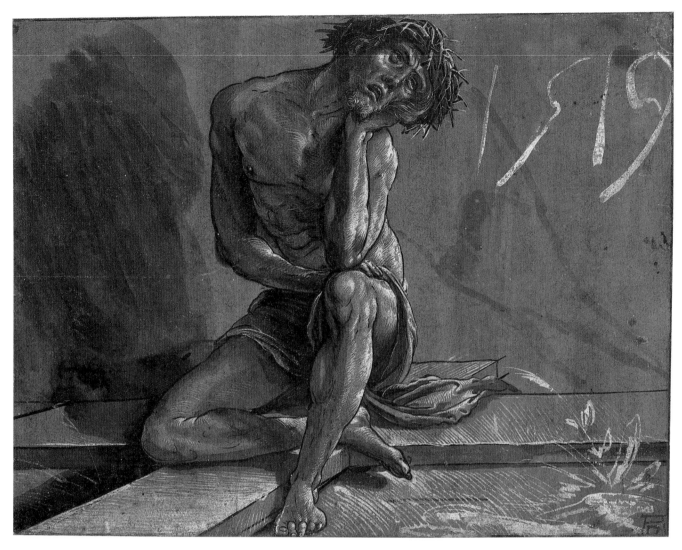

Kat. Nr. 25.5

Zu Kat. Nr. 25.5: Hans Holbein d. J.,Kreuztragung Christi, um 1518

Basel zeigt (Müller 1996, Nr. 95). Das Gesicht Christi auf der Berliner Zeichnung und der Johanneskopf lassen sich unmittelbar vergleichen, zum Beispiel in der Form der Augen und dem geöffneten Mund, in dem die Zähne sichtbar werden. Anregungen für diese pathetischen Köpfe kann Holbein sowohl von Werken Matthias Grünewalds erhalten haben – dessen in Isenheim gerade vollendeter Altar war ihm bekannt –, aber auch von Werken Dürers und Hans Baldungs. Hierbei spielten häufig italienische Vorbilder eine Rolle, in erster Linie Mantegna, vermittelt durch druckgraphische Arbeiten. Für die Berliner Zeichnung kann deshalb Dürers Eisenradierung des sogenannten Verzweifelnden (M. 95), die um 1515 entstanden ist, eine Rolle gespielt haben, diesmal für die Darstellung des Körpers Christi mit der verschränkten Beinhaltung und dem zum Knie geführten Ellenbogen sowie dem an die untere Bildkante geführten Fuss. *C. M.*

Hans Holbein d. J.
25.6
Maria mit Kind zwischen Säulen, um 1520

Basel, Kupferstichkabinett, Inv. 1662.130
Feder und Pinsel in Schwarz auf dunkelgrau grundiertem Papier, dunkelgrau laviert; weiss gehöht
212 x 148 mm
Wz.: Traube (Variante von Briquet 13022)
Alt aufgezogen; waagerechte Mittelfalte, geglättet

Herkunft: Amerbach-Kabinett

Lit.: Photographie Braun, Nr. 54 – Woltmann 2, Nr. 52 – Schmid 1900, S. 59, Abb. S. 58 (um 1522) – Davies 1903, Abb. nach S. 224 – Chamberlain 1, S. 100 – Knackfuss 1914, S. 85, Abb. 71 – Glaser 1924, S. 11, Tafel 17 – Muchall 1931, S. 163 – Cohn 1932, S. 1 – Ganz 1937, Nr. 107 (gegen 1520) – Reinhardt 1938, S. 118 – Waetzoldt 1938, S. 88 – Schmidt/Cetto, S. XXIV, S. 45, Abb. 76 – Ueberwasser 1947, Tafel 17 – Ausst. Kat. Holbein 1960, Nr. 215 – Ausst. Kat. Amerbach 1962, Nr. 69 (um 1520) – Ausst. Kat. Swiss Drawings 1967, Nr. 30 – Hugelshofer 1969, Nr. 42 – Hp. Landolt 1972, Nr. 73 (um 1520) – Ausst. Kat. Holbein 1988, Nr. 25 – Hp. Landolt: Gedanken zu Holbeins Zeichnungen, in: Neue Zürcher Zeitung, 158, 1988, S. 65 – Müller 1989, S. 119f., S. 124ff. – Hp. Landolt 1990, S. 270f., Abb. 3 – Ausst. Kat. Amerbach 1991, Zeichnungen, Nr. 105 – Klemm 1995, S. 27f., S. 71, Abb. S. 26 (um 1520) – Müller 1996, Nr. 110

Die Säulen, zwischen denen Maria thront, könnten Anspielungen auf die beiden Erzsäulen Jachin und Boas sein, die vor dem Eingang des Tempels von Jerusalem standen (1 Könige 7, 21). Maria wäre dann typologisch als Ecclesia zu deuten und die Architektur als neuer Tempel, dessen Hohepriester Christus sein wird (Hebräer 9, 11, 24; siehe E. Forssmann: Säule und Ornament, Uppsala 1956, S. 44ff.).
Auf den ersten Blick wirkt die Zeichnung unfertig, denn im Unterschied zur Darstellung Mariens scheint die Architektur hauptsächlich aus einem nicht materiellen Liniengerüst zu bestehen. Auch führte Holbein nicht alle Bereiche der Zeichnung gleichmässig aus. So liess er das in der Vorzeichnung angelegte Kapitell, dessen Typus er schon in der Hl. Familie verwendete (Kat. Nr. 25.4; Müller 1996, Nr. 109), auf der rechten Seite bei der Ausarbeitung mit der Feder weg. Er verstärkte jedoch damit den Eindruck grösserer Raumtiefe und unterstrich die Bewegung der sich nach rechts verkürzenden Architektur, die einen Betrachterstandpunkt unten auf der linken Seite voraussetzt. Von hier aus, im Blick nach rechts, erscheinen die breiten Proportionen Mariens mit ihrem sich in der Fläche entfaltenden Gewand gemildert und die Verkürzungen der Architektur folgerichtig. Holbein versuchte, durch das von rechts einfallende Streiflicht das Hauptmotiv zu betonen und von der Umgebung reliefhaft abzuheben. Es beleuchtet die Figur Mariens mit dem Kind, die Vorderseite der Bank und die Kante der obersten Treppenstufe.
Gegenüber der etwa gleich grossen, 1519 datierten Zeichnung einer Maria mit dem Kind im Museum der bildenden Künste in Leipzig (Inv. NI 25; Ganz 1937, Nr. 104; Ausst.

Kat. Nr. 25.6

Kat. Holbein 1960, Nr. 210) wirken die Falten des Gewandes auf der Basler Zeichnung kleinteiliger. Die Weisshöhung der Leipziger Zeichnung ist breit und flächig aufgetragen, während auf unserer feine Parallelschraffuren eine bedeutendere Rolle spielen, wie auch sich kräuselnde Linien, die den Konturen des Gewandes folgen und auf die Kanten der Falten gesetzt sind. Bei der Leipziger Maria ist der Anteil an modellierenden Schraffuren in Weiss und Schwarz grösser, während bei der Basler Maria die Lavierung in abgestuften Grautönen mehr ins Gewicht fällt. Für eine etwas spätere Entstehung könnte die raffiniertere Art der Weisshöhung sprechen, ebenso Untersicht und Schrägstellung, welche erhebliche Anforderungen an den Zeichner gestellt haben dürften. Doch hat sich Holbein schon um 1517/18 im Entwurf für das Wandbild der Leaina am Hertensteinhaus (Müller 1996, Nr. 97) und in der Hl. Familie (Kat. Nr. 25.4) mit ähnlichen Problemen beschäftigt. Unsere Zeichnung wird meistens zwischen 1519 und 1520 datiert. Ueberwasser schlägt 1518/19 vor, und Schmid zieht das Jahr 1522 in Betracht. Eine Datierung um 1520 ist vertretbar; dafür spricht auch das Wasserzeichen. *C. M.*

Die Fassadenmalereien am Haus »Zum Tanz« in Basel
(Kat. Nr. 25.7)

Im Auftrag des Basler Goldschmiedes Balthasar Angelroth (um 1480–1544) entwarf Hans Holbein Wandmalereien für das Haus »Zum Tanz« in Basel.[1] Die Liegenschaft an der Ecke der Eisengasse zum Tanzgässlein wird schon 1401 »Zum obern Tanz«, später »Zem vordern Tanz« genannt.[2] Eben diese Bezeichnung regte Holbein und seinen Auftraggeber zur Darstellung tanzender Bauern an.
Haus und Wandmalereien sind nicht erhalten; ein klassizistischer Nachfolgebau wurde 1907 abgebrochen.[3] Charles Patin erwähnt 1676 die Malereien in seiner »Vita Joannis Holbenii«; auch Joachim von Sandrart weiss davon zu berichten.[4] Zu Ende des 18. Jahrhunderts müssen sie schon stark zerstört gewesen sein.[5]
Der Basler Arzt Theodor Zwinger (1533–1588) berichtet zwar, dass Holbein für die Ausführung 40 Gulden empfangen haben soll, doch lässt sich der Zeitpunkt des Auftrags und seiner Ausführung nicht durch Quellen belegen.[6] Holbein hat die Fassadenmalereien eventuell noch vor den Wandbildern des Basler Grossratssaales ausgeführt. Die meisten Autoren nehmen an, dass Holbein, der 1519 Meister geworden war, kaum ohne die wohl stark beachteten Fassadenmalereien am Haus »Zum Tanz« den damals bedeutendsten Auftrag der Stadt erhalten hätte.
Eine Vorstellung vom Aussehen der Fassadenmalereien vermitteln Kopien nach verlorenen Entwürfen Holbeins in den Kupferstichkabinetten Berlin und Basel (Müller 1996, Nr. 113 f.) sowie eine eigenhändige Entwurfszeichnung für die Fassade an der Eisengasse (Kat. Nr. 25.7). Danach nahm Holbein nur wenig Rücksicht auf die Gegebenheiten des Gebäudes: An der Ecke des Hauses, dort wo die beiden Fassaden zusammentrafen, öffnete sich die Malerei am weitesten in die Tiefe (siehe Abb. mit Hausmodell, S. 360). Es entstand der Eindruck nur einer Fassade, welche die vorspringende Hausecke völlig überspielte; außerdem schien deren unregelmässige Fensteranordnung eine Folge der Perspektive und vor- wie zurückspringender Gebäudeteile zu sein.[7] In den oberen Geschossen erinnern Säulenstellungen, Bögen, von Pilastern gerahmte Wandfelder, zwischen denen Durchblicke auf den Himmel möglich sind, an Torbauten und Triumphbögen. Einer Festdekoration oder Theaterkulisse vergleichbar, wo sich die Grenzen zwischen wirklicher und gemalter Architektur verwischen, wird sie von Menschen in zeitgenössischer Kleidung ebenso belebt wie von mythologischen Wesen und allegorischen Gestalten, die gleichwertig nebeneinander agieren. Oberhalb des Erdgeschosses, auf der Sockelzone der darüber ansetzenden Kolossalordnung, zieht sich ein nicht durch die Ecke des Hauses unterbrochener Fries mit tanzenden Bauern hin. Zu ihnen gesellt sich rechts Bacchus mit einem Betrunkenen. Über den Bauern steht

links an der Fassade zur Eisengasse ein römischer Soldat mit Schild und Lanze (Mars?). Es folgen an der Fassade zum Tanzgässlein links ein unbekleideter Mann (Paris?), neben ihm Venus mit Amor und eine gewappnete Frauengestalt (Minerva?). Vielleicht war hier das Urteil des Paris dargestellt. Über dem grossen mittleren Bogen ist ein Reiter in antikisierender Rüstung zu sehen, der (wie Marcus Curtius) in die Tiefe zu springen scheint. Ein Krieger mit Schild und Köcher wendet sich erschrocken oder staunend zu ihm zurück; rechts daneben giesst Temperantia (?) eine Flüssigkeit in Kannen um.[8] In der obersten Zone rechts schmücken Medaillons mit antikisierenden Brustbildnissen eines Mannes und einer Frau die Architektur.[9] *C. M.*

1 Mit der Fassadenmalerei haben sich zuletzt Kronthaler 1992, S. 22ff., und Becker 1994, S. 66f., Nr. 2, befasst.
2 Basel, Staatsarchiv, Historisches Grundbuch; Rowlands 1985, S. 54, Anm. 18.
3 Klemm 1972, Anm. 3.
4 Patin 1676, Index Operum, Nr. 20; Sandrart 1675, S. 99.
5 J. Müller: Merckwürdige Überbleibsel von Alterthümern der Schweiz, Bd. 8, Teil 5, Zürich 1777, mit Erwähnung des »flüchtigen Entwurfes«.
6 T. Zwinger: Theodori Zwingeri methodus apodemica, Basel 1577, S. 199.
7 Siehe: Das Haus »Zum Tanz« in Basel, in: Schweizerische Bauzeitung, 54, 1909, S. 1–3, bes. S. 2, Abb. 1 mit Lageplan des alten und des neuen Gebäudes.
8 Zur Ikonographie der Fassadenmalerei siehe D. Koepplin, in: Ausst. Kat. Stimmer 1984, bes. S. 35–39. In ihrer Magisterarbeit (Technische Universität Berlin, 1981, S. 65f.) schlägt A. Meckel vor, den Reiter mit dem hl. Eligius zu identifizieren. Als Schutzpatron der Gold- und Hufschmiede hält er auch einen Hammer. Unser Reiter scheint jedoch eher eine Waffe zu tragen. Ein Skizzenbuchblatt von Joseph Heintz d.Ä. im Berliner Kupferstichkabinett nach Motiven der Fassadendekoration zeigt unter anderem einen Schmied bei der Arbeit. Vielleicht handelt es sich um Hephaistos, der auf den bewahrt gebliebenen Entwürfen nicht abgebildet ist. Meckel deutet die nackte Männergestalt an der Hausecke als Hephaistos; das mag zutreffen (siehe Zimmer 1988, Nr. A 9, Abb. 41).
9 Kronthaler (wie Anm. 1, S. 29) äussert die Vermutung, dass mit ihnen auf den Hausbesitzer Balthasar Angelroth und seine Frau angespielt ist.

Hans Holbein d. J.
25.7
Entwurf für die Fassadenmalerei an der Eisengasse, um 1520

Verso: Entwurf für die oberen Geschosse der Fassade an der Eisengasse, um 1520
Basel, Kupferstichkabinett, Inv. 1662.151
Feder in Schwarz über Kreidevorzeichnung, grau laviert
Auf der Rückseite schwarze Kreide
533 x 368 mm
Wz.: zweimal Laufender Bär (Lindt 26, 27)
L. u. Bleistift-Nr. *5*
Aus zwei Bögen zusammengesetzt; waagerechte und senkrechte Knickfalte; Knitterfalten; an den Rändern etwas fleckig

Herkunft: Amerbach-Kabinett

Lit.: Woltmann 1, S. 149ff.; 2, Nr. 94 – Schneeli 1896, S. 108, Tafel XVIII – Burckhardt 1906, S. 302 – Chamberlain 1, S. 116ff., S. 121 – J. Burckhardt: Briefwechsel mit Heinrich Geymüller, hrsg. von C. Neumann, München 1914, S. 66 – Ganz 1919, S.18 f., S. 246f. – Schmid 1924, S. 346 – Ganz 1925, Holbein, S. 236, S. 239 – Stein 1929, S. 200ff., Abb. 75 – Cohn 1930, S. 41–43, S. 70f. – Schmid 1930, S. 58–61 – Ganz 1937, Nr. 114 – Reinhardt 1938, S. 23 – Waetzoldt 1938, S. 152ff. – Ganz 1943, Tafel 16, S. 33f. – Schmid 1945, S. 29, Abb. 63; 1948, S. 125ff., S. 345–353, Abb. 54b (Detail), Abb. 94 (Detail) – Reinhardt 1948/49, S. 118 – Christoffel 1950, S. 88 f. – Ganz 1950, bei Nr. 163 – Grossmann 1951, S. 39, Anm. 8 – Bergström 1957, S. 7–39, Abb. 4 – M. Pfister-Burkhalter, in: Ausst. Kat. Holbein 1960, Nr. 269, Abb. 104 – H. Reinhardt, in: Ausst. Kat. Holbein 1960, S. 29 – E. Treu, in: Ausst. Kat. Holbein 1960, S. 187f., Nr. 159 – Hp. Landolt, in: Ausst. Kat. Amerbach 1962, Nr. 84, Abb. 25 – F. Anzelewsky, in: Ausst. Kat. Dürer 1967, bei Nr. 109 – Klemm 1972, S. 173, Anm. 4, Nr. 269 – Hp. Landolt 1972, Nr. 80 – Roberts 1979, S. 26, Nr. 5 – Klemm 1981, Sp. 690–742, bes. Sp. 692, Sp. 699f., Sp. 715f., Sp. 728, Sp. 730ff., Sp. 736 – E. Maurer 1982, S. 123–135 – Reinhardt 1982, S. 266 f., Anm. 90, S. 258 – D. Koepplin, in: Ausst. Kat. Stimmer 1984, bes. S. 35–39, Nr. 5 – Rowlands 1985, S. 53ff., Nr. L. 4a, Tafel 156 – Ausst. Kat. Holbein 1988, Nr. 28 – Kronthaler 1992, S. 23ff., Abb. 21 – Becker 1994, S. 66ff., Nr. 2 – Müller 1996, Nr. 112

Die beiden Kopien nach verlorenen Entwürfen von Holbein im Kupferstichkabinett Berlin (Bock 1921, Nr. 3104; siehe Abb.) und im Kupferstichkabinett Basel (Müller 1996, Nr. 113) betrachtet man zumeist als der ausgeführten Fassadenmalerei am nächsten stehend. Einige Autoren sehen in unserer Zeichnung, die von diesen Kopien in einzelnen Motiven abweicht, eine vorbereitende Studie für die Fassade und setzen sie daher vor die realisierte Fassung. Woltmann hatte sie als einen frühen Verbesserungsvorschlag Holbeins gegenüber seinen in Kopien überlieferten Entwürfen (Müller 1996, Nr. 113, Nr. 116, Nr. 121) gewertet und eine Datierung um 1520 angenommen, die Ganz (1937), Chamberlain und Rowlands ebenfalls befürworten. Reinhardt (1938, 1948, 1960, 1982), Pfister-Burkhalter, Hanspeter Landolt und Anzelewsky nehmen jedoch eine andere Reihenfolge an: Holbein könnte aus Unzufriedenheit über die Fassadenmalerei den Entwurf als Korrekturvorschlag erst bei seinem Besuch

Kat. Nr. 25.7

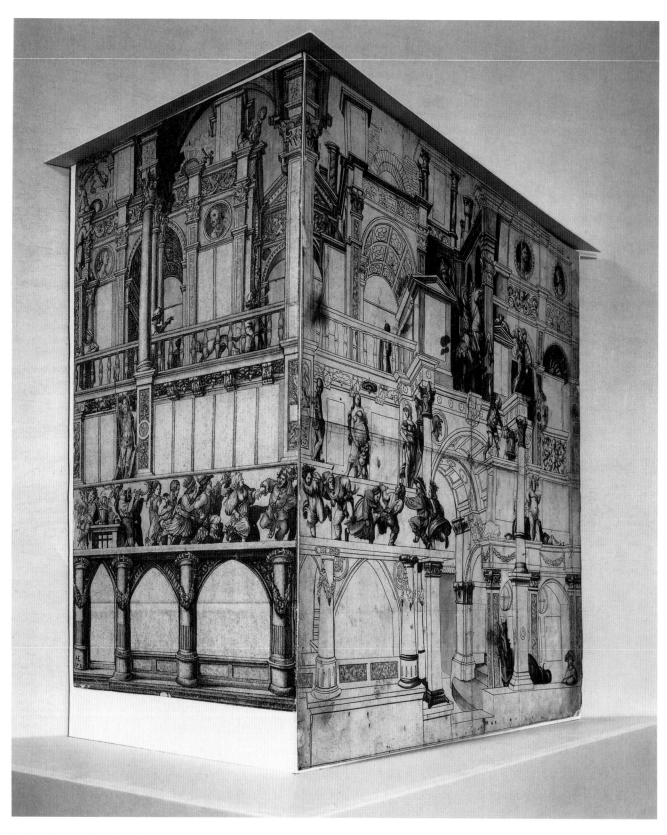

Zu Kat. Nr. 25.7: Modell des Hauses »Zum Tanz« in Basel nach den Kopien der Entwürfe von Hans Holbein d.J. im Kupferstichkabinett Basel

in Basel 1538 angefertigt haben. Hierauf deuten neben dem fortgeschritteneren Stil der Zeichnung auch die klarere Ordnung der Architektur hin. Andere Datierungen werden vorgeschlagen von Daniel Burckhardt: um 1523; Christoffel: um 1522; Cohn: um 1523/24; Schmid (1924, 1945, 1948): zwischen 1530 und 1533; Stein: nach 1530.

In neuerer Zeit ist Klemm (1972, 1981) wieder dafür eingetreten, unsere Zeichnung als einen Entwurf anzusehen, der vor der Fassadenmalerei entstanden ist. Eine spätere Korrektur sei schon deshalb nicht wahrscheinlich, weil Holbein 1538 bei seinem Besuch in Basel von seinen Werken allein die Malereien am Haus »Zum Tanz« als »ein wenig gutt« bezeichnet haben soll (siehe Woltmann 2, S. 43), vor allem aber aus dem Grund, weil die zustande gekommene Malerei sich als die überlegenere Lösung erweise. Klemm macht auf die Veränderungen aufmerksam, die Holbein zwischen der Kreidezeichnung und der weiteren Ausarbeitung des Entwurfs mit der Feder vornahm, und zeigt, dass sie zur Malerei hinführen.

Die These einer Entstehung unseres Entwurfes vor der Malerei wird noch durch eine Kreideskizze gestützt, die sich auf der Rückseite der Zeichnung erhalten hat. Ihr Charakter entspricht dem der Kreidezeichnung auf der Vorderseite, so dass an der Eigenhändigkeit nicht zu zweifeln ist. Die Skizze gibt die oberen Geschosse der Fassade an der Eisengasse wieder. Als Holbein die Vorderseite ausgeführt hatte, drehte er das Blatt um und zeichnete das auf der Rückseite durchscheinende architektonische Gerüst nach. Die Fenster, die Kolonnade und die Verbindung zur Fassade am Tanzgässlein erscheinen dadurch natürlich seitenverkehrt. Eine entscheidende Veränderung nahm er nun bei der Kolonnade vor. Sie überschneidet wie in dem späteren Entwurf und der vermutlich ausgeführten Fassung (siehe Müller 1996, Nr. 113) einen Bogen, zu dessen Seiten zwei Medaillons zu sehen sind. Auf diese Idee kann Holbein während der Arbeit an der Vorderseite des Blattes gekommen sein, denn dort befindet sich schon links ein Medaillon auf dem Halbbogen im zweiten Stock. Anders als in Müller 1996, Nr. 113, schliesst die Fassade zum Dach hin in nicht völlig klar interpretierbaren Bogenmotiven ab, welche an die Kreidevorzeichnung auf der Vorderseite erinnern.

Klemm schlägt vor, den Entwurf und die Ausführung der Malerei um 1525 zu datieren. Das Datum 1520 auf der Entwurfskopie in Basel (Müller 1996, Nr. 113) ist, wie Klemm überzeugend darlegt, nicht authentisch und kann folglich nicht als Beleg für die Datierung der Wandmalereien gelten. Eine mit unserer Zeichnung stilistisch – das heisst in der Skizzenhaftigkeit – unmittelbar zu vergleichende Zeichnung aus der Zeit um 1520 hat sich nicht erhalten. Hinweise auf die Fähigkeit Holbeins, abbreviaturhaft zu zeichnen, finden sich jedoch nicht erst in der Zeit um 1525, sondern bereits um 1520, zum Beispiel in der Architektur und dem Bauornament auf der Helldunkelzeichnung mit der Hl. Familie (Kat. Nr. 25.4). Für eine frühe Entstehung können auch die Was-

Zu Kat. Nr. 25.7: Entwurf für die Fassadenmalerei am Haus »Zum Tanz« an der Eisengasse, Kopie nach Hans Holbein d.J., um 1520/25

serzeichen sprechen. Schliesslich ist trotz aller Schnelligkeit der Ausführung dennoch eine leichte Eckigkeit und eine Neigung zu übertriebenem Aufwand im Strich zu spüren, die eine Datierung um 1520 wahrscheinlich machen.

Einzelne Motive in den oberen Geschossen gehen auf einen Kupferstich Bernardo de Prevedaris nach Bramante zurück, mit dem sich Holbein mehrfach auseinandersetzte.[1] Von diesem Stich kamen die Anregungen für das in die Tiefe führende Gebälk über der Kolonnade (bei Bramante sind es Pfeiler) mit der Verkröpfung zur Wand, ferner für den Bogen (bei Bramante handelt es sich um eine Art Altarnische) und die in Kreide angedeuteten Gewölbeansätze darüber. Die Einfassung der spitzbogigen Tür im Erdgeschoss mit Balustersäulchen, einem Architrav und einem Bogen, die lediglich in der Kreidezeichnung angelegt sind, erinnert unmittelbar an den Entwurf für das Erdgeschoss des Hertensteinhauses in Luzern (Kat. Nr. 25.3). *C. M.*

1 Klemm 1972, Anm. 13; F. Graf Wolff Metternich: Der Kupferstich Bernardos de Prevedari aus Mailand von 1481. Gedanken zu den Anfängen der Kunst Bramantes, in: Römisches Jb. f. Kunstgeschichte, 11, 1967/68, S. 9–108, Abb. 1, Abb. 4.

Die Wandmalereien im Grossratssaal des Basler Rathauses
(Kat. Nr. 25.8 f.)

Lit.: Schmid 1896, S. 73–96 – G. Riggenbach, in: KDM BS, 1, S. 517–608 – Schmidt 1948, S. 163 ff., S. 334 ff. – Kreytenberg 1970, S. 77–110 – F. Maurer 1971, S. 747–776 – Basler Rathaus 1983 – Rowlands 1985, S. 55 f. – Ausst. Kat. Holbein 1988, S. 117–123, S. 228–231 – Müller 1991, S. 21–26 – Müller 1996, S. 85 ff.

Der Neubau des Basler Rathauses, den die Stadt 1503 beschloss, darf als Ausdruck des Selbstbewusstseins gelten, das sie mit dem Beitritt zum Bund der Eidgenossen 1501 erlangt hatte. Einher gingen Bestrebungen, sich vollends aus der Abhängigkeit vom Bischof zu lösen. Seit Mitte des 14. Jahrhunderts hatte der Rat von ihm schon grundlegende Herrschaftsrechte erwerben können. Vor diesem Hintergrund erhalten auch der Ausbau des Rückgebäudes im zweiten Stock des Rathauses und die Errichtung des Grossratssaales zwischen 1517 und 1521 Gewicht. Der Grosse Rat, dem bisher die Refektorien der Prediger und Augustiner als Tagungsorte dienten, trat am 21. März 1521 erstmals im Rathaus zusammen. Bei diesem Anlass sagten sich Kleiner und Grosser Rat gemeinsam vom Bischof als Stadtherrn los.[1]

Mit der Ausmalung des Grossratssaales beauftragte der Rat Hans Holbein d. J. Der vom 15. Juni 1521 datierte Vertrag sah vor, dass der Künstler für 120 Gulden die Wände des Saales zu bemalen hatte. Bis Ende September 1521 und von April bis November 1522 empfing Holbein Zahlungen in der genannten Höhe.[2] Zu diesem Zeitpunkt müssen zwei Wände, die Nord- und die Ostwand, ausgeführt gewesen sein. Die Südwand bemalte Holbein erst nach einer längeren Unterbrechung in der zweiten Hälfte des Jahres 1530.[3] An den drei Seiten des Saales, der ein unregelmässiges Rechteck von ungefähr zwanzig auf zehn Metern bildete, verblieb über den Sitzbänken ein etwas mehr als zwei Meter hoher Wandstreifen, der Holbein für die Malereien zur Verfügung stand. Mit fünf Fenstern öffnete sich die Westwand. Durchgehende Wandflächen boten nur die Nord- und die Südwand, das heisst die beiden Schmalseiten des Saales, sowie die linke Hälfte der Längswand, denn auf der rechten durchbrachen zwei Türen und ein kleines Fenster die Wandfläche, und ein Ofen ragte in den Raum hinein.

Getrennt durch Wandvorlagen, welche die Balken der Decke stützten, und flankiert von allegorischen Gestalten, haben sich möglicherweise folgende Hauptbilder an der Nordwand, der vom Eintretenden aus gesehen rechten Wand, befunden: *Croesus auf dem Scheiterhaufen* (Müller 1996, Nr. 123) und *Die Demütigung des Kaisers Valerian* (Müller 1996, Nr. 127); an der der Fensterseite gegenüberliegenden Ostwand: *Der Selbstmord des Charondas* (Müller 1996, Nr. 130) und *Die Blendung des Zaleucus* (Müller 1996, Nr. 132 f.); zwischen den beiden Türen auf derselben Wand: *Manius Curius Dentatus weist die Geschenke der Samniten zurück,*

darunter: *Der Stadtbote.* Die Südwand war zwei Themen aus dem Alten Testament gewidmet: *Rehabeams Übermut* (möglicherweise verteilt auf ein kleineres und ein grösseres Bild; Müller 1996, Nr. 137) und *Samuel flucht Saul* (Kat. Nr. 25.9; Müller 1996, Nr. 138). Mit Sicherheit ausgeführt, denn durch Fundberichte belegbar, sind freilich nur Croesus, Charondas, Zaleucus, Manius Curius Dentatus und Rehabeam (zwei Bilder). Weitgehende Ungewissheit besteht über die Anordnung der Nebenfiguren, die die Hauptbilder begleiten. Von den Entwurfskopien haben sich Justitia (Müller 1996, Nr. 135), Sapientia (Müller 1996, Nr. 126), Temperantia (Müller 1996, Nr. 129), David (Müller 1996, Nr. 131) und Christus (Müller 1996, Nr. 134) erhalten. Sie lassen den Schluss zu, dass auf das Charondas-Bild David und auf das Zaleucus-Bild Christus folgen sollten. Die überlieferten Inschriften geben Hinweise auf das Vorhandensein noch anderer Einzelfiguren: Anacharsis, Harpokrates und Ezechias. Letzterer wird ausserdem durch einen Fundbericht der Inschrift belegt (Hiskia). Fraglich ist, ob die Szene mit Christus und der Ehebrecherin zum Programm gehörte (Müller 1996, Nr. 136).[4]

C. M.

1 Basler Stadtgeschichte, hrsg. vom Historischen Museum Basel, mit Beiträgen von M. Alioth, U. Barth und D. Huber, Bd. 2: Vom Brückenschlag 1225 bis zur Gegenwart, Basel 1981, S. 46 f.; Basler Rathaus 1983, S. 9 ff.
2 G. Riggenbach, in: KDM BS, 1, S. 531 ff., S. 591 f.
3 Ebd., S. 591 f.
4 Zu weiteren Entwürfen, die möglicherweise in diesem Zusammenhang gehören, siehe Müller 1996, S. 87, Nr. 123, Nr. 125.

Kat. Nr. 25.8

Hans Holbein d. J.

25.8

Die Demütigung des Kaisers Valerian durch den Perserkönig Sapor, 1521

Basel, Kupferstichkabinett, Inv. 1662.127
Feder in Schwarz über Kreidevorzeichnung, grau laviert und aquarelliert
285 x 268 mm
Kein Wz.
Auf dem Spruchband über Sapor *SAPOR·REX·PERSARV;* u. *·VALERIANVS·IMP·;* daneben l. und r. in brauner Feder *Hans Conradt Wolleb schankts Mathis Holzwartenn;* r. u. Sammlerzeichen *AVE* (ligiert, Lugt 192, nicht identifiziert)
Auf dünnes Papier aufgezogen; Ausbrüche an der Ecke r. u. und l. o.; r. o. Riss; Farbflecken und etwas stockfleckig

Herkunft: Amerbach-Kabinett

Lit.: Woltmann 1, S. 57; 2, Nr. 47 – Schmid 1896, S. 80, S. 89, Nr. 11 – Handz. Schweizer. Meister, Tafel 13 (1520/21) – Ganz 1908, S. 26ff., Tafel 11 – Chamberlain 1, S. 131f., Tafel 41 – Knackfuss 1914, S. 61, Abb. 52 – Ganz 1919, Abb. S. 163 – Manteuffel 1920, Maler, Abb. S. 13 – Ganz 1923, S. 34f., Tafel 10 – G. Riggenbach, in: KDM BS, 1, S. 562, S. 568f., S. 579f., Nr. 1, Abb. 420 (Detail), Abb. 421 – Ganz 1937, Nr. 116 (1521) – Reinhardt 1938, S. 163, Tafel S. 159 (1521) – Waetzoldt 1938, S. 148, Tafel 68 (1521) – Schmid 1945, S. 23, Abb. 16 (1521/22) – Ueberwasser 1947, Tafel 24 (1521/22) – Christoffel 1950, Abb. S. 247 (1521) – Ganz 1950, Nr. 168, Abb. 46 – Ausst. Kat. Holbein 1960, Nr. 244 – Kreytenberg 1970, S. 78, S. 87, Abb. 5 – F. Maurer 1971, S. 765, S. 768 – Roberts 1979, S. 27, Nr. 8 – Rowlands 1985, Nr. L. 6 Ia, Tafel 159 – Ausst. Kat. Holbein 1988, Nr. 32 – Bätschmann 1989, S. 4f., Abb. 9 – Müller 1991, S. 22, Abb. 26 – C. Müller, in: Ausst. Kat. Zeichen der Freiheit 1991, Nr. 30 – Müller 1996, Nr. 127

Die Quelle könnte Lactantius, »De mortibus persecutorum 5«, gewesen sein. Dort berichtet der Kirchenvater, dass der römische Kaiser Valerian (253–260 n.Chr.) von dem sassanidischen Grosskönig Sapor gefangengenommen wurde. Sapor erniedrigte Valerian dadurch, dass er ihn als Schemel benutzte, wenn er sein Pferd besteigen wollte. Schliesslich liess er Valerian schinden und die Haut im Tempel zur Schau stellen. Das Aufsetzen des Fusses auf den Rücken eines gegnerischen Feldherrn ist eine Geste der Unterwerfung des Besiegten. Valerian wird zusätzlich durch die Berührung des Erdbodens gedemütigt.[1] Eine analoge Darstellung findet sich auf einem Stich des Meisters der Boccaccio-Illustrationen (Lehrs 4, Nr. 9). Holbein könnte sie gekannt haben, denn der am Boden kniende und die Hände nach vorne zum Bildrand ausstreckende Valerian ist ähnlich aufgefasst. Vergleichbar sind auch die hutartige Krone Sapors sowie die spätmittelalterlichen Waffen der Soldaten. Holbein lässt die Handlung vor einer zeitgenössischen Umgebung spielen, der Fassade eines Formen der Spätgotik und der Renaissance vereinenden Gebäudes, das er diagonal in die Tiefe führt. Die Begebenheit erscheint auf die Hauptfiguren konzentriert und entfaltet sich überwiegend bildparallel im Vordergrund. Dieses Kompositionsschema bleibt auch bei den

übrigen Entwürfen bestimmend; es gehört zu den von Holbein bevorzugten Mitteln, um den Betrachter in das Geschehen einzubeziehen und der Handlung gleichzeitig eine dramatische Spannung zu verleihen.

Spuren einer von der Ausführung abweichenden Vorzeichnung sind zwischen den Figuren und der Architektur des Hintergrundes zu erkennen. Sie sprechen, wie die Korrekturen an den rahmenden Pfeilern und die lebendige Strichführung, für die Eigenhändigkeit der Zeichnung. Maurer vermutete, dass sie eine gute Kopie sei. Er wertete die beiden schmalen Streifen neben dem rechten Pfeiler des Rahmens als Relikte des Arbeitsprozesses: Beim Zusammensetzen der Originalentwürfe mochten hier enge Zwischenräume übriggeblieben sein, die der Kopist mit abzeichnete. Holbein hat jedoch diese Streifen laviert, sie gegenständlich und räumlich gedeutet. Es könnte sich um eine alternative Rahmenlösung oder ein effektiv vorhandenes Wandstück gehandelt haben, wie es auch oben und unten in Erscheinung tritt.

Unsere Zeichnung dürfte 1521 entstanden sein. Die in der Inschrift genannten Namen sind diejenigen früherer Besitzer: der Basler Gerichtsamtmann Wolleb (gestorben 1571) und der elsässische Dichter Mathias Holtzwart (um 1540–89). Wenn sich das Wandbild tatsächlich an der Nordwand des Saales neben dem Croesus-Bild (Müller 1996, Nr. 123) befand, wie die meisten Autoren annehmen, dann konnte letzteres als Gegenbeispiel zu Sapor aufgefasst werden, weil es die Einsicht und Milde des Siegers vor Augen führte. Das Kupferstichkabinett Basel bewahrt eine Kopie nach diesem Entwurf (Müller 1996, Nr. 128). *C. M.*

1 Siehe D. de Chapeaurouge: Einführung in die Geschichte der christlichen Symbole, Darmstadt 1984, »Fusstritt«, S. 40f.; »Erniedrigung auf dem Erdboden«, S. 46ff.

Hans Holbein d. J.

25.9

Samuel flucht Saul, um 1530

Basel, Kupferstichkabinett, Inv. 1662.33
Feder in Braun über Kreidevorzeichnung, grau und braun laviert und aquarelliert
210 (–215) x 524 (–533) mm
Wz.: Monogramm *DMH* mit zwei Kugeln und Hermesvier
Auf Papier aufgezogen; aus zwei Blättern zusammengesetzt; mehrere senkrechte Knick- und Quetschfalten; stellenweise berieben

Herkunft: Amerbach-Kabinett

Lit.: Photographie Braun, Nr. 25 – Woltmann 1, S. 359ff.; 2, Nr. 64 – Mantz 1879, S. 37ff., Abb. S. 39 – Schmid 1896, S. 79, S. 91 ff. – Burckhardt-Werthemann 1904, S. 32 – Handz. Schweizer. Meister, Tafel III, 23 – Chamberlain 1, S. 347 f., Tafel 94 – Ganz 1919, S. 247, Abb. S. 173 – Manteuffel 1920, Maler, Abb. S. 39 – Glaser 1924, Tafel 55 – Ganz 1925, Holbein, S. 239, Tafel III, J – G. Riggenbach, in: KDM BS, 1, S. 539, S. 568$^{\text{VII}}$ff., S. 580, Nr. 3, Abb. 423 – Ganz 1937, Nr. 118 – Waetzoldt

Kat. Nr. 25.9

1938, S. 150 f. (1529/30) – Schmidt/Cetto, S. XXXV, S. 48, Abb. 78 – Schmid 1945, S. 29, Abb. 59; 1948, S. 169, S. 334 f., Abb. 93 – Ueberwasser 1947, Tafel 25 – Christoffel 1950, Abb. S. 248 – Ganz 1950, Nr. 173, Abb. 51 – Ausst. Kat. Holbein 1960, Nr. 316, Abb. 103 – Kreytenberg 1970, S. 78, S. 89 ff., Abb. 11 – F. Maurer 1971, S. 774 f. – Deuchler/ Roethlisberger/Lüthy 1975, S. 71, Abb. S. 69 – Roberts 1979, Nr. 49 – Rowlands 1985, Nr. L. 6 IIb, Tafel 181 – Grohn 1987, Nr. 30k – Ausst. Kat. Holbein 1988, Nr. 72 – Bätschmann 1989, S. 9, Abb. 13 – Müller 1991, S. 22 f., Abb. 28 – C. Müller, in: Ausst. Kat. Zeichen der Freiheit 1991, Nr. 39 – Klemm 1995, S. 54 ff., S. 75, Abb. S. 56 – Müller 1996, Nr. 138

Saul hatte siegreich gegen die Amalekiter gekämpft, sich jedoch nicht an die Forderung Samuels gehalten, alle Unterlegenen und auch ihr Vieh zu töten. Statt dessen nahm Saul den König Agag gefangen und liess zu, dass die israelitischen Soldaten Schafe und Rinder erbeuteten. Als Saul zurückkehrte, wurde er von Samuel zur Rede gestellt und verlor wegen des Verstosses gegen den Befehl Gottes seine Königswürde (1 Samuel 15).

Das Gefolge Sauls kommt von rechts heran. Die Soldaten führen den gefangenen König mit sich, der in geknickter Haltung auf seinem Pferd sitzt; in der Ferne das geraubte Vieh der Amalekiter; Brände zeugen von der kriegerischen Auseinandersetzung. Saul ist vom Pferd gestiegen und geht Samuel mit offenen Armen und in devoter Haltung entgegen, ähnlich der Figur des ganz rechts stehenden Gewappneten auf Lucas van Leydens Kupferstich mit der Anbetung der Könige von 1513 (B. 7, Nr. 37). Samuel redet auf Saul ein und deutet erzürnt auf das Vieh. Über ihnen hängt eine leere Schrifttafel, auf der im ausgeführten Bild die überlieferten Worte standen: »Nunquid vult Dominus holocausta et victimes et non potius obediatur voci Domini? Pro eo quod abjecisti sermonem Domini abjecit te Dominus, ne sis rex« (Hat wohl der Herr grösseres Wohlgefallen an Opfer oder Brandopfer als an Gehorsam gegen die Stimme des Herrn? Weil du das Wort des Herrn verworfen hast, hat er dich verworfen, auf dass du nicht König seiest [1 Samuel 15, 22, 23]; siehe Gross 1625; Tonjola 1661).

Die Zeichnung stimmt in Stil und Technik mit dem Entwurf zum Rehabeam-Bild überein (Müller 1996, Nr. 137); sie ist um dieselbe Zeit entstanden. Erscheint aus der Bewegungsrichtung der Figuren und dem Lichteinfall eine Anordnung an der rechten Wandhälfte sehr wahrscheinlich, so bleibt doch ungewiss, ob der Entwurf in dieser Form zur Ausführung kam. *C. M.*

Hans Holbein d. J.
25.10
Scheibenriss mit zwei Einhörnern, um 1522/23

Basel, Kupferstichkabinett, Inv. 1662.150
Feder in Schwarz, grau laviert und etwas aquarelliert; innere Einfassungslinie in Rötel
419 x 315 mm
Wz.: Laufender Bär
Auf Papier aufgezogen; waagerechte und senkrechte Mittelfalte; an den Rändern berieben

Herkunft: Amerbach-Kabinett

Lit.: Woltmann 2, Nr. 93 – His 1886, S. 23, Tafel III – Handz. Schweizer. Meister, Tafel III, 9 (um 1519) – Chamberlain 1, S. 140 – Glaser 1924, Tafel 30 – Schmid 1924, S. 338, S. 345 (um 1528) – Stein 1929, Abb. 77 – Cohn 1930, S. 14 f., S. 98 (1521/22) – Ganz 1937, Nr. 190 (1522/23) – Schmid 1948, S. 65 f., Abb. 7 (Aufrissschema mit Fluchtlinien, um 1528/32) – Ausst. Kat. Holbein 1960, Nr. 261 (um 1522/23) – R. R. Beer: Einhorn. Fabelwelt und Wirklichkeit, München 1972, Abb. 111 – J. W. Einhorn: Spiritalis unicornis. Das Einhorn als Bedeutungsträger in Literatur und Kunst des Mittelalters, München 1976, S. 247, S. 426, Nr. D. 650 – Roberts 1979, Nr. 16 – Ausst. Kat. Holbein 1988, Nr. 35 – Müller 1996, Nr. 140

Die Architektur mit den vorgestellten Stützen, dem verkröpften Gebälk, das mit antikisierenden männlichen Büsten bekrönt ist, und der offenen Dachkonstruktion kann von einem Holzschnitt Cesare Cesarianos in der illustrierten Vitruv-Ausgabe aus dem Jahr 1521 angeregt sein, worauf Schmid (1948) hinweist (Di Lucio Vitruvio Pollione de Architectura libri Dece traducti de latino in Vulgare affigurati, Gotardus De Ponte, Como 1521). Schmid nimmt an, dass der Scheibenriss um 1528/32 entstanden ist, und erklärt dies mit der perspektivischen Konstruktion, die ihm zugrunde liege. Eine Datierung um 1522/23, die Ganz zunächst in Betracht gezogen hatte, erscheint einleuchtender. Dafür sprechen nämlich der kräftige, im Vergleich zu früheren Rissen etwas ruhigere Strich und die intensive dunkle Lavierung, welche den Dingen eine grössere Festigkeit und Bestimmtheit geben, ferner die nach Ausgewogenheit strebende Komposition, die den Riss zum Beispiel mit dem hl. Michael (Müller 1996, Nr. 139) verbinden.

Die Architektur gleicht einem freistehenden Triumphbogen, der über einem schmalen Sockel in einer Landschaft errichtet wurde. Durch diese Form des Rahmens erfahren Wappen und Schildhalter eine besondere Hervorhebung. Für Holbein charakteristisch ist die optische Verkürzung des Raumes und der Standflächen der Tiere, die der Darstellung Reliefcharakter verleiht. Eine nachträglich (?) mit Rötel eingezeichnete Linie fasst die Architektur eng ein und überschneidet die Zeichnung vor allem auf der linken Seite. Vielleicht sollte die Scheibe nach diesem engeren Ausschnitt angefertigt werden. *C. M.*

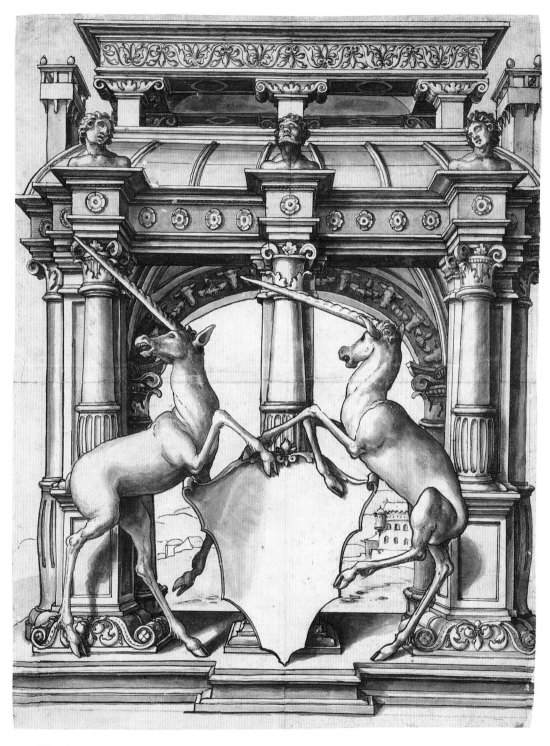

Kat. Nr. 25.10

Hans Holbein d. J.

25.11
Baslerin, nach links gewendet, um 1523

Basel, Kupferstichkabinett, Inv. 1662.146a
Feder und Pinsel in Schwarz, grau laviert
290 x 198 mm
Kein Wz.
Auf Papier aufgezogen; mehrere dünne Stellen; Papier berieben; fleckig; graugrün verfärbt

Herkunft: Amerbach-Kabinett

Lit.: Photographie Braun, Nr. 27 – Woltmann 2, Nr. 80 – Mantz 1879, S. 138f., Strichreproduktion (um 1530) – Handz. Schweizer. Meister, Tafel III, 37 – Chamberlain 1, S. 157f., Tafel 52 – Manteuffel 1920, Maler, Abb. S. 23 – Glaser 1924, Tafel 33 – Ganz 1937, Nr. 148 – Reinhardt 1938, Tafel S. 109 (um 1523) – Waetzoldt 1938, S. 106, Tafel 61 (1516/20) – Ueberwasser 1947, Tafel 29 (um 1528/30) – Christoffel 1950, Abb. S. 228 (1526/32) – Ausst. Kat. Holbein 1960, Nr. 282 (um 1524/25) – Roberts 1979, Nr. 18 – Ausst. Kat. Holbein 1988, Nr. 41 – von Borries 1989, S. 292 – Müller 1996, Nr. 142

Die sechs Kostümstudien aus älterem Bestand des Kupferstichkabinetts Basel, zu denen unsere Kat. Nr. 25.11 gehört, haben sehr wahrscheinlich eine Amerbach-Provenienz. Das Inventar F aus der Mitte des 17. Jahrhunderts nennt nur fünf Zeichnungen, die meistens mit den Frauentrachten identifiziert werden: »fünff gantze bilder getauscht iedes auff ein quart bogen von Reall«. Im Gesamtinventar von 1775, das Jakob Christoph Beck verfasste, finden jedoch auf S. 8 »Sechs Stück täfelein eben so vil Frauenzimmer in verschiedenen Kleidungen vorstellend auf Papier in Halbbogens größe mit Touche gemahlt« Erwähnung. Es dürften in beiden Fällen die Kostümstudien Holbeins gemeint sein (Müller 1996, Nrn. 141–146).
Von den sechs Zeichnungen können drei als eigenhändig angesehen werden. Die Baslerin mit Straussenfederbarett (Müller 1996, Nr. 143) ist eine Werkstattarbeit, die beiden Dirnen (Müller 1996, Nr. 145f.) sind wohl erst um die Mitte des 16. Jahrhunderts entstanden.
Die Baslerinnen gehören zu den frühen Kostümstudien der Renaissance und lassen sich etwa mit Dürers Nürnbergerinnen (aquarellierte Feder- und Pinselzeichnungen aus dem Jahr 1500) vergleichen.[1] Als Vorstufen kommen kleinformatige, ganzfigurige Bildnisse in Betracht, zum Beispiel die Zeichnungen Hans Burgkmairs d. Ä., auf denen er sich als Hochzeiter präsentierte. Das wachsende Interesse an der Schilderung der Kleidung sowie die Wahrnehmung ihrer Veränderungen ist in den Trachtenbüchern, die der Augsburger Matthäus Schwarz für sich anfertigen liess, auf einmalige Weise dokumentiert.[2]
Nach Ganz (1937) bildeten die Kostümstudien wahrscheinlich drei Bildpaare: zwei adelige Damen, zwei Bürgerinnen und zwei Dirnen. Ob dies aber Holbeins Intention entsprach, entzieht sich unserer Kenntnis; die Zahl der Zeichnungen könnte grösser gewesen sein. Eine genaue Benen-

nung der dargestellten Personen und die Ermittlung ihres Standes anhand von Kleiderordnungen ist nicht möglich.[3] Eher lassen Bewegung und Verhalten auf die Zugehörigkeit zu einem bestimmten Stand schliessen. Ausgreifende Gesten, der Blick zum Betrachter beziehungsweise einem männlichen Gegenüber, das Offerieren eines Getränkes und ein betontes Dekolleté erlauben es, die beiden Frauen (Müller 1996, Nr. 145f.) als Dirnen anzusehen. Die vier übrigen, bisher als Adelige und Bürgerinnen bezeichnet, machen wegen ihrer aufwendigen Kleidung oder ihres zurückhaltenderen Benehmens den Eindruck »ehrbarer« Frauen. Von Borries bemerkt jedoch, dass es sich bei einem Teil von ihnen ebenfalls um Dirnen handeln könnte.[4] Die eine Baslerin (Müller 1996, Nr. 143) trägt nämlich an ihrem Federbarett Liebesknoten, die andere (Müller 1996, Nr. 144) ein Halsband mit den Buchstaben »AMORVI[NCIT]«. Dass die Kleidung von Dirnen damals mitunter sehr kostspielig war, entnehmen wir zum Beispiel den Zeichnungen Urs Grafs[5] und einem Fastnachtsspiel von Niklaus Manuel Deutsch aus dem Jahre 1522, in dem ihre Aufmachung mit derjenigen des Adels verglichen wird.[6]
Zu welchem Zweck Holbein die Zeichnungen anfertigte, bleibt offen. Eventuell veräusserte er sie an Freunde oder Sammler. Gewiss dienten sie ihm und seiner Werkstatt aber auch als Vorbildmaterial. So konnten die Figuren für Schildhalterinnen mit einem männlichen Gegenüber auf Scheibenrissen und Glasgemälden Verwendung finden, worauf Waetzoldt (1938) und von Borries (1989) hinweisen. Dies würde unter Umständen die zunächst nicht ganz verständlichen Arm- und Handhaltungen der Baslerinnen erklären.[7]
Die Datierung der Zeichnungen schwankt. Ganz (1908) schlägt ein frühes Datum, 1516, vor, Schmid (1948) hingegen datiert sie um 1528/30. Pfister-Burkhalter (in: Ausst. Kat. Holbein 1960) vergleicht sie mit den Holzschnitten der Bilder des Todes und denkt an 1524/25. Eine Datierung um 1523, die auch Reinhardt (1938) in Betracht zog, leuchtet am meisten ein. Für sie sprechen vor allem der zeichnerische Aufwand und die detaillierte Ausarbeitung mit energischem Strich, die sich so später nicht findet. Hierin unterscheiden sich die Zeichnungen zum Beispiel deutlich von Holbeins wesentlich summarischeren Kostümstudien der englischen Zeit.[8] Die etwas eckigen Gestalten mit ihren ausbrechenden Umrissen und die teilweise recht starre und befangene Haltung lassen ebenso auf eine Entstehung zu Beginn der 1520er Jahre schliessen.

C. M.

1 W. 1936, Nrn. 224–228, Nr. 232; H. Kauffmann, in: Ausst. Kat. Nürnberg 1971, S. 18–25, bes. S. 21; M. Kusche: Der christliche Ritter und seine Dame. Das Repräsentationsbildnis in ganzer Figur, in: Pantheon, 49, 1991, S. 4ff., S. 18f.

2 H. Röttinger: Burgkmair im Hochzeitskleide, in: Münchner Jb. der Bildenden Kunst 1908, 2. Halbbd., S. 48–52, Abb.; A. Fink: Die Schwarzschen Trachtenbücher, Berlin 1963, bes. S. 20ff.

3 J. M. Vincent: Costume and Conduct in the Laws of Basel, Bern/Zürich/Baltimore 1935, S. 47ff.; E. Grossmann: Die Entwicklung der

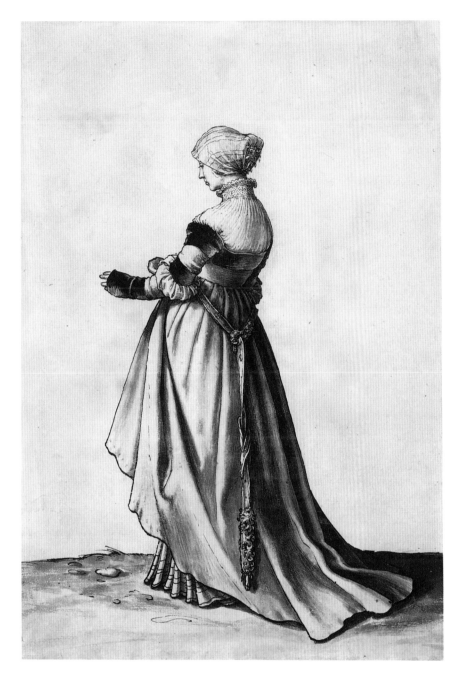

Kat. Nr. 25.11

Basler Tracht im 17. Jahrhundert, in: Schweizerisches Archiv für Volkskunde, 38, 1941, S. 1–66. Hans Heinrich Glaser unterscheidet in seiner Beschreibung der Basler Kleidung von 1634 nicht nur nach Ständen, sondern auch nach Anlässen, zu denen eine bestimmte Kleidung getragen werden konnte. Siehe A. R. Weber: Was man trug anno 1634. Die Basler Kostümfolge von Hans Heinrich Glaser, Basel 1993.
4 Von Borries 1989, S. 292.
5 Andersson 1978, S. 53ff.
6 Ebd., S. 55.
7 Waetzoldt 1938, S. 106; von Borries 1989, S. 292, mit Beispielen.
8 Rowlands 1993, Nr. 317, Nr. 319; Catalogue of the Collection of Drawings in the Ashmolean Museum, bearbeitet von K. T. Parker, Oxford 1938, Nr. 298.

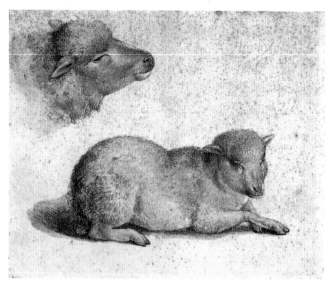

Zu Kat. Nr. 25.12: Hans Holbein d.J., Ruhendes Lamm und Kopf eines Lammes, um 1523

Hans Holbein d.J.

25.12

Fledermaus mit ausgespannten Flügeln, um 1523

Basel, Kupferstichkabinett, Inv. 1662.162
Pinsel in Grau und Braun und etwas Feder in Schwarz, laviert und rotbraun aquarelliert
168 x 281 mm
Kein Wz.
L. u. von Basilius Amerbach *HHolb.* (HH ligiert) und Nr. *23*
Auf Papier aufgezogen; r. o. Fleck; stockfleckig

Herkunft: Amerbach-Kabinett

Lit.: Photographie Braun, Nr. 40 – Woltmann 2, Nr. 106 – Mantz 1879, Abb. S. 36 – Chamberlain 1, S. 161 – Knackfuss 1914, S. 20, Abb. 18 – Glaser 1924, Tafel 40 – F. Winkler: Dürerstudien III, in: Jb. preuss. Kunstslg., 53, 1932, S. 86 – Ganz 1937, Nr. 140 (um 1526) – Ueberwasser 1947, Tafel 31 – Schmid 1948, S. 13, S. 237 – Cetto 1949, S. 21, Abb. 29 – M. Pfister-Burkhalter, in: Ausst. Kat. Holbein 1960, Nr. 302, Abb. 98 – Ausst. Kat. Swiss Drawings 1967, S. 36, Nr. 34 (um 1525) – Hugelshofer 1969, S. 138f., Nr. 48 – E. Landolt: Materialien zu Felix Platter als Sammler und Kunstfreund, in: Basler Zs. Gesch. Ak., 72, 1972, S. 257 – Roberts 1979, Nr. 23, Abb. – Ausst. Kat. Stimmer 1984, Nr. 193h – Ausst. Kat. Holbein 1988, Nr. 44 – Müller 1996, Nr. 148

Bei der Fledermaus handelt es sich um ein sogenanntes Grosses Mausohr (Myotis myotis), das in der Region Basel nachweisbar ist. Die Spannweite eines ausgewachsenen Tieres beträgt ungefähr 40 Zentimeter. Holbein gibt es also um etwa ein Drittel verkleinert wieder. Die leichte Untersicht, der nach hinten gesunkene Kopf und die Schatten, die die Fledermaus auf den nicht näher bestimmbaren Grund wirft, erlauben den Schluss, dass Holbein sie vor sich auf einer flachen Unterlage liegen hatte, wo die Flügel wie bei einem Präparat ausgespannt waren; allerdings erkennen wir nicht, wie er sie befestigt hatte. Der nach dem Tod relativ schnell einsetzende Schrumpfungsprozess ist an dem unten herzförmig eingezogenen Körper und den sich nach innen klappenden Flügelhäuten zu sehen. An der Schwanzflughaut bildeten sich durch die Spannung Falten, die Holbein ebenfalls wiedergibt.[1]

Obwohl Holbein die Phänomene der Schrumpfung präzis beobachtete, unterliefen ihm beim Körperbau gewisse Fehler. So sind die Handgelenke zu wenig prononciert, und die Kralle scheint ansatzlos aus dem Flügel hervorzuwachsen, nicht aus dem Daumen; ihn liess der Künstler weg. Ausserdem scheinen die Abstände zwischen dem zweiten und dem dritten Finger zu breit. Holbein hatte das Tier demnach zwar unmittelbar vor sich liegen, er hielt es aber nicht in allen Einzelheiten richtig fest. Durch das Ausspannen könnten jedoch Veränderungen der natürlichen Haltung einzelner Gliedmassen eingetreten sein.

Holbein interessierte sich auch für die Stofflichkeit des Tieres, sein Fell und die pergamentartig transparenten Flügel mit dem Netz der Adern. In der Zeichnung dominiert die Farbe des Papieres, die als Licht auf dem Körper erscheint und den Flügeln den Grundton verleiht. Nur am Kopf und für die Adern verwendet Holbein etwas Rot, sonst sind lavierende Grau- und Brauntöne bestimmend, die der natürlichen Farbigkeit des Tieres nahekommen; das Grosse Mausohr ist an der Unterseite weissgrau gefärbt. Holbein führte die Zeichnung vorwiegend mit dem Pinsel aus und hob einzelne Konturen mit einer dünnen Feder hervor.

Die Fledermaus könnte für ein naturkundliches Werk oder auch bloss zu Holbeins eigenen Studienzwecken bestimmt gewesen sein. Die Zeichnung *Ruhendes Lamm und Kopf eines Lammes* in Basel (Müller 1996, Nr. 149) dürfte in denselben Zusammenhang gehören (siehe Abb.).

Die von Ganz und Pfister-Burkhalter vorgeschlagene Datierung um 1526 überzeugt nicht völlig. Eine frühere Entstehung um 1523, etwa gleichzeitig mit den Kostümstudien

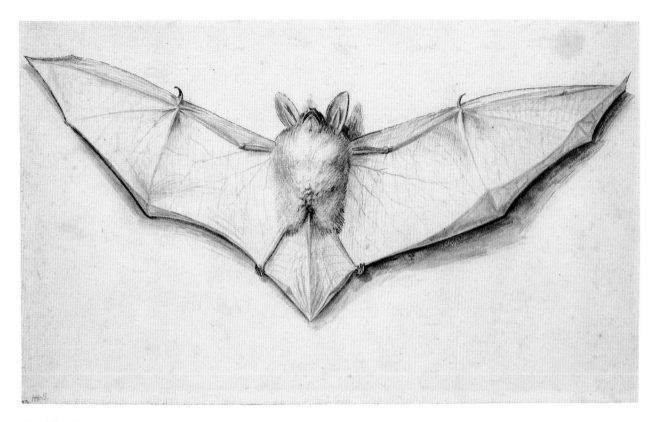

Kat. Nr. 25.12

(Müller 1996, Nrn. 141–144), ist gut denkbar. In ihrer reduzierten Farbigkeit und Detailgenauigkeit erinnert die Fledermaus zum Beispiel an die mit Silberstift und Rötel ausgearbeiteten Handstudien im Louvre von 1523, die Holbein für die Bildnisse des Erasmus anfertigte (Demonts, Nr. 229 f.). In der Technik noch näher steht sie der Porträtzeichnung einer jungen Frau, ebenfalls im Louvre (Demonts, Nr. 228), die als Studie für die Solothurner Madonna von 1522 angesehen werden kann (Rowlands 1985, Nr. 10). *C. M.*

1 Die Identifizierung des Tieres und Hinweise verdanke ich J. Gebhard, Basel; siehe J. Gebhard: Naturhistorisches Museum Basel. Unsere Fledermäuse, Basel 1991, S. 61.

HANS HOLBEIN D. J.
25.13
Jeanne de Boulogne, Herzogin von Berry, 1524

Basel, Kupferstichkabinett, Inv. 1662.126
Schwarze und farbige Kreiden
396 x 275 mm
Kein Wz.
Mit Japanpapier kaschiert; an den Rändern etwas beschnitten; mehrere kleine Quetschfalten; an der Ecke l. u. und r. o. kleines Loch; einzelne Retuschen mit Deckweiss; ein wenig stockfleckig

Herkunft: Amerbach-Kabinett

Lit.: Photographie Braun, Nr. 56 – Woltmann 2, Nr. 45 – Handz. Schweizer. Meister, Tafel III, 25 – Chamberlain 1, S. 175 f., Tafel 57 – Knackfuss 1914, S. 74, Abb. 106 – Ganz 1924, S. 294 – Glaser 1924, Tafel 36 – Ganz 1937, Nr. 12 (1524/25) – Reinhardt 1938, Tafel S. 74 (1524) – Waetzoldt 1938, S. 114, Tafel 59 – Troescher 1940, S. 79 ff., S. 84, Tafel VIII, 23 – Christoffel 1950, Abb. S. 136 (1524/25) – Grossmann 1950, S. 229 f., Tafel 58d – Waetzoldt 1958, S. 62 (1524/25) – Zschokke 1958, S. 181, Tafel 64, 2 – Ausst. Kat. Holbein 1960, Nr. 277 (um 1524/25) – Ueberwasser 1960, Nr. 9 – Ausst. Kat. Amerbach 1962, Nr. 73, Abb. 22 (1924/25) – H. Klotz: Holbeins »Leichnam Christi im Grabe«, in: Öff. Kunstslg. Basel. Jahresb. 1964/66, S. 119, Abb. 6 (1523/24) – Meiss 1967, S. 45, S. 68, S. 78, S. 93, Abb. 510 – Hp. Landolt 1972, Nr. 76 – Roberts 1979, Nr. 27 – Reinhardt 1982, S. 259 – Foister 1983, S. 27, Abb. 62 – Favière 1985, S. 47 ff., Abb. 2 – Ausst. Kat. Holbein 1988, Nr. 46a – Ausst. Kat. Amerbach 1991, Zeichnungen, Nr. 109 – Claussen 1993, S. 179 – Müller 1996, Nr. 150

Siehe den Kommentar zur folgenden Nummer.

Hans Holbein d.J.

25.14
Jean de France, Herzog von Berry, 1524

Basel, Kupferstichkabinett, Inv. 1662.125
Schwarze und farbige Kreiden
396 x 275 mm
Wz.: Einhenkelige Vase mit doppelter Blume (ähnlich Briquet 12632)
Mit Japanpapier kaschiert; an den Rändern etwas beschnitten; mehrere kleine Quetschfalten; einzelne Farbflecken und spätere Retuschen mit Deckweiss

Herkunft: Amerbach-Kabinett

Lit.: Photographie Braun, Nr. 55 – Woltmann 2, Nr. 44 – Chamberlain 1, S. 175f. – Ganz 1924, S. 294 – Parker 1926, S. 36, Tafel 69 – Ganz 1937, Nr. 13 (1524/25) – Reinhardt 1938, Tafel S. 75 (1524) – Waetzoldt 1938, S. 114, Tafel 58 – Troescher 1940, S. 79ff., S. 84, Tafel VIII, 24 – Christoffel 1950, Abb. S. 137 (1524/25) – Grossmann 1950, S. 229 f., Tafel 58e – Schilling 1954, S. 19f., Nr. 32, Abb. – Zschokke 1958, S. 181, Tafel 64, 3 – Ausst. Kat. Holbein 1960, Nr. 278 (um 1524/25) – Ausst. Kat. Amerbach 1962, Nr. 74 (1924/25) – Meiss 1967, S. 45, S. 68, S. 78, S. 93, Abb. 511 – Roberts 1979, Nr. 28 – Reinhardt 1982, S. 259 – Foister 1983, S. 27, Abb. 63 – Favière 1985, S. 47ff., Abb. 4 – Ausst. Kat. Holbein 1988, Nr. 46b – Ausst. Kat. Amerbach 1991, Zeichnungen, Nr. 110 – Claussen 1993, S. 179 – Müller 1996, Nr. 151

Holbein zeichnete 1524 während seiner Frankreichreise die Stifterfiguren des Herzogs Jean de Berry (1340–1416) und seiner Gattin Jeanne de Boulogne.[1] Jacob Burckhardt machte als erster auf den Zusammenhang der Zeichnungen mit den Statuen aufmerksam,[2] die sich ursprünglich in der Kapelle des herzoglichen Palastes in Bourges befanden, wo die Grabstätte angelegt war. Die beiden lebensgrossen und farbig gefassten Marmorstatuen entstanden nach 1416 und werden Jean de Cambrai zugeschrieben (siehe Abb.). Sie wandten sich der Figur der Notre-Dame la Blanche in ewiger Anbetung zu. Um die Mitte des 18. Jahrhunderts wurde die Kapelle und mit ihr das Grabmal zerstört. Im Chorumgang der Kathedrale von Bourges erhielt die Gruppe der Notre-Dame mit den Stifterfiguren ihren neuen Platz. Während der Französischen Revolution wurden die Figuren stark beschädigt. Sie konnten 1913 nach den Zeichnungen Holbeins rekonstruiert und von den Ergänzungen des 19. Jahrhunderts befreit werden. Der originale Kopf der Statue des Herzogs befindet sich heute im Hôtel Jacques Cœur in Bourges.[3] Holbein zeichnete hier zum ersten Mal ausschliesslich mit farbigen Kreiden; eine Technik, auf die er vielleicht in Frankreich aufmerksam wurde, da er dort Porträtzeichnungen von Jean Clouet, der dieses Verfahren anwendete, gesehen haben

Zu Kat. Nr. 25.14: Jean de Cambrai (zugeschrieben), Die Stifterfiguren der Jeanne de Boulogne und des Jean de France, um 1416

Kat. Nr. 25.13

Kat. Nr. 25.14

könnte.[4] Doch besteht auch die Möglichkeit, dass Holbein diese Technik aus der farbig ausgearbeiteten Silberstiftzeichnung entwickelte, wie Meder vermutet.[5]

Die farbige Fassung der Skulpturen und ihre Detailgenauigkeit mögen Holbein dazu angeregt haben, sie in seinen Zeichnungen wie lebende Menschen darzustellen. Diese Wirkung resultiert vor allem aus ihrem Blick. Holbein gibt die Augen mit Wimpern wieder, die an den Skulpturen so nicht vorhanden gewesen sein können. Auch die Drehung Jean de Berrys aus dem Profil in die Dreiviertelansicht trägt zur Lebendigkeit im Ausdruck bei. Bezüglich der Kleidung und des Faltenwurfs hielt Holbein sich an die spätgotischen Vorbilder. Die reichbestickte und mit Edelsteinen geschmückte Haube der Jeanne de Boulogne sowie Kragen und Ärmel zeichnete er detailliert; durch ein Übereinanderlegen von roter und gelber Kreide erzielte er subtile Zwischentöne. Die Falten der Gewänder schliesslich schattierte er in schwarzer Kreide und ging dort zu offenen Strukturen über.

Während seiner Frankreichreise versuchte Holbein wahrscheinlich, am Hofe von Franz I. als Maler Fuss zu fassen. Die beiden Zeichnungen sollten vielleicht eine Probe seines Könnens geben und beweisen, dass er als Künstler selbst Steinen Leben einhauchen konnte. Von Borries (Brief vom 13. Juni 1996) vermutet jedoch, dass Holbein die Zeichnungen erst auf seiner Rückreise nach Basel anfertigte. Dies würde darauf hinweisen, dass er sie für persönliche Zwecke und als Studienmaterial nutzen wollte. Es besteht auch die Möglichkeit, dass er beabsichtigte, Gemälde nach den beiden Zeichnungen anzufertigen. Stilistisch und technisch stehen sie jedenfalls seinen Vorarbeiten für gemalte Bildnisse sehr nahe. Das Bestreben, die beiden Skulpturen zum Leben zu erwecken, kann als Versuch gesehen werden, in einen Wettstreit mit der Bildhauerei einzutreten und sie zu überbieten.[6]

C. M.

1 Ein Brief des Erasmus von Rotterdam an Willibald Pirckheimer vom 3. 6. 1524 gibt Hinweise auf Holbeins Frankreichreise im selben Jahr. Siehe Reinhardt 1982, S. 259f.; Allen/Garrod 5, Nr. 534f.
2 J. Burckhardt: Briefe, hrsg. von M. Burckhardt, Bd. 5, Basel 1963, S. 211, Nr. 619, Brief vom 26. 9. 1873 an E. His.
3 Troescher 1940, S. 74ff.
4 Siehe Ganz 1924, S. 292ff.; P. Mellen: Jean Clouet. Complete Edition of the Drawings, Miniatures and Paintings, London 1971, bes. S. 29ff.
5 Meder 1919, S. 137f.
6 Siehe Müller 1989; Claussen 1993, S. 177ff., bes. S. 179.

HANS HOLBEIN D.J.
25.15
Bildnis der Anna Meyer, um 1526

Basel, Kupferstichkabinett, Inv. 1823.142
Schwarze und farbige Kreiden; an den Konturen und im Gesicht Bleigriffel; Grund hellgrün getönt
391 x 275 mm
Kein Wz.
Mit Japanpapier kaschiert; an allen Seiten beschnitten; Ecken l. und r. u. abgerissen; einzelne Flecken mit Deckweiss retuschiert

Herkunft: Museum Faesch

Lit.: Photographie Braun, Nr. 46 – Woltmann 2, Nr. 42 – Mantz 1879, S. 51 f., Abb. S. 52 – Schmid 1900, S. 61, Abb. nach S. 64 – Knackfuss 1914, S. 104, Abb. 99 – Glaser 1924, Tafel 43 – Ganz 1925, Holbein, S. 232 – Ganz 1937, Nr. 16 – Waetzoldt 1938, S. 95, Tafel 39 (1525/26) – Fischer 1951, S. 345ff., Abb. 283 – Reinhardt 1954/55, S. 244ff., Tafel 78 – Grohn 1956, S. 15, Abb. 5 – Ausst. Kat. Holbein 1960, Nr. 298 – von Baldass 1961, S. 93, Abb. 4 – Rowlands 1985, S. 64, Abb. 12 bei Nr. 23 – Grohn 1987, Nr. 46b – Ausst. Kat. Holbein 1988, Nr. 61 – Klemm 1995, S. 44, S. 73, Abb. S. 45 – Müller 1996, Nr. 155

Von den vorbereitenden Studien für die Darmstädter Madonna haben sich drei Porträtzeichnungen erhalten. Sie geben Jakob Meyer zum Hasen, den ehemaligen Bürgermeister von Basel, Auftraggeber des Bildes, wieder, seine Frau Dorothea Meyer, geborene Kannengiesser, und die Tochter Anna (siehe Abb.). Holbein führte das Gemälde um 1526 aus. Es war für die Hauskapelle im Weiherschloss Gundeldingen bestimmt, das Meyer gehörte. Heute befindet es sich im Darmstädter Schlossmuseum (siehe Abb.).[1]

Zu Kat. Nr. 25.15: Hans Holbein d.J.,
Die Darmstädter Madonna, um 1526/28

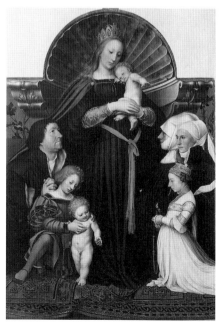

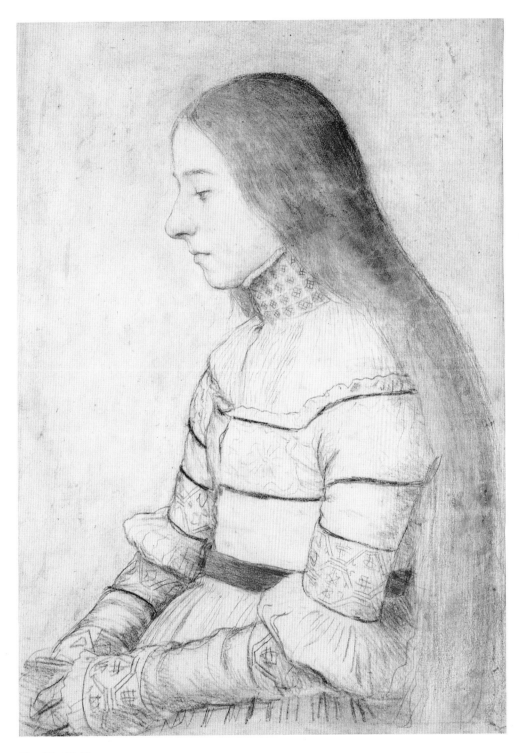

Kat. Nr. 25.15

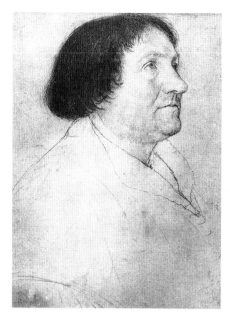

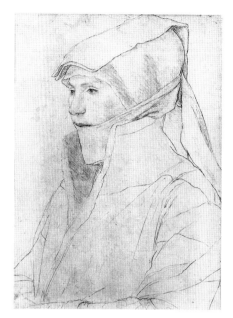

Zu Kat. Nr. 25.15: Hans Holbein d. J.,
Jakob Meyer zum Hasen, Bildnisstudie für die
Darmstädter Madonna, um 1526

Zu Kat. Nr. 25.15: Hans Holbein d. J., Dorothea
Meyer, geborene Kannengiesser, Bildnisstudie für
die Darmstädter Madonna, um 1526

Nach seiner Rückkehr aus England, um 1528, nahm Holbein auf Wunsch Meyers Eingriffe an dem Bild vor. Anlass war vermutlich der Tod von dessen Sohn, der auf dem Bild vor ihm kniet und sich einem Knaben zuwendet. Ost vermutet, dass dieser Knabe, der wie Christus nackt dargestellt ist, der kleine Johannes der Täufer sein könnte.[2] Holbein fügte nun die erste Frau Meyers, die 1511 gestorbene Margareta Baer, auf der rechten Seite hinzu und veränderte zugleich das Aussehen von Dorothea Meyer sowie der Tochter Anna. Dies belegen die Zeichnungen in Basel und der Befund des Bildes. Meyer wollte damit alle Mitglieder der Familie, auch die verstorbenen, dem Schutz und der Fürsprache Mariens empfehlen.

Die Studie der Anna Meyer verdeutlicht, mit welcher Sachlichkeit Holbein seine Modelle erfasste. Die entspannte Körperhaltung der sitzend wiedergegebenen Anna mit dem leicht nach vorne gebeugten Kopf und den etwas hängenden Schultern sowie nicht zuletzt ihr unbestimmter Blick verraten, wie wenig das etwa 13 Jahre alte Mädchen dem Maler Aufmerksamkeit schenkte oder posierte, sondern dass es ganz in sich versunken war. Bei der Ausführung des Gemäldes nahm Holbein Veränderungen vor. Anna kniet, ihr Körper ist nun aufgerichtet, gespannt und ins Profil gewendet. In der ersten Fassung trug sie wie auf der Zeichnung das

Haar offen und über die Schultern herabfallend. Weil sie 1528 ins heiratsfähige Alter gekommen und vielleicht schon mit Niklaus Irmy, ihrem späteren Mann, verlobt war, veränderte Holbein anlässlich der Überarbeitung des Gemäldes ihre Haartracht. Das Haar ist nun geflochten und aufgesteckt; es wird mit einem Schapel geschmückt, wie es die Mädchen von ihrem 15. Lebensjahr an in Basel zum Kirchgang trugen. Anna erscheint auf der Zeichnung vor einem hellgrün getönten Grund. Da das Mädchen auf dem Gemälde ein weisses Kleid trägt, verzichtete Holbein in der Zeichnung, abgesehen von Kragen und Gürtel, auf eine farbige Ausarbeitung und liess hier die natürliche Farbe des Papiers wirken. C. M.

1 Rowlands 1985, S. 64–66, Nr. 23, Tafeln 8–10, Tafel 50, Tafel 52.
2 H. Ost: Ein italo-flämisches Hochzeitsbild und Überlegungen zur ikonographischen Struktur des Gruppenporträts im 16. Jahrhundert, in: Wallraf-Richartz Jb., 41, 1980, S. 133–142, S. 14, Anm. 33.

Hans Holbein d.J.

25.16
Scheibenriss mit dem Terminus, 1525

Basel, Kupferstichkabinett, Inv. 1662.158
Feder in Schwarz und Pinsel in Grau über Kreidevorzeichnung,
grau laviert und etwas aquarelliert
315 x 210 mm
Wz.: Laufender Bär
An der Herme *TERMI/NVS;* über dem Horizont zu seiten der Figur
CONCEDO NVLLI; l. u. Bleistift-Nr. *20*
An den Rändern etwas beschnitten

Herkunft: Amerbach-Kabinett

Lit.: Woltmann 2, Nr. 102 – His 1886, S. 24, Tafel IV – Handz. Schweizer. Meister, Tafel III, 38 (nach der ersten englischen Reise) – Chamberlain 1, S. 146 – E. Major: Erasmus von Rotterdam, Basel 1925, Tafel 21 (um 1525) – Cohn 1930, S. 15 f., S. 64, S. 98 (1521/22) – E. Major: Das Wahrzeichen des Erasmus, in: HMB. Jahresb., 1935, S. 41 ff., Abb. b – Ganz 1937, Nr. 201 (1525) – Schmid 1948, S. 82 (um 1525) – Ausst. Kat. Holbein 1960, Nr. 285 – J. Bialostocki: Rembrandts Terminus, in: Wallraf-Richartz Jb., 28, 1966, S. 55 ff., Anm. 25, Abb. 31 – Ausst. Kat. Erasmus 1969, Nr. 350, Abb. 1 – F. Graf: Emblemata Helvetica. Zu einer Sammlung angewandter Embleme der deutschsprachigen Schweizer Kantone, in: ZAK, 31, 1974, S. 148, Abb. 3 – J. Rowlands: Terminus. The Device of Erasmus of Rotterdam. A Painting by Holbein, in: Bulletin of the Cleveland Museum of Art, Februar 1980, S. 50–54, Abb. 5 – E. Landolt, in: Ausst. Kat. Erasmus 1986, Nr. H 2 – Ausst. Kat. Holbein 1988, Nr. 47 – U. Davitt Asmus: Amor vincit omnia. Erasmus in Parma oder Europa in termini nostri, in: Mitteilungen des kunsthistorischen Instituts in Florenz, 34, 1990, S. 297 ff. – Ausst. Kat. Amerbach 1991, Zeichnungen, Nr. 111 – Müller 1996, Nr. 156

Die Ursprünge des Terminus, des Wahrzeichens des Erasmus von Rotterdam, lassen sich in das Jahr 1509 zurückverfolgen. Erasmus hatte damals von seinem Schüler Alexander Steward, einem Sohn des schottischen Königs James IV., in Rom einen Ring als Geschenk erhalten. Der geschnittene Stein dieses Ringes, ein römischer Karneol, zeigt eine antike Gottheit, wahrscheinlich Dionysos, der als Terminus gedeutet wurde.[1] Mit der Devise »concedo nulli« (beziehungsweise »cedo nulli«) versehen, kehrt der Terminus auf verschiedenen Bildzeugnissen wieder, die im Zusammenhang mit Erasmus stehen: auf dem Petschaft des Erasmus von 1513/19;[2] auf der Rückseite der Bildnismedaille des Erasmus von Quentin Massys aus dem Jahr 1519, die weitere, in griechischer und lateinischer Sprache verfasste Devisen trägt;[3] auf der verschollenen Grabplatte von 1537;[4] auf dem Gemälde mit dem Terminus von Holbein in Cleveland[5] und auf Holbeins Holzschnitt *Erasmus im Gehäus* von 1538/40.[6]
Wind hat die literarischen Quellen und die unterschiedlichen Auslegungen des Sinnbildes erwähnt, die schon zu Lebzeiten des Erasmus umstritten waren. Die Kritik, die in Erasmus einen Wegbereiter der Reformation sah, setzte mit der Frage an, wer die Worte »concedo nulli« (Ich weiche keinem) spreche, der Grenzgott oder Erasmus selbst. Sie hatten Erasmus schliesslich den Vorwurf der Überheblichkeit eingebracht, der ihn 1528 zu einer schriftlichen Stellungnahme

nötigte.[7] Erasmus äusserte sich dahingehend, dass der Grenzgott, das heisst der Tod, die Worte spreche. Dies könnte auch die Medaille von Massys nahelegen, denn dort machen weitere Inschriften auf das Ende eines langen Lebens und auf den Tod als Grenze aller Dinge aufmerksam. Wind weist darauf hin, dass Erasmus vielleicht aber auch die mit der Mythologie des Terminus verbundene Interpretation im Blick gehabt und den Ausspruch »concedo nulli« ebenso auf sich selbst, auf seine Standhaftigkeit und Unabhängigkeit bezogen hat; eine Möglichkeit, die auch Panofsky in Betracht zieht.[8] Terminus hatte sich dem Drängen des Gottes Jupiter widersetzt und auf seinem angestammten Platz auf dem kapitolinischen Hügel beharrt. McConica verbindet den Terminus und die Devisen mit Äusserungen des Erasmus über das christliche Sterben und sein eigenes Ende; er versteht das Sinnbild als Memento mori.[9] Die Worte »concedo nulli« können jedoch sowohl von Erasmus wie vom Tod gesprochen sein, wenn sie in christlichem Sinne aufgefasst werden – als Standhaftigkeit im Leben, die aus dem Bewusstsein des unausweichlichen Todes und der Vergänglichkeit gewonnen wird, und aus dem Glauben an ein Leben nach dem Tode. Rowlands deutet die Standhaftigkeit als Standhaftigkeit im Glauben.[10]
Der Terminus hat die Gestalt einer antiken Pfeilerherme. Den unteren Block, der in den Boden eingelassen und mit dem Wort »Terminus« beschriftet ist, betrachtet Wind als den eigentlichen Grenzstein und als Sinnbild des Todes. Nach oben hin setzt er sich in einem jugendlichen männlichen Oberkörper fort, dessen von einem Strahlenkranz umgebener Kopf aufblickend nach links schaut. Er könnte die Jugend (juventus) verkörpern und als Hinweis auf ein neues Leben nach dem Tod verstanden werden. Der Terminus als Tod ermöglicht den Eintritt in ein neues, ewiges Leben; er bedeutet mithin – so Wind – Ewigkeit (aeternitas).
Auf unserem Scheibenriss und dem dieser Darstellung am nächsten kommenden Gemälde in Cleveland spielt das Licht eine wesentliche Rolle. Es fällt in der Zeichnung von links oben ein, erfasst Rahmen und Figur und dürfte als himmlisches, göttliches Licht zu interpretieren sein, durch das der Terminus zum Leuchten gebracht wird. Auf dem Gemälde in Cleveland steht der Terminus deutlich am Übergang zwischen Hell und Dunkel und wendet sich dem Licht zu.
Nach Ansicht von Davitt Asmus besteht eine Verbindung zwischen dem Porträt des Erasmus in der Galleria Nazionale in Parma, das den Gelehrten mit aufgeschlagenem Buch zeigt, und dem Sinnbild des Terminus auf unserem Scheibenriss. Das Gemälde ist 1530 datiert und in der Werkstatt Holbeins entstanden. In dem geöffneten, als Werk des Erasmus gekennzeichneten Buch lassen sich zusammenhängend nur folgende Worte lesen: »AMOR VINCIT OMNIA«. Davitt Asmus bezieht diese Sentenz, die mannigfaltige Verwendung fand, auf die 10. Ekloge Vergils, Vers 69. Dort heisst es: »... omnia vincit Amor et nos cedamus Amori.« Davitt Asmus nimmt an, dass Erasmus beziehungsweise der

CONCEDO NVLLI

TERMI
NVS

Kat. Nr. 25.16

Auftraggeber des Bildes der Devise »concedo nulli« die von einem eingeweihten Betrachter gesprochenen oder gedachten Worte »et nos cedamus Amori« als assoziatives Wortspiel entgegenhalten wollte. Dies finde in dem Doppelcharakter des Terminus-Bildes eine Entsprechung, und zwar im unbeweglichen mit Inschrift versehenen Unterteil, das den Grenzstein und das geschriebene Wort verkörpert, und dem lebendigen Oberteil, welches das gesprochene Wort verbildlicht. Den Begriff Terminus deutet Davitt Asmus nicht nur als Grenzgott (Raum) und als Zeit (Tod), sondern auch als den »terminus« des römischen Rechtes und als »logos«, sich in Sprache äussernder Vernunft, ein Vorschlag, der nicht vollkommen überzeugt.

Der Riss kann mit dem Glasgemälde in Verbindung gebracht werden, das Erasmus 1525 der Universität schenkte. Major weist nach, dass es noch im 18. Jahrhundert in situ erhalten war.[11] Nach Russinger trug die auf dem Riss noch leere Tafel die Devise »OPA TEΛOΣ MAKPOY BIOY« (Siehe das Ende eines langen Lebens) und »MORS VLTIMA LINEA RERVM« (Der Tod ist das Ende aller Dinge) sowie den Namen des Schenkers und das Datum 1525: »D. ERAS. ROTE. ANNO. DOMINI. M.D.XXV«.[12]

E. Landolt vermutet, dass der Basler Glasmaler Anthoni Glaser die Scheibe ausgeführt haben könnte, denn Bonifacius Amerbach bestellte bei ihm 1537 für Beatus Rhenanus ein weiteres Glasgemälde mit dem Terminus, das für die Bibliothek des Predigerklosters in Schlettstadt bestimmt war. Vorlage mag derselbe Riss gewesen sein. Er befand sich ursprünglich möglicherweise im Besitz des Erasmus. Ob er aus dessen Nachlass in die Hände von Bonifacius Amerbach gelangte oder erst von Basilius Amerbach erworben werden konnte, lässt sich nicht klären.

Eine Notiz im verschollenen Armorial der Berliner Zeughausbibliothek kann auf die Scheibe bezogen werden. Dort heisst es: »Inn der mitt ist ein termines biß an denn nabel gestanden jnn einenn greyenenn feld.«[13] C. M.

1 Basel, Historisches Museum, Inv. 1893.365; siehe E. Landolt, in: Ausst. Kat. Erasmus 1986, Nr. H 64, Abb. S. 73; Ausst. Kat. Amerbach 1991, Objekte, Nr. 15.
2 Basel, Historisches Museum, Inv. 1893.364.; Ausst. Kat. Amerbach 1991, Objekte, Nr. 16.
3 Ausst. Kat. Erasmus 1986, Nr. A 2.10, Abb. S. 79; Ausst. Kat. Amerbach 1991, Objekte, Nr. 17.
4 Ausst. Kat. Erasmus 1986, Nr. H 41.
5 Rowlands 1985, Nr. 35, Abb. 67.
6 Hollstein German 14, Nr. 9.
7 Brief vom 1. 8. 1528 an den kaiserlichen Geheimschreiber Alfonsus Valdesius; Allen/Garrod 7, Nr. 2018; E. Wind: Aenigma Termini, in: Journal of the Warburg and Courtauld Institutes, 1, 1937/38, S. 66–69.
8 E. Panofsky: Erasmus and the Visual Arts, in: Journal of the Warburg and Courtauld Institutes, 32, 1969, S. 200–227, bes. S. 215f.
9 J. K. McConica: The Riddle of Terminus, in: Erasmus in English, Bd. 2, 1971, S. 2–7; Ausst. Kat. Erasmus 1986, Nr. H 2, Anm. 5f.
10 Rowlands 1980, S. 50–54, bes. S. 53.
11 Major 1935, S. 39f.; Ausst. Kat. Erasmus 1986, Nr. H 2, Anm. 5f.
12 J. Russinger: De Vetustate Urbis Basileae, Basel 1620, S. 34; Major 1935, S. 39, Anm. 15.
13 Ausst. Kat. Erasmus 1986, Nr. H 41; Major 1935, S. 39.

Hans Holbein d. J.

25.17

Entwurf für das Familienbild des Thomas More, um 1527

Basel, Kupferstichkabinett, Inv. 1662.31
Feder und Pinsel in Schwarz über Kreidevorzeichung; Beschriftungen und einzelne Motive in brauner Tinte
389 x 524 mm (rechts zwei Stücke um 20 beziehungsweise 40 mm herausragend)
Wz.: Zweihenkelige Vase mit doppelter Blume (ähnlich Briquet 12863)
Von der Hand des Nikolaus Kratzer *Elisabeta Dancea/thome mori filia/anno 21/margareta giga clemē tis/uxor thome mori/filiatus condiscipula/et cognata anno 22/johannes/morus pater/anno 76./thomas morus/anno 50/anna grisacria/johanni mori sponsa/anno 15/johannes/ morus thome/filius anno 19/cecilia herona thome mori filia anno 20/margareta ropera/thome morij filia/anno 22/henricus patensonus/thome mori morus/anno 40/alicia thomae mori/uxor anno 57;*
vermutlich von der Hand Holbeins am rechten Rand *Dise soll sitzē;*
l. o. *Claficordi und ander/seyte spill uf dem buvet*
Mit Japanpapier kaschiert und an den Rändern beschnitten; am rechten Rand ragen zwei Streifen 20 und 40 mm hervor; senkrechte Mittelfalte, geglättet; am linken Rand grosse Fehlstelle, alt hinterlegt und ergänzt; mehrere kleine Löcher und dünne Stellen; am Rand r. u. Riss; Retuschen mit Deckweiss

Herkunft: Amerbach-Kabinett

Lit.: Photographie Braun, Nr. 47 – Woltmann 1, S. 347ff.; 2, Nr. 35 – His 1870, S. 124f. – Mantz 1879, S. 116f., Stichreproduktion – Davies 1903, S. 125f., Abb. nach S. 116 – Chamberlain 1, S. 291–302, Tafel 74; 2, S. 334ff. – Knackfuss 1914, S. 110, Abb. 101 – Catalogue of the Pictures and Other Works of Art in the Collection of Lord St. Oswald at Nostell Priory, bearbeitet von M. W. Brockwell, London 1915, S. 80f., Tafel VII – Ganz 1919, S. 249f., Abb. S. 192 (1528, Vorstudie) – Glaser 1924, Tafel 51 (Vorstudie) – Schmid 1924, S. 344 – Ganz 1925, Holbein, S. 240, Tafel II, E – Schmid 1931, S. 15 (Selbstkopie) – Ganz 1936, S. 141–154, Abb. 1, Abb. 3, Abb. 9f. – Ganz 1937, Nr. 24 (1527, Gesamtentwurf) – Waetzoldt 1938, S. 159, S. 162f., S. 215, Tafel 75 (1527) – O. Pächt: Holbein und Kratzer as Collaborators, in: Burl. Mag., 84, 1944, S. 134–139, bes. S. 138, Abb. 132, Tafel III – Parker 1945, S. 35, Abb. IX – Schmid 1945, S. 26f., Abb. 42; 1948, S. 293ff. – Christoffel 1950, Abb. S. 166 (Skizze, 1527) – Ganz 1950, Nr. 176, Abb. 54 – Fischer 1951, S. 349f., Abb. 288 – Grohn 1956, S. 16ff., Abb. 7 (Zwischenentwurf) – Waetzoldt 1958, Abb. S. 23 (Skizze, um 1527) – Ausst. Kat. Holbein 1960, Nr. 308 (Umrisszeichnung nach Entwurf oder Gemälde, 1528) – Ausst. Kat. Amerbach 1962, Nr. 75, Abb. 23 (1527/28) – J. Pope-Hennessy: The Portrait in the Renaissance, New York 1966, S. 99f., Abb. 104 – B. Hinz: Das Familienbildnis des J. M. Molenaer in Haarlem, in: Städel Jb., N. F. 4, 1973, S. 213f., Abb. 4 – »The King's Servant«. Sir Thomas More. 1477/8–1535, Ausst. Kat. National Portrait Gallery London, bearbeitet von J. B. Trapp/H. Schulte Herbrüggen, London 1977, Nr. 169, Abb. S. 84 – Roberts 1979, Nr. 29, Abb. – Foister 1981, S. 363ff., S. 433, Nr. 2 – Reinhardt 1981, S. 58 – Reinhardt 1982, S. 261, Abb. 6f. – Foister 1983, S. 16, S. 33, Abb. 33 – R. Norrington: The Household of Sir Thomas More. A Portrait by Holbein, Waddesdon 1985, Abb. – Rowlands 1985, S. 69–71, Nr. L. 10a, Tafel 188 – E. Landolt, in: Ausst.

Kat. Nr. 25.17

Kat. Erasmus 1986, Nr. C 7, Abb. S. 81 – J. Roberts, in: Ausst. Kat. -
Holbein 1987, S. 28, Abb. S. 30 – Grohn 1987, Nr. 45a – Ausst. Kat.
Holbein 1988, Nr. 65 – L. Martz: Thomas More. The Search for the
Inner Man, in: Miscellanea moreana: Essays for Germain Marc'hadour
(Moreana 100, 26), Binghamton/New York 1989, S. 400, Abb. 1 –
L. Martz: Thomas More. The Search for the Inner Man, New Haven/
London 1990, S. 61 ff., Abb. 1 – L. Campbell: Renaissance Portraits,
New Haven/New York 1990, S. 142, Abb. 164 – Ausst. Kat. Amerbach
1991, Zeichnungen, Nr. 114 – B. Hinz: Holbeins »Schola Thomae
Mori« von 1527, in: Wandel der Geschlechterbeziehungen zu Beginn
der Neuzeit, hrsg. von H. Wunder/C. Vanja, Frankfurt am Main 1991,
S. 69 ff., S. 74 ff. (nach den eingetragenen Lebensdaten nicht nach dem
7. 2. 1527 entstanden) – Müller 1996, Nr. 157

Zu Kat. Nr. 25.17: Rowland Lockey, Familienbildnis des Thomas More,
Kopie nach Hans Holbein d. J., um 1590

Während seines ersten Aufenthaltes in England, als er Gast
im Hause Mores war, schuf Holbein um 1527 ein Gruppen-
bildnis für den Landsitz in Chelsea, das die Familie in einem
Raum des Hauses versammelt zeigte. Es war auf Leinwand
gemalt und mass ungefähr 2,75 mal 3,60 Meter. Wahrschein-
lich wurde es 1752 bei einem Brand im Schloss Kremsier
(Zámek Kroměříž, Tschechien) zerstört (Rowlands 1985, Nr.
L. 10).
Hinweise auf das Aussehen geben ausser der Zeichnung in
Basel Kopien nach dem Gemälde, von denen die im letzten
Jahrzehnt des 16. Jahrhunderts geschaffene des Malers Row-
land Lockey (gestorben 1616) in Nostell Priory die zuverläs-
sigste sein dürfte (Rowlands 1985, Nr. L. 10c; siehe Abb.).
Die Angaben über ihr Entstehungsdatum schwanken. Nach
Roberts ist sie 1592 zu datieren. Rowlands nennt die In-
schrift »Richardus Locky Fec. ano. 1530«. Seiner Meinung
nach soll das Datum 1530 auf unserer Zeichnung stehen, was
aber nicht zutrifft.
Dass sich Holbein für seine Komposition und erzählerische
Einzelheiten von Mantegnas Gruppenporträt Lodovico
Gonzagas und seiner Familie in der Camera degli Sposi im
Palazzo Ducale in Mantua anregen liess, ist eine These (siehe
etwa Pope-Hennessy). Offen bleibt, auf welche Weise er
Kenntnis von diesem Fresko erhalten haben könnte.
Holbein fertigte Bildniszeichnungen der einzelnen Personen
an. Davon sind sieben erhalten, welche in der Royal Library
in Windsor Castle aufbewahrt werden (Parker 1945, Nr. 1 f.,
Nrn. 4–8; Ausst. Kat. Holbein 1987, Nr. 1 f., Nrn. 4–8).
Holbein verwendete für einen Teil dieser Studien Papiere,
die dasselbe Wasserzeichen wie unsere Zeichnung aufweisen.
Von links nach rechts dargestellt: Elizabeth Dauncey, die
zweite Tochter Thomas Mores; Margaret Giggs, die Stief-
tochter Mores; auf der Bank der Vater John More und sein
Sohn Thomas; hinter ihnen Anne Cresacre, die zukünftige
Frau von Thomas Mores einzigem Sohn John, rechts neben
seinem Vater stehend; dann der Hausnarr Henry Patenson;
vor ihm sitzend Cecily Heron, die dritte Tochter Thomas
Mores, daneben die älteste, Margaret Roper; hinter den
Töchtern kniend die zweite Frau Thomas Mores, Lady Alice
More.
Unterschiede zwischen der Kopie von Lockey und der Bas-
ler Zeichnung führen zur Frage, ob Lockey gegenüber sei-

nem Vorbild Veränderungen vornahm oder ob diese nicht
schon Holbein selbst zuzuschreiben sind. Die Zeichnung ist
jedenfalls zu einem Zeitpunkt geschaffen worden, als die
endgültige Fassung des Bildes noch nicht feststand. Von
Holbein stammen sehr wahrscheinlich die kurz skizzierten
handschriftlichen Änderungsvorschläge in brauner Feder,
die mit ziemlicher Sicherheit Wünsche von Thomas More
berücksichtigen. Pächt konnte nachweisen, dass der Hof-
astronom Heinrichs VIII., Nikolaus Kratzer, Namen und
Alter der Personen ergänzte.
Am rechten Rand stehen neben der zweiten Frau von Tho-
mas More, Alice, die Worte: »Dise soll sitzē.« Mit der glei-
chen, möglicherweise braun oxydierten Tinte ist ein an
ihrem Rock emporkrabbelndes Äffchen hinzugefügt und die
Kerze auf dem Fensterbrett durchgestrichen. Zwischen der
Uhr und dem Buffet hängt eine Viola da Gamba und darüber
steht geschrieben, dass »Claficordi und ander seyte spill uf
dem buvet« untergebracht werden sollten.[1]
Bei Lockey sind diese Modifikationen tatsächlich zu finden:
Lady Alice sitzt, und neben ihr sehen wir den kleinen Affen.
Die Kerze auf dem Fensterbrett wurde durch einen Blumen-
strauss ersetzt, und Musikinstrumente liegen auf dem Buffet.
Selbst das nachträglich eingezeichnete Mieder von Margaret
Roper wurde berücksichtigt. Rechts ist ausserdem der Fa-
mulus Johannes Heresius hinzugekommen, welcher sich auf
Holbeins Zeichnung noch zusammen mit einer weiteren
Person, dem Sekretär John Harris, in der Schreibstube auf-
hält. Dort, wo er im Bild Lockeys erscheint, lässt unser Ent-
wurf unter der Schrift Kratzers die Umrisslinien eines Kop-
fes erkennen, die ein Indiz dafür sein könnten, dass Holbein
wohl schon an die Hinzufügung des Dieners gedacht und so
zugleich ein kompositionelles Gegengewicht zur dominie-
renden linken Bildseite angestrebt hatte.

Die übrigen Veränderungen finden in den Korrekturangaben keine Entsprechung, weshalb Holbein nicht als deren Urheber gelten kann. Die beiden Frauen links, Elizabeth Dauncey und Margaret Giggs, sind vertauscht. Letztere beugt sich auf der Basler Zeichnung noch zu John More herab und deutet auf ihr geöffnetes Buch. Da Holbein zum Beispiel auf der Bildniszeichnung in Windsor Castle Margaret Giggs wie bei Lockey aufgerichtet wiedergibt (Parker 1945, Nr. 8), vermuten Ganz (1936), Foister (1981) und Roberts, dass er die Porträtzeichnungen erst anfertigte, nachdem die Veränderungen mit More besprochen waren, also auch nach der Entstehung der Basler Zeichnung.

Auf der Zeichnung ist die Familie More sehr wahrscheinlich beim Gebet oder den Vorbereitungen zu einer Andacht dargestellt. Lockey hat jedoch diesen Hinweis auf den katholischen Glauben Mores zurückgenommen; eine Veränderung, die sich allerdings schon in den schriftlichen Korrekturen auf unserer Zeichnung andeutet: Alice kniet nicht mehr wie beim Gebet, sondern sitzt. Cecily Heron hält keinen Rosenkranz mehr; sie diskutiert mit Margaret Roper, die Senecas »Oedipus« liest. Elizabeth Dauncey hat eine Ausgabe der Briefe Senecas unter dem Arm.[2] Aufgegeben ist auch der eher private Charakter des Familienporträts, auf dem die Angehörigen Mores zwangloser gruppiert sind. Statt der nachträglich eingezeichneten, am Boden verstreut liegenden Bücher und des Schemels, die den Eindruck häuslicher Unordnung erwecken könnten, ist bei Lockey im Vordergrund ein Hund dargestellt.

Hinz bemerkt, dass Thomas More durch die Uhr, die auf Lockeys Bild direkt über ihm hängt, im Unterschied zur Zeichnung, als Familienoberhaupt in der Bildmitte hervorgehoben ist. Die Vertauschung von der nur in verwandtschaftlichen Verhältnissen zur Familie stehenden Margaret Giggs gegen die Tochter Mores, die nun direkt neben John More steht, dürfte ebenfalls darauf hindeuten, dass der dynastische Gedanke bei Lockey, vielleicht im Interesse einer späteren Generation, stärker betont wird, als es More und Holbein beabsichtigt hatten.

Die Zeichnung gelangte vielleicht aus dem Nachlass des Erasmus von Rotterdam in den Besitz des Bonifacius Amerbach und so später in das Amerbach-Kabinett. Es besteht aber auch die Möglichkeit, dass sie erst Basilius Amerbach von den Erben Hieronymus Frobens (1501–1563) erwarb. Bei seiner Rückkehr aus England 1528 hatte Holbein sie Erasmus als Geschenk von Thomas More (1477–1535) überbracht. Erasmus bedankte sich für die Zeichnung, auf der er die ihm vertraute Familie seines Freundes wiedersah, in Briefen an More und seine Tochter Margaret Roper.[3] *C. M.*

1 Die Transkription des Wortes »buvet« ist Ulrich Barth, Basel, zu verdanken; Ausst. Kat. Erasmus 1986, Nr. C 7, bes. Anm. 7.
2 Brockwell 1915, S. 85, Tafel XX; Foister 1981, S. 364; siehe auch Hinz 1991.
3 Allen/Garrod, Bd. 8, Nr. 2211f., Briefe vom 5. und 6. 9. 1529.

Hans Holbein d. J.

25.18
Bildnis der Lady Mary Guildford, 1527

Basel, Kupferstichkabinett, Inv. 1662.35
Schwarze und farbige Kreiden
552 x 385 mm
Wz.: Bekrönter französischer Lilienschild mit Buchstaben b
(Variante von Briquet 1827)
Auf Papier aufgezogen und etwas beschnitten; waagerechte Mittelfalte,
geglättet; mehrere grosse hinterlegte Risse, mit Deckweiss retuschiert

Herkunft: Amerbach-Kabinett

Lit.: Photographie Braun, Nr. 51 – Woltmann 2, Nr. 32 – Mantz 1879,
Abb. S. 175 – Chamberlain 1, S. 321, Tafel 81, 2 – Glaser 1924, Tafel 48 –
Schmid 1930, S. 25, S. 75 f. – Ganz 1937, Nr. 21 (1527) – Reinhardt 1938,
Tafel S. 87 – Parker 1945, S. 38, Abb. XI – Ueberwasser 1947, Tafel 8 –
Waetzoldt 1958, S. 58 – Ausst. Kat. Holbein 1960, Nr. 304 – Ausst. Kat.
Swiss Drawings 1967, Nr. 36 – Hugelshofer 1969, S. 142, Nr. 50 –
Foister 1981, S. 434, Nr. 5 – Foister 1983, S. 4, Abb. 13 – Rowlands
1985, S. 72, bei Nr. 26 – M. W. Ainsworth/M. Faries: Northern Renais-
sance Paintings. The Discovery of Invention, in: The Saint Louis Art
Museum Bulletin, Sommer 1986, bes. S. 25 ff., Abb. 45 – Ausst. Kat.
Holbein 1987, S. 50, Abb. – Grohn 1987, Nr. 53a – Ausst. Kat. Holbein
1988, Nr. 66 – M. Ainsworth: »Paternes for Phiosioneamyes'«. Hol-
bein's Portraiture Reconsidered, in: Burl. Mag., 132, 1990, S. 178 ff.,
Abb. 12 – Ausst. Kat. Amerbach 1991, Zeichnungen, Nr. 115 – Müller
1996, Nr. 159

Die Zeichnung ist eine Studie für Holbeins Porträt der Mary
Wotton, Lady Guildford. Das Gemälde trägt die Jahreszahl
1527; es wird im St. Louis Art Museum, Missouri, aufbe-
wahrt (Rowlands 1985, Nr. 26; siehe Abb.). Sein Gegenstück
zeigt Sir Henry Guildford, Schatzmeister Heinrichs VIII.,
der mit Mary Wotton in zweiter Ehe verheiratet war. Es ist
ebenfalls 1527 datiert und befindet sich zusammen mit der
vorbereitenden Studie in Windsor Castle (Rowlands 1985,
Nr. 26; Ausst. Kat. Holbein 1987, Nr. 9).
Bei der Ausführung des Gemäldes wendete Holbein den
Oberkörper der Lady Guildford aus der Bildparallele in die
Dreiviertelansicht, hielt aber an der Stellung des Kopfes fest.
Die Augen blicken freilich nicht mehr zu ihrem Mann nach
links, sondern zum Betrachter. Die Mundwinkel sind etwas
herabgezogen, so dass das Lächeln einem ernsteren und stei-
feren Ausdruck gewichen ist.
Ainsworth und Faries weisen mit einem Infrarotreflekto-
gramm des Gemäldes nach, dass einzelne Konturen des Ge-
sichtes, besonders Augen, Nase und Mund, in der Unter-
zeichnung genau mit der Studie in Basel übereinstimmen.
Auf der Zeichnung erscheinen die Linien an diesen Stellen
verstärkt; sie treten deutlich hervor. Das kann mit der Über-
tragung der Zeichnung auf den vorbereiteten Malgrund
durch ein Abpausverfahren zusammenhängen, wofür Hol-
bein wahrscheinlich ein geschwärztes Papier benützte. Da-
bei veränderte er die Stellung der Pupillen und der Mund-
winkel. *C. M.*

Zu Kat. Nr. 25.18: Hans Holbein d. J., Bildnis der Lady Mary
Guildford, 1527

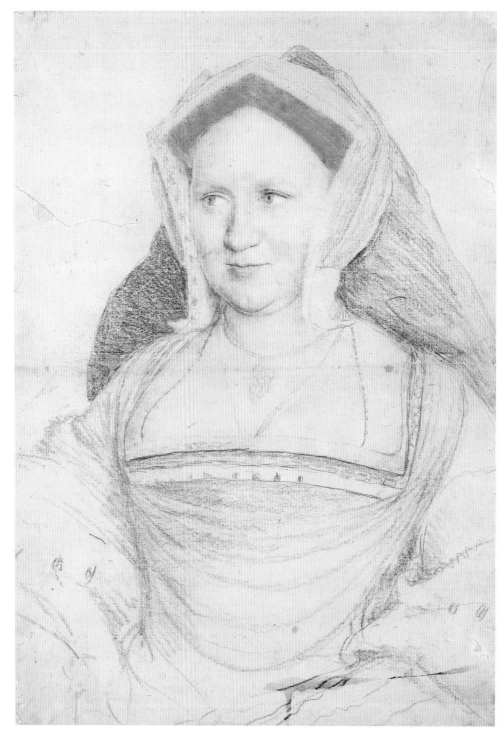

Kat. Nr. 25.18

Drei von zehn Scheibenrissen zur Passion Christi
(Kat. Nrn. 25.19–21)

Die zehn Scheibenrisse zur Passion, welche mit der Szene Christus vor Hannas beginnen und mit der Kreuzigung enden (Müller 1996, Nrn. 162–171; siehe Abb.), werden erstmals im Inventar F aus der Mitte des 17. Jahrhunderts erwähnt: »Item Zehen Stückh vom Passion getuscht, Jedes auff einem bogen Papeÿr –«. Ob die Serie einmal umfangreicher war und schon früh einzelne Blätter verlorengegangen sind oder ob sie unvollendet geblieben ist, wissen wir nicht. Weder Abklatsche noch Kopien des 16. und 17. Jahrhunderts[1] geben einen Hinweis auf das ehemalige Vorhandensein weiterer zur Folge gehörender Zeichnungen. Auch ausgeführte Glasgemälde lassen sich nicht nachweisen. Lediglich die Motive der Rahmen sind vereinzelt wiederverwendet worden, zum Beispiel 1533 für Scheiben im Rathaus von Rheinfelden.[2]

In der Literatur besteht Einstimmigkeit über die Zuschreibung der Scheibenrisse an Hans Holbein, für die Datierung werden jedoch verschiedene Vorschläge gemacht. Die meisten Autoren befürworten ein Datum um 1525.[3] Eine Datierung um 1523/24, die Ganz (1937) in Betracht gezogen hat, vermag nicht zu überzeugen. Die Folge ist stilistisch wesentlich fortgeschrittener als die gemalte Passion in der Öffentlichen Kunstsammlung Basel, die sehr wahrscheinlich um 1524, unmittelbar nach Holbeins Frankreichreise, entstand.[4] Die Kompositionen sind ausgeglichener, die Figuren wirken ruhiger und stärker auf die inhaltliche Seite ihres Handelns konzentriert. Stilistisch steht den Scheibenrissen der Entwurf Holbeins für die Orgelflügel des Basler Münsters am nächsten (Kat. Nr. 25.22). Es ist deshalb denkbar, dass Holbein die Folge erst nach seiner Rückkehr aus London, und zwar um 1528, zeichnete. Diese späte Datierung haben vorgeschlagen: Stein (1929), Fischer (1951), für einzelne Blätter Schmid (1945) und zuletzt von Borries (1989, S. 291f.). Die zeitliche Nähe zur Reformation in Basel muss kein Widerspruch sein. Auch die Orgelflügel für das Basler Münster können erst zu diesem späten Zeitpunkt entstanden sein. Vielleicht hat aber der Durchbruch der Reformation in Basel 1529 bewirkt, dass keine Scheibe nach den Zeichnungen ausgeführt wurde. Die unter den Bildfeldern auf Schriftbändern, Tafeln oder Architekturteilen vorgesehenen Möglichkeiten für Bibelzitate zum Passionsgeschehen mögen ihrerseits als Hinweis auf die Nähe zur Reformation betrachtet werden, ebenso die Konzentration auf die Leidensgeschichte Christi. Dass die Folge jedenfalls in einem kurzen Zeitraum entstanden sein muss und nicht, wie Ganz (1925, Holbein) und Schmid (1948) vermuteten, im Laufe mehrerer Jahre, darauf deuten nicht nur die stilistischen Gemeinsamkeiten hin, sondern auch die Gleichartigkeit der Papiere, welche die Wasserzeichen Lindt 26 und eine Variante von Lindt 27, vermutlich Paare, aufweisen.

Die Basler Risse sind mindestens einmal abgeklatscht worden. Eine Serie von sieben Abklatschen befindet sich heute im British Museum,[5] ein dazugehörendes Blatt mit der Dornenkrönung in der Graphischen Sammlung der Staatsgalerie Stuttgart.[6]

C. M.

1 In der Staatlichen Graphischen Sammlung München werden sieben Kopien aufbewahrt, von denen einige die Jahreszahl 1536 tragen. Neun Kopien befinden sich im Augustinerchorherrenstift St. Florian, die 1578 beziehungsweise 1579 datiert sind. Siehe E. Frodl-Kraft: Die Passionsfolge nach Hans Holbein d.J., in: Die Kunstsammlungen des Augustinerchorherrenstiftes St. Florian (Österreichische Kunsttopographie, 48), Wien 1988, S. 255.

2 Über die Wappenscheiben im Rathaus zu Rheinfelden siehe H. Lehmann: Zur Geschichte der oberrheinischen Glasmalerei im 16. Jahrhundert, in: ZAK, 2, 1940, S. 38, Abb. 12f.; siehe auch Müller 1996, Nr. 173.

3 So auch im Ausst. Kat. Holbein 1988 und zuletzt bei Rowlands 1993, bei Nr. 313.

4 Öffentliche Kunstsammlung Basel, Inv. 315; Rowlands 1985, Nr. 19.

5 Catalogue of Drawings by British Artists and Artists of Foreign Origin Working in Great Britain, Bd. 2, bearbeitet von L. Binyon, London 1900, S. 326ff., Nrn. 1–7; zuletzt Rowlands 1993, Nrn. 309–315. Unter den Abklatschen in London fehlen Geisselung, Dornenkrönung und Annagelung. Sechs Kopien nach den Abklatschen, die Dietrich Meyer d.Ä. 1640 ausführte, tauchten 1995 im Schweizer Kunsthandel auf; siehe Handzeichnungen und Aquarelle alter und moderner Meister, Aukt. Kat. Galerie Fischer Luzern, in Zusammenarbeit mit August Laube, Zürich, Versteigerung 20. 6. 1995, Nr. 135. Sie dürften mit den Kopien identisch sein, die Ganz (1937, S. 40) als im Besitz der Staatlichen Graphischen Sammlung München erwähnt; dort sind diese Zeichnungen jedoch nicht nachweisbar. Vermutlich befanden sie sich in Münchner Privatbesitz. Siehe auch Rowlands 1993, bei Nr. 313. Es handelt sich um folgende Szenen: Christus vor Hannas (bezeichnet »D. Meÿer«), Verspottung Christi, Dornenkrönung, Ecce-Homo, Handwaschung und Entkleidung (bezeichnet »D. Meÿer« und mit dem Datum 1640). Dietrich Meyer versuchte den blassen und weichen Charakter der Abklatsche wiederzugeben und zeichnete vorwiegend mit dem Pinsel in grauen und graubraunen Tönen. Lediglich Christus vor Hannas ist in brauner Feder ausgeführt, was jedoch auch dem Vorbild, heute in der Graphischen Sammlung der Staatsgalerie Stuttgart, sehr nahekommt (siehe Anm. 15). Die Zeichnungen weisen dieselbe Papiersorte auf und messen durchschnittlich 430 x 328 mm; sie entsprechen in der Grösse also ungefähr den Vorbildern. Sie befinden sich jetzt in Schweizer Privatbesitz.

6 Stuttgart, Graphische Sammlung, Inv. C 90/3942; 408 x 295 mm; H. Geissler, in: Ausst. Kat. Vermächtnis Jung 1989, Nr. 1. Dieser Abklatsch wurde, anders als die Londoner Exemplare, nachträglich mit Feder und Pinsel überarbeitet. Er trägt wie diese ein Dürer-Monogramm (getilgt), jedoch ausserdem das Monogramm HH. Zu den Abklatschen zuletzt Müller 1996, S. 111.

Kat. Nr. 25.19: Christus vor Hannas

Kat. Nr. 25.20: Verspottung

Kat. Nr. 25.21: Geisselung

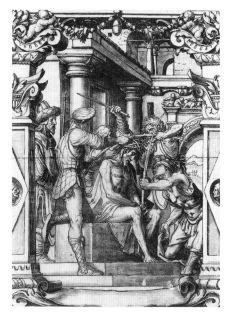

Dornenkrönung

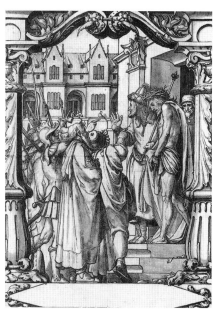

Ecce-Homo

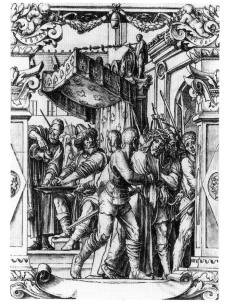

Handwaschung des Pilatus

Zu Kat. Nrn. 25.19–25.21: Hans Holbein d.J., Zehn Scheibenrisse zur
Passion Christi, um 1528

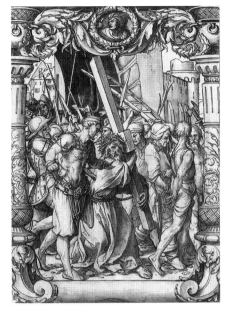

Kreuztragung

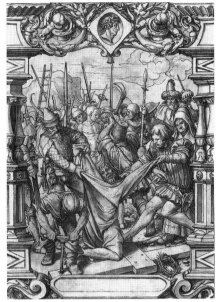

Entkleidung

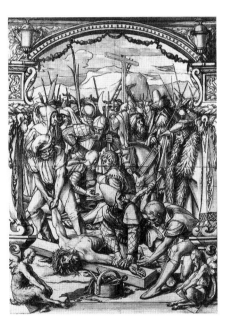

Annagelung

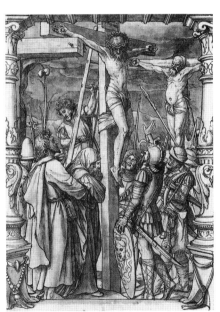

Kreuzigung

HANS HOLBEIN D. J.

25.19

Christus vor Hannas, Scheibenriss, um 1528

Basel, Kupferstichkabinett, Inv. 1662.112
Feder in Schwarz über Kreidevorzeichnung, grau laviert
429 x 305 mm
Wz.: Laufender Bär (Lindt 26)
Mit Japanpapier kaschiert und an den Rändern etwas beschnitten; waagerechte Mittelfalte, stellenweise gerissen; r. u. kleines Loch, hinterlegt; Zeichnung berieben und durch Abklatsch verblasst

Herkunft: Amerbach-Kabinett

Lit.: Photographie Braun, Nr. 5 – Woltmann 1, S. 172 ff.; 2, Nr. 66 – Mantz 1879, S. 44 ff., Stichreproduktion – Davies 1903, S. 71 ff. – Chamberlain 1, S. 150 ff., Tafel 46, 1 – Knackfuss 1914, S. 37, Abb. 34 – Stein 1929, S. 180 ff. – Cohn 1930, S. 24 f., S. 82 ff., S. 88, S. 98 (1525/26) – Schmid 1930, S. 53 – Ganz 1937, Nr. 169 (1523/24) – Waetzoldt 1938, S. 104 (1528/30) – Schmid 1948, S. 5, S. 83 f., S. 101, S. 118, S. 149, S. 153, S. 325, S. 331 ff. (um 1528/30) – Fischer 1951, S. 344 (um 1526 oder erst 1528/30) – Ausst. Kat. Holbein 1960, Nr. 286 – Klemm 1972, S. 172 – Ausst. Kat. Holbein 1988, Nr. 49 (als Christus vor Kaiphas) – von Borries 1989, S. 291 – Rowlands 1993, bei Nr. 309 – Klemm 1995, S. 39 f. – Müller 1996, Nr. 162

Die Komposition kann von Martin Schongauers Kupferstich mit Christus vor Hannas (Lehrs 5, Nr. 21) angeregt sein. Christus steht dort ebenfalls unmittelbar vor einem gebündelten Pfeiler. Holbein stellt die Begebenheit dar, die im Johannesevangelium (18, 3, 19–23) geschildert wird (siehe von Borries 1989). Die Konzentration auf wenige Gesten, eine ausgestreckte Hand, eine erhobene Faust und der Dialog der Blicke zwischen Christus und dem Schergen, der auf ihn einschlägt, betonen gegenüber Schongauers Stich die psychologische Dimension der Handlung und bewirken eine dramatische Steigerung.
Zum Abklatsch in London siehe Rowlands 1993, Nr. 309, Tafel 202 (als Christus vor Kaiphas). *C. M.*

HANS HOLBEIN D. J.

25.20

Verspottung Christi, Scheibenriss, um 1528

Basel, Kupferstichkabinett, Inv. 1662.114
Feder in Schwarz über Kreidevorzeichnung, grau laviert
432 x 306 mm
Wz.: Laufender Bär (Lindt 26)
Mit Japanpapier kaschiert und an den Rändern etwas beschnitten; waagerechte Mittelfalte, gerissen; senkrechte Mittelfalte, geglättet; an den Rändern berieben; Zeichnung durch Abklatsch verblasst; unten Fehlstelle, hinterlegt; einzelne Stockflecken

Herkunft: Amerbach-Kabinett

Lit.: Photographie Braun, Nr. 8 – Woltmann 1, S. 172 ff.; 2, Nr. 68 – Mantz 1879, S. 44 ff., Stichreproduktion – Davies 1903, S. 71 ff. – Handz. Schweizer. Meister, Tafel III, 39 (um 1523/24) – Chamberlain 1, S. 150 ff., Tafel 47, 1 – Knackfuss 1914, S. 38, Abb. 33 – Glaser 1924, S. 12, Tafel 28 – Stein 1929, S. 180 ff. – Cohn 1930, S. 24 f., S. 82 ff., S. 98 (1525/26) – Schmid 1930, S. 53 – Ganz 1937, Nr. 171 (1523/24) – Reinhardt 1938, Tafel S. 127 – Waetzoldt 1938, S. 104 (1528/30) – Schmid 1945, S. 25, Abb. 31; 1948, S. 83 f., S. 101, S. 118, S. 149, S. 153, S. 325, S. 331 ff. (um 1528/30) – Christoffel 1950, Abb. S. 232 (1523/24) – Fischer 1951, S. 344 (um 1526 oder erst 1528/30) – Ausst. Kat. Holbein 1960, Nr. 288 – Reinhardt 1965, S. 36 – Klemm 1972, S. 172 – Roberts 1979, Nr. 14 – Ausst. Kat. Holbein 1988, Nr. 50 – Rowlands 1993, bei Nr. 310 – Klemm 1995, S. 39 f. – Müller 1996, Nr. 163

Der Blick in den gotischen Innenraum und die frontale Darstellung von Christus, dessen Kopf sich unmittelbar unter einer runden Fensteröffnung befindet, gehen auf Schongauers Kupferstich der Dornenkrönung zurück (Lehrs 5, Nr. 23). Der Mann mit Kutte und gezaddelter Kappe zwischen den Säulen links ist ein Zitat nach Dürers Ecce-Homo der Kupferstichpassion, auf der ein ähnlich gekleideter Mann im Vordergrund steht (M. 10). Weitere Anregungen könnten die Schergen auf Dürers Verspottung der Kleinen Holzschnittpassion gegeben haben (M. 139). Der Holzschnitt zeigt auch eine verwandte Diagonalkomposition.
Möglicherweise spielt Holbein mit der axialen Verbindung des Hauptes Christi, mit dem kreisförmigen Fenster und der Lampe darüber auf die Bedeutung Christi als Lux mundi an. Auch Dürers Holzschnitt des Abendmahls von 1510 (M. 114), auf dem über Christus eine ähnliche Fensteröffnung dargestellt ist, kann hier eine Rolle gespielt haben.[1]
Zum Abklatsch im British Museum siehe Rowlands (1993, Nr. 310). *C. M.*

1 Zu einem Holzschnitt Hans Holbeins mit Christus als Wahrem Licht siehe Ausst. Kat. Basler Buchill. 1984, Nr. 354a; Hollstein German 14, Nr. 3.

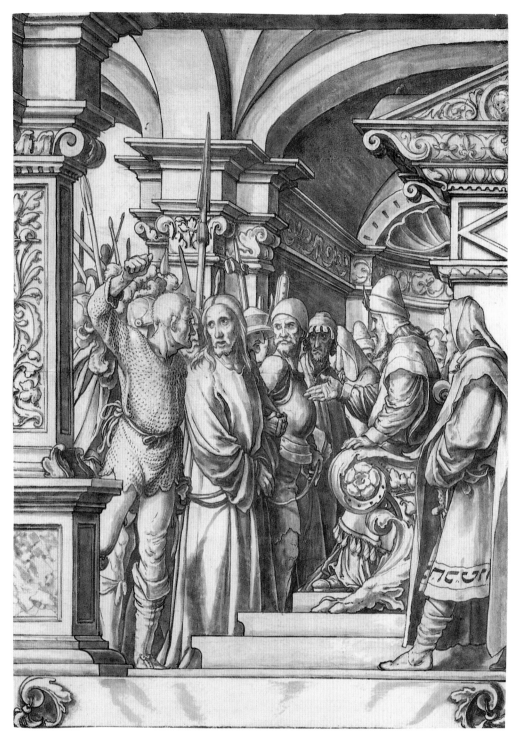

Kat. Nr. 25.19

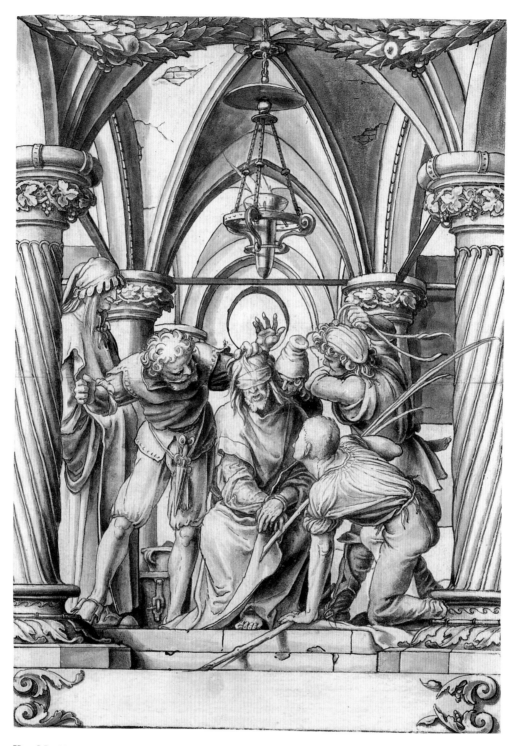

Kat. Nr. 25.20

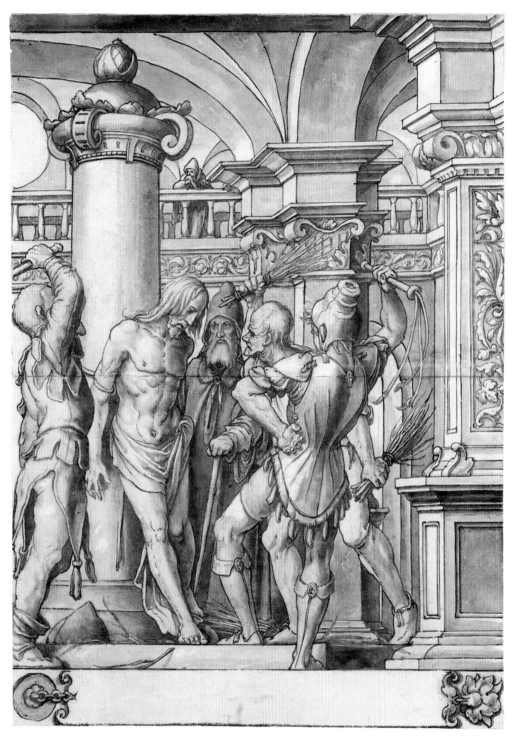

Kat. Nr. 25.21

Hans Holbein d. J.

25.21
Geisselung Christi, Scheibenriss, um 1528

Basel, Kupferstichkabinett, Inv. 1662.113
Feder in Schwarz über Kreidevorzeichnung, grau laviert
431 x 308 mm
Wz.: Laufender Bär (Variante von Lindt 27)
Mit Japanpapier kaschiert und an den Rändern etwas beschnitten; waagerechte Mittelfalte, gerissen; an den Rändern berieben; mehrere dünne Stellen; Zeichnung durch Abklatsch verblasst; mehrere braune Flecken

Herkunft: Amerbach-Kabinett

Lit.: Photographie Braun, Nr. 6 – Woltmann 1, S. 172 ff.; 2, Nr. 67 – Mantz 1879, S. 44 ff., Stichreproduktion – Davies 1903, S. 71 ff., Abb. nach S. 72 – Handz. Schweizer. Meister, Tafel III, 22 (um 1523) – Chamberlain 1, S. 150 ff., Tafel 46, 2 – Knackfuss 1914, S. 38, Abb. 32 – Glaser 1924, S. 12, Tafel 27 – Stein 1929, S. 180 ff. – Cohn 1930, S. 24 f., S. 82 f., S. 88, S. 98 (1525/26) – Schmid 1930, S. 53 – Ganz 1937, Nr. 170 (1523/24) – Waetzoldt 1938, S. 104 (1528/30) – Schmid 1948, S. 83 f., S. 101, S. 118, S. 149, S. 153, S. 325, S. 331 ff. (um 1528/30) – Fischer 1951, S. 344 (um 1526 oder erst 1528/30) – Ausst. Kat. Holbein 1960, Nr. 287 – Klemm 1972, S. 172 – Ausst. Kat. Holbein 1988, Nr. 51 – Klemm 1995, S. 39 f. – Müller 1996, Nr. 164

Die Rückenfigur des Schergen auf der rechten Seite und der unmittelbar dahinter im Profil dargestellte erinnern entfernt an die beiden Schergen auf Schongauers Kupferstich der Geisselung (Lehrs 5, Nr. 22), die in ähnlicher Körperhaltung wiedergegeben sind. *C. M.*

Zu Kat. Nr. 25.22: Emanuel Büchel, Die Basler Münsterorgel, um 1775

Hans Holbein d. J.

25.22
Entwurf für die Orgelflügel des Basler Münsters in vier Teilen, um 1528

Basel, Kupferstichkabinett, Inv. 1662.30

Herkunft: alle Amerbach-Kabinett

Lit.: Photographie Braun, Nr. 23 – Woltmann 1, S. 175 f.; 2, Nr. 98 – Mantz 1879, S. 126 f., Abb. (1529) – His 1886, S. 24 f., Tafel VIII f. – Schmid 1900, S. 68 (Detail, vermutlich 1528) – Davies 1903, S. 75 f., Abb. nach S. 74 (um 1521/22) – Handz. Schweizer. Meister, Tafel II, 19, 20 – Chamberlain 1, S. 113 f., Tafel 39 (um 1525) – Knackfuss 1914, S. 85, Abb. 69 f. – Ganz 1919, S. XXVII f., S. 237, Abb. S. XXIX (1520/25) – Manteuffel 1920, Maler, Abb. S. 34 – Schmid 1924, S. 345 (1528) – Glaser 1924, S. 14, Tafel 37 f. – Schmid 1930, S. 55 – Ganz 1937, Nr. 110 (1523/24) – Schmid 1945, S. 5, S. 28, S. 92, S. 306 ff., S. 329, Abb. 57 (1528) – Ueberwasser 1947, Tafel 21 (linker Flügel) – Christoffel 1950, Abb. S. 238 f. (um 1525) – Ganz 1950, bei Nr. 156 f. (um 1523/24) – M. Pfister-Burkhalter, in: Ausst. Kat. Holbein 1960, Nr. 310 (vielleicht 1528) – Grossmann 1963, Sp. 590 (1526) – C. Klemm: Die Orgelflügel. Eine alte Bildgattung und ihre Ausformung bei Holbein, in: Das Münster, 26, 1973, S. 357–362, bes. S. 359 f., Abb. S. 358 – Walzer 1979, Tafel 30 (rechter Flügel) – Rowlands 1985, bei Nr. 18 (um 1525) – Grohn 1987, Nr. 59a, Nr. 59b (1528) – Ausst. Kat. Holbein 1988, Nr. 62 – von Borries 1989, S. 292 (1528 möglich) – Ausst. Kat. Amerbach 1991, Zeichnungen, Nr. 113 – Klemm 1995, S. 40 f., S. 72, Abb. S. 42 f. (um 1525) – Müller 1996, Nr. 174

In geöffnetem Zustand zeigten die Orgelflügel auf der linken Seite die beiden Stifter des Münsters: die hl. Kunigunde und den hl. Kaiser Heinrich II.; zwischen ihnen steht das Münster in einer Ansicht von Südosten; auf der rechten Seite sind die beiden Patrone Maria und Pantalus sowie musizierende Engel dargestellt. Die auf Leinwand gemalten Flügel werden in der Öffentlichen Kunstsammlung Basel aufbewahrt (siehe Abb.).[1]

Eine Vorstellung vom Aussehen der Orgel mit geöffneten Flügeln, die sich an der nördlichen Mittelschiffwand etwa elf Meter über dem Boden befand, gibt eine aquarellierte Federzeichnung von Emanuel Büchel, die der Maler 1775, kurz vor der Entfernung des baufällig gewordenen Gehäuses, angefertigt hat (siehe Abb.).[2] Auf Büchels Zeichnung ist zu erkennen, dass die äusseren, ursprünglich wohl ebenfalls beweglichen, schmalen Flügel mit Kunigunde und Pantalus damals höher waren und dass sie über den Heiligen ein mit Ornamenten besetztes Feld aufwiesen. Büchel gibt Flügel und Gehäuse mit den Übermalungen wieder, die Sixtus Ringlin anlässlich einer Renovierung der Orgel 1639 ausgeführt hat.[3] Bei der Abnahme der Flügel um 1786, als sie der Bibliothek im Haus »Zur Mücke« übergeben wurden, könnten die oberen Teile der Aussenflügel wegen ihrer grossen Höhe abgeschnitten worden sein. Dabei gingen sie vielleicht verloren.

Lange Zeit waren die Entwürfe für die Orgelflügel auf einem Karton des frühen 19. Jahrhunderts fest aufgeklebt. Damals wurden sie so zusammengesetzt, dass Kaiser Heinrich II.

und Maria sich unmittelbar gegenüberstanden – zwischen ihnen ist jedoch das Orgelgehäuse zu denken – und dass die beiden schmalen Entwürfe für die äusseren Bilder mit Kunigunde und Pantalus nahtlos an die inneren anschlossen. Diese waren ursprünglich jedoch durch Rahmen voneinander abgesetzt, die möglicherweise erst im späten 18. oder frühen 19. Jahrhundert abgeschnitten wurden.[4] Es fehlt hier also jeweils ein schmaler Streifen, welcher die in das angrenzende Bildfeld hineinragenden Motive – das Kreuz der Kunigunde und die Hand des Pantalus – unterbrach beziehungsweise überdeckte. Im 19. Jahrhundert wurden ausserdem über Kunigunde und Pantalus Papierstücke angesetzt, um diese beiden besonders oben beschnittenen Entwürfe den inneren Bildfeldern anzugleichen. Da Holbein die Papiere der Entwürfe mit Kaiser Heinrich und Maria jeweils aus zwei Stücken zusammensetzte, besteht die Möglichkeit, dass er ursprünglich die gesamte Orgel mit geöffneten Flügeln und dem Gehäuse in der Mitte dargestellt hatte. Vielleicht wurde dieser grosse Entwurf schon bald danach in mehrere Stücke zerlegt. 1995 konnten die Zeichnungen von ihrem säurehaltigen Unterlagekarton abgelöst und einzeln nebeneinander angeordnet werden.

Holbein schlägt in seinem Entwurf verschiedene Ornament- und Rahmenlösungen vor. Bei der Ausführung folgte er dem Entwurf für den rechten Flügel. Das Ornament über dem Münster nahm jetzt mehr Platz in Anspruch, und so liess Holbein den Turm des Münsters weg. Kleinere Veränderungen finden sich auch bei Heinrich, Pantalus und den musizierenden Engeln. Am deutlichsten weicht die Figur der Maria vom Entwurf ab. Das rechte Knie ist weiter nach vorne gestellt, Bewegung und Faltenwurf wirken harmonischer, die Umrisse geschlossener, und sie blickt nun zum Betrachter herab, während sie sich auf der Zeichnung dem Kind zuwendet.

Wegen des hohen Standortes gibt Holbein die Figuren in starker Untersicht wieder. Blindgeritzte Linien, die durch die Längsachsen der Figuren und waagerecht in Höhe der Knie, der Hüften, der Ellbogengelenke, der Schultern und des Kinns verlaufen, könnten ihm als Hilfslinien für die Verkürzungen gedient haben. Die Zeichnungen sind grau-braun laviert und nähern sich farblich der in Brauntönen ausgeführten Malerei, die vermutlich auf den Holzton des Gehäuses abgestimmt war. Vielleicht entwarf Holbein auch den plastischen Schmuck für das Gehäuse, von dem sich Fragmente erhalten haben.[5]

Die Datierung der stilistisch nicht einheitlich wirkenden Entwürfe und der ausgeführten Flügel ist umstritten, denn genaue Angaben über den Zeitpunkt des Auftrages und den Auftraggeber fehlen. Das früheste, aus Gründen des Stiles aber nicht haltbare Datum schlägt Davies mit 1522 vor. Ganz (1937) erwägt 1523/24 und datiert die Flügel noch vor die Frankreichreise Holbeins. Überzeugender erscheint jedoch ein Datum nicht vor 1525/26: Die Figuren und die Architektur des Münsters stehen Holbeins Scheibenriss mit

dem Terminus nahe (Kat. Nr. 25.16). Dort zeichnet er in vergleichbaren dünnen, immer wieder unterbrochenen Linien, die sich auf das Notwendigste beschränken. Die Ornamente der Orgelflügel führte er mit breiteren und kräftigeren Strichen aus. Ähnliche Motive benützte er schon auf der Passionstafel von ungefähr 1524.[6] Sie lassen sich jedoch eher mit den Rahmenornamenten seiner gezeichneten Passionsfolge vergleichen, die wahrscheinlich um 1528 entstand (vgl. Kat. Nrn. 25.19–25.21; Müller 1996, Nrn. 162–171). Es ist also nicht auszuschliessen, dass die Zeichnungen erst zu jener Zeit angefertigt wurden.

Der Auftraggeber war vielleicht der 1527 gewählte Bischof Philipp von Gundelsheim, der vom 7. Oktober 1528 an in Pruntrut residierte.[7] Dieses spätere Datum erscheint auch stilistisch möglich. Dennoch werden verschiedentlich Zweifel geäussert, ob Holbein noch kurz vor Ausbruch der Reformation und nachdem schon Bilder aus Basler Kirchen entfernt worden waren, diesen Auftrag unbehelligt hätte ausführen können. Chamberlain und in neuerer Zeit Grossmann (1963), Klemm (1995) und Rowlands vertreten deshalb eine Entstehung der gemalten Flügel um 1525/26. Sie könnten dann vom Domkapitel oder von dem Koadjutor des Bischofs Christoph von Uttenheim, Nikolaus von Diesbach, der sein Amt bis 1527 ausübte, in Auftrag gegeben worden sein.[8] Andererseits beschloss Philipp von Gundelsheim noch im Jahre 1528, trotz der sich immer deutlicher bemerkbar machenden religiösen Unruhen, das Gebäude des Domkapitels erneuern zu lassen. Für die späte Datierung um 1528, die auch stilistisch am überzeugendsten erscheint, sind zuletzt von Borries und Grohn eingetreten. Eine nahezu identische Variante des Wasserzeichens in Müller 1996, Nr. 174c, weist die Porträtstudie des Jakob Meyer für die Darmstädter Madonna auf (Müller 1996, Nr. 153). Dies erlaubt jedoch keine Entscheidung darüber, ob Holbein die Orgelflügel vor oder unmittelbar nach seinem ersten Englandaufenthalt ausführte.

C. M.

Kat. Nr. 25.22

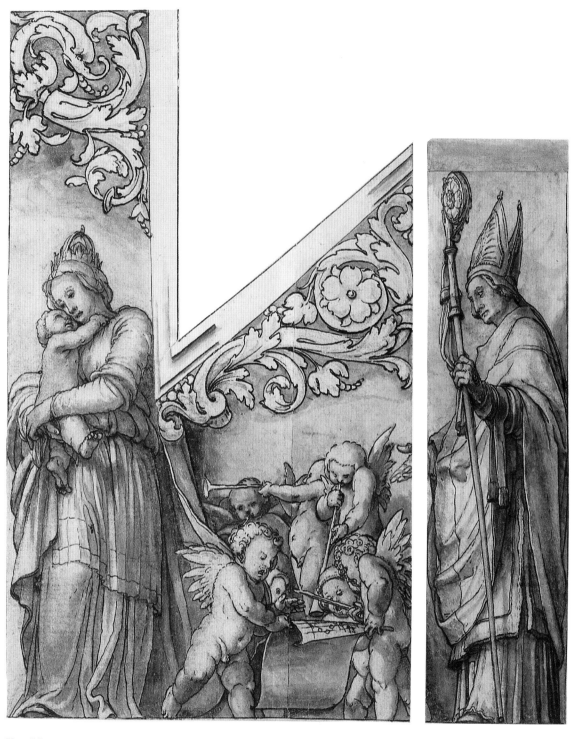

Kat. Nr. 25.22

1 Inv. 321; Rowlands 1985, Nr. 18, Tafeln 34–37. In der Kunstsamm-
lung seit 1786, Geschenk der Basler Regierung. Damals ausgestellt im
Vorsaal des Bibliotheksgebäudes, dem Haus »Zur Mücke«; G. H.
Heinse: Reisen durch das südliche Deutschland und die Schweiz in
den Jahren 1808 und 1809, Leipzig 1810, Bd. 2, S. 204.
2 Basel, Kupferstichkabinett, Inv. 1886.8; Ausst. Kat. Holbein 1988,
Abb. S. 199.
3 Sammlung der merkwürdigsten Grabmäler, Bilder, Mahlereyen, Auf-
schriften des Grossen Münsters zu Basel. Nach den Originalen vor-
gestellt von Emanuel Büchel, Teil 2, 1775, S. 5f., S. 27: Zeichnungen
der Orgel; S. 28ff.: Zeichnungen der Flügel. Zwischen 1909 und 1911
wurden die Flügel restauriert und grösstenteils von den Übermalun-
gen des 17. und des 19. Jahrhunderts befreit.
4 Im Beckschen Inventar von 1775, S. 175, werden die Entwürfe schon
als »Carton zu den Orgelflügeln des Münsters. Querfolio« bezeich-
net.
5 Historisches Museum Basel, Inv. 1881.164.1–9; P. Reindl: Basler
Frührenaissance am Beispiel der Rathaus-Kanzlei, in: HMB. Jahresb.,
1974, S. 35–60, bes. S. 39ff., Abb. 5.
6 Öffentliche Kunstsammlung Basel, Inv. 315; Rowlands 1985, Nr. 19,
Tafeln 38–46.
7 A. Bruckner: Die Bischöfe von Basel, in: Helvetia Sacra I, 1, Bern
1972, S. 202ff.
8 Ebd., S. 199f., S. 201f.

25.22.1
Die hl. Kunigunde

Feder in Schwarz über Kreidevorzeichnung, braun und grau laviert
261 x 76 (oben), 78 (unten) mm
Kein Wz.
An allen Seiten beschnitten; o. ein Streifen von 47 x 76 mm angesetzt

25.22.2
Der hl. Kaiser Heinrich II. und das
Basler Münster

Feder in Schwarz über Kreidevorzeichnung, braun und grau laviert
306 (links), 379 (rechts) x 222 mm
Kein Wz.
Aus zwei Stücken zusammengesetzt; entlang der Silhouette ausge-
schnitten; am linken Rand mit einem etwa 11 mm breiten Streifen alt
hinterlegt, der auf der Vorderseite 1 bis 2 mm hervorspringt; darauf sind
die Begrenzungslinie des Rahmens und ein Stück des Kreuzes der hl.
Kunigunde gezeichnet

25.22.3
Maria mit dem Kind und musizierenden Engeln

Verso: Ornamentstreifen mit Blumen und Delphinen (für das Orgel-
gehäuse?)
Feder in Schwarz über Kreidevorzeichnung, braun und grau laviert;
auf der Rückseite schwarze Kreide
379 (links), 309 (rechts) x 223 mm
Wz.: Traube (Variante von Briquet 13070)
Aus zwei Stücken zusammengesetzt; unter der linken Schulter Mariens
eingerissen; entlang der Silhouette ausgeschnitten

25.22.4
Der hl. Pantalus

Feder in Schwarz über Kreidevorzeichnung, braun und grau laviert
294 (links), 295 (rechts) x 80 mm
Kein Wz.
An allen Seiten beschnitten; o. ein Streifen von 17 x 77 mm angesetzt

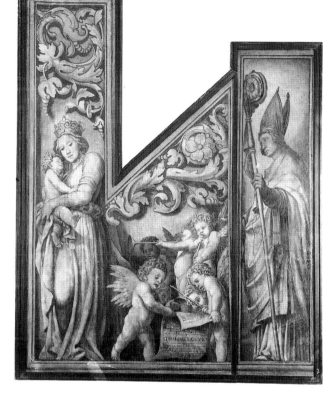

Zu Kat. Nr. 25.22: Hans Holbein d. J., Die Orgelflügel für das Basler
Münster, um 1528

Hans Holbein d. J.

25.23

Dolchscheide mit dem Parisurteil, Pyramus und Thisbe, Venus und Amor, um 1530/32

Basel, Kupferstichkabinett, Inv. 1662.138
Feder in Schwarz
281 x 69 mm
Kein Wz.
Auf Papier aufgezogen; Papier bräunlich verfärbt und stockfleckig

Herkunft: Amerbach-Kabinett

Lit.: Photographie Braun, Nr. 53 – Woltmann 2, Nr. 60 – W. von Seidlitz: Zeichnungen alter deutscher Meister in Dessau, in: Jb. preuss. Kunstslg., 2, 1881, S. 3–24, S. 13 f. (Zeichnung in Dessau Kopie) – His 1886, S. 27, Tafel XXIII, 3 – Ganz 1908, S. 62 f., Tafel 40 – Chamberlain 2, S. 277 f., Tafel 45, 3 – Friedländer 1914, Kommentar zu Tafel 39 – Knackfuss 1914, S. 118, Abb. 115 – Manteuffel 1920, Zeichner, Abb. S. 73 – Ganz 1923, S. 71 f., Tafel 43 – Glaser 1924, S. 25, Tafel 83 – Ganz 1937, Nr. 434 – Schmid 1945, S. 30, Abb. 72 (um 1532); 1948, S. 403, S. 418 – Schilling 1954, S. 22, Abb. 39 – M. Pfister-Burkhalter, in: Ausst. Kat. Holbein 1960, Nr. 328, Abb. 100 (um 1532) – Ausst. Kat. Amerbach 1962, Nr. 77 (um 1532) – Hp. Landolt 1990, S. 275, Abb. 6 – Müller 1996, Nr. 177

Die Darstellung ist aus vier horizontal untergliederten Bildfeldern aufgebaut. In räumlichen Architekturkulissen, die mit ihren illusionistischen Durchblicken das Material der Scheide überspielen, sind von oben nach unten Szenen wiedergegeben, welche um die Macht der Liebe und ihre Folgen kreisen. Von Seidlitz, Ganz (1937) und Pfister-Burkhalter vermuteten, dass die Zeichnung Vorlage für ein druckgraphisches Werk sein sollte, zum Beispiel für einen Holzschnitt, vergleichbar den beiden Dolchscheiden in Hollstein German 14, Nr. 5 f. Sie scheint nämlich die beim Druck zu erwartende Seitenverkehrung zu berücksichtigen, denn Thisbe ersticht sich mit der linken und Amor hält den Bogen in der rechten Hand.

Eine Zeichnung in Dessau folgt, abgesehen von den Ornamenten, den Motiven an der Spitze und weiteren kleinen Abweichungen, im wesentlichen unserem Entwurf, zu dem sie sich jedoch spiegelbildlich verhält (Friedländer 1914, Nr. 39; Ausst. Kat. Holbein 1960, Nr. 329, Abb. 101). Im Unterschied zur Basler Zeichnung ist sie detailliert ausgearbeitet, und der Zeichner verwendet Parallelschraffuren, welche der Struktur eines Holz- oder Metallschnittes nahekommen. Es könnte sich um eine Nachzeichnung eines verlorenen Holzschnittes handeln oder um die Wiederholung eines Abklatsches einer verschollenen Reinzeichnung von Holbein, vergleichbar dem im Kupferstichkabinett Basel aufbewahrten Entwurf (Müller 1996, Nr. 186). Die Dessauer Zeichnung entstand vielleicht in der Werkstatt eines Basler Goldschmiedes und diente dort als Musterblatt. Verwandt ist ihr eine Nachzeichnung des Basler Dolchscheidenentwurfes mit römischem Triumphzug, die sich im Österreichischen Museum für angewandte Kunst in Wien befindet (siehe Müller

1996, Nr. 176). Eine ähnliche Darstellung von Amor und Venus zeigt Holbeins Holzschnitt in Hollstein German 14, Nr. 5.

Unsere Zeichnung stammt schätzungsweise aus den letzten Jahren von Holbeins Aufenthalt in Basel um 1530/32. Die Dekoration, welche Holbein 1533 anlässlich des Einzugs der Königin Anne Boleyn im Auftrag der Kaufleute des Stalhofes in London entwarf (Kat. Nr. 25.25), ist ein Beleg für diesen Zeichnungsstil, mit dem ab 1530 gerechnet werden muss.

C. M.

Kat. Nr. 25.23

Hans Holbein d.J.

25.24
Bildnis eines Mannes mit rotem Barett, um 1532/33

Basel, Kupferstichkabinett, Inv. 1662.6
Schwarze und farbige Kreiden; aquarelliert und weiss gehöht; Feder und Pinsel in Schwarz
409 x 343 mm (grösste Masse)
Kein Wz.
Entlang der Umrisse ausgeschnitten; mehrere Wurmlöcher und kleine Risse; Oberfläche stellenweise stark berieben; einzelne Retuschen; Papier braun verfärbt

Herkunft: Amerbach-Kabinett

Lit.: Photographie Braun, Nr. 48 – Woltmann 1, S. 185f.; 2, Nr. 43 – B. Haendcke: Hans Holbeins d.J. sogenanntes Selbstbildnis in Basel, in: Kunstchronik, Beiblatt zur Zs. f. bildende Kunst, N. F. 3, 1892, Sp. 337–341 (kein Selbstbildnis) – Ausstellung von Werken Hans Holbeins d.J., Ausst. Kat. Öffentliche Kunstsammlung Basel, Basel 1897, Titelbild, S. 41, Nr. 76 (Selbstporträt) – Ganz 1908, S. 73f., Tafel 50 (Selbstbildnis, nach Luzerner Aufenthalt) – Schmid 1909, S. 375 (kein Selbstbildnis, Kaufmann, 1526/32) – Ganz 1919, Titelbild (um 1523/24) – Manteuffel 1920, Maler, Abb. S. 27 (Selbstbildnis um 1523) – Ganz 1924, S. 294 – Schmid 1924, S. 347 (Unbekannter, Zeit der ersten englischen Reise, vielleicht noch in Basel entstanden) – Ganz 1928/29, S. 273–292, Tafel 3 (Anfang der 1520er Jahre) – A. Werthemann: Identifizierung des Basler Selbstbildnisses Holbeins d.J., in: Jb. f. Kunst- und Kunstpflege in der Schweiz, 5, 1928/29, S. 293–304, Tafel 10, 1 – Stein 1929, S. 180f., Abb. 64 (junger Basler, nicht Holbein) – Schmid 1930, S. 72–74 – H. A. Schmid: Wie hat Hans Holbein d. J. ausgesehen?, in: ASA, N. F. 33, 1931, S. 280–294, Tafel XVIII (Detail) – Ganz 1937, Nr. 11 (Selbstbildnis um 1523) – Reinhardt 1938, Tafel 61 (angebliches Selbstbildnis um 1524) – Waetzoldt 1938, S. 53f., Tafel 21 (um 1523) – G. Schmidt: Ein Selbstbildnis Hans Holbeins d. J. unter den Randzeichnungen zum »Lob der Torheit«, in: Öff. Kunstslg. Basel. Jahresb. 1941/45, 1943, S. 144f., Abb. 10 – Schmid 1945, S. 21, Abb. 1 (Unbekannter um 1523/26) – W. Ueberwasser: Hans Holbein des Jüngeren Angesicht, in: Du, 16, 1956, S. 65–69 (kein Selbstporträt) – Waetzoldt 1958, S. 80, Abb. S. 55 (Selbstbildnis um 1523) – M. Pfister-Burkhalter, in: Ausst. Kat. Holbein 1960, Nr. 299 – Ausst. Kat. Holbein 1988, Nr. 48 – von Borries 1989, S. 293 f. – Müller 1996, Nr. 181

Im Inventar D von 1585/87 findet sich ein Eintrag von Basilius Amerbach – »ein conterfehung Holbeins mit trocken farben« (siehe S. 281) –, der sich auf unsere Zeichnung beziehen lässt. Schmid (1931) bemerkt, dass sie deshalb irrtümlich als Selbstbildnis aufgefasst werden konnte, denn im unvollständigen Inventar F aus der Mitte des 17. Jahrhunderts lautet die Eintragung: »Item hanß hohlbein [dann die durchgestrichenen Worte: ›des Mahlers selbst‹] des Mahlers Conterfet auff Bapeÿer mit trockhen farb(en) ist ein brust bildt 3 1/2 viertell einer ellen hoch vnd so breidt« (siehe S. 282). Bei Patin (1676) ist die Radierung Caspar Merians nach der Zeichnung als Selbstbildnis ausgewiesen.
Ganz (1928/29) und Werthemann versuchten, diese Identifizierung, der schon Haendcke entgegengetreten war, zu untermauern. Ihre Unhaltbarkeit wird jedoch, wie Schmid (1931) gezeigt hat, bei einem Vergleich mit den sicheren Por-

träts, die Holbein wiedergeben, nämlich der Silberstiftzeichnung Hans Holbeins d.Ä. im Kupferstichkabinett Berlin von 1511 (Kat. Nr. 8.11) und dem späten Selbstbildnis in Florenz (Ganz 1937, Nr. 51), offenkundig. Die durch die Selbstbildnisthese bedingte Datierung in den Anfang der 1520er Jahre erscheint auch aus stilistischen Gründen nicht möglich. Schmid (1924) und Pfister-Burkhalter schlagen deshalb ein Datum um 1526 vor, von Borries Anfang der 1530er Jahre. Letzterer erblickt in der Feinheit der Ausführung, die etwa der Bildniszeichnung des Sir John Godsalve in Windsor Castle nahekommt, und in der Zurückhaltung im Ausdruck des Dargestellten Hinweise, die für eine späte Datierung sprechen. Diese erscheint am überzeugendsten.
Die Beurteilung wird durch den Erhaltungszustand erschwert. Die Zeichnung ist entlang der Umrisse ausgeschnitten. Das Papier hat sich graubraun verfärbt, so dass die Arbeit vor dem hellen, ehemals wohl blau gefärbten Grund eine Härte aufweist, die ihrer früheren Erscheinung nicht entspricht. Die aquarellierten Partien an Hut und Mantel wie auch die einzelnen mit Deckweiss aufgesetzten Lichter sind keine Hinzufügungen von späterer Hand, ebensowenig die mit dem Pinsel verstärkten Umrisse am Hut oder die Strukturierung der Haare mit der Feder. Die gleichmässig und detailreich ausgearbeitete Zeichnung wird schon im Inventar D von Amerbach wie ein Tafelbild geführt. Weil sie später als Selbstbildnis des Künstlers galt, dürfte sie besonders oft gezeigt worden sein und dadurch stark gelitten haben.
C. M.

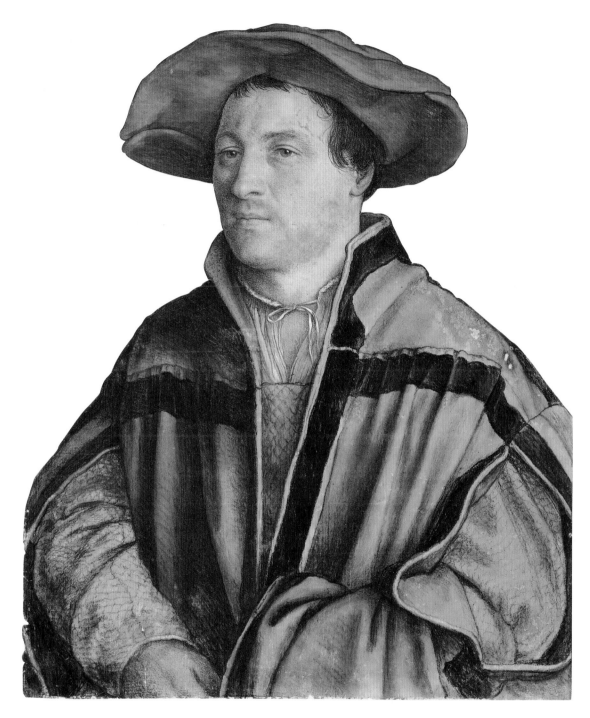

Kat. Nr. 25.24

Hans Holbein d. J.

25.25
Der Parnass, 1533

Berlin, Kupferstichkabinett, KdZ 3105
Feder in Schwarz über Vorzeichnung in schwarzem Stift, graubraun
laviert und blaugrün aquarelliert
423 x 384 mm (grösste Masse)
Kein Wz.
L. u. in brauner Feder *96;* r. u. in schwarzer Feder Nr. *20;* u. in
schwarzer Feder *Der Holbein,* darüber verblasste oder radierte,
nicht mehr lesbare Aufschrift
Auf Papier aufgeklebt und an den Ecken abgeschrägt, vor allem u.
beschnitten; Riss über der linken Gruppe der Musen und durch den
Baldachin, mehrere dünne Stellen, kleine Löcher und braune Flecken

Herkunft: Slg. Crozat und Weigel (Lugt 1554); erworben 1885

Lit.: Woltmann 2, Nr. 175 – Chamberlain 2, S. 30ff., Abb. 8 – Ganz
1919, S. 178 – Bock 1921, S. 54 – Ganz 1923, S. 48, Tafel 30 – Ganz 1937,
Nr. 121 – Waetzoldt 1938, S. 112, S. 189 – Schmid 1948, S. 393 – Schil-
ling 1954, S. 18f. – Ausst. Kat. Dürer 1967, Nr. 111 – Rowlands 1985,
S. 88 – Ives 1986, S. 273ff., Abb. 24 – E. McGrath: Local Heroes:
the Scottish Humanist Parnassus for Charles I, in: England and the
Continental Renaissance, Woodbridge 1990, S. 257ff. – Ives 1994,
S. 38, Abb. 4 – Handbuch Berliner Kupferstichkabinett 1994, Nr. III. 63

Nach seiner Ankunft in England 1532 war Holbein für die
Mitglieder des Stalhofes tätig, der Handelsniederlassung der
deutschen Kaufleute in London, die er porträtierte. Für
deren Guildhall entwarf er zwei Wandbilder, die den
Triumph der Armut und den *Triumph des Reichtums* dar-
stellten (Rowlands 1985, Nr. L.13.a.i, Nr. L.13.c). Die deut-
schen Kaufleute beteiligten sich finanziell an der Ausgestal-
tung der Festlichkeiten, die anlässlich des Einzuges der
Königin Anne Boleyn am 31. Mai 1533 stattfanden. Anne
Boleyn, die Heinrich VIII. 1533 nach der Trennung von Ka-
tharina von Aragon heiratete, wurde während ihrer kurzen
Zeit als Königin von Heinrich mit Geschenken überhäuft.
Dazu gehörten Goldschmiedearbeiten, die unter anderen
Holbein entwarf. Aber auch Anne erteilte Holbein Aufträge
(vgl. Kat. Nrn. 25.23 und 25.32). Der Kontakt des Künstlers
mit Anne Boleyn, der durch den Entwurf für den Parnass
zustande gekommen sein kann, eröffnete dem Künstler
jedenfalls den Zugang zum Hof. Heinrich VIII. liess Anne
Boleyn, die am 7. September 1533 Elizabeth zur Welt
gebracht hatte, 1536 wegen des Vorwurfes der Untreue hin-
richten. Er heiratete Jane Seymour, die Hofdame ihrer Vor-
gängerinnen, die ihm den langersehnten männlichen Thron-
folger, Edward, Prince of Wales, gebar.
Ein beliebtes Motiv in Bildprogrammen für festliche Ein-
züge von Herrschern im 16. und 17. Jahrhundert waren
Berge. Bei den Festlichkeiten anlässlich der ersten Hochzeit
Katharinas von Aragon 1501 in London beispielsweise
wurde der Reichtum Spaniens durch einen Berg voller Mine-
ralien verbildlicht; beim Einzug des Prinzen Karl, des spä-
teren Kaisers Karl V., in Brügge 1515 liessen die Zünfte zu

Ehren des Prinzen und um auf sich aufmerksam zu machen,
unter anderem Berge aus Fleisch und Fisch errichten. Mit
der verstärkten Rezeption antiker Themen wurden im 16.
Jahrhundert Darstellungen des Parnass beliebt.[1] Holbeins
Zeichnung ist der Entwurf für ein »tableau vivant«, ein
lebendes Bild, das wie auf einer Theaterbühne gemalte oder
plastisch geformte Elemente mit lebenden Personen ver-
einte. Es war an der Einmündung der Fenchurch Street in
die Gracechurch Street arrangiert. Auf einem Bogen, der
sich über die Strasse spannte, war Apoll, der Gott der Musik
und Dichtung, mit den neun Musen am Quell Hippokrene
zu sehen, aus dem Rheinwein geflossen sein soll. Die Kon-
zeption der sechs Hauptbilder des Einzuges mit ihren huma-
nistischen Themen geht auf Nicholas Udall und seinen
Freund John Leland, Antiquar des Königs, zurück. Lateini-
sche Verse von Leyland und Udall priesen Anne, der zu
Ehren die Götter zurückgekommen seien, und verkündeten
den Anbruch eines neuen Goldenen Zeitalters. Nach einer
zeitgenössischen Beschreibung sass unterhalb von Apoll die
Muse Kalliope, die Muse des epischen Gesanges, während
die übrigen zu seiten Apolls standen, versehen mit Schrifttafeln,
auf denen Worte mit goldenen Buchstaben geschrieben
waren (siehe Ives 1986, S. 275). Die literarische Überliefe-
rung dieses Bildes entspricht weitgehend der Zeichnung, auf
der über einem triumphbogenartigen Unterbau, der drei in
Schrägsicht gegebene Durchgänge aufweist, Apoll in antiki-
scher Gewandung und mit Lorbeerkranz über dem Quell
Hippokrene thront. Im linken Arm hält er eine Harfe, mit
der rechten, ausgestreckten Hand dirigiert er den Gesang
und das Spiel der Musen, die als Damen in zeitgenössischer
Kleidung wiedergegeben sind. Aus Lorbeerblättern und
Zweigen des Baumes scheint der Baldachin zu bestehen, der
Apoll überhöht. Auf dessen vorderen Stützen brennen zwei
Kerzen (?), dazwischen ist eine Schrifttafel angebracht, und
ganz oben hat sich ein Vogel niedergelassen, der seine
Schwingen ausbreitet. Links und rechts fassen Kandelaber
die Szene ein, die jeweils einen gekrönten Wappenschild tra-
gen, der für das Wappen des Königs vorgesehen war. Der
Parnass beziehungsweise der Helicon besteht aus zwei Ber-
gen, die sich links und rechts erheben, und an deren Hängen
Bäume wachsen, die Holbein skizzenhaft andeutete. Die
Szene ist in Untersicht gegeben, was der tatsächlichen Situa-
tion an der Gracechurch Street entsprochen haben wird.
Der Vogel über Apoll wurde unterschiedlich gedeutet. In
zeitgenössischen Äusserungen, zum Beispiel des Botschaf-
ters Karls V., Chapuys, wird der Vogel als königlicher Adler
angesprochen, welcher von den Kaufleuten des Stalhofes als
Reverenz an Karl V. angebracht worden sein soll (Ives 1986,
S. 276f.). Es dürfte sich jedoch kaum um den Reichsadler
handeln, der gewöhnlich doppelköpfig wiedergegeben
wurde. Rowlands deutet den Vogel als Falke und sieht darin
eine Anspielung auf die Familie der Anne Boleyn bezie-
hungsweise des Earls of Ormond, die einen gekrönten weis-
sen Falken führten. Vielleicht ist aber dennoch ein Adler

Kat. Nr. 25.25

dargestellt, auch wenn dieser nicht eindeutig als Attribut des Apoll, sondern eigentlich des Zeus gelten kann (Apoll war jedoch der Sohn des Zeus). Er unterstreicht jedenfalls den hohen Rang des Gottes.

Die Darstellung Apolls, dessen Bein- und Armhaltung sowie der vor ihm stehende Brunnen, dessen Becken ein Flechtwerkmotiv aufweist, sind angeregt von Zoan Andreas Stich mit einem Neptunbrunnen, auf den Holbein mehrfach zurückgegriffen hat (B. 13, 15). Die Sitzfigur fand beispielsweise Verwendung für die Darstellung des Christus auf dem Diptychon mit Christus im Elend und Maria im Kunstmuseum Basel (Inv. 317), dann auf dem Entwurf für ein Wandbild im Basler Rathaus, das Sertorius mit den Lusitanern zeigt (Müller 1996, Nr. 125). Die Figur des Neptun war ausserdem Vorbild für den thronenden Gott auf Holbeins Holzschnitt in Hollstein German 14B, Nr. 114b.

Holbein führte den Entwurf mit flüssigem Strich auf sehr ökonomische Weise aus. Er beschränkte sich auf die Angaben der wichtigsten Einzelheiten der Architektur und ihrer Ornamente und gab auch die Figuren summarisch wieder. Die nur partiell, grosszügig und flächig aufgetragene Lavierung sowie die Ausarbeitung mit Aquarellfarben sind für die skizzenhaften Entwürfe Holbeins zu Beginn des zweiten Englandaufenthaltes charakteristisch. *C. M.*

1 Siehe E. McGrath: Rubens's Arch of the Mint, in: Journal of the Warburg and Courtauld Institutes, 37, 1974, S. 191ff., S. 207, S. 209ff.

Hans Holbein d. J.

25.26
Bewegungsstudie eines weiblichen Körpers (Die sogenannte Steinwerferin), um 1535

Basel, Kupferstichkabinett, Inv. 1662.160
Pinsel in Grau und Feder in Schwarz auf rot getöntem Papier, grau laviert und weiss gehöht
203 (links), 182 (rechts) x 122 mm
Kein Wz.
Unregelmässig ausgeschnitten und auf Japanpapier aufgezogen; mehrere kleine Risse und Löcher

Herkunft: Amerbach-Kabinett

Lit.: Photographie Braun, Nr. 41 – Woltmann 2, Nr. 104 – Handz. Schweizer. Meister, Tafel II, 36 – Ganz 1908, S. 47 f., Tafel 28 – Chamberlain 1, S. 160 – Knackfuss 1914, S. 88, Abb. 75 – Manteuffel 1920, Maler, Abb. S. 80 – Glaser 1924, Titelbild – Ganz 1937, Nr. 135 (1532/43) – Reinhardt 1938, Tafel S. 114 – Christoffel 1950, S. 76, Abb. S. 229 (1526/32) – Grossmann 1950, S. 232, Tafel 59b – Fischer 1951, S. 342, Abb. 281 – Schilling 1954, S. 20, Abb. 34 (Arbeit des reifen Meisters) – M. Pfister-Burkhalter, in: Ausst. Kat. Holbein 1960, Nr. 214, Abb. 95 (um 1520) – H. R. Weihrauch: Europäische Bronzestatuetten, Braunschweig 1967, S. 308, Abb. 371 – Hp. Landolt 1972, Nr. 74 (um 1520) – Ausst. Kat. Holbein 1988, Nr. 79 – Müller 1989, S. 115f., S. 125 – Müller 1996, Nr. 188

Die Zeichnung ist zwar beschnitten, doch lässt sich trotzdem feststellen, dass Holbein in den Randbereichen den Strich absetzte. Das Bildfeld wird also nicht viel grösser gewesen sein. Die Frau, die zwei Steine hält, agiert neben einer Säule vor einer Wand. Es könnte sich um das Sinnbild einer Fortitudo oder Ira handeln. Zu diesem Vorstellungsbereich würden das Motiv der fragmentierten Säule und möglicherweise die Bewegung der Frau sowie ihr pathetischer Ausdruck passen. Vergleichbar ist zum Beispiel Hans Burgkmairs Holzschnitt der Stärke (B. 7, Nr. 52). Weihrauch deutet den grösseren Stein als Kugel und bringt die Frau mit einem kleinplastischen Bildwerk des Meisters der Budapester Abundantia im Stiftsmuseum Klosterneuburg in Verbindung, das eine Fortuna darstellt. Diese Idee überzeugt nicht, lediglich die Körperhaltung der beiden scheint verwandt. M. Widmann (briefliche Mitteilung) schlägt vor, sie als Bademagd zu identifizieren, die sich um die in den Badehäusern verwendeten Flusskiesel kümmert. Das Fehlen jeglicher Badeutensilien und die völlige Nacktheit sprechen jedoch ebenso dagegen wie das Motiv der fragmentierten Säule. Unklar bleibt, welche Handlung die Frau unternimmt und ob sie ihre Bewegung auf ein bestimmtes Ziel ausrichtet.

Die Frauengestalt scheint eher das Ergebnis von Holbeins Beschäftigung mit italienischer Druckgraphik als das eines unmittelbaren Naturstudiums zu sein. Verwandt ist etwa die Bein- und Fussstellung der Eva auf Marcantonio Raimondis Kupferstich von Adam und Eva (B. 14, Nr. 1). Der in der Hüfte einknickende Oberkörper weist in spiegelbildlichem Sinn Gemeinsamkeiten mit der Kleopatra Agostino Venezia-

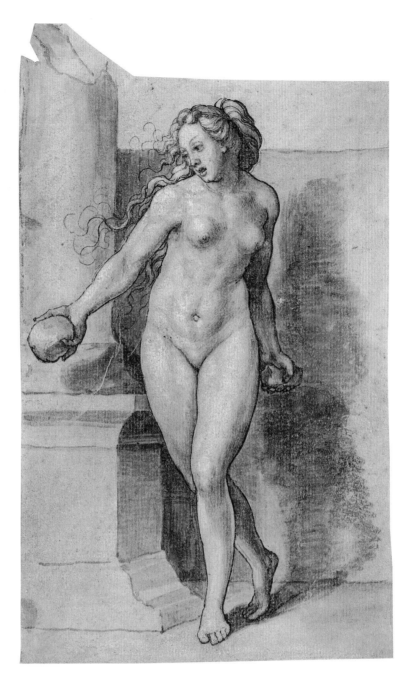

Kat. Nr. 25.26

nos auf (B. 14, Nr. 193); der linke Arm unserer Frauengestalt zeigt eine ähnliche Haltung wie der rechte der ägyptischen Königin. Von diesen Vorbildern dürften auch der Gesichtsausdruck mit dem pathetisch geöffneten Mund und das lange, flatternde Haar angeregt sein. Grossmann nahm an, dass Holbein sich mehrere Male in Italien aufgehalten hat und dort ein Relief mit der Lucretia von Giovanni Maria Mosca gesehen haben könnte (das Relief wird auch mit Antonio Lombardi in Verbindung gebracht).[1]

Holbeins Zeichnung scheint jedoch unabhängig davon entstanden zu sein. Ebensowenig steht sie in Zusammenhang mit kleinplastischen Werken aus dem Umkreis des Conrat Meit, die ihrerseits wohl auf Kupferstiche Raimondis beziehungsweise Lucas van Leydens zurückgehen, beispielsweise auf dessen Selbstmord der Lucretia von ungefähr 1515 (B. 7, Nr. 134).[2] Die Figur, die in der Drehung um die eigene Achse einen Ausgleich der Gewichte sucht, wirkt trotz der ausgreifenden Rotation wie in die Fläche zurückgebogen; Hüfte und Oberschenkel sind bildparallel wiedergegeben. Erst bei einer Schrägansicht von rechts verliert sie ihre breiten Proportionen und entfaltet sich dreidimensional (dazu Müller 1989). Stilistisch und thematisch fügt sich die Zeichnung gut zu Holbeins perspektivischen Kopf- und Handstudien und der Proportionsstudie eines männlichen Körpers (Kat. Nr. 25.27 f.).

Reinhardt und Pfister-Burkhalter zählen die Steinwerferin zur Gruppe der um 1520 entstandenen Helldunkelzeichnungen, während Christoffel sie zwischen 1526 und 1532, Ganz (1937) zwischen 1532 und 1543 datieren. Von den frühen Helldunkelzeichnungen unterscheidet sie sich durch die weiche, tonige Modellierung und die zart aufgetragene Weisshöhung. Ähnliches rot oder rosa getöntes Papier verwendete Holbein für seine Porträtzeichnungen des zweiten Englandaufenthaltes, zwischen 1532 und 1543, so dass die Bewegungsstudie eines weiblichen Körpers am ehesten aus dieser Zeit stammen dürfte. *C. M.*

1 Siehe W. Stechow: The Authorship of the Walters »Lucretia«, in: The Journal of the Walters Art Gallery, 23, 1960, S. 73–85.
2 Siehe Grossmann, S. 232, Anm. 5; E. F. Bange: Die Kleinplastik der deutschen Renaissance in Holz und Stein, Leipzig 1928, Nrn. 66–69.

HANS HOLBEIN D. J.
25.27
Kopf- und Handstudien, um 1535

Basel, Kupferstichkabinett, Inv. 1662.165.16
Feder in Schwarz über Kreidevorzeichnung
132 x 192 mm
Wz.: Ziege (Fragment, ähnlich Briquet 2857)
Waagerechte und mehrere senkrechte Falten, geglättet; mehrere kleine Löcher; Wachs- und Stockflecken; über dem Kopf des nach vorne Gesunkenen zwei Zirkeleinstiche

Herkunft: Amerbach-Kabinett, aus dem Englischen Skizzenbuch

Lit.: Woltmann 2, Nr. 110.16 – Ganz 1908, S. 48f., Tafel 29 (seitenverkehrt) – Meder 1919, S. 624, Abb. 309 – Ganz 1937, Nr. 138 (1532/43) – Ausst. Kat. Holbein 1960, Nr. 336 – Ausst. Kat. Amerbach 1962, Nr. 79 (nach 1532) – Ausst. Kat. Holbein 1988, Nr. 78 – Müller 1996, Nr. 189

Holbeins Zeichnung mit perspektivischen Kopf- und Handstudien dürfte in engem Bezug zur Proportionsstudie eines männlichen Körpers entstanden sein (Kat. Nr. 25.28). Dort findet sich eine weitere Kopfstudie, die der Künstler aus parabelförmigen Linien räumlich entwickelt hat.

Die kubisch geformte Hand und den sich zurücklehnenden Mann, dessen Kopf nach vorne gesunken ist, versah Holbein mit Hilfslinien, die auf eine perspektivische Konstruktion weisen könnten, bei der sich alle Fluchtlinien in einem Punkt treffen. Holbein kannte wohl ebenfalls das komplizierte parallelprojektive Verfahren zur exakten perspektivischen Wiedergabe bewegter Körper, bei dem die einzelnen Glieder mit Schnitten versehen und stereometrisch geformt werden. Diese Methode verwendet etwa auch Dürer in seiner Proportionslehre, angeregt von Traktaten aus dem Umkreis Leonardos.

Doch die in verschiedenen Ebenen geneigten und unterschiedlich zum Körper gedrehten Köpfe sind ebensowenig wie die beiden Hände streng konstruiert. Die angedeuteten Fluchtlinien treffen sich nicht wirklich in dem von Holbein über der Hand eingezeichneten Fluchtpunkt. Der skizzenhafte Charakter der Zeichnung und die lockere Zusammenstellung der Motive sprechen eher für ein freies Experimentieren mit Konstruktionsmethoden, die Holbein einem illustrierten Traktat entnommen haben könnte. Die Proportionen des Kopfes und die Anordnung von Augen, Nase und Mund stimmen nicht mit den Verhältnissen überein, die Holbein in der erwähnten Proportionsstudie eines männlichen Körpers anwandte. Unsere Kat. Nr. 25.27 ist wie diese möglicherweise um die Mitte der 1530er Jahre entstanden. *C. M.*

Kat. Nr. 25.27

Hans Holbein d.J.

25.28

Proportionsstudie eines männlichen Körpers und Kopfstudie, um 1535

Basel, Kupferstichkabinett, Inv. 1662.165.19
Feder in Schwarz über Kreidevorzeichnung; mehrere Zirkeleinstiche; an Kopf und Schultern mit der Nadel durchgepunktet; l. o. blindgeritzter Kreis
134 x 81 mm (grösste Masse)
Kein Wz.
Papier durch Verwischen der Kreidezeichnung grau verfärbt; allseitig beschnitten und die Ecken abgeschrägt; durch unsorgfältiges Ablösen dort teilweise ausgerissen; Wachs- und Stockflecken; mehrere dünne Stellen, an der linken Hand durch Radieren

Herkunft: Amerbach-Kabinett, aus dem Englischen Skizzenbuch

Lit.: Woltmann 2, Nr. 110.19 – Ganz 1937, Nr. 137 – Ausst. Kat. Holbein 1960, Nr. 355 – Ausst. Kat. Holbein 1988, Nr. 77 – Müller 1996, Nr. 190

Holbeins Proportionsstudie eines männlichen Körpers basiert auf einer planimetrischen Konstruktion, die er mit Hilfe des Zirkels ausführte. Als Masseinheit für die einzelnen Gliedmassen und den gesamten Körper wählte Holbein die Höhe des Kopfes. Ausgangspunkte sind zwei Zirkeleinstiche, die in der senkrechten Mittelachse am Scheitel und Kinn des frontal gegebenen Kopfes liegen. Vom Scheitel aus trug Holbein mit dem Zirkel achtmal das Kopfmass (etwa 16 Millimeter) auf die Längsachse ab. Augen, Schlüsselbeine und Nabel befinden sich jeweils genau in der Mitte zwischen zwei Messpunkten. Die Markierungen, welche die Breite der Schultern festlegen, die Positionen der Ellenbogen und des Handgelenks des linken Arms ordnete Holbein auf konzentrischen, sich jeweils um ein Kopfmass erweiternden Kreisen an, die um die Kinnspitze, nicht mehr um den Scheitel geschlagen sind. Die Breite der Schultern wird durch den Schnittpunkt des Kreises mit der Waagerechten definiert, die in Höhe der Schlüsselbeine, eine halbe Kopflänge unter dem Kinn, verläuft. Auch die Markierungen an den Innenseiten der beiden Beine befinden sich auf diesen Kreisen. Der erhobene rechte Arm mit der geöffneten Hand richtet sich ebenfalls nach diesem System: Die Länge des Unterarmes wird durch das Kopfmass bestimmt, und die Angabe für das Handgelenk liegt auf einem Kreis, dessen Zentrum mit dem Messpunkt im Ellenbogen zusammenfällt. Auch der über dem rechten Unterarm beziehungslos erscheinende Punkt, den Holbein offenbar nicht weiter berücksichtigt hat, befindet sich auf demselben Kreis wie die Markierungen für die Ellenbogen.

Das Standmotiv bedingt, dass der Körper vom Schultergürtel aus leicht nach rechts ausschwingt und sich aus der idealen Mittelachse bewegt. Holbein hält diese Abweichungen durch kurze, horizontale Striche fest. Bei der Ausarbeitung der Zeichnung orientierte er sich jedoch nicht konsequent an

seinem Schema, das die Proportionen des Körpers und die Bewegung der einzelnen Gelenke auf Kreisbahnen bestimmte. Besonders deutlich wird das beim linken, am Körper anliegenden Arm, dessen Masse Holbein über die eingezeichneten Messpunkte hinaus verlängerte. Dass er sich während der Ausführung der Zeichnung noch nicht in allen Bereichen im klaren über die Gestalt und Haltung seiner Proportionsfigur war, zeigen die zahlreichen Bearbeitungsspuren, die Bereibungen der Oberfläche und die Korrekturen an der linken Hand. Hier radierte er und veränderte ihre Form. Die verhältnismässig tiefe Position des Nabels – ein halbes Kopfmass zwischen Schritt und Hüfte – findet ihre Entsprechung im Körper des toten Christus von 1521/22 in der Öffentlichen Kunstsammlung Basel (Inv. 318; Rowlands 1985, Nr. 11). Auch die sogenannte Steinwerferin besitzt einen vergleichsweise tief positionierten Nabel (vgl. Kat. Nr. 25.26).

Möglicherweise liegt diesen Körperdarstellungen ein persönliches Ideal zugrunde. Sie beruhen nämlich weder auf reiner Konstruktion noch ausschliesslich auf Naturstudium. Holbein könnte von antiken Vorbildern ausgegangen sein. Seine Proportionsfigur, das kontrapostische Standmotiv und die Armhaltung erinnern an die römische Jünglingsstatue vom Helenenberge im Wiener Kunsthistorischen Museum, die um 1500 in der Nähe der Stadt Klagenfurt aufgefunden wurde.[1] Ob Holbein unter dem Einfluss einer bestimmten Proportionslehre oder unabhängig davon arbeitete, lässt sich anhand der wenigen erhaltenen Zeichnungen zu diesem Bereich kaum entscheiden. Leonardo da Vinci teilte zum Beispiel seine Proportionsfigur zu Vitruv in acht Kopflängen ein, eine Masseinheit, die auch Dürer mehrfach in seinen Proportionsstudien verwendete. Unsere Zeichnung gibt, obwohl ein direktes Vorbild bisher nicht nachgewiesen werden konnte, den Hinweis, dass sich Holbein wie andere Künstler der Renaissance mit Proportions- und Bewegungsstudien des menschlichen Körpers befasste und sie wie die italienischen Kunsttheoretiker, die sich häufig mit Vitruv auseinandersetzten, in Beziehung zu den idealen geometrischen Figuren des Kreises und des Quadrates brachte.[2] Die Zeichnung dürfte wie die Kat. Nr. 25.27 etwa in der Mitte der 1530er Jahre entstanden sein.

C. M.

1 M. J. Liebmann: Die Jünglingsstatue vom Helenenberge und die Kunst der Donauschule. Antike Motive in der Kunst der deutschen Renaissance, in: Aus Spätmittelalter und Renaissance (Acta humaniora), Leipzig 1987, S. 124ff.

2 Siehe R. Wittkower: Grundlagen der Architektur im Zeitalter des Humanismus, München 1969, S. 12–32, Abb. 6–11, bes. Abb. 7: Leonardos Proportionsschema der menschlichen Gestalt, Venedig, Galleria dell'Accademia; Rupprich 2, S. 151ff., S. 160f.

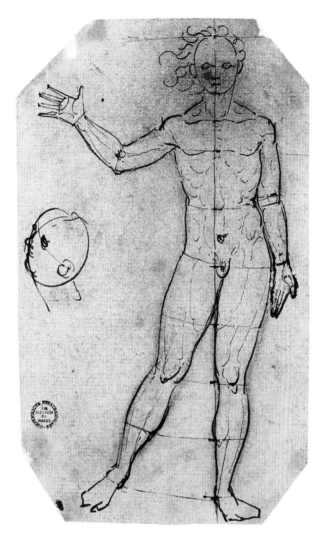

Kat. Nr. 25.28

Hans Holbein d. J.

25.29
Rundkompositionen mit alttestamentarischen Szenen: Hagar und Ismael mit dem Engel, Abraham und Abimelech. Teilskizzen zu beiden Kompositionen und Gaukler, um 1534/38

Basel, Kupferstichkabinett, Inv. 1662.165.37
Feder in Schwarz; Kreise mit dem Zirkel geschlagen
202 x 104 mm
Kein Wz.
Auf der Rückseite spiegelbildlicher Abdruck einer handschriftlichen Notiz (deutsch), 16. Jahrhundert (nicht Amerbach)
An allen Seiten beschnitten; horizontale Mittelfalte, daneben schräg verlaufende Knickfalte, geglättet; mehrere dünne Stellen; Wasserränder, Wachs- und Stockflecken

Herkunft: Amerbach-Kabinett, aus dem Englischen Skizzenbuch

Lit.: Woltmann 2, Nr. 110.37 – Handz. Schweizer. Meister, Tafel II, 5b – Manteuffel 1920, Zeichner, S. 70, Abb. S. 71 – Glaser 1924, Tafel 70 – Ganz 1937, Nr. 272 (1536/43, Gaukler nicht eigenhändig) – Ausst. Kat. Skizzen 1989, Nr. 32 – Ausst. Kat. Amerbach 1991, Goldschmiederisse, Nr. 104 – Müller 1996, Nr. 199

Die drei oberen Rundkompositionen zeigen Hagar und Ismael an einer Quelle sitzend (Genesis 21, 17–19). Einer der mit dem Zirkel gezeichneten Kreise ist leer geblieben. Holbein variierte in den einzelnen Kompositionen die Haltung des Engels, der von rechts herantritt. Neben der zweiten Komposition ist rechts ein weiterer, in einem Sprechgestus dargestellter Engel zu sehen; auf der linken Seite zeichnete Holbein für den Brunnen drei verschiedene Varianten. Die geometrische Form der Wasserstelle lässt darauf schliessen, dass im ausgeführten Schmuckstück hier ein geschliffener Edelstein einzusetzen war. Auch das unterste Medaillon mit Abraham und Abimelech, die sich über einem Altar die Hände reichen (Genesis 21, 27–32), sollte einen Edelstein aufnehmen. Rechts und links gab Holbein noch einmal die beiden aufeinander zu schreitenden Figuren in leicht veränderter Körperhaltung wieder. Über ihnen erscheinen zwei Gaukler und ein Fechter, die in keinem inhaltlichen Zusammenhang mit diesen Themen stehen. Ganz hatte sie für Hinzufügungen von späterer Hand gehalten. Stilistisch lassen sie sich aber nicht von den übrigen Darstellungen trennen. Die Zeichnungen, die Holbein ohne grössere Unterbrechungen vollendet haben dürfte, vereinen präzise und kleinteilig ausgearbeitete, auch mit Schraffuren modellierte und verkürzt gezeichnete, sehr summarisch gestaltete Figuren. Diese unterschiedlichen Lösungen auf engstem Raum ermöglichen Einblicke in die Arbeitsweise Holbeins. Sie machen den Reiz der Zeichnung aus, verdeutlichen jedoch auch, wie schwierig eine stilistische und zeitliche Einordnung von Werken sein kann, die aus dem ursprünglichen Zusammenhang herausgelöst wurden – wie die zahlreichen entlang der Umrisse ausgeschnittenen kleinen Blättchen des sogenannten Engli-

schen Skizzenbuches. Unseren Entwurf könnte Holbein um die Mitte seines zweiten Englandaufenthaltes, zwischen 1534 und 1538, angefertigt haben. Stilistische Verwandtschaft besteht zu Müller 1996, Nr. 218. Der Engel ausserhalb des Kreises lässt sich mit einzelnen Figuren des grossen Tafelaufsatzes (Kat. Nr. 25.32) vergleichen.

Ein weiter ausgearbeiteter, aquarellierter Entwurf für ein Medaillon mit Hagar, Ismael und dem Engel befindet sich in der Sammlung des Herzogs von Devonshire in Chatsworth.[1]

C. M.

1 Ganz 1937, Nr. 261; Old Master Drawings from Chatsworth, Ausst. Kat. British Museum, bearbeitet von M. Jaffé, London 1993, Nr. 204d.

Kat. Nr. 25.29

Kat. Nr. 25.30

Hans Holbein d.J.

25.30
Griff eines Prunkdolches, um 1534/38

Verso: Deckelbecher, Parierstange eines Dolches (?), Blattornament, um 1534/38
Basel, Kupferstichkabinett, Inv. 1662.165.97
Feder in Schwarz über Kreidevorzeichnung; Ergänzungen am Griff von anderer Hand in brauner Feder; auf der Rückseite Kreide und schwarze Feder
184 x 141 mm
Kein Wz.
Drei waagerechte und eine senkrechte Knickfalte, geglättet; Zeichnung stellenweise verwischt; Wachs- und Stockflecken

Herkunft: Amerbach-Kabinett, aus dem Englischen Skizzenbuch

Lit.: Woltmann 2, Nr. 110.97 – His 1886, S. 30, Tafel XXX, 3 – Ganz 1908, S. 63, Tafel 41 – Chamberlain 2, S. 277 – Ganz 1937, Nr. 444 (1536/43) – Müller 1990, S. 36, Abb. 5 – Ausst. Kat. Amerbach 1991, Zeichnungen, Nr. 123 – Müller 1996, Nr. 235

Kat. Nr. 25.30: Verso

Die Zeichnung steht in Zusammenhang mit dem im British Museum aufbewahrten Entwurf für einen Dolch mit Scheide, einen sogenannten Baselard (Rowlands 1993, Nr. 325). Er war vermutlich für Heinrich VIII. bestimmt. Die Basler Zeichnung ist ein mit dynamischem Strich ausgeführter Entwurf, der alternative Vorschläge enthält, während die Londoner Arbeit detaillierter ausgearbeitet ist und einer definitiven Lösung näherkommt. Es dürfte sich allerdings um eine Arbeit der Holbein-Werkstatt handeln (Müller 1990, S. 36ff.). Die auf der Rückseite unserer Zeichnung dargestellte linke Hälfte einer Parierstange (um 180 Grad gedreht) steht dem Entwurf auf der Vorderseite motivisch und stilistisch nahe. Entstanden vermutlich zwischen 1534 und 1538.

C. M.

Hans Holbein d.J.

25.31
Deckelpokal, um 1533/36

Basel, Kupferstichkabinett, Inv. 1662.165.104
Feder in Schwarz über Kreidevorzeichnung; rechte Hälfte abgeklatscht; Figur auf dem Knauf grau laviert
251 x 164 mm (grösste Masse)
Kein Wz.
Auf dem Deckel *HANS VON ANT.*
Stufenförmig ausgeschnitten; auf Japanpapier aufgezogen; senkrechte Mittelfalte, oben waagerechte Falte; Wachs- und Stockflecken

Herkunft: Amerbach-Kabinett, aus dem Englischen Skizzenbuch

Lit.: Woltmann 1, S. 443; 2, Nr. 110.104 – His 1886, S. 28 f., Tafel XXVII, 1 – Davies 1903, Abb. nach S. 202 – Chamberlain 2, S. 275, Tafel 42 – Meder 1919, S. 341, Abb. 125 – Glaser 1924, Tafel 78 – H. A. Schmid: Der Entwurf eines Deckelpokals von Hans Holbein d.J., in: Öff. Kunstslg. Basel. Jahresb., N. F. 21, 1924, S. 34 – Oettinger 1934, S. 258, S. 263, Tafel II, B – Ganz 1937, Nr. 206 (1532/35) – Schmid 1945, S. 37 f., Abb. 133 (um 1532/35) – O. Gamber: Die Königlich Englische Hofplattnerei, in: Jb. der Kunsthistorischen Sammlungen in Wien, 59, 1963, S. 24, Abb. 24 (Details) – Hayward 1976, S. 300, S. 340, Tafel 37 (um 1532) – Roberts 1979, Nr. 96 – Ausst. Kat. Holbein 1988, Nr. 82 – Müller 1990, S. 41, Abb. 9 – Müller 1996, Nr. 239

Holbein zeichnete zunächst die linke Seite und ergänzte die rechte durch einen Abklatsch. Er verzichtete zwar auf die bildhafte Wiedergabe des Gefässes, informierte aber durch verschiedene Abbildungsmethoden genauer über dessen Gestalt und Dekoration. Die Konturen entsprechen einem Längsschnitt, der durch die Mittelachse gelegt ist. Dies erlaubt, die tatsächliche Wölbung des Deckels links und rechts und ebenso die des Knaufes sichtbar zu machen, ohne den ringförmigen Ansatz des Deckelwulstes zu verbergen. Das Ornament nimmt nur wenig Rücksicht auf die Rundung des Gefässkörpers und ist flächig auf die Ebene des Längsschnittes projiziert. Der Eindruck eines räumlichen Gegenstandes bleibt jedoch erhalten; er wird vor allem

Kat. Nr. 25.31

durch die sich verkürzenden Buckelungen an der Unterseite der Schale und am Deckel erzeugt. Der Entwurf könnte die unmittelbare Vorlage für eine Goldschmiedearbeit gewesen sein, die in den gleichen Massen ausgeführt werden sollte. Die nur mit einem Schleier bekleidete Frauengestalt auf dem Knauf, mit den Attributen Fackel und Buch, ist ein Sinnbild der Wahrheit. Holbein zeichnete daneben eine Variante dieser Figur. Der Entwurf entstand zwischen 1532 und 1538, vielleicht für den flämischen Goldschmied Hans von Antwerpen, der von 1515 an in London lebte. Abrechnungen belegen, dass er seit 1537 für Thomas Cromwell, der das Amt des Master of the Jewel House bekleidete, tätig war. Seit 1538 arbeitete er auch für Heinrich VIII. Nach dem Tod Holbeins im Jahre 1543 übernahm Hans von Antwerpen die Verwaltung von dessen Nachlass.[1] Auf Harnischgarnituren Heinrichs VIII. aus der Zeit um 1533/36 (siehe Gamber) finden sich Ornamente, die denen auf Deckel und Wandung unseres Gefässes sehr ähnlich sind. Holbein entwarf damals vermutlich auch den Dekor für die Rüstungen des Königs.

<div align="right">*C. M.*</div>

1 L. Cust: John of Antwerp, Goldsmith, and Hans Holbein, in: Burl. Mag., 31, 1906, S. 356–360; Reinhardt 1982, S. 268.

Hans Holbein d. J.
25.32
Tafelaufsatz, um 1533/36

Basel, Kupferstichkabinett, Inv. 1662.165.99
Feder in Schwarz über Kreidevorzeichnung
265 x 125 mm (grösste Masse)
Kein Wz.
Auf Japanpapier aufgezogen; unregelmässig ausgeschnitten, oben ausgerissen; mehrere kleine Löcher und Risse; mehrere waagerechte Falten, geglättet; Wachs- und Stockflecken

Herkunft: Amerbach-Kabinett, aus dem Englischen Skizzenbuch

Lit.: Woltmann 2, Nr. 110.99 – Manteuffel 1920, Zeichner, Abb. S. 68 – Glaser 1924, Tafel 77 – Oettinger 1934, S. 263, Tafel I, D – Ganz 1937, Nr. 219 (um 1536) – Schmid 1945, S. 38, Abb. 138 (1535/43) – Christoffel 1950, Abb. S. 226 (um 1536) – Ausst. Kat. Amerbach 1962, Nr. 83, Abb. 24 – Ausst. Kat. Swiss Drawings 1967, Nr. 37 – Hugelshofer 1969, S. 140, Nr. 49 (1532/43) – Hp. Landolt: Zur Geschichte von Dürers zeichnerischer Form, in: Anzeiger des Germanischen Nationalmuseums 1971/72, S. 155, Abb. 15 – Hp. Landolt 1972, Nr. 82 – Hayward 1976, Tafel 44 (um 1533/35) – Roberts 1979, Nr. 99 – Ausst. Kat. Holbein 1988, Nr. 84 – Hp. Landolt 1990, S. 275 f., Abb. 7 f. – Müller 1990, S. 35 f., Abb. 4 – Ausst. Kat. Amerbach 1991, Zeichnungen, Nr. 122 – Gruber 1993, S. 261 – Ives 1994, S. 38, Abb. 6 – Klemm 1995, S. 65, S. 75, Abb. S. 64 – Müller 1996, Nr. 244

Der Entwurf gibt die linke Hälfte eines grossen Tafelaufsatzes wieder. Er besteht aus einem Tischbrunnen mit mehreren Gefässkörpern, die sich nach oben hin verkleinern und reichen plastischen Schmuck aufweisen. An oberster Stelle thront Jupiter auf einem Adler und schwingt sein Blitzbündel. Auf der kleinen Plattform darunter tanzen Menschen um einen Altar und bringen dem Gott ein Brandopfer dar. Die Mischwesen in den folgenden Etagen haben zumeist dienende Funktionen: sie halten Wappenschilde, tragen Körbe auf dem Kopf, in denen kleine Feuer brennen, oder betätigen sich wie Atlanten als Stützen. Aus dem grossen, geschlossenen Gefässkörper in der Mitte fallen Wasserstrahlen in das Becken herab. Am Fuss des Aufsatzes steht eine nackte, weibliche Gestalt, aus deren Brüsten ebenfalls Wasserstrahlen hervorkommen. Vielleicht ist es Venus, Diana oder eine Quellnymphe. Die Vorzeichnung in schwarzer Kreide vermittelte lediglich einen ersten Eindruck von den Proportionen des Gefässes. Im Laufe der Arbeit kam Holbein bei den Einzelheiten zu verschiedenen Lösungen, die er teilweise übereinander zeichnete, so dass sich Zusammenballungen beziehungsweise Häufungen von Strichen ergaben. Varianten, die in dem Entwurf selbst keinen Platz mehr fanden, brachte er am Rand an; dort vergrösserte er auch einzelne Details. Verwandt ist ein nur durch eine Beschreibung überlieferter Tischbrunnen, den Anne Boleyn Heinrich VIII. 1534 zum neuen Jahr schenkte (siehe Müller 1996, Nr. 243). Unser Entwurf dürfte zwischen 1533 und 1536 entstanden sein.

<div align="right">*C. M.*</div>

Kat. Nr. 25.32

Verzeichnis
der abgekürzt zitierten Literatur

Albertina Wien 1933
Beschreibender Katalog der Handzeichnungen in der Graphischen Sammlung Albertina, hrsg. von Alfred Stix, Bd. 4f. (Text- und Tafelbd.): Die Zeichnungen der deutschen Schulen bis zum Beginn des Klassizismus, bearb. von Hans Tietze/Erika Tietze-Conrat/Otto Benesch und Karl Garzarolli-Thurnlackh, Wien 1933

Allen/Garrod
Helen M. Allen/Percy S. Allen/Heathcote W. Garrod: Opus Epistolarum Des. Erasmi Roterodami, 12 Bde., Oxford 1906–58

Amerbach-Korrespondenz
Die Amerbach-Korrespondenz. Im Auftrag der Kommission für die Öffentliche Bibliothek der Universität Basel, Bd. 1–5: hrsg. und bearb. von Alfred Hartmann, Bd. 6–10: hrsg. und bearb. von Beat R. Jenny, Basel 1942–95

Anderes/Hoegger 1988
Bernhard Anderes/Peter Hoegger: Die Glasgemälde im Kloster Wettingen, Baden 1988

Andersson 1978
Christiane Andersson: Dirnen, Krieger, Narren. Ausgewählte Zeichnungen von Urs Graf, Basel 1978

Andersson 1994
Christiane Andersson: Das Bild der Frau in der oberrheinischen Kunst um 1520, in: Die Frau in der Renaissance, hrsg. von Paul Gerhard Schmidt, Wiesbaden 1994, S. 243–259

Anzelewsky 1970
Fedja Anzelewsky: The Drawings and Graphic Works of Albrecht Dürer, London 1970

Anzelewsky 1971
Siehe Anzelewsky 1991

Anzelewsky 1980
Fedja Anzelewsky: Dürer. Werk und Wirkung, Stuttgart 1980

Anzelewsky 1983
Fedja Anzelewsky: Dürer-Studien. Untersuchungen zu den ikonographischen und geistesgeschichtlichen Grundlagen seiner Werke zwischen den beiden Italienreisen, Berlin 1983

Anzelewsky 1991
Fedja Anzelewsky: Albrecht Dürer. Das malerische Werk, Neuausgabe, Text- und Tafelbd., Berlin 1991, 1. Auflage: Berlin 1971

Anzelewsky/Mielke
Fedja Anzelewsky/Hans Mielke: Albrecht Dürer. Kritischer Katalog der Zeichnungen. Die Zeichnungen alter Meister im Berliner Kupferstichkabinett, Staatliche Museen zu Berlin – Preussischer Kulturbesitz, Berlin 1984

ASA
Anzeiger für Schweizerische Altert(h)umskunde, siehe ZAK

Ausst. Kat. Albrecht Altdorfer und sein Kreis 1938
Albrecht Altdorfer und sein Kreis. Gedächtnisausstellung zum 400. Todesjahr, Ausst. Kat. Bayerische Staatsgemäldesammlung München, München 1938

Ausst. Kat. Amerbach 1962
Meisterzeichnungen aus dem Amerbach-Kabinett, Ausst. Kat. Öffentliche Kunstsammlung Basel, bearb. von Hanspeter Landolt und Erwin Treu, Basel 1962

Ausst. Kat. Amerbach 1991, Beiträge/Gemälde/Goldschmiederisse/Objekte/Zeichnungen
Sammeln in der Renaissance. Das Amerbach-Kabinett, Ausst. Kat. Historisches Museum Basel (Objekte) und Öffentliche Kunstsammlung Basel (Beiträge/Gemälde/Goldschmiederisse/Zeichnungen), 5 Bde., Basel 1991

Ausst. Kat. Amerbach 1995
Bonifacius Amerbach 1495–1562. Zum 500. Geburtstag des Basler Juristen und Erben des Erasmus von Rotterdam, Ausst. Kat. Öffentliche Kunstsammlung Basel, Basel 1995

Ausst. Kat. Baldung 1959
Hans Baldung Grien, Ausst. Kat. Staatliche Kunsthalle Karlsruhe, Karlsruhe 1959

Ausst. Kat. Baldung 1978
Hans Baldung Grien im Kunstmuseum Basel, Ausst. Kat. Öffentliche Kunstsammlung Basel, Basel 1978

Ausst. Kat. Baldung 1981
Hans Baldung Grien. Prints and Drawings, Ausst. Kat. National Gallery of Art, Washington/Yale University Art Gallery, New Haven, hrsg. von James H. Marrow und Alan Shestack, Washington/New Haven 1981

Ausst. Kat. Basler Buchill. 1984
Basler Buchillustration 1500–1545 (Oberrheinische Buchillustration, 2), Ausst. Kat. Öffentliche Bibliothek der Universität Basel, bearb. von Frank Hieronymus, Basel 1984

Ausst. Kat. Berlin 1877
Königliche Museen. Kupferstich-Cabinet. Catalog der Ausstellung neu erworbener Zeichnungen von Albrecht Dürer, bearb. von Friedrich Lippmann, Berlin 1877

Ausst. Kat. Berlin 1928
Albrecht Dürer-Ausstellung zum 6. April 1928, veranstaltet von den Staatlichen Museen Berlin in Gemeinschaft mit der Preussischen Akademie der Künste, bearb. von Max J. Friedländer, Berlin 1928

Ausst. Kat. Bocholt 1972
Israhel van Meckenem und der deutsche Kupferstich des 15. Jahrhunderts, Ausst. Kat. 750 Jahre Stadt Bocholt 1222.1972, Kunsthaus der Stadt Bocholt, Bocholt 1972

Ausst. Kat. Bremen 1911
Die Kunst Albrecht Dürers. Seine Werke in Originalen und Reproduktionen geordnet nach der Zeitfolge ihrer Entstehung, Ausst. Kat. Kunsthalle Bremen, bearb. von Gustav Pauli, Bremen 1911

Ausst. Kat. Brüssel 1977
Albrecht Dürer aux Pays-Bas, son voyage (1520–1521), son influence, Ausst. Kat. Palais des Beaux-Arts, bearb. von Fedja Anzelewsky/Matthias Mende und Pieter Eeckhout, Brüssel 1977

Ausst. Kat. Bürger und Bauern 1989
Dasein und Vision. Bürger und Bauern um 1500, Ausst. Kat. Altes Museum Berlin, Berlin 1989

Ausst. Kat. Burgkmair 1931
Burgkmair-Ausstellung in der Staatlichen Gemäldegalerie zu Augsburg, Juni–Juli 1931. Veranstaltet von der Direktion der Bayer. Staatsgemäldesammlungen zum Gedächtnis des 400. Todesjahres des Meisters, Ausst. Kat. Bayerische Staatsgemäldesammlungen, bearb. von Karl Feuchtmayr, Augsburg 1931

Ausst. Kat. CIBA-Jubiläums-Schenkung 1959
Die CIBA-Jubiläums-Schenkung an das Kupferstichkabinett. 15 Zeichnungen schweizerischer und deutscher Meister des 15. und 16. Jahrhunderts, Ausst. Kat. Öffentliche Kunstsammlung Basel, Basel 1959

Ausst. Kat. Cranach 1972
Lucas Cranach 1472–1553. Ein grosser Maler in bewegter Zeit, Ausst. Kat. Schlossmuseum Weimar, Weimar 1972

Ausst. Kat. Cranach 1973
Lucas Cranach. Gemälde – Zeichnungen – Druckgraphik, Ausst. Kat. Staatliche Museen zu Berlin – Preussischer Kulturbesitz, Gemäldegalerie und Kupferstichkabinett, Zeichnungen und druckgraphisches Werk, bearb. von Frank Steigerwald, Berlin 1973

Ausst. Kat. Cranach 1974/76
Lucas Cranach. Gemälde, Zeichnungen, Druckgraphik, Ausst. Kat. Öffentliche Kunstsammlung Basel, bearb. von Dieter Koepplin und Tilman Falk, 2 Bde., Basel 1974/76

Ausst. Kat. Cranach 1988
Cranach och den tyska renässansen (Cranach und die deutsche Renaissance), Ausst. Kat. Nationalmuseum Stockholm, Stockholm 1988

Ausst. Kat. Cranach 1994
Lucas Cranach. Ein Maler-Unternehmer aus Franken, Ausst. Kat. Festung Rosenberg Kronach/Museum der bildenden Künste Leipzig/Haus der Bayerischen Geschichte und Kultur, Augsburg, hrsg. von Claus Grimm/Johannes Erichsen und Evamaria Brockhoff, Augsburg 1994

Ausst. Kat. Dessins Renaissance germanique 1991
Dessins de Dürer et de la Renaissance germanique dans les collections publiques parisiennes, Ausst. Kat. Musée du Louvre, hrsg. von Emmanuel Starcky, Paris 1991

Ausst. Kat. Deutsche Zeichnungen der Dürerzeit 1951
Meisterwerke aus den Berliner Museen. Deutsche Zeichnungen der Dürerzeit, Ausst. Kat. Museum Dahlem, Berlin 1951/52

Ausst. Kat. Deutsche Zeichnungen 1400–1900, 1956
Deutsche Zeichnungen 1400–1900, Ausst. Kat. Staatliche Graphische Sammlung München im Haus der Kunst/Kupferstichkabinett der ehemaligen Staatlichen Museen Berlin im Museum Dahlem/Kunsthalle Hamburg, München 1956

Ausst. Kat. Donauschule 1965
Die Kunst der Donauschule 1490–1540, Ausst. Kat. Stift St. Florian/Schlossmuseum Linz, Linz 1965

Ausst. Kat. Dürer 1911
Siehe Ausst. Kat. Bremen 1911

Ausst. Kat. Dürer 1964
Dürer et son temps. Chef-d'œuvres du Dessin allemand de la collection du Kupferstichkabinett, Musée de l'Etat Stiftung Preußischer Kulturbesitz à Berlin, Ausst. Kat. Palais des Beaux-Arts, Brüssel 1964

Ausst. Kat. Dürer 1967
Dürer und seine Zeit. Meisterzeichnungen aus dem Berliner Kupferstichkabinett, Ausst. Kat. Kupferstichkabinett, Staatliche Museen zu Berlin – Preussischer Kulturbesitz, Berlin 1967

Ausst. Kat. Dürer 1971
Siehe Ausst. Kat. Nürnberg 1971

Ausst. Kat. Dürer 1985
Siehe Koreny 1985

Ausst. Kat. Dürer 1991
Albrecht Dürer. 50 Meisterzeichnungen aus dem Berliner Kupferstichkabinett, Kunstmuseum Düsseldorf, bearb. von Hans Mielke, Berlin 1991

Ausst. Kat. Dürer, Holbein 1988
The Age of Dürer and Holbein. German Drawings 1400–1550, Ausst. Kat. British Museum, bearb. von John Rowlands, London 1988

Ausst. Kat. Erasmus 1969
Erasmus en zijn tijd, Ausst. Kat. Museum Boymans-van Beuningen, Text- und Tafelbd., Rotterdam 1969

Ausst. Kat. Erasmus 1986
Erasmus von Rotterdam. Zum 450. Todestag des Erasmus von Rotterdam, Ausst. Kat. Historisches Museum Basel, Basel 1986

Ausst. Kat. Fantast. Realismus 1984
Altdorfer und der fantastische Realismus in der deutschen Kunst, Ausst. Kat. Centre Culturel du Marais, Paris 1984

Ausst. Kat. Freiburg 1970
Kunstepochen der Stadt Freiburg, Ausstellung zur 850 Jahrfeier, Ausst. Kat. Augustinermuseum Freiburg im Breisgau, bearb. von Ingeborg Krummer-Schroth, Freiburg im Breisgau 1970

Ausst. Kat. Handzeichnungen Alter Meister 1961
Handzeichnungen Alter Meister aus dem Kupferstichkabinett der ehemals Staatlichen Museen Berlin, Ausst. Kat. Graphische Sammlung der Eidgenössischen Technischen Hochschule, Zürich 1961

Ausst. Kat. Hausbuchmeister 1985
The Master of The Amsterdam Cabinet, or The Housebook Master, ca. 1470–1500, Ausst. Kat. Rijksprentenkabinet/Rijksmuseum Amsterdam, hrsg. von Jan Piet Filedt Kok, Amsterdam 1985 (niederländische und englische Ausgabe), deutsche Ausgabe: Vom Leben im späten Mittelalter. Der Hausbuchmeister oder Meister des Amsterdamer Kabinetts, Ausst. Kat. Städtische Galerie im Städelschen Kunstinstitut, Frankfurt am Main 1985

Ausst. Kat. Holbein 1960
Die Malerfamilie Holbein in Basel, Ausst. Kat. Öffentliche Kunstsammlung Basel, Basel 1960

Ausst. Kat. Holbein d. Ä. 1965
Hans Holbein der Aeltere und die Kunst der Spätgotik, Ausst. Kat. Rathaus Augsburg, Augsburg 1965

Ausst. Kat. Holbein 1987
Drawings by Holbein from the Court of Henry VIII. Fifty Drawings from the Collection of Her Majesty Queen Elizabeth II, Windsor Castle, Ausst. Kat. Museum of Fine Arts Houston, bearb. von Jane Roberts, Houston 1987, deutsche Ausgabe: Ausst. Kat. Hamburger Kunsthalle/Öffentliche Kunstsammlung Basel, Basel 1988

Ausst. Kat. Holbein 1988
Hans Holbein d. J. Zeichnungen aus dem Kupferstichkabinett der Öffentlichen Kunstsammlung Basel, Ausst. Kat. Öffentliche Kunstsammlung Basel, bearb. von Christian Müller, Basel 1988

Ausst. Kat. Innsbruck 1969
Maximilian I. Innsbruck, Ausst. Kat. Zeughaus, Innsbruck 1969

Ausst. Kat. Karlsruhe 1959
Hans Baldung Grien, Ausst. Kat. Staatliche Kunsthalle Karlsruhe, Karlsruhe 1959

Ausst. Kat. Köpfe 1983
Köpfe der Lutherzeit, Ausst. Kat. Hamburger Kunsthalle, hrsg. von Werner Hofmann, München 1983

Ausst. Kat. Liverpool 1910
The Art of Albrecht Dürer, Ausst. Kat. Walker Art Gallery, bearb. von Sir W. Martin Conway, Liverpool 1910

Ausst. Kat. Manuel 1979
Niklaus Manuel Deutsch. Maler, Dichter, Staatsmann, Ausst. Kat. Historisches Museum Bern, Bern 1979

Ausst. Kat. Meister um Albrecht Dürer 1961
Meister um Albrecht Dürer, Ausst. Kat. Germanisches Nationalmuseum Nürnberg, Nürnberg 1961

Ausst. Kat. München 1974
Altdeutsche Zeichnungen aus der Universitätsbibliothek Erlangen, Ausst. Kat. Staatliche Graphische Sammlung München, München 1974

Ausst. Kat. Neuerworbene und neubestimmte Zeichnungen 1973
Vom späten Mittelalter bis zu Jacques Louis David. Neuerworbene und neubestimmte Zeichnungen im Berliner Kupferstichkabinett, Ausst. Kat. Berliner Kupferstichkabinett, bearb. von Fedja Anzelewsky/Peter Dreyer u. a., Berlin 1973

Ausst. Kat. Nürnberg 1971
Albrecht Dürer 1471–1971, Ausst. Kat. Germanisches Nationalmuseum Nürnberg, München 1971

Ausst. Kat. Renaissance 1986
Die Renaissance im deutschen Südwesten, Ausst. Kat. Heidelberger Schloss, 2 Bde., hrsg. vom Badischen Landesmuseum Karlsruhe, Karlsruhe 1986

Ausst. Kat. Schongauer Berlin 1991
Martin Schongauer. Druckgraphik im Berliner Kupferstichkabinett, Ausst. Kat. Kupferstichkabinett, Staatliche Museen zu Berlin – Preussischer Kulturbesitz Berlin, hrsg. von Hartmut Krohm und Jan Nicolaisen, Berlin 1991

Ausst. Kat. Schongauer Colmar 1991
Le beau Martin. Gravures et Dessins de Martin Schongauer (vers 1450–1491), Ausst. Kat. Musée d'Unterlinden, Colmar 1991, deutsche Ausgabe: Der hübsche Martin. Kupferstiche und Zeichnungen von Martin Schongauer (ca. 1450–1490)

Ausst. Kat. Skizzen 1989
Skizzen. Von der Renaissance bis zur Gegenwart aus dem Kupferstichkabinett Basel, Ausst. Kat. Kunsthalle Bielefeld, hrsg. von Ulrich Weisner, Bielefeld 1989

Ausst. Kat. Slg. Kurfürst Carl Theodor 1983
Zeichnungen aus der Sammlung des Kurfürsten Carl Theodor, Ausst. Kat. Staatliche Graphische Sammlung München, bearb. von Holm Bevers/Richard Harprath u. a., München 1983

Ausst. Kat. Stimmer 1984
Spätrenaissance am Oberrhein. Tobias Stimmer 1539–1584, Ausst. Kat. Öffentliche Kunstsammlung Basel, Basel 1984

Ausst. Kat. Swiss Drawings 1967
Swiss Drawings. Masterpieces of Five Centuries, Ausst. Kat. Stiftung Pro Helvetia/Smithsonian Institution Washington, bearb. von Walter Hugelshofer, Washington D.C. 1967

Ausst. Kat. Traum vom Raum 1986
Der Traum vom Raum. Gemalte Architektur aus 7 Jahrhunderten, Ausst. Kat. Kunsthalle Nürnberg, bearb. von Hans Reuther, Nürnberg 1986

Ausst. Kat. Vermächtnis Jung 1989
Zeichnungen des 16. bis 18. Jahrhunderts. Vermächtnis Richard Jung, Ausst. Kat. Staatsgalerie Stuttgart/Staatliche Kunsthalle Karlsruhe, Stuttgart 1989

Ausst. Kat. Vom späten Mittelalter 1973
Siehe Ausst. Kat. Neuerworbene und neube-
stimmte Zeichnungen 1973

Ausst Kat. Von allen Seiten schön 1995
Von allen Seiten schön. Bronzen der Renais-
sance und des Barock, hrsg. von Volker Krahn,
Ausst. Kat. Staatliche Museen zu Berlin –
Preussischer Kulturbesitz, Berlin 1995

Ausst. Kat. Washington 1971
Dürer in Amerika. His Graphic Work, Ausst.
Kat. National Gallery of Art Washington,
hrsg. von Charles W. Talbot, mit Anmerkungen
von Gaillard F. Ravenel und Jay A. Levenson,
Washington 1971

Ausst. Kat. Westeurop. Zeichnungen 1992
Zapadno-europejskij Risunok XVI.–XX. vekov
iz sobranij Kunsthalle v Bremene. West-
europäische Zeichnung XVI.–XX. Jahrhundert.
Kunsthalle Bremen, Ausst. Kat. Eremitage
St. Petersburg, bearb. von I. S. Grigor'eva/T. A.
Ilatovskaja und J. N. Novosel'skaja, St. Peters-
burg 1992

Ausst. Kat. Zeichen der Freiheit 1991
Das Bild der Republik in der Kunst des 16. bis
20. Jahrhunderts. Zeichen der Freiheit. 2. Kunst-
ausstellung des Europarates 1991, Ausst. Kat.
Historisches Museum und Kunstmuseum Bern,
hrsg. von Dario Gamboni und Georg Germann,
Bern 1991

B.
Adam Bartsch: Le peintre graveur, 21 Bde. und
2 Bde. Suppl., Wien 1803–21

Bächtiger 1971/72
Franz Bächtiger: Andreaskreuz und Schweizer-
kreuz. Zur Feindschaft zwischen Landsknech-
ten und Eidgenossen, in: Jb. des Bernischen
Historischen Museums, 1971/72, S. 205–270

Bächtiger 1974
Franz Bächtiger: Marignano. Zum Schlachtfeld
von Urs Graf, in: ZAK, 31, 1974, S. 31–54

Bätschmann 1989
Oskar Bätschmann: Die Malerei der Neuzeit
(Ars Helvetica, 6), Disentis 1989

Bätschmann/Griener 1994
Oskar Bätschmann/Pascal Griener: Holbein-
Apelles. Wettbewerb und Definition des
Künstlers, in: Zs. f. Kg., 57, 1994, S. 626–650

Baldass 1926
Ludwig Baldass: Der Stilwandel im Werk Hans
Baldungs, in: Münchner Jahrbuch der bilden-
den Kunst, N. F. 3, 1926, S. 6–44

Baldass 1928
Ludwig Baldass: Hans Baldungs Frühwerke,
in: Pantheon, 2, 1928, S. 398–412

Baldass 1941
Ludwig Baldass: Albrecht Altdorfer, Zürich
1941

Baldass 1960
Ludwig Baldass: Offene Fragen auf der Basler
Holbein Ausstellung von 1960, in: Zs. f. Kwiss.,
15, 1961, S. 81–96

Basler Rathaus 1983
Das Basler Rathaus, hrsg. von der Staatskanzlei
des Kantons Basel-Stadt, mit Beiträgen von
Ulrich Barth/Enrico Ferraino/Carl Fingerhut/
Georg Germann/Elisabeth Landolt und Alfred
Wyss, Basel 1983

Basler Zs. Gesch. Ak.
Basler Zeitschrift für Geschichte und Alter-
tumskunde, Basel, 1, 1902 ff.

Baum 1948
Julius Baum: Martin Schongauer, Wien 1948

Baumgart 1974
Fritz Baumgart: Grünewald, tutti i disegni,
Florenz 1974

Becker 1938
Hanna L. Becker: Die Handzeichnungen
Albrecht Altdorfers, München 1938

Becker 1994
Maria Becker: Architektur und Malerei.
Studien zur Fassadenmalerei des 16. Jahrhun-
derts in Basel, in: Neujahrsblatt für Basels
Jugend, 172, hrsg. von der Gesellschaft zur
Beförderung des Guten und Gemeinnützigen,
Basel 1994, S. 7–164

Beenken 1928
Herrmann Beenken: Besprechung zu
Lippmann Bd. VI, in: Jb. f. Kwiss., 5, 1928,
S. 111–116

Beenken 1936
Herrmann Beenken: Zu Dürers Italienreise im
Jahre 1505, in: Zs. f. Kwiss., 3, 1936, S. 91–126

Behling 1955
Lottlisa Behling: Die Handzeichnungen des
Mathis Gothart Nithart genannt Grünewald,
Weimar 1955

Behling 1969
Lottlisa Behling: Mathis Gothart oder Nithart
(Matthaeus Grünewald), Königstein im Taunus
1969

Beiträge 1, 2
Beiträge zur Geschichte der deutschen Kunst,
hrsg. von Ernst Buchner und Karl Feuchtmayr,
Bd. 1: Oberdeutsche Kunst der Spätgotik und
Reformationszeit, Augsburg 1924, Bd. 2: Augs-
burger Kunst der Spätgotik und Renaissance,
Augsburg 1928

Benesch 1928
Otto Benesch: Zur altösterreichischen Tafel-
malerei: 1. Der Meister der Linzer Kreuzigung,
2. Die Anfänge Lukas Cranachs, in: Jahrbuch
der kunsthistorischen Sammlungen in Wien,
N. F. 2, 1928, S. 63–118

Bergström 1957
Ingvar Bergström: Revival of Antique Illusio-
nistic Wall-painting in Renaissance Art (Göte-
borgs Universitets Årsskrift, 63), Göteborg
1957

Bernhard 1978
Marianne Bernhard: Hans Baldung Grien,
München 1978

Beutler/Thiem 1960
Christian Beutler/Gunther Thiem: Hans
Holbein d. Ae. Die spätgotische Altar- und
Glasmalerei (Abhandlungen zur Geschichte der
Stadt Augsburg. Schriftenreihe des Stadtarchivs
Augsburg, 13), Augsburg 1960

Bianconi 1972
Piero Bianconi: L'opera completa di Grüne-
wald, vorgestellt von Guido Testoni, Mailand
1972

Bock 1921
Elfried Bock: Die deutschen Meister. Beschrei-
bendes Verzeichnis sämtlicher Zeichnungen,
in: Die Zeichnungen alter Meister im Kupfer-
stichkabinett, Staatliche Museen zu Berlin –
Preussischer Kulturbesitz, 2 Bde., Berlin 1921

Bock 1929
Elfried Bock: Die Zeichnungen in der Univer-
sitätsbibliothek Erlangen (Kataloge der Prestel-
Gesellschaft, 1, Erlangen), Frankfurt am Main
1929

Böheim 1891
Wendelin Böheim: Augsburger Waffen-
schmiede, in: Jahrbuch der Kunstsammlungen
des Allerhöchsten Kaiserhauses, Wien, 1891,
S. 165–227

von Boehn 1923
Max von Boehn: Die Mode. Menschen und
Mode im 16. Jahrhundert. Nach Bildern und
Stichen der Zeit ausgewählt, München 1923

Boerlin 1966
Öffentliche Kunstsammlung. Kunstmuseum
Basel, Katalog, Teil 1: Die Kunst bis 1800.
Sämtliche ausgestellte Werke, bearb. von Paul
H. Boerlin, Basel 1966

von Borries 1982
Johann E. von Borries: Rezension Ausst. Kat.
Baldung 1981, in: Kunstchronik, 35, 1982,
S. 51–59

von Borries 1988
Johann E. von Borries: Rezension Rowlands
1985, in: Kunstchronik, 41, 1988, S. 125–131

von Borries 1989
Johann E. von Borries: Rezension Ausst. Kat.
Holbein 1988, in: Kunstchronik, 42, 1989,
S. 288–297

Bossert/Storck 1912
Helmuth Th. Bossert/Willy F. Storck: Das
mittelalterliche Hausbuch, Leipzig 1912

van den Brande 1950
Robert van den Brande: Die Stilentwicklung im
Graphischen Werk des Aegidius Sadeler, Diss.,
Wien 1950

Braun 1924
Edmund Wilhelm Braun: Hans Baldung und
der Benediktmeister, in: Mitteilungen der
Gesellschaft für Vervielfältigende Kunst (Bei-
lage der Graphischen Künste), 1, Wien 1924,
S. 1–17

Brinckmann 1934
Albert Erich Brinckmann: Albrecht Dürer.
Die Landschaftsaquarelle, Berlin 1934

Briquet
Charles Moise Briquet: Les filigranes. Dictionnaire historique des marques du papier, 4 Text- und 2 Tafelbde., Genf 1907

Bucher 1992
Gisela Bucher: Weltliche Genüsse. Ikonologische Studie zu Tobias Stimmer 1539–1584 (Europäische Hochschulschriften, Reihe 28: Kunstgeschichte, 131), Bern/Frankfurt am Main 1992

Buchner 1924
Ernst Buchner: Hans Curjel, Hans Baldung Grien (Rezension), in: Ernst Buchner/Karl Feuchtmayr: Beiträge zur Geschichte der deutschen Kunst, Bd. 1, Augsburg 1924, S. 287–302

Burckhardt 1888
Daniel Burckhardt: Die Schule Martin Schongauers am Oberrhein, Basel 1888

Burckhardt 1892
Daniel Burckhardt: Albrecht Dürer's Aufenthalt in Basel 1492–1494, München/Leipzig 1892

Burckhardt 1906
Daniel Burckhardt: Einige Werke der lombardischen Kunst in ihren Beziehungen zu Holbein, in: ASA, N. F. 8, 1906, S. 297–304

Burckhardt-Werthemann 1904
Daniel Burckhardt-Werthemann: Drei wiedergefundene Werke aus Holbeins früherer Baslerzeit, in: Basler Zs. Gesch. Ak., 4, 1904, S. 18–37

Burke 1936
W. L. M. Burke: Lucas Cranach the Elder, in: The Art Bulletin, 18, 1936, S. 25–53

Burkhard 1936
Arthur Burkhard: Matthias Grünewald. Personality and Accomplishment, Cambridge, Massachusetts 1936

Burl. Mag.
The Burlington Magazine, London, 9, 1948 ff.: The Burlington Magazine for Connoisseurs, London, 1, 1903–89, 1947

Bushart 1977
Bruno Bushart: Der »Lebensbrunnen« von Hans Holbein dem Älteren, in: Festschrift Wolfgang Braunfels, Tübingen 1977, S. 45–70

Bushart 1987
Bruno Bushart: Hans Holbein der Ältere, Augsburg 1987

Bushart 1994
Bruno Bushart: Die Fuggerkapelle bei St. Anna in Augsburg, München 1994

Cetto 1949
Anna Maria Cetto: Tierzeichnungen aus acht Jahrhunderten, Basel 1949

Chamberlain 1, 2
Arthur B. Chamberlain: Hans Holbein the Younger, 2 Bde., London 1913

Christoffel 1950
Ulrich Christoffel: Hans Holbein d. J., 2. Auflage, Berlin 1950, 1. Auflage: 1924

Claussen 1993
Peter C. Claussen: Der doppelte Boden unter Holbeins Gesandten, in: Hülle und Fülle. Festschrift für Tilmann Buddensieg, Alfter 1993, S. 177–202

Cohn 1930
Werner Cohn: Der Wandel der Architekturgestaltung in den Werken Hans Holbeins d. J. Ein Beitrag zur Holbein-Chronologie (Studien zur deutschen Kunstgeschichte, 278), Strassburg 1930

Cohn 1932
Werner Cohn: Eine Zeichnung H. Holbeins d. J. im Berliner Kupferstichkabinett, in: Jb. preuss. Kunstslg., 53, 1932, S. 1 f.

Cohn 1939
Werner Cohn: Two Glass Panels after Designs by Hans Holbein, in: Burl. Mag., 75, 1939, S. 115–121

Cranach Colloquium 1972/73
Lucas Cranach. Künstler und Gesellschaft, Colloquium zum 500. Geburtstag Lucas Cranach d. Ä., Staatliche Lutherhalle Wittenberg (1.–3. Oktober 1972), Wittenberg 1973

Curjel 1923
Hans Curjel: Hans Baldung Grien, München 1923

Curjel, Baldungstudien
Hans Curjel: Baldung Studien, in: Jb. f. Kwiss., 1, 1923, S. 182–195

Davies 1903
Gerald S. Davies: Hans Holbein the Younger, London 1903

Debrunner 1941
Hugo Debrunner: Der Zürcher Maler Hans Leu im Spiegel von Bild und Schrift (Neujahrsblatt der Zürcher Kunstgesellschaft 1941), Zürich 1941

Degenhart 1943
Bernhard Degenhart: Europäische Handzeichnungen aus fünf Jahrhunderten, Berlin/Zürich 1943

Demonts
Musée du Louvre. Inventaire général des dessins des Écoles du Nord, Bd. 1 f.: Écoles allemande et suisse, Slg. Kat. bearb. von Louis Demonts, Paris 1937/38

Deuchler/Roethlisberger/Lüthy 1975
Florens Deuchler/Marcel Roethlisberger/Hans Lüthy: Schweizer Malerei. Vom Mittelalter bis 1900, Genf 1975

Dodgson 1908
Campbell Dodgson/Sidney M. Peartree: The Dürer Society. Facsimiles, Series 10, London 1908

Dressler 1960
Fridolin Dressler: Nürnbergisch-fränkische Landschaften bei Albrecht Dürer, in: Mitteilungen des Vereins f. d. Geschichte der Stadt Nürnberg, 50, 1960, S. 258–270

Dreyer 1982
Peter Dreyer: Ex Bibliotheca Regia Berolinensi. Zeichnungen aus dem ältesten Sammlungsbestand des Berliner Kupferstichkabinetts, Berlin 1982

Eisler 1981
Colin Eisler: Hans Baldung Grien, an Exhibition Reviewed, in: The Print Collector's Newsletter, 12, 3, 1981, S. 69 f.

Eisler 1991
Colin Eisler: Dürer's Animals, Washington/London 1991

Elen/Voorthuis 1989
Albert J. Elen/J. Voorthuis: Missing Old Master Drawings from the Franz Koenigs Collection Claimed by the State of The Netherlands, Den Haag 1989

Ephrussi 1882
Charles Ephrussi: Albert Dürer et ses Dessins, Paris 1882

Escher 1917
Konrad Escher: Die Miniaturen in den Basler Bibliotheken, Museen und Archiven, Basel 1917

Escherich 1916
Mela Escherich: Hans Baldung Grien. Bibliographie 1509–1915, Strassburg 1916

Escherich 1928/29
Mela Escherich: Bildnisse von Grünewald, in: Zs. f. bildende Kunst, 62, 1928/29, S. 116–120

Falk 1968
Tilman Falk: Hans Burgkmair. Studien zu Leben und Werk des Augsburger Malers, München 1968

Falk 1978
Tilman Falk: Baldungs jugendliches Selbstbildnis: Fragen zur Herkunft seines Stils, in: ZAK, 35, 1978, S. 217–223

Falk 1979
Kupferstichkabinett der Öffentlichen Kunstsammlung Basel (Kunstmuseum Basel). Beschreibender Katalog der Zeichnungen, Bd. 3: Die Zeichnungen des 15. und 16. Jahrhunderts, Teil 1: Das 15. Jahrhundert, Hans Holbein der Ältere und Jörg Schweiger, die Basler Goldschmiederisse, Slg. Kat. bearb. von Tilman Falk, Basel/Stuttgart 1979

Falke 1936
Otto von Falke: Dürers Steinrelief von 1509 mit dem Frauenakt, in: Pantheon, 18, 1936, S. 330–333

Favière 1985
Jean Favière: Bourges, source d'inspiration d'Holbein, in: Cahiers d'archéologie et d'histoire du Berry, 80, 1985, S. 47–54

Feurstein 1930
Heinrich Feurstein: Matthias Grünewald (Religiöse Schriftenreihe der Buchgemeinde Bonn, 6. Bd., J. R. 1930), Bonn 1930

Fischer 1939
Otto Fischer: Hans Baldung Grien, München 1939

Fischer 1951
Otto Fischer: Geschichte der deutschen Zeichnung und Graphik (Deutsche Kunstgeschichte, 4), München 1951, S. 339 ff.

Flechsig 1, 2
Eduard Flechsig: Albrecht Dürer. Sein Leben und seine künstlerische Entwicklung, 2 Bde., Berlin 1928–31

Foister 1981
Susan Foister: Holbein and his English Patrons, Phil. Diss., Ms., Courtauld Institute of Art London, 1981

Foister 1983
Drawings by Holbein from the Royal Library Windsor Castle, Slg. Kat. bearb. von Susan Foister, New York 1983

Fraenger 1936
Wilhelm Fraenger: Matthias Grünewald in seinen Werken. Ein physiognomischer Versuch, Berlin 1936

Fraenger 1988
Wilhelm Fraenger: Matthias Grünewald, Dresden 1988

Friedländer 1891
Max J. Friedländer: Albrecht Altdorfer. Der Maler von Regensburg, Phil. Diss., Leipzig 1891

Friedländer 1896
Max J. Friedländer: Dürers Bildnisse seines Vaters, in: Repertorium für Kunstwissenschaft, 19, 1896, S. 12–19

Friedländer 1914
Handzeichnungen deutscher Meister in der Herzogl. Anhaltschen Behörden Bibliothek zu Dessau, Slg. Kat. bearb. von Max J. Friedländer, Stuttgart 1914

Friedländer 1919
Max J. Friedländer: Albrecht Dürer. Der Kupferstecher und Holzschnittzeichner, Berlin 1919

Friedländer 1923
Max J. Friedländer: Albrecht Altdorfer, Berlin o. J. (1923)

Friedländer 1925
Max J. Friedländer: Von Schongauer zu Holbein. Zeichnungen Deutscher Meister des 16. Jahrhunderts aus dem Berliner Kabinett, München 1925

Friedländer 1926
Max J. Friedländer (Hrsg.): Die Grünewaldzeichnungen der Sammlung v. Savigny, Berlin 1926

Friedländer 1927
Max J. Friedländer (Hrsg.): Die Zeichnungen von Matthias Grünewald (Jahresgabe des Deutschen Vereins für Kunstwissenschaft 1926), Berlin 1927

Friedländer/Bock 1921
Siehe Bock 1921

Friedländer/Rosenberg 1979
Max J. Friedländer/Jakob Rosenberg: Die Gemälde von Lucas Cranach, 2. überarbeitete Auflage, Basel 1979, 1. Auflage: Berlin 1932

Friend 1943
A. M. Friend jr.: Dürer and the Hercules Borghese-Piccolomini, in: The Art Bulletin, 25, 1943, S. 40–49

Frölicher 1909
Elsa Frölicher: Die Porträtkunst Hans Holbeins des Jüngeren und ihr Einfluss auf die schweizerische Bildnismalerei im 16. Jahrhundert, Phil. Diss., Basel/Strassburg 1909

Ganz 1905
Paul Ganz: Hans Holbein der Jüngere, in: Die Schweiz, 9, 1905, S. 129–136

Ganz 1908
Handzeichnungen von Hans Holbein dem Jüngeren, in Auswahl hrsg. von Paul Ganz, Berlin 1908

Ganz 1919
Hans Holbein d. J. Des Meisters Gemälde in 252 Abbildungen (Klassiker der Kunst, 20), hrsg. von Paul Ganz, 2. Auflage, Stuttgart/Berlin 1919, 1. Auflage: 1911

Ganz 1923
Handzeichnungen von Hans Holbein dem Jüngeren, in Auswahl hrsg. von Paul Ganz, 2. Auflage, Berlin 1923, 1. Auflage: 1908

Ganz 1924
Paul Ganz: L'influence de l'art français dans l'œuvre de Hans Holbein le Jeune, in: Actes du congrès d'histoire de l'art, 2, Paris 1924, S. 292–299

Ganz 1925
Paul Ganz: An Unknown Portrait by Holbein the Younger, in: Burl. Mag., 47, 1925, S. 112–115

Ganz 1925, Holbein
Paul Ganz: Holbein, in: Burl. Mag., 47, 1925, S. 230–245

Ganz 1928/29
Paul Ganz: Das Bildnis Hans Holbeins d. J., in: Jb. für Kunst und Kunstpflege in der Schweiz, 5, 1928/29, S. 273–292

Ganz 1936
Paul Ganz: Zwei Werke Hans Holbeins d. J. aus der Frühzeit des ersten englischen Aufenthalts, in: Festschrift zur Eröffnung des Kunstmuseums, Basel 1936, S. 141–158

Ganz 1937
Paul Ganz: Die Handzeichnungen Hans Holbeins d. J. Kritischer Katalog, in fünfzig Lieferungen (Denkmäler deutscher Kunst), Berlin 1911–37, Textbd. Berlin 1937

Ganz 1943
Paul Ganz: Handzeichnungen Hans Holbeins des Jüngeren in Auswahl, Basel 1943

Ganz 1950
Paul Ganz: Hans Holbein der Jüngere. Gesamtausgabe der Gemälde, Basel 1950

Ganz/Major 1907
Paul Ganz/Emil Major: Die Entstehung des Amerbach'schen Kunstkabinetts; Die Amerbach'schen Inventare, in: Öff. Kunstslg. Basel. Jahresb., N. F. 3, 1907, Beilage, S. 1–68

P. L. Ganz 1960
Paul Leonhard Ganz: Die Miniaturen der Basler Universitätsmatrikel, Basel 1960

P. L. Ganz 1966
Paul Leonhard Ganz: Die Basler Glasmaler der Spätrenaissance und der Barockzeit, Basel/Stuttgart 1966

Gerszi 1970
Teresa Gerszi: Capolavori del Rinascimento tedesco (I disegni dei Maestri), Mailand 1970

Giesen 1930
Josef Giesen: Dürers Proportionsstudien im Rahmen der allgemeinen Proportionsentwicklung, Diss., Bonn 1930

Giesicke 1994
Barbara Giesicke: Glasmalereien des 16. und 20. Jahrhunderts im Basler Rathaus, hrsg. von der Staatskanzlei des Kantons Basel-Stadt, Basel 1994

Ginhart 1962
Karl Ginhart: Dürer war in Kärnten, in: Festschrift Gotbert Moro, Beilage zu Carinthia I, 1, 1962, S. 129–155

Girshausen 1936
Theo Ludwig Girshausen: Die Handzeichnungen Lukas Cranachs des Älteren, Diss., Frankfurt am Main 1936

Glaser 1908
Curt Glaser: Hans Holbein der Aeltere (Kunstgeschichtliche Monographien, 11), Leipzig 1908

Glaser 1921
Curt Glaser: Lukas Cranach, Leipzig 1921

Glaser 1924
Curt Glaser: Hans Holbein d. J. Zeichnungen, Basel 1924 (Rezension von Grisebach, in: Jb. f. Kwiss., 1924/25, S. 310 f.)

Goris/Marlier 1970
J. A. Goris/Georges Marlier: Albrecht Dürer. Das Tagebuch der niederländischen Reise, Brüssel 1970

Graf zu Solms-Laubach 1935/36
Ernstotto Graf zu Solms-Laubach: Der Hausbuchmeister, in: Städel-Jahrbuch, 9, 1935/36, S. 13–96

Graul 1935
Richard Graul (Hrsg.): Grünewalds Handzeichnungen (Inselbücherei 265), Leipzig 1935

Great Drawings 1962
Great Drawings of all Time, ausgewählt und hrsg. von Ira Moskowitz, Bd. 2: German, Flemish and Dutch, Thirteenth through Nineteenth Century, New York 1962

Grimm 1881
Hermann Grimm: Bemerkungen über den Zusammenhang von Werken A. Dürers mit der Antike, in: Jb. preuss. Kunstslg., 1881, S. 186–191

Grohn 1956
Hans W. Grohn: Hans Holbein der Jüngere. Bildniszeichnungen, Dresden 1956

Grohn 1987
Hans W. Grohn: Tout l'œuvre peint de Holbein le Jeune (Les Classiques de l'Art), mit einem Vorwort von Pierre Vaisse, Paris 1987

423

Gross 1625
Johannes Gross: Urbis Basileae Epitaphia et Inscriptiones, Basel o. J. (1625)

Gross 1991
Sibylle Gross: Die Schrein- und Flügelgemälde des Schnewlin-Altares im Freiburger Münster – Studien zur Baldung-Werkstatt und zu Hans Leu dem Jüngeren, in: Zs. Dt. Ver. f. Kwiss., 45, 1991, S. 88–130

Grossmann 1950
Fritz Grossmann: Holbein, Torrigiano and Some Portraits of Dean Colet. A Study of Holbein's Work in Relation to Sculpture, in: Journal of the Warburg and Courtauld Institutes, 13, 1950, S. 202–236

Grossmann 1951
Fritz Grossmann: Holbein Studies 1/2, in: Burl. Mag., 93, 1951, S. 39–44, S. 111–114

Grossmann 1963
Fritz Grossmann: Holbein, in: Encyclopedia of World Art, Bd. 7, New York/Toronto/London 1963, Sp. 586–597

Gruber 1993
Alain Gruber/Margherita Azzi-Visentini/Michèle Bimbenet-Privat/Francisca Costantini-Lachat/Robert Fohr: L'art décoratif en Europe. Renaissance et Maniérisme, Paris 1993

Grünewald 1974/75
Grünewald et son œuvre, Société pour la conservation des monuments historiques d'Alsace, Société Schongauer, Actes de la Table Ronde organisée par le Centre National de la Recherche Scientifique à Strasbourg et Colmar du 18 au 21 octobre 1974 (Cahiers Alsaciens d'Archéologie, d'Art et d'Histoire, Bd. 19f.), Strassburg o. J. (1975)

Hackenbroch 1979
Yvonne Hackenbroch: Renaissance Jewellery, London/München 1979

Haendcke 1899
Berthold Haendcke: Die Chronologie der Landschaften Albrecht Dürers (Studien zur deutschen Kunstgeschichte, 19), Strassburg 1899

Hagen 1917
Oskar Hagen: Bemerkungen zum Aschaffenburger Altar des Matthias Grünewald, in: Kunstchronik, N. F. 28, 32 (11. Mai 1917), 1916/17, Sp. 341–347

Hagen 1919
Oskar Hagen: Matthias Grünewald, München 1919

Halm 1920
Philipp M. Halm: Studien zur Augsburger Bildnerei der Frührenaissance, in: Jb. preuss. Kunstslg., 41, 1920, S. 214–343

Halm 1930
Peter Halm: Die Landschaftszeichnungen des Wolfgang Huber, in: Münchner Jahrbuch der bildenden Kunst, N. F. 7, 1, 1930, S. 1–104

Halm 1953
Peter Halm: Rezension zu: Franz Winzinger, Albrecht Altdorfer. Zeichnungen, München 1952, in: Kunstchronik, 1953, S. 71–76

Halm 1959
Peter Halm: Die Hans Baldung Grien Ausstellung in Karlsruhe, 1959, in: Kunstchronik, 13, 1960, S. 123–140

Halm 1962
Peter Halm: Hans Burgkmair als Zeichner, in: Münchner Jahrbuch der bildenden Kunst, 1962, S. 75–162

Handbuch Berliner Kupferstichkabinett 1994
Das Berliner Kupferstichkabinett: ein Handbuch zur Sammlung, Staatliche Museen zu Berlin – Preussischer Kulturbesitz, Kupferstichkabinett (Publikation zur Ausstellung: Vereint im neuen Haus: Meisterwerke aus zehn Jahrhunderten im Berliner Kupferstichkabinett, Kupferstichkabinett Berlin-Tiergarten), hrsg. von Alexander Dückers, Berlin 1994

Handzeichnungen
Handzeichnungen Deutscher Meister des 15. und 16. Jahrhunderts, hrsg. von Max J. Friedländer und Elfried Bock, Berlin o. J.

Handz. Schweizer. Meister
Handzeichnungen Schweizerischer Meister des 15.–18. Jahrhunderts, hrsg. von Paul Ganz, Textbd. und 3 Tafelbde., Basel 1904–08

Hartlaub 1960
Gustav Friedrich Hartlaub: Der Todestraum von Hans Baldung Grien, in: Antaios, 1, 2, 1960, S. 13–85

Hausmann 1861
Bernhard Hausmann: Albrecht Dürers Kupferstiche, Radierungen, Holzschnitte und Zeichnungen, Hannover 1861

Hauttmann 1921
Max Hauttmann: Dürer und der Augsburger Antikenbesitz, in: Jb. preuss. Kunstslg., 42, 1921, S. 34–50

Hayward 1976
Jane F. Hayward: Virtuoso Goldsmiths and the Triumph of Mannerism. 1540 to 1620, London 1976

HBLS
Historisches Biographisches Lexikon der Schweiz, 7 Bde., Suppl., Neuenburg 1921–34

Heidrich 1906
Ernst Heidrich: Geschichte des Dürerschen Marienbildnisses, Leipzig 1906

Heinzle 1953
Erwin Heinzle: Wolf Huber, Innsbruck o. J. (1953)

Heise 1942
Carl Georg Heise: Altdeutsche Meisterzeichnungen, München 1942

Heller 1827
Joseph Heller: Das Leben und die Werke Albrecht Dürer's, Teil 2 in 3 Bdn., Bamberg 1827/Leipzig 1831

Heringa 1981
J. Heringa: Philipp von Stosch als Vermittler bei Kunstankäufen François Fagels, in: Nederlands Kunsthistorisch Jaarboeck, 32, 1981, S. 55–110

Hermann/Hesse 1993
Claudia Hermann/Jochen Hesse: Das ehemalige Hertensteinhaus in Luzern. Die Fassadenmalerei von Hans Holbein d. J., in: Kunst und Architektur in der Schweiz, 44, 1993, S. 173–185

Herrmann-Fiore 1972
Kristina Herrmann-Fiore: Dürers Landschaftsaquarelle (Kieler Kunsthistorische Studien, Bd. 1), Diss., Kiel 1972

Hes 1911
Willy Hes: Ambrosius Holbein (Studien zur deutschen Kunstgeschichte, 145), Strassburg 1911

Hess 1994
Daniel Hess: Meister um das »mittelalterliche Hausbuch«: Studien zur Hausbuchmeisterfrage, Mainz 1994

Hieronymus 1985
Frank Hieronymus: Sebastian Münster, Conrad Schnitt und ihre Basel-Karte von 1538, in: Speculum orbis. Zs. f. Alte Kartographie und Vedutenkunde, 1, 1985, S. 3–38

Hilpert 1958
Willi Hilpert: Kalchreuth-Aquarelle, in: Erlanger Bausteine zur fränkischen Heimatforschung, 5, 1958, S. 101–108

Hind
Arthur M. Hind: Early Italian Engraving. A Critical Catalogue with Complete Reproduction of all the Prints Described, 2 Text- und 5 Tafelbde., London 1938–48

Hinz 1993
Berthold Hinz: Lucas Cranach d. Ä. (Rowohlt Monographie, 457), Hamburg 1993

His
Hans Holbein des Aelteren Feder- und Silberstift-Zeichnungen in den Kunst-Sammlungen zu Basel, Bamberg, Dessau…, mit einer Einleitung von Eduard His, Nürnberg o. J. (1885)

His 1870
Eduard His: Die Basler Archive über Hans Holbein den Jüngeren, seine Familie und einige zu ihm in Beziehung stehende Zeitgenossen, in: Z. Jb. f. Kwiss., 3, 1870, S. 113–173

His 1886
Eduard His: Dessins d'ornements de Hans Holbein, Paris 1886

HMB. Jahresb.
Historisches Museum Basel. Jahresberichte und Rechnungen, Basel 1891 ff.

Höhn 1928
Heinrich Höhn: Albrecht Dürer und seine fränkische Heimat; Nürnberg 1928

Hoffmann 1989
Konrad Hoffmann: »Vom Leben im späten Mittelalter«. Aby Warburg und Norbert Elias zum ›Hausbuchmeister‹, in: Städel-Jahrbuch, N. F. 12, 1989, S. 47–58

Hollstein German
Friedrich Wilhelm Heinrich Hollstein: German Engravings, Etchings and Woodcuts ca. 1400–1700, Bd. 1–39 ff., Amsterdam/Roosendaal/Rotterdam 1954–94 ff.

Hubach 1996
Hanns Hubach: Matthias Grünewald.
Der Aschaffenburger Maria-Schnee-Altar.
Geschichte – Rekonstruktion – Ikonographie
(Quellen und Abhandlungen zur mittelrheinischen Kirchengeschichte, 77), Mainz 1996

Hütt 1968
Wolfgang Hütt: Mathis Gothardt Neithardt,
genannt »Grünewald«. Leben und Werk im
Spiegel der Forschung, Leipzig 1968

Hütt 1970
Wolfgang Hütt: Albrecht Dürer 1471–1528.
Das gesamte graphische Werk, hrsg. von
Marianne Bernhard, München 1970, Bd. 1:
Handzeichnungen, Bd. 2: Druckgraphik

Hugelshofer 1923 und 1924
Walter Hugelshofer: Das Werk des Zürcher
Malers Hans Leu, I, in: ASA, N. F. 25, 1923,
S. 163–179, II und III, in: ASA, N. F. 26, 1924,
S. 28–42, S. 122–150

Hugelshofer 1928
Walter Hugelshofer: Schweizer Handzeichnungen des 15. und 16. Jahrhunderts (Die
Meisterzeichnung, 1), Freiburg im Breisgau
1928

Hugelshofer 1933
Walter Hugelshofer: Zu Hans Baldung, in:
Pantheon, 11, 1933, S. 169–177

Hugelshofer 1969
Walter Hugelshofer: Schweizer Zeichnungen.
Von Niklaus Manuel bis Alberto Giacometti,
Bern 1969

Ihle/Mehnert 1972
Sigrid Ihle/Karl-Heinz Mehnert: Museum der
bildenden Künste Leipzig. Kataloge der
Graphischen Sammlung, Bd. 1: Altdeutsche
Zeichnungen, Leipzig 1972

Ives 1986
Eric W. Ives: Anne Boleyn, Oxford 1986

Ives 1994
Eric W. Ives: The Queen and the Painters. Anne
Boleyn, Holbein and Tudor Royal Portraits,
in: Apollo, 140, Juli 1994, S. 36–45

Jacobi 1956
Günther Jacobi: Kritische Studien zu den
Handzeichnungen von Matthias Grünewald.
Versuch einer Chronologie, Diss., Köln 1956

Jb. f. Kwiss.
Jahrbuch für Kunstwissenschaft, Leipzig
1923–30: Monatshefte f. Kwiss., Leipzig, 1,
1908–15, 1922

Jb. preuss. Kunstslg.
Jahrbuch der königlich preussischen Kunstsammlungen, Berlin, 1, 1880–39, 1918: Jahrbuch der preussischen Kunstsammlungen,
Berlin, 40, 1919–63, 1943: Jb. der Berliner
Museen, Berlin, N. F., 1, 1959 ff.

Justi 1902
Ludwig Justi: Konstruierte Figuren und Köpfe
unter den Werken Albrecht Dürers, Leipzig
1902

Kauffmann 1951
Hans Kauffmann: Dürers »Nemesis«, in:
Tymbos für Wilhelm Ahlmann. Ein Gedenkbuch, Berlin 1951

KDM BS
Die Kunstdenkmäler des Kantons Basel-Stadt
(Die Kunstdenkmäler der Schweiz, 3 f., 12, 46,
52), 5 Bde., Basel 1932–66

Kehl 1964
Anton Kehl: »Grünewald«-Forschungen,
Neustadt an der Aisch 1964

Kelterborn-Haemmerli 1927
Anna Kelterborn-Haemmerli: Die Kunst des
Hans Fries, Phil. Diss., Strassburg 1927

Klebs 1907
Luise Klebs: Dürers Landschaften: Ein Versuch, die uns erhaltenen Naturstudien Dürers
chronologisch zu ordnen, in: RKW, 30,
1907, S. 399–420

Klemm 1972
Christian Klemm: Der Entwurf zur Fassadenmalerei am Haus »Zum Tanz« in Basel.
Ein Beitrag zu Holbeins Zeichnungsœuvre,
in: ZAK, 29, 1972, S. 165–175

Klemm 1981
Christian Klemm: Fassade, in: RDK, 7, 1981,
Sp. 536–742

Klemm 1995
Christian Klemm: Hans Holbein d. J. im
Kunstmuseum Basel (Schriften des Vereins der
Freunde des Kunstmuseums Basel, 3), 2. Auflage, Basel 1995, 1. Auflage: 1980

Knackfuss 1914
Hermann Knackfuss: Holbein der Jüngere
(Künstlermonographien, 17), 5. Auflage,
Bielefeld/Leipzig 1914

Knappe 1964
Karl Adolf Knappe: Dürer. Das graphische
Werk, Wien/München 1964

Koch 1941
Carl Koch: Die Zeichnungen Hans Baldung
Griens (Denkmäler deutscher Kunst), Berlin
1941

Koch 1974
Robert A. Koch: Hans Baldung Grien. Eve, the
Serpent, and Death/Eve, le serpent et la mort,
Ottawa 1974

Koegler 1910
Hans Koegler: Die grösseren Metallschnittillustrationen Hans Holbeins d. J. zu einem
Hortulus animae, in: Monatshefte f. Kwiss., 3,
1910, S. 13–17

Koegler 1923
Hans Koegler: Hans Herbst (Herbster), in: TB,
16, 1923, S. 450–453

Koegler 1924
Hans Koegler: Ambrosius Holbein, in: TB, 17,
1924, S. 327–332

Koegler 1924, Ernte
Hans Koegler: Der Maler Ambrosius Holbein,
in: Die Ernte, 5, 1924, S. 45–66

Koegler 1926
Hans Koegler: Beschreibendes Verzeichnis der
Basler Handzeichnungen des Urs Graf, Basel
1926

Koegler 1930
Hans Koegler: Beschreibendes Verzeichnis der
Basler Handzeichnungen des Niklaus Manuel
Deutsch, Basel 1930

Koegler 1943
Hans Holbein d. J. Die Bilder zum Gebetbuch Hortulus animae, beschrieben von Hans
Koegler, Basel 1943

Koegler 1947
Hans Koegler: Hundert Tafeln aus dem Gesamtwerk des Urs Graf, Basel 1947

Koepplin 1967
Dieter Koepplin: Das Sonnengestirn der
Donaumeister. Zur Herkunft und Bedeutung
eines Leitmotivs, in: Werden und Wandlung.
Studien zur Kunst der Donauschule, Linz 1967

Koepplin 1972
Zu Cranach als Zeichner – Addenda zu Rosenbergs Katalog, in: Kunstchronik, 25, 1972,
S. 345–348

Koepplin/Falk 1974/76
Dieter Koepplin/Tilman Falk: Lukas Cranach,
Gemälde, Zeichnungen, Druckgraphik, Ausst.
Kat. Kunstmuseum Basel, 2 Bde., Basel 1974/76

Konrad 1992
Bernd Konrad: Die Wandgemälde im Festsaal
des St. Georgen-Klosters zu Stein am Rhein, in:
Schaffhauser Beiträge zur Geschichte, 69, 1992,
S. 75–105

Koreny 1985
Fritz Koreny: Albrecht Dürer und die Tierund Pflanzenstudien der Renaissance, München
1985

Koreny 1991
Fritz Koreny: A Coloured Flower Study by
Martin Schongauer and the Development of the
Depiction of Nature from Van der Weyden to
Dürer, in: Burl. Mag., 133, 1991, S. 588–597

Koreny 1996
Fritz Koreny: Martin Schongauer as a Draftsman: A Reassessment, in: Master Drawings, 34,
1996, S. 123–147

Koschatzky 1971
Walter Koschatzky: Albrecht Dürer – Die Landschaftsaquarelle, Wien 1971

Koschatzky/Strobl 1971
Walter Koschatzky/Alice Strobl: Die Dürerzeichnungen der Albertina, Salzburg 1971

Kreytenberg 1970
Gert Kreytenberg: Hans Holbein d. J. – Die
Wandgemälde im Basler Ratsaal, in: Zs. Dt. Ver.
f. Kwiss., 24, 1970, S. 77–100

Kronthaler 1992
Helmut Kronthaler: Profane Wand- und
Deckenmalerei in Süddeutschland im 16. Jahrhundert und ihr Verhältnis zur Kunst Italiens
(tuduv-Studien. Reihe Kunstgeschichte, 52),
Phil. Diss., München 1991/92

Kuhrmann 1964
Dieter Kuhrmann: Über das Verhältnis von
Vorzeichnung und ausgeführtem Werk bei
Albrecht Dürer, Diss., FU Berlin, Berlin 1964

Kunst der Welt 1980
Kunst der Welt in den Berliner Museen, Bd. 6:
Kupferstichkabinett Staatliche Museen zu
Berlin – Preussischer Kulturbesitz, Stuttgart/
Zürich 1980

Kurthen 1924
Josef Kurthen: Zum Problem der Dürerschen
Pferdekonstruktion. Ein Beitrag zur Dürer-
und Behamforschung, in: Repertorium für
Kunstwissenschaft, 11, 1924, S. 77–106

Kutschbach 1995
Doris Kutschbach: Albrecht Dürer. Die Altäre,
Stuttgart/Zürich 1995

Landolt 1960
Hanspeter Landolt: Das Skizzenbuch Hans
Holbeins des Älteren im Kupferstichkabinett
Basel, Olten/Lausanne/Freiburg im Breisgau
1960

Landolt 1961 MS
Hanspeter Landolt: Die Zeichnungen Hans
Holbeins des Aelteren, Versuch einer Standort-
bestimmung, Habilitationsschrift (ungedruckt),
Basel 1961

Landolt 1971/72
Hanspeter Landolt: Zur Geschichte von Dürers
zeichnerischer Form, in: Anzeiger des Germa-
nischen Nationalmuseums, 1971/72, S. 143–156

Hp. Landolt 1972
100 Meisterzeichnungen des 15. und 16. Jahr-
hunderts aus dem Basler Kupferstichkabinett,
hrsg. vom Schweizerischen Bankverein, Aus-
wahl und Text von Hanspeter Landolt, Basel
1972

Hp. Landolt 1990
Hanspeter Landolt: Zu Hans Holbein d. J. als
Zeichner. Holbein ein Altdeutscher?, in:
Festschrift to Erik Fischer, Kopenhagen 1990,
S. 263–277

Lauber 1962
Werner Lauber: Hans Holbein der Jüngere und
Luzern (Luzern im Wandel der Zeiten, 22),
Luzern 1962

Lauts 1936
Jan Lauts: Die Neuerwerbungen der Berliner
Museen, Gemälde und Zeichnungen, in: Pan-
theon, 18, 1936, S. 398–402

LCI
Lexikon der christlichen Ikonographie, hrsg.
von Engelbert Kirschbaum, Bd. 1–4: Allgemeine
Ikonographie; Bd. 5–8: Ikonographie der
Heiligen, Freiburg im Breisgau 1968–76, unver-
änderter Nachdruck 1990

Lehrs
Max Lehrs: Geschichte und kritischer Katalog
des deutschen, niederländischen und franzö-
sischen Kupferstichs im 15. Jahrhundert, 9 Text-
und Tafelbde., Wien 1908–34

Lehrs 1881
Max Lehrs: Zu Dürers Studium nach der Antike:
Ein Nachtrag zu dem Aufsatz von Franz
Wickhoff, in: Mitteilungen des Instituts für
österreichische Geschichtsforschung, 2, 1881,
S. 281–286

Lehrs 1914
Max Lehrs: Schongauer-Zeichnungen in
Dresden, in: Mitteilungen aus den sächsischen
Kunstsammlungen, 5, 1914, S. 6–17

Lieb 1952
Norbert Lieb: Die Fugger und die Kunst im
Zeitalter der Spätgotik und frühen Renaissance,
München 1952

Lieb/Stange 1960
Norbert Lieb/Alfred Stange: Hans Holbein der
Aeltere, o. O., o. J. (München/Berlin 1960)

Liebenau 1888
Theodor von Liebenau: Hans Holbein d. J.
Fresken am Hertenstein-Hause in Luzern nebst
einer Geschichte der Familie Hertenstein,
Luzern 1888

Lindt
Johann Lindt: The Paper-mills of Berne and
their Watermarks. 1465–1859 (Monumenta
chartae papyraceae historiam illustrantia, 10),
Hilversum 1964

Lippmann 1880
Friedrich Lippmann: Autographen von Dürer
im Berliner Kupferstichkabinett, in: Jb. preuss.
Kunstslg., 1. 1880, S. 30–35

Lippmann 1882
Zeichnungen alter Meister im Königlichen
Kupferstichcabinet zu Berlin, hrsg. von Fried-
rich Lippmann, Berlin 1882

Lippmann 1883
Friedrich Lippmann: Zeichnungen von Albrecht
Dürer in Nachbildungen, Berlin 1883–1929,
7 Bde. (Bde. 1–4: hrsg. von Friedrich Lipp-
mann; Bd. 5: hrsg. von Joseph Meder; Bd. 6f.:
hrsg. von Friedrich Winkler)

Lorenz 1904
Ludwig Lorenz: Die Mariendarstellungen
Albrecht Dürers (Stud. z. dt. Kunstg., 55),
Strassburg 1904

Lübbeke 1985
Altdeutsche Bilder der Sammlung Georg
Schäfer Schweinfurt, Slg. Kat. bearb. von Isolde
Lübbeke in Zusammenarbeit mit Bruno
Bushart, Schweinfurt 1985

Lüdecke 1953
Heinz Lüdecke (Hrsg.): Lucas Cranach der
Ältere. Der Künstler und seine Zeit, Leipzig
1953

Lüthi 1928
Walter Lüthi: Urs Graf (Monographien zur
Schweizer Kunst, 4), Zürich 1928

Lugt
Frits Lugt: Les marques de collections de
dessins et d'estampes, Amsterdam 1921, Suppl.,
Den Haag 1956

Lutterotti 1956
Otto R. von Lutterotti: Dürers Reise durch
Tirol, in: Festschrift für Raimund von Klebels-
berg (Schlern-Schriften, 150), 1956, S. 153–158

M.
Joseph Meder: Dürer-Katalog. Ein Handbuch
über Albrecht Dürers Stiche, Radierungen,
Holzschnitte, deren Zustände, Ausgaben und
Wasserzeichen, Wien 1932

Major 1908
Emil Major: Das Fäschische Museum. Die
Fäschischen Inventare, in: Öff. Kunstslg. Basel.
Jahresb., N. F. 4, 1908, Beilage, S. 1–69

Major 1943
Emil Major: Eine Glasgemäldefolge von
Hans Holbein aus dem Jahre 1520, in: HMB.
Jahresb., 1942, S. 37–51

Major/Gradmann 1941
Emil Major/Erwin Gradmann: Urs Graf,
Basel 1941

Manteuffel 1920, Maler
Kurt Zoege von Manteuffel: Hans Holbein.
Der Maler, München 1920

Manteuffel 1920, Zeichner
Kurt Zoege von Manteuffel: Hans Holbein.
Der Zeichner für Holzschnitt und Kunst-
gewerbe, München 1920

Mantz 1879
Paul Mantz: Hans Holbein, Paris 1879

Martin 1950
Kurt Martin: Skizzenbuch des Hans Baldung
Grien: »Karlsruher Skizzenbuch«, 2 Bde.,
Basel 1950

E. Maurer 1982
Emil Maurer: Holbein jenseits der Renaissance.
Bemerkungen zur Fassadenmalerei am Haus
zum Tanz in Basel, in: Emil Maurer. 15 Aufsätze
zur Geschichte der Malerei (Festgabe zum
65. Geburtstag von Emil Maurer), Basel/Boston/
Stuttgart 1982, S. 123–135

F. Maurer 1971
François Maurer: Zu den Rathausbildern Hans
Holbeins d. J. (KDM BS, Nachträge von
1932–71 zu Bd. 1), Basel 1971, S. 715–776

Meder 1919
Joseph Meder: Die Handzeichnung, ihre
Technik und Entwicklung, Wien 1919

Meiss 1967
Millard Meiss: French Painting in the Time of
Jean de Berry. The Late Fourteenth Century
and the Patronage of the Duke (National
Gallery of Art. Kress Foundation Studies in
the History of European Art, 2), Text- und
Tafelbd., London/New York 1967

Mende 1976
Matthias Mende: Dürers Traumbilder, in:
Kurz und Gut, hrsg. von Byk Gulden Pharma-
zeutika, 10, 1, 1976, S. 40–44, Konstanz 1976

Mende 1978
Matthias Mende: Hans Baldung Grien. Das
Graphische Werk. Vollständiger Bildkatalog
der Einzelholzschnitte, Buchillustrationen und
Kupferstiche, Unterschneidheim 1978

Mende 1983
Matthias Mende: Dürer-Medaillen. Münzen, Medaillen, Plaketten von Dürer, auf Dürer, nach Dürer, hrsg. von den Stadtgeschichtlichen Museen Nürnberg und der Albrecht-Dürer-haus-Stiftung e.V., Nürnberg 1983

Mesenzeva 1981
Charmian A. Mesenzeva: »Der behexte Stallknecht« des Hans Baldung Grien, in: Zs. f. Kg., 44, 1981, S. 57–61

Michael 1986
Erika B. Michael: The Drawings by Hans Holbein the Younger for Erasmus' »Praise of Folly«, Phil. Diss., Washington D. C., New York/London 1986

Mielke 1988
Albrecht Altdorfer. Zeichnungen, Deckfarbenmalerei, Druckgraphik, Ausst. Kat. Kupferstichkabinett, Staatliche Museen zu Berlin – Preussischer Kulturbesitz, bearb. von Hans Mielke, Berlin 1988

Mitius 1924
Otto Mitius: Mit Albrecht Dürer nach Heroldsberg und Kalchreuth, Erlangen 1924

Möhle 1941/42
Hans Möhle: Carl Koch, Die Handzeichnungen Hans Baldung Griens (Rezension), in: Zs. f. Kg., 10, 1941/42, S. 214–221

Möhle 1959
Hans Möhle: Zur Karlsruher Baldung-Ausstellung 1959, in: Zs. f. Kg., 22, 1959, S. 124–132

Mojzer 1966
M. Mojzer: Die Fahnen des Meisters MS, in: Acta Historiae Artium, 12, 1966, S. 93–112, Anm. 37, Abb. 10

Muchall 1931
Thomas Muchall-Viebrook: Ein Beitrag zu den Zeichnungen Hans Holbeins des Jüngeren, in: Münchner Jahrbuch der bildenden Kunst, N. F. 8, 1931, S. 156–171

Müller 1989
Christian Müller: Hans Holbein d.J. Überlegungen zu seinen frühen Zeichnungen, in: ZAK, 46, 1989, S. 113–128

Müller 1990
Christian Müller: Holbein oder Holbein-Werkstatt? Zu einem Pokalentwurf der Gottfried Keller-Stiftung im Kupferstichkabinett Basel, in: ZAK, 47, 1990, S. 33–42

Müller 1991
Christian Müller: New Evidence for Hans Holbein the Younger's Wall Paintings in Basel Town Hall, in: Burl. Mag., 133, 1991, S. 21–26

Müller 1991, Rezension
Christian Müller: Rezension Wüthrich 1990, in: Kunstchronik, 44, 1991, S. 39–44

Müller 1996
Christian Müller: Die Zeichnungen von Hans Holbein dem Jüngeren und Ambrosius Holbein. Katalog der Zeichnungen des 15. und 16. Jahrhunderts, Teil 2A, Kupferstichkabinett der Öffentlichen Kunstsammlung Basel, Basel 1996

Murr 1797
Christoph Gottlieb von Murr: Description du cabinet de Monsieur Paul de Praun à Nuremberg, Nürnberg 1797

Musper 1952
Helmuth Theodor Musper: Albrecht Dürer. Der gegenwärtige Stand der Forschung, Stuttgart 1952

Neudörfer 1547
Johann Neudörfer: Des Johann Neudörfer Schreib- und Rechenmeisters zu Nürnberg Nachrichten daselbst aus dem Jahre 1547 nebst der Forts. des Andreas Gulden nach den Handschriften und mit Anmerkungen hrsg. von G. W. Lochner, Wien 1875

Oberhuber 1967
Konrad Oberhuber: Zwischen Renaissance und Barock, bearb. von Konrad Oberhuber, Wien 1967

Öff. Kunstslg. Basel. Jahresb.
Öffentliche Kunstsammlung Basel. Jahresberichte, Basel, N. F. 1, 1905 ff.

Oehler 1954/59
Lisa Oehler: Die Grüne Passion, ein Werk Dürers?, in: Anzeiger des Germanischen Nationalmuseums, 1954–59, S. 91–127

Oehler 1959
Lisa Oehler: Das »geschleuderte« Dürer-Monogramm, in: Marburger Jahrbuch für Kunstwissenschaft, 17, 1959, S. 57–191

Oehler 1972
Lisa Oehler: Das Dürermonogramm auf Werken der Dürerschule, in: Albrecht Dürer. Kunst im Aufbruch. Vorträge der kunstwissenschaftlichen Tagung mit internationaler Beteiligung zum 500. Geburtstag von Albrecht Dürer, hrsg. von einem Kollektiv unter Leitung von Ernst Ullmann, Leipzig 1972, S. 105–114.

Oettinger 1934
Karl Oettinger: Four Holbein Drawings at Vienna, in: Burl. Mag., 65, 1934, S. 258–264

Oettinger 1957
Karl Oettinger: Datum und Signatur bei Wolf Huber und Albrecht Altdorfer (Erlanger Forschungen, Bd. 8), Erlangen 1957

Oettinger 1959
Karl Oettinger: Altdorfer-Studien (Erlanger Beiträge zur Sprach- und Kunstwissenschaft), Nürnberg 1959

Oettinger/Knappe 1963
Karl Oettinger/Karl-Adolf Knappe: Hans Baldung Grien und Albrecht Dürer in Nürnberg, Nürnberg 1963

von der Osten 1973
Gert von der Osten: Deutsche und niederländische Kunst der Reformationszeit, Köln 1973

von der Osten 1983
Gert von der Osten: Hans Baldung Grien. Gemälde und Dokumente, Berlin 1983

Ottino della Chiesa 1968
Angela Ottino della Chiesa: L'opera completa di Dürer, Mailand 1968

Otto 1964
Gertrud Otto: Bernhard Strigel, München/Berlin 1964

Panofsky 1915
Erwin Panofsky: Dürers Kunsttheorie vornehmlich in ihrem Verhältnis zur Kunsttheorie der Italiener, Berlin 1915

Panofsky 1920
Erwin Panofsky: Dürers Darstellungen des Apollo und ihr Verhältnis zu Barbari, in: Jb. preuss. Kunstslg., 41, 1920, S. 359–377

Panofsky 1921/22
Erwin Panofsky: Dürers Stellung zur Antike, in: Jahrbuch für Kunstgeschichte, 1, 1921/22, S. 43–92

Panofsky 1930
Erwin Panofsky: Hercules am Scheidewege und andere antike Bildstoffe in der neueren Kunst (Studien der Bibliothek Warburg, Bd. 18), Leipzig/Berlin 1930

Panofsky 1931
Erwin Panofsky: Zwei Dürerprobleme, in: Münchner Jahrbuch der bildenden Kunst, N. F. 8, 1931, S. 1–48

Panofsky 1940
Erwin Panofsky: The Codex Huygens and Leonardo da Vinci's Art Theory. The Pierpont Morgan Library, Codex M. A. 1139 (Studies of the Warburg Institute, 13), London 1940

Panofsky 1943
Erwin Panofsky: Albrecht Dürer, 1. Auflage, Princetown/New Jersey 1943, 2. Auflage: 1945, 3. Auflage: 1948

Panofsky 1945
Siehe Panofsky 1943

Panofsky 1948
Siehe Panofsky 1943

Panofsky 1977
Erwin Panofsky: Das Leben und die Kunst Albrechts Dürers, ins Deutsche übersetzt von Lise Lotte Möller, München 1977

Parker 1923
Karl Theodor Parker: Handzeichnungen altschweizerischer Meister in ausländischem Besitz, I: Niklaus Manuel, II: Hans Leu d. J., in: Das Werk, 10, 1923, S. 22, S. 82 f.

Parker 1925
Karl Theodor Parker: Eine neugefundene Apollo-Zeichnung Albrecht Dürers, in: Jb. preuss. Kunstslg., 46, 1925, S. 248–254

Parker 1926
Karl Theodor Parker: Drawings of the Early German Schools, London 1926

Parker 1926a
Karl Theodor Parker: Hans Baldung Grien, in: Old Master Drawings, 1, 1926, S. 42 f.

Parker 1928
Karl Theodor Parker: Elsässische Handzeichnungen des XV. und XVI. Jahrhunderts (Die Meisterzeichnung, 2), Freiburg im Breisgau 1928

Parker 1932
Karl Theodor Parker: Bernhard Strigel, in: Old Master Drawings, 7, 1932, S 27f.

Parker 1933/34
Karl Theodor Parker: Hans Baldung Grien (1484/5–1545), in: Old Master Drawings, 8, 1933/34, S. 14 f.

Parker 1945
The Drawings of Hans Holbein in the Collection of His Majesty the King at Windsor Castle, Slg. Kat. bearb. von Karl Theodor Parker, Oxford/London 1945

Parker/Hugelshofer 1925
Karl Theodor Parker/Walter Hugelshofer: Bernhardin Strigel als Zeichner, in: Belvedere, 8, 1925, S. 29–44

Parthey 1853
Gustav Parthey: Wenzel Hollar. Beschreibendes Verzeichnis seiner Kupferstiche, Berlin 1853

Passavant
Johann David Passavant: Le Peintre-Graveur, 6 Bde., Leipzig 1860–1864

Patin 1676
Charles Patin: Vita Joannis Holbenii, Pictoris Basiliensis, in: Encomium Moriae. Stultitiae Laus. Des. Erasmi Rot: Declamatio, Figuris Holbenianis adornata, Basel 1676

Pauli 1927
Gustav Pauli: Dürers Monogramm, in: Festschrift für Max J. Friedländer zum 60. Geburtstag, Leipzig 1927, S. 34–40

Perseke 1941
Helmut Perseke: Hans Baldungs Schaffen in Freiburg (Forschungen zur Geschichte der Kunst am Oberrhein, 3/4), Freiburg im Breisgau 1941

Petersmann 1983
Frank Petersmann: Kirchen- und Sozialkritik in den Bildern des Todes von Hans Holbein d.J., Phil. Diss., Osnabrück/Bielefeld 1983

Pevsner/Meier 1958
Nikolaus Pevsner/Michael Meier: Grünewald, New York 1958

Pfaff 1971
Annette Pfaff: Studien zu Albrecht Dürers Heller-Altar (Nürnberger Werkstücke zur Stadt- und Landesgeschichte, 7), Nürnberg 1971

Pfister-Burkhalter 1961
Margarete Pfister-Burkhalter: Zu Holbeins früher Christusdarstellung, in: Die Schweizerin, 48, 5, April 1961, S. 176–184

Photographie Braun
Handzeichnungen älterer Meister der Öffentlichen Kunst-Sammlung Basel, photographiert und hrsg. von Braun & Cie., Ausgabe mit Reproduktionen der Photographien, Dornach i. Els./Paris/New York o.J.

Piccard 1961
Gerhard Piccard: Die Kronen-Wasserzeichen (Veröffentlichungen der Staatlichen Archivverwaltung Baden-Württemberg, Sonderreihe: Die Wasserzeichenkartei Piccard im Hauptstaatsarchiv Stuttgart, Findbuch 1), Stuttgart 1961

Piccard 1966
Gerhard Piccard: Die Ochsenkopf-Wasserzeichen, 3 Teile (Veröffentlichungen der Staatlichen Archivverwaltung Baden-Württemberg, Sonderreihe: Die Wasserzeichenkartei Piccard im Hauptstaatsarchiv Stuttgart, Findbuch 2), Stuttgart 1966

Piccard 1970
Gerhard Piccard: Die Turm-Wasserzeichen (Veröffentlichungen der staatlichen Archivverwaltung Baden-Württemberg, Sonderreihe: Die Wasserzeichenkartei Piccard im Hauptstaatsarchiv Stuttgart, Findbuch 3), Stuttgart 1970

Piccard 1977
Gerhard Piccard: Wasserzeichen Buchstabe P, 3 Teile (Veröffentlichungen der Staatlichen Archivverwaltung Baden-Württemberg, Sonderreihe: Die Wasserzeichenkartei Piccard im Hauptstaatsarchiv Stuttgart, Findbuch 4), Stuttgart 1977

Piel 1983
Friedrich Piel: Albrecht Dürer. Zeichnungen und Aquarelle, Köln 1983

Posonyi 1867
Catalog der überaus kostbaren von Alexander Posonyi in Wien zusammengestellten Albrecht-Dürer-Sammlung, Aukt. Kat. München, 11. November 1867

Post 1939
Paul Post: Zum Silbernen Harnisch Maximilians I. von Koloman Colman mit Ätzentwürfen Albrecht Dürers, in: Zs. für historische Waffen- und Kostümkunde, N. F. 6, 1939, S. 253ff.

RDK
Reallexikon zur Deutschen Kunstgeschichte, begonnen von Otto Schmitt, hrsg. vom Zentralinstitut für Kunstgeschichte München, Bd. 1ff., Stuttgart/München 1937ff.

Reindl 1977
Peter Reindl/Loy Hering: Zur Rezeption der Renaissance in Süddeutschland, Basel 1977

Reinhardt 1938
Hans Reinhardt: Holbein, Paris 1938

Reinhardt 1948/49
Hans Reinhardt: Rezension Ganz 1943, in: ZAK, 10, 1948/49, S. 116–118

Reinhardt 1954/55
Hans Reinhardt: Bemerkungen zum Spätwerk Hans Holbeins d. Ä.; Die Madonna des Bürgermeisters Meyer von Hans Holbein d.J. Nachforschungen zur Entstehungsgeschichte und Aufstellung des Gemäldes, in: ZAK, 15, 1954/55, S. 11–19, S. 244–254

Reinhardt 1965
Hans Reinhardt: Beiträge zum Werke Hans Holbeins aus dem Historischen Museum Basel, in: HMB. Jahresb., Beilage, 1965, S. 27–39

Reinhardt 1975/76
Hans Reinhardt: Hans Holbein le Jeune et Grünewald, in: Cahiers alsaciens d'archéologie, d'art et d'histoire, 19, 1975/76, S. 167–172

Reinhardt 1977
Hans Reinhardt: Einige Bemerkungen zum graphischen Werk Hans Holbeins des Jüngeren, in: ZAK, 34, 1977, S. 229–260

Reinhardt 1978
Hans Reinhardt: Baldung, Dürer und Holbein, in: ZAK, 35, 1978, S. 206–216

Reinhardt 1979
Hans Reinhardt: Die holbeinische Madonna des Basler Stadtschreibers Johann Gerster von 1520 im Museum zu Solothurn, in: Basler Zs. Gesch. Ak., 79, 1979, S. 67–80

Reinhardt 1981
Hans Reinhardt: Erasmus und Holbein, in: Basler Zs. Gesch. Ak., 81, 1981, S. 41–70

Reinhardt 1982
Hans Reinhardt: Nachrichten über das Leben Hans Holbeins des Jüngeren, in: ZAK, 39, 1982, S. 253–276

Reinhardt 1983
Hans Reinhardt: Hans Herbster. Un peintre bâlois, originaire de Strasbourg, in: Cahiers alsaciens d'archéologie, d'art et d'histoire, 26, 1983, S. 135–150

Reinle 1954
Adolph Reinle: Das ehemalige Hertenstein-Haus, in: Die Kunstdenkmäler des Kantons Luzern (Die Kunstdenkmäler der Schweiz, 31), 3, Teil 2, Basel 1954, S. 119–130

Repertorium für Kunstwissenschaft
Repertorium für Kunstwissenschaft, Berlin, 1, 1876–32, 1912; N. F. 1, 1913–17, 1952

Rettich 1965
Edeltraud Rettich: Bernhard Strigel. Herkunft und Entfaltung seines Stils, Phil. Diss., Freiburg im Breisgau 1965

Rettich 1967
Edeltraud Rettich: Bernhard Strigels Handzeichnungen, in: Kunstgeschichtliche Studien für Kurt Bauch zum 70. Geburtstag von seinen Schülern, München/Berlin 1967, S. 101–114

Riedler 1978
Michael Riedler: Blütezeit der Wandmalerei in Luzern. Fresken des 16. Jahrhunderts in Luzerner Patrizierhäusern, Luzern 1978

Rieffel 1902
Franz Rieffel: Ein Gemälde des Matthias Grünewald, in: Zs. f. bildende Kunst, N. F. 13, 1902, S. 205–211

Riggenbach 1907
Rudolf Riggenbach: Der Maler und Zeichner Wolf Huber (ca. 1490–nach 1542), Diss., Basel 1907

Roberts 1979
Jane Roberts: Holbein, London 1979

Rose 1977
Patricia Rose: Wolf Huber Studies, New York/London 1977

Rosenberg 1923
Jakob Rosenberg: Martin Schongauer. Handzeichnungen, München 1923

Rosenberg 1960
Jakob Rosenberg: Die Zeichnungen Lucas Cranach d. Ä., Berlin 1960

Rosenberg 1965
Jakob Rosenberg: Rezension zu Franz Winzinger, Die Zeichnungen Martin Schongauers, in: Master Drawings, 3, 1965, S. 397–403

Rosenthal 1928
Erwin Rosenthal: Dürers Buchmalereien für Pirckheimers Bibliothek, in: Jb. preuss. Kunstslg., 49, 1928, Beiheft, S. 1–54

Rowlands 1979
John Rowlands: Rezension zu Hans Baldung Grien: das Graphische Werk – Vollständiger Bildkatalog der Einzelholzschnitte, Buchillustrationen und Kupferstiche by Matthias Mende, in: Burl. Mag., 121, 2, 1979, S. 590, S. 593

Rowlands 1985
John Rowlands: Holbein. The Paintings of Hans Holbein the Younger, vollständige Ausgabe, Oxford 1985

Rowlands 1993
Drawings by German Artists and Artists from German-speaking regions of Europe in the Department of Prints and Drawings in the British Museum. The Fifteenth Century, and the Sixteenth Century by Artists born before 1530, Slg. Kat. bearb. von John Rowlands, Text- und Tafelbd., London 1993

Rüstow 1960
Alexander Rüstow: Lutherana Tragoedia artis, in: Schweizer Monatshefte, 39, 1960, S. 891–906

Ruhmer 1970
Eberhard Ruhmer: Grünewald. Zeichnungen, Köln 1970

von Rumohr 1837
Carl Friedrich von Rumohr: Zur Geschichte und Theorie der Formschneidekunst, Leipzig 1837

Rupé 1912
Hans Rupé: Beiträge zum Werke Hans Burgkmairs des Älteren, Phil. Diss., Freiburg im Breisgau, Borna/Leipzig 1912

Rupprich 1, 2, 3
Hans Rupprich: Dürers schriftlicher Nachlass, 3 Bde., Berlin 1956–69

Sandrart 1675
Joachim von Sandrarts Academie der Bau-, Bild- und Mahlerey-Künste von 1675, hrsg. und kommentiert von Rudolf Arthur Peltzer, München 1925

Saxl 1943
Fritz Saxl: Holbein's Illustrations to the Praise of Folly by Erasmus, in: Burl. Mag., 83, 1943, S. 275–279

Schade 1972
Werner Schade: Lucas Cranach der Ältere. Zeichnungen, Leipzig 1972

Schade 1974
Werner Schade: Die Malerfamilie Cranach, Dresden 1974

Schade 1995
Werner Schade: Die Rolle der Zeichnung im Werk Grünewalds, in: Literatur, Musik und Kunst im Übergang vom Mittelalter zur Neuzeit. Bericht über Kolloquien der Kommission zur Erforschung der Kultur des Spätmittelalters, 1989–1992, Göttingen 1995, S. 321–329

Scheja 1960
Georg Scheja: Über einige Zeichnungen Grünewalds und Dürers, in: Das Werk des Künstlers. Festschrift für Hubert Schrade, Stuttgart 1960, S. 199–211

Schilling 1928
Edmund Schilling: Albrecht Dürer, Niederländisches Reiseskizzenbuch 1520–1521, Frankfurt am Main 1928

Schilling 1934
Edmund Schilling: Altdeutsche Meisterzeichnungen. Einführung und Auswahl, Frankfurt am Main 1934

Schilling 1937
Edmund Schilling: Zeichnungen der Künstlerfamilie Holbein, Frankfurt am Main 1937, neue, umgearbeitete Auflage: Basel 1954

Schilling 1948
Edmund Schilling: Albrecht Dürer – Zeichnungen und Aquarelle, Basel 1948

Schilling 1954
Edmund Schilling: Zeichnungen der Künstlerfamilie Holbein, neue, umgearbeitete Auflage, Basel 1954, 1. Auflage: Frankfurt am Main 1937

Schilling 1955
Edmund Schilling: Zeichnungen des Hans Leonhard Schäufelein, in: Zs. f. Kwiss., 1955, S. 151–180

Schmid 1896
Heinrich A. Schmid: Die Gemälde von Hans Holbein d. J. im Baseler Grossratsaale, in: Jb. preuss. Kunstslg., 17, 1896, S. 73–96

Schmid 1898
Heinrich A. Schmid: Die Zeichnungen des Hans Baldung gen. Grien von Gabriel von Térey, in: Rep. f. Kwiss., 21, 1898, S. 304–313

Schmid 1900
Heinrich A. Schmid: Holbeins Darmstädter Madonna, in: Die graphischen Künste, 23, 1900, S. 49–68

Schmid 1907/11
Heinrich Alfred Schmid: Die Gemälde und Zeichnungen von Matthias Grünewald, 2 Bde., Strassburg 1907/11, Bd. 1: Tafeln, Bd. 2: Text

Schmid 1909
Heinrich A. Schmid: Rezension Ganz 1908, in: Repertorium für Kunstwissenschaft, 32, 1909, S. 373–376

Schmid 1913
Heinrich A. Schmid: Die Malereien H. Holbeins d. J. am Hertensteinhause in Luzern, in: Jb. preuss. Kunstslg., 34, 1913, S. 173–206

Schmid 1924
Heinrich A. Schmid: Hans Holbein d. J., in: TB, 17, 1924, S. 335–356

Schmid 1930
Heinrich A. Schmid: Die Werke Holbeins in Basel (Öffentliche Kunstsammlung Basel, Kleiner Führer, 2), Basel 1930

Schmid 1931
Erasmi Roterodami encomium moriae, i. e. Stultitiae laus – Lob der Torheit, Basler Ausgabe von 1515, 2 Bde., Faksimile-Ausgabe, mit einer Einführung von Heinrich A. Schmid, Basel 1931

Schmid 1941/42
Heinrich A. Schmid: Holbeinstudien I. Hans Holbein d. Ä.; Hans Holbein d. J. Die ersten Jahre in Basel, Luzern, und wieder in Basel von 1515 bis 1521, in: Zs. f. Kg., 10, 1941/42, S. 1–39, S. 249–290

Schmid 1945
Heinrich A. Schmid: Hans Holbein der Jüngere. Sein Aufstieg zur Meisterschaft und sein englischer Stil, Tafelbd., Basel 1945

Schmid 1948
Heinrich A. Schmid: Hans Holbein der Jüngere. Sein Aufstieg zur Meisterschaft und sein englischer Stil, 2 Textbde., Basel 1948 (Rezension von Julius Baum, in: Zs. f. bildende Kunst, 13, 1950, S. 128)

Schmidt 1959
Georg Schmidt: 15 Handzeichnungen deutscher und schweizerischer Meister des 15. und 16. Jahrhunderts, Basel 1959

Schmidt/Cetto
Georg Schmidt und Anna Maria Cetto: Schweizer Malerei und Zeichnung im 15. und 16. Jahrhundert, Basel o. J. (1940)

Schmitz 1922
Hermann Schmitz: Hans Baldung gen. Grien, Bielefeld/Leipzig 1922

Schneeli 1896
Gustav Schneeli: Renaissance in der Schweiz. Studien über das Eindringen der Renaissance in die Kunst diesseits der Alpen, München 1896

Schneider 1977
Hugo Schneider: Der Schweizerdolch. Waffen- und Kulturgeschichtliche Entstehung, Zürich 1977

Schoenberger 1948
Guido Schoenberger: The Drawings of Mathis Gothart Nithart called Grünewald, New York 1948

Schönbrunner/Meder
Handzeichnungen alter Meister aus der Albertina und anderen Sammlungen, hrsg. von Joseph Schönbrunner und Joseph Meder, 12 Bde., Wien 1896–1908; N. F. Bde. 1 und 2: hrsg. von Joseph Meder und Alfred Stix, Wien 1922–25

Schongauer-Kolloquium 1991
Le beau Martin. Etudes et mises au point. Actes du colloque organisé par le musée d'Unterlinden à Colmar les 30 septembre, 1 et 2 octobre 1991, Strassburg 1994

Schramm
Albert Schramm: Der Bilderschmuck der Frühdrucke, 22 Bde., Leipzig 1920–40

Schuchardt 1851
Christian Schuchardt: Lucas Cranach des Aeltern Leben und Werke. Nach urkundlichen Quellen bearbeitet, Leipzig 1851, 2 Bde.

Schürer 1937
Oskar Schürer: Wohin ging Dürers »ledige Wanderfahrt«?, in: Zs. f. Kg., 6, 1937, S. 171–199

Secker 1955
Hans F. Secker: Ein Beispiel für den Stilwandel bei Dürer, in: Bildende Kunst, 3, 1955, S. 217–220

Seidlitz 1907
Woldemar von Seidlitz: Dürers frühe Zeichnungen, in: Jb. preuss. Kunstslg., 28, 1907, S. 3–20

Springer 1892
Anton Springer: Albrecht Dürer, Berlin 1892

Stadler 1913
Franz Stadler: Michael Wolgemut und der Nürnberger Holzschnitt im letzten Drittel des 15. Jh. (Studien zur deutschen Kunstgeschichte, 161), Strassburg 1913

Stadler 1929
Franz Stadler: Dürers Apokalypse und ihr Umkreis, München 1929

Stadler 1936
Franz Stadler: Hans von Kulmbach, Wien 1936

Stange 1964
Alfred Stange: Malerei der Donauschule, München 1964

Stein 1929
Wilhelm Stein: Holbein, Berlin 1929

Steinmann 1968
Ulrich Steinmann: Der Bilderschmuck der Stiftskirche zu Halle. Cranachs Passionszyklus und Grünewalds Erasmus-Mauritius-Tafel, Berlin/Ost 1968, in: Staatliche Museen zu Berlin/Ost, Forschungen und Berichte, Bd. 11: Kunsthistorische Beiträge, 1968, S. 69–104

Stengel 1952
Walter Stengel: Der neue Grünewald-Fund, in: Zs. f. Kwiss., 1/2, 1952, S. 65–78

Stiassny 1893
Robert Stiassny: Baldung-Studien. I: Zeichnungen, in: Kunstchronik, N. F. 5, 1893, Sp. 139

Stiassny 1897/98
Robert Stiassny: Baldung Griens Zeichnungen, in: Zs. f. bildende kunst, 9, 1897/98, S. 49–61

Storck 1922
W. F. Storck (Hrsg.): Handzeichnungen Grünewalds. 1. Druck der Gesellschaft für zeichnende Künste, München 1922

Strauss
Siehe Strauss1974

Strauss 1972
Walter L. Strauss: Albrecht Dürer. The Human Figure. The Complete »Dresden Sketchbook«, New York 1972

Strauss 1974
Walter L. Strauss: The Complete Drawings of Albrecht Dürer, New York 1974, 6 Bde.

Strauss 1980
Walter L. Strauss: Albrecht Dürer. Woodcuts and Woodblocks, New York 1980

Strieder 1976
Peter Strieder: Dürer. Libri Illustrati, Mailand 1976

Strieder 1976a
Peter Strieder: Dürer, Mailand 1976

Strieder 1981
Peter Strieder: Dürer, mit Beiträgen von Gisela Goldberg/Joseph Harnest und Matthias Mende, Königstein im Taunus 1981

Tacke 1992
Andreas Tacke: Der katholische Cranach. Zu zwei Grossaufträgen von Lucas Cranach d. Ä., Simon Franck und der Cranach-Werkstatt (1520–1540) (Berliner Schriften zur Kunst, Bd. 2), Mainz 1992

Tacke 1994
Cranach. Meisterwerke auf Vorrat. Die Erlanger Handzeichnungen der Universitätsbibliothek, Bestands- und Ausstellungskatalog Universitätsbibliothek Erlangen-Nürnberg (Schriften der Universitätsbibliothek Erlangen-Nürnberg, Bd. 25), hrsg. von Andreas Tacke, München 1994

Talbot 1976
Charles Talbot: Recent Literature on Drawings by Dürer, in: Master Drawings, 14, 1976, S. 287–299

TB
Allgemeines Lexikon der bildenden Künstler von der Antike bis zur Gegenwart, hrsg. von Ulrich Thieme und Felix Becker, 37 Bde., Leipzig 1907–50

von Térey
Gabriel von Térey: Die Handzeichnungen des Hans Baldung gen. Grien, 3 Bde., Strassburg 1894–96

Thausing 1876, 1884
Moriz Thausing: Dürer. Geschichte seines Lebens und seiner Kunst, 1. Auflage, 1 Bd., Leipzig 1876, 2. Auflage: Leipzig 1884, 2 Bde.

The Illustrated Bartsch
The Illustrated Bartsch, hrsg. von Walter L. Strauss, New York 1978 ff.

Thiel 1980
Erika Thiel: Geschichte des Kostüms. Die europäische Mode von den Anfängen bis zur Gegenwart, Berlin 1980

Thieme 1892
Ulrich Thieme: Hans Leonhard Schäufeleins malerische Tätigkeit, Leipzig 1892

Thode 1882
Henry Thode: Dürers »antikische Art«, in: Jb. preuss. Kunstslg., 3, 1882, S. 106–119

Thöne 1965
F. Thöne: Lucas Cranach der Ältere, Königstein im Taunus 1965

Tietze 1923
Hans Tietze: Albrecht Altdorfer, Leipzig 1923

Tietze 1951
Hans Tietze: Dürer als Zeichner und Aquarellist, Wien 1951

Tietze/Tietze-Conrat 1928
Hans Tietze/Erika Tietze-Conrat: Kritisches Verzeichnis der Werke Albrecht Dürers; Bd. 1: Der junge Dürer, Augsburg 1928, Bd. 2/1: Der reife Dürer, Augsburg 1928 und Basel/Leipzig 1937, Bd. 2/2: Der reife Dürer, Basel/Leipzig 1938

Tonjola 1661
Johannes Tonjola: Basilea sepulta retecta - continuata, Basel o. J. (1661)

Troescher 1940
Georg Troescher: Die burgundische Plastik des ausgehenden Mittelalters und ihre Wirkung auf die europäische Kunst, Text- und Tafelbd., Frankfurt am Main 1940

Trux 1993
Elisabeth Trux: Untersuchungen zu den Tierstudien Albrecht Dürers, Phil. Diss., Würzburg 1993

Tschudin
Walter Friedrich Tschudin: The Ancient Papermills of Basle and their Marks (Monumenta chartae papyraceae historiam illustrantia, 7), Hilversum 1958

Ueberwasser 1947
Walter Ueberwasser: Hans Holbein. Zeichnungen, Basel 1947

Ueberwasser 1960
Walter Ueberwasser: Gemälde und Zeichnungen von Ambrosius Holbein und Hans Holbein d. J., Basel 1960

Vaisse 1974
Pierre Vaisse: A propos de la crucifixion vue de brais, in: La gloire de Dürer (Actes et colloques, 13), 1974, S. 117–128

Vaisse 1977
Pierre Vaisse: Rezension zu Franz Winzinger, Albrecht Altdorfer. Die Gemälde, München/Zürich 1975, in: Zs. f. Kg., 1977, S. 310–314

Vente
Répertoire des catalogues de ventes publiques, intéressant l'art ou la curiosité, Periodes 1–3, hrsg. unter der Leitung von Frits Lugt, Den Haag 1938–64

Veth/Muller 1918
J. Veth/S. Muller: Albrecht Dürers Niederländische Reise, 2 Bde., Berlin-Utrecht 1918

Voss 1907
Herrmann Voss: Der Ursprung des Donaustils. Ein Stück Entwicklungsgeschichte deutscher Malerei, Leipzig 1907

W.
Friedrich Winkler: Die Zeichnungen Albrecht Dürers, Berlin 1936–39, 4 Bde.

Waetzoldt 1938
Wilhelm Waetzoldt: Hans Holbein der Jüngere. Werk und Welt, Berlin 1938

Waetzoldt 1950
Wilhelm Waetzoldt: Dürer und seine Zeit, München 1950

Waetzoldt 1958
Wilhelm Waetzoldt: Hans Holbein der Jüngere (Die blauen Bücher), Königstein im Taunus 1958

Wallach 1928
Hellmuth Wallach: Die Stilentwicklung Hans Leonhard Schäufeleins, Phil. Diss., München 1927, München 1928

Walzer 1979
Pierre Olivier Walzer: Vie des Saints du Jura, Réclère 1979

Weih-Krüger 1986
Sonja Weih-Krüger: Hans Schäufelein. Ein Beitrag zur künstlerischen Entwicklung des jungen Hans Schäufelein bis zu seiner Niederlassung in Nördlingen 1515 unter besonderer Berücksichtigung des malerischen Werkes, Nürnberg 1986

Weinberger 1921
Martin Weinberger: Nürnberger Malerei an der Wende zur Renaissance und die Anfänge der Dürer-Schule (Studien zur deutschen Kunstgeschichte, 217), Strassburg 1921

Weinberger 1930
Martin Weinberger: Wolf Huber, München 1930

Weinberger 1933
Martin Weinberger: Zu Cranachs Jugendentwicklung, in: Zs. f. Kg., N. F. 2, 1933, S. 10–16

Weis-Liebersdorf 1901
J. E. Weis-Liebersdorf: Das Jubeljahr 1500 in der Augsburger Kunst. Eine Jubiläumsgabe für das deutsche Volk, München 1901

Weisbach 1906
Werner Weisbach: Der junge Dürer, Leipzig 1906

Weismann 1928
K. Weismann: Neue Forschungen zu Dürers Federzeichnung L. 440, in: Fränkischer Kurier, 100, 1928, S. 11

Weixlgärtner 1906
Arpad Weixlgärtner: Rezension zu Rob. Bruck: Das Dresdner Skizzenbuch von Albrecht Dürer, in: Kunstgeschichtliche Anzeigen, 3, 1906, S. 17–32, S. 88–91

Weixlgärtner 1962
Arpad Weixlgärtner: Grünewald, mit einem Vorwort von Erwin Panofsky und einem bibliographischen Anhang von Otto Kurz, Wien/München 1962

Weizsäcker 1923
Heinrich Weizsäcker: Die Kunstschätze des ehemaligen Dominikanerklosters in Frankfurt a. M., Frankfurt am Main 1923

Wescher 1928
Paul Wescher: Baldung und Celtis, in: Der Cicerone, 20, 1928, S. 749–752

White 1971
Christopher White: Dürer: the Artist and his Drawings, New York 1971

Williams 1941
Hermann Warner Jr. Williams: Dürer's Designs for Maximilian's »Silvered Armor«, in: Art in America, 29, 1941, S. 73–82

Winkler 1929
Friedrich Winkler: Dürerstudien 2. Dürer und der Ober St. Veiter Altar, in: Jb. preuss. Kunstslg., 50, 1929, S. 123–166

Winkler 1932
Friedrich Winkler: Dürerstudien 3. Verschollene Meisterzeichnungen Dürers, in: Jb. preuss. Kunstslg., 53, 1932, S. 68–89

Winkler 1932a
Friedrich Winkler: Mittel-, niederrheinische und westfälische Handzeichnungen des 15. und 16. Jahrhunderts (Die Meisterzeichnungen, Bd. 4), Freiburg im Breisgau 1932

Winkler 1936
Friedrich Winkler: Die Bilder des Wiener Filocalus, in: Jb. preuss. Kunstslg., 57, 1936, S. 141–155

Winkler 1939
Friedrich Winkler: Hans Baldung Grien. Ein unbekannter Meister deutscher Zeichnung, Burg bei Magdeburg 1939

Winkler 1942
Friedrich Winkler: Die Zeichnungen Hans Süss von Kulmbachs und Hans Leonhard Schäufeleins, Berlin 1942

Winkler 1947
Friedrich Winkler: Zeichnungen des Kupferstichkabinetts in Berlin. Altdeutsche Zeichnungen, Berlin 1947

Winkler 1951
Friedrich Winkler: Die grossen Zeichner, Berlin 1951

Winkler 1952
Friedrich Winkler: Die Mischtechnik der Zeichnungen Grünewalds, in: Berliner Museen, N. F. 2, 3/4, 1952, S. 32–40

Winkler 1957
Friedrich Winkler: Albrecht Dürer – Leben und Werk, Berlin 1957

Winkler 1959
Friedrich Winkler: Hans von Kulmbach. Leben und Werk eines fränkischen Künstlers der Dürerzeit (Die Plassenburg. Schriften für Heimatforschung und Kulturpflege in Ostfranken, Bd. 14), Kulmbach 1959

Winner 1968
Matthias Winner: Zum Apoll vom Belvedere, in: Jahrbuch der Berliner Museen, 1968, S. 181–199

Winzinger 1952
Franz Winzinger: Albrecht Altdorfer. Zeichnungen, Gesamtausgabe, München 1952

Winzinger 1953
Franz Winzinger: Schongauerstudien, in: Zs. f. Kwiss., 7, 1953, S. 25–46

Winzinger 1956
Franz Winzinger: Zeichnungen altdeutscher Meister aus dem Besitz der CIBA AG Basel, Basel 1956

Winzinger 1962
Franz Winzinger: Die Zeichnungen Martin Schongauers, Berlin 1962

Winzinger 1963
Franz Winzinger: Albrecht Altdorfer. Graphik. Holzschnitte, Kupferstiche, Radierungen, Gesamtausgabe, München 1963

Winzinger 1968
Franz Winzinger: Studien zur Kunst Albrecht Dürers, in: Jb. der Berliner Museen, 10, 1968, S. 151–180

Franz Winzinger 1971
Franz Winzinger: Albrecht Dürer in Selbstzeugnissen und Bilddokumenten, Hamburg 1971

Winzinger 1975
Franz Winzinger: Albrecht Altdorfer. Die Gemälde, München 1975

Winzinger 1979
Franz Winzinger: Wolf Huber. Das Gesamtwerk, München 1979

Wirth 1979
Jean Wirth: La jeune Fille et la Mort. Recherches sur les thèmes macabres dans l'art germanique de la Renaissance, Genf 1979

Wölfflin 1905
Heinrich Wölfflin: Die Kunst Albrecht Dürers, hrsg. von Kurt Gerstenberg, 1. Auflage, München 1905, 5. Auflage: 1926

Wölfflin 1914
Heinrich Wölfflin: Albrecht Dürer. Handzeichnungen, München 1914

Wölfflin 1926
Siehe Wölfflin 1914

Woltmann
Alfred Woltmann: Holbein und seine Zeit. Des Künstlers Familie, Leben und Schaffen, 2 Bde., 2. umgearbeitete Auflage, Leipzig 1874/76

Woltmann 1866
Alfred Woltmann: Holbein und seine Zeit, 2 Teile, Leipzig 1866/68

Wood 1993
Christopher S. Wood: Albrecht Altdorfer and the Origins of Landscape, London 1993

Wornum 1867
Ralph N. Wornum: Some Account of the Life and Works of Hans Holbein, Painter, of Augsburg, London 1867

Wüthrich 1956
Lucas H. Wüthrich: Christian von Mechel. Leben und Werk eines Basler Kupferstechers und Kunsthändlers (1737–1817), Basel 1956

Wüthrich 1963
Lucas H. Wüthrich: Die Handzeichnungen von Matthäus Merian d. Ä., Basel 1963

Wüthrich 1967
Lucas H. Wüthrich: The Holbein Table. A Signed Work by Hans Herbst in Zürich, in: The Connoisseur, 164, 1967, S. 235–238

Wüthrich 1969
Lucas H. Wüthrich: Hans Herbst. Ein Basler
Maler der Frührenaissance, in: Actes du 22e
congrès international d'histoire de l'art, Bd. 2,
Budapest 1969, S. 771–778

Wüthrich 1990
Lucas H. Wüthrich: Der sogenannte »Holbein
Tisch«. Geschichte und Inhalt der bemalten
Tischplatte des Basler Malers Hans Herbst von
1515, in: Mitteilungen der Antiquarischen
Gesellschaft in Zürich, 57, 1990, S. 15–207

Z. Jb. f. Kwiss.
Jahrbücher für Kunstwissenschaft, hrsg. von
A. von Zahn, Leipzig, 1, 1868–5/6, 1873

ZAK
Zeitschrift für Schweizerische Archäologie und
Kunstgeschichte, Zürich, 1, 1939ff.: Anzeiger
für Schweizerische Altert(h)umskunde, Zürich,
1, 1868–31, 1898; N. F. 1, 1899–40, 1938

Zeichnungen 1910
Zeichnungen alter Meister im Kupferstich-
kabinett der K. Museen zu Berlin, hrsg. von der
Direktion, 2 Bde., Berlin 1910

Zimmer 1988
Jürgen Zimmer: Joseph Heintz d. Ä. Zeich-
nungen und Dokumente, München 1988

Zs. Dt. Ver. f. Kwiss.
Zeitschrift des Deutschen Vereins für Kunst-
wissenschaft, Berlin, 1, 1934–10, 1943; 17,
1963ff.: Zs. f. Kwiss., Berlin, 1, 1947–16, 1962

Zs. f. bildende Kunst
Zeitschrift für bildende Kunst, Leipzig, 1,
1866–65, 1932; dann: Zs. f. Kg.: 1, 1932ff.

Zs. f. Kg.
Zeitschrift für Kunstgeschichte, München, 1,
1932–11, 1944; 12, 1949ff.

Zs. f. Kwiss.
Zeitschrift für Kunstwissenschaft: siehe Zs. Dt.
Ver. f. Kwiss.

Zschokke 1958
Fridtjof Zschokke: Die Zeichnungen Hans
Holbeins d. J. nach den Bildnisstatuen des Her-
zogs und der Herzogin von Berry in Bourges,
in: ZAK, 18, 1958, S. 181

Zülch 1938
Walter Karl Zülch: Der historische Grünewald.
Mathis Gothard-Neithard, München 1938

Zülch 1953
Walter Karl Zülch: Die Lutherbibel des Grüne-
waldfreundes, in: Bildende Kunst, 5, 1953,
S. 21–27

Zülch 1954
Walter Karl Zülch: Grünewald. Mathis Neit-
hart, genannt Gothart, Leipzig 1954

Zülch 1955
Walter Karl Zülch: Die Grünewaldfunde in
Donaueschingen und Berlin. Zwei Tafeln und
drei Zeichnungen, in: Aschaffenburger Jahr-
buch, 2, 1955, S. 190–206

PHOTONACHWEIS

Photos der Objekte aus der Öffentlichen
Kunstsammlung Basel: Martin Bühler, Basel
Photos der Objekte aus dem Kupferstichkabi-
nett Berlin: Jörg P. Anders, Berlin

Vergleichsabbildungen:
Berlin, Gemäldegalerie, Staatliche Museen zu
Berlin – Preussischer Kulturbesitz (Jörg P.
Anders) Abb. zu Kat. Nr. 7.2, Kat. Nr. 8.5,
Kat. Nr. 10.5
Coburg, Kunstsammlung der Veste Coburg
Abb. zu Kat. Nr. 3.1
Darmstadt, Schlossmuseum Abb. zu Kat. Nr.
25.25
Frankfurt am Main, Historisches Museum
Abb. zu Kat. Nr. 10.22
Frankfurt am Main, Städelsches Kunstinstitut
und Städtische Galerie (Ursula Edelmann)
Abb. zu Kat. Nr. 10.2, Kat. Nr. 12.15
Kopenhagen, Statens Museum for Kunst Abb.
zu Kat. Nr. 8.10
London, The British Museum (© British
Museum) Abb. zu Kat. Nr. 12.13, Kat. Nr. 21.3
München, Bayerische Staatsgemäldesamm-
lungen Abb. zu Kat. Nr. 8.8, Kat. Nr. 8.11
Saint Louis, Missouri, The Saint Louis Art
Museum Abb. zu Kat. Nr. 25.18
The Lord St. Oswalds, Nostell Priory Abb. zu
Kat. Nr. 25.17
Wien, Graphische Sammlung Albertina Abb.
zu Kat. Nr. 2.2, Kat. Nr. 10.29, Kat. Nr. 18.4
Wien, Kunsthistorisches Museum Abb. zu
Kat. Nr. 1.1, Kat. Nr. 19.3
Winterthur, Sammlung Oskar Reinhart am
Römerholz Abb. zu Kat. Nr. 8.2
Wolfegg, Fürstlich zu Waldburg-Wolfegg'sche
Kunstsammlungen Abb. zu Kat. Nr. 10.6